ISBN 978-0-365-81851-9
PIBN 11235171

# 1 MONTH OF
# FREE
# READING

## at

## www.ForgottenBooks.com

By purchasing this book you are eligible for one month membership to ForgottenBooks.com, giving you unlimited access to our entire collection of over 1,000,000 titles via our web site and mobile apps.

To claim your free month visit:

www.forgottenbooks.com/free1235171

# CATALOGUES

# DES MANUSCRITS GRECS

## DE FONTAINEBLEAU

[1889]

**IMPRIMÉ**

EN VERTU DE LA DÉCISION PRÉSIDENTIELLE DU 16 NOVEMBRE 1888

APPROUVANT

L'AVIS DU COMITÉ DES IMPRESSIONS GRATUITES

# CATALOGUES

# DES MANUSCRITS GRECS

## DE FONTAINEBLEAU

### SOUS FRANÇOIS IER ET HENRI II

PUBLIÉS ET ANNOTÉS

## PAR HENRI OMONT

SOUS-BIBLIOTHÉCAIRE AU DÉPARTEMENT DES MANUSCRITS
DE LA BIBLIOTHÈQUE NATIONALE

## PARIS

IMPRIMERIE NATIONALE

—

LIBRAIRIE ALPHONSE PICARD, RUE BONAPARTE, 82

—

M DCCC LXXXIX

1889

l'église Saint-Pierre de Beauvais[1]; il y a deux autres manuscrits grecs au xve siècle, dans la bibliothèque de l'abbaye de Saint-Victor de Paris[2]; à la même époque, on en trouve encore à Saint-Hilaire de Poitiers, à Notre-Dame de Laon, à Saint-Nicolas-des-Prés de Verdun et à Saint-Epvre de Toul[3]; enfin, en 1416, un volume grec est mentionné dans l'inventaire de la bibliothèque du duc de Berry, à son château de Mehun-sur-Yèvre[4]. Peu après, un Grec exilé, Georges Hermonyme, de Sparte, vient en France et apporte avec lui ou copie à Paris une soixantaine de manuscrits grecs, que se partagent les grands seigneurs et les érudits de son temps[5], mais aucun de ces volumes n'a les honneurs de la Bibliothèque royale[6].

Il semble que ce sont quelques-uns des manuscrits grecs des rois aragonais, rapportés de Naples par Charles VIII, après la campagne de 1495, qui ont formé le premier noyau du fonds grec de la Bibliothèque. M. L. Delisle[7] a décrit en détail les splendeurs de cette incomparable collection de livres manuscrits et imprimés, réunie au xve siècle par les rois bibliophiles Alphonse le Magnanime, Ferdinand Ier et ses fils, Ferdinand II et le cardinal Jean d'Aragon. Quelques-uns des officiers de Ferdinand Ier ayant conspiré contre lui, en 1486, ce prince confisqua leurs biens[8] et réunit

---

[1] Bibliothèque nationale, ms. Suppl. gr. 343.

[2] Bibl. nat., mss. Suppl. gr. 185 (dont les derniers feuillets forment le ms. Bibl. publ. gr. 96 de l'Université de Leyde) et Suppl. gr. 188.

[3] Voir L. Delisle, *Notice sur vingt manuscrits du Vatican*, dans la *Bibliothèque de l'École des chartes*, 1876, p. 472. Cf. Melchior Adam, *Vitæ Germanorum JC.* (Heidelberg, 1620, in-8°), p. 526. — L'un des manuscrits qui se trouvaient au xve siècle à Saint-Hilaire de Poitiers forme aujourd'hui le n° 2 du Supplément grec de la Bibliothèque nationale, le glossaire grec-latin de Laon est encore dans cette ville (ms. 444) et le manuscrit de Verdun (Psautier de Sedulius Scottus) est maintenant conservé à Paris, à la bibliothèque de l'Arsenal (n° 8407). Dans un rapport de Dom Poirier à la Commission temporaire des arts (15 messidor an II) on trouve aussi la mention de deux autres psautiers grecs, conservés l'un à Saint-Mihiel, l'autre à Murbach.

Voir p. 76 du rapport in-4°, réimprimé dans le *Recueil de lois... concernant les bibliothèques*, de M. Ul. Robert (Paris, 1883, in-8°, p. 32).

[4] N° 295 de l'inventaire publié par M. L. Delisle, *Cabinet des manuscrits*, t. III, p. 193.

[5] Voir les *Mémoires de la Société de l'histoire de Paris*, 1885, t. XII, p. 65-98, et le *Bulletin* de la même Société, 1886, t. XIII, p. 110-113.

[6] Le manuscrit grec 55, *Évangiles* (gr.-lat.), est entré postérieurement dans la bibliothèque de Fontainebleau.

[7] *Cabinet des manuscrits*, t. I, p. 217 et suiv.; t. III, p. 357. Cf. aussi *Mélanges Graux*, 1884, p. 245 et suiv.

[8] Les pièces du procès d'Antonello de' Petrucci ont été publiées aussitôt après l'exécution de la sentence (Naples, 1487, in-fol.). Bibl. nat., Imprimés, Inv. Réserve, K. 32.

leurs collections à sa bibliothèque. C'est ainsi qu'on retrouve dans la bibliothèque des rois de Naples, plusieurs manuscrits grecs qui avaient appartenu au premier ministre de Ferdinand Ier, Antonello de' Petrucci. La mention *secretario*, écrite par une main italienne de la fin du xve siècle, en tête ou à la fin d'une quinzaine de manuscrits grecs, permet de reconnaître certainement la provenance de ces volumes[1].

A partir du règne de Louis XII, la Bibliothèque royale est définitivement constituée, et la réunion au château de Blois des collections de Charles VIII, des ducs d'Orléans, des ducs de Milan[2] et de Louis de Bruges, la rend sans rivale[3]. Le premier catalogue de la librairie de Blois est dressé en 1518 par Guillaume Petit[4]; les livres, manuscrits et imprimés, y sont divisés en livres *couverts de velours* ou *non couverts de velours,* français, latins, grecs, hébreux ou arabes. Vers la fin de mai 1530, un second catalogue fut rédigé par Lefèvre d'Étaples, mais il ne paraît pas avoir été conservé et son existence n'est connue que par une lettre de Marguerite de Navarre[5]. Le dernier inventaire de la librairie de Blois date de 1544; il fut dressé à l'occasion du transfert de la Bibliothèque royale de Blois à Fontainebleau[6]. En 1544, comme en 1518, il n'y avait dans la bibliothèque de Blois que quarante volumes grecs[7]. Ces quelques manuscrits allaient être réunis à une collection autrement importante.

[1] Voir le tableau de provenance des manuscrits, p. xxiv.

[2] Dans les deux inventaires de la bibliothèque du château de Pavie, de 1426 et de 1459, publiés par le Mis d'Adda, *Indagini storiche... sulla libreria Visconteo Sforzesca del castello di Pavia* (Milano, 1875, in-8°) et par M. G. Mazzatinti, dans le *Giornale storico della Letteratura italiana* (1883, t. I, p. 33 et suiv.), sont mentionnés seulement trois ou quatre manuscrits grecs; aucun d'eux ne se retrouve dans la bibliothèque de Blois.

[3] Voir L. Delisle, *Cabinet des manuscrits,* t. I, p. 98 et suiv.

[4] Le catalogue de Blois, de 1518, est aujourd'hui conservé à la bibliothèque impériale de Vienne, fonds du prince Eugène, E. clxx, n° 2548.

[5] Bibl. nat., ms. français 2989, fol. 79; publiée par Le Roux de Lincy, *Heptaméron,* 1853, in-8°, p. l.

[6] Bibl. nat., ms. français 5660; une copie de cet inventaire se trouve dans le manuscrit français 12999.

[7] Voir à l'appendice, n° 1, le texte des deux catalogues de Blois.

# I

## LA BIBLIOTHÈQUE DE FONTAINEBLEAU SOUS FRANÇOIS I<sup>er</sup>.

François I<sup>er</sup> semble dès le début de son règne avoir eu le dessein de former à Fontainebleau une bibliothèque qui pût rivaliser avec les collections des papes, de la république de Venise et des Médicis[1]. La bibliothèque de Blois était abondamment pourvue de manuscrits latins et français; François I<sup>er</sup> s'appliqua à réunir à Fontainebleau la plus nombreuse collection de manuscrits grecs qu'on eût encore vue. Pendant tout le cours de son règne, à l'instigation de Janus Lascaris[2] et de Guillaume Budé[3], il fait acheter ou copier à grands frais à l'étranger des volumes grecs; il y emploie ses ambassadeurs à Venise et à Rome, Jean de Pins, Georges de Selve, le cardinal d'Armagnac, Guillaume Pélicier; des Italiens ou des Grecs réfugiés, Jérôme Fondule, Antoine Éparque, Ange Vergèce, Constantin Palæocappa, etc.; des voyageurs, Pierre Gilles, Guillaume Postel; enfin il acquiert la meilleure partie de la collection de manuscrits grecs de Jean-François d'Asola, beau-frère d'Alde Manuce. A la mort de François I<sup>er</sup>, la bibliothèque de Fontainebleau, par le nombre de ses manuscrits, dépassait toutes ses rivales; on y comptait près de cinq cent cinquante volumes grecs.

La première acquisition de manuscrits grecs faite sous François I<sup>er</sup> date, semble-t-il, de 1529 et est due à Jérôme Fondule, de Crémone[4], qui, après avoir été secrétaire d'un bibliophile célèbre, le cardinal Salviati[5], fut appelé à Paris, comme précepteur du Dauphin, plus tard Henri II. On a dans le manuscrit grec 3064 (fol. 68 r° et v°)[6] une liste de cinquante volumes grecs, en tête de laquelle on lit cette note

---

[1] La bibliothèque de l'Escurial fut fondée seulement en 1575; voir Graux, *Essai sur les origines du fonds grec de l'Escurial* (Paris, 1880, in-8°), p. 26 et 142.

[2] Sur Janus Lascaris, voir Legrand, *Bibliographie hellénique*, t. I, p. CXXXI-CLXII.

[3] Sur Guillaume Budé, voir Rebitté, *Guillaume Budé, restaurateur des études grecques en France* (Paris, 1846, in-8°); Eug. de Budé, *Vie de Guillaume Budé, fondateur du Collège de France* (Paris, 1884, in-12);

et le *Bulletin de la Société de l'Histoire de Paris*, 1885, t. XII, p. 100-113 et 1886, t. XIII, p. 110-113.

[4] Voir Arisius, *Cremona literata* (Parmæ, 1706, in-fol.), t. II, p. 139-140; et Boivin, dans le *Cabinet des manuscrits*, t. I, p. 152.

[5] Les manuscrits du cardinal Jean Salviati (1490-1553) sont presque tous conservés dans la bibliothèque Vaticane.

[6] On trouvera cette liste imprimée à l'appendice, n° III.

contemporaine : *1529. — La nota delli libri greci che ha havuto il S^r Fondulo portati a Sua M^{sta} nella libraria di Fontanableo, et per il tutto ha detto a Sua M^{sta} haver speso △ 1200, et havea havuto per spender △ 4000. Il qual Fondulo passo di questa vita qui in Parisi alli XII marcio 1540. A cui il S^r Iddio per sua gracia perdoni.* Fondule fut encore à diverses reprises employé à la recherche des manuscrits grecs pour la Bibliothèque royale, notamment par Guillaume Pélicier, pendant son ambassade de Venise [1].

C'est à Venise en effet que furent faites les principales acquisitions de manuscrits grecs sous le règne de François I^{er}. Depuis la prise de Constantinople, Venise était devenue, par ses relations anciennes avec l'Orient et ses nombreuses possessions dans les îles de la Méditerranée, le centre de réunion de la plupart des Grecs exilés, et c'est là que se tint pendant tout le cours du XVI^e siècle le véritable marché des manuscrits grecs. C'était là aussi que se trouvaient, à Saint-Marc, l'admirable collection du cardinal Bessarion, et à S. Antonio in Castello, celle du cardinal Domenico Grimani [2] ; les ambassadeurs de France qui se succédèrent à Venise prirent soin de faire exécuter, dans ces deux bibliothèques, de nombreuses copies des œuvres des auteurs grecs, dont ils n'avaient pu acquérir d'exemplaires anciens pour compléter la librairie de Fontainebleau.

L'évêque de Rieux, Jean de Pins (1524-1537), avait été ambassadeur à Venise et à Rome. Dans ces deux villes, il avait recueilli une vingtaine de manuscrits grecs qui après sa mort furent réunis à la Bibliothèque royale [3].

Georges de Selve, évêque de Lavaur, était ambassadeur à Venise en 1534 ; c'est dans cette ville qu'il fit la connaissance, au dire d'André Thevet [4], d'un marchand de l'île de Crète auquel il acheta plusieurs manuscrits grecs. Boivin a conjecturé avec raison que ce marchand devait être Ange Vergèce [5], qui semble s'être attaché à la personne de Georges de Selve [6] et être venu avec lui en France, où nous le trouvons en 1538 ou 1539, à Paris, puis à Fontainebleau, employé à la Bibliothèque royale

---

[1] Voir les lettres de G. Pélicier dans le *Cabinet des manuscrits*, t. I, p. 156, et la *Bibliothèque de l'École des chartes*, 1885, t. XLVI, p. 613.

[2] Voir J.-P. Tomasini, *Bibliothecæ Patavinæ [et Venetæ]*. Utini, 1639, in-4°.

[3] En 1537, Mellin de Sainct-Gelais fut chargé de « faire inventaire des livres estans à la librairie du feu evesque de Rieux ». Arch. nat., J. 961, n° 58, fol. 1.

[4] A. Thevet, *Histoire des plus illustres et sçavans hommes de leurs siècles* (Paris, 1671, in-12), t. I, p. 109-110.

[5] Voir L. Delisle, *Cabinet des manuscrits*, t. I, p. 152, note 5. — Sur Ange Vergèce, il faut consulter : E. Legrand, *Bibliographie hellénique*, t. I, p. CLXXXV-CLXXXVI ; et aussi la *Revue critique*, 1872, t. I, p. 159-160 et 255-256.

[6] Le manuscrit 186 du Supplément grec a été copié par Ange Vergèce, à Rome, dans la maison de Georges de Selve, en 1537 ; un mandement de François I^{er}, ajouté en tête du manuscrit grec 2339, nous montre Vergèce au service du roi dès le 1^{er} janvier 1538 (1539), avec 450 livres de pension par an.

« La bibliothèque de Georges de Selve fut vendue publiquement après sa mort, ajoute Boivin ; elle était riche en manuscrits grecs, que le roi fit apparemment acheter pour grossir le nombre de ceux qu'il avoit déjà[1]. »

Georges d'Armagnac, évêque de Rodez, succéda à Georges de Selve à l'ambassade de Venise, où il ne paraît pas avoir pris soin de rechercher des manuscrits grecs. Mais, ayant remplacé de Selve à Rome, il y emploie, de 1541 à 1548, un Allemand, Christophe Auer, à transcrire des manuscrits grecs et latins, dont une trentaine vont enrichir la bibliothèque de Fontainebleau.

Guillaume Pélicier, évêque de Montpellier, qui remplaça Georges d'Armagnac à l'ambassade de Venise (1539-1542), déploya le plus grand zèle pour la recherche des manuscrits grecs. On le voit, secondant les vues de l'évêque de Tulle, Pierre Duchastel, maître de la librairie royale, employer huit copistes, et plus à la fois, à transcrire des manuscrits dans les différentes bibliothèques de Venise[2]. Il négocie en même temps plusieurs acquisitions importantes, celles des manuscrits de Démétrius Zénos[3], d'Antoine Éparque[4], de Jean-François d'Asola[5], et se ménage des intelligences dans la Grande-Grèce, jusqu'à Constantinople et en Asie Mineure[6].

De tous les manuscrits que Pélicier avait ainsi réunis au cours de son ambassade, la plupart ne devaient pas malheureusement entrer à la bibliothèque de Fontainebleau. Près de deux cents volumes, copiés par ses soins et qu'il avait conservés dans sa bibliothèque, passèrent, après sa mort, entre les mains d'un amateur bourguignon, Claude Naulot, d'Avallon, puis dans la bibliothèque des Jésuites du collège de Clermont, à Paris. En 1764, après la suppression de l'ordre des Jésuites, les manuscrits du collège de Clermont furent achetés par le Hollandais Gérard Meerman ; soixante ans après, ils étaient de nouveau mis en vente, en 1824, et la plupart allaient augmenter

---

[1] Voir L. Delisle, *Cabinet des manuscrits*, t. I, p. 153.

[2] Voir L. Delisle, *Cabinet des manuscrits*, t. I, p. 154-157, et la *Bibliothèque de l'École des chartes*, 1885, p. 45-83 et 594-624.

[3] Voir Legrand, *Bibliographie hellénique*, t. I, p. 179.

[4] Antoine Éparque, né à Corfou en 1491, s'était établi à Venise, où il faisait en grand le commerce des livres. Ce fut surtout lui qui approvisionna à cette époque le marché italien en manuscrits grecs originaux, qu'il alla, à plusieurs reprises, chercher dans les monastères du Levant. (Voir Graux, *Essai sur les origines du fonds grec de l'Escurial*, Paris, 1880, in-8°, p. 110-116 ; et surtout E. Legrand, *Bibliographie hellénique*, t. I, p. CCX-CCXXVII.)

[5] Jean-François d'Asola était fils de l'imprimeur vénitien André d'Asola et beau-frère d'Alde Manuce. Une lettre de Guillaume Pélicier à Pierre Duchastel fixe la date d'entrée, en 1542, des manuscrits de François d'Asola dans la bibliothèque de Fontainebleau, mais sans nous donner de détails sur la négociation qui précéda (*Bibliothèque de l'École des chartes*, 1885, p. 624). Ces manuscrits étaient au nombre de quatre-vingts environ ; on en trouvera plus loin la liste, p. XXIV.

[6] *Cabinet des manuscrits*, t. I, p. 156, et *Bibliothèque de l'École des chartes*, 1885, p. 614 et 622. — Le texte du catalogue des manuscrits grecs de Guillaume Pélicier est reproduit à l'appendice, n° V.

la bibliothèque du baronnet anglais sir Thomas Phillipps, à Middlehill, puis à Cheltenham[1]. Un dernier exil attendait les manuscrits de Clermont, qui ont été acquis
pour la bibliothèque royale de Berlin dans l'été de 1887.

En même temps qu'il faisait ainsi rechercher les manuscrits grecs par ses ambassadeurs à Venise et à Rome, François Ier confiait différentes missions dans le Levant
à Pierre Gilles, à Guillaume Postel, à Juste Tenelle[2]; ces voyages ne semblent pas
avoir été aussi fructueux qu'on pouvait l'espérer pour la bibliothèque de Fontainebleau.

On n'a point de catalogue des manuscrits grecs de Fontainebleau du temps de
François Ier, mais une simple liste, dressée par Ange Vergèce, en 1545. Cette liste succincte de deux cent soixante-huit volumes manuscrits et imprimés, qui ne nous donne
qu'un état imparfait de la bibliothèque de Fontainebleau, nous a été conservée en tête
du manuscrit grec 3064; elle est publiée à l'appendice[3]. Les catalogues détaillés, rédigés à quelques années de là, devaient faire connaître les richesses de la collection
royale, où les Estienne, les Turnèbe, les Morel, les Wéchel, suivant l'exemple des
Alde à Venise, allaient chercher, pour les rendre à la lumière, de nouveaux textes de
l'antiquité grecque sacrée et profane[4]. Ils justifiaient l'éloquent éloge que Robert
Estienne, dans la préface de la première édition de l'*Histoire ecclésiastique* d'Eusèbe[5],
faisait de François Ier : « Avec quelle sollicitude il a composé cette immense bibliothèque de livres achetés de tous côtés sans jamais épargner la dépense, et qu'il accroît
sans cesse ! Non content de la rendre l'égale en nombre de celle du roi d'Égypte, le
grand Ptolémée, il a voulu qu'elle la surpassât par la générosité du plan. Tandis que,
dans un vain désir d'ostentation, la bibliothèque d'Alexandrie enfermait comme des
prisonniers les livres qu'elle se procurait de toutes parts, notre roi, loin de priver le
public des anciens écrits des poètes et des écrivains les plus célèbres, qu'il fait rechercher en Grèce et en Italie à grands frais, les communique librement à quiconque en
a besoin; et même, pour les langues les plus importantes, c'est par ses ordres que
les plus habiles artistes viennent d'exécuter ces types nouveaux[6], dont les formes

---

[1] Voir la *Bibliothèque de l'École des chartes*, 1885,
t. XLVI, p. 51-53.

[2] *Cabinet des manuscrits*, t. I, p. 154-161. — Sur
les voyages de P. Gilles et de G. Postel, on peut aussi
voir Thevet, *Histoire des plus illustres et sçavans hommes
de leurs siècles* (Paris, 1671, in-12), t. I, p. 28, et t. III,
p. 178-179.

[3] N° II de l'appendice.

[4] On lit sur le titre de ces éditions la mention *Ex*

*Bibliotheca regia*. Voir dans les *Annales de l'imprimerie
des Estienne* de A.-A. Renouard (2ᵉ éd. 1843, in-8°),
p. 457-458, la liste des premières éditions grecques de
Robert et Henri Estienne (1544-1592).

[5] Paris, 1544, in-fol. — A. Firmin-Didot a publié
une traduction française de cette préface grecque de
Robert Estienne dans la *Nouvelle biographie générale*
(Didot), t. XVI, p. 492-493.

[6] Les caractères hébreux et grecs du roi.

sont si heureusement proportionnées, que par eux les plus beaux livres vont désormais charmer la vue du nombreux public qui en sera possesseur. »

Nous ne referons pas ici l'histoire des *grecs du roi* qui a été traitée en détail dans l'*Histoire de l'imprimerie royale du Louvre* d'Auguste Bernard[1]. On sait que Robert Estienne, déjà imprimeur du roi pour le grec en 1541, fit graver cette année-là, sur l'ordre de François Ier, par Claude Garamond, les caractères de moyenne grosseur, ou *gros romain,* qui servirent pour la première fois à l'impression de l'*Histoire ecclésiastique* d'Eusèbe, achevée le 31 juin 1544. Deux ans après, en 1546, il publiait le *Nouveau Testament,* in-16, avec le petit caractère, autrement dit *cicéro;* et enfin, en 1550, le *Nouveau Testament,* in-folio, avec le gros caractère, ou *gros parangon.* C'est ce dernier caractère qui a été employé pour imprimer le texte des deux catalogues alphabétique et méthodique de la bibliothèque de Fontainebleau. Pour les appendices, on a employé une réduction, faite par la photogravure en 1866, de ce même caractère; le petit caractère ancien a été utilisé dans les notes. En faisant servir ces beaux caractères, gravés au XVIe siècle dans le but de propager les textes des anciens auteurs grecs, à la publication du catalogue, rédigé à la même époque, de ces mêmes manuscrits, l'Imprimerie nationale, gardienne de ces antiques caractères, comme la Bibliothèque nationale l'est encore des manuscrits pour l'impression desquels ils ont été jadis gravés, renoue aujourd'hui une tradition plus de trois fois séculaire.

---

[1] Paris, Impr. nat., 1867, in-8°, p. 6-12 et 285; c'est la reproduction partielle d'un travail du même auteur *Les Estienne et les types grecs de François Ier*, complément des *Annales Stéphaniennes* (Paris, 1856, in-8°). Extrait du *Bulletin de la Société du protestantisme français* (1856, t. IV, p. 441-467 et 547-561).

# II

## LA BIBLIOTHÈQUE DE FONTAINEBLEAU SOUS HENRI II.

C'est au début du règne de Henri II, alors que la collection des manuscrits grecs ne devait plus guère recevoir d'accroissement, entre les années 1549 et 1552 [1], que furent dressés les catalogues de la librairie royale [2].

Le calligraphe crétois, Ange Vergèce, aidé d'un autre de ses compatriotes, Constantin Palæocappa, rédigea, en tête de chaque manuscrit, une notice détaillée du contenu des volumes. Ces notices, revues par Vergèce, furent ensuite recopiées par Vergèce et Palæocappa [3], qui en formèrent deux catalogues, l'un alphabétique, l'autre méthodique, pour l'usage de la bibliothèque.

### I. CATALOGUE ALPHABÉTIQUE.

*a.* Minute de Vergèce et Palæocappa. *Paris*, Suppl. grec 10.

*b.* Transcription de Vergèce. *Paris*, Grec 3065.

*c.* Copie postérieure. *Paris*, Coislin 356.

*d.* Autre copie (Maffei-Lami). *Vérone*, Bibl. cap. cxvii.

*a.* — *Paris*, Bibliothèque nationale, ms. Supplément grec 10 (anc. de Mesmes-Vivonne, « Quarante-deux », Baluze, 127, puis *Regius*, 2813a). Volume de 64 feuillets, en papier, mesurant 348 millimètres sur 218. Reliure en veau raciné, aux armes de Napoléon Ier.

---

[1] Le manuscrit grec 2443, copié par Vergèce en 1549, forme le numéro 12 du catalogue alphabétique, et, en marge du numéro 143, on lit : « Nota que, au moys de may 1552, je baillay ung aultre volume de Demosthene grec au relieur. » Cf. le titre du catalogue méthodique (grec 3066), où se lit la date 1552, de la main de Pierre de Montdoré.

[2] Robert Constantin, dès 1555, mentionne un certain nombre de manuscrits grecs de Fontainebleau dans son *Nomenclator insignium scriptorum* (Paris, 1555,

in-12). On trouve aussi à la fin de l'*Apparatus sacer* de Possevin (Coloniæ, 1608, in-fol., p. 96-97) une liste de quelques manuscrits grecs théologiques de la bibliothèque de Fontainebleau.

[3] Sur Constantin Palæocappa, voir l'*Annuaire de l'Association pour l'encouragement des études grecques en France*, 1886, p. 241-279, et un article de M. Léopold Cohn, de Breslau, dans les *Philologische Abhandlungen M. Hertz zum 70 Geburtstag gewidmet* (Berlin, 1888, in-8°), p. 123-124.

Cette minute du catalogue alphabétique de Fontainebleau se compose de petites fiches de papier oblongues, montées sur des pages in-folio. Vergèce et Palæocappa avaient, chacun de leur côté, transcrit les notices, mises par eux en tête des différents volumes, dans l'ordre sans doute où ceux-ci se trouvaient sur les tablettes. Ces notices furent ensuite découpées, classées suivant l'ordre alphabétique des titres estampés sur le plat supérieur de chaque volume, puis montées de façon à former un registre, ou répertoire alphabétique.

 En 1552, quand Pierre de Montdoré[1] fut nommé maître de la librairie royale, ce catalogue lui servit pour faire le récolement des livres confiés à sa garde; un petit trait oblique, tracé dans la marge de gauche, en regard des différentes notices, constata la présence de chaque manuscrit, et une note, à la même place, indiqua les raisons de l'absence de certains d'entre eux. Montdoré y ajouta aussi les notices de quelques manuscrits nouveaux et consigna à la fin les résultats de ce récolement [2].

*b.* — *Paris,* Bibliothèque nationale, ms. grec 3065 (anc. *Regius* 2813). Volume de 72 feuillets, en papier, mesurant 318 millimètres sur 215. Reliure en parchemin blanc. C'est la mise au net, par Ange Vergèce, du catalogue précédent. À la fin, sur un feuillet de papier ajouté, Jean Boivin a mis la note suivante relative à la reliure de ce volume :

Ce catalogue n'avoit jamais été relié et n'estoit indiqué dans les inventaires de la Bibliothèque du Roy que sous le titre vague de *Catalogue de manuscrits grecs,* lorsqu'il me tomba entre les mains. Ce fut en l'année MDCXCII; les titres et les notices des livres me firent bientost connoître que c'étoit le catalogue des manuscrits de la bibliothèque de Fontainebleau. Je fis part de ma petite découverte à M. l'abbé de Louvois, qui estoit alors fort jeune et dont l'amusement le plus ordinaire, aux heures qu'on luy donnoit pour se divertir, étoit de relier des livres; il se fit un plaisir de relier celuy-cy. Pour conserver la mémoire d'un fait qui paroissoit alors mémorable, nous trouvâmes à

---

[1] Sur Pierre de Montdoré, voir Moréri, *Dictionnaire historique* (1759), t. VII, p. 648-649, et Haag, *France protestante,* t. VII, p. 469-470.

[2] Fol. 64 v°. Vingt volumes manquaient lors du récolement; sept d'entre eux furent immédiatement retrouvés et biffés sur cette liste des absents. La mention des treize autres subsiste, avec le nom des emprunteurs (Turnèbe et Goupil, professeurs au Collège royal, le président au Parlement, Aimar de Ranconet, enfin Ange Vergèce) :

*Desunt :*

1-2. Αἰχύλυ δύο. *Tornebus.* [Nᵒˢ 15-16 du catalogue.]

3. Ἀρμθμοπύλμ νομικόν. *Ranconet.* [Nᵒ 63.]
4-5. Γρηγόριος ὁ Νύσσης, δύο. *Tornebus.* [Nᵒˢ 139-140.]
6. Ἱερακοσφικόν. *Angelo.* [Nᵒ 290.]
7-10. Ἱππικράπυς δ´. *Goupil.* [Nᵒˢ 295-298.]
11-13. Φίλωνος γ´. *Tournebus.* [Nᵒˢ 487-489.]

Sur cette même page, Pierre de Montdoré a fait le total des manuscrits portés au catalogue : « 546. Somme des volumes grecz. » Le catalogue n'a que 540 articles, mais Montdoré en avait ajouté quatre; en marge du nᵒ 143 il est fait mention d'un exemplaire de Démosthène qui était chez le relieur; enfin le nᵒ 292 avait été divisé en deux volumes.

propos d'en instruire la postérité par deux distiques, l'un grec et l'autre latin, qui ont été écrits au revers de ce feuillet :

ʾΟ Κατάλογος περὶ ἑαυτῆ.

Γυμνὸς ἐγὼ τὸ πάροιθεν, ἀτάρ μ᾽ ἐλέησε Κάμυλλος
Τελλειάδης, λευκὸν δ᾽ ἕθος ἐπαμφίεσεν.

*Nudus eram et vilis : sortem miseratus iniquam*
*Donat me nivea Luvoides tunica* [1].

*c.* — *Paris,* Bibliothèque nationale, ms. Coislin 356 (anc. 333). Volume de 118 feuillets, en papier, mesurant 223 millimètres sur 160. Reliure en veau raciné, aux armes du chancelier Séguier. Copie, exécutée au XVIᵉ siècle, du manuscrit précédent.

*d.* — *Vérone,* Bibliothèque capitulaire, ms. CXVII (107). Volume de 205 pages, en papier, mesurant 290 millimètres sur 188. Reliure en vélin blanc doré. Copie de même époque que la précédente [2]. Une partie de ce manuscrit (lettres A-E), qui a appartenu à Scipion Maffei, a été publiée par Lami, *Deliciæ eruditorum* (Florentiæ, 1743, in-12), t. XIV, p. 1-224.

## II. CATALOGUE MÉTHODIQUE.

*a.* Minute de Diassorinos. *Venise,* Nani, 245.
*b.* Première rédaction de Palæocappa. *Paris,* Grec 3066.
*c.* Seconde rédaction de Palæocappa. *Paris,* Suppl. gr. 298.
*d.* Troisième rédaction de Palæocappa. *Leyde,* Voss. gr. fol. 47.
*e.* Rédaction de Vergèce (incompl.). *Paris,* Coll. Dupuy, 651.
*f.* Rédaction de Palæocappa (incompl.). *Leyde,* Voss. gr. fol. 67.

*a.* — *Venise,* Bibliothèque de Saint-Marc, ms. cl. XI, n. XXVII (Nani, 245) [3]. Volume de 58 feuillets, en papier, mesurant 312 millimètres sur 208. Reliure en parchemin blanc.

---

[1] On retrouve ces deux distiques sur différents manuscrits reliés par le jeune abbé de Louvois; voir les manuscrits grecs 868, 1402, 1648, 1916, 1919, 2187, 2204, 2702, 2861, 3065.

[2] M. L. Delisle a bien voulu m'envoyer de Vérone,

en 1885, une notice de ce manuscrit. Cf. C. Giuliari, *La Capitolare Biblioteca di Verona* (Verona, 1888, in-8ᵉ), p. 348.

[3] Voir *Bibliothèque de l'École des chartes,* 1886, t. XLVII, p. 201-207.

Le catalogue méthodique des manuscrits grecs de Fontainebleau, que contient ce manuscrit de Venise, est divisé en onze classes, distinguées par de simples titres courants et disposées dans l'ordre suivant :

| | | | |
|---|---|---|---|
| I. | Théologie. | Θεολογικά, | fol. 1. |
| II. | Mathématiques. | Μαθηματικά, | fol. 17. |
| III. | Morale. | Ἠθικά, | fol. 21. |
| IV. | Rhétorique. | Ῥητορικά, | fol. 24. |
| V. | Physique. | Φισικά, | fol. 32. |
| VI. | Philosophie. | Φιλοσοφικά, | fol. 36. |
| VII. | Logique. | Λογικά, | fol. 39. |
| VIII. | Mélanges. | Ἀμφίβολα, | fol. 42. |
| IX. | Métaphysique. | Μετὰ τὰ φισικά, | fol. 45. |
| X. | Histoire. | Ἰσορικά, | fol. 49. |
| XI. | Médecine. | Ἰατρικά, | fol. 53. |

L'écriture du manuscrit est rapide et négligée, et j'y reconnaîtrais volontiers la main de Jacques Diassorinos[1], qui dut être quelque temps, vers 1550[2], employé à la bibliothèque de Fontainebleau sous les ordres de Constantin Palæocappa. C'est une minute dont plusieurs articles ont été entièrement biffés, d'autres en partie, et à laquelle ont été faites, de la main très reconnaissable du même Palæocappa, d'assez nombreuses corrections et additions[3], qui toutes se trouvent reproduites dans le manuscrit grec 3066 de la Bibliothèque nationale.

Les huit articles suivants, biffés dans la minute de Venise, n'ont pas été transcrits dans la copie de Paris :

I. Fol. 1 v°. Αἰλιανοῦ Τακτικὰ, κⳗ Ὀνοσάνδρου ςρατηγικὰ, κⳗ Αἰνείου πολιορκητικά. Ταῦτα διαλαμβάνεται ἐν τῷ τῆς τεφώτου μήκους βιβλίῳ, δέρματι λευκῷ πεποικιλμένῳ μέλανι κεκαλυμμένῳ, οὗ ἡ ἐπιγραφή· Αἰλιανοῦ Τακτικά.　　　　　　　　　　　　　　　　　　　[A.

II. Ibid. Αἰλιανοῦ περὶ παρατάξεων. Βνασαρείωνος ἐπιτάφιος λόγος εἰς τὴν κυρίαν Κλεόπην

---

[1] Sur ce personnage, voir E. Legrand, Bibliographie hellénique, t. I, p. 297-302.

[2] Le manuscrit de Venise est en tous cas postérieur à 1549 et antérieur à 1552; il contient en effet, au folio 1 v°, un article biffé, Αἰλιανοῦ Τακτικά, qui correspond au manuscrit grec 2443, copié par Ange Vergèce en 1549, et la mise au net de ce catalogue (ms. grec 3066) était terminée avant 1552.

[3] Voir notamment aux folios 1 (en marge : δίκαι), 17 (art. 2, Ἀμμωνίου εἰς τὰς ε' φωνάς), 18 (art. 6, ἑρμηνεία τῶ), 21 v° (art. 7, Ἀριθμοπύλου ἐξάςιχλος. Βιβλίον α' μήκους παχὺ, δέρματι πορφυρῷ κεκαλυμμένον, οὗ ἡ ἐπιγραφή· ΑΡΜΕΝΟΠΟΥΛΟΣ), etc., ainsi que les articles ajoutés à la fin de la Morale, de la Rhétorique, de la Physique et de l'Histoire. Les mots ou phrases biffés sont très nombreux.

βασιλείαν τὴν Παλαιολογίναν. Γεωργίν Γεμιστοῦ ἕτερος εἰς αὐτήν. Ἀλεξάνδρν Ἀφροδισίεως περὶ κράσεως κỳ αὐξήσεως. Ἅπερ τὸ τῶ τείπου μήκοις, δέρματι χλωεῷ κεκαλυμμένον, βιβλίον περιέχι, ὅ ἡ ἐπιγραφ[ή]... (sic).  [B.

III. Fol. 2 vᵒ. Ἀρμỳοπούλου ἑξάβιβλος. Τάξεις κỳ ἀξιώματα βασιλικά. Ἐν τῷ τῶ δευτέρου μήκοις μεγάλου βιβλίω, δέρματι κροκώδ κεκαλυμμένω, ὅ ἡ ἐπιγραφή · Ἀρμỳόπουλος.  [Δ.

IV. Ibid. Ἀρμỳοπούλου ἑξάβιβλος. Ἑρμνεία τις χρήσιμος τοῖς νοταρίοις. Ἔκθεσις τῶν ὑποκειμένων τῇ Κωνςαντινουπόλ μητροπόλεων. Νόμοι γεωργικοὶ Ἰουςτινιανῶ βασιλέως. Ἀρμỳοπούλου ἐπιτομὴ τῶν ἱερῶν κανόνων. Νεαραὶ Ῥωμανῶ, Νικηφόρου, Βασιλέιν τῶ Νέν, Κωνςαντήνν τῶ Πορφυρογίνήτου, Λέοντος κỳ Μανουήλου τῶ Κομνλῶ τῶν βασιλέων. Προνόμιον Νικηφόρου βασιλέως τῶ Βοτανειάτου, ἐπικυροῦ τὰς συνόδοις. Σχόλια εἰς τὰς Νεαράς, περὶ συμβολαιογράφων. Ταῦτα ἐν τῷ τῶ δευτέρου μήκοις μικροτάτου βιβλίω περιέχεται, δέρματι ὑπομέλανι κεκαλυμμένω, ὅ ἡ ἐπιγραφή · Ἀρμỳόπουλος.  [E.

V. Fol. 21. Ἐξήγησις εἰς τὴν πετράβιβλον, τίνος ἀνωνύμου. Καὶ Πορφυρείν εἰσαγωγὴ εἰς τὴν αὐτήν. Βιβλίον τρῶπου μήκοις παυλεπιότατον, δέρματι χλωεῷ κεκαλυμμένον, ὅ ἡ ἐπιγραφή · Ἐξήγησις εἰς τὴν πετράβιβλον.  [Δ.

VI. Ibid. Ἐξήγησις εἰς τὴν τῶ Πτολεμαίν πετράβιβλον. Καὶ Πορφυρείν εἰσαγωγὴ εἰς τὴν αὐτήν. Βιβλίον τρῶπου μήκοις, δέρματι μιλτώδ κεκαλυμμένον, ὅ ἡ ἐπιγραφή · Ἐξήγησις εἰς τὴν πετράβιβλον.  [E.

VII. Fol. 21 vᵒ. Θεοφράςου χαρακτῆρες. Ἐν τῷ τῶ δευτέρου μικρῶ μήκοις βιβλίω, δέρματι ἐρυϑρῷ κεκαλυμμένω, ὅ ἡ ἐπιγραφή · Ἀειςοφάνοις Πλοῦτος κỳ ἄλλα διάφορα.  [Γ.

VIII. Fol. 49 vᵒ. Διονισίν Ἁλικαρναοσίως περὶ συνϑέσεως ὀνομάτων. Βιβλίον τετάρτου μήκοις, δέρματι πορφυρῷ κεκαλυμμένον, ὅ ἡ ἐπιγραφή · Διονύσιος Ἁλικαρναοςίς. Χειεὶ Ἀπ῀έλου.  [Γ.

Par contre, les derniers articles de la Morale, de la Rhétorique, de la Physique et de l'Histoire, qui ont été ajoutés par Palæocappa sur le manuscrit de Venise, se retrouvent dans la copie de Paris :

I. Fol. 22 vᵒ. Τοῦ ὁσίν πατρὸς ἡμῶν Συμεὼν τῶ Νέν κỳ ϑεολόγου, ἡγουμένν μονῆς τῶ ἁγίν Μάμαντος τῆς Ξηροκέρκου, κεφάλαια πρακπκὰ κỳ ϑεολογικά, ἐν τῷ βιβλίω ὅ ἡ ἐπιγραφή · Ἀββᾶ Θαλαοπν ἑκατονπάδες κỳ ὀφφίκιόν τε τῆς ἐκκλησίας, δευτέρου μήκοις, κεκαλυμμένω δέρματι κυανῷ. A.

II. Fol. 30. Article VII précédemment biffé au folio 21 vᵒ.

III. Fol. 34. Θεοφίλου ἐπισυναγωγὴ περὶ κοσμικῶν καταρχῶν, ἐν τῷ ἐπιγεγραμμένω βιβλίω Ἀγαϑημέρος, τῷ δέρματι πορφυρῷ κεκαλυμμένω, μήκοις τρῶπου. A.

IV. Fol. 51. Παλλαδίε ἡ κατὰ Βϱαχμάνοις ἰσοϱία, ἐν τῷ κεκαλυμμένῳ βιϐλίῳ δέρματι κιῤῥῷ, μήκοις ϛ′, ὃ ἡ ἐπιγϱαφή · Ἀϐϐᾶ Μάρκου διάφοϱα. Β.

Deux articles enfin, écrits de première main dans le manuscrit de Venise, bien que rien n'indiquât qu'on les dût supprimer, ont été omis, sans doute par inadvertance, dans le manuscrit de Paris. Le premier doit se placer entre les articles 18-19; le second, entre les articles 409-410 du manuscrit grec 3066 :

I. Fol. 3. Ἀσκηπικὴ πολιτεία γυναίων τε καὶ ἐνδόξων ἀνδρῶν, ἧς ἡ ἀϱχὴ λέπει καὶ τὸ τῆ συγγϱάψαντος ὄνομα. Ἔσι τὸ βιϐλίον δευτέϱου μήκοις πάνυ παλαιὸν κ̣ ἐς κάλλος γεγϱαμμένον ἐν χάρτῃ δαμασκίωῷ, δέρματι χλωϱῷ κεκαλυμμένον, ὃ ἡ ἐπιγϱαφή · Ἀσκηπικὴ πολιτεία.

II. Fol. 32. Νεοφύτου μοναχοῦ διαίρεσις καλλίση τῆς πάσης φιλοσοφίας. Ἐν τῷ τῆ ϖϱώτου μικρῷ μήκοις βιϐλίῳ, δέρματι πορφυϱῷ κεκαλυμμένον, ὃ ἡ ἐπιγϱαφή · Ἀμμωνίε εἰς τὰς ε′ φωνάς.

Ce dernier article est une addition de première main entre les articles 2 et 3 de la Physique.

On peut encore signaler entre la copie de Paris et le manuscrit de Venise les quelques petites différences de détail suivantes :

1° Au folio 12 du manuscrit de Venise on trouve un troisième article Σολομῶντος παϱοιμίαι, qui semble être une erreur du copiste et n'a pas du reste été reproduit dans le manuscrit grec 3066, bien qu'il n'ait point été biffé.

2° Au folio 17, le manuscrit de Venise présente les deux premiers articles des Mathématiques dans l'ordre inverse de la copie de Paris.

3° Au folio 38 v° (37 v° et 38 r° blancs), tout en haut de la page, on lit : Θέωνος Σμυρναίε τῶν κατὰ μαθηματικῶν χϱησίμων εἰς τὴν τῆ Πλάτωνος ἀνάγνωσιν, article qui ne se trouve pas dans le manuscrit de Paris.

Une dernière particularité du manuscrit de Venise mérite d'être notée. En marge de nombreux articles ont été ajoutées, les unes au-dessous des autres, des capitales grecques; ces lettres initiales des noms d'auteurs des différents traités contenus dans un même manuscrit étaient destinées à noter les renvois qui devaient être faits à tous ces noms dans un catalogue alphabétique. En voici un exemple pris au folio 18 du manuscrit :

Θ.    Θέωνος Σμυρναίε μαθηματικὰ χϱήσιμα εἰς τὴν τῆ Πλάτωνος ἀνάγνωσιν. Εὐκλείδου

Ε.    κατοπλεικά. Ἥϱωνος γεωδαισία. Ἰσαὰκ μοναχοῦ πεϱὶ ὀρθογωνίων τειγώνων. Εὐκλείδου

H. *ἵνα γεωμετεικά. "Επ, "Ηρϖνος περὶ μέτρων. Καὶ Κλεομήδις ἡ κυκλικὴ θεωεία, πεπυ-*
I. *πωμένη, ζὰ δ' ἄλλα πάντα χειρόγραφα. Βιβλίον ϖερϖου μήκοις, δέρματι κυανῷ κεκα-*
K. *λυμμένον, ἧ ἡ ἐπιγραφή· Θέων Σμυρναῖος.* [A.

*b. — Paris,* Bibliothèque nationale, ms. grec 3066 (*Regius* 10280). Volume de
158 feuillets, en papier, mesurant 315 millimètres sur 205. Reliure aux armes et
au chiffre de Henri II, avec tranches dorées et ciselées; sur le plat supérieur de la
reliure on lit le titre :

КАТАΛΟΓΟΣ ΤΗΣ ΤΗ ΕΝΝΑΚΡΟΥΝΩ
ΚΑΛΛΙΡΡΟΗ ΒΑΣΙΛΙΚΗΣ ΒΙΒΛΙΟΘΗΚΗΣ.

En haut du premier feuillet, se trouve un autre titre en minuscules, qui paraît
être de la main du bibliothécaire du roi, Pierre de Montdoré :

*Τῶν ἐν τῇ βασιλικῇ βιβλιοθήκη βίβλων κατάλογος κατὰ μαθήματα.* 1552.

Puis le titre courant de la première partie, en capitales comme dans le reste du
volume, et au-dessous d'un petit bandeau, ce nouveau titre :

КАТАΛΟΓΟΣ ΤΗΣ ΕΝ ΤΗ ΕΝΝΕΑΚΡΟΥΝΩ
ΚΑΛΛΙΡΡΟΗ ΒΑΣΙΛΙΚΗΣ ΒΙΒΛΙΟΘΗΚΗΣ.

L'ordre des matières de ce catalogue, que Constantin Palæocappa a copié de sa
large et belle écriture, présente quelques différences avec le manuscrit de Venise :

| | | | | |
|---|---|---|---|---|
| I. | Théologie. | *Θεολογικά,* | fol. | 1. |
| II. | Morale. | *'Ηθικά,* | fol. | 46. |
| III. | Rhétorique. | *'Ρητοεικά,* | fol. | 53. |
| IV. | Logique. | *Λογικά,* | fol. | 83. |
| V. | Physique. | *Φισικά,* | fol. | 91. |
| VI. | Philosophie. | *Φιλοσοφικά,* | fol. | 102. |
| VII. | Métaphysique. | *Μετὰ ζὰ Φισικά,* | fol. | 110. |
| VIII. | Mathématiques. | *Μαθηματικά,* | fol. | 112. |
| IX. | Médecine. | *'Ιατεικά,* | fol. | 124. |
| X. | Histoire. | *'Ισοεικά,* | fol. | 143. |
| XI. | Mélanges. | *'Αμφίβολα,* | fol. | 151. |

*c. — Paris,* Bibliothèque nationale, ms. Supplément grec 298. Volume de 90 feuil-
lets, en papier, mesurant 312 millimètres sur 212. Reliure en veau raciné au chiffre

de Louis-Philippe. L'ordre des matières dans ce manuscrit, copié également par Constantin Palæocappa, diffère peu du précédent, mais la onzième et dernière classe manque :

| | | | |
|---|---|---|---|
| I. | Théologie. | Θεολογικά, | fol. 1. |
| II. | Morale. | Ἠθικά, | fol. 36 v°. |
| III. | Rhétorique. | Ῥητορικά, | fol. 41. |
| IV. | Histoire. | Ἱστορικά, | fol. 56 v°. |
| V. | Logique. | Λογικά, | fol. 62. |
| VI. | Philosophie. | Φιλοσοφικά, | fol. 65. |
| VII. | Physique. | Φισικά, | fol. 69. |
| VIII. | Métaphysique. | Μετὰ τὰ Φισικά, | fol. 74. |
| IX. | Mathématiques. | Μαθηματικά, | fol. 75. |
| X. | Médecine. | Ἰατρικά, | fol. 82. |

*d.* — *Leyde,* Bibliothèque de l'Université, ms. *Vossianus* gr. fol. 47. Volume de 136 feuillets, en papier, mesurant 300 millimètres sur 200. Reliure en peau de chamois. Sur le feuillet de garde, en tête, on lit : « Ex bibliotheca Melchisedecis Thevenot. » Au bas du folio 1, une étiquette imprimée porte : « Ex bibliotheca viri illustris Isaaci Vossii, 22. » Ce manuscrit, comme les deux précédents, a été copié par Palæocappa; il est intitulé, au folio 1,

Κατάλογος τῆς βασιλικῆς Βιβλιοθήκης,

et présente aussi quelques différences dans l'ordre des matières :

| | | | |
|---|---|---|---|
| I. | Théologie. | Θεολογικά, | fol. 1. |
| II. | Morale. | Ἠθικά, | fol. 50. |
| III. | Physique. | Φισικά, | fol. 54. |
| IV. | Philosophie. | Φιλοσοφικά, | fol. 62 v°. |
| V. | Métaphysique. | Μετὰ τὰ Φισικά, | fol. 68 v°. |
| VI. | Mélanges. | Ἀμφίβολα, | fol. 69 v°. |
| VII. | Logique. | Λογικά, | fol. 71 v°. |
| VIII. | Rhétorique. | Ῥητορικά, | fol. 76. |
| IX. | Histoire. | Ἱστορικά, | fol. 99 v°. |
| X. | Mathématiques. | Μαθηματικά, | fol. 106 v°. |
| XI. | Médecine. | Ἰατρικά, | fol. 118 v°. |

Ce volume offre la rédaction la plus complète du catalogue des manuscrits grecs de Fontainebleau et le texte en a été reproduit de préférence à celui des trois autres exemplaires. Il compte 788 articles, tandis que le manuscrit de Paris (gr. 3066) n'en a que 716; le tableau suivant permet au reste de comparer, d'un côté, l'ordre des matières, de l'autre, la suite des articles de chaque classe, dans le manuscrit de Leyde et dans les exemplaires de Venise et de Paris.

| LEYDE voss. gr. fol. 47. | VENISE Nani 245. | PARIS Grec 3006. | PARIS Suppl. 298. | ORDRE DES MATIÈRES. | LEYDE. | VENISE ET PARIS. | PARIS Suppl. 298. | DIFFÉRENCES + ou − du ms. de Leyde avec Gr.3066. | avec Supp.298. |
|---|---|---|---|---|---|---|---|---|---|
| I | I | I | I | Θεολογικά...... | 1-221 | 1-208 | 1-198 | + 13 | + 23 |
| II | III | II | II | Ἠθικά........ | 222-245 | 209-237 | 199-228 | − 5 | − 6 |
| III | V | V | VII | Φισικά........ | 246-290 | 408-452 | 481-521 | // | − 4 |
| IV | VI | VI | VI | Φιλοσοφικά..... | 291-324 | 453-487 | 447-480 | − 1 | // |
| V | IX | VII | VIII | Μετὰ τὰ Φισικά.. | 325-331 | 488-494 | 522-528 | // | // |
| VI | VIII | XI | [XI] | Ἀμφίβολα...... | 332-344 | 704-716 | // | // | // |
| VII | VII | IV | V | Λογικά........ | 345-369 | 384-407 | 424-446 | + 1 | + 2 |
| VIII | IV | III | III | Ῥητορικά...... | 370-517 | 238-383 | 229-361 | + 2 | + 15 |
| IX | X | X | IV | Ἰσορικά....... | 518-578 | 639-703 | 362-423 | − 4 | − 1 |
| X | II | VIII | IX | Μαθηματικά.... | 579-669 | 495-543 | 529-572 | + 42 | + 47 |
| XI | XI | IX | X | Ἰατρικά....... | 670-788 | 544-638 | 573-633 | + 24 | + 58 |

*e. — Paris,* Bibliothèque nationale, collection Dupuy, ms. 651, fol. 212-220. C'est un essai de catalogue, resté inachevé, transcrit par Ange Vergèce, avec ce titre :

Κατάλογος τῶν βιβλίων
τῶν γεγραμμένων διὰ χειρὸς, παλαιῶν τε καὶ νέων,
τῆς βιβλιοθήκης τῦ Βασιλέως, τῆς ἐν τῷ καλουμένῳ
Κελησί Funtanableo.

Le texte de ce catalogue se trouve à l'appendice, n° IV.

*f.* — *Leyde,* Bibliothèque de l'Université, ms. *Vossianus* gr. fol. 67. Cahier de 8 feuillets, en papier, mesurant 280 millimètres sur 195, relié en tête du volume. Copie du XVIe siècle, écriture de Palæocappa. Le texte de ce catalogue est imprimé à l'appendice, n° IV.

On n'a pas cité parmi les catalogues précédents un volume de la bibliothèque Vallicellane de Rome, signalé au XVIIe siècle par Possevin à la fin de son *Apparatus sacer,* et qui porte ce titre : *Indice de libri greci nella libraria del re di Francia.* Ce volume n'est pas un catalogue de la bibliothèque de Fontainebleau, mais une copie, qui semble de la main de Giovanni Onorio d'Otrante, de l'index alphabétique des manuscrits grecs de la Vaticane, rédigé au milieu du XVIe siècle, sous la direction du bibliothécaire du Saint-Siège, Agostino Steuco [1].

# DESCRIPTION DES MANUSCRITS

## DANS LES CATALOGUES DE FONTAINEBLEAU.

A Fontainebleau, comme dans la plupart des anciennes bibliothèques, les manuscrits n'avaient pas reçu de numéro répondant au classement du catalogue. Pour trouver facilement les volumes sur les tablettes des pupitres, il était nécessaire de connaître leur format, leur reliure et leur titre; aussi, dans les catalogues alphabétique et méthodique, ces trois éléments de recherche sont exactement notés.

*Format.* — Il n'y a pas moins de 16 formats de manuscrits, depuis le livre grand in-folio ($\pi\acute{\alpha}\nu\upsilon$ $\mu\acute{\epsilon}\gamma\alpha$), la Géographie de Ptolémée (n° 1401), jusqu'à l'in-douze (n° 2605). Mais il ne semble pas qu'une méthode bien rigoureuse ait présidé à la division des formats et ceux-ci empiètent fréquemment l'un sur l'autre. Souvent aussi le catalogue alphabétique et le catalogue méthodique ne sont point d'accord au sujet du format d'un même volume. C'est ainsi que, dans l'essai de catalogue de Vergèce (Dupuy 651), le manuscrit 2013 est qualifié $\gamma'$ $\mu\acute{\eta}\varkappa o\iota\varsigma$ $\mu\epsilon\gamma\acute{\alpha}\lambda o\upsilon$, et dans le catalogue alphabétique, $\beta'$ $\mu\acute{\eta}\varkappa o\iota\varsigma$ $\mu\iota\varkappa\rho o\tau\acute{\alpha}\tau o\upsilon$; ailleurs deux manuscrits, également de même taille (22 centimètres), sont indiqués comme étant, l'un, $\beta'$ $\mu\iota\varkappa\rho\tilde{\upsilon}$ $\mu\acute{\eta}\varkappa o\iota\varsigma$ (n° 2557), l'autre, $\gamma'$ $\mu\acute{\eta}\varkappa o\iota\varsigma$ $\mu\epsilon\gamma\acute{\alpha}\lambda o\upsilon$ (n° 2556). A côté de cela il faut relever des erreurs comme $\beta'$ $\mu\acute{\eta}\varkappa o\iota\varsigma$ $\mu\iota\varkappa\rho\tilde{\upsilon}$, au lieu de $\gamma'$ $\mu\acute{\eta}\varkappa o\iota\varsigma$ $\mu\iota\varkappa\rho\tilde{\upsilon}$ pour le manuscrit 2132, qui n'a que

[1] Voir *Bibliothèque de l'École des chartes,* 1886, t. XLVII, p. 694-695.

145 millimètres de haut, et βιβλίον μεγάλου α´ μήκοις pour le manuscrit 1923, qui n'a que 30 centimètres de haut. On pourrait multiplier ces exemples; le tableau des différents formats, avec leurs dimensions extrêmes et la moyenne de chacun d'eux, montrera combien ces confusions étaient faciles.

| | |
|---|---|
| Βιβλίον πάνυ μέγα............................ | 60 centimètres environ. |
| Βιβλίον α´ μήκοις πάνυ μεγάλου............. | 40 cent. (35-41 cent.) |
| — α´ μήκοις μεγάλου................. | 35 (33-39 cent.) |
| — α´ μήκοις......................... | 32 (29-34 cent.) |
| — α´ μήκοις μικρȣ̃.................. | 27 (25-30 cent.) |
| Βιβλίον β´ μήκοις πάνυ μεγάλου............. | 26 cent. |
| — β´ μήκοις μεγάλου................. | 25 (25-26 cent.) |
| — β´ μήκοις......................... | 22 (20-23 cent.) |
| — β´ μήκοις μικρȣ̃.................. | 21 (21-22 cent.) |
| — β´ μήκοις μικροτάτου.............. | 21 |
| Βιβλίον γ´ μήκοις μεγάλου................. | 21 cent. (19-22 cent.) |
| — γ´ μήκοις [1]..................... | 18 (15-21 cent.) |
| — γ´ μήκοις μικρȣ̃.................. | 15 |
| Βιβλίον δ´ μήκοις μεγάλου................. | 15 cent. (14-15 cent.) |
| — δ´ μήκοις......................... | 14 (13-16 cent.) |
| Βιβλίδιον ιϛ´ μήκοις..................... | 11 cent. |

A l'indication du format on joignait quelquefois des détails complémentaires : le catalogue signale des manuscrits épais (παχύ), minces (λεπλόν), de format carré (πλατύ); il distingue aussi les livres écrits sur parchemin (ἐν βεϐράνῳ) et sur papier dit de coton (ἐν χάρτῃ δαμασκίνῳ). C'est à cette dernière classe de renseignements qu'il faut rattacher les mentions que l'on rencontre d'ancienneté (παλαιόν, πάνυ παλαιόν) ou de calligraphie (καλῶς κỳ ὀρθῶς γεγραμμένον) pour certains manuscrits, et qui devaient contribuer encore à les faire reconnaître.

*Reliure.* — Les reliures étaient, avec le format, l'un des principaux éléments de la recherche des volumes; aussi sont-elles soigneusement décrites dans les catalogues

---

[1] Le manuscrit 2510 (n° 284) est qualifié η´ μήκοις, *in-octavo;* sa hauteur est de 19 centimètres et doit correspondre à la troisième grandeur.

de Fontainebleau. On y relève les mentions de plus de trente variétés de reliures, si toutefois quelques-unes de ces appellations ne sont pas synonymes. Il serait difficile aujourd'hui, après bientôt trois siècles, de les reconnaître et d'en distinguer toutes les couleurs; leur nombre du reste devait amener, dans la description des volumes, une confusion semblable à celle qui s'était produite pour les formats. Aussi nous voyons la reliure d'un même manuscrit qualifiée : δέρματι κιρρῷ et κιτείνῳ (n° 95 du catalogue alphabétique et n° 257 du catalogue méthodique); ailleurs, δέρματι χλωεῷ et πρασίνῳ (n°ˢ 117, 137, 381 alphab. et 379, 383, 419, 455 méthod.); ailleurs encore, δέρματι κροκώδ et ὑποπύρρῳ (n°ˢ 111, alphab. et 418 méthod.), enfin δέρματι κασανῷ et ὑποπορφύρῳ (n°ˢ 17 alphab. et 668 méthod.).

Voici la liste alphabétique des différents termes par lesquels sont désignées les reliures dans les catalogues de Fontainebleau :

Δέρματι ἐρυθρῷ (carnat ou roso), rouge.

— ἐρυθροπορφυρομαρμάρῳ, porphyre rouge marbré.

— κασανῷ, marron [1].

— καταστίκτῳ ἐρυθροῖς κ πρασίνοις στίγμασιν, οἷον μαρμάρῳ, marbré rouge et vert.

— καταστίκτῳ στίγμασιν ἐρυθροῖς τε κ κιτείνοις, marbré rouge et jaune citron.

— καταστίκτῳ στίγμασιν ἐρυθροῖς τε κ μέλασι, marbré rouge et noir.

— καταστίκτῳ χρώμασι κροκώδεσι κ μέλασι, marbré safran et noir.

— κιρρῷ, jaune-paille.

— κιτείνῳ, jaune-citron.

— κοκκίνῳ, écarlate.

— κροκώδ (néranzat ou orangié), safran.

— κυανῷ, bleu.

— λαζουλίνῳ, lapis-lazuli [2].

— λευκοκιτείνῳ, blanc et jaune.

— λευκῷ ou λευκοχρόῳ, blanc.

— λευκῷ μέλανι δέρματι πεπλουμισμένῳ, bigarré blanc et noir.

— μέλανι ou μελανόχροϊ, noir.

— μέλανι διὰ λευκοῦ πεπλουμισμένῳ, bigarré noir et blanc.

— μελανοπορφύρῳ, noir et pourpre.

— ξανθῷ, roux.

[1] Le catalogue méthodique (n° 680) donne comme synonyme ὑποπλίῳ.
[2] Le catalogue méthodique (n° 720) porte κυανῷ κατακόρει.

Δέρματι *ποικιλοβάφῳ* ou *ποικιλοχρόῳ*, marbré [1].

— *πορφυρῷ*, porphyre.
— *πορφυρομαρμάρῳ*, porphyre marbré.
— *πρασίνῳ*, vert.
— *πρασίνῳ ἀμυδρῷ*, vert sombre.
— *πρασίνῳ κỳ κυανῷ*, vert et bleu.
— *πρασίνῳ μέλανι*, vert et noir.
— *ῥοδάνῳ καπνώδη*, rouan fumeux.
— *ὑποκήρῳ*, jaune cire.
— *ὑποπορφύρῳ*, rougeâtre.
— *ὑποπύρρῳ*, roussâtre.
— *φαιῷ*, brun.
— *χλωρῷ*, verdâtre.
— *χρυσοκίρρῳ*, jaune doré.
— *χρυσοκιτρίνῳ*, jaune d'or foncé.
— *ὠχρῷ*, jaune d'ocre.

La plupart des manuscrits grecs avaient été reliés, sous François Ier et Henri II, aux armes de France, avec les chiffres et emblèmes de ces deux princes [2]; les catalogues ne font point de distinction entre les deux reliures et ne mentionnent pas les ornements repoussés en or sur leurs plats.

*Titre des volumes.* — Le titre abrégé, estampé en haut du plat supérieur de la reliure de chaque volume, fournissait un dernier élément de recherches. Il était suivi d'une lettre de l'alphabet, servant à distinguer entre eux les différents exemplaires d'un même auteur : Ἀέτιος. A, Ἀέτιος. B, etc. ; cette lettre était répétée quand on avait épuisé l'alphabet pour une série de volumes du même auteur : Χρυσοστόμου εἰς τὸ κατὰ Ματθαῖον. AA, BB, etc. Les catalogues alphabétique et méthodique reproduisent, soit en tête, soit à la fin de chaque notice, ce titre abrégé, avec la lettre alphabétique qui le suit; c'était là, à proprement parler, la cote du manuscrit. Les deux planches ci-jointes donnent un spécimen de deux reliures aux emblèmes de François Ier et de

---

[1] On trouve aussi : Ποικιλοβάφῳ, οἱονεὶ στίγματα κίτρινα κỳ λευκὰ ἐπ' ἐρυθρὸν οἷον μάρμαρον, et ποικιλοχρόῳ, καταστίκτην χρώμασι κροκώδεσι κỳ μέλασι οἷον μαρμάρῳ.

[2] Voir L. Delisle, *Cabinet des manuscrits*, t. I, p. 182 et 188.

Henri II, des manuscrits de la bibliothèque de Fontainebleau. La première répond au n° 239, la seconde au n° 267 du catalogue alphabétique imprimé plus loin.

On sait peu de chose sur l'emplacement qu'occupaient au château de Fontainebleau les collections de François I^er et Henri II, et le dernier historien du palais est très sobre de détails à cet égard. « La bibliothèque était placée au deuxième étage (de la Galerie de François I^er, ou petite Galerie). Le premier était dénommé *Galerie des Peintures;* le second, appelé *Galerie de la Librairie.* Treize croisées l'éclairaient au midi, douze corps de tablettes garnissaient les douze panneaux intermédiaires; sur le côté opposé des tablettes continues multipliaient l'espace [1]. »

Il faut rappeler aussi avant de terminer les noms des maîtres et des gardes de la librairie royale, qui se sont succédé pendant près d'un demi-siècle à Fontainebleau :

Guillaume Budé, maître de la librairie. . . . . . . . . . . . . .   1522-1540.

Pierre Duchastel,         —         . . . . . . . . . . . . . .   1540-1552.

Pierre de Montdoré,       —         . . . . . . . . . . . . . .   1552-1567.

Mellin de Saint-Gelais, garde de la librairie. . . . . . . . . .   1534-1545.

Matthieu La Bisse,        —         . . . . . . . . . . .   1544-1560.

Jean Gosselin,            —         . . . . . . . . . . .   1560-1604.

Claude Chappuis, libraire du roi. . . . . . . . . . . . . . . . .   1532-1560.

Ange Vergèce, Constantin Palæocappa, Jacques Diassorinos étaient employés comme *scriptores* de la Bibliothèque.

La bibliothèque royale ne devait pas rester longtemps à Fontainebleau, et Pierre Ramus se faisait l'écho de l'opinion publique en demandant à Catherine de Médicis son transfert à Paris, au chef-lieu du royaume, près de la plus ancienne et de la plus fameuse des universités : « Ergo bibliothecam constituito in urbe regni, cujus regina es, urbium reliquarum principe, et in academia omnium academiarum antiquissima celeberrimaque [2]. » Transportée à Paris sous Charles IX, la bibliothèque royale eut

---

[1] J.-J. Champollion-Figeac, *Le palais de Fontainebleau* (Paris, 1866, in-fol.), p. 185. Cf. le travail antérieur du P. Dan, *Le Trésor des merveilles de la maison royale de Fontainebleau* (Paris, 1642, in-fol.), p. 86 et 98-99.

[2] L. Delisle, *Cabinet des manuscrits*, t. I, p. 194.

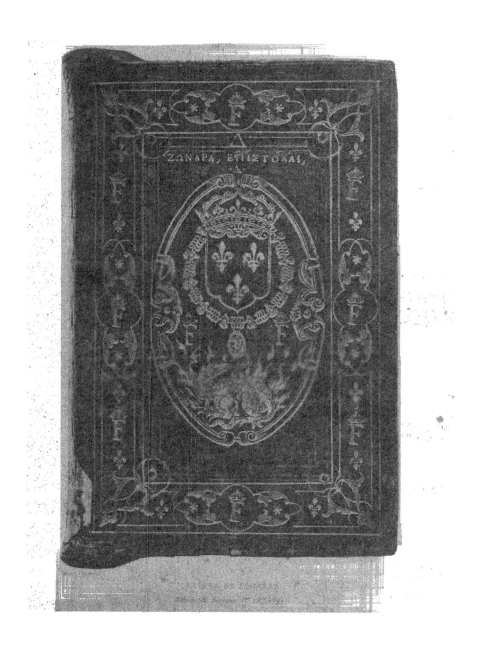

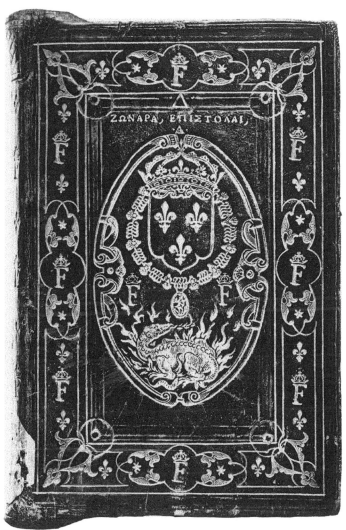

LETTRES DE ZONARAS

*Reliure de François I$^{er}$ (N.$^{o}$ 239)*

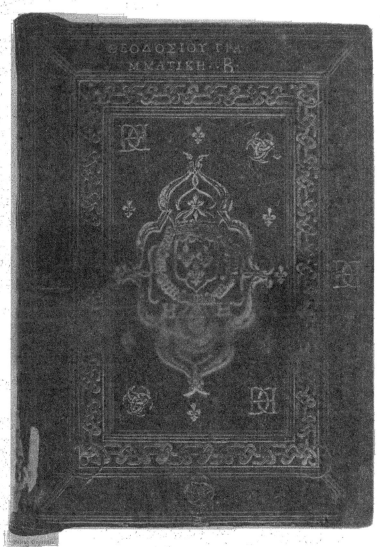

GRAMMAIRE DE THÉODOSE L'ALEXANDRIE

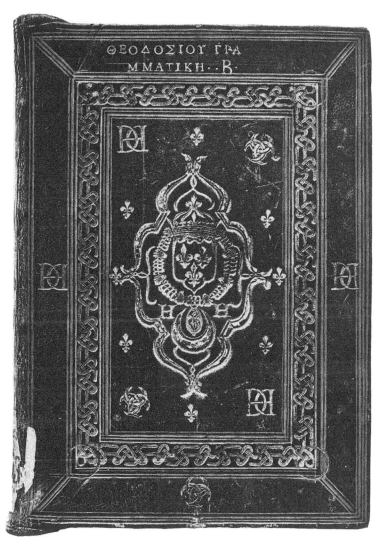

ΘΕΟΔΟΣΙΟΥ ΓΡΑ
ΜΜΑΤΙΚΗ · Β ·

GRAMMAIRE DE THEODOSE D'ALEXANDRIE

*Reliure de Henri II. (N° 267)*

bientôt à souffrir des troubles de la Ligue et fut un instant menacée d'une destruction complète. Elle y échappa heureusement et l'on retrouve encore aujourd'hui parmi les 4,600 manuscrits grecs de la Bibliothèque nationale [1], à l'exception d'un seul [2], les 560 volumes grecs de la librairie réunie par François Ier à Fontainebleau.

[1] H. Omont, *Inventaire sommaire des manuscrits grecs de la Bibliothèque nationale* (Paris, 1886-1889, 4 vol. in-8°).

[2] Le numéro 48, aujourd'hui à Cambridge, University, Kk. v. 26. — Le numéro 208 du catalogue alphabétique de Fontainebleau considéré plus loin comme perdu est le manuscrit 49 du fonds grec, iden-tifié à tort avec le numéro 202. Quant à ce dernier article, il faut remplacer la note de la page 70 par celle-ci :

202. — 186 (anc. DCXCII, 750, 1882). Rel. de Henri II. — Notice de Palæocappa. (XIe siècle.)

La note 202 doit prendre la place de la note 208 à la page suivante.

## TABLEAU DE PROVENANCE

### DES MANUSCRITS GRECS DE LA BIBLIOTHÈQUE DE FONTAINEBLEAU.

———

ARMAGNAC (Cardinal Georges d'). — Mss. grecs 240, 490, 777, 798, 1029, 1240, 1243, 1363, 1422, 1681, 1702, 1721, 1724, 1899, 1936, 1943, 1981, 2013, 2073, 2101, 2247, 2323, 2361, 2858.

ASOLA (Jean-François d'). — Mss. grecs 36, 68, 155, 257, 470, 639, 793, 795, 817, 825, 955, 1046, 1395, 1398, 1405, 1653, 1755, 1810, 1811, 1817, 1846, 1848, 1886, 1891, 1900, 1912, 1922, 1928, 1945, 1947, 2028, 2046, 2066, 2070, 2088, 2091, 2151, 2155, 2158, 2170, 2186, 2194, 2195, 2198, 2210, 2237, 2245, 2288, 2296, 2308, 2312, 2316, 2318, 2324, 2346, 2510, 2540, 2554, 2568, 2636, 2697, 2708, 2709, 2714, 2755, 2802, 2875, 2916, 2921, 2924, 2938, 2939, 2960, 2972, 3032, 3059.

BLOIS (Bibliothèque royale au château de). — Mss. grecs 22, 35, 49, 71, 102, 542, 563, 741, 1023, 1122, 1386, 1388, 1639, 1698, 1731, 2065, 2077, 2465, 2546, 2556, 2558, 2561, 2574, 2630, 2663, 2672, 2718, 2773, 2795, 2805, 2809, 2825, 2865, 2902, 2948, 2970, 2983, 2999.

BOURBON (Charles, cardinal de). — Ms. grec 55.

CORINTHE (Georges, comte de). — Ms. grec 1358.

CORVIN (Matthias). — Ms. grec 741.

ÉPARQUE (Antoine). — Mss. grecs 362, 983, 1087, 1094, 1268, 1308, 1384, 1396, 1603, 1630, 1661, 1684, 1774, 1843, 1857, 1923, 1942, 2049, 2051, 2095, 2143, 2182, 2201, 2208, 2243, 2260, 2268, 2272, 2310, 2311, 2327, 2413, 2492, 2509, 2566, 2622, 2644, 2761.

FONDULE (Jérôme). — Mss. grecs 417, 419, 434, 444, 467, 830, 846, 863, 994, 1013, 1322, 1343, 1355, 1358, 1410, 1434, 1439, 1444, 1508, 1526, 1559, 1659, 1660, 1718, 1830, 1876, 1929, 1941, 1965, 2013, 2249, 2338, 2362, 2376, 2682, 2853, 2892, 2895, 2896, 2967; Cambridge, University, Kk. v. 26.

GADDI (Jean). — Mss. grecs 809, 1173, 2412.

GILLES (Pierre). — Ms. grec 2323.

GROTTAFERRATA (Abbaye de). — Ms. grec 1173.

LASCARIS (Constantin). — Mss. grecs 985, 2547, 2865. (Voir aussi NAPLES et PETRUCCI.)

LASCARIS (Janus). — Mss. grecs 1250, 2047, 2143, 2948.

MANUCE (Alde). — Ms. grec 1601.

Naples (Bibliothèque des rois de). — Mss. grecs 542, 563, 741, 985, 1023, 2773. (Voir aussi Blois et Petrucci.)

Padoue (S. Giovanni in Verdara de). — Ms. grec 2830.

— (S$^{te}$-Justine de). — Ms. grec 2316.

Pélicier (Guillaume). — Ms. grec 2698. (Voir à l'appendice, n° v.)

Petrucci (Antonello de'). — Mss. grecs 22, 35, 49, 102, 1122, 1388, 1639, 2465, 2558, 2795, 2809, 2865, 2902, 2970, 2983, 2999.

Philelphe (François). — Ms. grec 2110.

Pins (Jean de). — Mss. grecs 464, 630, 778, 792, 836, 840, 851, 958, 1120, 1230, 1440, 1443, 1758, 1801, 1959, 1966, 2110, 2133, 3010.

Valla (Georges). — Ms. grec 2195.

Venise (S. Maria dell' Orto de). — Mss. grecs 2, 1513.

# DATES

### DES MANUSCRITS GRECS DE FONTAINEBLEAU.

———

#### IXᵉ SIÈCLE.

Nᵒˢ 166 (en lettres onciales), 204 (en lettres onciales).

#### Xᵉ SIÈCLE.

Nᵒˢ 81, 127, 155, 325, 328, 332, 435, 478, 493, 494, 513, 519, 532.

#### XIᵉ SIÈCLE.

Nᵒˢ 10, 28, 78, 83, 87, 88, 90, 119, 120, 123, 129, 135, 154, 164, 175, 196, 199, 201, 202, 207, 208, 280, 329, 361, 401 *bis,* 432, 434, 489, 492, 495, 496, 497, 499, 500, 501, 504, 506, 507, 509, 510, 512, 515, 516, 517, 518.

#### XIIᵉ SIÈCLE.

Nᵒˢ 43, 53, 86, 89, 121, 124, 125, 126, 203, 205, 236, 274, 294, 308, 327, 338, 340, 358, 359, 394, 395, 436, 461, 479, 496, 503, 514, 529, 534.

#### XIIIᵉ SIÈCLE.

Nᵒˢ 9, 46, 68, 72, 107, 122, 132, 136, 139, 143, 146, 151, 170, 171, 177, 178, 194, 206, 216, 237, 265, 272, 289, 298, 307, 318, 319, 324, 330, 338, 343, 344, 346, 352, 360, 376, 402, 405, 412, 428, 458, 460, 462, 472, 508.

#### XIVᵉ SIÈCLE.

Nᵒˢ 1, 2, 4, 22, 24, 26, 30, 50, 51, 55, 71, 84, 96, 98, 100, 102, 104, 108, 112, 118, 128, 130, 131, 144, 153, 163, 193, 197, 198, 212, 233, 235, 240, 254, 276, 277, 280, 285, 291, 297, 298, 302, 305, 309, 310, 311, 312, 313, 314, 316, 317, 323, 341, 342, 347, 357, 362, 371, 372, 377, 378, 387, 390, 391, 392, 397, 403, 407, 413, 414, 415, 425, 427, 444, 466, 468, 470, 471, 474, 477, 484, 486, 511.

Tous les autres manuscrits de Fontainebleau datent des xvᵉ et xvⁱᵉ siècles.

# LISTE NUMÉRIQUE

## DES MANUSCRITS GRECS DE FONTAINEBLEAU.

| NUMÉROS | | NUMÉROS | | NUMÉROS | | NUMÉROS | |
|---|---|---|---|---|---|---|---|
| du CATALOGUE de 1740. | du CATALOGUE de 1550. | du CATALOGUE de 1740. | du CATALOGUE de 1550. | du CATALOGUE de 1740. | du CATALOGUE de 1550. | du CATALOGUE de 1740. | du CATALOGUE de 1550. |
| 2 | 155 | 426 | 363 | 570 | 131 | 817 | 535 |
| 22 | 534 | 433 | 487 | 573 | 129 | 819 | 520 |
| 35 | 412 | 434 | 488 | 587 | 137 | 825 | 384 |
| 36 | 413 | 435 | 489 | 604 | 493 | 830 | 473 |
| 49 | 208 | 439 | 164 | 608 | 492 | 833 | 187 |
| 55 | 324 *bis* | 444 | 163 | 611 | 499 | 835 | 186 |
| 57 | 434 | 450 | 291 | 630 | 496 | 836 | 332 |
| 62 | 204 | 451 | 325 | 634 | 494 | 840 | 333 |
| 68 | 203 | 452 | 326 | 639 | 495 | 846 | 262 |
| 71 | 205 | 454 | 539 | 649 | 497 | 851 | 261 |
| 73 | 207 | 455 | 536 | 672 | 515 | 859 | 11 |
| 84 | 206 | 358 | 537 | 674 | 516 | 863 | 329 |
| 102 | 436 | 461 | 538 | 694 | 517 | 882 | 29 |
| 106 | 323 | 464 | 411 | 697 | 518 | 887 | 27 |
| 112 | 324 | 467 | 221 | 701 | 513 | 930 | 328 |
| 130 | 192 | 468 | 222 | 715 | 511 | 938 | 293 |
| 132 | 183 | 470 | 217 | 718 | 512 | 945 | 540 |
| 146 | 532 | 471 | 220 | 741 | 522 | 955 | 78 |
| 148 | 533 | 473 | 218 | 750 | 519 | 958 | 79 |
| 151 | 460 | 490 | 82 | 767 | 346 | 983 | 128 |
| 152 | 461 | 492 | 81 | 777 | 521 | 985 | 57 |
| 155 | 478 | 503 | 77 | 778 | 524 | 990 | 135 |
| 157 | 479 | 507 | 83 | 786 | 504 | 994 | 134 |
| 174 | p. 136, note. | 512 | 123 | 790 | 503 | 997 | 132 |
| 186 | 202 | 516 | 120 | 791 | 507 | 998 | 133 |
| 198 | 274 | 518 | 119 | 792 | 506 | 1007 | 140 |
| 199 | 514 | 534 | 127 | 793 | 510 | 1013 | 525 |
| 237 | 435 | 536 | 121 | 795 | 509 | 1023 | 508 |
| 240 | 191 | 537 | 125 | 798 | 505 | 1029 | 523 |
| 257 | 485 | 538 | 124 | 807 | 501 | 1033 | 90 |
| 362 | 1 | 542 | 126 | 809 | 502 | 1037 | 2 |
| 417 | 437 | 563 | 122 | 810 | 498 | 1044 | 382 |
| 419 | 438 | 568 | 130 | 811 | 500 | 1046 | 383 |

D.

| NUMÉROS | | NUMÉROS | | NUMÉROS | | NUMÉROS | |
|---|---|---|---|---|---|---|---|
| du CATALOGUE de 1740. | du CATALOGUE de 1550. | du CATALOGUE de 1740. | du CATALOGUE de 1550. | du CATALOGUE de 1740. | du CATALOGUE de 1550. | du CATALOGUE de 1740. | du CATALOGUE de 1550. |
| 1052 | 268 | 1308 | 84 | 1463 | 88 | 1721 | 303 |
| 1054 | 138 | 1311 | 141 | 1508 | 85 | 1723 | 422 |
| 1081 | 30 | 1322 | 242 | 1513 | 89 | 1724 | 385 |
| 1086 | 28 | 1343 | 396 | 1522 | 359 | 1725 | 386 |
| 1087 | 153 | 1347 | 393 | 1524 | 358 | 1727 | 336 |
| 1091 | 347 | 1355 | 63 | 1526 | 357 | 1731 | 248 |
| 1094 | 264 | 1358 | 176 | 1542 | 139 | 1732 | 249 |
| 1099 | 353 | 1361 | 62 | 1559 | 360 | 1735 | 275 |
| 1102 | 361 | 1363 | 61 | 1585 | 397 | 1755 | 42 |
| 1109 | 313 | 1379 | 321 | 1601 | 317 | 1758 | 335 |
| 1119 | 309 | 1383 | 394 | 1603 | 80 | 1768 | 239 |
| 1120 | 312 | 1384 | 395 | 1604 | 175 | 1774 | 528 |
| 1121 | 311 | 1385 | 458 | 1630 | 468 | 1786 | 64 |
| 1122 | 310 | 1388 | 65 | 1639 | 398 | 1798 | 162 |
| 1136 | 425 | 1395 | 457 | 1649 | 433 | 1801 | 491 |
| 1146 | 364 | 1396 | 456 | 1653 | 35 | 1805 | 404 |
| 1157 | 352 | 1398 | 455 | 1654 | 160 | 1810 | 428 |
| 1169 | 362 | 1401 | 447 | 1655 | 161 | 1811 | 427 |
| 1173 | 10 | 1405 | 3 | 1659 | 159 | 1814 | 429 |
| 1177 | 87 | 1409 | 486 | 1660 | 158 | 1817 | 279 |
| 1184 | 345 | 1410 | 418 | 1661 | 157 | 1822 | 400 |
| 1196 | 327 | 1411 | 417 | 1666 | 156 | 1823 | 401 |
| 1197 | 86 | 1417 | 40 | 1675 | 431 | 1827 | 189 |
| 1202 | 330 | 1420 | 315 | 1678 | 432 | 1829 | 442 |
| 1230 | 171 | 1422 | 320 | 1681 | 31 | 1830 | 443 |
| 1231 | 170 | 1423 | 319 | 1684 | 41 | 1831 | 441 |
| 1240 | 446 | 1424 | 316 | 1689 | 172 | 1836 | 439 |
| 1243 | 531 | 1426 | 314 | 1693 | 14 | 1841 | 440 |
| 1244 | 490 | 1427 | 318 | 1702 | 444 | 1843 | 46 |
| 1250 | 387 | 1434 | 219 | 1703 | 445 | 1846 | 305 |
| 1258 | 467 | 1437 | 216 | 1707 | 530 | 1848 | 48 |
| 1261 | 356 | 1439 | 92 | 1708 | 91 | 1854 | 53 |
| 1268 | 294 | 1440 | 260 | 1713 | 529 | 1857 | 54 |
| 1286 | 355 | 1442 | 68 | 1714 | 237 | 1859 | 50 |
| 1293 | 480 | 1443 | 482 | 1716 | 238 | 1876 | 72 |
| 1301 | 265 | 1444 | 190 | 1718 | 241 | 1879 | 74 |

| NUMÉROS | | NUMÉROS | | NUMÉROS | | NUMÉROS | |
|---|---|---|---|---|---|---|---|
| du CATALOGUE de 1740. | du CATALOGUE de 1550. | du CATALOGUE de 1740. | du CATALOGUE de 1550. | du CATALOGUE de 1740. | du CATALOGUE de 1550. | du CATALOGUE de 1740. | du CATALOGUE de 1550. |
| 1882 | 73 | 2051 | 26 | 2198 | 5 | 2307 | 17 |
| 1886 | 259 | 2065 | 49 | 2199 | 6 | 2308 | 19 |
| 1890 | 258 | 2066 | 476 | 2200 | 76 | 2310 | 235 |
| 1891 | 263 | 2070 | 15 | 2201 | 75 | 2311 | 233 |
| 1899 | 69 | 2073 | 273 | 2208 | 414 | 2312 | 234 |
| 1900 | 179 | 2087 | 24 | 2210 | 415 | 2313 | 466 |
| 1912 | 304 | 2088 | 22 | 2222 | 366 | 2314 | 285 |
| 1918 | 371 | 2091 | 283 | 2225 | 365 | 2315 | 281 |
| 1922 | 369 | 2092 | 459 | 2228 | 280 | 2316 | 93 |
| 1923 | 477 | 2095 | 100 | 2229 | 472 | 2318 | 174 |
| 1928 | 25 | 2101 | 95 | 2233 | 21 | 2323 | 290 |
| 1929 | 419 | 2102 | 97 | 2236 | 286 | 2324 | 282 |
| 1931 | 420 | 2104 | 99 | 2237 | 392 | 2325 | 289 |
| 1936 | 368 | 2110 | 430 | 2240 | 526 | 2327 | 244 |
| 1938 | 142 | 2132 | 370 | 2241 | 232 | 2332 | 465 |
| 1941 | 481 | 2133 | 96 | 2243 | 391 | 2338 | 421 |
| 1942 | 177 | 2134 | 98 | 2245 | 299 | 2346 | 209 |
| 1943 | 188 | 2135 | 292 [1] | 2247 | 527 | 2361 | 66 |
| 1945 | 183 | 2136 | 292 [2] | 2249 | 243 | 2362 | 67 |
| 1947 | 475 | 2142 | 298 | 2254 | 296 | 2373 | 390 |
| 1959 | 39 | 2143 | 297 | 2255 | 295 | 2374 | 389 |
| 1963 | 452 | 2149 | 270 | 2260 | 464 | 2376 | 70 |
| 1965 | 453 | 2151 | 451 | 2266 | 107 | 2412 | 181 |
| 1966 | 454 | 2155 | 104 | 2267 | 112 | 2413 | 180 |
| 1974 | 45 | 2158 | 103 | 2268 | 108 | 2417 | 272 |
| 1980 | 288 | 2162 | 115 | 2269 | 110 | 2424 | 71 |
| 1981 | 287 | 2169 | 106 | 2271 | 109 | 2431 | 251 |
| 1995 | 94 | 2170 | 105 | 2272 | 113 | 2443 | 12 |
| 2008 | 269 | 2179 | 166 | 2274 | 114 | 2456 | 380 |
| 2013 | 278 | 2182 | 167 | 2276 | 111 | 2465 | 474 |
| 2020 | 47 | 2183 | 168 | 2286 | 102 | 2490 | 306 |
| 2022 | 45 | 2186 | 37 | 2287 | 169 | 2491 | 276 |
| 2028 | 52 | 2191 | 4 | 2288 | 38 | 2492 | 277 |
| 2046 | 56 | 2193 | 7 | 2296 | 271 | 2494 | 331 |
| 2047 | 416 | 2194 | 8 | 2304 | 18 | 2509 | 448 |
| 2049 | 257 | 2195 | 9 | 2306 | 20 | 2510 | 284 |

| LIGATURES. | VALEUR. | LIGATURES. | VALEUR. | LIGATURES. | VALEUR. |
|---|---|---|---|---|---|
| ꝯꝯ | θ ρ ω | με | μ ε | πϛ | π ρ |
| ꝯυ | θ υ | μℓυ | μ ε υ | ꝯεα | π ρ α |
| ꝯω | θ ω | μη | μ η | ꝯεꝯ | π ρ ο |
| κα κα | κ α | μℓυ | μ η ν | ꝯεꝯ | π ρ ω |
| και καͳ | κ α ι | μι | μ ι | ꝑ | π τ |
| κⲩ | κ α ὶ | μμ | μ μ | πυ | π υ |
| καν | κ α ν | μν | μ ν | πυυ | π υ ν |
| καϛ | κ α ϛ | μꝯ μο | μ ο | πω | π ω |
| καυ | κ α υ | μυ | μ υ | εα | ρ α |
| κε | κ ε | μυυ | μ υ ν | ει | ρ ι |
| κη | κ η | μω | μ ω | εꝯ | ρ ο |
| κι | κ ι | οι | ο ι | εꝯ | ρ ω |
| κλ | κ λ | ꝡ | ο υ | σα | σ α |
| κν | κ ν | ꝡκ | ο υ κ | σαͳ | σ α ι |
| κο | κ ο | πα | π α | σαν | σ α ν |
| κρ | κ ρ | παͳ | π α ι | σαρ | σ α ρ |
| κυ | κ υ | παν | π α ν | σαϛ | σ α ϛ |
| κω | κ ω | παρ | π α ρ | σαυ | σ α υ |
| λα | λ α | παϛ | π α ϛ | σβ | σ β |
| λλ | λ λ | παυ | π α υ | σε | σ ε |
| λꝯ | λ ο | πε | π ε | σℓ | σ ε ι |
| μα | μ α | πη | π η | ση | σ η |
| μαͳ | μ α ι | πι | π ι | ꝯ | σ θ |
| μαν | μ α ν | πλ | π λ | ꝯα | σ θ α |
| μⲁρ | μ α ρ | πν | π ν | ꝯαͳ | σ θ α ι |
| μαϛ | μ α ϛ | πο | π ο | ꝯε | σ θ ε |
| μαυ | μ α υ | πϖ | π π | ꝯη ꝯυ | σ θ η |

| LIGATURES. | VALEUR. | LIGATURES. | VALEUR. | LIGATURES. | VALEUR. |
|---|---|---|---|---|---|
|  | $\sigma\theta\eta\nu$ |  | $\sigma\sigma\epsilon$ |  | $\sigma\chi\eta$ |
|  | $\sigma\theta\iota$ |  | $\sigma\sigma\epsilon\iota$ |  | $\sigma\chi\eta\nu$ |
|  | $\sigma\theta o$ |  | $\sigma\sigma\eta$ |  | $\sigma\chi\iota$ |
|  | $\sigma\theta\upsilon$ |  | $\sigma\sigma\iota$ |  | $\sigma\chi\nu$ |
|  | $\sigma\theta\omega$ |  | $\sigma\sigma o$ |  | $\sigma\chi o$ |
|  | $\sigma\iota$ |  | $\sigma\sigma\upsilon$ |  | $\sigma\chi\rho$ |
|  | $\sigma\chi$ |  | $\sigma\sigma\omega$ |  | $\sigma\chi\upsilon$ |
|  | $\sigma\mu$ |  | $\sigma\tau$ |  | $\sigma\chi\upsilon\nu$ |
|  | $\sigma o$ |  | $\sigma\tau\alpha$ |  | $\sigma\chi\omega$ |
|  | $\sigma\pi$ |  | $\sigma\tau\alpha\iota$ |  | $\sigma\omega$ |
|  | $\sigma\pi\alpha$ |  | $\sigma\tau\alpha\nu$ |  | $\tau\alpha$ |
|  | $\sigma\pi\alpha\iota$ |  | $\sigma\tau\alpha\varsigma$ |  | $\tau\alpha\iota$ |
|  | $\sigma\pi\alpha\nu$ |  | $\sigma\tau\alpha\upsilon$ |  | $\tau\alpha\nu$ |
|  | $\sigma\pi\alpha\varsigma$ |  | $\sigma\tau\epsilon$ |  | $\tau\alpha\varsigma$ |
|  | $\sigma\pi\epsilon$ |  | $\sigma\tau\epsilon\iota$ |  | $\tau\alpha\upsilon$ |
|  | $\sigma\pi\epsilon\iota$ |  | $\sigma\tau\eta$ |  | $\tau\epsilon$ |
|  | $\sigma\pi\eta$ |  | $\sigma\tau\iota$ |  | $\tau\eta$ |
|  | $\sigma\pi\iota$ |  | $\sigma\tau o$ |  | $\tau\tilde{\eta}$ |
|  | $\sigma\pi\lambda$ |  | $\sigma\tau\rho$ |  | $\tau\eta\nu$ |
|  | $\sigma\pi o$ |  | $\sigma\tau\upsilon$ |  | $\tau\iota$ |
|  | $\sigma\pi\upsilon$ |  | $\sigma\tau\omega$ |  | $\tau\lambda$ |
|  | $\sigma\pi\omega$ |  | $\sigma\upsilon$ |  | $\tau o$ |
|  | $\sigma\sigma$ |  | $\sigma\upsilon\nu$ |  | $\tau o\tilde{\upsilon}$ |
|  | $\sigma\sigma\alpha$ |  | $\sigma\phi$ |  | $\tau\rho$ |
|  | $\sigma\sigma\alpha\iota$ |  | $\sigma\chi$ |  | $\tau\rho\iota$ |
|  | $\sigma\sigma\alpha\nu$ |  | $\sigma\chi\alpha$ |  | $\tau\tau$ |
|  | $\sigma\sigma\alpha\varsigma$ |  | $\sigma\chi\epsilon$ |  | $\tau\upsilon$ |

| LIGATURES. | VALEUR. | LIGATURES. | VALEUR. | LIGATURES. | VALEUR. |
|:---:|:---:|:---:|:---:|:---:|:---:|
| | τυν | | χαυ | | χυν |
| | τω | | χε | | χω |
| | τῶ | | χει | | ψα |
| | ῦ | | χη | | ψαι |
| | υι | | χην | | ψαν |
| | υν | | χθ | | ψας |
| | ὑπ | | χθην | | ψαυ |
| | ὑπὸ | | χθω | | ψε |
| | υς | | χι | | ψει |
| | υσι | | χν | | ψη |
| | χα | | χο | | ψι |
| | χαι | | χρ | | ψο |
| | χαν | | χρι | | ψυ |
| | χαρ | | χς | | ψω |
| | χας | | χυ | | ῶ |

# CATALOGUE ALPHABÉTIQUE

## DES

## MANUSCRITS GRECS DE FONTAINEBLEAU

### (1550)

# CATALOGUE ALPHABÉTIQUE

DES

# MANUSCRITS GRECS DE FONTAINEBLEAU

(1550)

ΑΒΒΑ ΘΑΛΑΣΣΙΟΥ [Thalassius]
ΕΚΑΤΟΝΤΑΔΕΣ ΚΑΙ ΟΦΦΙΚΙΟΝ ΤΙ ΤΗΣ ΕΚΚΛΗΣΙΑΣ. Α.

1. Βιβλίον ϱ΄ μικρῷ μήκοις, ἐνδεδυμῦμον δέρματι κυανῷ, ἐν ᾧ εἰσι ᾱδε· Θηκαρᾶ ὕμνοι κỳ εὐχαὶ λεγόμθμαι κατὰ τὰς ὥϱᾳς τῆς ἐκκλησίας κỳ τὰς ᾠδὰς τῷ ψαλτῇϱος καϑ᾽ ἡμέϱᾳν. Τοῦ ὁσίȣ πατϱὸς ἡμῶν ἀϐϐᾶ Θαλασσίȣ τῷ Λίϐυος πεϱὶ ἀγάπης κỳ ἐγκϱατείας, πϱὸς Παῦλον πϱεσϐύτεϱον, ἑκατοντάδες δ΄ καὶ πεϱὶ διαφόϱῳν ὑποϑέσεων ἐκκλησιαστικῶν. Τοῦ μακαϱίȣ Ἰωάννȣ τῷ Καϱπαϑίȣ κεφάλαια ἐκκλησιαστικὰ ϱιζ΄. Τοῦ αὐτῷ πϱὸς ᾱὺς ἀπὸ τῆς Ἰνδίας πϱοτϱέψαντας μοναχοὶς κεφάλαια ζϛ΄. Τοῦ ὁσίȣ πατϱὸς ἡμῶν Νείλȣ πεϱὶ πϱοσευχῆς κεφάλαια ϱξϛ΄. Ἀνϑολόγιον ἠϑικὸν πονηϑὲν Ἠλίᾳ ᾱινὶ πϱεσϐυτέϱῳ κỳ ἐκδίκῳ. Τοῦ ὁσίȣ πατϱὸς ἡμῶν Νείλȣ πεϱὶ πϱοσευχῆς. Τοῦ ἁγίȣ Διαδόχου, ἐπισκόπȣ πόλεως Φωπικῆς τῆς Ἠπείϱȣ τῷ Ἰλλυϱικοῦ, κεφάλαια ϱ΄ πεϱὶ διαφόϱῳν ὑποϑέσεων ἐκκλησιαστικῶν. Τοῦ ἐν ἁγίοις πατϱὸς ἡμῶν ἀϐϐᾶ Μάϱκȣ πεϱὶ νόμου πνευματικοῦ ἑκατοντάδες τέασαρες. Τοῦ ὁσίȣ πατϱὸς ἡμῶν Συμεὼν τῷ Νέȣ κỳ ϑεολόγȣ, ἡγουμῦμȣ

1. — 362 (anc. DCCCLXV, 944 ɟ 2969). Rel. de François Ier. — Notice de Palæocappa. Provient d'Antoine Éparque. (XIVe siècle.)

μονῆς τῦ ἁγίκ Μάμαντος τῆς Ξηροκέρκου, κεφάλαια πρακτικὰ ἡ θεολογικά. Εὐαγρίκ τῦ ἐν Σκίτει ἀσκητικὰ ἡ ἠθικὰ κεφάλαια. Τοῦ ἐν ἁγίοις πατρὸς ἡμῶν Μαξίμου περὶ ἀγάπης ἡ ἄλλων ὑποθέσεων ἐκκλησιαςικῶν ἑκατοντάδες δ´. Ὑποθῆκαί τινες ἐκκλησιαςικαὶ καλούμβναι ἐγχειρίδιον. Νικήτα, μοναχοῦ ἡ πρεσβυτέρου τῆς μονῆς τῦ Στουδίκ τῦ Στηθάτου, φισικὰ ἡ γνωμικὰ κεφάλαια, διῃρημβνα εἰς τρεῖς ἑκατοντάδας. Τοῦ ὁσίκ πατρὸς ἡμῶν Συμέων τῦ Νέκ θεολόγου περὶ διαφορᾶς προσοχῆς καὶ προσευχῆς. Τοῦ ἁγίκ Μάρκου περὶ μετανοίας. Τοῦ αὐτῦ λόγος νουθετικὸς πρὸς τινα Νικόλαον ποθεινὸν ὄντα αὐτῦ.

## ΑΒΒΑ ΜΑΡΚΟΥ ΔΙΑΦΟΡΑ. Α.

2. Βιβλίον γ´ μήκοις, ἐνδεδυμβνον δέρματι κυτείνῳ, περιέχι δὲ ταῦτα· Ἀββᾶ Μάρκου περὶ παραδείσου ἡ νόμου πατρικοῦ. Περὶ τῶν οἰομβνων ἐξ ἔργων δικαιοῦθαι. Περὶ μετανοίας τοῖς πᾶσι πάντοτε προσηκούσης. Τοῦ αὐτῦ ἀββᾶ ἀπόκρισις πρὸς τοὶς ἀπερωτας περὶ τῦ θείκ βαπτίσματος. Ἀντίγραφον παρὰ Νικολάκ πρὸς Μάρκον ἀσκητίω. Τοῦ αὐτῦ συμβουλία νοὸς πρὸς τὴν ἑαυτῦ ψυχίω. Τοῦ αὐτῦ ἀντιβολὴ πρὸς σχολαςικόν. Ἡσυχίκ πρεσβυτέρου πρὸς Θεόδουλον λόγος ψυχωφελὴς περὶ νήψεως ἡ ἀρετῆς κεφαλαιώδης. Τὰ λεγόμβνα ἀντιρρητικὰ ἡ εὐκτικά. Διαδόχου, ἐπισκόπου Φωτικῆς, κεφάλαια πρακτικά. Τοῦ ἁγίκ Νείλου περὶ ἀκτημοσύνης ἡ περὶ τῶν τελῶν τρόπων τῆς εὐχῆς. Λόγος τῦ ἁγίκ Ἀρσενίκ ἄνευ ἐπιγραφῆς τῆς ὑποθέσεως. Παλαδίκ τῦ κατὰ Βραχμάνοις ἱςορίας. Τοῦ ἁγίκ Μάρκου κεφάλαια νηπτικά.

2. — 1037 (anc. cɪɔɪɔxxɪɪ, 1658, 3440). Rel. de Henri II. — Notice de Palæocappa, corrigée par Vergèce. (xɪv⁰ siècle.)

## ΑΓΑΘΗΜΕΡΟΣ. Α.

3. Βιβλίον α΄ μήκοις, ἐνδεδυμένον δέρματι πορφυρῷ, περιέχει δὲ ταῦτα·
Ἀγαθημέρου γεωγραφία. Ἡροδότου ἱστοριῶν ἡ α΄, ἀτελής. Ἑρμοῦ Τρισμε-
γίστου ἰατρομαθηματικά. Θεοφίλου ἐπισυναγωγὴ περὶ κοσμικῶν καταρχῶν.
Λαέρτου Διογένους βίοι φιλοσόφων δέκα, ὧν ὁ ἕκτος ἀτελής. Εὐναπίου
βίοι φιλοσόφων κὴ σοφιστῶν νή. Ἐπιστολαὶ πολλαὶ κὴ διάφοροι τῦ ἁγίου
Γρηγορίου τῦ θεολόγου πρὸς διαφόροις ἐπισκόποις. Ἡ δ΄ ἐπιγραφή· Ἀγαθ-
ημέρου γεωγραφία.

## ΑΕΤΙΟΣ. Α.

4. Βιβλίον α΄ μήκοις πάνυ μεγάλου κὴ πλατὺ, παλαιότατον, ἐν χάρτη
δαμασκίνῳ γεγραμμένον ὀρθῶς κὴ τεχνιέντως κάλλιστα κὴ ὀρθῶς πάνυ,
ἐνδεδυμένον δέρματι κυανῷ, ἔχει δὲ Ἀετίου ἰατρῦ βιβλία ιζ΄ ἰατρικὰ, ἃ
συνήθροισεν ἐκ πολλῶν ἐν συνόψι.

## ΑΕΤΙΟΣ. Β.

5. Βιβλίον α΄ μήκοις μεγάλου, ἐνδεδυμένον δέρματι κυανῷ, περιέχει δὲ
βιβλία ἰατρικὰ Ἀετίου ις΄, γεγραμμένον ἐν χάρτη γράμμασι κακοσήμοις.

3. — 1405 (anc. XLII, 42, 2058). Rel. de Henri II. — Notice de Vergèce. Provient de J.-Fr. d'Asola.

4. — 2191 (anc. CCCCXCI, 523, 1848). Rel. de Louis XV. — Notice de Vergèce. (XIVᵉ siècle.)

5. — 2198 (anc. DCCLXXXII, 849, 2140). Rel. de Henri II. — Notice de Vergèce. Provient de J.-Fr. d'Asola. Copie de Bernard Feliciano, 1522.

### ΑΕΤΙΟΣ. Γ.

6. Βιβλίον αʹ μήκοις μεγάλου κὴ παχὺ, ἐνδεδυμῤον δέρματι ὠχρῷ, ἔχ δʹ ἐν αὐτῷ Ἀετίɣ βιβλία ἰατεικὰ ιʹ, δηλαδὴ ὑπὸ τῦ εʹ μέχει τῦ ιεʹ.

### ΑΕΤΙΟΣ. Δ.

7. Βιβλίον αʹ μήκοις μέσου παχὺ, ἐνδεδυμῤον δέρματι κυανῷ, ἔχ δὲ Ἀετίɣ βιβλία ἰατεικὰ ιϛʹ, ὑπὸ τῦ αʹ ἀρχόμῤα.

### ΑΕΤΙΟΣ. Ε.

8. Βιβλίον αʹ μήκοις μεγάλου παχὺ, ἐνδεδυμῤον δέρματι κυανῷ, ἔχ δὲ Ἀετίɣ βιβλία ἰατεικὰ ιʹ, ὑπὸ τῦ εʹ δηλαδὴ μέχει τῦ ιδʹ.

### ΑΕΤΙΟΣ. Ζ.

9. Βιβλίον βʹ μήκοις μεγάλου πάνυ καὶ παχὺ, ἐνδεδυμῤον δέρματι πρασίνῳ, ἔχ δὲ Ἀετίɣ ἰατεικὰ βιβλία δʹ, ὑπὸ τῦ εʹ δηλαδὴ μέχει τῦ ηʹ, καὶ Γαλίωɣ πεεὶ θμελακῆς πρὸς Πίσωνα.

### ΑΘΑΝΑΣΙΟΣ ΕΙΣ ΤΟΥΣ ΠΡΟΦΗΤΑΣ. Α.

10. Βιβλίον αʹ μήκοις πάνυ μεγάλου παχύ τε κὴ παλαιὸν, ἐν βεβράνῳ, ἐνδεδυμῤον δὲ δέρματι πρασίνῳ, εἰσὶ δʹ ἐν αὐτῷ λόγοι μζʹ εἰς διαφόρεις

6. — 2199 (anc. xxxv, 35, 2141). Rel. de Henri II. — Notice de Vergèce.

7. — 2193 (anc. ccxcix, 299, 2687). Rel. de Henri II. — Notice de Vergèce.

8. — 2194 (anc. cɔlvi, 1155, 2686). Rel. de Henri II. — Notice de Vergèce. Provient d'Asola.

9. — 2195 (anc. cɔlxxiii, 1175, 2688). Rel. de Henri II. — Notice de Palæocappa. Provient de J.-Fr. d'Asola, et avant de Georges Valla. (xiiie siècle.)

10. — 1173 (anc. ccv, 205, 1820). Rel. de Henri II. — Notice de Vergèce. Provient de J. Gaddi, et avant de l'abbaye de Grottaferrata. (xie siècle.)

ἑορτὰς τῶν ἁγίων, ἠ ὑποθέσεις πολλῶν ἁγίων ἠ ἱερῶν διδασκάλων, ὧν τὸν κατάλογον εὑρήσεις κατὰ τάξιν ἀλφαβήτου ἐν τῇ ἀρχῇ τῆ βιβλίε, ὃν διὰ τὸ πλῆθος ἐκ ἐγράψαμεν ὧδε. Διὰ δὲ τὸ εἶναι ἐξήγησιν τῆ Ἀθανασίε εἰς τοὺς προφήτας ἐξερέτως ἐγράψαμεν τὴν ἐπιγραφὴν τῆ βιβλίε, ὡς ἄνω.

## ΑΘΑΝΑΣΙΟΣ ΚΑΙ ΑΛΛΑ ΠΟΛΛΑ ΤΗΣ ΘΕΙΑΣ ΓΡΑΦΗΣ. Β.

11. Βιβλίον ά, μήκοις μεγάλου, ἐνδεδυμένον δέρματι κυανῷ, περιέχ δὲ συναγωγὰς διαφόροις περὶ διαφόρων ὑποθέσεων παρὰ πολλῶν ἠ διαφόρων ἁγίων συναχθείσας εἰς διαφόροις ὑποθέσεις. Ἐπ τὸν βίον τῆς ὁσίας Μαρίας τῆς Αἰγυπίας. Ἔπειτα τῆ Χρυσοστόμου λόγον περὶ κατανύξεως. Τοῦ αὐτῦ ἐπίλισιν τῆ Πάτερ ἡμῶν. Εἶτα τῆ ἁγίε Ἀθανασίε κατὰ Ἀρειανῶν λόγοις τρεῖς. Μετὰ ταῦτα δὲ τῆ ἁγίε Ἀθανασίε ἀποκρίσεις πρὸς τὰς ἐπενεχθείσας αὐτῷ ἐπερωτήσεις παρά τινων ὀρθοδόξων περὶ διαφόρων, κεφαλαίοις ί.

## ΑΙΛΙΑΝΟΣ. Α.

12. Βιβλίον ά μήκοις, ἐνδεδυμένον δέρματι λευκῷ πεπλουμισμένον μέλανι, ὖ ἡ ἐπιγραφή· Αἰλιανῦ τακτικά, ἠ Ὀνοσάνδρυ στρατηγικά, ἠ Αἰνείε πολιορκητικά.

## ΑΙΛΙΑΝΟΣ. Β.

13. Βιβλίον γ' μήκοις, ἐνδεδυμένον δέρματι πρασίνῳ, περιέχ δὲ ταῦτα· Αἰλιανῦ περὶ παρατάξεων. Βνασαείωνος ἐπιτάφιος λόγος εἰς τὴν

11. — 859 (anc. cc, 200, 1904). Rel. de François Iᵉʳ. — Notice de Palæocappa.

12. — 2443 (anc. DCV, 652, 2739). Rel. mosaïque de Henri II. — Notice de Vergèce. Copie de Vergèce, 1549.

13. — 2540 (anc. cIƆIƆccccxxxIIII, 2209, 3501). Rel. de Henri II. — Notice de Vergèce. Provient de J.-Fr. d'Asola.

κυείαν Κλεόπην τὴν βασίλισσαν τὴν Παλαιολογίναν. Γεωργίᾳ Γεμιςοῦ ἕτερος εἰς αὐτὴν. Ἀλεξάνδρε Ἀφροδισιέως περὶ κράσεως κ᾽ αὐξήσεως, ἡ δ᾽ ἐπιγραφή· Αἰλιανῦ κ᾽ ἄλλα.

## ΑΙΛΙΑΝΟΣ. Γ.

14. Βιβλίον α΄ μήκοις, ἐνδεδυμθμον δέρμαπ πρασίνῳ, ἡ δ᾽ ἐπιγραφή· Αἰλιανῦ ποικίλης ἱςορίας. Α[1].

## ΑΙΣΧΥΛΟΣ ΜΕΤΑ ΣΧΟΛΙΩΝ. Α.

15. Βιβλίον β΄ μήκοις, ἐνδεδυμθμον δέρμαπ κυανῷ, ἔχ᾽ δ᾽ ἐν αὐτῷ ταῦτα· Πεῶτον Σκηπίονος ὄνειρον μεταφρασθέντα παρὰ Μαξίμου τῦ Πλανούδη. Ἔπ Μακροβίε ἐξήγησιν εἰς τὸν αὐτόν. Αἰχύλου τραγῳδίας ϛ΄ μετὰ χολίων, ἤτοι Πέρσας, Ἀγαμέμνονα, Προμηθέα δεσμώτην, Ἑπτὰ ἐπὶ Θήβας, Εὐμθρίδας, Ἱκέτιδας.

## ΑΙΣΧΥΛΟΣ ΜΕΤΑ ΣΧΟΛΙΩΝ. Β.

16. Βιβλίον β΄ μήκοις, ἐνδεδυμθμον δέρμαπ λευκῷ ἤτοι ὠχρῷ, ἔχ᾽

14. — 1693 (anc. cccxxxvi, 462, 2083). Rel. de François Ier. — Notice de Vergèce. Copie de César Strategos.

15. — 2070 (anc. cɪɔɪɔccli, 1913, 3353). Rel. de Henri II. — Notice de Palæocappa. Provient de J.-Fr. d'Asola. Copie (en partie) d'Arsène de Monembasie.

16. — 2793 (anc. cɪɔɪɔcclxiv, 1924, 3318). Rel. de Henri II. — Notice de Palæocappa, corrigée par Vergèce. Copie de Jacques Diassorinos.

---

[1] Au bas du folio 2 de la minute de Constantin Palæocappa, Pierre de Montdoré a ajouté, entre les articles 14 et 15, et ensuite biffé la mention suivante :

« Αἰλιανῦ κ᾽ Πολυαινῦ ςρατη.

Βιβλίον β΄ μήκοις, ἐνδεδυμθμον δέρμαπ κυανῷ, πιλλά περιέχον, ἂν κατάλογον εὑρήσεις ἐν τῷ βιβλίῳ. Est postpositum in dictione Χρονολογία, sed debet esse hic, quia volumen præ se fert talem inscriptionem ut hic. » [N° 528.]

δὲ ἐν αὐτῷ τραγῳδίας τῦ Αἰχύλου τρεῖς· Προμηθέα δεσμώτην, Ἑπτὰ ἐπὶ Θήβας, Εὐμλνίδας.

## ΑΚΤΟΥΑΡΙΟΣ. Α.

17. Βιβλίον β' μήκοις, ἐνδεδυμένον δέρματι κατανῷ, περιέχει δὲ ταῦτα· Ἀκτυαρίν περὶ ἔρων λόγοις ζ'. Τοῦ αὐτῦ βιβλίον ἰατεικὸν περιέχον ἐν ἐπιτομῇ τὴν τῆς ἰατεικῆς πᾶσαν τέχνην, ἐν λόγοις ς'. Τοῦ αὐτῦ περὶ ἐνεργειῶν τῦ ψυχικοῦ πνεύματος κεφάλαια κ'. Τοῦ αὐτῦ περὶ διαίτης τροφῶν κεφάλαια ιζ'. Θεοφίλου περὶ ἔρων μέρος ἕ. Τοῦ αὐτῦ περὶ διαχωρημάτων μέρος ἕ. Γαλϊνῦ ἐκ τῦ λόγου τῦ ἰατρὸς μέρος ἕ. Τοῦ αὐτῦ ἐκ τῦ λόγου τῦ τέχνη ἰατεικὴ μέρος ἕ. Ἀβικιανῦ περὶ ἔρων ἐξελλϊνιωθὲν παρὰ τῦ Ἀκτυαρίν, δὶς γραφέν. Πεάξεις τινὲς εἴς τινας ὑποθέσεις ἰατεικάς. Οἱ δὲ λόγοι οἱ περὶ ἔρων εἰσὶν ἕτοι· Περὶ διαφοεᾶς ἔρων λόγος εἷς. Περὶ διαγνώσεως ἔρων λόγοι δύο. Περὶ αἰτίας τῶν ἔρων λόγοι β'. Περὶ προγνώσεως τῶν ἔρων λόγοι β'. Οἱ δὲ ἐξ λόγοι οἱ περιέχοντες πᾶσαν τὴν ἰατεικὴν τέχνην ἐν ἐπιτομῇ εἰσὶν ἕτοι· Περὶ διαγνώσεως παθῶν λόγοι β'. Περὶ θεραπευτικῆς μεθόδου λόγοι β'. Περὶ συνθέσεως φαρμάκων λόγοι δύο.

## ΑΚΤΟΥΑΡΙΟΣ. Β.

18. Βιβλίον β' μήκοις, ἐν χάρτῃ, ἐνδεδυμένον δέρματι πορφυρῷ, ἔχει δ' ἐν αὐτῷ Ἀκτυαρίν ταῦτα· Περὶ ἔρων λόγοις ζ', οἵπνες εἰσὶν ἕτοι· Περὶ τῆς τῶν ἔρων διαφοεᾶς λόγος α'. Περὶ τῆς διαγνώσεως αὐτῶν

---

17. — 2307 (anc. ciↄcxcv, 1313, 3167). Rel. de François I<sup>er</sup>. — Notice de Vergèce.
18. — 2304 (anc. ᴅᴄᴄᴄxvɪ, 888, 3166). Rel. de Henri II. — Notice de Palæocappa.

λόγοι β'. Περὶ τῆς αἰτίας αὐτῶν λόγοι β'. Περὶ προγνώσεως αὐτῶν
λόγοι β'. Περὶ ἐνεργειῶν κ̀ παθῶν τῦ ψυχικοῦ πνεύματος κεφάλαια κ'.
Περὶ διαίτης τροφῶν κεφάλαια ιζ'. Γαλίωῦ πρὸς Γλαύκωνα θεραπευ-
τικῶν βιβλία β'. Ἐπ Ἀκτουαρίυ βιβλίον ἰατεικὸν περιέχον ἐν ἐπιτομῆ
πᾶσαν τέχνω ἰατεικῆς ἐν λόγοις ς', οἱ εἰσὶν ὗτοι· Περὶ διαγνώσεως
παθῶν βιβλία β'. Περὶ θεραπευτικῆς μεθόδου λόγοι δύο. Περὶ θερα-
πείας παθῶν κ̀ τῶν ἔξωθεν φαρμάκων, ἤγουν περὶ τῆς συνθέσεως τῶν
φαρμάκων λόγοι β', ὧν ὁ β' ἀτελής· μετετέθη δὲ ὁ λόγος ἐν τῷ βιβλίῳ
τούτῳ, κ̀ γέγονεν ὁ α' ἐν τῇ χώρᾳ τῦ β' κ̀ ὁ β' ἐν τῇ τῦ α'.

## ΑΚΤΟΥΑΡΙΟΣ. Γ.

19. Βιβλίον β' μήκοις, ἐνδεδυμένον δέρματι πρασίνῳ, εἰσὶ δ' ἐν αὐτῷ
τάδε· Πρῶτον μὲν Ἀβικιανῦ περὶ ὕρων. Ἐξ Ἱπποκράτους περὶ ὕρων. Ἐκ
τῦ Γαλίωῦ περὶ αὐτῶν. Ἐκ τῦ Θεοφίλου περὶ αὐτῶν. Συλλογαὶ μικραὶ
κ̀ κακῶς γεγραμμέναι. Ἔπειτα Ἰωάννε Ἀκτουαρίυ περὶ τῶν ὕρων λόγοι ζ',
ὧν ἡ ἀρχὴ τῦ α' λείπει, κάλλιστα κ̀ ὀρθῶς γεγραμμένοι. Γαλίωῦ πρὸς
Γλαύκωνα βιβλία β'. Ἐπ τῦ Ἀκτουαρίυ περὶ τῶν ἐνεργειῶν τῦ ψυχικοῦ
πνεύματος κεφάλαια κ'. Τοῦ αὐτῦ περὶ διαίτης τροφῶν κεφάλαια ιζ'.

## ΑΚΤΟΥΑΡΙΟΣ. Δ.

20. Βιβλίον β' μήκοις, ἐνδεδυμένον δέρματι κυτείνῳ, ἔστι δ' ἐν αὐτῷ
ταῦτα· Ἀκτουαρίυ περὶ ὕρων λόγοι ζ'. Τοῦ αὐτῦ ἰατεικὸν βιβλίον περι-

19. — 2308 (anc. ꟷꟷꟷLXXIII, 1608, 3165). Rel. de Henri II. — Notice de Vergèce. Pro-
vient de J.-Fr. d'Asola.
20. — 2306 (anc. ꟷꟷCCXXV, 1890, 3164). Rel. de Henri II. — Notice de Vergèce.

ἔχον ἅπασαν τὴν τέχνην τῆς ἰατρικῆς ἐν δξ λόγοις ἐν ἐπιτομῇ. Θεοφίλου
περὶ ὔρων. Ἐκ τῦ Γαλιῦ τῆς ἰατρικῆς τέχνης μέρος Ζ.

## ΑΚΤΟΥΑΡΙΟΣ. Ε.

21. Βιβλίον αʹ μήκοις μεγάλου, ἐνδεδυμένον δέρματι κατανῷ μέλανι,
ἔχη δὲ Ἀκτουαρίν ἰατρικὰ βιβλία εʹ, εἰσὶ δὲ ταῦτα· Περὶ διαγνώσεως
παθῶν λόγοις βʹ. Περὶ θεραπευτικῆς μεθόδου λόγοις βʹ. Περὶ συνθέσεως
τῶν ἁπλῶν φαρμάκων λόγον αʹ.

## ΑΜΜΩΝΙΟΣ. Α.

22. Βιβλίον βʹ μήκοις μικρῦ, ἐνδεδυμένον δέρματι πρασίνῳ· εἰσὶ σχόλια
Ἀμμωνίν εἰς τὰς εʹ φωνὰς ἠ εἰς τὸ περὶ ἑρμηνείας, ἠ ἡ ἐπιγραφὴ ὡς ἄνωθεν·

## ΑΜΜΩΝΙΟΥ ΠΕΡΙ ΟΜΟΙΩΝ ΚΑΙ ΔΙΑΦΟΡΩΝ ΛΕΞΕΩΝ. Β.

23. Βιβλίον βʹ μικρῦ μήκοις, ἐνδεδυμένον δέρματι κυανῷ, ἐν ᾧ εἰσι
ταῦτα· Ἀμμωνίν περὶ ὁμοίων ἠ διαφόρων λέξεων. Ἔπ, προβλήματά
τινα φιλοσοφικὰ ἠ ἰατρικά. Ἱπποκράτοις ἐπιστολαί τινες. Βνασιλείωνος ἐπι-
στολαί τινες. Κανονίσματά τινα. Θεοδώρου τῦ Πτωχοπροδρόμου σχέδη μυός.
Περὶ τῆς ἡμέρας τῶν φώτων, πῶς ὁ Θεολόγος λαμπροτέραν αὐτὴν ἐκάλεσε
τῆς Χριστοῦ γεννήσεως. Περὶ τῦ νηστεύειν τὰς τετραδοπαρασκευάς. Ἔπ, περὶ
τῦ εἰ χρὴ ἐσθίειν κρέας ἐν αὐταῖς ταῖς ἡμέραις, εἰ τύχη ἑορτὴ δεσποτική. Περὶ

---

21. — 2233 (anc. ccccLxxix, 511, 2144). Rel. de François Iᵉʳ. — Notice de Palæocappa, corrigée par Vergèce.

22. — 2088 (anc. cɔcxcɪv, 1303, 3090). Rel. de Henri II. — Notice de Vergèce. Provient de J.-Fr. d'Asola. (xɪvᵉ siècle.)

23. — 2652 (anc. cɔcccLxxɪɪ, 1500, 3249). Rel. de Henri II. — Notice de Vergèce.

τᶢ εἰ δέχεϑαι τἰω νοεϱὰν ψυχἰω μετὰ τὸ ἐξεικονιϑῆναι τὸ ἔμβρυον. Ὅτι τᶢ ἁμϸρτάνειν ἡμεῖς ἔσμεν αἴποι, κ̀ ᶢχ ἡ φύσις. Πεϱὶ τᶢ εἰ ὅεϣ ὑᴨόκειται ἡ ζωὴ ἑκάϛου. Πεϱὶ τῆς ἁγίας τειάϸος κ̀ ἄλλων ἱνῶν κεφαλαίων ϑεολογικῶν.

## ΑΜΜΩΝΙΟΣ ΚΑΙ ΜΑΝΑΣΣΗΣ. Γ.

24. Βιβλίον β΄ μήκοις, ἐνϸεϸυμμόνον ϸέρματι κυανῷ, ἐν ᾧ ἐϛιν· Ἀμμωνίᶢ ἐξήγησις εἰς τὰς ε΄ φωνάς. Μιχαήλου τᶢ Ψελλᶢ ἀᴨοκρίσεις κ̀ ἐξηγήσεις σιωοᴨτικαὶ κ̀ ϸιάφοϱοι ᴨϱὸς τὰς ἐϱωτήσεις τᶢ βασιλέως Μιχαὴλ τᶢ Δούκα. Χϱονικά ἱνα ἐν σιωόψᵴ παρεκβληϑόντα ἐκ τῶν βιβλίων τῆς παλαιᾶς Διαϑήκης. Κωνϛαντίνᶢ Μανασσῆ σιώοψις χϱονικὴ ϸιὰ ϛίχων πολιτικῶν, τἰω ἀϱχἰω ποιουμόνη ἀᴨὸ κτίσεως κόσμᶢ κ̀ ϸιήκουσα μέχει τῆς βασιλείας Νικηφόϱᶢ τᶢ Βοτανειάτᶢ. Θεοϸώϱᶢ τᶢ Πτωχοᴨϱοϸϸόμᶢ ϛίχοι πολιτικοὶ εὐκτήϱιοι ᴨϱὸς τὸν αὐτοκϱάτοϱα Ἰωάννἰω τὸν Κομνἰωὸν ϛρατεύσαντα τότε κατὰ Πεϱσῶν. Τοϸ αὐᴨ ἐγκώμιον ᴨϱὸς τὸν αὐτὸν βασιλέα. Μιχαήλου τᶢ Ψελλᶢ ἑρμἰωεία εἰς τὰ ἄσματα τῶν ἀσμάτων. Τρύφωνος τϱόποι ποιητικοί. Μέϱος ἀᴨὸ τῶν πεϱὶ εὑρέσεως Ἑρμογμὶοις.

## ΑΜΜΩΝΙΟΥ ΕΙΣ ΤΑΣ Ε΄ ΦΩΝΑΣ. Δ.

25. Βιβλίον α΄ μικρῷ μήκοις, ἐνϸεϸυμμόνον ϸέρματι ποϱφυϱῷ, ἐν ᾧ ἐϛιν· Νεοφύτου μοναχοϸ ϸιαίϱεσις κεφαλαιωϸῶς πάσης τῆς λογικῆς ᴨϱαγματείας Ἀϱιϛοτέλοις. Ἔπι, τᶢ αὐᴨ ὁϱισμῶν πολλῶν συλλογὴ, οἳς σιωελέξατο ἐκ τῆς Ἀϱιϛοτέλοις ᴨϱαγματείας κ̀ ἄλλων ἱνῶν. Θεοϸώϱᶢ τᶢ Πϱοϸϱόμου

---

24. — 2087 (anc. cɪɔɪɔʟxxxvɪɪɪ, 1728, 3089). Rel. de Henri II. — Notice de Vergèce. (xɪvᵉ siècle.)

25. — 1928 (anc. ᴅxv, 547, 2612). Rel. de Henri II. — Notice de Vergèce. Provient de J.-Fr. d'Asola.

περὶ τ̃ μεγάλου κ̣ τ̃ μικρῦ, κ̣ τ̃ πολλῦ κ̣ ὀλίγου. Εἰς ϙ̃ Εὐκλείδου ϛοιχεῖα προλαμβανόμȣμα ἐκ τῶν Πρόκλȣ, ἀπορά́δἰυ κατ᾽ ἐπιτομἰυ. Ψελλῦ ϟόλια εἰς τὸ ι´ βιβλίον τ̃ Εὐκλείδου. Νεοφύτου μοναχοῦ ἐπ̣ διαί-ρεσις καλλίϛη τῆς πάσης. φιλοσοφίας. Ὠκέλλȣ τῦ Λευκανῦ περὶ φύσεως τῦ παντός. Ἀμμωνίȣ εἰς τὰς ε´ φωνὰς κ̣ εἰς τὰς δέκα κατηϟρείας ἐξ-ήγησις. Μαγνεντίνȣ ἐξήγησις εἰς τὸ περὶ ἑρμἰυείας. Ἀμμωνίȣ εἰς τὸ αὐτό.

## ΑΜΜΩΝΙΟΣ ΚΑΙ ΦΙΛΟΠΟΝΟΣ. Ε.

26. Βιβλίον β´ μήκοις μεγάλου, ἐν χάρτῃ δαμασκἰυῷ, πάνυ παλαιὸν, ἐνδεδυμἰυον δέρματι κυανῷ, ἐν ῷ ἐϛιν· Ἀμμωνίȣ προλεγόμȣμα εἰς τἰυ φιλοσοφίαν. Τοῦ αὐτῦ ϟόλια εἰς τὰς ε´ φωνὰς τ̃ Πορφυρίȣ. Πορφυρίȣ αἱ πέντε φωναὶ μετὰ ϟολίων ἴνων. Ἀριϛοτέλοις περὶ ἑρμἰυείας μετὰ ἴνων ϟολίων. Ἀριϛοτέλοις ἀναλυτικῶν προτέρων τὸ α´ μετὰ ϟολίων. Φιλοπόνȣ εἰς τὰς ι´ κατηϟρείας.

## ΑΝΑΣΤΑΣΙΟΥ ΚΑΙ ΑΛΛΩΝ
## ΠΕΡΙ ΠΙΣΤΕΩΣ, ΚΑΙ ΚΑΤΑ ΙΟΥΔΑΙΩΝ. Α.

27. Βιβλίον α´ μήκοις μεγάλου, ἐνδεδυμἰυον δέρματι ἐρυϑρῷ, περιέχ̣ δὲ ἡ βίβλος· Ἀναϛασίȣ, πατριάρχου Θεουπόλεως, κ̣ Κυρίλλȣ Ἀλεξαν-δρείας ἔκϑεσιν τῆς ὀρϑοδόξȣ πίϛεως. Ἐπ, Κυρίλλȣ περὶ τριάδος. Γρηγο-ρίȣ τῦ Θαυματουργοῦ ϑεολογίαν. Χρυσοϛόμου περὶ τριάδος. Νικηφόρȣ πατριάρχου ἔκϑεσιν πίϛεως. Μητροφάνοις, ἐπισκόπου Σμύρνης, ἔκϑεσιν

26 — 2051 (anc. DCCCXIII, 882, 3088). Rel. de François Iᵉʳ. — Notice de Palæocappa. (xivᵉ siècle.)

27. — 887 (anc. DCCLᴵ, 808, 1827). Rel. de Henri II. — Notice de Palæocappa. Copie de Palæocappa (Pachôme), 1540 et 1539. — P. de Montdoré a ajouté à la fin de cette notice : « Literis grandibus scriptum. »

πίςεως. Σχολαείȣ, πατειάρχȣ Κωνςαντινȣπόλεως, ἀπολογίαν ϖϱὸς τὸν
Ἀμηϱᾶν ἐϱφτήσαντα πεϱὶ τῆς τῶν χειςιανῶν πίςεως. Θεοφίλȣ, πατει-
άρχȣ Ἀντιοχείας, ϖϱὸς Αὐτόλυκον ἕλλιωα πεϱὶ τῆς τῶν χειςιανῶν πίςεως,
καὶ ὅτι τὰ θεῖα λόγια τὰ καθ᾽ ἡμᾶς ἀϱχαιότεϱα κỳ ἀληθέςεϱά εἰσι τῶν
Αἰγυπτιακῶν τε κỳ Ἑλλωικῶν κỳ πάντων τῶν ἄλλων συγγϱαφέων. Θαδδαίȣ
τȣ Πηλȣσιώτȣ κατὰ Ἰȣδαίων.

### ΑΝΑΣΤΑΣΙΟΣ. Β.

28. Βιβλίον γ΄ μήκοις, παλαιὸν ἐν βεϱεάνῳ, ἐνδεδυμβύον δὲ δέρματι
μέλανι, εἰσὶ δὲ τȣ αὐτȣ Ἀναςασίȣ τινὲς ἀποκρίσεις ϖϱὸς τὰς ἐνεχθείσας
αὐτῳ ἐπεϱφτήσεις παϱά τινων ὀρθοδόξων, ἐν κεφαλαίοις κϛ΄, ὧν ὁ κατά-
λογός ἐςιν ἐν τῇ ἀϱχῇ τȣ βιβλίȣ.

### ΑΝΤΙΟΧΟΥ ΜΟΝΑΧΟΥ ΘΕΟΛΟΓΙΚΑ ΤΙΝΑ. Α.

29. Βιβλίον α΄ μεγάλȣ μήκοις, ἐνδεδυμβύον δέρματι κυανῳ, νεωςὶ
γεγϱαμμβύον, εἰσὶ δὲ Ἀντιόχȣ, μοναχȣ τῆς λαύϱας μȣνῆς τῆς Ἀπαλίνης,
ϖϱὸς Εὐςάθιον, ἡγȣμβύον πόλεως Ἀγκύϱας τῆς Γαλατίας, κεφάλαια ἠθικὰ
ϱλ΄, ὧν ὁ πίναξ ἐςὶν ἐν τῇ ἀϱχῇ τȣ βιβλίȣ. Ἔπ, Κυείλλȣ, ἀϱχιεπισκόπȣ
Ἀλεξανδϱείας, ἐπιςολὴ ϖϱὸς Νεςόϱιον, ἀϱχιεπίσκοπον Κωνςαντινȣπόλεως,
ἐν ᾗ ϖϱοϐάλλεται κεφάλαια τῆς πίςεως ιϐ΄ κỳ τὸν μὴ συγκαταπατεθειμβύον
ϛύτοις ἐπιϐάλλεται τὸ ἀνάθεμα. Θεοδωρήτȣ τῶν αὐτῶν κεφαλαίων ἀνα-
τϱοπαὶ, κỳ ἐπιςολὴ αὐτȣ ϖϱὸς τὸν ἀϱχιεπίσκοπον Κυείλλον. Τȣ αὐτȣ Κυ-
είλλȣ ἐπιςολὴ ϖϱὸς Εὐόπτιον ἐπίσκοπον, κỳ ἀπολογίαι τῶν κεφαλαίων, ὅπȣ

28. — 1086 (anc. ↀↀↀↀↀↀↀↀↀↀLXXXI, 2206, 3444). Rel. de François Ier. — Notice de Palæocappa.
(xiᵉ siècle.)

29. — 882 (anc. cccxxxi, 331, 1981). Rel. de François Ier. — Notice de Vergèce.

ἔςιν ὁρᾷν κỳ τὰς ἀνατροπὰς πάσας. Τοῦ αὐτῦ λόγος περὶ τῆς ἐνανθρωπήσεως τῦ Θεῦ λόγου. Ἐπ, τῦ αὐτῦ ὑπομνηςικὸν πρὸς Εὐλάβιον. Τοῦ αὐτῦ πρὸς τὸν ἐπίσκοπον Σούκενσον ἐπιςολαὶ δύο. Τοῦ αὐτῦ περὶ ἐνανθρωπήσεως τῦ υἱῦ κỳ λόγου τῦ Θεῦ. Ἐπ, τῦ αὐτῦ περὶ εἰκόνων. Βασιλείκ τῦ μεγάλου ἐκ τῦ εἰς τὸν ἅγιον Βαρλαὰμ λόγου ὁμολογία τῆς πίςεως.

### ΑΝΤΙΟΧΟΥ ΠΑΡΑΙΝΕΣΕΙΣ. Β.

30. Βιβλίον β′ μικρῦ μήκοις, ἐνδεδυμῦνον δέρματι κροκώδχ, ἐν ᾧ εἰσιν Ἀντιόχου παραινέσεις πρὸς Εὐςάθιον, ἐν κεφαλαίοις ρλ′, περὶ διαφόρων ὑποθέσεων ἐκκλησιαςικῶν.

### ΑΠΠΙΑΝΟΣ ΑΛΕΞΑΝΔΡΕΥΣ. Α.

31. Βιβλίον α′ μήκοις, ἐνδεδυμῦνον δέρματι κυανῷ, ἐν ᾧ ἐςί τινα ῥωμαϊκά[1].

### ΑΠΟΛΙΝΑΡΙΟΥ ΜΕΤΑΦΡΑΣΙΣ ΕΙΣ ΤΟΝ ΨΑΛΤΗΡΑ. Α.

32. Βιβλίον γ′ μήκοις, ἐνδεδυμῦνον δέρματι κυτείνῳ, ἔςι δὲ μετάφρασις τῦ Ἀπολιναρίκ εἰς τὸις ρν′ ψαλμοὶς τῦ Δαυὶδ, ἔπεσιν ἡρωϊκοῖς.

3̣0̣. — 1081 (anc. DCCCLVIII, 939, 2918). Rel. de François Ier. — Notice de Vergèce. Copié en 1374.

31. — 1681 (anc. DCCXII, 771, 2072). Rel. de Henri II. — Pas d'ancienne notice. Copie de Christophe Auer.

32. — 2868 (anc. CIↃIↃLXV, 1706, 2917). Rel. de Henri II. — Pas d'ancienne notice. Copie de Jacques Diassorinos.

---

[1] L'article 31 dans la minute originale est de la main de Pierre de Montdoré, qui a ajouté : « Hunc librum recepi ex actuario Aureliensi. » Cet article se retrouve dans la copie de Vergèce.

ΑΠΟΛΙΝΑΡΙΟΥ ΜΕΤΑΦΡΑΣΙΣ ΕΙΣ ΤΟΝ ΨΑΛΤΗΡΑ. Β.

33. Βιβλίον δ΄ μήκοις, ἐνδεδυμένον δέρματι πρασίνῳ, ἔςι δὲ Ἀπολιναρίȣ μετάφρασις εἰς τὸν ψαλτῆρα, ὥσπερ κỳ τὸ α΄, ἀλλ᾽ ȣδὲν ὑγιὲς, κỳ γὰρ πανταχῆ ἔσφαλται, τῶν γραμμάτων ὄντων ἀναλφαβήτȣ τινὸς, ἔπειτα ἀπολείποισι πολλὰ ἔπη ἐκ τῶν ψαλμῶν καί τινες τῶν ψαλμῶν, καθῶς ἔςιν ἰδεῖν.

ΑΠΟΛΛΩΝΙΟΥ ΓΡΑΜΜΑΤΙΚΗ. Α.

34. Βιβλίον β΄ μήκοις, ἐνδεδυμένον δέρματι πρασίνῳ.

ΑΠΟΛΛΟΔΩΡΟΥ ΒΙΒΛΙΟΘΗΚΗ. Α.

35. Βιβλίον α΄ μήκοις, ἐνδεδυμένον δέρματι κυανῷ, ἔςι δ᾽ ἐν αὐτῷ, μετὰ τὴν Ἀπολλοδώρȣ βιβλιοθήκην, κỳ Δίωνος τȣ Χρυσοςόμȣ ῥητορικὴ καί μελέται. Ἔπ, Θεμιςίȣ φιλοσόφȣ λόγοι ϛ΄, οἵτινες ȣκ εἰσὶ τετυπωμένοι.

ΑΠΟΣΤΟΛΗ ΠΑΡΟΙΜΙΑΙ. Α.

36. Βιβλίον α΄ μικρῷ μήκοις, ἐνδεδυμένον δέρματι καταςίκτῳ ςίγμασιν ἐρυθροῖς τε κỳ κιτρίνοις οἷον μάρμάρῳ, ἐν ᾧ ἐςι συναγωγὴ παροιμιῶν καί συνθήκη Μιχαήλȣ Ἀποςόλη τȣ Βυζαντίȣ κατὰ ςοιχεῖον.

33. — 2892 (anc. ɔıɔıɔʟı, 1,685, 3435). Rel. de Henri II. — Notice de Vergèce. Provient de Jérôme Fondule.

34. — 2547 (anc. ᴅᴄᴄᴄxʟᴠıı, 925, 3245). Rel. de Henri II. — Notice de Vergèce. Provient de Constantin Lascaris. Copie de Joachim, hiéromoine et prieur du monastère de Saint-Conon de Casoli, 1495.

35. — 1653 (anc. ɔıɔıɔᴄᴄᴄʟxᴠ, 2052, 2208). Rel. de Henri II. — Notice de Vergèce. Provient de J.-Fr. d'Asola.

36. — 3059 (anc. ɔıɔᴄxʟııı, 1251, 2808). Rel. de Henri II. — Pas d'ancienne notice. Provient de J.-Fr. d'Asola. Copie de Michel Apostolis, 1474.

## ΑΡΕΤΑΙΟΣ ΙΑΤΡΟΣ. Α.

37. Βιβλίον α΄ μήκοις, ἐνδεδυμένον δέρματι λευκόχροϊ, ἐν ᾧ εἰσιν Ἀρεταίȣ Καππαδόκου ἰατρȣ βιβλία ζ΄, ὧν τὸ μὲν α΄ ἐστιν ἄναρχον, κỳ γὰρ ἐξ ἀρχῆς ἐλλείπει κεφάλαια ζ΄, ὁμοίως δὲ κỳ τὸ ἕβδομόν ἐστιν ἀτελές, ἔχỷ δὲ μόνον κεφάλαια ζ΄, κỳ ἐν ἐκείνοις πολλὰ ἐλλείπει ἐν τῷ μέσῳ.

## ΑΡΕΤΑΙΟΣ. Β.

38. Βιβλίον α΄ μήκοις, ἐνδεδυμένον δέρματι κυανῷ, ἐν ᾧ εἰσιν Ἀρεταίȣ Καππαδόκου ἰατρȣ βιβλία ἑπτὰ, ὧν τὸ μὲν α΄ ἐστιν ἄναρχον, ἐλλείποισι δὲ ἐξ ἀρχῆς κεφάλαια ζ΄, τὸ δὲ ἕβδομον κỳ αὐτὸ ἀτελές, ἔχỷ δὲ μόνον κεφάλαια δ΄. Ἐπι, Ῥούφȣ Ἐφεσίȣ περὶ τῶν ἐν κύστỷ κỳ νεφροῖς παθῶν, ἀτελές.

## ΑΡΡΙΑΝΟΥ ΕΙΣ ΤΑ ΕΠΙΚΤΗΤΟΥ. Α.

39. Βιβλίον α΄ μήκοις μεγάλȣ, ἐνδεδυμένον δέρματι κυανῷ, ἔχον τὰς τȣ Ἐπικτήτου διατριβὰς, κỳ ἐξήγησιν Σιμπλικίȣ εἰς τὸ τȣ Ἐπικτήτου ἐγχειρίδιον.

## ΑΡΡΙΑΝΟΣ ΕΙΣ ΤΑ ΕΠΙΚΤΗΤΟΥ. Β.

40. Βιβλίον α΄ μήκοις μικρῷ, ἐνδεδυμένον δέρματι κυτρίνῳ, ἐν ᾧ ἐστιν

---

37. — 2186 (anc. CCLXXVIIII, 279, 2146). Rel. de Henri II. — Notice de Vergèce. Provient de J.-Fr. d'Asola. Copie de Constance.

38. — 2288 (anc. DCCCXXXIII, 907, 3161). Rel. de Henri II. — Notice de Palæocappa. Provient de J.-Fr. d'Asola.

39. — 1959 (anc. DCCXLVIII, 805, 2126). Rel. de François Iᵉʳ. — Notice de Vergèce. Provient de Jean de Pins. Copie de Constance.

40. — 1417 (anc. CIƆLI, 1150, 2654). Rel. de Henri II. — Notice de Vergèce.

Ἀρριανῦ τῶν Ἐπικτήτου διατριβῶν ἐξήγησις, ἐν βιβλίοις τέσσαρσιν, ἐν δὲ τῇ ἀρχῇ τῦ βιβλίυ εἰσί τινες ἀναμνήσεις, ὡς ἂν εἴη περὶ βασιλειῶν κατὰ χρόνοις ἀρχῆθεν ἀπὸ τῦ Ἀδὰμ, κỳ ἄλλα τινὰ μνήμης τινὸς ἕνεκα. Ἐπ, Ἀριστοτέλοις ἠθικῶν Νικομαχείων βιβλία ί, μετὰ σχολίων. Τοῦ αὐτῦ ἠθικῶν μεγάλων βιβλία δύο. Ἐκ τῶν Λαερτῦ εἰς τὸν βίον τῦ Πλάτωνος.

## APPIANOΣ. Γ.

41. Βιβλίον ά μήκοις, ἐνδεδυμῤνον δέρματι ἐρυθρῷ κοκκίνῳ, ἔσι δὲ περὶ τῆς τῦ Ἀλεξάνδρυ ἀναβάσεως βιβλία ζ΄. Ἐπ δὲ κỳ ἱστορία ή ἰνδικὴ τῦ αὐτῦ. Ἡ δ᾽ ἐπιγραφή· Ἀρριανῦ ἀνάβασις.

## APPIANOΣ. Δ.

42. Βιβλίον β΄ μήκοις, ἐνδεδυμῤνον δέρματι πρασίνῳ, ἔσι δὲ περὶ τῆς ἀναβάσεως Ἀλεξάνδρυ, ἡ δ᾽ ἐπιγραφὴ ὡς ἄνω.

## APIΣTEIΔHΣ. A.

43. Βιβλίον ά μήκοις μικρῦ, ἐνδεδυμῤνον δέρματι κυανῷ, εἰσὶ δ᾽ ἐν αὐτῷ Ἀριστείδου λόγοι ιζ΄, μετά τινων σχολίων κỳ ὑποσημειώσεων ἐν τῷ μαργέλῳ, γεγραμμῤνον ἐν βεβράνῳ, ἄριστος.

41. — 1684 (anc. DCCCCLXXVIII, 1068, 2542). Rel. de Henri II. — Notice de Palæocappa. Provient d'Antoine Éparque. Copie de Nicolas, vestiarite. (XVᵉ siècle.)

42. — 1755 (anc. CIƆIƆCCCCLXII, 2191, 3050). Rel. de Henri II. — Notice de Palæocappa, corrigée par Vergèce. Provient de J.-Fr. d'Asola.

43. — 2948 (anc. DCLXXVIII, 1549, 2782). Rel. de François Iᵉʳ. — Notice de Vergèce. Provient de Janus Lascaris. (XIIᵉ siècle.)

## ΑΡΙΣΤΟΞΕΝΟΥ ΜΟΥΣΙΚΗ ΚΑΙ ΑΛΛΑ ΑΛΛΩΝ. Α.

44. Βιβλίον ἀ μικρῷ μήκοις, ἐνδεδυμῴνον δέρματι κυανῷ, ἐν ᾧ ἐςι ταῦτα· Ἀριστοξένκ μσιστκή. Νικολάκ Ἀρταβάσδου περὶ ἀριθμητικῆς. Τοῦ αὐτῷ περὶ τῆς ψηφοφορικῆς ἐπιςήμης. Ἰσαὰκ μοναχοῦ τῷ Ἀργυρῷ μέθοδος ὅπως δεῖ εὑρίσκειν τὰς πλευρὰς τῶν μὴ ῥητῶν τετραγόνων. Θέωνος Ἀλεξανδρέως εἰς τὼ μεγάλω σύωταξιν τῷ Πτολεμαίκ. Πρόκλκ Πλατωνικοῦ εἰς αὐτίω. Θέωνος ἑτέρα ἔκθεσις. Περὶ ἵππων θεραπείας, ἀνώνυμον [1]. ←

## ΑΡΙΣΤΟΤΕΛΟΥΣ ΟΡΓΑΝΟΝ. Α.

45. Βιβλίον ἀ μήκοις μικρῷ καὶ παχὺ, ἐνδεδυμῴνον δέρματι πρασίνῳ, ἔςι δὲ μόνον μέχρι τῆς ἀρχῆς τῶν Τοπικῶν, ἢ Ἀμμωνίκ ἐξήγησις εἰς τὰς ἑ φωνάς.

## ΑΡΙΣΤΟΤΕΛΟΥΣ ΟΡΓΑΝΟΝ. Β.

46. Βιβλίον βʹ μήκοις μεγάλου, ἐνδεδυμῴνον δέρματι ἐρυθρῷ, εἰσὶ δ' ἐν αὐτῷ ταῦτα· πρῶτον μὲν ἐν τῆ ἀρχῆ, σχόλιά τινα εἰς τὰς ἑ φωνάς. Ἔπειτα, Ἀμμωνίκ ἐξήγησις εἰς τὰς κατηγορείας. Εἶτα, μικρόν τι σωπαγμάτιον περὶ ὀρνίθων. Εἶτα, τὶς ἐπίτομος ἔκδοσις εἰς τὸ περὶ ἑρμῃνείας τινὸς

---

44. — *Cambridge*, University, Kk. v. 26. Rel. moderne. — Provient de Jérôme Fondule. Copie (en partie) de Jean Onorio, avec dédicace au roi François I<sup>er</sup>.

45. — 1974 (anc. III, 3, 2607). Rel. de Henri II. — Notice de Vergèce.

46. — 1843 (anc. CIƆLV, 1154, 2608). Rel. de François I<sup>er</sup>. — Notice d'Antoine Éparque, corrigée par Vergèce. Provient d'Antoine Éparque. (XIII<sup>e</sup> siècle.)

---

[1] Pierre de Montdoré avait ajouté, puis a biffé l'article : Λευτίδου ἁρμονικά ; et écrit en marge : « Est post in dictione ΜΟΥΣΙΚΗ. » [N° 380.]

Ἰωάννε φιλοσόφε Ἰταλοῦ. Ἔπειτα, τῇ Ψελλῇ παράφρασις εἰς τὸ αὐτό. Καὶ μετὰ ταῦτα τὸ τῆς Ἀριστοτέλοις ὄργανον μετὰ κỳ τῆς τῆ Πορφυρίε εἰσαγωγῆς, μετά τινων ὑποσημειώσεων κỳ ψυχαγωγιῶν ἐν τῷ κειμένῳ. Καὶ μετ᾽ ἐξηγήσεως Ἀλεξάνδρε Ἀφροδισιέως εἰς τὰ τοπικά. Καὶ μετ᾽ ἐξηγήσεως Μιχαήλου Ἐφεσίε εἰς τὰς σοφιστικὰς ἐλέγχοις. Ἔστι δὲ τὸ βιβλίον πάνυ παλαιὸν κỳ καλῶς γεγραμμένον ἐν χάρτῃ δαμασκίνῳ.

### ΑΡΙΣΤΟΤΕΛΟΥΣ ΟΡΓΑΝΟΝ. Γ.

47. Βιβλίον β΄ μήκοις μικρῷ, ἐνδεδυμένον δέρματι κυανῷ, εἰσὶ δ᾽ ἐν αὐτῷ καί που τινὰ σχόλια ἐν τῷ μαργέλῳ τῆ βιβλίε.

### ΑΡΙΣΤΟΤΕΛΟΥΣ ΜΕΤΑ ΤΑ ΦΥΣΙΚΑ. Δ.

48. Βιβλίον α΄ μήκοις, ἐνδεδυμένον δέρματι πρασίνῳ ἀμυδρῷ, εἰσὶ δὲ τὰ Ἀριστοτέλοις μετὰ τὰ φισικὰ βιβλία ιγ΄. Ἔπ, περὶ φυτῶν βιβλία β΄. Ἔπ, Ἀλεξάνδρε Ἀφροδισιέως περὶ μίξεως. Ἡ δ᾽ ἐπιγραφή· Ἀριστοτέλοις μετὰ τὰ φισικά.

### ΑΡΙΣΤΟΤΕΛΟΥΣ ΜΕΤΑ ΤΑ ΦΥΣΙΚΑ. Ε.

49. Βιβλίον β΄ μήκοις μικρῷ, ἐνδεδυμένον δέρματι μέλανι, ἔστι δὲ ἄναρχον καὶ ἀτελές.

47. — 2020 (anc. cɪɔcc, 1316, 3072). Rel. de François Iᵉʳ. — Notice de Vergèce. Copie de Michel Souliardos.

48. — 1848 (anc. cɪɔcccxxxvɪɪɪ, 1455, 2602). Rel. de Henri II. — Notice de Vergèce. Provient de J.-Fr. d'Asola. Copie de Michel Apostolis.

49. — 2065 (anc. ᴅᴄᴄᴄʟxxxɪɪ, 962, 3086). Rel. de Henri II. — Notice de Vergèce. Provient de Blois.

### ΑΡΙΣΤΟΤΕΛΟΥΣ ΦΥΣΙΚΗ. Ζ.

50. Βιβλίον β΄ μήκοις μεγάλου, ἐνδεδυμένον δέρματι κυανῷ, εἰσὶ δ᾽ ἐν αὐτῷ ταῦτα· Ἀριστοτέλους φυσικὴ ἀκρόασις, μετὰ σχολίων ἐν τῷ μαργέλῳ τῆς βίβλου καὶ μετὰ ψυχαγωγιῶν ἐν τῷ κειμένῳ, βιβλία η΄. Τοῦ αὐτοῦ περὶ γενέσεως καὶ φθορᾶς βιβλία β΄. Περὶ ζώων μορείων βιβλία ε΄. Περὶ ζώων πορείας. Περὶ μνήμης ἡ ἀναμνήσεως. Περὶ ὕπνου, ἡ τῆς καθ᾽ ὕπνον μαντικῆς. Περὶ ἐνυπνίων. Περὶ ζώων κινήσεως. Πάντα μετὰ σχολίων ἡ ἀποσημειώσεων ἐν τῷ μαργέλῳ ἡ ψυχαγωγιῶν ἐν τῷ κειμένῳ, ἐν χάρτῃ δαμασκίνῳ, παλαιόν.

### ΑΡΙΣΤΟΤΕΛΟΥΣ ΦΥΣΙΚΗ. Η.

51. Βιβλίον γ΄ μήκοις, ἐνδεδυμένον δέρματι ποικιλοχρόῳ, ὥσπερ μάρμαρον, ἔχει δὲ τὸ βιβλίον ἐν πρώτοις γραμματικά τινα περὶ πνευμάτων. Ἔπειτα, τὰ τῆς Ἀριστοτέλους φυσικὰ βιβλία η΄, μετὰ σχολίων ἐν τῷ μαργέλῳ ἡ ψυχαγωγιῶν. Καὶ τὰ περὶ οὐρανοῦ βιβλία δ΄, μετὰ σχολίων καὶ ταῦτα ἡ ψυχαγωγιῶν ἐν τῷ κειμένῳ, ἔστι δὲ πάνυ παλαιόν, ἐν χάρτῃ δαμασκίνῳ.

### ΑΡΙΣΤΟΤΕΛΟΥΣ ΠΕΡΙ ΨΥΧΗΣ. Θ.

52. Βιβλίον β΄ μήκοις πάνυ λεπτὸν, ἐνδεδυμένον δέρματι κυανῷ, εἰσὶ

50. — 1859 (anc. CIƆLXXIV, 1176, 2597). Rel. de François I<sup>er</sup>. — Notice de Vergèce. (xiv<sup>e</sup> siècle.)

51. — 2595 (anc. DLXXIV, 614, 3080). Rel. de Henri II. — Notice de Palæocappa. (xiv<sup>e</sup> siècle.)

52. — 2028 (anc. CIƆIƆCCXXIV, 1889, 3094). Rel. de Henri II. — Notice de Palæocappa. Provient de J.-Fr. d'Asola.

δ' ἐν αὐτῷ τὰ περὶ ψυχῆς Ἀριστοτέλους βιβλία γ'. Πρόκλου Διαδόχου φυσικὴ στοιχείωσις. Ἀλεξάνδρου Ἀφροδισιέως περὶ κράσεως κὴ αὐξήσεως.

## ΑΡΙΣΤΟΤΕΛΗΣ. I.

53. Βιβλίον β' μήκους, ἐνδεδυμένον δέρματι πρασίνῳ, ἔστι δὲ τὰ Ἀριστοτέλους ἠθικὰ Νικομάχεια, ἐν βεβράνῳ, μετὰ σχολίων τινῶν κὴ ψυχαγωγιῶν, ἡ δ' ἐπιγραφή· Ἀριστοτέλους ἠθικῶν. Θ.

## ΑΡΙΣΤΟΤΕΛΟΥΣ ΠΟΛΙΤΙΚΑ. Κ.

54. Βιβλίον β' μήκους, ἐνδεδυμένον δέρματι μέλανι διὰ λευκοῦ πεπλουμισμένον, εἰσὶ δὲ τὰ Ἀριστοτέλους πολιτικὰ, κὴ τὰ οἰκονομικὰ, γεγραμμένα ἐν βεβράνῳ ἀρίστως κὴ πάνυ καλῶς.

## ΑΡΙΣΤΟΤΕΛΟΥΣ ΤΟΠΙΚΑ. Λ.

55. Βιβλίον β' μήκους, ἐνδεδυμένον δέρματι κυανῷ, ἐν ᾧ ἔστι τοπικὰ Ἀριστοτέλους βιβλία ὀκτὼ, κὴ Συνεσίου ἐπιστολαὶ, κὴ Λιβανίου ὁμοίως τινὲς ἐπιστολαί.

## ΑΡΙΣΤΟΤΕΛΟΥΣ ΜΕΤΕΩΡΑ. Μ.

56. Βιβλίον β' μήκους, ἐνδεδυμένον δέρματι κυανῷ, ἐν ᾧ ἔστι τὰ

---

53. — 1854 (anc. DCCCVI, 876, 2591). Rel. de François Ier. — Notice de Vergèce. (XIIᵉ siècle.)

54. — 1857 (anc. DCCCX, 879, 2592). Rel. de Henri II. — Pas d'ancienne notice. Provient d'Antoine Éparque. Copie de Jean Rhosos, 1492.

55. — 2022 (anc. DLXVIII, 608, 3073). Rel. de François Ier. — Notice de Vergèce. (XIVᵉ siècle.)

56. — 2046 (anc. DLXII, 920, 3081). Rel. de Henri II. — Notice de Vergèce. Provient de J.-Fr. d'Asola.

τέασαρα βιβλία τῶν μετεωρολογικῶν μετ' ἐξηγήσεως Ἀλεξάνδρυ τῶ
Ἀφροδισιέως.

## ΑΡΙΣΤΟΤΕΛΟΥΣ ΠΡΟΒΛΗΜΑΤΑ. Ν.

57. Βιβλίον β' μικρῷ μήκοις παχὺ, ἐνδεδυμῥον δέρματι κυανῷ, ἐν ᾧ
εἰσι ζάδε· Συναγωγὴ κ) ἐξήγησις ὧν ἐμνήσθη ἰσορεῶν ὁ ἐν ἁγίοις Γρηγόρεος
ὁ Θεολόγος, ἐν τῷ ἐπιταφίῳ τῶ ἁγίν Βασιλείν. Ἀργυροπούλου λύσεις ἀπο-
ρειῶν κ) ζητημάτων τινῶν θεολογικῶν κ) φισικῶν. Γαλωῶ περὶ διαφορᾶς
πυρετῶν λόγοι δύο· Σεφανῶ περὶ διαφορᾶς πυρετῶν. Γαλωῶ περὶ τῆς
τῶν ἐνυπνίων διαγνώσεως. Ἀριστοτέλους φισικὰ προβλήματα κατ' εἶδος
συναγωγῆς. Περὶ χρείας μορείων, ἀνώνυμον. Περὶ κερκίδος, καὶ πήχεως
κ) βραχίονος λόγος. Ἰατρικὸν ἀνώνυμον. Ἱεροφίλου περὶ τροφῶν κύκλος.
Μέθοδος τῶν κανονίων τῆς σελήνης κ) τῶ ἡλίν. Ἀποδείξις ὅτι τὸ Πνεῦμα
τὸ ἅγιον ἐκ ἐκπορεύεται ἐκ τῶ Υἱῶ. Λειτουργία ἐξηγημῥην.

## ΑΡΙΣΤΟΦΑΝΗΣ ΚΑΙ ΗΣΙΟΔΟΣ. Α.

58. Βιβλίον α' μικρῷ μήκοις, ἐνδεδυμῥον δέρματι κυανῷ, ἐν ᾧ ἐστιν
Ἡσιόδου Ἔργα κ) ἡμέραι, τῶ τύπου. Ἔπειτα, Ἀριστοφάνοις Πλοῦτος, τῆς
χειρός. Τοῦ αὐτῶ Νεφέλαι.

## ΑΡΙΣΤΟΦΑΝΟΥΣ. Β.

59. Βιβλίον β' μικρῷ μήκοις, ἐνδεδυμῥον δέρματι πρασίνῳ, ἐν ᾧ εἰσι

57. — 985 (anc. CIƆIƆCCLXIX, 1929, 3171). Rel. de Henri II. — Notice de Palæocappa. Provient
de Naples, puis de Blois. Édition de Milan, 1493, in-fol., et copie (en partie) de Constantin Lascaris.
58. — 2718 (anc. CIƆXLIII, 1137, 2797). Rel. de Henri II. — Notice de Palæocappa.
59. — 2902 (anc. CIƆIƆIX, 1649, 3329). Rel. de Henri II. — Notice de Vergèce, corrigée par
Palæocappa. Provient d'Antonello Petrucci, puis de Blois.

ταῦτα· Αἰσώπου μῦθοι. Ἀριϛοφάνοις κωμῳδίαι β΄, Πλοῦτος κỳ Νεφέλαι.
Εὐριπίδου Ἑκάϐη.

## ΑΡΙΣΤΟΦΑΝΟΥΣ ΠΛΟΥΤΟΣ ΚΑΙ ΑΛΛΑ ΔΙΑΦΟΡΑ. Γ.

60. Βιϐλίον β΄ μικρῷ μήκοις, ἐνδεδυμένον δέρματι ἐρυθρῷ, ἐν ᾧ εἰσι
ταῦτα· Ἀριϛοφάνοις Πλοῦτος. Ἔπη, Κάτωνος γνῶμαι ἐξελληνισθεῖσαι
Μαξίμῳ τῷ Πλανούδη. Ὁμήρου Ἰλιάδος δ΄. Θεοφράϛου χαρακτῆρες.
Βοηθία περὶ τέχνης διαλεκτικῆς. Γαληνοῦ πρὸς Τεύθραν ἐπιϛολὴ, περὶ
εὐσυνόπτων σφυγμῶν. Ματθαίου τῆς Βλαϛάρεως περὶ διαιρέσεως τῶν γρη-
μάτων τῆς ῥητορικῆς τέχνης. Περὶ πολυσημάντων λέξεων, ἐκ τῆς Ὥρου.
Ἐπιφανίου περὶ μέτρων κỳ ϛαθμῶν. Περὶ ἐπιϛολιμαίων χαρακτῆρος. Νικο-
λάου, ἀρχιεπισκόπου Μεθώνης, περὶ τῆς τᾶ ἁγίου Πνεύματος ἐκπορεύσεως.
Τοῦ αὐτᾶ περὶ ἀζύμων. Πέτρου Ἀντιοχείας ἀντίγραμμα πρὸς τὸν Κωνϛαντι-
νουπόλεως κυρὸν Μιχαήλ. Δημητρίου τᾶ Τορνίκου περὶ τῆς ἐκπορεύσεως
τᾶ ἁγίᾶ Πνεύματος. Εὐϛρατίᾶ, μητροπολίτου Νικαίας, ἔκθεσις τῆς γεγονυίας
διαλέξεως, πρὸς Γερσολᾶνον, ἀρχιεπίσκοπον Μεδιολάνων, περὶ τᾶ ἁγίᾶ
Πνεύματος. Πέτρᾶ Λατίνᾶ διάλεξις περὶ τᾶ ἁγίᾶ Πνεύματος, μετὰ
Ἰωάννᾶ τᾶ Φουρνῆ.

## ΑΡΜΕΝΟΠΟΥΛΟΥ ΝΟΜΙΚΟΝ. Α.

61. Βιϐλίον α΄ μήκοις, ἐνδεδυμένον δέρματι κροκώδει, ἔϛι δὲ τὸ καλού-
μενον ἑξάϐιϐλος τᾶ Ἀρμενοπούλου, τουτέϛι συναγωγὴ τῶν νόμων· κỳ ἐπι-

60. — 2830 (anc. DLXIV, 604, 3327). Rel. de Henri II. — Notice de Palæocappa. Provient de
San Giovanni in Verdaria de Padoue.

61. — 1363 (anc. DCCLVII, 816, 2052). Rel. de François Iᵉʳ. — Notice de Vergèce. Copie
de Christophe Auer, 1544.

τομὴ τῶν ἱερῶν κανόνων. Ἔστι δ' ἐν αὐτῷ κỳ Ͳὰ ὀφφίκια τῆ βασιλικοῦ
παλατίγ κỳ Ͳὰ ὀφφίκια τῆς ἐκκλησίας, κỳ ὅπως ἔχοισι Ͳάξεως οἱ θεόνοι
τῶν ἐκκλησιῶν τῶν ὑποκειμ⸌β⸍νων τῷ πατειάρχη Κωνσταντινουπόλεως ἑκάσης
ἐπαρχίας.

## ΑΡΜΕΝΟΠΟΥΛΟΣ. Β.

62. Βιβλίον αʹ μήκοις, ἐνδεδυμ⸌β⸍νον δέρματι κασανῷ, ἔστι δὲ ἡ ἐξά-
βιβλος τῆ αὐτῇ, οἷον τὸ ἄνω, ἄναρχος δὲ, κỳ ἡ ἐπιτομὴ τῶν ἱερῶν κανόνων.
Τοῦ αὐτῇ ἔκθεσις πεεὶ τῆς ὀρθοδόξου πίστεως. Ἐχỳ δὲ κỳ αὐτὸ Ͳὰ ὀφφίκια
Ͳὰ βασιλικὰ, κỳ Ͳὰ ἐκκλησιαστικὰ, κỳ τὰς Ͳάξεις τῶν θεόνων τῶν ἐκκλησιῶν,
οἷον τὸ ἄνω, ἐχỳ δὲ κỳ ἔλεγχόν τινα κατὰ Λατίνων Ματθαίν ἱερέως.

## ΑΡΜΕΝΟΠΟΥΛΟΣ. Γ.

63. Βιβλίον αʹ μήκοις παχὺ, ἐνδεδυμ⸌β⸍νον δέρματι πορφυεῷ, ἔστι δὲ κỳ
αὐτὸ τὸ καλούμ⸌β⸍νον ἐξάβιβλον τῆ αὐτῇ· ἐχỳ δὲ κỳ κατ' ἐκλογὴν νόμοις
γεωργικοῖς Ἰουστινιανῆ βασιλέως κỳ ἐπιτομὴν τῶν ἱερῶν κανόνων, κỳ Ͳὰ
ὀφφίκια κỳ ἀξιώματα τῆ βασιλικοῦ παλατίγ κỳ τῆς ἐκκλησίας, κỳ
πεεὶ βαθμῶν συγγενείας τῶν συνοικεσίων. Χρυσόβουλλον Νικηφόρου βασι-
λέως τῆ Βοτανιάτου ἐπικυροῦν τὰς συνοδικὰς ἀποφάσεις. Ἔπ, πεεὶ βαθμῶν
συγγενείας. Ἐρωτήματά τινα χριστιανικὰ κỳ διάφορα. Ἱκεσία τις πρὸς
βασιλεῖς, ἐν ᾗ ἔστι κỳ ὅρκος ᾧ χρῶνται οἱ Ἰουδαῖοι, ὁποῖός ἐστι κỳ ὅπως
χρὴ γίνεσθαι τοῦτον. Ὅσοι τῶν Ἰουδαίων ἐβασίλευσαν, ὅσοι τῶν πάλαι
Ῥωμαίων ἐβασίλευσαν, ὅσοι τῶν ἐν Κωνσταντινουπόλι ἐβασίλευσαν. Ἡ

---

62. — 1361 (anc. LXVIII, 1307, 2524). Rel. de François Iᵉʳ. — Notice de Vergèce.
63. — 1355 (anc. DXXII, 558, 2522). Rel. de Henri II. — Notice de Palæocappa. Provient
de Jérôme Fondule.

κατὰ τῶ Χρυσοστόμου συναχθεῖσα σύνοδος. Ἀρμενοπούλου περὶ ὧν οἱ κατὰ καιρὸς αἱρετικοὶ ἔδοξαν. Νεαραὶ βασιλέως Ἀλεξίου τῶ Κομνηνῶ. Μιχαὴλ νομοφύλακος τῶ Χούμνη περὶ συγγενείας βαθμῶν. Νόμοι περὶ χρόνων ϗ προθεσμίας ἀπὸ ῥοπῆς ἕως ἑκατὸν ἐνιαυτῶν. Αἱ διατάξεις τῶ Ἰουστινιανῶ. Νεαραὶ Ῥωμανῶ, Κωνσταντίνου, Νικηφόρου ϗ Λέοντος τῶν βασιλέων. Λέξεις λατινικαὶ νομικαὶ ἑρμηνευμέναι ἑλληνιστί.

### ΑΡΜΕΝΟΠΟΥΛΟΣ. Δ.

64. Βιβλίον β΄ μήκοις μεγάλου, ἐνδεδυμένον δέρματι κροκώδη, ἔστι ϗ αὐτὸ ἡ Ἑξάβιβλος τῶ αὐτῶ Ἀρμενοπούλου, ϗ πρῶτον μὲν ἔστι κατ᾽ ἀρχὰς τῶ βιβλίω τὰ ὀφφίκια ϗ τὰ ἀξιώματα τὰ βασιλικὰ, οἷον τὰ ἄνω. Ἔπειτα, ἡ λεγομένη Ἑξάβιβλος.

### ΑΡΜΕΝΟΠΟΥΛΟΣ. Ε.

65. Βιβλίον β΄ μήκοις μικροτάτου, ἐνδεδυμένον δέρματι κυανῷ ἢ μέλανι, περιέχει δὲ ταῦτα· Ἑρμηνείαν τινὰ χρήσιμον τοῖς νοταρίοις, πρῶτον. Ἔπειτα, τὴν Ἑξάβιβλον τῶ αὐτῶ Ἀρμενοπούλου. Ἔκθεσιν ἤτοι ἀνάμνησιν τῶν ὑποκειμένων τῇ Κωνσταντινουπόλει μητροπόλεων. Νόμοις γεωργικοῖς Ἰουστινιανῶ βασιλέως. Τοῦ αὐτῶ Ἀρμενοπούλου ἐπιτομὴν τῶν ἱερῶν κανόνων. Τοῦ αὐτῶ περὶ ὀρθοδόξου πίστεως. Τοῦ αὐτῶ περὶ αἱρετικῶν. Νεαραὶ Ῥωμανῶ, Νικηφόρου, Βασιλείω τῶ Νέω, Κωνσταντίνω τῶ Πορφυρογεννήτου, Λέοντος ϗ Μανουήλου τῶ Κομνηνῶ τῶν βασιλέων. Χρυσό-

---

64. — 1786 (anc. GIDL, 1149, 2527). Rel. de François Ier. — Notice de Palæocappa.

65. — 1388 (anc. CIƆIƆCCCLX, 2023, 3032). Rel. de Françoïs Ier. — Notice de Vergèce. Provient d'Antonello Petrucci, puis de Blois.

βουλλον Νικηφόρου βασιλέως τȣ̃ Βοτανίατου ἐπικυρȣ̃ν τὰς συνόδȣς. Σχό-
λια εἰς τὰς νεαρὰς, πεϱὶ συμβολαιογράφων.

## ΑΡΧΙΜΗΔΗΣ. Α.

66. Βιβλίον α΄ μεγάλȣ μήκȣς, ἐνδεδυμβμον δέρματι πϱασίνῳ, ἐν ᾧ
ἐστιν Ἀρχιμήδȣς πεϱὶ σφαίϱας ἠ κυλίνδϱȣ βιβλία δύο, ἄνευ ἀϱχῆς τὸ α΄.
Τοῦ αὐτȣ̃ κύκλȣ μέτϱησις. Τοῦ αὐτȣ̃ πεϱὶ κωνοειδέων καὶ σφαιϱοειδέων.
Τοῦ αὐτȣ̃ πεϱὶ ἑλίκων. Τοῦ αὐτȣ̃ ἐπιπέδων ἰσοϱϱοπικῶν, ἢ κεντϱοβάϱȣν ἐπι-
πέδων βιβλία δύο. Τοῦ αὐτȣ̃ ψαμμίτης. Τοῦ αὐτȣ̃ τετϱαγωνισμὸς παϱα-
βολῆς. Εὐτοκίȣ Ἀσκαλωνίτȣ ὑπόμνημα εἰς τὸ α΄ καὶ β΄ τῶν Ἀρχιμήδȣς
πεϱὶ σφαίϱας ἠ κυλίνδϱȣ. Τοῦ αὐτȣ̃ ὑπόμνημα εἰς τὴν Ἀρχιμήδȣς τȣ̃
κύκλȣ μέτϱησιν. Τοῦ αὐτȣ̃ εἰς τὸ α΄ καὶ β΄ τῶν Ἀρχιμήδȣς ἰσοϱϱοπικῶν.
Ἥϱωνος πεϱὶ μέτϱων, ἀτελές.

## ΑΡΧΙΜΗΔΗΣ. Β.

67. Βιβλίον α΄ μεγάλȣ μήκȣς, ἐνδεδυμβμον δέρματι μελανοποϱφύϱῳ,
ἐν ᾧ ἐστιν Ἀρχιμήδȣς πεϱὶ σφαίϱας ἠ κυλίνδϱȣ βιβλία δύο· τὸ α΄ ἄνευ
ἀϱχῆς. Τοῦ αὐτȣ̃ κύκλȣ μέτϱησις. Τοῦ αὐτȣ̃ πεϱὶ κωνοειδέων ἠ σφαιϱο-
ειδέων. Τοῦ αὐτȣ̃ πεϱὶ ἑλίκων. Τοῦ αὐτȣ̃ ἐπιπέδων ἰσοϱϱοπικῶν, ἢ κεντϱο-
βάϱȣν ἐπιπέδων βιβλία δύο. Τοῦ αὐτȣ̃ ψαμμίτης. Τοῦ αὐτȣ̃ τετϱαγωνισμὸς
παϱαβολῆς. Εὐτοκίȣ Ἀσκαλωνίτȣ εἰς τὸ α΄ καὶ β΄ τῶν πεϱὶ σφαίϱας

66. — 2361 (anc. xliii, 43, 2154). Rel. de François I<sup>er</sup>. — Notice de Palæocappa. Copie
de Christophe Auer, 1544.

67. — 2362 (anc. dcclv, 814, 2155). Rel. de Henri II. — Notice du copiste du manuscrit.
Provient de Jérôme Fondule.

ἢ κυλίνδρῳ Ἀρχιμήδοις. Τοῦ αὐτῦ εἰς τὴν Ἀρχιμήδοις τῦ κύκλῳ μέτρησιν. Τοῦ αὐτῦ εἰς τὸ πρῶτον ἢ δεύτερον τῶν Ἀρχιμήδοις ἰσορροπικῶν.

## ΑΣΚΗΤΙΚΗ ΠΟΛΙΤΕΙΑ. Α.

68. Βιβλίον β' μήκοις, οἱονεὶ σχήματι τετραγώνῳ, πάνυ παλαιὸν καὶ καλῶς γεγραμμῦνον ἐν χάρτῃ δαμασκίωῳ, ἐνδεδυμῦνον δὲ δέρματι πρασίνῳ, ἔςι δ' ἐν αὐτῷ· Ἀσκητικὴ πολιτεία γυναίων τε ἢ ἐνδόξων ἀνδρῶν, ἧς ἡ ἀρχὴ λείπει ἢ τὸ ὄνομα τῦ συντάξαντος.

## ΑΣΚΛΗΠΙΟΣ ΕΙΣ ΤΑ ΜΕΤΑ ΤΑ ΦΥΣΙΚΑ. Α.

69. Βιβλίον α' μήκοις, ἐνδεδυμῦνον δέρματι πορφυρῷ, ἔςι δ' ἐξήγησις ἐν αὐτῷ Ἀσκληπιῦ εἰς τὰ μετὰ τὰ φυσικὰ Ἀριστοτέλοις ἕως τῦ ζ, ἢ ἡ ἐπιγραφὴ ὡς ἄνωθεν.

## ΑΣΚΛΗΠΙΟΣ. Β.

70. Βιβλίον α' μήκοις, ἐνδεδυμῦνον δέρματι ἐρυθρῷ, ἔςι δὲ εἰς τὴν Νικομάχου ἀριθμητικὴν σχόλια εἰσαγωγικῶς· ἔςι δ' ἐν αὐτῷ ἢ τὸ κείμῦνον τῆς ἀριθμητικῆς τῦ αὐτῦ Νικομάχου κατ' ἰδίαν. Καὶ Κλεομήδοις κυκλικῆς θεωρείας βιβλία β'. Καὶ Ταπανῦ λόγος πρὸς Ἕλληνας. Γρηγορείε λόγος περὶ ψυχῆς πρὸς Ταπανόν. Πλήθωνος περὶ ἀρετῶν. Τοῦ αὐτῦ ἀντιλήψεις ὑπὲρ Ἀριστοτέλοις πρὸς τὰς τῦ Σχολαρίε. Βησαρείωνος ζητήματά τινα

---

68. — 1442 (anc. DCCXCVI, 866, 3000). Rel. de François Ier. — Notice de Vergèce. Provient de « M. Andreæ Astutii de Castelaria ». (XIIIe siècle.)

69. — 1899 (anc. DCCLXIII, 822, 2118). Rel. de François Ier. — Notice de Vergèce. Copie de Christophe Auer, 1544.

70. — 2376 (anc. CCCCXVIII, 446, 2167). Rel. de Henri II. — Notice de Palæocappa. Provient de Jérôme Fondule. Copie (en partie) de Valeriano Albini et de Michel Damascène.

ωρὸς τὸν Γεμιστὸν τὸν ἢ Πλήθωνα καλούμθμον. Γεμιστοῦ ἀπόκρισις περὶ τῦ δημιουργοῦ τῦ ὐρανῦ. Ἑτέρα ἀπόκρισις τῦ αὐτῦ. Τοῦ αὐτῦ περὶ ὧν ὁ Ἀριστοτέλης διαφέρεται ωρὸς Πλάτωνα. Τοῦ αὐτῦ συγκεφαλαίωσις Ζωρο- αστρείων τε ἢ Πλατωνικῶν δογμάτων. Τοῦ αὐτῦ χωρογραφία Θεσσαλίας. Ἐκ τῦ Πολυβίῳ περὶ τῦ τῆς Ἰταλίας σχήματος.

## ΑΣΤΡΟΝΟΜΙΚΑ. Α.

71. Βιβλίον β′ μήκοις μεγάλου ἢ παχὺ, ἐνδεδυμθμον δέρματι ἐρυθρῷ, ἐν ᾧ εἰσι συλλογαὶ τεχνολογικαὶ πολλαὶ ἢ διάφοροι τῆς ἀστρολογίας περὶ πολλῶν ἢ παντοίων σχεδὸν ὑποθέσεων τῶν ἀποτελεσμάτων Θεοφίλου. Καὶ τὸ καλούμθμον περσιστὶ Ραβούλιον, ἤτοι ψαμμωμαντία. Καὶ ἐπιτομή τις δια στίχων πολιτικῶν δωδεκασυλλάβων περὶ τῦ ὐρανίῳ διαθέματος εἰς τὸ ἀποτελέσαι θεμάτια κάλλιστα ἢ γλαφυρά. Ἔστι δὲ καὶ τι σωπαγμάτιον καλούμθμον κλῆρος, δι′ ὃ ἐρωτώμθμοι ἢ ἐρωτῶντες μαντεύονται, Ἀστραψύχου τινὸς ωρὸς Πτολεμαῖον, ὡς φασιν. Ἔστι δὲ ὁ κατάλογος τῶν ὑποθέσεων πάντων γεγραμμθμος ἐν τῇ ἀρχῇ τῦ βιβλίῳ ἱκανῶς· τὸ δὲ ὄνομα τῦ συλλέξαντος ταύτα λείπει, γέγραπται δὲ ἐν βεβράνῳ[1].

## ΑΛΕΞΑΝΔΡΟΣ. Α.

72. Βιβλίον α′ μήκοις μεγάλου, ἐνδεδυμθμον δέρματι κυτείνῳ, ἔστι δὲ

71. — 2424 (anc. DXXIII, 559, 2732). Rel. de Henri II. — Notice de Vergèce. (XIVᵉ siècle.)
72. — 1876 (anc. CCLXXXIV, 284, 2109). Rel. de Henri II. — Notice de Palæocappa. Provient de Jérôme Fondule. (XIIIᵉ siècle.)

---

[1] Pierre de Montdoré a ajouté à la fin de cet article : « Lege quæ scripsi in principio libri. » On trouve en effet, de sa main, une table plus détaillée, en tête du manuscrit grec 2424.

Ἀλεξάνδρȣ Ἀφροδισιέως ἐξήγησις εἰς τὰ πάντα τὰ μετὰ τὰ φισικὰ τȣ̃ Ἀριστοτέλȣς.

## ΑΛΕΞΑΝΔΡΟΣ. Β.

73. Βιβλίον α΄ μήκοις μικρȣ̃, ἐνδεδυμῴνον δέρματι λευκῷ, ἐν βεβράνῳ, πεπλουμισμένον μέλανι, ἔςι δὲ ἐν αὐτῷ ρόλια Ἀλεξάνδρȣ Ἀφροδισιέως εἰς τὸ περὶ αἰσθήσεως κỳ αἰσθητῶν. Εἰσὶ δὲ κỳ ταῦτα· Μιχαὴλ Ἐφεσίȣ ρόλια εἰς τὸ περὶ μνήμης κỳ ἀναμνήσεως. Τοῦ αὐτȣ̃ περὶ ὕπνȣ κỳ ἐγρηγόρσεως. Τοῦ αὐτȣ̃ περὶ ζώων κινήσεως. Τοῦ αὐτȣ̃ εἰς τὸ περὶ μακροβιότητος καỳ βραχυβιότητος. Τοῦ αὐτȣ̃ εἰς τὸ περὶ γήρως, κỳ νεότητος κỳ ἀναπνοῆς. Πρόκλȣ Φισικὴ ςοιχείωσις. Ἔςιν ἐν βεβράνῳ γεγραμμῴνον κάλλιςα κỳ ὀρθῶς.

## ΑΛΕΞΑΝΔΡΟΥ ΕΙΣ ΤΑ ΜΕΤΑ ΤΑ ΦΥΣΙΚΑ. Γ.

74. Βιβλίον α΄ μικρȣ̃ μήκοις, ἐνδεδυμῴνον δέρματι πορφύρῳ, ἔςι δὲ εἰς τὰ μετὰ τὰ φισικὰ ἀπὸ τȣ̃ ε΄ ςοιχείȣ μέχρι τȣ̃ ν΄, ὅ ἐςιν ἀτελές.

## ΑΛΕΞΑΝΔΡΟΣ ΤΡΑΛΙΑΝΟΣ. Α.

75. Βιβλίον α΄ μεγάλȣ μήκοις, ἐνδεδυμῴνον δέρματι κυανῷ, ἔςι δὲ Ἀλεξάνδρȣ Τραλιανȣ̃ ἰατρικὰ βιβλία ιϛ΄. Ῥαζῆ περὶ λοιμικῆς.

73. — 1882 (anc. ↃↃↃCXCVIII, 1851, 2615). Rel. de Henri II. — Notice de Vergèce.

74. — 1879 (anc. ↃↃCI, 1201, 2614). Rel. de Henri II. — Notice de Vergèce.

75. — 2201 (anc. DCCXLII, 799, 2143). Rel. de Henri II. — Notice de Palæocappa. Provient d'Antoine Éparque.

## ΑΛΕΞΑΝΔΡΟΣ ΤΡΑΛΙΑΝΟΣ. Β.

76. Βιβλίον α΄ μικρῷ μήκοις, ἐνδεδυμῷνον δέρματι κυανῷ, ἔςι δ᾽ Ἀλεξάνδρȣ Τραλιανȣ ἰατρικὰ βιβλία ιϛ΄. Ῥαζῆ περὶ λοιμικῆς.

## ΒΑΣΙΛΕΙΟΥ ΕΞΑΗΜΕΡΟΣ. Α.

77. Βιβλίον α΄ μικρῷ μήκοις παχὺ, ἐνδεδυμῷνον δέρματι λευκῷ, ἐν ᾧ εἰσι πρῶτον οἱ ἀντιρρητικοὶ λόγοι τȣ ἁγίȣ Βασιλείȣ κατὰ Εὐνομίȣ. Εἶτα, ἡ ἑξαήμερος αὐτȣ. Καὶ Γρηγορείȣ Νύσης λόγοι διάφοροι, κὴ ἐγκώμια πολλῶν ἁγίων, ὧν ὁ κατάλογος ἐν τῇ ἀρχῇ τȣ βιβλίȣ ἐστίν.

## ΒΑΣΙΛΕΙΟΥ ΕΞΑΗΜΕΡΟΣ. Β.

78. Βιβλίον β΄ μήκοις μεγάλȣ, ἐν βεβράνῳ, ἐνδεδυμῷνον δέρματι κυανῷ, ἐν ᾧ ἔςι Βασιλείȣ ἑξαήμερος. Ἀθανασίȣ περὶ πλείςων κὴ ἀναγκαίων ζητημάτων, κὴ ἐν ταῖς θείαις γραφαῖς ἀπορουμῷνων κὴ παρὰ πᾶσι χριςιανοῖς γινώσκεσθαι ὀφειλομῷνων.

## ΒΑΣΙΛΕΙΟΥ ΕΞΑΗΜΕΡΟΣ. Γ.

79. Βιβλίον β΄ μήκοις, ἐνδεδυμῷνον δέρματι κυανῷ, ἐν ᾧ ἔςι Βασιλείȣ

76. — 2200 (anc. cɔlxiii, 1160, 2698). Rel. de Henri II. — Notice de Palæocappa.

77. — 503 (anc. cɔɔcccxlix, 1472, 2286). Rel. de Henri II. — Notice de Palæocappa. (xive siècle.)

78. — 955 (anc. cɔxxxiv, 1128, 2892). Rel. de Henri II. — Pas d'ancienne notice. Provient de J.-Fr. d'Asola. (xie siècle.)

79. — 958 (anc. dccccxlii, 916, 2894). Rel. de Henri II. — Notice de Vergèce. Provient de Jean de Pins. Copie (en partie) de Constance.

Ἑξαήμερος, ἢ μετὰ τὴν Ἑξαήμερον ὁ βίος αὐτῶ. Εἶτα, ὁ βίος τῦ ἁγίε Γρηγορίε τῦ Θεολόγου.

## ΒΑΣΙΛΕΙΟΥ ΕΞΑΗΜΕΡΟΣ ΚΑΙ ΑΛΛΑ. Δ.

80. Βιβλίον γ΄ μήκοις παχὺ, ἐνδεδυμβμον δέρματι κροκώδη, ἐν ᾧ ἐσι ταῦτα· καὶ πρῶτον, διηγηορεία Ἀζείπωα βασιλέως καὶ Βερενίκης τῆς ἀδελφῆς αὐτῶ πρὸς Ἰουδαίοις ἐπαναςῆναι βουλομβμοις κατὰ Ῥωμαίων. Βασιλείε, βασιλέως Ῥωμαίων, κεφάλαια παραινετικὰ, πρὸς τὸν ἑαυτῦ υἱὸν Λέοντα, ξε΄. Βασιλείε Ἑξαήμερος. Τοῦ ἁγίε Βασιλείε ἐγκώμιον εἰς τοὺς ἁγίοις τεσσαράκοντα μάρτυρας. Τοῦ αὐτῶ περὶ εἱμαρμβμης. Συμεὼν Μαγίςρε τῦ Ἀντιοχέως περὶ τροφῶν δυνάμεως. Συλλογὴ ἐκ τῶν βιβλίων τῦ Διοσκορίδδου. Ζωροαςρείων ἢ Πλατωνικῶν δογμάτων συγκεφαλαίωσις. Γεμιςοῦ περὶ τῦ τῆς οἰκουμβμης ςήματος. Ἐκ τῶν ὑπομνημονευμάτων Ξενοφῶντος. Ἀριστοτέλοις πρὸς Ἀλέξανδρον περὶ κόσμε. Πλουτάρχου περὶ παίδων ἀγωγῆς. Τοῦ ἁγίε Ἐπιφανίε περὶ τῶν ιβ΄ λίθων. Ὄνειρος Σκιπίωνος. Γεμιςοῦ περὶ ἀρετῶν.

## ΒΑΣΙΛΕΙΟΥ ΕΙΣ ΤΟΝ ΗΣΑΙΑΝ. Ε.

81. Βιβλίον α΄ μικρῦ μήκοις, ἐν βεβράνῳ, ἐνδεδυμβμον δέρματι κυανῷ, ἐν ᾧ ἐστιν Ἐξήγησις εἰς τὸν Ἠσαΐαν τῦ ἁγίε Βασιλείε, ἢ Χρυσοςόμου λόγοι ς΄ οἱ περὶ ἱερωσύνης.

80. — 1603 (anc. CIƆXVIII, 1112, 3363). Rel. de Henri II. — Notice d'Antoine Éparque. Provient d'Antoine Éparque.

81. — 492 (anc. CIƆLXIX, 1166, 2290). Rel. de Henri II. — Notice de Palæocappa. Copié en 942.

## ΒΑΣΙΛΕΙΟΥ ΕΞΗΓΗΣΙΣ ΕΙΣ ΤΟΝ ΗΣΑΙΑΝ. Ζ.

82.  Βιβλίον α΄ μήκοις, ἐνδεδυμῷον δέρματι κυανῷ, ἐν ᾧ ἐςι Βασιλείχ
ἐξήγησις εἰς τὸν Ἡσαΐαν, ἡ ἐκλογὴ ἀπὸ τῶν βιβλίων τῶ ἁγίχ Βασιλείχ,
ἐν λόγοις ἠθικοῖς κδ΄, ἐκπεθεῖσα παρὰ Συμεὼν Μαγίςρχ τῶ Μεταφραςοδ.

## ΒΑΣΙΛΕΙΟΥ ΗΘΙΚΟΙ ΛΟΓΟΙ. Η.

83.  Βιβλίον α΄ μήκοις, ἐνδεδυμῷον δέρματι κυανῷ, εἰσὶ δ΄ ἐν αὐτῷ λόγοι
ἠθικοὶ τῶ ἐν ἁγίοις πατρὸς ἡμῶν Βασιλείχ τῶ μεγάλου εἰκοσιτέσσαρες, ὧν
τὸν κατάλογον ἡ τὰς ὑποθέσεις εὑρήσεις ἐν τῇ ἀρχῇ τῶ βιβλίχ, ἔςι δὲ
ἄριςον ἡ καλῶς γεγραμμῷον, ἐν βεβράνῳ.

## ΒΑΡΛΑΑΜ ΜΟΝΑΧΟΥ ΠΕΡΙ ΤΟΥ ΑΓΙΟΥ ΠΝΕΥΜΑΤΟΣ. Α.

84.  Βιβλίον β΄ μήκοις, ἐνδεδυμῷον δέρματι κοκκίνῳ, ἔςι δ΄ ἐν αὐτῷ
ζάδε· Βαρλαὰμ μοναχοδ λόγοι περὶ τῆς τῶ ἁγίχ πνεύματος ἐκπορεύσεως.
Κυρίλλχ ἐπιςολὴ πρὸς Νεςόριον. Θεοδωρήτου ἐπιςολὴ πρὸς Κύριλλον.
Κυρίλλχ λόγος περὶ τῆς ἐνανθρωπήσεως τῶ Θεῶ λόγου. Τοῦ αὐτῶ πρὸς
Σούκενσον περὶ τῶν δογμάτων Νεςορείχ. Τοῦ αὐτῶ ὅτι Χριςὸς ὁ Ἰησῦς
καλεῖται. Ἀθανασίχ λόγος μικρὸς περὶ τῶν ἁγίων εἰκόνων.

---

82. — 490 (anc. cɔccclvii, 1479, 1909). Rel. de François Iᵉʳ. — Notice de Vergèce. Copie
(en partie) de Christophe Auer, 1541.

83. — 507 (anc. cɔcv, 1205, 1910). Rel. de Henri II. — Notice de Vergèce. (xıᵉ siècle.)

84. — 1308 (anc. cɔɔccxxxiiii, 1897, 2981). Rel. de François Iᵉʳ. — Notice de Palæocappa.
Provient d'Antoine Éparque. Copié en 1389.

## ΒΙΟΙ ΤΩΝ ΑΓΙΩΝ. Α.

85. Βιβλίον α΄ μήκοις, ἐνδεδυμῴον δέρματι ἐρυθρῷ, ἐν ᾧ εἰσι βίοι τῶν ἁγίων τȣ ἰανουαρίȣ μίωος, συγγραφέντες παρὰ διαφόρων διδασκάλων.

## ΒΙΟΙ ΑΓΙΩΝ. Β.

86. Βιβλίον α΄ μήκοις, ἐν βεβράνῳ, ἐνδεδυμῴον δέρματι ἐρυθρῷ, ἐν ᾧ εἰσι βίοι τῶν ἁγίων τȣ ἀπριλλίȣ κỳ μαΐȣ κỳ αὐγȣ́σȣ μίωος, κỳ ἐγκώμια παρὰ διαφόρων διδασκάλων συντεθέντες, ὧν ὁ κατάλογος ἐν τῇ ἀρχῇ τȣ βιβλίȣ ἐsί.

## ΒΙΟΙ ΑΓΙΩΝ. Γ.

87. Βιβλίον α΄ μήκοις, ἐν βεβράνῳ, ἐνδεδυμῴον δέρματι κασανῷ, ἐν ᾧ εἰσι βίοι κỳ ἐγκώμια διαφόρων ἁγίων παρὰ διαφόρων συγγραφέων συγγραφέντες, ὧν ὁ κατάλογος ἐν τῇ ἀρχῇ τȣ βιβλίȣ ἐsί.

## ΒΙΟΙ ΑΓΙΩΝ ΠΑΤΕΡΩΝ ΚΑΙ ΛΟΓΟΙ ΔΙΑΦΟΡΟΙ. Δ.

88. Βιβλίον α΄ μήκοις μεγάλȣ κỳ παλαιότατον, ἐν βεβράνῳ, ἐνδεδυμῴον δὲ δέρματι κασανῷ, ἐν ᾧ εἰσι βίοι τινὲς τῶν ἁγίων καὶ λόγοι διάφοροι, κỳ πρῶτόν ἐsι βίος Γρηγορίȣ, Ἀκραγαντίνων ἐπισκόπȣ. Ἔπειτα, μαρτύριον Κλήμ̱υτος, πάπα Ῥώμης. Βίος Ἐφραὶμ, ἐπισκόπȣ Χερσῶνος.

85. — 1508 (anc. ccclxi, 493, 2003). Rel. de Henri II. — Notice de Palæocappa. (xiie siècle.) Provient de Jérôme Fondule.

86. — 1197 (anc. cclxix, 273, 2029). Rel. de Henri II. — Notice (grecque et latine) de Palæocappa. (xiie siècle.)

87. — 1177 (anc. cclxx, 274, 2447). Rel. de Henri II. — Notice de Vergèce. (xie siècle.)

88. — 1463 (anc. dccxlvii, 804, 2028). Rel. de François Ier. — Notice de Vergèce. (xie siècle.)

Στεφάνε τε Νέε μάρτυρος βίος κ πολιτεία. Πράξεις τε άγίε ἀποςόλου
Ἀνδρέε καὶ ἐγκώμιον. Μαρτύριον τῆς ἁγίας Βαρβάρας. Βίος τε ἁγίε
Νικολάε, κ τοῖς ἑξῆς, οἷς εὑρήσεις ἐν τῷ καταλόγῳ εἰς τὼ ἀρχὺ τε
βιβλίε γεγραμμένοις.

## ΒΙΟΙ ΑΓΙΩΝ ΙΒ. Ε.

89. Βιβλίον α΄ μήκοις παλαιόν, ἐν βεβράνῳ, ἐνδεδυμένον δέρματι
κυανῷ, ἐν ᾧ εἰσιν ἔτοι οἱ λόγοι· Γρηγορίε τε Νύσης εἰς τὸν βίον καὶ
τὰ θαύματα τε ἁγίε Γρηγορίε τε θαυματουργοῦ. Μαρτύριον τε ἁγίε
μεγαλομάρτυρος Πλάτωνος. Βίος κ πολιτεία τε ἁγίε Ἀμφιλοχίε, ἐπισκόπου
Ἰκονίε. Βίος καὶ πολιτεία τε ἁγίε Γρηγορίε, ἐπισκόπου Ἀκραγαντίνων.
Μαρτύριον τῆς ἁγίας μεγαλομάρτυρος Αἰκατερίνης. Κλήμεντος, ἐπισκόπου
Ῥώμης, περὶ τῶν πράξεων κ ὁδῶν τε ἁγίε ἀποςόλου Πέτρε, αἷς καὶ
ὁ αὐτε συμπεριείληπται βίος. Μαρτύριον τε ἁγίε ἱερομάρτυρος κ ἀρχ-
επισκόπου Ἀλεξανδρείας Πέτρε. Μαρτύριον τε ἁγίε Μερκουρίε. Βίος
καὶ πολιτεία τε ὁσίε πατρὸς ἡμῶν Ἀλυπίε. Μαρτύριον τε ἁγίε Ἰακώβε
τε Πέρσου. Βίος κ πολιτεία τε ὁσίε πατρὸς ἡμῶν Στεφάνε τε Νέε.
Ὑπόμνημα εἰς τὸν εὐαγγελιςὴν Ματθαῖον.

## ΒΙΟΣ ΧΡΥΣΟΣΤΟΜΟΥ. Ζ.

90· Βιβλίον β΄ μήκοις παλαιόν, ἐν βεβράνῳ, κ ἐνδεδυμένον δέρματι

89. — 1513 (anc. dclxxxiii, 738, 2456). Rel. de Henri II. — Notice de Palæocappa. « Liber
Sanctæ Mariæ ab Horto de Venetiis. » (xɪɪ^e siècle.)

90. — 1033 (anc. dccclvi, 937, 2942.) Rel. de François I^er. — Notice de Palæocappa. Copié
par Jean pour le moine Basile. (xɪ^e siècle.)

ωρασίνῳ, ἐν ᾧ ἐστιν ὁ τῶ Χρυσοστόμου βίος, κ̀ τῶ ἁγίῳ μάρτυρος Στεφάνου τῶ Νέυ.

## ΒΙΟΙ ΒΑΣΙΛΕΩΝ. Η.

91. Βιβλίον α΄ μήκοις, ἐνδεδυμένον δέρματι ωρασίνῳ, εἰσὶ δὲ βίοι τῶν βασιλέων τῶν Ῥωμαίων ἀρχόμενοι ἀπὸ Ἰουλίυ Καίσαρος, κ̀ τελειοῦνται ἐπὶ τῆς ἀρχῆς Ἀλεξίυ τῶ Κομνηνῶ.

## ΒΙΟΣ ΚΩΝΣΤΑΝΤΙΝΟΥ. Θ.

92. Βιβλίον α΄ μήκοις, ἐνδεδυμένον δέρματι ἐρυθρῷ· Εὐσεβίυ τῶ Παμφίλου εἰς τὸν βίον Κωνσταντίνυ τῶ μεγάλου.

## ΒΙΒΛΙΟΝ ΙΑΤΡΙΚΟΝ. Α.

93. Βιβλίον β΄ μικρῶ μήκοις παχύ, ἐνδεδυμένον δέρματι κυανῷ, ἐν ᾧ εἰσι τάδε· Ἰατρικά τινα, ἐν οἷς ἐστι κ̀ ἐξήγησίς τινος εἰς τινας ἀφορισμοὺς Ἱπποκράτυς. Διάφορά τινα ἰατρικὰ περὶ διαφόρων ὑποθέσεων ἐν κεφαλαίοις τμα΄, ἄνευ τῶ ὀνόματος τῶ συντάξαντος. Βουλγάρι, τὸ ἥμισυ τῶν λέξεων. Ἰατρικὸν, βιβλίον, κ̀ ωρῶτον ποδαπὸν δεῖ εἶναι τὸν ἰατρόν. Προγνωστικὰ Ἱπποκράτυς. Περὶ οὔρων. Περὶ σφυγμῶν κ̀ ωωρείας οὔρων, τῶν ἐπ̀ φιλοσόφων. Ἀλεξάνδρυ ἰατρῶ περὶ διαγνώσεως σφυγμῶν ἐπιπυρεσσόντων, καὶ περὶ οὔρων ἀφορισμοί. Γαλῶς περὶ τύπων. Περὶ διαίτης. Ἑρμηνεία τινῶν ὑποθέσεων διαφόρων, κ̀ ωρῶτον περὶ μύρμηκος. Περὶ

91. — 1708 (anc. ccxcvii, 297, 2077). Rel. de François Iᵉʳ. — Notice de Vergèce.

92. — 1439 (anc. cccxvii, 317, 2281). Rel. de François Iᵉʳ. — Pas d'ancienne notice. Provient de Jérôme Fondule. Copie de Vergèce.

93. — 2316 (anc. dccclxvii, 945, 3177). Rel. de Henri II. — Notice de Palæocappa. Provient de J.-Fr. d'Asola, et avant de Sainte-Justine de Padoue.

Φυλακτηείων. Βροντολόγιον τῶν ιϛ΄ μίωῶν. Πεεὶ ὀνομάπων τῶν ὡρῶν τῆς ἡμέρας. Καλανδολόγιον ὅλης τῆς ἑϐδομάδος. Πεεὶ ἡμερῶν ἃς ὀφείλε ἄνθρωπος ἀπέχεϑαι ἀπὸ ὅλων τῶν μίωῶν. Πεεὶ ἐνεργῶν λίθων, Ἱπτο-κράτοις. Ἀποφθέγματα κ̀ ἑρμίωείαι εἰς Τοὶς δημώδεις λόγοις. Πεεὶ παρα-σημειώσεων ἡλίᵓ κ̀ σελίͅωης, κ̀ ἀσέρῶν κ̀ ἄλλων φισικῶν, κ̀ πεεὶ παρα-τηρήσεων μίωῶν. Πεεὶ τῆς οἰκοδομῆς τῆς Ἀγίας Σοφίας. Ψαλμοὶ ὠφέλιμοι εἰς πᾶν ᾡϱᾶγμα. Προγνωστικὰ ᾖνεθλίων. Ἔσι δὲ κακῶς κ̀ ἀθλίως γεγραμ-μͅͅον γράμμασί ᾗνος παιδαείᵓ [1].

<center>ΒΙΒΛΙΟΝ ΓΕΩΠΟΝΙΚΟΝ. Α.</center>

94. Βιϐλίον α΄ μήκοις, ἐνδεδυμͅͅον δέρματι κυανῷ [2].

<center>ΒΛΕΜΜΥΔΟΥ ΦΥΣΙΚΑ. Α.</center>

95. Βιϐλίον β΄ μήκοις, ἐνδεδυμͅͅον δέρματι κυτείνῳ, εἰσὶ δ΄ ἐν αὐτῷ πάντα Τὰ φισιολογικὰ ἐν σιωόψͅ τᾗ αὐτᾗ Βλεμμύδου.

94. — 1995 (anc. ⅭⅠⅮⅬⅨ, 1157, 2667). Rel. de François Iᵉʳ. — Notice de Palæocappa. — Cf. plus loin, n° 118.

95. — 2101 (anc. ⅭⅠⅠⅮⅭⅭⅭⅩⅭⅠⅠⅠⅠ, 2079, 3120). Rel. moderne. — Pas d'ancienne notice. Copie de Christophe Auer, 1542.

---

[1] A la fin de cet article, de la main de Constantin Palæocappa, le nom d'« Asola », qu'on retrouve à la fin du numéro 451.

[2] L'article 94 est de la main de Pierre de Montdoré, qui a ajouté : « Quære litera Γ. Γεωπονικόν. Α. » (Page 43.) Il se trouve dans la copie de Vergèce.

ΒΛΕΜΜΥΔΟΥ ΦΥΣΙΚΑ. Β.     [Blemmides]

96. Βιβλίον γ΄ μήκους, ἐνδεδυμένον δέρματι μέλανι, ἔςι δὲ τὰ τοῦ Βλεμμύδου φυσιολογικὰ κατὰ σύνοψιν.

ΒΛΕΜΜΥΔΟΥ ΛΟΓΙΚΗ. Γ.

Diller
at
1935

97. Βιβλίον β΄ μικρῷ μήκους, ἐνδεδυμένον δέρματι κυανῷ, ἐν ᾧ ἐςι Βλεμμύδου ἔκδοσις περὶ λογικῆς ἐπιςήμης, κ̩ Ἀρκαδίου γραμματική.

γραμματική

ΒΛΕΜΜΥΔΗΣ. Δ.

98. Βιβλίον γ΄ μήκους, ἐνδεδυμένον δέρματι ἐρυθρῷ, ἔςι δὲ τοῦ Βλεμμύδου περὶ τῶν φυσικῶν ἀρχῶν, τουτέςι τὰ φυσιολογικά, καλῶς γεγραμμένον ἐν χάρτῃ δαμασκινῷ.

ΒΛΕΜΜΥΔΗΣ. Ε.

99. Βιβλίον β΄ μικρῷ μήκους, ἐνδεδυμένον δέρματι μέλανι, ἐν ᾧ ἐςιν ἡ λογικὴ τοῦ Βλεμμύδου.

---

96. — 2133 (anc. cↃↃↃccccxxii, 2119, 3483). Rel. de Henri II. — Notice de Vergèce. Provient de Jean de Pins. Copié en 1332.

97. — 2102 (anc. dccclxx, 950, 3123). Rel. de Henri II. — Notice de Palæocappa. Copie (en partie) de Jacques Diassorinos.

98. — 2134 (anc. cↃↃↃxxvi, 1670, 3484). Rel. de Henri II. — Notice de Palæocappa. (xiv^e siècle.)

99. — 2104 (anc. cↃↃↃcccli, 2014, 3122). Rel. de François I^er. — Pas d'ancienne notice.

## ΒΟΗΤΙΟΣ. Α.

100. Βιβλίον β΄ μήκοις πάνυ λεπτὸν, ἐνδεδυμμένον δέρματι κατανῷ, ἔςι δ᾽ ἐν αὐτῷ Βοηπίᾳ περὶ παραμυθίας τῆς φιλοσοφίας βιβλία πέντε, ἃ μετήγαγε Μάξιμος ὁ Πλανούδης εἰς τὼ ἑλλάδα διάλεκτον ἐκ τῆς λατινικῆς φωνῆς· ἔςι δὲ πάνυ παλαιὸν ἐν χάρτῃ δαμασκίνῳ.

## ΒΟΥΛΓΑΡΕ. Α.

101. Βιβλίον α΄ μήκοις· ἐνδεδυμμένον δέρματι κυανῷ, ἔςι δὲ τις ἱστορία κοινῶς περὶ Θησέως φασὶ κ̣ Ἀμαζόνων. Ἔπ καὶ τινι τρόπῳ ἔλαβον οἱ Φράγκοι τὼ Ἱερουσαλήμ, κ̣ ἄλλα πολλὰ μέρη ἀνατολικά· ἡ δ᾽ ἐπιγραφὴ ὡς ἄνω.

## ΒΟΤΑΝΙΚΟΝ ΚΑΙ ΑΛΛΑ. Α.

102. Βιβλίον β΄ μικρῷ μήκοις πάνυ παλαιὸν, ἐνδεδυμμένον δέρματι κυανῷ, ἐν ᾧ εἰσι συλλογαὶ κατὰ στοιχεῖον περὶ τῶν βοτανῶν ἀπὸ τῦ Διοσκοείδου κ̣ ἄλλων πόλλων. Ἐκ τῦ Ὀλυμπίᾳ περὶ κρισίμων ἡμερῶν. Τοῦ αὐτῦ περὶ ζωῆς κ̣ θανάτου. Περὶ ἡμερῶν σεσημειωμμένων τῶν ιϛ΄ μιλωῶν. Περὶ τῶν τῆς σελλήνης ἡμερῶν. Γαλίωῷ ἀπορείαι κ̣ λύσεις περὶ ἀναγκαίων τινῶν. Ἐκ τῆς τῦ Συμεὼν τῦ Μαγίστρου πραγματείας περὶ τινων πετεινῶν, κ̣ νηκτῶν κ̣ χερσαίων ζώων δυνάμεως. Θεραπεία εἰς λύμλυ

---

100. — 2095 (anc. DLXI, 917, 3128). Rel. de Henri II. — Notice de Palæocappa. Provient d'Antoine Éparque. (XIVᵉ siècle.)

101. — 2898 (anc. CCCIX, 309, 2569). Rel. de Henri II. — Notice de Vergèce.

102. — 2286 (anc. DCCCLXXVII, 957, 3497). Rel. de Henri II. — Notice de Palæocappa. (XIVᵉ siècle.)

διαφόρων βλαπῖκῶν ζώων. Ἑρμίωεία λέξεων ἰατεικῶν κατὰ σοιχεῖον. Ῥετζεταεια διάφορα. Μαξίμου τ̃ᾱ Πλανούδη διάγνωσις ὑελίων τ̃ᾱ ὕεσυ, πεεὶ τε χρωμάτων ἡ ὑποσάσεων αὐτῶν. Νεοφύτου πεεὶ ἀνπβαλλομῄων. Ζωρᾳᾶσρᾳ πεεὶ τῆς κυνὸς ἐππολῆς κᾳὴ τῆς σερϝῶσεως τῶν ἐξ αὐτῆς συμβαινόντων. Τοῦ αὐτῶ σημείωσις τῶν ὑποτελουμῄων ἐκ τῆς α' βρϝὴς κα〿' ἕκασον ἔτος. Κανόνια ἡλίᾳ ἡ σελίωης, ἡ παραλία. Ἰωάννῃ, ἐπισκόπου Πελσδρυάνων, πεεὶ ὕεων διάγνωσις. Ῥετζεταεια διάφορα. Ἰωάννῃ, ἐπισκόπου Πελσδρυάνων, ἐκ διαφόρων σωάθεϊσις πεεὶ ἐντέρϝν. Θεοφίλου πεεὶ χρωμάτων. Ἰωάννῃ, ἐπισκόπου Πελσδρυάνων, πεεὶ διαχωρημάτων. Ἱππρκράτοις σερϝωσικά. Ῥετζεταεια διάφορα.

### ΓΑΛΗΝΟΥ. Α.

103. Βιβλίον α' μήκοις, ἐνδεδυμῄον δέρμαπ κυτείνῳ, ἔσι δ' ἐν αὐτῷ Γαλωῦ τάδε· Πεεὶ τῶν πυρετῶν. Ὁ ἰατρός. Τοῦ αὐτῶ πεεὶ χυμῶν Ἱππρκράτοις. Τοῦ αὐτῶ πεεὶ ἁπλῶν Φαρμάκων δωάμεως βιβλία έ. Πεεὶ τόπων πεπονθότων βιβλία γ'. Πεεὶ σωθέσεως Φαρμάκων τῶν κατὰ τόποις βιβλία ή. Πεεὶ τῆς τῶν κατ' εἶδος ἁπλῶν δωάμεως λόγοι τρεῖς.

### ΓΑΛΗΝΟΥ. Β.

104. Βιβλίον α' μήκοις παλαιόν, ἐνδεδυμῄον δέρμαπ κασανῳ, ἔσι δ' ἐν αὐτῷ Γαλωῦ πεεὶ χρείας μορείων ἡ ἐνερϝείας. Ὅρᾳ τὸν πίνακα ἐν τῇ ἀρχῇ τ̃ᾱ βιβλίᾳ, τί Φησι πεεὶ τῦδε. Τοῦ αὐτῶ πεεὶ τῶν κατὰ

---

103. — 2158 (anc. cccxii, 312, 2678). Rel. de Henri II. — Notice de Vergèce. Provient de J.-Fr. d'Asola.

104. — 2155 (anc. cɔlxx, 1167, 2677). Rel. de Henri II. — Notice de Vergèce. Provient de J.-Fr. d'Asola. Copie de Georges ὁ Ἀβασρός. (xive siècle.)

τόποις πεπονθότων βιβλία β΄, γ΄. Τοῦ αὐτοῦ περὶ συνθέσεως Φαρμάκων τῶν κατὰ τόποις βιβλία δ΄, ε΄, ς΄, ζ΄, η΄, θ΄. Διαγνώσεις κỳ θεραπεῖαι ἐκ τῆ Γαλίωῆ πρὸς βασιλέα τὸν Πορφυρογʹύννητον[1].

## ΓΑΛΗΝΟΥ. Γ.

105. Βιβλίον α΄ μήκοις μεγάλου, ἐνδεδυμῶνον δέρματι λευκῷ, ἔσι δ᾽ ἐν αὐτῷ Γαλίωῆ περὶ τῆς τῶν ἁπλῶν Φαρμάκων δυνάμεως βιβλία ια΄. Τοῦ αὐτοῦ πρὸς τοὺς περὶ τύπου γράψαντας ἢ περιόδων.

## ΓΑΛΗΝΟΥ. Δ.

106. Βιβλίον α΄ μήκοις, ἐνδεδυμῶνον δέρματι λευκῷ, ἔσι δ᾽ ἐν αὐτῷ Γαλίωῆ περὶ διαφορᾶς κỳ αἰτίας νοσημάτων βιβλία ς΄. Τοῦ αὐτοῦ θεραπευτικῆς μεθόδου λόγοι δ΄.

## ΓΑΛΗΝΟΥ ΕΙΣ ΤΑ ΠΡΟΓΝΩΣΤΙΚΑ. Ε.

107. Βιβλίον β΄ μήκοις πάνυ παλαιὸν καὶ καλῶς γεγραμμῶνον ἐν χάρτῃ δαμασκίωῷ, ἐνδεδυμῶνον δέρματι πρασίνῳ, ἔσι δ᾽ ἐν αὐτῷ Γαλίωῆ ἐξήγησις εἰς τὰ προγνωστικὰ Ἱπποκράτοις, τμήματα γ΄, κỳ εἰς τοὺς ἀφορισμοὺς τμήματα ζ΄.

105. — 2170 (anc. ccccliv, 485, 2134). Rel. de Henri II. — Notice de Palæocappa. Copie (en partie) de Valeriano Albini. Provient de J.-Fr. d'Asola.

106. — 2169 (anc. cclxxii, 266, 2681). Rel. de Henri II. — Notice de Vergèce. Copie de Georges Gregoropoulos.

107. — 2266 (anc. dcccxcix, 983, 3141). Rel. de Henri II. — Notice de Vergèce. (xiiie siècle.)

[1] En marge de cet article, on lit, de la main de Pierre de Montdoré : « [N]ota qu'il le [fau]t mieux relier. »

ΓΑΛΗΝΟΥ ΕΙΣ ΤΟΥΣ ΑΦΟΡΙΣΜΟΥΣ. Ζ.

108. Βιβλίον β' μήκοις πάνυ παλαιὸν, ἐνδεδυμ͂ινον δέρματι κροκώδῃ, ἔςι δ' ἐν αὐτῷ Γαλίωῦ ἐξήγησις εἰς τοὺς ἀφορισμοὺς, τμήματα ζ'.

ΓΑΛΗΝΟΥ ΤΕΧΝΗ ΙΑΤΡΙΚΗ. Η.

109. Βιβλίον β' μήκοις μικρῷ, ἐνδεδυμ͂ινον δέρματι κροκώδῃ, ἔςι δ' ἐν αὐτῷ Γαλίωῦ τέχνη ἰατρική.

ΓΑΛΗΝΟΥ ΠΟΛΛΑ ΚΑΙ ΔΙΑΦΟΡΑ. Θ.

110. Βιβλίον β' μήκοις μικρῷ, ἐνδεδυμ͂ινον δέρματι πορφυρῷ, εἰσὶ δ' ἐν αὐτῷ ταῦτα· Γαλίωῦ πρὸς Γλαύκωνα βιβλία β'. Ἱπποκράτοις προγνωςικῶν τμήματα τρία. Παλλαδίε σύνοψις σύντομος περὶ πυρετῶν. Περὶ ἔρων, ἐκ τῶν Ἱπποκράτοις καὶ ἄλλων τινῶν. Πρόγνωσις Γαλίωῦ. Περὶ φλεβοτομίας, Γαλίωῦ κỳ ἄλλων. Περὶ φλεβοτομίας, ἐκ τῦ Ἱπποκράτοις. Περὶ προγνώσεως τῶν ἔρων. Γαλίωῦ περὶ τῶν ἐν τοῖς παροξυσμοῖς καιρῶν. Τοῦ αὐτῦ περὶ μήτρας ἀνατομῆς. Τοῦ αὐτῦ περὶ ἐξ ἐνυπνίων διαγνώσεων. Τοῦ αὐτῦ περὶ τῦ πῶς δεῖ ἐξελέγχειν τοὺς προσποιουμ͂ινοις νόσον. Τοῦ αὐτῦ περὶ βδελλῶν. Περὶ ἀντισπάσεως. Περὶ συκίας. Περὶ ἐγχαράξεως κỳ καταχασμῦ. Περὶ τῶν παρὰ φύσιν ὄγκων. Περὶ τῶν τῦ ὅλου νοσήματος καιρῶν. Ὑποθῆκαι ἐπὶ ἐπιλήπλῳ παιδί. Περὶ μελαίνης χολῆς. Περὶ τρόμου, κỳ παλμοῦ, κỳ ῥίγοις κỳ σπασμῦ, πάντα τῦ αὐτῦ.

108. — 2268 (anc. ciɔccccxvi, 1539, 3142). Rel. de Henri II. — Notice de Palæocappa. Provient d'Antoine Éparque. (xivᵉ siècle.)

109. — 2271 (anc. ciɔiɔccclii, 2015, 3153). Rel. de François Iᵉʳ. — Notice de Vergèce.

110. — 2269 (anc. dccclxxi, 951, 3145). Rel. du xviᵉ siècle. — Note de Vergèce.

ΓΑΛΗΝΟΥ ΔΙΑΦΟΡΑ. I.

111. Βιβλίον β' μήκοις, ἐνδεδυμένον δέρματι κροκώδει, ἔςι δ' ἐν αὐτῷ ταῦτα· Γαληνῦ ἐξήγησις εἰς τὸ περὶ διαίτης Ἱπποκράτοις. Ἐπιγράμματα ὀλίγα ἐκ τῦ α' βιβλίῳ τῶν ἐπιγραμμάτων. Γαληνῦ περὶ διαφορᾶς πυρετῶν βιβλία β'. Στεφάνῳ περὶ αὐτῶν. Γαληνῦ περὶ τῆς τῶν ἐνυπνίων διαγνώσεως. Τοῦ αὐτῷ πρὸς Τεύθραν ἐπιστολὴ περὶ εὐσιωόπων σφυγμῶν. Πλουτάρχου περὶ τῶν ἀρεσκόντων τῖς φιλοσόφοις μέρος ἅ. Ἀρχιγένοις ἢ Φιλαγρίῳ περὶ λιθιώντων νεφρῶν μέρος ἅ μικρὸν πάνυ.

ΓΑΛΗΝΟΥ ΔΙΑΦΟΡΑ. K.

112. Βιβλίον β' μήκοις, ἐνδεδυμένον δέρματι πρασίνῳ, ἔςι δ' ἐν αὐτῷ τάδε· Γαληνῦ περὶ διαφορᾶς πυρετῶν. Τοῦ αὐτῷ περὶ τῶν ἐπὶ χυμοῖς σηπομένων ἀναπτομένων πυρετῶν. Τοῦ αὐτῷ περὶ τῶν κατὰ περίοδον παροξυνομένων πυρετῶν. Στεφάνῳ περὶ διαφορᾶς πυρετῶν. Γαληνῦ ἔτι περὶ κράσεων βιβλία γ'. Τοῦ αὐτῷ περὶ φυσικῶν δυνάμεων λόγοι γ'. Τοῦ αὐτῷ τῶν περὶ καθ' Ἱπποκράτοις στοιχείων.

ΓΑΛΗΝΟΥ ΠΕΡΙ ΠΥΡΕΤΩΝ. Λ.

113. Βιβλίον β' μήκοις, ἐνδεδυμένον δέρματι κασανῷ, ἔςι δ' ἐν αὐτῷ· Γαληνῦ περὶ διαφορᾶς πυρετῶν. Τοῦ αὐτῷ περὶ κρίσεων βιβλία β'. Τοῦ αὐτῷ περὶ κρισίμων ἡμερῶν βιβλία τρία.

111. — 2276 (anc. cɔcccclxxxiiii, 1512, 3147). Rel. de François Iᵉʳ. — Notice de Vergèce.

112. — 2267 (anc. cɔccci, 1318, 3148). Rel. de Henri II. — Notice de Vergèce. (xivᵉ siècle.)

113. — 2272 (anc. dccclxxviii, 958, 3146). Rel. de Henri II. — Notice de Palæocappa, corrigée par Vergèce. Provient d'Antoine Éparque.

## ΓΑΛΗΝΟΥ ΘΕΡΑΠΕΥΤΙΚΗ. Μ.

114. Βιβλίον β' μήκοις, ἐνδεδυμένον δέρματι ἐρυθρῷ, ἔςι δ' ἐν αὐτῷ Γαλίνȣ περὶ θεραπευτικῆς μεθόδȣ βιβλία ιδ'.

## ΓΑΛΗΝΟΥ ΘΕΡΑΠΕΥΤΙΚΗ. Ν.

115. Βιβλίον α' μήκοις, ἐνδεδυμένον δέρματι κυανῷ, ἔςι δ' ἐν αὐτῷ· Γαλίνȣ περὶ θεραπευτικῆς μεθόδȣ βιβλία ιδ'. Ἰωάννȣ τȣ Τζέτζȣ εἰς τὰς προχείρȣς κανόνας τῆς ἀςρονομίας ἐπιτομὴ, εἰς κεφάλαια τετάκοντα διηρημένη. Ἡ θεία λειτȣργία Γρηγορίȣ τȣ Θεολόγȣ.

## ΓΑΖΗ ΓΡΑΜΜΑΤΙΚΗ. Α.

116. Βιβλίον γ' μήκοις, ἐνδεδυμένον δέρματι ἐρυθρῷ, ἐν ᾧ ἐςι Θεοδώρȣ τȣ Γαζῆ γραμματικὴ, ἄνευ ἀρχῆς. Ἔπ, Μοχοπούλȣ γραμματική. Μαξίμȣ τȣ Πλανούδȣ περὶ ὀρθογραφίας.

## ΓΑΖΗ ΓΡΑΜΜΑΤΙΚΗ. Β.

117. Βιβλίον γ' μήκοις, ἐνδεδυμένον δέρματι πρασίνῳ, ἐν ᾧ ἐςι Κωνςαντίνȣ τȣ Λασκάρεως τὸ πρῶτον βιβλίον τῆς γραμματικῆς. Ἔπειτα, ἡ τȣ Γαζῆ γραμματική.

114. — 2274 (anc. cɔɔxcii, 1302, 3144). Rel. de François Iᵉʳ. — Notice de Vergèce.

115. — 2162 (anc. cɔɔcc, 1853, 2680). Rel. de François Iᵉʳ. — Notice de Vergèce.

116. — 2582 (anc. cɔɔɪv, 1645, 3235). Rel. de Henri II. — Notice de Palæocappa.

117. — 2865 (anc. cɔɔxxxiii, 1127, 3256). Rel. de Henri II. — Notice de Palæocappa, corrigée par Vergèce. Copie (en partie) de Constantin Lascaris. Provient d'Antonello Petrucci.

## ΓΕΩΠΟΝΙΚΟΝ. Α.

[94.] Βιβλίον α' μήκοις, ἐνδεδυμῴον δέρματι κυανῷ, ἐν ᾧ ἐςι μετὰ τὰ Γεωπονικὰ κὴ Σωςράτου κὴ Ἱπποκράτοις ἱππιατρικόν.

## ΓΡΑΜΜΑΤΙΚΑ ΤΙΝΑ. Α.

118. Βιβλίον β' μήκοις, ἐνδεδυμῴον δέρματι κυανῷ, ἐν ᾧ εἰσι γραμματικά τινα τεχνολογικὰ κὴ σωτάξεις. Ἔπ, σωτάξεις τινὲς, ὡς δοκεῖ, Μοροπούλου. Εἰκόνες Φιλοςράτου μετ᾽ ἐξηγήσεως κὴ ψυχαγωγιῶν. Τοῦ αὐτῷ ἡρωϊκὰ ὁμοίως. Παύλου Σιλεντιαρίᾳ εἰς τὰ ἐν Πυθίοις θερμὰ ςίχοι ἰαμβικοὶ μετ᾽ ἐξηγήσεως. Ἐκ τῶν ἠθικῶν Πλουτάρχου περὶ ἀρετῆς κὴ κακίας, κὴ περὶ παίδων ἀγωγῆς. Τεχνολογία τις γραμματική. Ἱπποκράτοις βίος. Ἰσοκράτοις λόγος παραινετικὸς πρὸς Δημόνικον.

## ΓΡΗΓΟΡΙΟΣ Ο ΝΑΖΙΑΝΖΟΥ. Α.

119. Βιβλίον α' μήκοις, ἐνδεδυμῴον δέρματι κοκκίνῳ, ἔςι δὲ παλαιὸν κὴ ἐν βεβράνῳ. Εἰσὶ δ᾽ ἐν αὐτῷ Γρηγορείᾳ Ναζιανζῷ λόγοι κϛ' διάφοροι, οἷοι εἰσὶν ὗτοι· Α', πρὸς τοὶς καλέσαντας κὴ μὴ ἀπαντήσαντας μετὰ τὸν πρεσβύτερον ἐν τῷ Πάσχα. Β', εἰς τὸν ἑαυτῷ πατέρα κὴ εἰς τὸν μέγαν Βασίλειον. Γ', εἰς τοὶς μετὰ τὴν χειροτονίαν, τοὶς δ᾽ ἐξῆς εὑρήσεις ἐν τῷ καταλόγῳ τῷ βιβλίῳ ὃς γέγραπται ἐν ἀρχῇ. Ἔςι δὲ καί τις παράφρασις εἰς τὸν Ἐκκλησιαςὴν ἀτελής.

118. — 2596 (anc. DCCCCXI, 995, 3247). Rel. de Henri II. — Notice de Vergèce. Copie (en partie) de Jean, 1475.

119. — 518 (anc. DCXXCVII, 742, 1917). Rel. de François Ier. — Notice de Vergèce. (XIe siècle.)

## ΓΡΗΓΟΡΙΟΣ Ο ΝΑΖΙΑΝΖΟΥ. Β.

120. Βιβλίον α΄ μήκοις παλαιὸν, ἐν βεβράνῳ, ἐνδεδυμῄον δέρματι κοκκίνῳ, εἰσὶ δ᾽ ἐν αὐτῷ τῷ αὐτῷ λόγοι ιθ΄, ὧν α΄ εἰς τὰ ἅγια θεοφάνεια, ὁ δὲ β΄ ἐπιτάφιος εἰς τὸν μέγαν Βασίλειον, τὰς δὲ ἑξῆς εὑρήσεις ἐν τῷ καταλόγῳ εἰς τὴν ἀρχὴν τῆ βιβλίᾳ.

## ΓΡΗΓΟΡΙΟΣ Ο ΝΑΖΙΑΝΖΟΥ. Γ.

121. Βιβλίον α΄ μήκοις μικρῷ κỳ παλαιὸν, ἐν βεβράνῳ, γεγραμμῄον καλλίςως κỳ ὀρθῶς, ἐνδεδυμῄον δὲ δέρματι πρασίνῳ, εἰσὶ δ᾽ ἐν αὐτῷ τῷ αὐτῷ Γρηγορείᾳ λόγοι ις΄, ὧν πρῶτοί εἰσι δύο εἰς τὸ ἅγιον Πάσχα, ὁ δὲ τρίτος εἰς τὴν καινὴν κυριακὴν, τὰς δ᾽ ἑξῆς εὑρήσεις ἐν τῷ καταλόγῳ εἰς τὴν ἀρχὴν τῆ βιβλίᾳ.

## ΓΡΗΓΟΡΙΟΣ Ο ΝΑΖΙΑΝΖΟΥ. Δ.

122. Βιβλίον α΄ μήκοις πάνυ μεγάλου καὶ παλαιὸν, ἐν βεβράνῳ, ἐνδεδυμῄον δὲ δέρματι κοκκίνῳ, εἰσὶ δ᾽ ἐν αὐτῷ Γρηγορείᾳ τῷ αὐτῷ λόγοι ις΄, ὧν πρῶτοί εἰσι δύο εἰς τὸ ἅγιον Πάσχα, κỳ ὁ τρίτος εἰς τὴν καινὴν κυριακὴν, ὅιον τὸ ἄνω, τὰς δ᾽ ἑξῆς ζήτει ἐν τῷ καταλόγῳ εἰς τὴν ἀρχὴν, ὡς προεῖπον.

120. — 516 (anc. DCLXXXXI, 749, 1918). Rel. de François Iᵉʳ. — Notice ancienne, complétée par Palæocappa et Vergèce. (xiᵉ siècle.)

121. — 536 (anc. CIƆLXXXIV, 1186, 2304). Rel. de Henri II. — Notice de Palæocappa, corrigée et complétée par Vergèce. (xiiᵉ siècle.)

122. — 563 (anc. DCCXVII, 775, 1922). Rel. de Henri II. — Notice de Palæocappa, corrigée par Vergèce. Provient de la bibliothèque des rois de Naples. (xiiiᵉ siècle.)

## ΓΡΗΓΟΡΙΟΣ Ο ΝΑΖΙΑΝΖΟΥ. Ε.

123. Βιβλίον α΄ μήκοις μεγάλου πάνυ παλαιὸν κ᾽ πλατὺ, ἐν βεβράνῳ, ἐνδεδυμένον δέρματι πρασίνῳ, ἐν ᾧ εἰσι λόγοι τῶ Θεολόγου Γρηγορείου λβ΄, οἵπνες εἰσὶν ἔτοι· Ἀπολογητικὸς τῆς εἰς Πόντον φυγῆς ἕνεκεν. Πρὸς τοὺς καλέσαντας ἐν τῇ ἀρχῇ κ᾽ μὴ ἀπαντήσαντας μετὰ τὸν πρεσβύτερον ἐν τῷ Πάσχα. Εἰς Καισάρειον τὸν ἀδελφὸν ἐπιτάφιος. Εἰς τὴν ἀδελφὴν τὴν ἰδίαν Γοργονίαν ἐπιτάφιος, τοὺς δ᾽ ἑξῆς ζήτει ἐν τῷ καταλόγῳ εἰς τὴν ἀρχὴν τῶ βιβλίου.

## ΓΡΗΓΟΡΙΟΣ Ο ΝΑΖΙΑΝΖΟΥ. Ζ.

124. Βιβλίον α΄ μικρῶ μήκοις, ἐν βεβράνῳ, πάνυ παλαιὸν, ἐνδεδυμένον δέρματι κυανῷ, ἐν ᾧ εἰσιν κ΄ λόγοι τῶ ἁγίου Γρηγορείου· οἵπνες εἰσὶν ἔτοι· Εἰς Γρηγόρειον τὸν ἀδελφὸν Βασιλείου ἐπιστάντα μετὰ μίαν τῆς χειροτονίας ἡμέραν. Εἰς τὸν πατέρα ἑαυτῶ ἱωνίκα ἐπέτρεψεν αὐτῶ φροντίζειν καὶ τῆς Ναζιανζῶ ἐκκλησίας. Εἰρωνικοὶ δύο. Τοῦ αὐτῶ ἀπολογητικὸς κ᾽ περὶ ἱερωσύνης, τὰ λοιπὰ ἐν τῇ ἀρχῇ βιβλίου ἐσί.

## ΓΡΗΓΟΡΙΟΥ ΝΑΖΙΑΝΖΟΥ ΛΟΓΟΙ. Η.

125. Βιβλίον β΄ μεγάλου μήκοις πάνυ παλαιὸν, ἐν βεβράνῳ, ἐνδεδυμένον δέρματι κυανῷ, ἐν ᾧ εἰσι λόγοι ις΄, οἵπνες εἰσὶν ἔτοι· Εἰς τὸ Πάσχα

---

123. — 512 (anc. DCCLX, 819, 1914). Rel. de François Iᵉʳ. — Notice de Palæocappa. (XIᵉ siècle.)

124. — 538 (anc. CIƆLXXXV, 1187, 2303). Rel. de François Iᵉʳ. — Notice de Palæocappa. (XIIᵉ siècle.)

125. — 537 (anc. DCCCLXXXIV, 969, 2298). Rel. de Henri II. — Notice de Vergèce, complétée par Palæocappa. (XIIᵉ siècle.)

καὶ εἰς τὴν βραδυτῆτα. Εἰς τὸ ἅγιον Πάσχα. Εἰς τὴν καινὴν κυριακήν.
Εἰς τὴν Πεντηκοστήν. Εἰς τὸις λόγοις κὴ εἰς τὸν ἐξισωτὴν Ἰουλιανόν. Εἰς τὰ
ἅγια Θεοφάνεια εἴτουν γενέθλια, τἄλλα ἐν τῇ ἀρχῇ.

### ΓΡΗΓΟΡΙΟΥ ΝΑΖΙΑΝΖΟΥ ΛΟΓΟΙ. Θ.

126. Βιβλίον α΄ μικρᾶ μήκοις πάνυ παλαιὸν, ἐν βεβράνῳ, ἐνδεδυμένον
δέρματι κυανῷ, ἐν ᾧ εἰσι λόγοι κ΄, οἵτινες εἰσὶν ἔτοι· Εἰς τὸ Πάσχα κὴ εἰς
τὴν βραδυτῆτα. Εἰς τὸ ἅγιον Πάσχα. Εἰς τὴν καινὴν κυριακήν. Εἰς τὴν
Πεντηκοστήν. Εἰς τὸις Μακκαβαίοις, τἄλλα ἐν τῇ ἀρχῇ τῦ βιβλίυ[1].

### ΓΡΗΓΟΡΙΟΥ ΝΑΖΙΑΝΖΟΥ ΛΟΓΟΙ. Ι.

127. Βιβλίον α΄ μεγάλου μήκοις παλαιότατον, ἐν βεβράνῳ, ἐνδεδυμένον
δέρματι κυανῷ, ἐν ᾧ εἰσιν ἔτοι οἱ λόγοι, τὸν ἀριθμὸν ιζ΄· Εἰς τὸν ἐξισωτὴν
Ἰουλιανόν. Εἰς τὰ γενέθλια. Περὶ Υἱῦ λόγοι δύο. Περὶ θεολογίας β ος.
Περὶ θεολογίας κὴ καταστάσεως ἐπισκόπων. Ἐπιτάφιος εἰς τὸν μέγαν Βασί-
λειον. Εἰς τὰ φῶτα. Εἰς τὸ βάπτισμα. Εἰς Γρηγόρειον τὸν Νύσης. Εἰς Ἀθα-
νάσιον τὸν μέγαν. Εἰς φιλοπτωχίαν. Εἰς τὸ Πάσχα δύο. Εἰς τὴν Πεντηκοστήν.
Περὶ τῦ ἁγίυ Πνεύματος. Εἰς τὸις Μακκαβαίοις. Εἰς τὸν ἅγιον Κυπριανόν.

---

126. — 542 (anc. cɔɔɔcxcv, 1848, 2297). Rel. de Henri II. — Notice de Palæocappa.
(xiiᵉ siècle.)

127. — 534 (anc. cccxvii, 318, 1920). Rel. de François Iᵉʳ. — Notice de Palæocappa, com-
plétée par Vergèce. (xᵉ siècle.)

---

[1] Les articles 123-126 reproduisaient primitivement tout au long les notices mises en tête des manu-
scrits; celles-ci ont été coupées dans la minute du catalogue alphabétique, et Vergèce, dans sa copie, a mis
après le dernier paragraphe de chaque article : τἄλλα ἐν τῇ ἀρχῇ τῦ βιβλίυ. Pierre de Montdoré ajouta sur
la minute, en faisant le récolement des manuscrits : « Cetera sunt in principio voluminis. »

Ἔπ, Γρηγορείε τῆ Νύσης εἰς τὰ γνεέθλια. Βασιλείε τῆ μεγάλου εἰς τὰ αὐτά. Βίος τῆ ἁγίε Γρηγορείε, ἀρχιεπισκόπου Νεοκαισαρείας.

### ΓΡΗΓΟΡΙΟΣ Ο ΝΑΖΙΑΝΖΟΥ. Κ.

128. Βιβλίον β' μήκοις, ἐνδεδυμένον δέρματι κυανῷ, εἰσὶ δ' ἐν αὐτῷ τῆ αὐτῆ Γρηγορείε λόγοι κδ' διάφοροι, ὧν κỳ αὐτῶν εὑρήσεις τὸν κατάλογον ἐν τῇ ἀρχῇ τῆ βιβλίε. Ἔςι δ' ἔτι καὶ τῆ μακαρίε Ἰωάννε, Καρπαθίων ἐπισκόπου, πρὸς τοῖς ὑπὸ τῆς Ἰνδίας προτρέψαντας μοναχοῖς παρακλητικὰ κỳ ἀσκητικὰ κεφάλαια ρ'.

### ΓΡΗΓΟΡΙΟΥ ΛΟΓΟΙ ΜΕΤ' ΕΞΗΓΗΣΕΩΣ. Λ.

129. Βιβλίον α' μήκοις, ἐν βεβράνῳ, ἐνδεδυμένον δέρματι ἐρυθρῷ, ἐν ᾧ εἰσι Γρηγορείε τῆ Ναζιανζῆ λόγοι μέ, μετὰ σχολίων Βασιλείε τῆ Νέε, ἐπισκόπου Καισαρείας Καππαδοκίας, οἵτινές εἰσιν ἔτοι· Εἰς τὰ ἅγια Θεοφάνεια. Εἰς τὸν μέγαν Βασίλειον. Εἰς τὸν Ἐξισωτὶν Ἰουλιανόν. Εἰς τὰ φῶτα. Εἰς τὸν προτρεπτικόν. Εἰς Γρηγόρειον τὸν Νύσης. Εἰς τὸν μέγαν Ἀθανάσιον. Εἰς τὸν σιωπακτήριον. Εἰς τὸν περὶ φιλοπτωχίας. Εἰς τὸ Πάσχα α', β', καὶ τἄλλα εὑρήσεις ἐν τῇ ἀρχῇ τῆ βιβλίε.

### ΓΡΗΓΟΡΙΟΥ ΛΟΓΟΙ ΜΕΤ' ΕΞΗΓΗΣΕΩΣ. Μ.

130. Βιβλίον α' μήκοις μεγάλου, ἐνδεδυμένον δέρματι κιτρίνῳ, ἐν

---

128. — 983 (anc. DCCCCX, 994, 2888). Rel. de François I^er. — Notice de Vergèce. Provient d'Antoine Éparque. (XIV^e siècle.)

129. — 573 (anc. DCCXXV, 782, 1913). Rel. de Henri II. — Notice de Palæocappa, corrigée et complétée par Vergèce. (XI^e siècle.)

130. — 568 (anc. CCCXCVIII, 429, 1919). Rel. de François I^er. — Notice de Palæocappa, complétée par Vergèce. (XIV^e siècle.)

βεβράνω, ἔτι δ' ἐν αὐτῷ ἐξήγησις Νικήτα, μητροπολίτου Ἡρακλείας, εἰς λόγοις ιϛ' τῷ αὐτῷ Γρηγορείᾳ, ὧν σεφτοί εἰσιν οἱ δύο εἰς τὸ Πάχα κỳ ὁ γ' εἰς τὴν καινὴν κυριακὴν, τῶν δ' ἑξῆς τὸν κατάλογον εὑρήσεις ἐν τῇ ἀρχῇ τῷ βιβλίῳ.

## ΓΡΗΓΟΡΙΟΥ ΛΟΓΟΙ ΜΕΤ' ΕΞΗΓΗΣΕΩΣ. Ν.

131. Βιβλίον α' μήκοις μικρῷ παλαιὸν, ἐν χάρτῃ γεγραμμϸον, κỳ ἐνδεδυμϸον δέρματι κυανῷ, ἔτι δ' ἐν αὐτῷ ἐξήγησις, οἷον τὸ ἄνω, τῷ αὐτῷ μητροπολίτου Ἡρακλείας Νικήτα εἰς λόγοις τῷ αὐτῷ Γρηγορείᾳ ιϛ', ὧν οἱ σεφτοί εἰσι εἰς τὸ Πάχα δύο, κỳ τοὶς ἑξῆς εὑρήσεις ἐν τῷ καταλόγῳ.

## ΓΡΗΓΟΡΙΟΥ ΛΟΓΟΙ ΜΕΤ' ΕΞΗΓΗΣΕΩΣ. Ξ.

132. Βιβλίον γ' μήκοις πάνυ παλαιὸν, ἐν βεβράνω, ἐνδεδυμϸον δέρματι σρασίνω, ἔτι δὲ κỳ ἐν αὐτῷ ἡ αὐτὴ ἐξήγησις τῷ αὐτῷ Νικήτα, μητροπολίτου Ἡρακλείας, εἰς λόγοις τῷ Γρηγορείᾳ ιϛ', ὧν ἡ ἀρχὴ οἷον τὸ ἄνω· ἕξεις δὲ κỳ τῶν αὐτῶν κατάλογον κατὰ τὰ ἄλλα.

## ΓΡΗΓΟΡΙΟΥ ΤΡΑΓΩΔΙΑ. Ο.

133. Βιβλίον β' μήκοις μικρῷ, ἐνδεδυμϸον δέρματι καστανῷ, ἔτι δ' ἐν αὐτῷ ἡ τραγῳδία Γρηγορείᾳ τῷ Θεολόγου εἰς τὸ σωτήριον πάθος μετά τινων ψυχαγωγιῶν ἐρυθρῶν, κỳ τινα τῶν αὐτῷ ἐπῶν.

131. — 570 (anc. cıɔcccxxxx, 1353, 2315). Rel. de Henri II. — Notice de Palæocappa, complétée par Vergèce. (xıvᵉ siècle.)

132. — 997 (anc. cıɔıɔccccxxıııı, 2120, 3429). Rel. de François Iᵉʳ. — Notice de Palæocappa, complétée par Vergèce. Copie de Germain, 1231.

133. — 998 (anc. cıɔccccLxxxıı, 1617, 2890). Rel. de Henri II. — Notice de Palæocappa.

## ΓΡΗΓΟΡΙΟΥ ΤΡΑΓΩΔΙΑ. Π.

134. Βιβλίον β΄ μήκοις μικρῶ, ἐνδεδυμῴον δέρματι κυτείνῳ, ἔςι δὲ καὶ ἐν τούτῳ ἡ αὐτὴ τραγῳδία τῦ αὐτῦ Γρηορείχ, ἡ Θεοδωρήτου ἐκκλησιαςικῆς ἱσορίας βιβλίον ἐν, καὶ οἱ μῦθοι τῦ Αἰσώπου.

## ΓΡΗΓΟΡΙΟΥ ΕΠΗ. Ρ.

135. Βιβλίον β΄ μήκοις μεγάλου παλαιὸν, ἐν βεβράνῳ, ἐνδεδυμῴον δὲ δέρματι πορφυερμδρμδρῳ, εἰσὶ δ΄ ἐν αὐτῷ ἅπαντα ζὰ τῦ Ναζιανζῦ Γρηορείχ ἔπη.

## ΓΡΗΓΟΡΙΟΥ ΕΠΗ. Σ.

136. Βιβλίον γ΄ μήκοις παλαιὸν, ἐν χάρτη δαμασκίωῳ γεγραμμῴον, ἐνδεδυμῴον δὲ δέρματι πρασίνῳ, εἰσὶ δ΄ ἐν αὐτῷ ζάδε· Πρῶτον μὲν περὶ τῶν οἰκουμδυικῶν συνόδων ἐν βραχυλογία. Εἶτα, Κωνςαντίνχ ζινὸς Ψελλῦ ςίχοι εἰς ζὰ ἄσματα τῶν ᾀσμάτων παραφραςικῶς. Ἔπειτα, Γρηορείχ τῦ Θεολόγου τραγῳδία εἰς τὸ σωτήριον πάθος. Κωνςαντίνχ Μανασῆ σύνοψις διὰ ςίχων πολιτικῶν χρονικὴ ἀπὸ κτίσεως κόσμχ, ἀτελής. Ἀντιόχου μοναχοῦ κεφάλαιά ζινα ἐν διαφόροις λόγοις ἠθικοῖς. Ἑρμίωεία ζινῶν λέξεων καὶ λέξεις τῦ Ψαλτῆρος. Γνῶμαί ζινες πολλῶν. Συμεὼν λογοθέτου ζινὰ τροπάεια καταννκτικά. Σύνοψις ἔτων τῶν βασιλέων Κωνςαντινουπόλεως.

---

134. — 994 (anc. DLXXI, 611, 2891). Rel. de Henri II. — Notice de Vergèce. Provient de Jérôme Fondule.

135. — 990 (anc. CIƆCCCLXXI, 1499, 2889). Rel. de Henri II. — Notice de Palæocappa. Copié en 1029.

136. — 2875 (anc. CIƆIƆCLXXI, 1820, 3443). Rel. de Henri II. — Notice de Palæocappa, corrigée par Vergèce. Provient de J.-Fr. d'Asola. (XIIIᵉ siècle.)

Νείλου μοναχοῦ νουθεσίαι τινές. Στίχοι ἰαμβικοὶ Βαρθολομαίχ μοναχοῦ κατανυκτικοί. Δαμασκίωΐ ἑρμίωείαι κατ' ἐπιτομίω συλλεγεῖσαι ἐκ τῶν καθολίκων ἑρμίωειῶν Χρυσοσόμου τῶν ἐπισολῶν τῆ Παύλου. Καὶ μετὰ ταῦτα πάντα, Γρηγορείχ τὰ ἔπη, ὧν ἐςι κỳ ἡ ἐπιγραφὴ τῆ βιβλίχ κατ' ἐξοχίω.

## ΓΡΗΓΟΡΙΟΣ Ο ΝΥΣΣΗΣ. Α.

137. Βιβλίον α' μήκοις, ἐνδεδυμμβυον δέρματι κοκκίνῳ, ἐν ᾧ εἰσι ταῦτα· Γρηγορείχ Νύσης λόγος κατηχητικὸς ὁ καλούμβυος μέγας, ἐν κεφαλαίοις μ'. Μακαείχ τῆ Αἰγυπίχ ὁμιλίαι πνευματικαὶ πεντήκοντα πεεὶ τῆς ὀφειλομβύης κỳ σπουδαζομβύης χειςιανοῖς τελειότητος. Κλήμβυτος σρωματέως παιδαγωγοῦ βιβλία γ'.

## ΓΡΗΓΟΡΙΟΥ ΝΥΣΣΗΣ ΚΑΙ ΒΑΣΙΛΕΙΟΥ ΠΕΡΙ ΠΑΡΘΕΝΙΑΣ. Β.

138. Βιβλίον β' μήκοις μικρῷ, ἐνδεδυμμβυον δέρματι ἐρυθρῷ, ἐν ᾧ εἰσι ταῦτα· Πρῶτον μβὺ τῆ ὁσίχ Νείλου κεφάλαια ἀποφθεγματικὰ διαφόρων ὑποθέσεων διὰ σίχων ἠεφελεγείων. Εἶτα, Γρηγορείχ, ἀρχιεπισκόπου Κωνσανπνουπόλεως τῆ Θεολόγου, ὅροι τῆ βίχ ἐκ τῶν ἐπῶν αὐπῦ. Τοῦ αὐπῦ παρθενίας ἐγκώμιον κατ' ἔπη μετὰ ψυχαγωγιῶν ἐρυθρῶν. Τοῦ αὐπῦ ὑποθήκαι παρθένοις. Τοῦ αὐπῦ ἕτεροι βίχ ὅροι ἐκ τῶν ἐπῶν. Τοῦ αὐπῦ κατὰ τῆ πονηροῦ ὁμοίως. Ἔπειτα, Βασιλείχ τῆ μεγάλου λόγος πεεὶ τῆς ἐν παρθενίᾳ ἀφθορείας πρὸς τὸν ἐπίσκοπον Λητόιον Μελιπνῆς, ἐν κεφαλαίοις ξθ'. Γνῶμαι ἐκ τῆ Ἐπικτήπου ἐγχειρειδίχ. Μετὰ ταῦτα, Γρηγορείχ τῆ Νύσης ἐπισολὴ πεεὶ τῆ κατ' ἀρετίω βίχ κỳ παρθενίας, ἐν κεφαλαίοις κδ'. Γρηγορείχ, ἀρχιεπισκόπου

---

137. — 587 (anc. cccxxxix, 339, 1912). Rel. de François I^er. — Notice de Palæocappa.
138. — 1054 (anc. dlxxv, 615, 2992). Rel. de Henri II. — Notice de Vergèce.

Θεσσαλονίκης, πρὸς τὴν σεμνοτάτην ἐν μοναχαῖς Ξένην περὶ παθῶν καὶ ἀρετῶν, ἐν κεφαλαίοις κγ'. Τοῦ αὐτοῦ ὁμιλία εἰς τὸν ἅγιον μάρτυρα Δημήτριον. Τοῦ αὐτοῦ ὁμιλία περὶ τῆς εἰς ἀλλήλοις εἰρήνης. Τοῦ αὐτοῦ ὁμιλία εἰς τὴν κατὰ τὸν τελώνην κ φαρισαῖον παραβολήν. Τοῦ αὐτοῦ ὁμιλία εἰς τὸν ἄσωτον υἱόν.

## ΓΡΗΓΟΡΙΟΣ Ο ΝΥΣΣΗΣ. Γ.

139. Βιβλίον β' μήκοις μεγάλου, ἐνδεδυμένον δέρματι κασανῷ, ἐν βεβράνῳ, πάνυ παλαιὸν, ἔχει δὲ ἐν αὐτῷ ταῦτα· Γρηγορίου Νύσης πρῶτον περὶ τῶν Ἑλληνικῶν θυσιῶν. Εἶτα, περὶ τῆς τοῦ κόσμου φισιολογίας καὶ τοῦ ἀνθρώπου, ἐν κεφαλαίοις λ'.

## ΓΡΗΓΟΡΙΟΣ Ο ΝΥΣΣΗΣ. Δ.

140. Βιβλίον β' μήκοις μικροῦ, ἐνδεδυμένον δέρματι κυανῷ, ἔχει δὲ ἐν αὐτῷ Γρηγορίου τῆς Νύσης περὶ φισιολογίας τοῦ κόσμου καὶ τοῦ ἀνθρώπου, ἐν κεφαλαίοις λ'.

## ΓΡΗΓΟΡΙΟΣ Ο ΔΙΑΛΟΓΟΣ. Α.

141. Βιβλίον β' μήκοις μικροῦ, ἐνδεδυμένον δέρματι ἐρυθρῷ, ἔστι δ' ἐν αὐτῷ Γρηγορίου τοῦ Διαλόγου, πάπα Ρώμης, διάλογοι τέσσαρες περὶ πολιτείας διαφόρων πατέρων τῶν ἐν Ἰταλίᾳ διατρεψάντων.

139. — 1542 (anc. cccvi, 3o6, 2317). Rel. de François I<sup>er</sup>. — Notice de Vergèce. (XIII<sup>e</sup> siècle.)

140. — 1007 (anc. cIɔ cccix, 1534, 2884). Rel. de François I<sup>er</sup>. — Notice de Vergèce. Copie de Constance.

141. — 1311 (anc. dlxiii, 6o3, 2934). Rel. de Henri II. — Notice de Palæocappa, corrigée par Vergèce. Copie de Jean.

ΔΑΒΙΔ.

142. Δαβίδδυ ἐξήγησις τῶν πέντε φωνῶν ἰ τῶν κατηγορειῶν. Βιβλίον
α΄ μεγάλου μήκοις, ἐνδεδυμβῥον δέρματι ἐρυθρῷ. Α.

ΔΗΜΟΣΘΕΝΗΣ. Α.

143. Βιβλίον β΄ μήκοις μεγάλου, ἐνδεδυμβῥον δέρματι κροκώδ᾽ς, εἰσὶ
δ᾽ ἐν αὐτῷ Δημοθένοις λόγοι ιη΄, ἰ τὸ μϊν κείμϥόν ἔσι γεγραμμϥον ἅπαν
γράμμασιν ἐρυθροῖς, τὰ δὲ χόλια μέλανι, ἄρχονται δ᾽ ἄπὸ τῶ α΄ λόγου·
ἔσι δὲ πάνυ παλαιὸν ἰ ὀρθῶς γεγραμμϥον ἐν χάρτῃ δαμασκίωῷ[1].

ΔΗΜΟΣΘΕΝΗΣ. Β.

144. Βιβλίον β΄ μήκοις, ἐνδεδυμϥον δέρματι κυανῷ, εἰσὶ δὲ λόγοι τῶ
αὐτῷ κα΄, ἐξ ἀρχῆς δηλονότι μέχει τῶ κατὰ Ἀνδροτίωνος, ἰ ἐπιστολαὶ αὐτῶ.
Ἐπ, Ἀριστείδου τῶ ῥήτορος λόγοι κέ΄. Βιβλίον ἄριστον ἰ καλῶς γεγραμ-
μϥον ἐν χάρτῃ δαμασκίωῷ.

ΔΗΜΟΣΘΕΝΗΣ. Γ.

145. Βιβλίον α΄ μικρῶ μήκοις, ἐνδεδυμϥον δέρματι κυανῷ, ἐν ᾧ εἰσι

142. — 1938 (anc. cccclviiii, 491, 2123). Rel. de François Iᵉʳ. — Notice de Palæocappa.
143. — 2940 (anc. dccccxviii, 1006, 2766). Rel. de François Iᵉʳ. — Notice de Palæocappa.
(xiiiᵉ siècle.)
144. — 2995 (anc. dccccxiii, 1001, 3274). Rel. de Henri II. — Notice de Vergèce. (xivᵉ siècle.)
145. — 2938 (anc. cioioxcii, 1845, 2770). Rel. de Henri II. — Notice de Vergèce. Provient
de J.-Fr. d'Asola. Copie d'Antoine Damilas, 1480-1481.

[1] Pierre de Montdoré a écrit en marge du numéro 143 : «Nota que, au moys de may 1552, je
baillay ung aultre volume de Demosthene grec au relieur. »

λόγοι ιγ' Δημοσθένοις, ἀπὸ τῦ α' μέχρι τῦ παραπρεσβείας. Ἐπ, Ἀριστοτέλοις κατηγορείαι. Ἐπ, σημασίαι τινῶν λέξεων. Κανονίσματά τινα εἰς τὸν Ὅμηρον. Σχηματισμοί τινων ῥημάτων Ὁμηρικῶν. Ἀριστοτέλοις περὶ ποιητικῆς.

## ΔΗΜΟΣΘΕΝΗΣ. Δ.

146. Βιβλίον β' μικρῦ μήκοις, ἐνδεδυμῦνον δέρματι ἐρυθρῷ, ἐν ᾧ ἐςι ταῦτα· Ὁ περὶ παραπρεσβείας λόγος, ἄνευ ἀρχῆς. Αἰσχίνη εἰς τὸ κατὰ περὶ παραπρεσβείας. Ἀριστείδου ὁ παναθηναϊκὸς α' λόγος. Τοῦ αὐτῦ λόγοι κγ', μετά τινων σχολίων ἐν τῷ μαργέλῳ, ἐν χάρτη δαμασκίνῳ, πάνυ παλαιὸν, ἀρίστως κ̣ καλῶς γεγραμμῦνον.

## ΔΗΜΟΣΘΕΝΗΣ. Ε.

147. Βιβλίον γ' μήκοις μεγάλου, ἐνδεδυμῦνον δέρματι ἐρυθρῷ, εἰσὶ δὲ λόγοι αὐτῦ κ', ὧν ἡ ἀρχὴ ἐκ τῶν Ὀλυνθιακῶν α'.

## ΔΗΜΟΣΘΕΝΗΣ. Ζ.

148. Βιβλίον α' μήκοις μικρῦ, ἐνδεδυμῦνον δέρματι καςανῷ, εἰσὶ δ' ἐν αὐτῷ λόγοι Δημοσθένοις ς', οἱ κατὰ Φιλίππου δ', κ̣ ὁ περὶ Ἁλοννήσου, κ̣ ὁ περὶ σεφάνυ ἀτελὴς, κ̣ σχόλιά τινα ὅπισθεν τῦ βιβλίυ εἰς αὐτοίς.

146. — 2996 (anc. cɔcccclxxxiii, 1618, 3273). Rel. de François Iᵉʳ. — Notice de Palæocappa. (xiiiᵉ siècle.)

147. — 3000 (anc. cɔclxxvii, 1291, 3277). Rel. de François Iᵉʳ. — Notice de Palæocappa.

148. — 2939 (anc. ccccxv, 443, 2771). Rel. de Henri II. — Notice de Palæocappa, corrigée par Vergèce. Provient de J.-Fr. d'Asola. Copie (en partie) de Nicolas Vlastos, 1484.

ΔΗΜΟΣΘΕΝΗΣ. Η.

149. Βιβλίον β´ μικρῷ μήκοις, ἐνδεδυμβμον δέρματι κυτείνῳ, ἐν ᾧ
ἐςι ταῦτα· Δημοϊένοις λόϊοι ιϛ´, οἵπνές εἰσι τρεῖς Ὀλιωθιακοὶ, κατὰ
Φιλίπϖϋ δ´, ὁ πεεὶ εἰρίωης, ὁ πεεὶ ἐν Χερρονήσῳ, ὁ πεεὶ ςεφάνϋ, ὁ
κατὰ Αἰϑίνϋ, ὁ ϖϱὸς Λεπίνλω. Τοῦ αὐπῦ ϖϱὸς τλω τῦ Φιλίπϖϋ
ἐπιςολίω. Ἀπολλωνίϋ εἰς Αἰϑίνλω ἐξήγησιν. Ὑποϑέσεις εἴς ίνας λόϊοις τῦ
Δημοϊένοις. Τέχνη ῥητοεικὴ, καὶ πεεὶ ϑημάτων. Διάλοϊος καλϋμβμος
Νεόφϱον ἢ ἀϊϱμυϑία.

ΔΗΜΟΣΘΕΝΗΣ. Θ.

150. Βιβλίον α´ μήκοις μικρῷ, ἐνδεδυμβμον δέρματι κροκώδη, εἰσὶ δὲ
αὐπῦ λόϊοι ια´· οἱ Ὀλιωθιακοὶ τρεῖς, οἱ κατὰ Φιλίπϖϋ δ´, ὁ πεεὶ
εἰρίωης, ὁ πεεὶ Ἀλονήσου, ὁ πεεὶ Χερρονήσου, ὁ κατ᾽ Αἰϑίνϋ, ὁ πεεὶ
παϱαπϱεσβείας, ἀτελής.

ΔΙΑΛΕΞΙΣ ΨΥΧΗΣ ΤΕ ΚΑΙ ΣΩΜΑΤΟΣ. Α.

151. Βιβλίον β´ μήκοις πάνυ παλαιὸν, ἐνδεδυμβμον δέρματι κυανῷ, ἐν
βεβϱαίνῳ, ἐςι δ᾽ ἐν αὐπῦ ζάδε· Πϱῶτον μβὺ ἐπιςολή ίνος μοναχοῦ ϖϱὸς
Φιλόπονον μοναχόν. Εἶτα, διάλεξις ψυχῆς τε κὴ σώματος. Ἔπειτα, πῶς κὴ

149. — 2999 (anc. cıɔxlvi, 1140, 3275). Rel. de Frânçois Iᵉʳ. — Notice de Palæocappa. Pro-
vient d'Antonello Petrucci.

150. — 2937 (anc. dccccxci, 1085, 2773). Rel. de François Iᵉʳ. — Notice de Palæocappa.
Copie de Jean Rhosos.

151. — 2872 (anc. dlxxxiii, 623, 2978). Rel. de Henri II. — Notice de Palæocappa.
(xiiiᵉ siècle.)

διὰ τί ἐπιτελοῦνται τὰ μνημόσυνα, ἤτοι τῇ τρίτῃ ἡμέρα, τῇ ἐννάτῃ καὶ τῇ
τεσσαρακοςῇ τεθνεώτων. Λόγος πρὸς τοὺς λέγοντας ὅτι ὁ Χριςὸς εἰσῆλθε
μετὰ τῦ ληςοῦ εἰς τὸν ἐν γῇ παράδεισον, κ πᾶσα ψυχὴ δικαίᾳ. Τίς ὁ νοητὸς
παράδεισος, καὶ τίνα τὰ ἐν αὐτῷ φυτὰ κ καρποί. Ἐπιςολὴ τῦ Ἰταλικοῦ
πρὸς τὸν φιλόσοφον Πρόδρομον. Τοῦ Προδρόμου ἀντίγραμμα πρὸς αὐτόν.
Ἐρώτησις περὶ τῶν ιϛ΄ λίθων τῦ ἱερέως, ἐκ τῦ ἁγίου Ἐπιφανίυ.

## ΔΙΑΦΟΡΑ. Α.

152. Βιϐλίον β΄ μικρῷ μήκοις, ἐνδεδυμλζον δέρματι κυανῷ, ἐν ᾧ εἰσι
διάφορά τινα, ἅπέρ εἰσι ταῦτα· Περὶ ἀνωμάλων ῥημάτων. Κανονίσματά
τινα γραμματικὰ κ τεχνολογίαι. Κολούθου περὶ ἁρπαγῆς Ἑλένης. Περὶ τῆς
Ἰλίυ ἁλώσεως. Μουσαῖος. Πυθαγόρου χρυσᾶ ἔπη. Φωκυλίδου ἔπη. Σόλωνος
ἐλεγεία. Κάτωνος παραινέσεις. Ὁμήρου βατραχομυομαχία, ἑλληνιςὶ καὶ
λατινιςί. Λουκιανῦ ἐπιςολαὶ κρονικαί. Προφητεῖαι ἑλληνικαὶ περὶ τῦ Ἰησοῦ
Χριςοῦ. Κρήτης ἀρχαιολογία τις. Χρονικὸν πασῶν τῶν βασιλειῶν, ἀρχομλζων
ἀπὸ Περσῶν. Περὶ τῶν αἱρέσεων ἐν συνόψ. Περὶ τῶν συνόδων ἐν συνόψ.
Διάλογος περὶ τῦ πάπα κ περὶ πίςεως. Ἱππολύτου περὶ γενεαλογίας τῆς
Θεοτόκου. Γρηγορίυ τῦ Θεολόγου τραγῳδία εἰς τὸν Σωτῆρα, ἄναρχος.

## ΔΙΑΦΟΡΑ ΤΙΝΑ ΤΗΣ ΘΕΙΑΣ ΓΡΑΦΗΣ. Β.

153. Βιϐλίον β΄ μήκοις, ἐνδεδυμλζον δέρματι ἐρυθρῷ, ἔςι δ΄ ἐν αὐτῷ
ταῦτα· Ἀναςασίυ ἀποκρίσεις διάφορων κεφαλαίων κ ἑτέρων ἁγίων διάφορα

152. — 2600 (anc. cıɔcLxxxıı, 1296, 3244). Rel. moderne. — Notice de Vergèce. Copie de
Michel Souliardos.

153. — 1087 (anc. cıɔxvı, 1110, 2977). Rel. de François Iᵉʳ. — Notice d'Antoine Éparque.
Provient d'Antoine Éparque. (xıvᵉ siècle.)

κεφάλαια. Ἔκθεσις πίστεως τῶν ἁγίων πατέρων τιη΄ τῶν ἐν Νικαίᾳ καὶ διδασκαλία πάνυ ὠφέλιμος. Συναγωγὴ κ̓ ἐξήγησις ὧν ἐμνήσθη ἱστοριῶν Γρηγόριος ὁ Θεολόγος ἐν τῷ α΄ στηλιτευτικῷ λόγῳ κατὰ Ἰουλιανῦ. Ὁμοίως καὶ ἐν τῷ β΄. Ἑρμηνεῖαί τινες τῆς θείας Γραφῆς διάφοροι. Διάταξις θεοσεβείας Τωβίτ. Γνῶμαι κατ᾽ ἐκλογὴν ἐκ τῶν Δημοκρίτου κ̓ ἑτέρων φιλοσόφων. Εὐδοξίας Αὐγούστης ὁμηρόκεντρα. Ἐσθὴρ κ̓ Ἰουδήθ. Ῥήσεις τινὲς ὁσίων πατέρων.

## ΔΙΑΘΗΚΑΙ ΤΩΝ ΥΙΩΝ ΙΑΚΩΒ. Α.

154. Βιβλίον β΄ μικρῦ μήκοις, ἐν βεβράνῳ, παλαιὸν, ἐνδεδυμένον δέρματι ἐρυθρῷ, εἰσὶ δὲ διαθῆκαι τῶν ιβ΄ υἱῶν τῦ Ἰακώβ. Ἔπειτα, τῦ ἁγίῦ Ἀναστασίῦ ἀποκρίσεις πρὸς τὰς προσενεχθείσας αὐτῷ ἐπερωτήσεις παρά τινων ὀρθοδόξων περὶ διαφόρων κεφαλαίων.

## ΔΙΑΘΗΚΗ ΠΑΛΑΙΑ. Α.

155. Βιβλίον α΄ μήκοις μεγάλου κ̓ παχὺ παλαιότατον, ἐν βεβράνῳ, ἐνδεδυμένον δὲ δέρματι πρασίνῳ, εἰσὶ δ᾽ ἐν αὐτῷ πάντα τὰ τῆς παλαιᾶς Διαθήκης, ἀπὸ Γενέσεως μέχρι Μακκαβαίων δεύτερον.

## ΔΙΟΔΩΡΟΣ. Α.

156. Βιβλίον α΄ μήκοις, ἐνδεδυμένον δέρματι ἐρυθρῷ, ἔστι δὲ ἡ ιϛ΄ ἱστορία Διοδώρου ἀτελὴς, κ̓ ιζ΄ εἰς δύο διῃρημένη, κ̓ ἡ ιθ΄ ἅπασα. Ἔστι δὲ

154. — 2658 (anc. DCCCLVII, 938, 2915). Rel. de François Iᵉʳ. — Notice de Palæocappa. (xiᵉ siècle.)

155. — 2 (anc. CCCCVI, 436, 1871). Rel. de François Iᵉʳ. — Notice de Palæocappa. Provient de Santa Maria dell' Orto de Venise. (xᵉ siècle.)

156. — 1666 (anc. CIƆCXLVII, 1252, 2540). Rel. de Henri II. — Notice de Palæocappa.

καί τινα ὑπομνήματα περὶ ἐπιβουλῶν γεγονυιῶν κατὰ διαφόρων βασιλέων, ἢ ἡ ἐπιγραφὴ ὡς ἄνω.

## ΔΙΟΔΩΡΟΣ. Β.

157. Βιβλίον α΄ μήκοις μεγάλου, ἐνδεδυμένον δέρματι κατανῷ, εἰσὶ δ᾽ αὐτῷ ἱστορίαι ζ΄, ἀρχόμεναι ἀπὸ τῆς ια΄ μέχρι ιζ΄.

## ΔΙΟΔΩΡΟΣ. Γ.

158. Βιβλίον α΄ μήκοις μεγάλου ἢ παχὺ, ἐνδεδυμένον δέρματι πορφυρῷ, εἰσὶ δὲ ἱστορίαι αὐτῷ δέκα, ἀρχόμεναι ἀπὸ τῆς ια΄ μέχρι τῆς κ΄.

## ΔΙΟΔΩΡΟΣ. Δ.

159. Βιβλίον α΄ μήκοις μεγάλου, ἐνδεδυμένον δέρματι πορφυρῷ, εἰσὶ δ᾽ αὐτῷ ἱστορίαι ε΄, αἱ καλούμεναι Βιβλιοθήκη, ἄρχονται μὲν ἀπὸ α΄, ἡ δὲ ε΄ ἐστὶν ἀτελής.

## ΔΙΟΝΥΣΙΟΣ ΑΛΙΚΑΡΝΑΣΣΕΥΣ. Α.

160. Βιβλίον α΄ μήκοις, ἐνδεδυμένον δέρματι κυανῷ, ἔστι δὲ ρωμαϊκὴ ἱστορία αὐτῷ, βιβλία α΄, β΄, γ΄, δ΄, ε΄, ἡ δ᾽ ἐπιγραφή· Διονυσίου Ἀλικαρνασσέως ρωμαϊκὴ ἱστορία.

---

157. — 1661 (anc. cccxix, 320, 2060). Rel. de Henri II. — Notice de Vergèce. Provient d'Antoine Éparque.

158. — 1660 (anc. cccxxv, 325, 2061). Rel. de Henri II. — Notice de Vergèce. Provient de Jérôme Fondule.

159. — 1659 (anc. dxvii, 550, 2062). Rel. de Henri II. — Notice de Vergèce. Provient de Jérôme Fondule.

160. — 1654 (anc. dcxviii, 664, 2073). Rel. de Henri II. — Pas d'ancienne notice. Copié de Vergèce, 1535.

## ΔΙΟΝΥΣΙΟΣ ΑΛΙΚΑΡΝΑΣΣΕΥΣ. Β.

161. Βιβλίον αʹ μήκοις, ἐνδεδυμένον δέρματι κυανῷ, ἔςι δὲ τῆ αὐτῆ ῥωμαϊκὴ ἱςορεία, βιβλία εʹ, τουτέςιν ἀπὸ τῆ ϛʹ μέχει τῆ ιʹ.

## ΔΙΟΝΥΣΙΟΣ ΑΛΙΚΑΡΝΑΣΣΕΥΣ. Γ.

162. Βιβλίον δʹ μήκοις, ἐνδεδυμένον δέρματι πορφυρῷ, ἔςι δʹ ἐν αὐτῆ Διονύσιος Ἀλικαρνασεὺς περὶ συωθέσεως ὀνομάτων, χειρὶ τῆ Ἀγγέλου.

## ΔΙΟΝΥΣΙΟΣ ΑΡΕΟΠΑΓΙΤΗΣ. Α.

163. Βιβλίον βʹ μεγάλου μήκοις παλαιὸν, ἐν χάρτῃ, ἐνδεδυμένον δέρματι πρασίνῳ, ἔςι δὲ Διονύσιος ὁ Ἀρεοπαγίτης μετὰ ϛολίων τινὸς φιλοπόνου ἀνδρὸς, οὗ τὸ ὄνομα ἐκ ἐπιγέγραπlαι.

## ΔΙΟΝΥΣΙΟΣ ΑΡΕΟΠΑΓΙΤΗΣ. Β.

164. Βιβλίον αʹ μικρῷ μήκοις παλαιὸν, ἐν βεβρένῳ, ἐνδεδυμένον δέρματι φαιῷ, ἔςι δὲ Διονύσιος ὁ Ἀρεοπαγίτης μετὰ τίνων ϛολίων ἐν τῷ μδργέλῳ.

161. — 1655 (anc. DCII, 649, 2547). Rel. de Henri II. — Pas d'ancienne notice. Copie de Vergèce, 1540.

162. — 1798 (anc. CIƆIƆCCCLXXVI, 2262, 3506). Rel. de François Iᵉʳ. — Pas d'ancienne notice. Copie de Vergèce.

163. — 444 (anc. CIƆLXVI, 1163, 2266). Rel. de François Iᵉʳ. — Notice de Palæocappa. Copié en 1348. Provient de Jérôme Fondule.

164. — 439 (anc. CIƆIƆCIC, 1852, 2264). Rel. de Henri II. — Notice de Vergèce. (xiᵉ siècle.)

## ΔΙΟΝΥΣΙΟΥ ΠΕΡΙΗΓΗΣΙΣ. Α.

165. Βιβλίον β΄ μικρῷ μήκοις, ἐνδεδυμῷον δέρματι κυτείνῳ, ἐν ᾧ ἐσι Διονισίε περιήγησις μετὰ ψυχαγωγιῶν. Ἔπι, Ὁμήρου βατραχομυομαχία. Τοῦ αὐτῇ γαλεομυομαχία. Τοῦ Καμδριώτου κανὼν ἰαμβικὸς εἰς τὴν ὑπαπαντὴν τῆ κυείκ ἡμῶν Ἰησοῦ Χριστοῦ. Τοῦ αὐτῇ εἰς τὴν ὕψωσιν τῇ τιμίκ σαυροῦ. Τοῦ αὐτῇ εἰς τὴν ἑορτὴν τῇ Πάσχα. Ἰωάννη τῆ Ἀρκλᾶ κανὼν εἰς τὴν ἁγίαν Πεντηκοστὴν, μετὰ σχολίων.

## ΔΙΟΣΚΟΡΙΔΗΣ. Α.

166. Βιβλίον α΄ μεγάλου μήκοις πλατὺ, οἱονεὶ σχήματος τετραγώνε, ἐν βεβράνῳ, πάνυ παλαιὸν, ἐνδεδυμῷον δέρματι κυανῷ, γράμμασιν ἀρχαίοις γεγραμμῷον, εἰσὶ δὲ παρόμοια τοῖς γράμμασι τῶν Σέρβων· ἔσι δὲ ὁ Διοσκορίδης, ἄνευ ἀρχῆς κ̈ τέλοις, μετὰ τῆς σχηματογραφίας τῶν βοτανῶν πασῶν τῶν ἐν αὐτῇ.

## ΔΙΟΣΚΟΡΙΔΗΣ. Β.

167. Βιβλίον α΄ μεγάλου μήκοις, ἐνδεδυμῷον δέρματι κυανῷ.

## ΔΙΟΣΚΟΡΙΔΗΣ. Γ.

168. Βιβλίον α΄ μικρῷ μήκοις παλαιὸν, ἐνδεδυμῷον δέρματι κυανῷ,

165. — 2853 (anc. cIↃIↃCCLV, 1917, 3035). Rel. de Henri II. — Notice de Palæocappa. Provient de Jérôme Fondule.

166. — 2179 (anc. CCCCLVIII, 490, 2130). Rel. de Henri II. — Notice de Vergèce. (IXᵉ siècle; onciale.)

167. — 2182 (anc. CCCCLVI, 488, 2131). Rel. de Henri II. — Notice de Palæocappa. Provient d'Antoine Éparque. Copié par Demetrius Trivolis, 1481.

168. — 2183 (anc. LXIII, 63, 2666). Rel. de François Iᵉʳ. — Notice de Palæocappa.

καλῶς καὶ ὀρθῶς γεγραμμῦμον, μετὰ τῆς ζημματογραφίας πασῶν τῶν βοτανῶν τῶν ἐν τῷ Διοσκορίδῃ, ἐν τῷ μδργέλῳ.

## ΔΙΟΣΚΟΡΙΔΗΣ. Δ.

169. Βιβλίον β΄ μικρῷ μήκοις παχὺ, ἐνδεδυμῦμον δέρματι κυανῷ, ἐν ᾧ εἰσι ταῦτα· Διοσκορίδης, ἀπελὴς, καλῶς γεγραμμῦμος. Λεξικὸν εἰς τὰς Ἱπποκράτοις λέξεις, κατὰ τοιχεῖον, ἀνώνυμον. Λεξικὸν Σαρακηνῶν. Ἱπποκράτοις περὶ ἑλκῶν. Περὶ σκευασιῶν, περὶ ὀπωρῶν, κ̣ τῶν ὀσπρέων, καὶ τῶν ζώων ὅσα ὑγραίνῃ, κ̣ ὅσα θερμαίνῃ, κ̣ ὅσα πνεῦμα γεννᾷ. Περὶ ὕερον, περὶ σφυγμῶν, περὶ σκευασιῶν, περὶ ἀντιβαλλομῦμον. Ἐπ, βίβλος λεγεμῦμη τὰ ἐφόδια τῶν ὰποδημούντων, συντεθειμῦμα παρὰ τῶ Ζαφὰρ τῶ Ἐλγηζὰρ ἄραβος, μεταβληθέντα εἰς τὼ ἑλλάδα διάλεκτον παρὰ Κωνσαντίνῳ Ἀσυγκρίτου τῶ Ῥηγινῶ. Σύγγραμμα τῶ Δαμασκίνῶ περὶ τῶν κενούντων φαρμάκων[1].

## ΔΟΓΜΑΤΙΚΗ ΠΑΝΟΠΛΙΑ. Α.

170. Βιβλίον α΄ μήκοις, ἐν βεβράνῳ, ἐνδεδυμῦμον δέρματι μέλανι, ἔςι δὲ Εὐθυμίῳ μοναχοῦ κατὰ πασῶν τῶν αἱρέσεων πόνημα, κ̣ καλεῖται δογματικὴ πανοπλία. Φωτίῳ, πατελάρχου Κωνσαντινουπόλεως, περὶ τῶν ἁγίων οἰκουμῦμικῶν ἑπλὰ σιωόδων.

169. — 2287 (anc. ciɔiɔcccxlvi, 2009, 3176). Rel. de Henri II. — Notice de Palæocappa.
170. — 1231 (anc. ccccxxviii, 455, 1990). Rel. de François Iᵉʳ. — Notice de Palæocappa. (xiiiᵉ siècle.)

[1] En marge de cette notice, de la main de Palæocappa, on lit : Κακῶς κ̣ ἀθλίως γεγραμμῦμον κ̣ μεςὸν σφαλμάτων.

## ΔΟΓΜΑΤΙΚΗ ΠΑΝΟΠΛΙΑ. Β.

171. Βιβλίον α΄ μήκοις, ἐν βεβράνῳ, ἐνδεδυμένον δέρματι κατανῷ, ἔςι δὲ Εὐθυμίε μοναχοῦ κατὰ πασῶν τῶν αἱρέσεων, ἢ καλεῖται δογματικὴ πανοπλία. Φωτίε, πατειάρχου Κωνσανπνουπόλεως, περὶ τῶν ἁγίων οἰκουμενικῶν ἑπὶ σωόδων.

### ΔΙΩΝ. Α.

172. Βιβλίον α΄ μήκοις, ἐνδεδυμένον δέρματι πρασίνῳ, ὃ ἡ ἐπιγραφή· Δίωνος ἱσορεία·

### ΔΙΩΝΟΣ ΧΡΥΣΟΣΤΟΜΟΥ. Α.

173. Βιβλίον α΄ μήκοις, ἐνδεδυμένον δέρματι κυανῷ, εἰσὶ δὲ ἐν αὐτῷ τάδε· Λόγοι τε αὐτῦ Δίωνος δ΄ περὶ βασιλείας. Διονισίε Λογγίνε περὶ ὕψοις λόγου· Θεμισίε λόγος περὶ τῶν ἠτυχηκότων ἑπὶ Οὐάλεντος. Τοῦ αὐτῦ ἑπὶ τῆς εἰρήνης Οὐάλεντος. Τοῦ αὐτῦ προτρεπτικὸς Οὐαλεντινιανῷ νεῷ. Τοῦ αὐτῦ ὑπατικὸς εἰς τὸν αὐτοκράτορα Ἰοβιανόν. Τοῦ αὐτῦ εἰς τὸν αὐτοκράτορα Κωνσανπνον. Περιεχόμενα τῶν στάσεων. Ἑρμογένης.

### ΔΥΝΑΜΕΡΟΝ ΤΟ ΜΙΚΡΟΝ. Α.

174. Βιβλίον β΄ μικρῷ μήκοις, ἐνδεδυμένον δέρματι κροκῴδς, περιέχει δὲ τὸ ἔτω καλούμενον δυναμερὸν τὸ μικρόν. Ἔπ, λεξικὸν τῆς τῶν βοτανῶν

171. — 1230 (anc. cıɔlxxx, 1182, 2399). Rel. de François Iᵉʳ. — Notice de Vergèce. Provient de Jean de Pins. (xiiiᵉ siècle.)

172. — 1689 (anc. ccccxxi, 449, 2071). Rel. de Henri II. — Notice de Vergèce.

173. — 2960 (anc. dccxiv, 773, 2194). Rel. de Henri II. — Notice de Palæocappa. Provient de J.-Fr. d'Asola. Copie (en partie) de Francesco Bernardo, 1491.

174. — 2318 (anc. cıɔıɔccxxvi, 1891, 3169). Rel. de Henri II. — Notice de Palæocappa. Provient de J.-Fr. d'Asola.

ἑρμlυείας κατὰ ςοιχεῖον. Περὶ τῶν καθαιρόντων ἁπλῶν φαρμάκων. Περὶ
τῆς κατασκευῆς τ8 κόσμε κ̀ τ8 ἀνθρώπου. Σύνοψις ἐν ἐπιτόμῳ περὶ τῶν
βοηθημάτων κ̀ τ8 τρόπου τῆς δόσεως αὐτῶν μετὰ τῶν ἰδίων ⲿερπομάτων,
ὁμοίως κ̀ περὶ ἐλιγμάτων κ̀ τροχίσκων.

## ΕΓΚΩΜΙΑ ΑΓΙΩΝ. Α.

175. Βιβλίον γ′ μήκοις, ἐν βεβράνῳ, παλαιὸν, ἐνδεδυμῴον δέρματι
κυανῷ, περιέχ̀ δὲ ὑπόμνημα ἤτοι ἄθλησιν σὺν ἐγκωμίῳ τῶν ἁγίων
τεσαράκοντα δύο καλλινίκων μρτύρων τῶν νεοφανῶν. Ἐπ, τὸν βίον τ8
ἁγίε Γρηγορίε, πάπα Ῥώμης. Μαρτύριον τῶν ἁγίων τεσαράκοντα μρ-
τύρων τῶν ἐν Σεβαςία τῇ λίμνῃ μαρτυρησάντων. Τὸν βίον Ἀλεξίε τ8 ἀνθρώ-
που τ8 Θε8. Χρυσοςόμου εἰς τὸν εὐαℾελισμὸν τῆς Θεοτόκου. Σωφρονίε,
ἀρχιεπισκόπου Ἱεροσολύμων, διήγησιν τ8 βίε τῆς ὁσίας Μαρίας τῆς Αἰγυπ-
τίας. Μαρτύριον τ8 ἁγίε Γεωργίε. Ἄθλησιν τ8 ἁγίε ἀποςόλου Μάρκου. Ἐγ-
κώμιον εἰς τὸν ἱερομάρτυρα Βασιλέα. Βασιλέε περὶ νηςείας. Χρυσοςόμου
ἐγκώμιον εἰς Πέτρον κ̀ Παῦλον. Διήγησιν περὶ τῆς εὑρέσεως τῆς ἐσθῆτος τῆς
Θεοτόκου. Τοῦ Χρυσοςόμου εἰς τ̀ν μεταμόρφωσιν. Μαρτύριον τῆς ἁγίας
Παρασκευῆς. Ἀνδρέε Κρήτης λόγον εἰς τ̀ν κοίμησιν τῆς Θεοτόκου. Τοῦ
Χρυσοςόμου εἰς τ̀ν ἀποκεφάλησιν τ8 ἁμίε Προδρόμου.

## ΕΚΛΟΓΑΙ ΤΗΣ ΕΞΗΚΟΝΤΑΒΙΒΛΟΥ. Α.

176. Βιβλίον α′ μήκοις μικρ8 παχὺ, ἐνδεδυμῴον δέρματι κυανῷ, ἐν

175. — 1604 (anc. cɪɔcʟxɪx, 1283, 2991). Rel. de Henri II. — Notice de Vergèce, continuée
par Palæocappa. (xɪᵉ siècle.)

176. —.1358 (anc. ᴅxvɪ, 549, 2519). Rel. de Henri II. — Notice de Palæocappa. Provient
de Jérôme Fondule, et avant de Georges, comte de Corinthe.

ᾧ εἰσι Θεοδώρου τοῦ Ἑρμοπολίτου ἐκλογαὶ τῆς ἑξηκονταβίβλου μετ' ἐξηγήσεως, εἰς δέκα βιβλία διῃρημένα. Ἔπι, Μιχαὴλ ἀνθυπάτου κỳ κριτοῦ τοῦ Ἀτταλειώτου πραγματεία τῶν σιωοψιθέντων νομίμων.

## ΕΞΗΓΗΣΙΣ ΕΙΣ ΤΑΣ Ε΄ ΦΩΝΑΣ. Α.

177. Βιβλίον β΄ μήκοις μεγάλου, ἐνδεδυμένον δέρματι κυανῷ, περιέχει δὲ τάδε· Ἐξήγησιν εἰς τὰς ε΄ φωνὰς, ἧς ἡ ἀρχὴ λείπει. Ἐξήγησιν εἰς τὰς κατηγορείας, ἀκέφαλον, οἶμαι δὲ εἶναι Σιμπλικίυ. Δεξίππου Φιλοσόφυ Πλατωνικοῦ εἰς τὰς Ἀριστοτέλοις κατηγορείας ζητήματα ἐν κεφαλαίοις ρκα΄, εἰσὶ δὲ διῃρημένα ἐν τρισὶ βιβλίοις, ὧν τὸ γ΄ ἀτελές. Ἀμμωνίυ Ἐξήγησιν εἰς τὸ περὶ ἑρμλυείας, ἀτελές. Σχόλια εἰς τὸ πρῶτον τῶν προτέρων ἀναλυτικῶν, ὧν ἡ ἐπιγραφὴ τῦ ὀνόματος τῦ σιωτάξαντος λείπει, λείπει δὲ κỳ τὸ τέλος αὐτῆς. Ἔστι δὲ ἐν χάρτῃ δαμασκίωῳ πάνυ παλαιὸν, ἡ δ' ἐπιγραφὴ τῦ βιβλίυ ὡς ἄνωθεν.

## ΕΞΗΓΗΣΙΣ ΕΙΣ ΤΑΣ Ε΄ ΦΩΝΑΣ. Β.

178. Βιβλίον β΄ μήκοις μεγάλου, ἐνδεδυμένον δέρματι κυανῷ, ἔστι δ' Ἀμμωνίυ Ἐξήγησις ἄναρχος. Ἔστι δὲ καὶ Ἐξήγησίς τις καλλίστη εἰς τὰς κατηγορείας τινὸς, ὗ τὸ ὄνομα Ἐξήλειπτο ἐκ τῦ βιβλίυ διὰ τὴν παλαιότητα. Ἔστι δὲ γεγραμμένον ἐν χάρτῃ δαμασκίωῳ πάνυ καλῶς κỳ ὀρθῶς.

177. — 1942 (anc. dccccix, 993, 2626). Rel. de François Ier. — Notice de Vergèce. Provient d'Antoine Éparque. (xiiie siècle.)

178. — 1900 (anc. ciɔlxxvii, 1179, 2609). Rel. de Henri II. — Notice de Vergèce. Provient de J.-Fr. d'Asola. (xiiie siècle.)

ΕΞΗΓΗΣΙΣ ΕΙΣ ΤΟΝ ΠΙΝΔΑΡΟΝ. Γ.

179. Βιβλίον β΄ μήκοις, ἐνδεδυμβμον δέρματι κροκώδ‌ᾳ, ἐισὶ δὲ ϩόλια εἰς τὰ Ὀλύμπιά τε κὴ Πύϡια τᾶ Πινδάρου, ἄνευ τᾶ κειμβμυ.

ΕΞΗΓΗΣΙΣ ΕΙΣ ΤΗΝ ΤΕΤΡΑΒΙΒΛΟΝ. Δ.

180. Βιβλίον α΄ μήκοις πάνυ λεπῖον, ἐνδεδυμβμον δέρματι ϖρασίνῳ, ἔτι δ᾽ ἐν αὐτῷ ἐξήγησις εἰς τἑν πετράβιβλον τᾶ Πτολεμαίᾳ ἀνωνύμου ἰινός, κὴ Πορφυείε εἰσαγωγὴ εἰς τἑν αὐτἑν.

ΕΞΗΓΗΣΙΣ ΕΙΣ ΤΗΝ ΤΕΤΡΑΒΙΒΛΟΝ. Ε.

181. Βιβλίον α΄ μήκοις, ἐνδεδυμβμον δέρματι κατανῷ, ῥέπον εἰς τὸ μελάντερον, ἔτι δὲ ἡ αὐτὴ ἐξήγησις εἰς τἑν πετράβιβλον Πτολεμαίᾳ, καὶ Πορφυείε εἰσαγωγὴ εἰς αὐτἑν, οἷον τὸ ἄνω.

ΕΞΗΓΗΣΙΣ ΕΙΣ ΤΑ ΑΝΑΛΥΤΙΚΑ. Α.

182. Βιβλίον α΄ μήκοις, ἐνδεδυμβμον δέρματι κυανῷ, ἐισὶ δ᾽ ἐν αὐτῷ δύο ἐξηγήσεις εἰς τὸ β΄ τῶν ϖροτέρων ἀναλυτικῶν, δύο ἰινῶν διδασκάλων ὧν τὸ ὄνομα ἐκ ἐπιγέγραπῖαι.

179. — 2784 (anc. DLVIII, 598, 3319). Rel. de François Iᵉʳ. — Notice de Vergèce. Copie de Constance.

180. — 2413 (anc. CCCXV, 315, 2729). Rel. de François Iᵉʳ. — Notice de Vergèce. Provient d'Antoine Éparque. Copié en 1499.

181. — 2412 (anc. CCCCXXXXII, 468, 2165). Rel. de Henri II. — Notice de Palæocappa. Copie d'Alexis de Corfou (1540) pour Jean Gaddi.

182. — 1945 (anc. LIII, 53, 2642). Rel. de Henri II. — Notice de Vergèce. Provient de J.-Fr. d'Asola.

## ΕΞΟΔΟΣ ΤΩΝ ΥΙΩΝ ΙΣΡΑΗΛ. Α.

183. Βιβλίον α΄ μήκοις μεγάλου, ἐνδεδυμβμον δέρματι πρασίνῳ, γέγραπται δ᾽ ἐν αὐτῷ ταῦτα· Ἔξοδος τῶν υἱῶν Ἰσραὴλ, Λευιτικὸν, Ἀριθμοὶ, Δευτερονόμιον, Ἰησοῦς ὁ Ναυῆ, Κριταὶ, Ῥοὺθ, μετὰ σχολίων διαφόρων διδασκάλων.

## ΕΠΙΓΡΑΜΜΑΤΑ. Α.

184. Βιβλίον α΄ μικρῷ μήκοις, ἐνδεδυμβμον δέρματι κυτρίνῳ, εἰσὶ δὲ τὰ Ἐπιγράμματα, κỳ Θεόγνιδος πρὸς Κύρνον τὸν ἐρώμβμον.

## ΕΠΙΣΤΟΛΑΙ ΔΙΑΦΟΡΩΝ,
### ΚΑΙ ΜΕΛΕΤΑΙ ΚΑΙ ΛΟΓΟΙ ΝΕΩΤΕΡΩΝ. Α.

185. Βιβλίον α΄ μήκοις, ἐνδεδυμβμον δέρματι κασανῷ, ἐν ᾧ εἰσι ταῦτα· Ἐπιστολαὶ διδασκάλων πολλῶν ὁ πάνυ παλαιῶν, καὶ μελέται καὶ λόγοι. Κανὼν παρακλητικὸς εἰς τὴν ὑπεραγίαν Θεοτόκον. Στίχοι ὁ Μιτυλήνης τῶν συναξαρίων ὁ ὅλου ἐνιαυτοῦ. Τοῦ μεγάλου Ἀθανασίου διάλεξις κατὰ Ἰουδαίων. Περὶ τῶν ἁγίων καὶ οἰκουμβμικῶν ζ΄ συνόδων. Τοῦ μακαρίου Αὐγουστίνου εἰς τὴν τῆς ἱερουργίας εἴσοδν. Μεγαλυνάρια εἰς τὴν θεόσωμον ταφὴν ὁ κυρίου ἡμῶν Ἰησοῦ Χριστοῦ. Ἱστορίαν ῥωμαϊκὴν ἤγουν τῆς Κωνσταντινουπόλεως, ἄνευ ἀρχῆς. Τοῦ μεγάλου λογοθέτου ὁ Ἀκροπολίτου ἱστορία περὶ τῆς ἁλώσεως Κωνσταντινουπόλεως, κỳ τῆς βασιλείας τῶν Λασκάρεων.

183. — 132 (anc. ccccxli, 467, 1872). Rel. de François Iᵉʳ. — Notice de Vergèce. Copie de Georges Grégoropoulos.

184. — 2739 (anc. cɔcccxxii, 1441, 2803). Rel. de Henri II. — Pas d'ancienne notice. Copie de Michel Apostolis.

185. — 3041 (anc. dccxxxiv, 791, 2415). Rel. de Henri II. — Notice de Vergèce.

Τοῦ Χωνειάτου περὶ τῆς φιλονεικίας τῶ Δούκα κỳ τῶ Λασκάρεως περὶ τῆς βασιλείας.

## ΕΠΙΦΑΝΙΟΣ. Α.

186. Βιβλίον αʹ μήκοις, ἐνδεδυμλμον δέρματι ἐρυθρῷ, ἔτι δὲ τῶ ἁγίε Ἐπιφανίε κατὰ πασῶν τῶν αἱρέσεων ἃ καλούμλμα πανάρια. Τοῦ αὐτῶ λόγος, ὃς ἐπονομάζεται ἀγκυρωτός. Καὶ περὶ μέτρων κỳ σαθμῶν, κỳ Χρυσοσόμου τινά(1).

## ΕΠΙΦΑΝΙΟΣ. Β.

187. Βιβλίον αʹ μήκοις παχὺ, ἐνδεδυμλμον δέρματι ᾧ τὸ χρῶμα οἷον πορφυρῶν μάρμαρον, ἔτι δὲ τῶ ἁγίε Ἐπιφανίε κατὰ πασῶν τῶν αἱρέσεων ἃ καλούμλμα πανάρια. Τοῦ αὐτῶ λόγος καλούμλμος ἀγκυρωτός.

## ΕΡΜΕΙΑΣ ΕΙΣ ΤΟΝ ΦΑΙΔΡΟΝ. Α.

188. Βιβλίον αʹ μήκοις· ἐνδεδυμλμον δέρματι κυανῷ, περιέχι δὲ ταῦτα· Σχόλια ἀνωνύμου τινὸς εἰς τὰ δεύτερα τῶν προτέρων ἀναλυτικῶν. Παρεκβολὰς ἀπὸ τῶ Δαμασκίε εἰς τὸ πρῶτον περὶ ὐρανῶ. Ἰατρικὰς ἀπορίας κỳ λύσεις περὶ ζώων, Κασίε ἰατροσοφιστῦ. Πορφυρίε εἰς τὰς Ἀριστοτέλοις κατηγορίας ἐξήγησιν, κατὰ πεῦσιν κỳ ἀπόκρισιν. Τὰ θεολογού-

186. — 835 (anc. ccccl, 482, 2318). Rel. de Henri II. — Notice de Palæocappa.

187. — 833 (anc. dcclxvii, 826, 1923). Rel. de Henri II. — Notice de Vergèce.

188. — 1943 (anc. ccccli, 484, 2117). Rel. de Henri II. — Notice de Vergèce. Copie de Vergèce.

---

(1) Le dernier paragraphe de cet article manque dans la minute du catalogue alphabétique, et Pierre de Montdoré a ajouté : « Καὶ περὶ μέτρων κỳ σαθμῶν, et aliquid ex Chrysostomo. » On le trouve tout au long dans la copie de Vergèce.

μῆμα τῆς ἀριθμητικῆς. Ἀδαμαντίε σοφιστοῦ φισιογνωμικὰ βιβλία β'.
Ἑρμείε φιλοσόφε εἰς τὸν Φαῖδρον τῶ Πλάτωνος χόλια, ἐν τρισὶ βιβλίοις.

## ΕΡΜΕΙΑΣ. Β.

189. Βιβλίον α' μήκοις λεπὸν, ἐνδεδυμμ̈ον δέρματι μέλανι, ἔςι δὲ
χόλια τῶ αὐτῶ εἰς τὸν τῶ Πλάτωνος Φαῖδρον βιβλία γ'.

## ΕΡΜΕΙΟΥ ΣΩΖΟΜΕΝΟΥ ΕΚΚΛΗΣΙΑΣΤΙΚΗΣ ΙΣΤΟΡΙΑΣ. Α.

190. Βιβλίον α' μήκοις παχὺ, ἐνδεδυμμ̈ον δέρματι ὧ τὸ χρῶμα οἷον
πορφυρῶν μάρμαρον, εἰσὶ δὲ Ἑρμείε Σωζομμ̈ε τῶ Σαλαμινίε ἐκκλησια-
ςικῆς ἱςορείας τόμοι θ'.

## ΕΡΜΗΝΕΙΑ ΕΙΣ ΤΗΝ ΑΠΟΚΑΛΥΨΙΝ ΙΩΑΝΝΟΥ. Α.

191. Βιβλίον γ' μήκοις, ἐνδεδυμμ̈ον δέρματι κυτρίνῳ, ἔςι δὲ Ἀνδρέε,
ἀρχιεπισκόπου Καισαρείας Καππαδοκίας, ἐξήγησις εἰς τίω τῶ εὐαπελιστοῦ
Ἰωάννε ἀποκάλυψιν.

## ΕΡΜΗΝΕΙΑΙ ΕΙΣ ΤΗΝ ΓΕΝΕΣΙΝ. Α.

192. Βιβλίον α' μήκοις, ἐνδεδυμμ̈ον δέρματι κροκώδς, ἔςι δ' ἐν αὐτῶ

189. — 1827 (anc. ciↃxlix, 1148, 2584). Rel. de François Iᵉʳ. — Notice de Vergèce. Copie de Vergèce.

190. — 1444 (anc. ciↃiↃccclxiii, 2051, 2054). Rel. de Henri II. — Notice de Palæocappa. Provient de Jérôme Fondule.

191. — 240 (anc. dcccovii, 991, 2907). Rel. de François Iᵉʳ. — Pas d'ancienne notice. Copie de Christophe Auer, 1543.

192. — 130 (anc. 810, 1889). Rel. de François Iᵉʳ. — Notice de Vergèce. Copie de Georges Grégoropoulos.

κατ᾽ ἀρχὰς Ἀριστέως ἐπιστολὴ διηγηματικὴ πρὸς Φιλοκράτην, ὅπως ὁ βασιλεὺς Πτολεμαῖος μετεφράσατο τὴν θείαν Γραφὴν παρὰ τῶν Ἑβραίων εὖ ἐντετυχηκώς. Ἔπειτα, ἑρμηνεῖαι εἰς τὴν Γένεσιν πολλῶν κ, διαφόρων διδασκάλων, Θεοδωρήτου, Βασιλείου, Χρυσοστόμου, Σεβήρου, Ἀκακίου, Διοδώρου, Γενναδίου, Εὐσεβίου, Ἐφραὶμ, Κυρίλλου, κ, ἄλλων.

### ΕΡΜΟΓΕΝΗΣ. A.

193. Βιβλίον α᾽ μήκοις μεγάλου κ, παχύ, ἐνδεδυμένον δέρματι κιτρίνῳ, ἔστι δὲ ἡ ῥητορικὴ αὐτῷ μετὰ σχολίων, μέχρι τῶν χρημάτων, κ, προστόν ἐστι τὰ τῆ Ἀφθονίυ προγυμνάσματα μετὰ σχολίων, κάλλιστα γεγραμμένον ἐν χάρτῃ δαμασκηνῷ.

### ΕΡΜΟΓΕΝΗΣ. B.

194. Βιβλίον α᾽ μήκοις μεγάλου, ἐνδεδυμένον δέρματι κυανῷ, ἔστι δὲ ἡ ῥητορικὴ μέχρι τῶν χρημάτων μόνον, μετ᾽ ἐξηγήσεως. Λείπουσι δὲ αἱ ἰδέαι, κ, προστόν ἐστι τὰ τῆ Ἀφθονίυ μετὰ σχολίων, ἐν χάρτῃ δαμασκηνῷ πάνυ παλαιόν.

### ΕΡΜΟΓΕΝΗΣ. Γ.

195. Βιβλίον α᾽ μήκοις μεγάλου, ἐνδεδυμένον δέρματι κυανῷ, εἰσὶ δὲ μόνον αἱ στάσεις μετὰ σχολίων τῆς αὐτῷ ῥητορικῆς, τὸ δὲ λοιπὸν λείπει.

193. — 2920 (anc. cl, 150, 2185). Rel. de Henri II. — Notice de Vergèce. (xive siècle.)

194. — 2916 (anc. ccccxxvi, 453, 2184). Rel. de Henri II. — Notice de Palæocappa. Provient de J.-Fr. d'Asola. (xiiie siècle.)

195. — 2921 (anc. cccxxx, 330, 2186). Rel. de Henri II. — Notice de Palæocappa. Provient de J.-Fr. d'Asola.

ΕΡΜΟΓΕΝΗΣ. Δ.

196. Βιβλίον β΄ μεγάλου μήκοις, ἐν βεβράνῳ, ἐνδεδυμβμον δέρματι κυανῷ, ἐν ᾧ ἐστιν ἈφθονίΒ ωεργυμνάσματα, ἢ Ἑρμογϊμης μετ᾽ ἐξηγήσεως.

ΕΡΜΟΓΕΝΗΣ. Ε.

197. Βιβλίον β΄ μήκοις μεγάλου, ἐνδεδυμβμον δέρματι κυτείνῳ, καὶ ωεῷτον μβν ἐστιν ἐν αὐτῷ Ἀφθόνιος μετὰ φολίων, ὁ δ᾽ Ἑρμογϊμης ἄνευ φολίων.

ΕΡΜΟΓΕΝΗΣ. Ζ.

198. Βιβλίον β΄ μήκοις μεγάλου, ἐνδεδυμβμον δέρματι ωεασίνῳ, καὶ ωεῷτον μβν ἐσι ωερλεγόμβμα, ἔπα ὁ Ἀφθόνιος μετὰ φολίων, ὁ δ᾽ Ἑρμογϊμης ἄνευ φολίων, πάνυ παλαιὸν ἐν χάρτη δαμασκίωῷ.

ΕΡΜΟΓΕΝΗΣ. Η.

199. Βιβλίον β΄ μήκοις μεγάλου, ἐν βεβράνῳ, ἐνδεδυμβμον δέρματι κροκώδϊ, ἔσι δ᾽ ἈφθονίΒ ωεργυμνάσματα ἢ Ἑρμογϊμοις ρητορικὴ, ἄνευ φολίων.

196. — 2977 (anc. DCCCXIIII, 1002, 3264). Rel. de Henri II. — Notice de Vergèce. (XIᵉ siècle.)

197. — 2917 (anc. CIƆCCXXXI, 1345, 2763). Rel. de François Iᵉʳ. — Notice de Vergèce. Copié par Georges. (XIVᵉ siècle.)

198. — 2984 (anc. DCCCCI, 985, 2764). Rel. de François Iᵉʳ. — Notice de Palæocappa, refaite par Vergèce. (XIVᵉ siècle.)

199. — 2983 (anc. DLV, 595, 3265). Rel. de François Iᵉʳ. — Notice de Palæocappa. Provient d'Antonello Petrucci. (XIᵉ siècle.)

## ΕΡΜΟΓΕΝΗΣ. Θ.

200. Βιβλίον β΄ μήκους, ἐνδεδυμένον δέρματι κυτείνῳ, ἐν ᾧ ἐστιν Ἑρμογένοις ῥητορικὴ μετὰ ψυχαγωγιῶν, ἀτελής. Καὶ ἔτι Ὁμήρου βατραχομυομαχία.

## ΕΡΜΟΓΕΝΗΣ. Ι.

201. Βιβλίον γ΄ μήκους, ἐνδεδυμένον δέρματι κυανῷ, ἐν βεβράνῳ, ἐν ᾧ ἐστιν Ἀφθονίου προγυμνάσματα κὴ Ἑρμογένοις ῥητορικὴ.

## ΕΥΑΓΓΕΛΙΟΝ. Α.

202. Βιβλίον α΄ μήκους μεγάλου πάνυ παλαιὸν, ἐν βεβράνῳ, ἐνδεδυμένον δὲ δέρματι πρασίνῳ, ἐν ᾧ ἐστι τὸ κατὰ Ματθαῖον εὐαγγέλιον, καὶ κατὰ Μάρκον, κὴ κατὰ Λουκᾶν, μετὰ σχολίων διαφόρων ἁγίων πατέρων.

## ΕΥΑΓΓΕΛΙΟΝ. Β.

203. Βιβλίον β΄ μήκους, ἐν βεβράνῳ, ἐνδεδυμένον δέρματι κυανῷ, εἰσὶ δὲ μόνον τὰ δ΄ Εὐαγγέλια, ὡς καὶ τὸ πρῶτον.

200. — 2970 (anc. dccccv, 989, 3266). Rel. de François Ier. — Notice de Vergèce. Provient d'Antonello Petrucci.

201. — 3032 (anc. cIɔIɔccccxLIIII, 2177, 3514). Rel. de Henri II. — Notice de Palæocappa. Provient de J.-Fr. d'Asola. (xie siècle.)

202. — 49 (anc. dclxxix, 734, 2242). Rel. de Henri II. — Pas d'ancienne notice. Provient d'Antonello Petrucci. (xie siècle.)

203. — 68 (anc. dccccxix, 1007, 2860). Rel. de Henri II. — Notice de Palæocappa. Provient de J.-Fr. d'Asola. Copié par Onésime. (xiie siècle.)

ΕΥΑΓΓΕΛΙΟΝ. Γ.

204. Βιβλίον β΄ μήκοις, ἐν βεβράνῳ, ἐνδεδυμ⸖νον δέρματι λευκῷ, εἰσὶ δὲ Τὰ δ΄ ΕὐαΓέλια, γράμμασι μεγάλοις.

ΕΥΑΓΓΕΛΙΟΝ. Δ.

205. Βιβλίον γ΄ μήκοις, ἐν βεβράνῳ, ἐνδεδυμ⸖νον δέρματι λευκῷ, εἰσὶ δὲ Τὰ δ΄ ΕὐαΓέλια, μετὰ τῶν εἰκόνων τῶν ἁγίων εὐαΓελιςῶν.

ΕΥΑΓΓΕΛΙΟΝ. Ε.

206. Βιβλίον γ΄ μήκοις, ἐν βεβράνῳ, ἐνδεδυμ⸖νον δέρματι μέλανι, εἰσὶ δὲ Τὰ δ΄ ΕὐαΓέλια.

ΕΥΑΓΓΕΛΙΟΝ. Ζ.

207. Βιβλίον β΄ μεγάλου μήκοις, ἐν βεβράνῳ, ἐνδεδυμ⸖νον, δέρματι ἐρυθρῷ, εἰσὶ δὲ Τὰ δ΄ ΕὐαΓέλια.

ΕΥΑΓΓΕΛΙΟΝ. Η.

208. Βιβλίον α΄ μικρῦ μήκοις, ἐν βεβράνῳ, ἐνδεδυμ⸖νον δέρματι κατα-

204. — 62 (anc. cɔccccxxvii, 1558, 2861). Rel. de Henri II. — Notice de Palæocappa. (ixe siècle; onciale.)

205. — 71 (anc. dccclxii, 942, 2866). Rel. de Henri II. — Pas d'ancienne notice. Provient de Blois. (xiie siècle.)

206. — 84 (anc. cɔɔccclxxx, 1508, 2867). Rel. de François Ier. — Notice de Palæocappa. (xiiie siècle.)

207. — 73 (anc. dxci, 631, 2859). Rel. de Henri II. — Notice de Palæocappa. (xie siècle.)

σίκτω σίγμασιν ἐρυθροῖς τε ὴ σρασίνοις οἰονεὶ μαρμάρῳ, εἰσὶ δὲ ζῷ τέασαρα Εὐαγέλια, ἄνευ τῶν Πράξεων ὴ τῶν ἐπιτολῶν τῦ ἁγίῳ Παύλου[1].

### ΕΥΚΛΕΙΔΗΣ. Α.

209. Βιβλίον α΄ μικρῶ μήκοις, ἐνδεδυμθρον δέρματι κυανῷ, ἔτι δὲ Εὐκλείδου περὶ τῶν ςοιχείων τῆς γεωμετρείας βιβλία ιγ΄.

### ΕΥΡΙΠΙΔΗΣ. Α.

210. Βιβλίον α΄ μήκοις, ἐνδεδυμθρον δέρματι κυανῷ, εἰσὶ δ΄ ἐν αὐτῷ Εὐριπίδου τραγῳδίαι τρεῖς, Ἑρμῆς, Ἠλέκτρα, Ὀρέςης, ἀθλίως ὴ κακῶς γεγραμμθραι. Ἔπ, Γρηγορείῳ τῦ Θεολόγου ἡ εἰς τὸ σωτήριον πάθος τῦ κυρίῳ ἡμῶν Ἰησοῦ Χριςοῦ τραγῳδία μετὰ ψυχαγωγιῶν ἐρυθρῶν. Ἔπ, τῦ αὐτῷ Εὐριπίδου Ἠλέκτρα.

### ΕΥΡΙΠΙΔΗΣ. Β.

211. Βιβλίον β΄ μικρῶ μήκοις, ἐνδεδυμθρον δέρματι ἐρυθρῷ, εἰσὶ δ΄ ἐν αὐτῷ Εὐριπίδου τραγῳδίαι τρεῖς, Ἑκάβη, Ὀρέςης, Φοίνισσαι, μετά ίνων μικρῶν ἀποσημειώσεων ἐν τῷ μαργέλῳ ὴ ψυχαγωγιῶν.

209. — 2346 (anc. cɪↃccxɪɪ, 1328, 2713). Rel. de Henri II. — Pas d'ancienne notice. Provient de J.-Fr. d'Asola.

210. — 2714 (anc. ᴅᴄᴠɪɪ, 654, 2792). Rel. de Henri II. — Notice de Vergèce. Provient de J.-Fr. d'Asola. Copie (en partie) de Basile Varélis, 1541.

211. — 2812 (anc. ᴅʟxɪ, 601, 3308). Rel. de François Iᵉʳ. — Notice de Palæocappa. Copié par Théodore, notaire.

---

[1] Ce dernier manuscrit des Évangiles n'est pas à la Bibliothèque nationale; il a dû sortir de la collection royale dès le xvɪᵉ siècle, et j'ignore ce qu'il est devenu depuis.

## ΕΥΡΙΠΙΔΗΣ. Γ.

212. Βιβλίον β´ μήκοις, ἐνδεδυμένον δέρματι κυανῷ, εἰσὶ δ᾽ ἐν αὐτῷ τραγῳδίαι τρεῖς Εὐριπίδου αἱ πρῶται, Ἑκάβη, Ὀρέσης, Φοίνισσαι, καὶ Θεοκρίτου τὰ εἰδύλλια, μετὰ σχολίων μικρῶν ἐν τῷ μαργέλῳ κ̀ ψυχαγωγιῶν ἐρυθρῶν, κ̀ Ὁμήρου βατραχομυομαχία.

## ΕΥΡΙΠΙΔΗΣ. Δ.

213. Βιβλίον β´ μήκοις, ἐνδεδυμένον δέρματι ἐρυθρῷ, παλαιὸν, εἰσὶ δ᾽ ἐν αὐτῷ τραγῳδίαι τρεῖς Εὐριπίδου, Ἑκάβη, Ὀρέσης, Φοίνισσαι, καὶ Σοφοκλέοις τρεῖς, Αἴας μαστιγοφόρος, Ὀρέσης, Οἰδίπους.

## ΕΥΡΙΠΙΔΗΣ. Ε.

214. Βιβλίον β´ μήκοις μεγάλου, ἐνδεδυμένον δέρματι κασανῷ, περιέχει δὲ σχόλια εἰς τέσσαρας τραγῳδίας τῶ Εὐριπίδου, Ἱππόλυτον σεφανηφόρον, εἰς τὰς Φοινίσσας, εἰς τὸν Ὀρέσην κ̀ εἰς τὼ Ἑκάβω, κ̀ κείμενον τῶ Εὐριπίδου τραγῳδιῶν δ´, Ἱππολύτου, Μηδείας, Ἀνδρομάχης, Ἀλκήσιδος, μετὰ τινων σχολίων μικρῶν ἐν τῷ μαργέλῳ κ̀ ψυχαγωγιῶν ἐρυθρῶν.

212. — 2802 (anc. cɪɔɪɔccxlvi, 1909, 3312). Rel. de Henri II. — Notice de Palæocappa. Provient de J.-Fr. d'Asola. (xiv^e siècle.)

213. — 2805 (anc. dcccxv, 883, 3306). Rel. de Henri II. — Notice de Vergèce. Provient de Jérôme Fondule. Réparé par Jean Rhosos.

214. — 2818 (anc. cɪɔɪɔcclxviii, 1928, 3309). Rel. de Henri II. — Notice de Palæocappa, corrigée par Vergèce. Copie de Michel Souliardos.

## ΕΥΡΙΠΙΔΗΣ. Ζ.

215. Βιβλίον β' μήκοις, ἐνδεδυμῷον δέρματι κυανῷ, περιέχͅ δὲ Εὐριπίδου τραγῳδίας τρεῖς τ̔ τύπου, γράμμασιν ἀρχαίοις τετυπωμένας, ἃ παρὰ Λατίνοις καλϑῶνται majuscula, ἤρουν Μήδειαν, Ἱππόλυτον κ̔ Ἀνδρομάχͅην, κ̔ τῆς χειρὸς δύο· Ἑκάβͅην κ̔ Ὀρέσͅην, μετά τινων ὑποσημειώσεων μικρῶν ἐν τῷ μδργέλῳ κ̔ μετὰ ψυχαγωγιῶν ἐρυθρῶν.

## ΕΥΣΕΒΙΟΣ. Α.

216. Βιβλίον α' μήκοις, ἐνδεδυμῷον δέρματι πρασίνῳ, ἡ δ' ἐπιγραφή· Εὐσεβίͅ ἐκκλησιασͅική ἱσορία. Α.

## ΕΥΣΕΒΙΟΥ ΑΠΟΔΕΙΞΙΣ ΕΥΑΓΓΕΛΙΚΗ. Β.

217. Βιβλίον α' μήκοις, ἐνδεδυμῷον δέρματι κυανῷ, ἔσι δὲ Εὐσεβίͅ τ̔ Παμφίλου εὐαγͅελικῆς ἀποδείξεως βιβλία ι', ἐλλείπει δὲ ἡ ἀρχὴ τ̔ α' βιβλίͅ.

## ΕΥΣΕΒΙΟΥ ΕΥΑΓΓΕΛΙΚΗ ΑΠΟΔΕΙΞΙΣ. Γ.

218. Βιβλίον α' μήκοις, ἐνδεδυμῷον δέρματι κυανῷ, ἔσι δὲ Εὐσεβίͅ τ̔ Παμφίλου εὐαγͅελικῆς ἀποδείξεως βιβλία ι', ἐλλείπει δὲ ἡ ἀρχὴ κ̔ τῶδε.

215. — 2809 (anc. CIƆIƆCCLX, 1921, 3315). Rel. de François Ier. — Notice de Vergèce. Provient d'Antonello Petrucci. Édition de Florence, 1494, in-4°, et copie de Nicodème, moine.
216. — 1437 (anc. LIV, 54, 2280). Rel. de François Ier. — Notice de Vergèce. (XIIIe siècle.)
217. — 470 (anc. DXXXII, 567, 1900). Rel. de Henri II. — Notice de Palæocappa. Provient de J.-Fr. d'Asola.
218. — 473 (anc. CCCCXLIX, 481, 1901). Rel. de Henri II. — Notice de Vergèce. Copie de Valeriano Albini, 1543.

## ΕΥΣΕΒΙΟΥ ΕΚΚΛΗΣΙΑΣΤΙΚΗ ΙΣΤΟΡΙΑ. Δ.

219. Βιβλίον α΄ μήκοις, ἐνδεδυμένον δέρματι ἐρυθρῷ, ἔςι δὲ Εὐσεβίχ τῶ Παμφίλου ἐκκλησιαςικὴ ἱςορία.

## ΕΥΣΕΒΙΟΥ ΤΟΥ ΠΑΜΦΙΛΟΥ. Ε.

220. Βιβλίον α΄ μήκοις πάνυ μεγάλου, ἐν χάρτῃ, ἐνδεδυμένον δὲ δέρματι ἐρυθρῷ, ἔςι δὲ τῶ αὐτῶ Εὐσεβίχ ἡ εὐαγγελικὴ ἀπόδειξις.

## ΕΥΣΕΒΙΟΥ ΕΥΑΓΓΕΛΙΚΗΣ ΠΡΟΠΑΡΑΣΚΕΥΗΣ. Ζ.

221. Βιβλίον α΄ μεγάλου μήκοις, ἐνδεδυμένον δέρματι ὅ τὸ χρῶμα οἷον πορφυροῦν μάρμαρον, ἔςι δὲ Εὐσεβίχ τῶ Παμφίλου εὐαγγελικῆς προπαρασκευῆς, Α.

## ΕΥΣΕΒΙΟΥ ΕΥΑΓΓΕΛΙΚΗΣ ΠΡΟΠΑΡΑΣΚΕΥΗΣ. Η.

222. Ἔςι δὲ κỳ ἄλλο βιβλίον Εὐσεβίχ περὶ εὐαγγελικῆς προπαρασκευῆς, ἐνδεδυμένον δέρματι κυανῷ, Β, πρώτου μήκοις [1].

219. — 1434 (anc. DCCXL, 797, 1903). Rel. de Henri II. — Notice de Vergèce. Provient de Jérôme Fondule.

220. — 471 (anc. CCI, 201, 1808). Rel. de Henri II. — Notice de Vergèce.

221. — 467 (anc. DCCLXX, 829, 1899). Rel. de Henri II. — Pas d'ancienne notice. Provient de Jérôme Fondule. Copie de Michel Damascène.

222. — 468 (anc. CCCCXLVIII, 480, 2278). Rel. de Henri II. — Notice de Palæocappa.

[1] L'article 222 a été ajouté par Pierre de Montdoré sur la minute du catalogue et se trouve dans la copie de Vergèce. ←

### ΕΥΣΤΑΘΙΟΥ ΕΙΣ ΤΗΝ ΙΛΙΑΔΑ. Α.

223. Βιβλίον αʹ μήκοις μεγάλου, ἐνδεδυμῶρον δέρματι ἐρυθρῷ, ἔςι δʹ ἐν αὐτῷ ἐξήγησις τᾶ Εὐςαθίᾳ εἰς δʹ ῥαψωδίας τᾶ Ὁμήρου Ἰλιάδος, κ, λ, μ, ν, ἐν δὲ τῇ ἀρχῇ τᾶ βιβλίᾳ ἔςι κ, ἡ πρώτη ἀτελής· εἶτα λείπουσιν ὀκτὼ ἕως τᾶ κ, δηλονότι β, γ, δʹ, ε, ζ, η, θ, ι, ἔςι δὲ τόμος αʹ.

### ΕΥΣΤΑΘΙΟΥ ΕΙΣ ΤΗΝ ΙΛΙΑΔΑ. Β.

224. Βιβλίον αʹ μήκοις μεγάλου, ἐνδεδυμῶρον δέρματι κυανῷ, ἔςι δʹ ἐν αὐτῷ ἐξήγησις τᾶ αὐτᾶ Εὐςαθίᾳ εἰς ῥαψωδίας τῆς Ἰλιάδος ἐξ, ξ, ο, π, ρ, σ, τ, τόμος βʹ.

### ΕΥΣΤΑΘΙΟΥ ΕΙΣ ΤΗΝ ΙΛΙΑΔΑ. Γ.

225. Βιβλίον αʹ μήκοις μεγάλου, ἐνδεδυμῶρον δέρματι κυτείνῳ, ἔςι δʹ ἐξήγησις αὐτᾶ εἰς εʹ ῥαψωδίας τῆς Ἰλιάδος, ἤτοι υ, Φ, χ, ψ, ω, τόμος γʹ.

### ΕΥΣΤΑΘΙΟΥ ΕΙΣ ΤΗΝ ΟΔΥΣΣΕΙΑΝ. Δ.

226. Βιβλίον αʹ μήκοις μεγάλου κ, παχὺ πάνυ, ἐνδεδυμῶρον δέρματι μέλανι, ἔςι δʹ ἐξήγησις αὐτᾶ εἰς τὴν Ὀδύσσειαν τᾶ Ὁμήρου, κ, ἡ ἐπιγραφὴ τᾶ βιβλίᾳ ᾗτως.

223. — 2698 (anc. DXCVII, 645, 2202). Rel. de François Iᵉʳ. — Notice de Vergèce. Provient de Guillaume Pelicier. Copie d'Arsène de Monembasie.

224. — 2699 (anc. CCCXXIII, 323, 2201). Rel. de François Iᵉʳ. — Notice de Vergèce.

225. — 2700 (anc. DCXVI, 663, 2203). Rel. de François Iᵉʳ. — Notice de Vergèce.

226. — 2703 (anc. DCXCIV, 752, 2204). Rel. de François Iᵉʳ. — Notice de Vergèce.

## ΕΥΣΤΑΘΙΟΣ ΕΙΣ ΤΟΝ ΔΙΟΝΥΣΙΟΝ. Ε.

227. Βιβλίον α΄ μικρῷ μήκοις, ἐνδεδυμβρον δέρματι ἐρυθρῷ, ἔςι δὲ Εὐσταθίε ἐξήγησις εἰς τὸν Διονύσιον τὸν Περιηγητίω μετὰ τῆ κειμβρυ. Ἔπ, Ἑρμογρύοις προγυμνάσματα ῥητορικά. Μιχαὴλ τῆ Ψελλῆ εἰς τίω τῆ Πλάτωνος ψυχογονίαν. Τοδ αὐτῆ διάγραμμα εἰς τίω τῆ Πυθαγόρου ὀκτάχορδον λύραν. Ἐπιφανίε περὶ μέτρων, κὴ περὶ τῆ ἐπισολιμαίε χαρακῆερς. Λιβανίε σοφιςοῦ μελέται τινές. Ἰωάννε τῆ Μόσου ἐπιτάφιος λόγος εἰς τὸν Δοῦκαν τὸν Νοταρᾶν. Ἰσαὰκ μοναχοῦ περὶ μέτρων τῶν ἐπῶν.

## ΕΥΣΤΑΘΙΟΣ ΕΙΣ ΤΟΝ ΔΙΟΝΥΣΙΟΝ. Ζ.

228. Βιβλίον β΄ μήκοις, ἐνδεδυμβρον δέρματι ἐρυθρῷ, ἔςι δὲ Εὐσταθίε ἐξήγησις εἰς τὸν Διονύσιον τὸν Περιηγητίω, ἄνευ κειμβρυ. Ἔπ, Πολυβίε ἐκ τῆ ιη΄ λόγου σύγκρισις τῶν ῥωμαϊκῶν κὴ μακεδονικῶν ςρατευμάτων·

## ΕΥΣΤΑΘΙΟΣ ΕΙΣ ΤΟΝ ΔΙΟΝΥΣΙΟΝ. Η.

229. Βιβλίον β΄ μήκοις, ἐνδεδυμβρον δέρματι πρασίνῳ, ἐν ᾧ ἐςιν Εὐσταθίε ἐξήγησις εἰς τὸν Διονύσιον τὸν Περιηγητίω, ἄνευ τῆ κειμβρυ. Ἔπ, Λιβανίε μελέτη ἀντιλογίας Ἀχιλλέως πρὸς Ὀδυσέα, πρεσβευτικὸς πρὸς τὸις Τεγέας ὑπὲρ τῆς Ἑλένης Μενέλαος, τῆς βασιλίδος Θεοδώρας ἐπισολὴ πρὸς Βελισάειον. Σιωπάξεις τινῶν ῥημάτων. Λιβανίε μελέτη, ἡ

---

227. — 2731 (anc. cɪɔccccxxxvɪɪ, 1568, 2531). Rel. de Henri II. — Notice de Vergèce. Copie de Palæocappa et de Diassorinos.

228. — 2857 (anc. gɪɔvɪ, 1100, 3038). Rel. de Henri II. — Notice de Vergèce.

229. — 3023 (anc. dccclxxvɪ, 956, 3248). Rel. de Henri II. — Notice de Palæocappa.

ἐπιγράφεται δύσκολος γήμας λάλον γυναῖκα, περὶ ἀδολεχίας, περὶ φιλο-
πλουτίας, περὶ τῦ πότερον ὕδωρ ἢ πῦρ χρησιμώτερον.

ΕΥΣΤΑΘΙΟΥ ΕΞΗΓΗΣΙΣ ΕΙΣ ΔΙΟΝΥΣΙΟΝ ΤΟΝ ΠΕΡΙΗΓΗΤΗΝ. Θ.

230. Βιβλίον β΄ μήκοις, ἐνδεδυμῦνον δέρματι κυανῷ[1].

ΕΥΣΤΑΘΙΟΥ ΚΑΘ᾽ ΥΣΜΙΝΗΝ. Ι.

231. Βιβλίον δ΄ μήκοις, ἐνδεδυμῦνον δέρματι πρασίνῳ, ἔτι δὲ Εὐσταθίυ
ποίημα λεγόμῦνον καθ᾽ Ὑσμίνίω κ̔ Ὑσμινίαν.

ΕΦΟΔΙΑ ΤΩΝ ΑΠΟΔΗΜΟΥΝΤΩΝ. Α.

232. Βιβλίον α΄ μήκοις, ἐνδεδυμῦνον δέρματι κυτείνῳ, ἐν ᾧ ἔτι μετά-
φρασις τῶν ἐφοδίων Ἰσαὰκ τῦ Ἰσραηλίτου ἰατρῦ ἀπὸ φωνῆς Κώνσαντος
τῦ Μεμφίτου ἰατρῦ.

ΕΦΟΔΙΑ ΤΩΝ ΑΠΟΔΗΜΟΥΝΤΩΝ. Β.

233. Βιβλίον β΄ μεγάλου μήκοις παλαιὸν, ἐνδεδυμῦνον δέρματι πρα-

---

230. — 2858 (anc. cɪɔcccxxcvɪɪ, 1515, 3037). Rel. de François Iᵉʳ. — Pas d'ancienne notice.
Copie de Christophe Auer.

231. — 2914 (anc. cɪɔɪɔcccxlɪ, 2176, 3526). Rel. de Henri II. — Notice de Vergèce.

232. — 2241 (anc. lxv, 65, 2701). Rel. de Henri II. — Notice de Palæocappa. Copie de
Jacques Diassorinos.

233. — 2311 (anc. cɪɔcccxxvɪɪɪ, 1559, 3181). Rel. de François Iᵉʳ. — Notice d'Antoine
Éparque. Provient d'Antoine Éparque. (xɪvᵉ siècle.)

---

[1] Après le numéro 230, Pierre de Montdoré a ajouté sur la minute du catalogue : « Est et aliud volu-
men Eustathii magnum, corio viridi, in quo est Εὐσταθίυ ἐξήγησις εἰς τὴν Περιηγητὴν Διονύσιον. » — 2733 (anc.
dcciii, 761, 2057). Rel. de François Iᵉʳ. — Notice de Vergèce. Copie de Jean Onorio.

σίνῳ, ἐν ᾧ εἰσιν ἐφόδια τῶν ἀποδημούντων σωπεϑιμῦνα παρὰ Ζαφὰρ Ἐλγζιζὰρ Ἀραβε τινὸς, μεταφραϑέντα δὲ εἰς τὴν ἑλλάδα διάλεκτον παρά τινος Κωνσταντίνε καλουμῦνε Ῥηγινᾶ, ἐν ἑπλὰ τμήμασιν.

## ΕΦΟΔΙΑ ΤΩΝ ΑΠΟΔΗΜΟΥΝΤΩΝ. Γ.

234. Βιβλίον β΄ μήκοις παχὺ ὡραίως γεγραμμῦνον νεωσὴ ἀλλὰ παντελῶς ἐσφαλμῦνον, ἐνδεδυμῦνον δέρματι κυανῷ, ἐν ᾧ εἰσιν ἐφόδια τῶν ἀποδημούντων, σωπεϑιμῦνα παρὰ Ζαφὰρ Ἐλγζιζὰρ Ἀραβε τινὸς, μεταφραϑέντα ἐλλιωιςὴ παρά τινος Κωνσταντίνε καλουμῦνε Ῥηγινᾶ, ἐν ἑπλὰ τμήμασιν.

## ΕΦΟΔΙΑ ΤΟΥ ΤΑΞΕΩΤΟΥ. Δ.

235. Βιβλίον β΄ μικρε μήκοις, ἐνδεδυμῦνον δέρματι κυανῷ, παλαιὸν, ἔςι δὲ ἰατρικὸν βιβλίον, ε ἡ ἀρχὴ λείπει, ὅμως ὅπιϑεν γέγραπlαι ἐν τῷ τέλς, ἐφόδια τε Ταξεώτου·

## ΖΗΝΟΒΙΟΣ. Α.

236. Βιβλίον γ΄ μήκοις, ἐν βεβράνῳ, ἐνδεδυμῦνον δέρματι πρασίνῳ, ἐν ᾧ ἔςι Ζωνοβίε ἐπιτομὴ τῶν Ταρραίε κỳ Διδύμου παροιμιῶν.

---

234. — 2312 (anc. CIƆCCCLXXXVI, 1514, 3174). Rel. de Henri II. — Notice de Vergèce. Provient de J.-Fr. d'Asola. Copie de Georges Grégoropoulos.

235. — 2310 (anc. CIƆIƆCCXXIII, 1888, 3173). Rel. de Henri II. — Notice de Vergèce. Provient d'Antoine Éparque. (XIVe siècle.)

236. — 3070 (anc. CIƆIƆCCCCXXXIIII, 2124, 3529). Rel. de François Ier· — Notice de Palæocappa. (XIIe siècle.)

## ΖΩΝΑΡΑΣ. Α.

237. Βιβλίον α΄ μήκους, ἐνδεδυμ{δ}μον δέρματι πρασίνῳ, οὗ ἡ ἐπιγραφὴ Ζωναρᾶς, Α, ἔσι δὲ χρονικά.

## ΖΩΝΑΡΑΣ. Β.

238. Βιβλίον μήκους β΄ μικρῦ, ἐνδεδυμ{δ}μον δέρματι κυανῷ, οὗ ἡ ἐπιγραφὴ Ζωναρᾶ ἱςορίαι, Β, ἔσι δὲ χρονικά.

## ΖΩΝΑΡΑΣ. Γ.

239. Βιβλίον β΄ μήκους μικρῦ, ἐνδεδυμ{δ}μον δέρματι κυανῷ, οὗ ἡ ἐπιγραφὴ Ζωναρᾶς, Γ, εἰσὶ δ᾽ ἐπιςολαὶ αὐτῦ. Ἔσι δ᾽ ἐν αὐτῷ καί τις ἀριθμητικὴ πρακτική.

## ΖΩΝΑΡΑΣ. Δ.

240. Βιβλίον α΄ μήκους, ἐνδεδυμ{δ}μον δέρματι κυανῷ, κ᾽ ἡ ἐπιγραφή· Ζωναρᾶ ἱςορίαι.

### ΖΩΝΑΡΑ ΙΣΤΟΡΙΑΙ. Ε.

241. Βιβλίον α΄ μήκους, ἐνδεδυμ{δ}μον δέρματι μέλανι, ἐν ᾧ Ζωναρᾶ ἱςορίαι, εἰσὶ δὲ τῶν Ῥωμαίων βασιλέων, ἄρχουσαι ἀπὸ Διοκλητιανῦ καί λήγουσαι ἐν τῇ βασιλείᾳ Ἀλεξίȣ τῦ Κομνηνῦ.

237. — 1714 (anc. DCLXXXVIII, 743, 2074). Rel. de Henri II. — Notice de Vergèce. (XIIIᵉ siècle.)
238. — 1768 (anc. DLXV, 605, 3058). Rel. de François Iᵉʳ. — Notice de Palæocappa.
239. — 3045 (anc. CIƆXV, 1109, 3364). Rel. de François Iᵉʳ. — Notice de Vergèce. Copie de Théodore, 1488.
240. — 1716 (anc. CCCCIV, 435, 2557). Rel. de François Iᵉʳ. — Notice de Vergèce. (XIVᵉ siècle.)
241. — 1718 (anc. DCLXXVI, 732, 2075). Rel. de Henri II. — Notice de Palæocappa. Provient de Jérôme Fondule.

## ΖΩΝΑΡΑ ΕΙΣ ΤΟΤΣ ΙΕΡΟΤΣ ΚΑΝΟΝΑΣ. Ζ.

242. Βιβλίον α΄ μεγάλου μήκους παχὺ, ἐνδεδυμένον δέρματι μέλανι, ἔστι δ΄ ἐξήγησις τῶν ἱερῶν κỳ θείων κανόνων τῶν τε ἁγίων κỳ σεπῶν ἀποσόλων, κỳ τῶν ἱερῶν οἰκουμενικῶν συνόδων, ἀλλὰ μὴν κỳ τῶν τοπικῶν ἤτοι μερικῶν, καὶ τῶν λοιπῶν ἁγίων πατέρων, πονηθεῖσα Ἰωάννῃ μοναχῷ τῷ Ζωναρᾶ.

### ΖΩΣΙΜΟΣ ΠΕΡΙ ΙΕΡΑΣ ΤΕΧΝΗΣ. Α.

243. Βιβλίον α΄ μήκους λεπὸν, ἐνδεδυμένον δέρματι κασανῷ, ἔστι δ΄ ἐν αὐτῷ Ζωσίμου περὶ ἱερᾶς τέχνης κỳ τῆς ἀρετῆς τῆς τῶν ὑδάτων συνθέσεως, τῆς χρυσοποιίας, κỳ περὶ ὀργάνων κỳ καμίνων. Εἰσὶ δὲ κỳ ἄλλοι πολλοὶ ἐν αὐτῷ τῶν μετερχομένων τὴν τε τέχνην ταύτην, ὧν τὰ ὀνόματα ταῦτα· Χριστιανός, Ἡλιόδωρος, Θεόφραστος, Ἱερόθεος, Ἀρχέλαος, Πελάγιος, Ὀσάνης, Ὀλυμπιόδωρος, κỳ ἕτεροι.

### ΖΩΣΙΜΟΥ ΠΕΡΙ ΑΡΧΗΜΙΑΣ ΚΑΙ ΑΛΛΩΝ. Β.

244. Βιβλίον γ΄ μήκους, ἐνδεδυμένον δέρματι ἐρυθρῷ, ἐν ᾧ εἰσι πολλοὶ τῶν φιλοσόφων τῶν μετερχομένων τὴν τέχνην ταύτην, ἐν οἷς ἐστιν· ὁ Δημόκριτος, κỳ Διόσκουρος, Συνέσιος, Στέφανος, Ὀλυμπιόδωρος, Ζώσιμος, καὶ ἄλλοι.

242. — 1322 (anc. DXXXI, 566, 2039). Rel. de Henri II. — Notice de Vergèce. Provient de Jérôme Fondule.

243. — 2249 (anc. CCCXI, 311, 2709). Rel. de Henri II. — Notice de Palæocappa. Provient de Jérôme Fondule.

244. — 2327 (anc. DLXXVIII, 618, 3178). Rel. de Henri II. — Notice de Vergèce. Provient d'Antoine Éparque. Copie de Théodore Pelecanos, 1478.

## ΗΛΙΟΔΩΡΟΣ. Α.

245. Βιβλίον α΄ μήκους, ἐνδεδυμῴον δέρματι κυανῷ, ἔςι δ΄ ἐν αὐτῷ τὰ περὶ Θεαγψίω κỳ Χαείκλειαν, ἡ δ΄ ἐπιγραφή· Ἡλιοδώρου Αἰθιοπικῶν.

## ΗΛΙΟΔΩΡΟΥ ΑΙΘΙΟΠΙΚΩΝ. Β.

246. Βιβλίον β΄ μικρῦ μήκους, ἐνδεδυμῴον δέρματι κυτείνῳ, ἔςι δ΄ ἐν αὐτῷ Ἡλιοδώρου τῶν περὶ Θεαγψίω κỳ Χαείκλειαν Αἰθιοπικῶν.

## ΗΡΟΔΟΤΟΣ. Α.

247. Βιβλίον μήκους α΄, ἐνδεδυμῴον δέρματι κυανῷ, ἔςι δ΄ ἐν ἀρχῇ τῦ βιβλίυ ὁ πρὸς Δημονίκον λόγος Ἰσοκράτους.

## ΗΡΟΔΟΤΟΣ. Β.

248. Βιβλίον γ΄ μήκους, ἐνδεδυμῴον δέρματι κυτείνῳ, ἔχι δὲ μόνον συγγραφὰς τρεῖς, ἡ ἐπιγραφὴ ὡς ἄνω.

## ΗΡΟΔΟΤΟΣ. Γ:

249. Βιβλίον β΄ μήκους μικρῦ, ἐνδεδυμῴον δέρματι κυτείνῳ, περι-

245. __ 2896 (anc. cccxxxvii, 463, 2210). Rel. de Henri II. — Notice de Vergèce. Provient de Jérôme Fondule.

246. — 2904 (anc. dcccxc, 974, 3347). Rel. de François Ier. — Notice de Vergèce.

247. — 2933 (anc. ccxcii, 292, 2533). Rel. moderne. — Notice de Vergèce. Copié en 1474.

248. __ 1731 (anc. dlxix, 609, 3041). Rel. de François Ier. — Notice de Vergèce. Provient de Blois. Copie de Démétrius Cantacuzène, 1474.

249. — 1732 (anc. cιɔccvii, 1323, 3291). Rel. de François Ier. — Notice de Palæocappa. Copie de Jean Plousiadinos.

ἐχὶ δὲ ταῦτα· Ἡροδότου περὶ τῆς τῶ Ὁμήρου γλυέσεως. Ἰουλιανῦ συμπόσιον. Τοῦ αὐτῦ περὶ τῶν αὐτοκράτορος ϖράξεων ἢ περὶ βασιλείας. Τοῦ αὐτῦ ἐγκώμιον ϖρὸς τὸν αὐτοκράτορα Κωνςάντιον. Τοῦ αὐτῦ ἐγκώμιον εἰς τὼ βασίλισσαν Εὐσέβιαν, κὴ ἡ ἐπιγραφὴ ὡς ἄνω.

## ΗΡΩΔΙΑΝΟΣ. Α. [Herodianus]

250. Βιβλίον β΄ μικρῦ μήκους, ἐνδεδυμβμον δέρματι ϖρασίνῳ, ἐν ᾧ ἐςι πολλὰ κὴ διάφορα, κὴ ϖρῶτον περὶ τῆς ϖροφητείας τῶν ἐπὶ Ἑλλήνων πῶς ϖροεφήτευσαν περὶ τῆς ἐνσάρκου οἰκονομίας. Ἡρωδιανῦ περὶ ςημάτων. Ἐκ τῶν ἀποςολικῶν ϖράξεων κεφάλαια λς΄. Σχολαείς ϖρὸς τὸν Ἀμνεᾶν περὶ τῆς τῶν χειςιανῶν πίςεως. Εὐκλείδου γεωμετρικόν τι. Τρύφωνος περὶ τρόπων. Περὶ τῶν κώλων τῶν τε ςροφῶν κὴ ἀντιςρόφων τῦ ϖρώπου εἴδις τῶν Ὀλυμπίων. Πινδάρου Ὀλυμπονίκαι. Φουρνούτου ἐκ τῶν παραδεδομβνων ἐπιδρομὴ κατὰ τὼ ἐλλωικὴν θεωρίαν. Διονισίυ Ἁλικαρναςέως περὶ συνθέσεως ὀνομάτων. Ἀριςοτέλις περὶ ποιητικῆς. Περὶ ςημάτων ῥητορικῶν. Περὶ ςημάτων ἐπιτομικῶν. Ἀριςοτέλις περὶ λέξεως. Ἀριςοτέλις οἰκονομικά. Ἀριςοτέλις ἐπιςολαί τινες. Ἐκ τῶν Παλαιφάτου περὶ ἱςοριῶν. Πρόκλυ περὶ ἐπιςολιμαίυ χαρακτῆρος. Ψελλῦ γραμματικὴ διὰ ςίχων πολιτικῶν. Ἑρμωεία λέξεων τῶν ἐν τῷ ἀποςόλῳ Παύλῳ. Μέρος τι λεξικοῦ. Ἡσιόδου ἀσπίς. Σπῆχοι Σιβύλλας τῆς Ἐρυθραίας. Θεόγνιδος γνῶμαι ἐλεγειακαί. Ἡσιόδου θεογονία. Πυθαγόρου χρυσᾶ ἔπη. Φωκυλίδου ποίημα νουθετικόν. Ἀββᾶ Νόννυ συναγωγὴ καὶ ἐξήγησις τῶν ἐλλωικῶν ἱςοριῶν, ὧν ἐμνήσθη Γρηγόρειος ὁ Θεολόγος ἐν τοῖς αὐτῦ λόγοις, ἀτελής.

250. — 2551 (anc. cɔɔlxxxvii, 1727, 3233). Rel. de Henri II. — Notice de Palæocappa.

ΗΡΩΝΟΣ ΠΝΕΥΜΑΤΙΚΑ. Α.

251. Βιβλίον α΄ μήκοις λεπἴον πάνυ, ἐνδεδυμῷνον δέρμαπ ἐρυθρῷ, ἔςι
δ᾽ ἐν αὐτῷ ⟨ἃ τȣ Ἡρωνος πνευμαπκὰ κỳ αὐτοματοποιηπκὰ, ὀρίςως καỳ
καλῶς γεγραμμῷνον, μετὰ πάντων τῶν ῥημάτων κỳ τῶν καπασκευῶν, καλῶς
ἐξησκημῷνα καπὰ δύναμιν.

ΗΡΩΝΟΣ ΠΝΕΥΜΑΤΙΚΑ. Β.

252. Βιβλίον β΄ μήκοις μικρȣ, ἐνδεδυμῷνον δέρμαπ κυανῷ, ἔςι δ᾽ ἐν
αὐτῷ, μετὰ ⟨ἃ πνευμαπκὰ Ἡρωνος, κỳ Ἑρμοȣ Τρισμεγιςου ποιμάνδρης,
κỳ Ὠκέλλȣ φιλοσόφȣ περὶ τȣ παντός.

ΗΣΙΟΔΟΣ, ΚΑΙ ΔΙΟΝΥΣΙΟΥ ΠΕΡΙΗΓΗΣΙΣ. Α.

253. Βιβλίον α΄ μήκοις μικρȣ, ἐνδεδυμῷνον δέρμαπ κυανῷ, ἐν ᾧ ἐςιν
Ἡσιόδȣ θεογονία, μετὰ χολίων ἐν τῷ μδργέλῳ. Τοȣ αὐτȣ ἀσπίς, μετὰ
χολίων ἐν τῷ μδργέλῳ. Σχόλια ἕτερα ἄνευ κειμῷνȣ εἰς τὴν θεογονίαν τȣ
Ἡσιόδȣ. Ἡσιόδȣ Ἔργα καỳ ἡμέραι, μετὰ τινων ἀποσημειώσεων ἐν τῷ
μδργέλῳ, κỳ μετὰ ψυχαγωγιῶν. Σχόλια Μανουήλȣ Μοσχοπȣλȣ εἰς ⟨ἃ
τȣ Ἡσιόδȣ Ἔργα κỳ ἡμέρας πάνυ καλά. Ἰωάννȣ διακόνȣ τȣ Γαλλȣȣ χόλια
εἰς τὴν θεογονίαν Ἡσιόδȣ. Πρόκλȣ χόλια εἰς ⟨ἃ Ἔργα κỳ ἡμέρας Ἡσιόδȣ.

251. — 2431 (anc. ccxcviii, 298, 2721). Rel. de Henri II. — Notice de Vergèce. Copie de
Vergèce.

252. — 2518 (anc. cɔɪɔcclvi, 1918, 3194). Rel. de François Iᵉʳ. — Notice de Palæocappa.
Copie de Vergèce.

253. — 2708 (anc. cɪɔccxxiiii, 1339, 2791). Rel. de Henri II. — Notice de Palæocappa,
corrigée par Vergèce. Provient de J.-Fr. d'Asola.

Εὐςαθίҳ παρεκβολαὶ εἰς τὼ τῶ Διονισίҳ πεειήγησιν. Διονύσιος ὁ Πεει-
ηγητής, μετά ἶνος ἐξηγήσεως, ἧς τὸ ὄνομα τῶ ἐξηγητοῦ ὀκ ἐπιγράφεται.

## ΗΣΙΟΔΟΣ. Β.

254. Βιβλίον γ΄ μήκοις, ἐν βεβεάνῳ, παλαιὸν, ἐνδεδυμῴνον δέρματι
κροκώδῴ, ἔςι δὲ Ἡσιόδου Ἔργα κ̀ ἡμέραι μετ᾽ ἐξηγήσεως τῶ Τζέτζҳ. Ἐπ,
Ἡσιόδου ἀαπίς.

## ΗΦΑΙΣΤΙΩΝ. Α.

255. Βιβλίον β΄ μήκοις μικρῶ, ἐνδεδυμῴνον δέρματι μέλανι, πεειέχ
δὲ ταῦτα· Ἡφαιςίωνος ἐγχειείδιον πεεὶ μέτρων. Διονισίҳ Ἀλικαρναςέως
πεεὶ τῶν Θουκυδίδου ἰδιωμάτων. Ἐπιςολαὶ Ἰουλιανῦ τῶ παραβάτου ϖεὸς
τὸν μέγαν Βασίλειον κ̀ ϖεὸς ἄλλοις. Τοῦ μεγάλου Βασιλείҳ λόγος ϖεὸς
ςοῖς νέοις, ὅπως ὀφελνθεῖεν ἐκ τῶν ἑλλωικῶν μαθημάτων. Διογχύοις τῶ
Κυικοῦ ἐπιςολαί. Αἰσχύνҳ ἐπιςολαί. Κεάτητος ἐπιςολαί. Ἐπ, τῶ Ἰουλιανῦ
ἐπιςολαί. Ἱπποκράτοις ἐπιςολαί. Ἀρταξέρξҳ κ̀ Ὑςάνҳ ἐπιςολαί. Δημοκρίτου
ϖεὸς Ἱπποκράτ{ω} ἐπιςολή. Δαρείҳ βασιλέως ϖεὸς Ἡεάκλειτον Ἐφέ-
σιον ἐπιςολαί. Εὐειπίδου Ἑκάβη. Σοφοκλέοις Ἠλέκτρα. Ὁμηεόκεντρα
ἀτελῆ. Ὁππιανῦ ἁλιευτικῶν βιβλίον ἕν. Ἀειςοτέλοις πεεὶ ὀρετῶν.

## ΗΦΑΙΣΤΙΩΝ. Β.

256. Βιβλίον β΄ μικρῶ μήκοις, ἐνδεδυμῴνον δέρμιατι ϖεασίνῳ, ἐν ᾧ

254. — 2773 (anc. CIƆCCCCII, 1528, 3299). Rel. de Henri II. — Notice de Palæocappa. Pro-
vient de Blois. (XIVᵉ siècle.)

255. — 2755 (anc. CIƆCCCXI, 1327, 3260). Rel. de Henri II. — Notice de Vergèce. Provient
de J.-Fr. d'Asola. Copie (en partie) de Michel Souliardos et de Michel Apostolis.

256. — 2756 (anc. CIƆXXXX, 1134, 3261). Rel. de Henri II. — Notice de Vergèce.

ἔτι ἐγχειρίδιον Ἡφαιστίωνος περὶ μέτρων, ὖ ἡ ἀρχὴ λείπει. Ἔπ, Γεωργίε τῶ Χοιροβοσκῶ ἐπιμεριστιοί.

## ΘΕΜΙΣΤΙΟΥ ΚΑΙ ΑΛΛΩΝ. Α.

257. Βιβλίον β΄ μικρῶ μήκοις, ἐνδεδυμθμον δέρματι κροκώδη, ἐν ᾧ ἔτι Θεμιστίε παράφρασις τῶν περὶ ψυχῆς Ἀριστοτέλοις. Ἔπ, Ἀλεξάνδρε Ἀφροδισιέως πρὸς τὶς αὐτοκράτορας περὶ εἱμαρμθμης. Ἔπ, Ἰαμβλίχου περὶ εἱμαρμθμης. Τοῦ αὐτῶ ὅτι τὸ θεῖον εὐχῆς ἀντιλαμβάνεται.

## ΘΕΜΙΣΤΙΟΣ. Β.

258. Βιβλίον α΄ μικρῶ μήκοις, ἐνδεδυμθμον δέρματι κυανῶ, ἐν ᾧ ἔτι Θεμιστίε παράφρασις εἰς τὰ περὶ φυσικῆς ἀκροάσεως ὀκτὼ βιβλία τῶ Ἀριστοτέλοις.

## ΘΕΜΙΣΤΙΟΥ ΕΙΣ ΤΑ ΦΥΣΙΚΑ. Γ.

259. Βιβλίον α΄ μήκοις, ἐνδεδυμθμον δέρματι κυανῶ, ἔτι δ᾽ ἐν αὐτῷ τάδε· Πρῶτον Θεμιστίε παράφρασις εἰς τὰ ὕστερα ἀναλυτικά, ἔπειτα εἰς τὰ τῆς φυσικῆς ἀκροάσεως βιβλία η΄. Εἶτα, εἰς τὸ περὶ μνήμης κὶ ἀναμνή-σεως. Ἔπ, εἰς τὸ περὶ ὕπνε κὶ ἐγρηγόρσεως. Ἔπ, εἰς τὸ περὶ ἐνυπνίων. Ἔπ, εἰς τὸ καθ᾽ ὕπνον μαντικῆς.

257. — 2049 (anc. DCCCXXI, 892, 3097). Rel. de Henri II. — Notice de Palæocappa. Provient d'Antoine Éparque.

258. — 1890 (anc. DXIX, 552, 2623). Rel. de Henri II. — Pas d'ancienne notice.

259. — 1886 (anc. DCCXXVIII, 785, 2622). Rel. de Henri II. — Notice de Vergèce. Provient de J.-Fr. d'Asola. Copie (en partie) de Michel Damascène.

## ΘΕΟΔΩΡΗΤΟΥ ΙΣΤΟΡΙΑ ΕΚΚΛΗΣΙΑΣΤΙΚΗ. Α.

260. Βιβλίον α΄ μήκοις, ἐνδεδυμ⌀ον δέρματι κροκώδ⌀, ἔςι δὲ τῶ αὐτῷ ἐκκλησιαςικὴ ἱςορία, ἐν βιβλίοις ε΄, ᴋ̣ ἐκλογαὶ συλλεγεῖσαι ᴅ̑πὸ τῆς ἐκκλησιαςικῆς ἱςορίας Θεοδώρου ἀναγνώςου.

## ΘΕΟΔΩΡΗΤΟΥ ΕΛΛΗΝΙΚΩΝ ΠΑΘΗΜΑΤΩΝ. Β.

261. Βιβλίον α΄ μήκοις, ἐνδεδυμ⌀ον δέρμιατι κροκώδ⌀, ἔςι δ΄ ἐν αὐτῷ Θεοδωρήτου ᴣεραπευτικὴ τῶν ἑλλιωικῶν παᴣημάτων, ἐν λόγοις δώδεκα διηρημ⌀η, ὧν ὁ κατάλογός ἐςιν ἐν ᴣχῇ τῶ βιβλίχ.

## ΘΕΟΔΩΡΗΤΟΥ ΕΡΜΗΝΕΙΑ. Γ.

262. Βιβλίον α΄ μήκοις, ἐνδεδυμ⌀ον δέρματι κυτείνῳ, ἔςι δ΄ ἐν αὐτῷ τῶ αὐτῷ Θεοδωρήτου ἑρμ⌀ωεία εἰς ᴛὶς ιϛ΄ Προφήτας.

## ΘΕΜΙΣΤΙΟΣ. Δ.

263. Βιβλίον α΄ μήκοις, ἐνδεδυμ⌀ον δέρματι πορφυρῷ, ἐν ᾧ ἔςι Θεμιςίχ παράφρασις εἰς ᴛὰ ὀκτὼ βιβλία περὶ φυσικῆς ἀκροάσεως, οἷον τὸ ἄνω. Τοῦ αὐτῷ Θεμιςίχ παράφρασις εἰς τὸ περὶ μνήμης ᴋ̣ ἀναμνήσεως.

260. — 1440 (anc. ccccxxxx, 466, 1985). Rel. de Henri II. — Notice de Vergèce. Provient de Jean de Pins. Copie de Constance.

261. — 851 (anc. dcclxxix, 847, 1984). Rel. de Henri II. — Notice de Vergèce. Provient de Jean de Pins. Copie de Constance.

262. — 846 (anc. dccxlv, 802, 1982). Rel. de Henri II. — Notice de Vergèce. Provient de Jérôme Fondule.

263. — 1891 (anc. iv, 4, 2621). Rel. de Henri II. — Notice de Palæocappa. Provient de J.-Fr. d'Asola. Copie de Michel Damascène.

Τοῦ αὐτῦ εἰς τὸ περὶ ὕπνε κỳ ἐγρηγόρσεως. Τοῦ αὐτῦ εἰς τὸ περὶ ἐνυπνίων. Τοῦ αὐτῦ εἰς τὸ περὶ τῆς καθ᾽ ὕπνον μαντικῆς.

## ΘΕΟΛΟΓΙΚΑ ΤΙΝΑ. Α.

264. Βιβλίον β΄ μικρῷ μήκοις, ἐνδεδυμῦνον δέρματι κυανῷ, ἐν ᾧ εἰσιν ἐρωτήσεις θεολογικαὶ ξα΄ τινὸς θεολόγου, ὃ τὸ ὄνομα ἐκ ἐπίγραπται. Τοῦ ἁγίε Μαξίμου ἐξήγησις εἰς τὸ Πάτερ ἡμῶν. Τοῦ αὐτῦ περὶ διαφόρων ἀπορειῶν τῷ ἁγίε Διονισίε κỳ Γρηγορίε τῷ Θεολόγου. Ἔπι, τῷ ἁγίε Μαξίμου ἑκατοντάδες γ΄.

## ΘΕΟΛΟΓΙΚΑ ΠΟΛΛΑ ΚΑΙ ΔΙΑΦΟΡΑ. Β.

265. Βιβλίον γ΄ μήκοις παχὺ, ἐνδεδυμῦνον δέρματι ἐρυθροπορφυρομαρμάρῳ, ἐν ᾧ εἰσι ζάδε· Συλλογαὶ τῶν ἁγίων πατέρων μαρτυρᾶσαι ὅτι ἐκ μόνου τῷ Πατρὸς ἐκπορεύεται τὸ πανάγιον Πνεῦμα. Φωτίε συλλογισμοὶ περὶ τῷ ἁγίε Πνεύματος. Εὐσταθίε κỳ Ἀρσενίε περὶ τῷ ἁγίε Πνεύματος συλλογισμοί. Θεολογία περὶ Τριάδος. Ἔπι, περὶ τῆς διὰ προθέσεως. Κεφάλαιά τινα θεολογικὰ ἐκ διαφόρων πατέρων. Σύνοψις κỳ συλλογὴ νόμων ἐκκλησιαστικῶν ἐκ τῶν ἀποράδην κειμῦνων κỳ ἐκφωνηθέντων ὑπὸ τῷ βασιλέως Ἰουστινιανῷ θείων νεαρῶν διατάξεων. Πιττάκιον Γρηγορίε τῷ ἀπὸ τῆς Κύπρε, πατριάρχου Κωνσταντινουπόλεως, πρὸς βασιλέα Ἀνδρόνικον κατὰ Βέκκον. Ἔλεγχος σαφὴς ἀπὸ τῆς βίβλου Ἀναστασίε τῷ Σιναΐτου, πρὸς τὶς λέγοντας ὅτι τὰ ἅγια ὧν μεταλαμβάνομῦ πρὸ τῆς θείας μεταλήψεως ἄφθαρτά ἐστι. Τοῦ Δαμασκινῷ περὶ τῷ τρισαγίε ὕμνε. Τὰ βασιλικὰ

---

264. — 1094 (anc. ⅭⅠↃↃↃↃLXXXVI, 1621, 2945). Rel. de Henri II. — Notice de Vergèce. Provient d'Antoine Éparque.

265. — 1301 (anc. ⅭⅠↃↃↃↃCCXLIX, 2180, 3442). Rel. de Henri II. — Notice de Palæocappa. (XIIIᵉ siècle.)

ᾁδη. Συναγωγὴ ἐκ τῶν πρακτικῶν τῶν ἁγίων συνόδων. Γρηγορείκ τᖍ Κυπρίκ, ἀρχιεπισκόπου Κωνσαντινουπόλεως, ἀπάντησις ὧν τινὲς ἐπελάβοντο. Τοῦ αὐτᖍ ὁμολογία γεγονυῖα ὁπότε ἡ ἐπισύστασις γέγονε κατ' αὐτᖍ παρά τινων μοναχῶν. Τοῦ αὐτᖍ ἀπολογία πρὸς τὴν κατὰ τᖍ τόμου μέμψιν περὶ τᖍ ἁγίκ Πνεύματος. Γρηγορείκ τᖍ Θεολόγου εἰρηνικὸς λόγος γ΄. Ἐπιστολαὶ Συνεσίκ Κυρηναίκ τινές. Βασιλείκ λόγοι τρεῖς πρὸς Εὐνόμιον. Ἔπ, Βασιλείκ ἀντιρρητικᖍ ἀπολείαι ᖍ λύσεις κατὰ Εὐνομίκ. Τοῦ αὐτᖍ κατὰ Εὐνομίκ περὶ τᖍ Πνεύματος τᖍ ἁγίκ. Ἀνομίκ ἤτοι Ἀρειανιστᖍ ἀντιλογίαι μετὰ ὀρθοδόξκ δύο. Σχόλια Εὐνομίκ ᖍ πρὸς αὐτὰ ὀρθοδόξκ. Ἐκ τῆς ἐπιστολῆς Ἀετίκ κατ' ἐρωταπόκρισιν. Αἱρετικᖍ Μακεδονιαστᖍ ἀντίθεσις πρὸς ὀρθόδοξον. Ἀθανασίκ πρὸς Ἀπολινάριον διάλεξις. Τοῦ αὐτᖍ Ἀπολιναριαστᖍ ἀνακεφαλαίωσις ᖍ Γρηγορείκ ἐπισκόπου ὀρθοδόξκ. Τοῦ ἁγίκ Μαξίμου καὶ Πύρρκ πατριάρχου περὶ θείων θελημάτων διάλεξις. Τοῦ αὐτᖍ Μαξίμου περὶ θελημάτων ᖍ ἐνεργειῶν. Θεοδώρου Ἀβουκαρᖍ ὅτι ἔστι Θεός, συλλογιστικῶς. Τοῦ αὐτᖍ περὶ τῆς πάλης τᖍ Χριστᖍ μετὰ τᖍ διαβόλου. Τοῦ αὐτᖍ ὅτι ὁ εὐλογούμενος ἄρτος ἐστὶ σῶμα Χριστᖍ. Τοῦ αὐτᖍ διάλεξις πρὸς Σαρακηνὸν ὅτι Θεὸς ἀληθής ἐστιν ὁ Χριστὸς, εἰ καὶ γέγονεν ἄνθρωπος. Τοῦ αὐτᖍ πρὸς Νεστοριανούς. Τοῦ αὐτᖍ διάλογος ὅτι πέντε ἐχθροὶ εἴχομεν, ἐξ ὧν ἡμᾶς ὁ Σωτὴρ ἐρρύσατο. Φωτίκ, πατριάρχου Κωνσαντινουπόλεως, ὅτι ἐκ τᖍ Πατρὸς ἐκπορεύεται τὸ Πνεῦμα τὸ ἅγιον, ἀτελές.

## ΘΕΟΔΟΣΙΟΥ ΓΡΑΜΜΑΤΙΚΗ. Α.

266. Βιβλίον β΄ μήκοις, ἐνδεδυμένον δέρματι κυανῷ, ἐν ᖑ ἔστι ἡ τᖍ

266. — 2554 (anc. DCCCI, 871, 3231). Rel. de Henri II. — Notice de Vergèce. Copie (en partie) de Bernardin Sandro, de Crémone. Provient de J.-Fr. d'Asola.

Θεοδοσίε γραμματικὴ, ἄναρχος. Ἐπ, Ἀγαθημέρου τῦ Ορθανος γεωγρα-φίας ὑποτύπωσις· ἔςι δὲ δὶς γεγραμμένη, ἀλλ᾽ ἡ μὲν πρώτη πλείων καὶ ἀμείνων τῆς ἑτέρας.

## ΘΕΟΔΟΣΙΟΥ ΓΡΑΜΜΑΤΙΚΗ. Β.

267. Βιβλίον β´ μικρῶ μήκοις, ἐνδεδυμένον δέρματι ἐρυθρῷ, ἐν ᾧ ἐςι Θεοδοσίε γραμματικὴ. Ἐπ, τὰ καλούμενα μικρὰ σχέδη. Ἐπ, τὰ βασιλικὰ σχέδη. Ἡσιόδου Ἔργα κὶ ἡμέραι μετὰ ψυχαγωγιῶν [1].

## ΘΕΟΔΩΡΗΤΟΥ ΠΕΡΙ ΠΡΟΝΟΙΑΣ. Α.

268. Βιβλίον γ´ μήκοις, ἐνδεδυμένον δέρματι ἐρυθρῷ, εἰσὶ δὲ περὶ προνοίας λόγοι δέκα κὶ περὶ ἑλληνικῶν παθημάτων λόγοι ιβ´, καλῶς γεγραμμένον κὶ ὀρθῶς.

## ΘΕΟΓΝΙΣ ΚΑΙ ΑΛΛΑ. Α.

269. Βιβλίον β´ μικρῶ μήκοις, ἐνδεδυμένον δέρματι κυτείνῳ, ἐν ᾧ εἰσι τάδε· Πυθαγορικὰ ἔπη τὰ καλούμενα χρυσᾶ μετὰ ψυχαγωγιῶν ἐρυθρῶν, φύλλον ἕν. Φωκυλίδου ἔπη μετὰ ψυχαγωγιῶν. Θεόγνιδος γνῶμαι. Ἑρμοῦ τῦ Τεισμεγίςου περὶ σεισμῶν. Διονυσίε οἰκουμένης περιήγησις μετὰ ψυχα-

267. — 2553 (anc. DCCCCII, 986, 3230). Rel. de Henri II. — Notice de Palæocappa.

268. — 1052 (anc. CIƆIƆCCLXXIII, 1933, 2912). Rel. de Henri II. — Notice de Palæocappa.

269. — 2008 (anc. DLII, 593, 3336). Rel. de Henri II. — Notice de Palæocappa.

---

[1] Après ce numéro, il y a dans la minute originale un article, copié par Constantin Palæocappa : Θεοδόσιος. Γ. Pierre de Montdoré l'a biffé et a écrit en marge : « Il a esté depuys relié, et est au volume Μιχαὴλ ψελλῦ διάλογος. » [N° 370.] C'est sous ce dernier nom qu'on le trouve dans la copie de Vergèce.

γωγιῶν. Ὁμήρου βατραχομυομαχία μετὰ ψυχαγωγιῶν. Περὶ σχημάτων, ὧν Ἑρμογένης ἐμνημόνευσε· Τρύφωνος περὶ παθῶν λέξεως. Τοῦ αὐτοῦ περὶ τρόπων. Γεωργίου τοῦ Χοιροβοσκοῦ περὶ τρόπων. Ἡρωδιανοῦ περὶ χρόνων. Ἡφαιστίωνος περὶ μέτρων.

### ΘΕΟΦΙΛΟΥ ΕΞΗΓΗΣΙΣ ΕΙΣ ΤΟΥΣ ΑΦΟΡΙΣΜΟΥΣ. Α.

270. Βιβλίον αʹ μεγάλου μήκοις, ἐνδεδυμένον δέρματι ὠχρῷ, ἐν ᾧ ἐστι ταῦτα· Θεοφίλου ἐξήγησις εἰς τοὺς ἀφορισμοὺς Ἱπποκράτους. Νικολάου Μυρεψοῦ ἐκ τῶν καθ᾽ ἑνὸς στοιχείων τοῦ δυναμεροῦ μέρος αʹ, ἄνευ τοῦ βʹ, γʹ, δʹ, εʹ, ζʹ. Ὀρειβασίου περὶ μέτρων καὶ σταθμῶν. Ῥικτολόγιον, οὕτω καλούμενον, ἐκ τῶν τοῦ ἁγίου Εὐαγγελίου ῥητῶν. Περὶ τῶν εὐχρήστων ἡμερῶν καὶ ἐναντίων. Ἑρμηνεία περὶ τῶν ὅλων ἡμερῶν τῆς σελήνης. Ἑρμηνεία τῶν ιβʹ μηνῶν, καὶ περὶ τῶν ιβʹ ζωδίων. Παύλου ἰατροῦ σοφιστοῦ περὶ καταγμάτων. Περὶ τοπικῶν κενώσεων, ἀνώνυμον.

### ΘΕΟΦΙΛΟΥ ΕΞΗΓΗΣΙΣ ΕΙΣ ΤΟΥΣ ΑΦΟΡΙΣΜΟΥΣ. Β.

271. Βιβλίον βʹ μικροῦ μήκοις, ἐνδεδυμένον δέρματι κυανῷ.

### ΘΕΟΦΙΛΟΥ ΑΣΤΡΟΛΟΓΙΚΑ. Α.

272. Βιβλίον βʹ μήκοις μεγάλου, ἐνδεδυμένον δέρματι κυτίνῳ, ἐν ᾧ εἰσι τεχνολογίαι πολλαὶ ἀποτελεσμάτων περὶ πολλῶν καὶ διαφόρων ὑπο-

---

270. — 2149 (anc. DCCLXXXI, 848, 2138). Rel. de François Iᵉʳ. — Notice corrigée par Palæocappa.

271. — 2296 (anc. ↀↀCC, 1317, 3157). Rel. de Henri II. — Notice de Palæocappa, corrigée par Vergèce. Provient de J.-Fr. d'Asola.

272. — 2417 (anc. DCCCII, 872, 2734). Rel. de Henri II. — Notice de Vergèce. (XIIIᵉ siècle.)

ἄσεων· συλλεχθέντες παρὰ Θεοφίλου φιλοσόφε ἐκ πολλῶν ἀρχαίων, ἀναπνθέντες τῷ αὑτῷ υἱῷ Δευκαλίωνι. Ἐςι δὲ τὸ βιϐλίον πάνυ παλαιὸν, ἐν χάρτη δαμασκίωῷ, γεγραμμθμον καλλίςως τε κ ̣ ὀρθῶς.

## ΘΕΟΦΡΑΣΤΟΣ. A.

273. Θεοφράςου περὶ αἰϑήσεων. *In volumine impresso,* Σιμπλικίȣ ἐξήγησις εἰς τὸν Ἐπίκτητον, β´ μήκοις, δέρματι κυανῷ.

## ΘΕΟΦΥΛΑΚΤΟΣ. A.

274. Βιϐλίον α´ μικρῶ μήκοις, ἐν βεϐράνῳ, ἐνδεδυμθμον δέρματι ἐρυθρῶ, ἔςι δὲ Θεοφυλάκτου, Ἀρχιεπισκόπȣ Βουλγαρίας, ἐξήγησις εἰς τὸ κατὰ Ματϑαῖον κ ̣ Ἰωάννλυ εὐαγγέλιον.

## ΘΟΥΚΥΔΙΔΗΣ. A.

275. Βιϐλίον β´ μικρῶ μήκοις, ἐνδεδυμθμον δέρματι κυανῷ.

## ΘΕΩΝ ΕΙΣ ΤΟΤΣ ΠΡΟΧΕΙΡΟΥΣ ΚΑΝΟΝΑΣ. A.

276. Βιϐλίον β´ μήκοις μικρῶ, ἐνδεδυμθμον δέρματι ἐρυθρῶ, ἔςι δὲ Θέωνος Ἀλεξανδρέως εἰς τὲ ̣ προχείρεσις κανόνας τῆς ·ἀςρονομίας, σὰν τῖς κανονίοις. Ἐςι δ᾽ ἐν αὑτῷ κ ̣ Ἰωάννης ὁ γραμμ ̣ ατικὸς ὄπιϑεν, περὶ τῆς

273. — 2073 (anc. cɔɔɔccxxɪɪ, 1887, 3113). Rel. de Henri II. — Notice de Vergèce. Copie de Christophe Auer, et édition de Venise, J.-A. de Sabio, 1528, in-4°.

274. — 198 (anc. ᴅᴄᴄᴄxʟ, 914, 2387). Rel. de François Iᵉʳ. — Notice de Palæocappa. (xɪɪᵉ siècle.)

275. — 1735 (anc. ᴅᴄᴄᴄxᴄᴠɪɪɪ, 982, 3046). Rel. de François Iᵉʳ. — Notice de Vergèce.

276. — 2491 (anc. ᴅᴄᴄᴄʟxɪx, 949, 3208). Rel. de François Iᵉʳ. — Notice de Vergèce. (xɪᴠᵉ siècle.)

κατασκευῆς κỳ χρήσεως τῦ ἀςρολάβȣ, κỳ ἄλλȣ τινὸς ἀνωνύμου ἕτερα· ἄριςον κỳ παλαιὸν, κάλλιςα γεγραμμᾷνον, ἐν χάρτῃ δαμασκίωῷ.

## ΘΕΩΝ ΕΙΣ ΤΟΥΣ ΠΡΟΧΕΙΡΟΥΣ ΚΑΝΟΝΑΣ. Β.

277. Βιβλίον β' μήκοις μικρῷ, ἐνδεδυμᾷνον δέρματι ἐρυθρῷ, ἔςι δὲ κỳ αὐτὸ εἰς τὶς προχείροις κανόνας τῆς ἀςρονομίας, τῦ αὐτῦ Θέωνος, σὺν τῖς κανονίοις. Ἔςι δ' ἔτι ἐν αὐτῷ κỳ ὁ Ἰωάννης ὁ γραμματικὸς περὶ ἀςρολάβȣ, κỳ ἄλλα, οἷον τὸ ἄνω.

## ΘΕΩΝ ΣΜΥΡΝΑΙΟΣ. Α.

278. Βιβλίον β' μήκοις μικροτάτου, ἐνδεδυμᾷνον δέρματι καςανῷ, εἰσὶ δὲ τῦ αὐτῦ μαθηματικὰ χρήσιμα εἰς τὴν τῦ Πλάτωνος ἀνάγνωσιν. Ἔςι δὲ κỳ Εὐκλείδȣ κατοπτικά. Ἥρωνος γεωδαισία. Ἰσαὰκ μοναχȣ περὶ ὀρθο-γωνίων τειγώνων. Εὐκλείδȣ τινὰ γεωμετικά. Ἔτι, Ἥρωνος περὶ μέτρων, κỳ Κλεομήδοις ἡ κυκλικὴ θεωρεία· διὰ τύπου μόνον, τὰ δ' ἄλλα τῆς χειρός.

## ΘΕΩΝΟΣ ΣΜΥΡΝΑΙΟΥ. Β.

279. Βιβλίον α' μήκοις, ἐνδεδυμᾷνον δέρματι κυανῷ, εἰσὶ δ' ἐν αὐτῷ ταῦτα· Θέωνος Σμυρναίȣ μαθηματικὰ χρήσιμα εἰς τὰ Πλάτωνος ἀνά-γνωσιν, καὶ πάλιν τὰ αὐτὰ ἐκ δευτέρȣ ἐν αὐτῷ τῷ βιβλίῳ. Ὀλυμπο-

277. — 2492 (anc. cIɔIɔccxxxi, 1895, 3212). Rel. de Henri II. — Notice de Vergèce. Pro-vient d'Antoine Éparque. (xive siècle.)

278. — 2013 (anc. cIɔIɔccccLxi, 2190, 3188). Rel. de Louis XV. — Pas d'ancienne notice. Provient de Jérôme Fondule. Copie (en partie) de Christophe Auer. — L'édition de Cléomède (Paris, 1539, in-4°) mentionnée à la fin de ce volume manquait déjà au xviiie siècle.

279. — 1817 (anc. DccLviii, 817, 2103). Rel. de Henri II. — Notice de Palæocappa. Provient de J.-Fr. d'Asola.

δώρου ὑπομνήματα εἰς τὸν τῶ Πλάτωνος Φίληβον. Μιχαήλου τῶ Ψελλῶ εἰς τὼ ψυχογονίαν τῶ Πλάτωνος. Μαξίμου Τυρίε λόγος περὶ τῶ τίς ὁ Θεὸς κατὰ Πλάτωνα. Τοῦ αὐτῶ, εἰ τὸν ἀδικήσαντα ἀνταδικητέον. Ξενοκράτους περὶ τῆς ἀπὸ ἐνύδρων τροφῆς.

## ΙΑΤΡΙΚΑ ΔΙΑΦΟΡΑ. Α.

280. Βιβλίον αʹ μικρῷ μήκοις παλαιόν, τὸ ἥμισυ ἐν βεβράνῳ, ἐνδεδυμβνον δέρματι κυανῷ, ἐν ᾧ εἰσι ταῦτα· Συμεὼν τῶ Σὴθ περὶ τροφῶν δυνάμεως. Περὶ τῶν μεγάλων καὶ μικρῶν καθαρμάτων. Περὶ ἀλοιφῆς ὠφελίμου. Περὶ ἀλοιμάτων. Περὶ ἐμπλάστρων. Περὶ ἔφυν ἐκ τῶ Ἀβικιανῶ. Περὶ λοιμικῆς, τῶ Ῥαζῆ. Γαληνῶ περὶ φλεβοτομίας. Ἐπιφανίε περὶ τῶν ιϛʹ λίθων. Στεφάνε περὶ διαφορᾶς πυρετῶν. Περὶ διαχωρημάτων, ἐκ τῶν Θεοφίλου. Γαληνῶ εἰς τὰ προγνωστικὰ Ἱπποκράτοις. Θεοφίλου ἐξήγησις εἰς τὶς ἀφορισμοίς. Ἔτι δὲ μετὰ τὼ ἀρχὼ τὸ ἥμισυ ἐν βεβράνῳ· Ἀετίε περὶ τῆς τῶν πυρετῶν διαγνώσεως καὶ θεραπείας, ἐν βεβράνῳ. Τοῦ αὐτῶ περὶ τῶν ἐν ὀφθαλμοῖς συνισταμβνων παθῶν, ἐν βεβράνῳ. Τοῦ αὐτῶ περὶ δυσκρασίας ἢ ἀπονίας ἥπατος, ἢ ἐφ᾽ ὧν αἷμα διὰ γαστρὸς φέρεται. Περὶ εὐχύμων ἢ περὶ διαίτης· ἀνώνυμον·

## ΙΑΤΡΙΚΑ ΔΙΑΦΟΡΑ. Β.

281. Βιβλίον βʹ μικρῷ μήκοις, ἐνδεδυμβνον δέρματι ἐρυθρῷ, ἐν ᾧ εἰσι ταῦτα· Καλλίτου, μοναχοῦ τῶ Μερκουρίε, περὶ σφυγμῶν. Σκευασίαν τῶν

280. — 2228 (anc. cↃↃcxxviii, 1237, 2702). Rel. de Henri II. — Notice de Palæocappa. (xive-xie siècles.)

281. — 2315 (anc. cↃↃↃccxlv, 2008, 3175). Rel. de Henri II. — Notice de Vergèce. Copie (en partie) de Georges Grégoropoulos.

ἀντιδότων· Σκευασίαι ἐμπλάϛρων. Σκευασίαι τῶν ἐλαίων. Περὶ ἀντιβαλλο-
μένων Αἰγινήτου. Λεξικόν τι τῆς τῶν βοτανῶν ἑρμηνείας. Περὶ κατασκευῆς
τ͂ ἀνθρώπου, ἐν συνόψι. Περὶ βοηθημάτων κ̀ ἀντιδότων τινῶν. Ἔπ, περὶ
ἀντιδότων, κ̀ ἐμπλάϛρων, κ̀ ἁπλῶν φαρμάκων, κ̀ τροφῶν, κ̀ συνθέσεων
κενωτικῶν, κ̀ ἐπιθετικῶν παντοίων νόσων κ̀ αἰτιῶν, τὰ πλείω γεγραμμένα
βουλγάρε. Βλεμμύδοις περὶ ἔργων ἐν συνόψι. Καὶ πάλιν ὁμοίως συν-
αγωγαὶ οἷαι αἱ ἄνω, κ̀ Ἱπποκράτους ἐπιϛολὴ πρὸς Πτολεμαῖον, κ̀ ϛίχοι τινὲς
εἰς τοὺς ιϚ´ μῆνας, κ̀ ἑρμηνεία μικρά τις τῶν ἔργων. Στίχοι τινὲς χυδαῖοι,
ἤγουν βουλγάρε, καὶ τινὲς ἀποσημειώσεις πολλῶν ὑποθέσεων. Σεληνοδρό-
μιόν τι κ̀ ἑρμηνεία τ͂ εὑρεῖν τοὺς κύκλους σελήνης κ̀ ἡλίε κ̀ τ͂ Πάϛα·
Ἐρωταποκρίσεις τινὲς θεολογικαὶ, κ̀ ἐπιθέσεις τῆς ὀρθοδόξε πίϛεως, κ̀ μετὰ
ταῦτα πάλιν συνθέσεις τινὲς ἰατρικαὶ, ἀτάκτως κ̀ σποράδην τεθειμέναι.

## ΙΑΤΡΙΚΑ ΔΙΑΦΟΡΑ. Γ.

282. Βιβλίον β´ μικρ͂ μήκοις, ἐνδεδυμένον δέρματι κυανῷ, ἔϛι δὲ
ἰατροσοφεῖον συνηθροισμένον ἐκ τῶν τ͂ Ἱπποκράτους, κ̀ Γαλην͂, κ̀ Μάγνε,
κ̀ Ἐρασιϛράτου βιβλίων, γέγραπται δὲ ὑπό τινος παιδαρίε ἀναλφαβήτου.

## ΙΑΤΡΙΚΑ ΚΑΙ ΑΛΛΑ. Δ.

283. Βιβλίον β´ μικρ͂ μήκοις, ἐνδεδυμένον δέρματι καταϛίκτῳ ἐρυ-
θροῖς κ̀ πρασίνοις ϛίγμασιν, οἷον μάρμαρω, ἐν ᾧ ἐϛι Γαλην͂ διαθήκη·
περὶ τ͂ ἀνθρωπίε σώματος κατασκευῆ. Ἰατρικόν τι, ὃ ἡ ἀρχὴ λείπει.

282. — 2324 (anc. ciↃcxli, 1249, 3180). Rel. de Henri II. — Notice de Palæocappa. Provient de J.-Fr. d'Asola.

283. — 2091 (anc. ciↃↃcclxxi, 1931, 3496). Rel. de Henri II. — Notice de Palæocappa. Provient de J.-Fr. d'Asola.

Σύνοψις ἐν ἐπιτόμῳ περὶ τῶν βοηθημάτων κ̀ τῇ τρόπου τῆς δόσεως αὐτῶν, μετὰ τῶν ἰδίων σπερμάτων, ὁμοίως κ̀ περὶ ἐλιγμάτων κ̀ τροχίσκων. Περὶ διαίτης βιβλία β΄, ἀνεπίγραφα. Περὶ ποδαλγίας. Περὶ ἰατρείας ἵππων, ἐκ τῇ Ὀσάντρε κ̀ Ἱπποκράτοις τῶν ἰατρῶν.

## ΙΑΤΡΙΚΑ ΤΙΝΑ. Ε.

284. Βιβλίον ή΄ μήκοις, ἐνδεδυμ̣῾νον δέρματι κυανῷ, ἔςι δὲ ἰατρικὸν βιβλίον περιέχον ἀπορράδ̀ω πολλὰ, ἤγουν ἀντίδοτας, βοτάνας, ἔμπλαςρα, κοκκία, ποτὰ, κ̀ λεξικόν τι ἰατρικόν.

## ΙΑΤΡΙΚΟΝ ΤΙ ΚΑΙ ΛΕΞΙΚΟΝ. Ζ.

285. Βιβλίον β΄ μικρῇ μήκοις παχὺ, ἐνδεδυμ̣῾νον δέρματι κυανῷ, ἐν ᾧ ἔςι ταῦτα· Ἰατρικόν τι, ᾧ ἡ ἀρχὴ λείπει. Λεξικόν τι ἀνεπίγραφον. Χυμικὰ ὀλίγα. Ἔπι, ἰατρικά τινα σημειώματα πάνυ ὀλίγα. Λόγοι δύο, ὡς οἶμαι, Γρηγορείου, μετ' ἐξηγήσεως, ὁ εἷς ἀκέφαλος, κ̀ ὁ ἕτερος κατὰ Ἰουλιανῇ. Ἑρμηνείαί τινες τῇ θεμελίᾳ τῆς σελήνης κ̀ τῇ κύκλῳ αὐτῆς, ὁμοίως κ̀ τῇ ἡλίῳ κ̀ τῇ Πάσχα. Ἐξήγησις τῆς ἀλφαβήτου ἑλληνιςὶ κ̀ ἑβραϊςὶ, ἤτοι τῆς ἑλληνικῆς κ̀ ἑβραϊκῆς.

## ΙΑΤΡΙΚΟΝ ΒΟΥΛΓΑΡΕ. Η.

286. Βιβλίον α΄ μικρῇ μήκοις, ἐνδεδυμ̣῾νον δέρματι ἐρυθρῷ, ἔςι δὲ

284. — 2510 (anc. CIƆIƆXXXIIII, 1673, 3495). Rel. de François Ier. — Notice de Vergèce. Provient de J.-Fr. d'Asola.

285. — 2314 (anc. DCCCLI, 930, 3183). Rel. de Henri II. — Notice de Vergèce. (XIVe siècle.)

286. — 2236 (anc. CIƆLIV, 1161, 2700). Rel. de Henri II. — Notice de Palæocappa.

πόνημα Ἰωάννȣ ἀρχιάτρȣ, περιέχον σιωοπτικῶς πάντων τῶν παθῶν ἀδήλων τε ἢ φανερῶν τὰς θεραπείας. Κανόνια δύο τῆς σελίωης, ἢ ἄλλο περὶ τῆς εὑρέσεως τȣ Πάχα, τȣ Δαμασκίωȣ. Ἰατροσοφικὸν ἐκ διαφόρων παλαιῶν τε ἢ νέων, βουλγάρε. Τοῦ Ψελλȣ πρὸς Κωνσαντῖνον τὸν Πορφυρογέννητον σιωοψις τῆς ἰατρικῆς πάσης τέχνης.

## ΙΑΜΒΛΙΧΟΣ. Α.

287. Βιβλίον α´ μήκοις, ἐνδεδυμῥον δέρματι πορφυρῷ, περιέχι δὲ ζάδε· Ἰαμβλίχου λόγοις δ´, περὶ τȣ Πυθαγορεικοῦ βίȣ, προτρεπτικὸς λόγος εἰς φιλοσφίαν, περὶ τῆς κοινῆς μαθηματικῆς ἐπισήμης, περὶ τῆς Νιχομάχου ἀριθμητικῆς εἰσαγωγῆς. Μαρίνȣ φιλοσόφȣ προθεωρεία τῶν Εὐκλείδȣ δεδομῥων. Εὐκλείδȣ δεδομῥα.

## ΙΑΜΒΛΙΧΟΣ. Β.

288. Βιβλίον α´ μήκοις, ἐνδεδυμῥον δέρματι μέλανι, ἔσι δὲ ἀπόκρισις αὐτȣ πρὸς τὼ τȣ Πορφυρίȣ ἐπισολίω ἢ λύσις τῶν ἐν αὐτῇ ἀπορημάτων περὶ τῶν Αἰγυπτίων μυστηρίων.

## ΙΕΡΑΣ ΤΕΧΝΗΣ. Α.

289. Βιβλίον γ´ μήκοις μικρȣ, ἐνδεδυμῥον δέρματι ποικιλοχρόῳ οἱονεὶ μάρμαρον, ἔσι δὲ καὶ αὐτὸ περὶ τῆς χρυσοποιίας, ἐν ᾧ ἐσιν ὁ Δημόκριτος,

---

287. — 1981 (anc. ↃↃCII, 1202, 2578). Rel. de François Iᵉʳ. — Notice de Palæocappa, complétée par Vergèce. Copie (en partie) de Christophe Auer.

288. — 1980 (anc. ↃↃCVIII, 1208, 2579). Rel. de François Iᵉʳ. — Notice de Vergèce. Copie de Vergèce.

289. — 2325 (anc. ↃↃↃXXXIX, 1676, 3500). Rel. de Henri II. — Notice de Vergèce. (XIIIᵉ siècle.)

13

ἢ Διόσκουρος, Συνέσιος, Στέφανος Ἀλεξανδρεὺς ἢ Ζώσιμος, οἱ γράψαντες περὶ αὐτῆς· ἔτι δὲ πάνυ παλαιὸν ἢ ὀρθῶς γεγραμμένον, ἐν χάρτῃ δαμασκηνῷ.

## ΙΕΡΑΚΟΣΟΦΙΚΟΝ. ˋΑ.

290. Βιβλίον β′ μήκοις, ἐνδεδυμένον δέρματι ῥοδάνῳ καπνῶδη κατεσκευασμένον ἰταλιστί, ἔτι δὲ βιβλίον ὀρνεοσοφικὸν, σωτεθὲν παρὰ Δημητρίῳ Κωνσταντινοπολίτου, δηλαδὴ περὶ τῆς τῶν ἱεράκων ἀνατροφῆς τε ἢ θεραπείας βιβλία β′, πρὸς τὸν βασιλέα Μιχαῆλον, ἴσως τὸν Πορφυρογέννητον, ἔτι δὲ γεγραμμένον ἑλληνιστί τε ἢ ῥωμαϊστί[1].

## ΙΟΥΣΤΙΝΟΣ ΜΑΡΤΥΣ. Α.

291. Βιβλίον α′ μήκοις πάνυ παχὺ, ἐνδεδυμένον δέρματι πρασίνῳ, ἔτι δὲ πᾶσα ἡ πραγματεία αὐτῇ, δηλονότι ὑποθῆκαι ἢ παραινέσεις, καὶ πρῶτον· Λόγος παραινετικὸς πρὸς Ἕλληνας. Διάλογος πρὸς Τρύφωνα Ἰουδαῖον. Ἀπολογία ὑπὲρ χριστιανῶν πρὸς τὴν σύγκλητον τῶν Ῥωμαίων. Δευτέρα ἀπολογία ὑπὲρ αὐτῶν πρὸς Ἀντωνῖνον τὸν Εὐσεβῆ. Λόγος περὶ μοναρχίας. Ἔκθεσις περὶ τῆς ὀρθῆς πίστεως. Ἀνατροπαὶ δογμάτων Ἀριστοτελικῶν ἐκ τῆς φυσικῆς ἀκροάσεως, ἢ τῆς οὐρανοῦ ἢ τῶν ἄλλων. Ἐρωταποκρίσεις πρὸς Ἕλληνας. Ἔτι δὲ καὶ Ἀδριάνου ἐπιστολὴ ὑπὲρ χριστιανῶν,

290. — 2323 (anc. cɪɔɪɔcccɪxxɪɪ, 2200, 3137). Rel. du xvɪᵉ siècle. — Notice de Vergèce. Copie de Christophe Auer. Provient de Pierre Gilles.

291. — 450 (anc. cɪɔcccvɪɪ, 1428, 2270). Rel. de Henri II. — Notice de Vergèce. Copié en 1363.

---

[1] En marge de cet article, à la place du trait de plume qui lui sert à marquer la présence des différents volumes, Pierre de Montdoré a écrit le nom d' « Angelo », pour noter sans doute que le manuscrit, au moment du récolement, était prêté à Ange Vergèce.

καὶ Ἀντωνίυ σεὸς τὸ κοινὸν τῆς Ἀσίας. Καὶ Μάρκου ἐπιϛολὴ σεὸς τἰω σύγκλητον ὑπὲρ τῶν χϱιϛιανῶν. Αὐτοκράτορες.

## ΙΟΥΣΤΙΝΟΥ ΤΟΥ ΜΑΡΤΥΡΟΣ, ΚΑΙ ΓΕΩΡΓΙΟΥ ΠΑΧΥΜΕΡΗ, ΚΑΙ ΑΛΛΩΝ ΠΟΛΛΩΝ. Β.

292[1]. Βιβλίον δ' μήκοις μεγάλου πάνυ παχὺ, κακῶς ἰ φαύλως κατεσκευασμένον ἰταλιϛὶ ἐν δέρματι ἐρυθϱῷ, σεϱιέχϟ δὲ πολλὰς συλλογὰς φιλοσοφικὰς, θεολογικὰς, ἰ μαθημαπκὰς ἰ ἄλλας, οἷαί εἰσιν αὐταί· Λογικά ϟινα Γεωργίϟ τῷ Παχυμέρη. Μανουἠλ Χϱιϛονύμου λόγος ἀποδεικπκὸς ὅπ ἡ Θεοτόκος ἡμιωτέϱα τῶν Χεϱουβίμ ἐϛι. Γεννα∂ίϟ Σχολαείϟ σεϱὶ τῆς πίϛεως ὁπόταν αὐτὸν ἠϱώτησεν ὁ Ἀμηϱᾶς. Τοῦ αὐϟ ἐπιϛολὴ σεὸς τὸν μητϱοπολίτἰω Ἐφέσου. Τοῦ Χρυσοϛόμου ἐγκώμιον εἰς ϟοὶς ἀποϛόλοις Πέτϱον ἰ Παῦλον. Εὐχἠ εἰς τἰω Θεοτόκον. Εὐχἠ εἰς τἰω ἁγίαν Τϱιάδα. Πεϱὶ ὸϱιθμῶν ϟι. Ἰουϛίνϟ τῷ μάϱτυϱος ἀνατϱοπὴ ϟινων δογμάτων Ἀϱιϛοτελικῶν.

292[2]. Γεωργίϟ Παχυμέρη πεϱὶ ψυχῆς. Τοῦ αὐϟ πεϱὶ αἰϑήσεως καὶ αἰϑητῶν. Τοῦ αὐϟ πεϱὶ μνήμης, καὶ τῷ μνημονεύειν καὶ ἀναμνήσεως. Τοῦ αὐϟ πεϱὶ ὕπνϟ καὶ ἐγρηγόρσεως. Τοῦ αὐϟ πεϱὶ τροφῆς. Τοῦ αὐϟ πεϱὶ ἐνυπνίων. Τοῦ αὐϟ πεϱὶ τῆς καθ' ὕπνον μαντικῆς. Τοῦ αὐϟ πεϱὶ ζώων κινήσεως. Τοῦ αὐϟ πεϱὶ νεότητος καὶ γήϱϱς. Τοῦ αὐϟ πεϱὶ ἀναπνοῆς. Μαξίμου ὁμολογητοῦ ϟινὰ ὀλίγα θεολογικὰ κεφάλαια. Ἀϱιϛοτέλους πεϱὶ ἑρμἰωείας. Κικέϱωνος τόποι. Γεωργίϟ Λεκαπηνϟ ἐπιϛολαί. Ψελλϟ εἰς τὸ πεϱὶ ἑρμἰωείας μέϱϱς ϟι μικρόν. Ἀρσενίϟ, τῷ Μονεμβασίας ἐπισκόπου, ἐπιϛολὴ

292[1]. — 2135 (anc. cıɔıɔlıı, 1686, 3436). Rel. de Henri II. — Notice de Vergèce.

292[2]. — 2136 (anc. cıɔıɔccxvıı, 1884, 348o). Rel. de Henri II. — Notice de Vergèce.

πρὸς τὸν καρδινάλιον τὸν Ῥέδουλφον. Ψελλῦ γεωμετεία ἐν ἐπιτομῇ. Τοῦ αὐτῦ ἀςρονομία ἐν ἐπιτομῇ [1].

## ΙΟΥΣΤΙΝΟΥ ΜΑΡΤΥΡΟΣ ΚΑΙ ΑΛΛΑ. Γ.

293. Βιβλίον β΄ μήκοις, δέρματι ἐρυθρῷ, ἐν ᾧ εἰσι ταῦτα· Ἰουςίνε φιλοσόφε κ μάρτυρος ἔκθεσις τῆς ὀρθοδόξε πίςεως, ἐν κεφαλαίοις κγ΄. Ἐπ, Δομινίκου Βενέτου, κ πατειάρχου τῆς Γραντέσης κ Ἀκυλίας, πρὸς Ἀντίοχον, πατειάρχω Ἀντιοχίας. Τοῦ αὐτῦ πατειάρχου Ἀντιοχίας πρὸς αὐτὸν ὑπόκρισις. Πέτρε, Θεουπόλεως κ πάσης Ἀνατολῆς πατειάρχου, λόγος καθ᾽ ὃν καιρὸν εἰσῆλθεν ὁ Ἰταλὸς Ἀργυρὸς ἐλέγξων τὰ τῆς Ἑλλάδος. Τοῦ λόγου τῦ εἰς τὸν ἐπιτάφιον τῦ ἁγίε Βασιλείε σχόλια. Τοῦ λόγου τῦ εἰς τὸν ἅγιον Ἀθανάσιον σχόλια. Γενναδίε πατειάρχου ἔκθεσις πίςεως τῶν χειςιανῶν πρὸς τὸν Ἀμνεὰν Μεχμέτω, τὸν ἄρχοντα τῶν Ἀγαρίωῶν. Ἀναςασίε τῦ Σιναίτου φισικαὶ ὑποείαι περὶ ζωῆς κ θανάτου. Χρονικά τινα νέα. Ἑρμηνεία ἑβραϊκῶν ὀνομάτων. Διαθήκαι τῶν ιβ΄ υἱῶν τῦ Ἰακώβ. Διαθήκαι Συμεὼν περὶ φθόνε. Διαθήκαι Λευὶ περὶ ἱερωσύνης κ ὑπερηφανίας. Διαθήκαι Ἰούδα περὶ ἀνδρείας κ φιλαργυρείας. Διαθήκαι Ἰσαχάρ περὶ ἀγαθότητος. Διαθήκαι Νεφθαλεὶμ περὶ φισικῆς ἀγαθότητος, κ τῶν ἑξῆς, Γὰδ, Ἀσὴρ, Ἰωσὴφ, Βενιαμὶν, Ἰώβ.

293. — 938 (anc. DCCCCXVI, 1004, 2976). Rel. de François Iᵉʳ. — Notice de Vergèce.

---

[1] Palæocappa a modifié en ces termes la description qu'il avait donnée de la reliure de ce manuscrit : Ἀκαπλῶς ἰταλιςὶ δεδεμένον δέρματι ἐρυθρῷ. Peu après sans doute on en forma deux volumes, qui furent reliés à nouveau, comme en témoigne la note suivante de Pierre de Montdoré, écrite en marge de la notice : « Hoc volumen discerptum est in duo, quæ sunt cooperta corio citrino δ΄ μήκοις, quorum prius continet usque ad τὸ Γεωργίε Παχυμέρη περὶ ψυχῆς, et alterum continet sequentia. »

## ΙΟΥΣΤΙΝΟΣ ΜΑΡΤΥΣ. Δ.

294. Βιβλίον β΄ μικρῷ μήκοις, ἐν βεβεάνῳ, ἐνδεδυμῆνον δέρματι κα-ςανῷ, ἐν ᾧ εἰσι ταδε· Ἰουςίνυ τῦ μάρτυρος ἡ φιλοσόφυ ἔκθεσις τῆς ὀρθο-δόξυ πίςεως. Ἐπιςολὴ Δομινίκου, πατειάρχου Βενεπίας, πρὸς τὸν Ἀντιοχείας πατειάρχω, καὶ τῦ αὐτῦ Ἀντιοχείας πρὸς αὐτὸν, καὶ Μιχαὴλ, τῦ πατει-άρχου Κωνςαντινουπόλεως, πρὸς Πέτρον, τὸν Θεουπόλεως πατειάρχω, ἐν αἷς Φαίνεται τὰ αὐτα τῆς διαιρέσεως τῶν Γεαικῶν καὶ Λατινῶν, ἀναγνώ-σεως ἀξιώτατα. Σχόλια εἰς τὸν ἐπιτάφιον τῦ μεγάλου Βασιλείυ. Νεμεσίυ, ἐπισκόπου Ἐμέσης, περὶ φύσεως ἀνθρώπου. Βασιλείυ τῦ μεγάλου περὶ παρθενίας. Γρηγορείυ, ἐπισκόπου Νύσης, κατηχητικὸς ὁ μέγας, ἐν κεφα-λαίοις μ΄. Τοῦ αὐτῦ ἀπολογία περὶ τῆς ἑξαημέρου. Τοῦ αὐτῦ ἕτερος λόγος. Ἐρώτησις προσενεχθεῖσα τῷ ἁγίῳ Μαξίμῳ. Τοῦ αὐτῦ Νύσης πρὸς τὰς ἀχθομῆνοις ταῖς ἐπιτιμήσει. Τοῦ αὐτῦ ἑρμηνεία ἐπίτομος εἰς τὴν τῶν ψαλ-μῶν ἐπιγραφήν. Τοῦ αὐτῦ εἰς τὸν ς΄ ψαλμόν. Τοῦ αὐτῦ περὶ τῶν ἀπιόντων εἰς Ἱεροσόλυμα. Ἀλεξάνδρυ Ἀφεοδισίεως ἐπὶ ἴσων ἀπορείαις λύσεις.[1]

## ΙΠΠΟΚΡΑΤΟΥΣ ΤΟΜΟΣ Α΄. Γ.

295. Βιβλίον β΄ μήκοις, ἐνδεδυμῆνον δέρματι ἐρυθρῷ, περιέχ δὲ Ἱπποκράτους λόγοις ἰατεικοὶς λθ΄, ἀπ᾿ ἀρχῆς μέχει τῦ περὶ προγνώσεως λόγου, κατὰ τὴν διαίρεσιν τῆς τάξεως τῶν λόγων τῦ βιβλίυ τύπου, ὧν τὸν

294. — 1268 (anc. cɔ CCCCLXX, 1605, 2879). Rel. de François I<sup>er</sup>. — Notice d'Antoine Éparque. Provient d'Antoine Éparque. (XII<sup>e</sup> siècle.)

295. — 2255 (anc. cɔ CCCLXXXI, 1509, 3138). Rel. de Henri II. — Notice de Palæocappa, refaite par Vergèce.

[1] Une demi-page a été laissée en blanc, à la suite de cet article, dans la minute du catalogue, pour rece-voir les notices d'un premier et d'un second volume d'Hippocrate; en marge, on lit : λείπει.

κατάλογον εὑρήσεις ἐν τῷ τέλ τ͂ς βιβλίυ τούτου. Ἐν δὲ τῇ ὰρχῇ πρῶτον
μὲν ἐς͂ Τις πίναξ ὅπως ἂν ῥᾷον εὕρη Τις ἂν τὰς παρ᾽ Ἱπποκράτει Φισικὰς
ἀθενείας ἡ διαιτητικὰς μεθόδοις. Εἶτα, Γαληνῦ ἐξήγησιν τῶν παρ᾽ Ἱππο-
κράτοις γλωσσῶν, ἡ μετ᾽ αὐτίω, τὸν βίον Ἱπποκράτοις κατὰ Σωρανὸν,
ἐν χάρτῃ.

### ΙΠΠΟΚΡΑΤΟΥΣ ΤΟΜΟΣ Β΄. Δ.

296. Βιβλίον β΄ μήκοις, ἐν χάρτῃ, ἐνδεδυμβμον δέρματι πρασίνῳ,
περιέχ δὲ Ἱπποκράτοις λόγοις κη΄, ὰρχομβμοις ὰπὸ τ͂ς περὶ τῆς διαίτης
τῶν ὀξέων, ὅς ἐς͂ λόγος μ΄, κατὰ τίω διαίρεσιν τῆς τάξεως τῶν ἐνθάδε λόγων,
μέχει τ͂ς ζ΄ τῶν ἐπιδημιῶν τόμου. Τῶν δὲ λόγων τὸν κατάλογον εὑρήσεις
ἐν τῷ τέλ τ͂ς βιβλίυ. Τὸν δὲ λοιπὸν πίνακα, ὃν εἴπομβμ ἐν τῷ α΄ τόμῳ,
δηλαδὴ περὶ τ͂ς εὑρεῖν ῥᾷον τὰς Φισικὰς ἀθενείας ἡ διαιτητικὰς μεθόδοις,
εὑρήσεις ἐν τῇ ὰρχῇ τ͂ς βιβλίυ τούτου, ὅ ἐσιν Ἱπποκράτοις τόμος β΄.

### ΙΠΠΟΚΡΑΤΗΣ. Ε.

297. Βιβλίον α΄ μήκοις παλαιὸν, ἐν χάρτῃ, ἐνδεδυμβμον δέρματι κυανῷ,
εἰσὶ δ᾽ ἐν αὐτῷ Ἱπποκράτοις ἅπαντα ἡ ἐπιςολαί.

### ΙΠΠΟΚΡΑΤΗΣ. Ζ.

298. Βιβλίον β΄ μήκοις μεγάλου πάνυ παλαιὸν ἡ παχὺ, ἐν χάρτῃ,
ἐνδεδυμβμον δέρματι πρασίνῳ, ἔς͂ δ᾽ ἐν αὐτῷ Ἱπποκράτοις ἅπαντα.

296. — 2254 (anc. cⅠↃcccxxcⅡ, 1510, 3139). Rel. de Henri II. — Notice de Palæocappá, refaite par Vergèce.

297. — 2143 (anc. ccxlix, 249, 2670). Rel. de Vergèce. Provient de J. Lascaris, puis d'Antoine Éparque. (xive siècle.)

298. — 2142 (anc. dcccⅢ, 873, 2672). Rel. de François Ier. — Notice de Palæocappa. (xiiie-xive siècles.)

## ΙΠΠΙΑΤΡΙΚΟΝ. Α.

299. Βιβλίον α΄ μήκοις, ἐνδεδυμῦνον δέρματι κυανῷ, εἰσὶ δὲ ζὰ ἱππο-
ιατεικὰ βιβλία δύο, διηρημῦνα ἐν κεφαλαίοις ρλβ΄, σωνπλεγμένα παρὰ
Ἀψύρτου, κ᾽ Ἱεροκλέοις, κ᾽ ἄλλων. Ἔςι δ᾽ ἔτι περὶ μέτρων κ᾽ ςαθμῶν μικρόν
ζι. Ἔπι, ἐκ τῶν ὀρνεοσοφισικῶν κεφάλαιά ζινα, τῇ κοινῇ φωνῇ γεγραμμῦνα.

## ΙΣΟΚΡΑΤΗΣ. Α.

300. Βιβλίον β΄ μικρῷ μήκοις, ἐνδεδυμῦνον δέρματι πρασίνῳ, ἐν ᾧ εἰσιν
Ἰσοκράτοις λόγοι κα΄.

## ΙΣΟΚΡΑΤΗΣ. Β.

301. Βιβλίον α΄ μικρῷ μήκοις, ἐνδεδυμῦνον δέρματι ἐρυθρῷ, ἐν ᾧ εἰσι
λόγοι Ἰσοκράτοις ιγ΄.

## ΙΣΟΚΡΑΤΗΣ. Γ.

302. Βιβλίον β΄ μικρῷ μήκοις, ἐνδεδυμῦνον δέρματι κυανῷ, ἐν ᾧ εἰσιν
Ἰσοκράτοις λόγοι ιγ΄.

299. — 2245 (anc. xxxvi, 36, 2711). Rel. de Henri II. — Notice de Vergèce. Provient de
J.-Fr. d'Asola. Copie d'Antoine Damilas.

300. — 2991 (anc. cɪɔxɪv, 1108, 3286). Rel. de François I<sup>er</sup>. — Notice de Palæocappa. Copie
de Michel Souliardos.

301. — 2932 (anc. dcccclxxxvi, 1075, 2777). Rel. de François I<sup>er</sup>. — Notice de Palæocappa.

302. — 2990 (anc. cɪɔɪɔlxxxɪɪɪ, 1723, 3285). Rel. de François I<sup>er</sup>. — Notice de Vergèce.
(xɪv<sup>e</sup> siècle.)

ΙΣΤΟΡΙΑΙ ΡΩΜΑΙΚΑΙ. Α.

303. Βιβλίον α΄ μήκοις, ἐνδεδυμένον δέρματι ἐρυθρῷ, εἰσὶ δ' ἐν αὐτῷ ἱςορίαι ρωμαϊκαί τινος καλουμένης Κουροπαλάτου, αἵτινες ἄρχονται μὲν ἀπὸ Νικηφόρου βασιλέως, λήγουσαι δὲ εἰς τὸν Ἰσαάκιον τὸν Κομνηνόν· ἡ δ' ἐπιγραφὴ ὡς ἄνω.

ΙΩΑΝΝΗΣ ΓΡΑΜΜΑΤΙΚΟΣ. Α.

304. Βιβλίον α΄ μήκοις μικρῷ, ἐνδεδυμένον δέρματι ποικιλοβάφῳ, οἱονεὶ ςίγματα κύτρινα κỳ λευκὰ ἐπ' ἐρυθρὸν οἷον μάρμαρον, ἔςι δ' ἐν αὐτῷ ἐξήγησις εἰς τὰ α΄ ἀναλυτικά, Ἰωάννου τοῦ γραμματικοῦ. Ἔπ δ' ἐξήγησις εἰς τὸ β΄ τῶν προτέρων ἀναλυτικῶν. Ἔπ, Συριανοῦ περὶ τῶν ἐν τῷ δευτέρῳ τῆς μετὰ τὰ φυσικὰ τοῦ Ἀριστοτέλοις πραγματείας λογικῶς ἠπορημένων· ἡ δ' ἐπιγραφὴ ὡς ἄνω.

ΙΩΑΝΝΟΥ ΓΡΑΜΜΑΤΙΚΟΥ ΕΙΣ ΤΑ ΛΟΓΙΚΑ. Β.

305. Βιβλίον α΄ μήκοις μικρῷ, ἐνδεδυμένον δέρματι κυανῷ, εἰσὶ δ' ἐν αὐτῷ ὑπομνήματα εἰς τὰ πρῶτα τῶν προτέρων ἀναλυτικῶν, Ἰωάννου τοῦ γραμματικοῦ, καί τινες ψυχαγωγίαι κάλλιςαι ἐν τῷ κειμένῳ.

3o3. — 1721 (anc. LXXIII, 73, 2081). Rel. de François Ier. — Pas d'ancienne notice. Copie de Christophe Auer, 1543.

3o4. — 1912 (anc. CIƆIƆCCXV, 1863, 2635). Rel. de Henri II. — Notice de Vergèce. Provient de J.-Fr. d'Asola.

3o5. — 1846 (anc. CIƆCXV, 1215, 2636). Rel. de Henri II. — Pas d'ancienne notice. Provient de J.-Fr. d'Asola. (XIVe siècle.)

## ΙΩΑΝΝΗΣ ΑΛΕΞΑΝΔΡΕΥΣ. Α.

306. Βιβλίον β΄ μήκοις, ἐνδεδυμῥύον δέρμαπ κυανῷ, εἰσὶ δ᾽ ἐν αὐτῷ ταῦτα· Πεῷτόν ἵινα κεφαλαιωδῶς εἰρημῥύα ἐκ τῆς τῷ Πτολεμαίυ συωτάξεως. Εἶτα, Ἰωάννης Ἀλεξανδρεὺς ὁ γραμματικὸς πεεὶ κατασκευῆς καὶ χρήσεως τῷ ἀςρολάβυ. Ἔπ, πεεὶ ἀςρολάβυ, ἵινὸς ἀνωνύμου. Ἔπ, Γρηγοεᾶς πεεὶ τῆς κατασκευῆς τῷ ἀςρολάβυ. Ἐξήγησις ἀνώνυμος εἰς τὼ τετράβιβλον τῷ Πτολεμαίυ. Πορφυείυ φιλοσόφυ εἰσαγωγὴ εἰς ᾶ ἀποτελεσματικά Πτολεμαίυ, ὅυτέςιν εἰς τὼ τετράβιβλον. Ἀςρολογικά ἵινα ἐκ τῶν Δημοφίλου.

## ΙΩΑΝΝΟΥ ΤΖΕΤΖΟΥ ΙΣΤΟΡΙΑΙ. Α.

307. Βιβλίον β΄ μήκοις, ἐν πάπύεῳ δαμασκίωῷ, παλαιὸν, ἐνδεδυμῥύον δέρμαπ κυανῷ, ἐν ᾧ Ἰωάννυ Τζέτζυ ἱςοείαι, κὴ μῦθοι κὴ ἀλληγοείαι, δϊὰ ςίχων πολιπκῶν, κὴ ἐπιςολαὶ τῷ αὐτῷ [1].

## ΙΩΑΝΝΗΣ Ο ΚΛΙΜΑΚΟΣ. Β.

308. Βιβλίον α΄ μήκοις, ἐν βεβεάνῳ, παλαιὸν, ἐνδεδυμῥύον δέρμαπ πεεασίνῳ, εἰσὶ δὲ λόγοι ἀσκηπκοὶ τῷ ἀββᾶ Ἰωάννυ, ἡγουμῥύυ τῶν ἐν τῷ Σινᾷ ὄρει μοναχῶν, ἐπονομάζεται δὲ τὸ βιβλίον, Κλίμαξ θείας ἀνόδου.

306. — 2490 (anc. dccclxxix, 959, 3207). Rel. de Henri II. — Notice de Vergèce. Copie de Michel Souliardos.

307. — 2750 (anc. ciɔccxxxvi, 1350, 2565). Rel. de François Ier. — Notice de Palæocappa. (xiiie siècle.)

308. — 2643 (anc. ciɔcxii, 1212, 2373). Rel. de François Ier. — Notice de Vergèce. (xiie siècle.)

---

[1] En marge, de la main de Pierre de Montdoré, on lit : « Litera τ aliud volumen. » Un second manuscrit de Tzetzès se trouve en effet plus loin. [N° 484.]

ΙΩΑΝΝΗΣ Ο ΔΑΜΑΣΚΗΝΟΣ. Α.

309. Βιβλίον β′ μεγάλου μήκους παλαιὸν, ἐν χάρτῃ δαμασκίωῷ, ἐνδεδυμῲον δέρματι κᾳςανῷ, ἔςι δὲ τὰ φιλοσοφικὰ αὐτῦ ἠ ἡ θεολογία. Ἐπ, Ἰωάννꝰ τꝰ Κλίμακος ἡ πϱαγματεία τῶν ἀσκητικῶν λόγων.

ΙΩΑΝΝΗΣ Ο ΔΑΜΑΣΚΗΝΟΣ. Β.

310. Βιβλίον β′ μικρꝰ μήκους, ἐνδεδυμῲον δέρματι πϱασίνῳ, ἐν ᾧ ἐςιν Ἰωάννꝰ τꝰ Δαμασκίωꝰ τὰ φιλοσοφικὰ ἠ ἡ θεολογία. Ἐπ, τꝰ αὐτῦ σιωαγωγὴ δογμάτων ςοιχειώδης πϱὸς Ἰωάννιω, τὸν ἐπίσκοπον Λαοδικείας.

ΙΩΑΝΝΗΣ Ο ΔΑΜΑΣΚΗΝΟΣ. Γ.

311. Βιβλίον β′ μικρꝰ μήκους, ἐνδεδυμῲον δέρματι κυανῷ, ἔςι δὲ Ἰωάννꝰ τꝰ Δαμασκίωꝰ τὰ φιλοσοφικὰ ἠ ἡ θεολογία.

ΙΩΑΝΝΗΣ Ο ΔΑΜΑΣΚΗΝΟΣ. Δ.

312. Βιβλίον γ′ μήκους, ἐνδεδυμῲον δέρματι μέλανι, ἔςι δὲ τꝰ αὐτῦ τὰ φιλοσοφικὰ ἠ ἡ θεολογία.

---

309. — 1119 (anc. dcccc, 984, 2928). Rel. de François Iᵉʳ. — Notice de Vergèce. (xivᵉ siècle.)

310. — 1122 (anc. cɪɔɪɔccxxix, 1894, 2926). Rel. de François Iᵉʳ. — Notice de Vergèce. Provient d'Antonello Petrucci. (xivᵉ siècle.)

311. — 1121 (anc. dlxxii, 612, 2927). Rel. de François Iᵉʳ. — Notice de Vergèce. (xivᵉ siècle.)

312. — 1120 (anc. cɪɔclxxix, 1293, 2925). Rel. de François Iᵉʳ. — Notice de Vergèce. Provient de Jean de Pins. (xivᵉ siècle.)

ΙΩΑΝΝΗΣ Ο ΔΑΜΑΣΚΗΝΟΣ. Ε.

313. Βιβλίον β΄ μικρῷ μήκοις παλαιὸν, ἐνδεδυμένον δέρματι ἐρυθρῷ, ἔςι δὲ ἡ θεολογία αὐτᵈ. Ἐπ, ἀββᾶ Θεοφίλου περὶ τῆς τᵘ Ἀρείᵘ αἱρέσεως.

ΙΩΣΗΠΟΥ ΙΣΤΟΡΙΑ ΙΟΥΔΑΙΚΗ. Α.

314. Βιβλίον α΄ μήκοις, ἐνδεδυμένον δέρματι κυανῷ, ἔςι δ᾽ ἐν αὐτῷ Ἰωσήπου ἰουδαϊκὴ ἱςορεία.

ΙΩΣΗΠΟΥ ΑΡΧΑΙΟΛΟΓΙΑ ΙΟΥΔΑΙΚΗ. Β.

315. Βιβλίον α΄ μήκοις, ἐνδεδυμένον δέρματι μέλανι, ἔςι δ᾽ ἐν αὐτῷ Ἰωσήπου ἰουδαϊκὴ ἀρχαιολογία.

ΙΩΣΗΠΟΥ ΑΡΧΑΙΟΛΟΓΙΑ. Γ.

316. Βιβλίον β΄ μήκοις, ἐνδεδυμένον δέρματι ἐρυθρῷ, ἔςι δ᾽ ἐν αὐτῷ Ἰωσήπου ἰουδαϊκὴ ἀρχαιολογία.

313. — 1109 (anc. dccclxiii, 943, 2924). Rel. de François I<sup>er</sup>. — Notice de Palæocappa. (xiv<sup>e</sup> siècle.)

314. — 1426 (anc. dcxciii, 751, 2260). Rel. de François I<sup>er</sup>. — Notice de Palæocappa. (xiv<sup>e</sup> siècle.)

315. — 1420 (anc. dxli, 574, 2255). Rel. de François I<sup>er</sup>. — Notice de Palæocappa. Copie de Christophe Auer.

316. — 1424 (anc. cɔlviii, 1156, 2257). Rel. de François I<sup>er</sup>. — Notice de Palæocappa. (xiv<sup>e</sup> siècle.)

ΙΩΣΗΠΟΥ ΙΟΥΔΑΙΚΗ ΑΡΧΑΙΟΛΟΓΙΑ. Δ.

317. Βιβλίον β′ μήκοις, ἐν βεβράνῳ, ἐνδεδυμβρον δέρματι κυανῷ, ἔςι δ᾽ ἐν αὐτῷ Ἰωσήπου ἰουδαϊκὴ ἀρχαιολογία.

ΙΩΣΗΠΟΥ ΙΣΤΟΡΙΑ ΙΟΥΔΑΙΚΗ. Ε.

318. Βιβλίον β′ μήκοις, ἐν βεβράνῳ, ἐνδεδυμβρον δέρματι κυανῷ, ἔςι δ᾽ ἐν αὐτῷ Ἰωσήπου περὶ ἁλώσεως Ἱερουσαλήμ.

ΙΩΣΗΠΟΥ ΙΣΤΟΡΙΑ ΙΟΥΔΑΙΚΗ. Ζ.

319. Βιβλίον α′ μήκοις, ἐνδεδυμβρον δέρματι ἐρυθρῷ, ἔςι δ᾽ ἐν αὐτῷ Ἰωσήπου ἰουδαϊκὴ ἱςορεία.

ΙΩΣΗΠΟΥ ΙΟΥΔΑΙΚΗ ΑΡΧΑΙΟΛΟΓΙΑ. Η.

320. Βιβλίον α′ μήκοις, ἐνδεδυμβρον δέρματι κυανῷ, ἔςι δ᾽ ἐν αὐτῷ Ἰωσήπου ἰουδαϊκὴ ἀρχαιολογία.

ΚΑΝΟΝΙΚΑΙ ΔΙΑΤΑΞΕΙΣ. Α.

321. Βιβλίον β′ μήκοις, ἐνδεδυμβρον δέρματι κυτείνῳ, εἰσὶ δ᾽ ἐν αὐτῷ

---

317. — 1601 (anc. DCCCXLV, 924, 2875). Rel. de François Iᵉʳ. — Notice de Palæocappa. Provient d'Alde Manuce. Copié en 1323.

318. — 1427 (anc. CIƆLXXI, 1168, 2258). Rel. de Henri II. — Notice de Vergèce. (XIIIᵉ siècle.)

319. — 1423 (anc. CIƆXXXII, 1126, 2259). Rel. de François Iᵉʳ. — Notice de Vergèce. (XIIIᵉ siècle.)

320. — 1422 (anc. DCLXXXVI, 741, 2256). Rel. de Henri II. — Notice de Palæocappa. Copie de Christophe Auer.

321. — 1379 (anc. DCCCLX, 940, 3028). Rel. de Henri II. — Notice de Vergèce.

διατάξεις κανονικαὶ, ὅπως δεῖ φυλάτ]ειν κ̀ ἐμμψειν ὅις ὀειθεῖσιν ὑπὸ τῶν ἁγίων ὠποσόλων κ̀ τῶν ἁγίων πατέρων.

## ΚΑΛΛΕΚΑ. Α.

322. Βιβλίδιον ις′ μήκοις, ἐν βεβράνῳ, ἐνδεδυμψον δέρματι κυτείνῳ, ἐν ᾧ ἐςι Μανουὴλ τῦ Καλλέκα γραμματικὴ ἐν σιωόψ.

## ΚΑΙΝΗ ΔΙΑΘΗΚΗ. Α.

323. Βιβλίον β′ μήκοις, ἐν βεβράνῳ, ἐνδεδυμψον δέρματι κασανῷ, εἰσὶ δὲ αἱ Πράξεις τῶν ἁγίων ὠποσόλων, αἱ καθολικαὶ Ἐπισολαὶ, αἱ τῦ ἁγίυ Παύλου ἐπισολαὶ, κὴ ᾰ δ′ Εὐαγγέλια·

## ΚΑΙΝΗ ΔΙΑΘΗΚΗ. Β.

324. Βιβλίον γ′ μήκοις, ἐν βεβράνῳ, ἐνδεδυμψον δέρματι κυανῷ, εἰσὶ δὲ ᾰ δ′ Εὐαγγέλια κ̀ αἱ ἐπισολαὶ τῦ Παύλου. Τεσπάρεια ᾰ καλούμψα μακαρισμοί. Μίωολόγιον τῶν ἑορτασίμων ἡμερῶν. Ἡ θεία λειτουργία τῦ Χρυσοσόμου[1].

322. — 2605 (anc. ↀↀcccxⅡ, 1992, 3508). Rel. de Henri II. — Notice de Palæocappa.

323. — 106 (anc. ↀↄcccxcv, 1523, 2871). Rel. de Henri II. — Notice de Palæocappa. (xIVᵉ siècle.)

324. — 112 (anc. ↀↄↄcccclxxx, 2205, 3425). Rel. de Henri II. — Notice de Palæocappa. (xIIIᵉ siècle.)

[1] Après le numéro 324, Pierre de Montdoré a ajouté : « Est et aliud volumen, corio rubro, primæ magnitudinis, in pergameno, continens Novum Testamentum, græce et latine, cum imaginibus pulchris. » — 55 (anc. ↀↄↄccccix, 2083, 2244). Rel. moderne. — Notice de Palæocappa. Provient du cardinal de Bourbon. Copie de Georges Hermonyme de Sparte. — Cet article ne figure pas dans la mise au net du Catalogue alphabétique.

ΚΛΗΜΕΝΤΟΣ ΣΤΡΩΜΑΤΕΩΣ. Α.

325. Βιβλίον β΄ μεγάλου μήκοις, ἐν βεβράνῳ, ἐνδεδυμβρον δέρματι ἐρυθρῷ, ἐν ᾧ ἐςι Κλήμβντος Στρωματέως λόγος προτρεπτικὸς πρὸς Ἕλληνας. Κλήμβντος παιδαγωγοῦ βιβλία τρία, μετὰ σχολίων. Ἰουςίνου ἐπιςολὴ πρὸς Ζῆνα κⳡ Σερῆνον. Ἰουςίνου τῶ μάρτυρος λόγος παραινετικὸς πρὸς Ἕλληνας. Εὐσεβίε τῶ Παμφίλου εὐαⳠελικῆς προπαρασκευῆς συγγράμματα ε΄. Ἀθωαγόρου φιλοσόφε πρεσβεία περὶ χριςιανῶν. Τοῦ αὐτῶ περὶ ἀναςάσεως. Εὐσεβίε τῶ Παμφίλου πρὸς Ϛὰ ὑπὸ Φιλοςράτου εἰς τὸν Ἀπολλώνιον διὰ τὼ Ἱεροκλεῖ παραληφθεῖσαν αὐτῶ τε κⳡ τῶ Χριςοῦ σύγκρισιν·

ΚΛΗΜΕΝΤΟΣ ΣΤΡΩΜΑΤΕΩΣ, ΚΑΙ ΑΛΛΑ. Β.

326. Βιβλίον α΄ μήκοις, ἐνδεδυμβρον δέρματι κυανῷ, ἐν ᾧ εἰσι λόγοι τρεῖς Κλήμβντος Στρωματέως. Ἔπι, ἀββᾶ Ἰωάννη τῶ Σιναίου Κλίμαξ θείας ἀνόδου.

ΚΛΗΜΕΝΤΟΣ ΕΠΙΣΤΟΛΗ, ΚΑΙ ΑΛΛΑ. Α.

327. Βιβλίον α΄ μήκοις, ἐν βεβράνῳ, παλαιὸν, ἐνδεδυμβρον δέρματι κυανῷ, περιέχỳ δὲ πρῶτον τὸ βιβλίον Παντολέοντος, διακόνε κⳡ καρποφύλακος τῆς μεγάλης ἐκκλησιας, διήγησιν εἰς Ϛὰ θαύματα τῶ ἀρχιςρατήγου Μιχαήλ. Ἔπειτα, τὼ ἐπιςολὼ τῶ Κλήμβντος, ἐπισκόπου Ῥώμης, πρὸς Ἰάκωβον, ἐπίσκοπον Ἱεροσολύμων. Ἔπι, τὸν βίον κⳡ πολιτείαν τῶ ὁσίε Στε-

325. — 451 (anc. cɔlxxii, 1169, 2271). Rel. de Henri II. — Notice de Vergèce. Copie de Baanès, 914.

326. — 452 (anc. cɔccxxviii, 1342, 2272). Rel. de François Iᵉʳ. — Notice de Vergèce. Copie (en partie) de Michel Damascène et de Valeriano Albini, 1538.

327. — 1196 (anc. cɔcccl, 1473, 2455). Rel. de Henri II. — Notice de Vergèce. (xiiᵉ siècle.)

φάνε τε Νέε. Ἐπ, τὸν βίον κ̀ πολιτείαν τῆς ὁσίας Μαρίας τῆς Αἰγυπλίας. Τοῦ Χρυσοσόμου εἰς τὸν πετραήμερον Λάζαρον λόγον. Τοῦ αὐτε εἰς τὰ βαΐα. Σωφρονίε πατειάρχου εἰς τὼ σαυρισθεσκίωησιν. Γερμάνε, ὀρχιεπισκόπου Κωνσαντινουπόλεως, ἐγκώμιον εἰς τὼ Θεοτόκον. Τοῦ Χρυσοσόμου λόγον εἰς τὸν ἄσωτον υἱόν. Τοῦ αὐτε εἰς τὸν σαυρόν.

## ΚΛΗΜΕΝΤΟΣ ΕΠΙΣΤΟΛΗ. Β.

328. Βιβλίον γ΄ μήκοις, ἐν βεβεάνῳ, παλαιὸν, ἐνδεδυμμένον δέρματι πρασίνῳ, ἔσι δὲ πρῶτον, ἐν τῇ ὀρχῇ τε βιβλίε, Πέτρε ἐπισολὴ πρὸς Ἰάκωβον, ἐπίσκοπον Ἱεροσολύμων. Ἔπειτα, ἐπισολὴ Κλήμεντος πρὸς τὸν αὐτὸν Ἰάκωβον, ἐν ᾗ κἂ τῶν πράξεων τε ἁγίε Πέτρε μέμνηται.

## ΚΛΙΜΑΞ ΘΕΙΑΣ ΑΝΟΔΟΥ. Α.

329. Βιβλίον α΄ μήκοις, ἐν βεβεάνῳ, ἐνδεδυμμένον δέρματι κυτείνῳ, ἐν ᾧ εἰσι λόγοι ἀσκηπικοὶ τε ἀββᾶ Ἰωάννε, ἡγουμμένε τῶν ἐν τῷ Σινᾷ ὄρει μοναχῶν, ἐπιγράφεται δὲ κ̀ ἐπονομάζεται τὸ βιβλίον Κλίμαξ θείας ἀνόδου.

## ΚΛΙΜΑΞ. Γ.

330. Βιβλίον γ΄ μήκοις, ἐνδεδυμμένον δέρματι κυανῷ, εἰσὶ δὲ λόγοι ἀσκηπικοὶ τε ἀββᾶ Ἰωάννε, ἡγουμμένε τῶν ἐν Σινᾷ ὄρει μοναχῶν, ἐπονομάζεται δὲ τὸ βιβλίον Κλίμαξ θείας ἀνόδου. Ἐπ, Ἀνδρέε, ὀρχιεπισκόπου

---

328. — 930 (anc. ꜿ₁₉viii, 1648, 2874). Rel. de François Iᵉʳ. — Notice de Vergèce. (xᵉ siècle.)
329. — 863 (anc. dxxiv, 560, 2372). Rel. de Henri II. — Notice de Palæocappa. Provient de Jérôme Fondule. Copie du moine Grégoire. (xiᵉ siècle.)
330. — 1202 (anc. ꜿ₁₉ccxliv, 1907, 2983). Rel. de Henri II. — Notice de Palæocappa. (xiiiᵉ siècle.)

Κρήτης τȣ̃ Ἱεροσολυμίτου, λόγος εἰς τὴν κοίμησιν τῆς Θεοτόκου, ὅς ἐστιν ἐν τῇ ἀρχῇ τȣ̃ βιβλίȣ. Ἠθικὰ τῶν θείων πατέρων ἐκ τȣ̃ λεγομένȣ Γερωντικοῦ. Διαδόχου κεφάλαια ρʹ ἐκκλησιαστικὰ περὶ διαφόρων ὑποθέσεων. Βασιλείȣ περὶ ἀσκήσεως, πῶς δεῖ κοσμεῖσθαι τὸν μοναχόν· Χρυσοστόμου περὶ μοναχικῆς πολιτείας κỳ εἰς τὸν Φαρισαῖον κỳ τελώνȣν· Τοῦ αὐτȣ̃ εἰς τȣ̀ς ἁγίοις τρεῖς παῖδας.

### ΚΛΕΟΜΗΔΟΥΣ, ΚΑΙ ΑΛΛΑ ΑΛΛΩΝ. Α.

331. Βιβλίον βʹ μήκοις μικρȣ̃, ἐνδεδυμένον δέρματι πρασίνῳ, ἐν ᾧ εἰσι ταῦτα· Κλεομήδȣς κυκλικὴ θεωρεία· Μέθοδος γεωμαντίας διὰ σημῶν. Σύνοψις περὶ ȣ̉ρανȣ̃ κỳ τῶν ἐντὸς αὐτȣ̃, ἤτοι βουνῶν, ποταμῶν, θαλασῶν, κỳ τὰ ἑξῆς. Ἀριστοτέλȣς περὶ κόσμȣ. Εὐθυμίȣ περὶ σφαίρας. Μῦθοί τινες Αἰσώπειοι. Μέθοδος παραλίων, κỳ κύκλȣ ἡλίȣ κỳ σελήνης, κỳ ἰνδικτιῶνος, κỳ ἄλλα. Κεφάλαιά τινα ἐκ τῆς φυσικῆς τȣ̃ Βλεμμύδȣ, ἤτοι περὶ ȣ̉ρανȣ̃, περὶ ἀστέρων ἡλίȣ, σελήνης, σεισμῶν, κομητῶν, δαλῶν, ἁλώνων κỳ ἄλλων. Πρόγνωσις ὁποίας κράσεως ἔσεται ὁ χρόνος, ἐκ σημείων, βροντῶν, κỳ ἀστραπῶν κỳ σεισμῶν. Περὶ τῆς τȣ̃ χρόνȣ ἐπινεμήσεως. Νικηφόρȣ πατριάρχȣ ὀνειροκριτικὸν διὰ στίχων. Προγνωστικὰ δὲ σημείων κỳ τεράτων φανέντων ἐν τῷ ȣ̉ρανῷ. Προφητεῖαί τινες περὶ ἐσχάτων ἡμερῶν. Λεξικόν τι μικρόν. Περὶ κλήρȣ τύχης.

### ΚΥΡΙΛΛΟΥ ΕΞΗΓΗΣΙΣ ΕΙΣ ΤΟΝ ΗΣΑΙΑΝ ΚΑΙ ΣΟΦΟΝΙΑΝ. Α.

332. Βιβλίον αʹ μήκοις μεγάλȣ, ἐν βεβράνῳ, πάνυ παλαιόν, ἐνδεδυ-

---

331. — 2494 (anc. dcccxlv, 919, 3211). Rel. de François Ier. — Notice de Vergèce.

332. — 836 (anc. dccxlvi, 803, 1979). Rel. de François Ier. — Notice de Palæocappa. Provient de Jean de Pins. (xe siècle.)

μῦρον δέρματι λευκῷ, ἔστι δὲ Κυρίλλȣ, ἀρχιεπισκόπȣ Ἀλεξανδρείας, εἰς τὸν Ἡσαΐαν ἐξήγησις, ἐν τόμοις εʹ, ἐλλείπει δὲ ἡ ἀρχὴ τῶ πρώτȣ τόμȣ· Καὶ εἰς τὸν Σοφονίαν ἐξήγησις ὑπομνηματική.

## ΚΥΡΙΛΛΟΥ ΘΗΣΑΥΡΟΙ. Β.

333.   Βιβλίον αʹ μήκοις, ἐνδεδυμένον δέρματι μέλανι, ἔστι δὲ Κυρίλλȣ, ἀρχιεπισκόπȣ Ἀλεξανδρείας, βίβλος τῶν Θησαυρῶν καλȣμένη.

## ΚΩΝΣΤΑΝΤΙΝΟΥ ΒΑΣΙΛΕΩΣ ΝΟΥΘΕΣΙΑΙ. Α.

334.   Βιβλίον αʹ μήκοις, ἐνδεδυμένον δέρματι λευκῷ, εἰσὶ δʹ ἐν αὐτῷ ταῦτα· Κωνσταντίνȣ βασιλέως νȣθεσίαι πρὸς τὸν ἴδιον υἱὸν αὐτȣ Ῥωμανὸν τὸν Πορφυρογέννητον, ὅπως δεῖ γινώσκειν παντὸς ἔθνοις φύσεις τε καὶ ἤθη κ᾽ ἰδιώματα, κ᾽ τόπων κ᾽ χωρῶν αὐτῶν, κ᾽ ποῖον ἐξ αὐτῶν δύναται ὠφελῆσαι Ῥωμαίοις κ᾽ ποῖον ȣχι, κ᾽ ἱστορίας τινὰς νέας. Φωτίȣ πατριάρχου περὶ τῶν δέκα ῥητόρων. Θεμιστίȣ σοφιστȣ κ᾽ ἐπάρχου ὑπατικὸς εἰς τὸν αὐτοκράτορα Ἰοβιανόν. Περὶ Χοιρικίȣ σοφιστȣ Γάζης. Χοιρικίȣ ἐγκώμιον εἰς Σοῦμμον τὸν στρατηλάτην. Ἐπιτάφιος λόγος τȣ αὐτȣ ἐπὶ τῇ Μαρίᾳ, μητρὶ Μαρκιάνȣ, Γάζης ἐπισκόπȣ. Τοῦ αὐτȣ ἐπιτάφιος λόγος ἐπὶ Προκοπίῳ σοφιστῇ Γάζης. Τοῦ αὐτȣ μελέτη πρὸς τὸν ἀποκτείναντα τύραννον κ᾽ αἰτȣντα τὸ γέρας. Σύνοψις ἐκ τȣ Πολυβίȣ ϛʹ, καὶ ιʹ, καὶ ιδʹ, καὶ ιεʹ, καὶ ιηʹ βιβλίȣ τῶν ἱστοριῶν. Ἀπολλοδώρȣ Ἀθηναίȣ γραμματικȣ βιβλιοθήκη.

333. — 840 (anc. cccxxiv, 324, 1980). Rel. de Henri II. — Notice de Palæocappa. Copie de Constance. Provient de Jean de Pins.

334. — 2967 (anc. cıɔcxxxi, 1240, 2662). Rel. de Henri II. — Notice de Vergèce, complétée par Palæocappa. Copie de Michel Daïmascène. Provient de Jérôme Fondule.

## ΛΑΕΡΤΙΟΣ. Α.

335. Βιβλίον β' μήκοις, ἐνδεδυμμένον δέρματι ἐρυθρῷ, εἰσὶ δὲ Λαερτίͽ βίοι φιλοσόφων, ἀπ' ἀρχῆς μέχει τῶ Ἐπικούρͽ, ἡ δ' ἐπιγραφή· Λαερτίͽ βίοι φιλοσόφων.

## ΛΑΟΝΙΚΟΥ ΑΠΟΔΕΙΞΙΣ ΙΣΤΟΡΙΩΝ. Α.

336. Βιβλίον α' μήκοις, ἐνδεδυμμένον δέρματι πρασίνῳ, εἰσὶ δὲ ἱστορίαι τῶν Ἀγαρηνῶν βασιλέων, τουτέστι τῶν Ὀτουμανῶν.

## ΛΕΞΙΚΟΝ. Α.

337. Βιβλίον α' μήκοις παχὺ, ἐνδεδυμμένον δέρματι κυανῷ, ἔστι δὲ λεξικόν τι, ὅτινος ἡ ἐπιγραφὴ τῶ συντάξαντος λείπει, οἶμαι δὲ, ὡς τινές φασι, εἶναι τῶ Κυρίλλͽ, ἢ Ἰωάννͽ τῶ Δαμασκηνͽ.

## ΛΕΞΙΚΟΝ. Β.

338. Βιβλίον α' μήκοις μεγάλου, ἐνδεδυμμένον δέρματι λευκῷ, λείπει δὲ ἡ ἀρχὴ αὐτῶ κỳ ἡ τῶ συντάξαντος ἐπιγραφὴ, ὅμως κỳ αὐτὸ οἶμαι εἶναι Κυρίλλͽ, ἢ Δαμασκηνͽ, ἔστι δὲ ἐν βεβράνῳ.

335. — 1758 (anc. DCCCCXX, 1008, 3131). Rel. de François Iᵉʳ. — Notice de Palæocappa, corrigée par Vergèce. Provient de Jean de Pins.

336. — 1727 (anc. DC, 647, 2567). Rel. de Henri II. — Notice de Palæocappa.

337. — 2636 (anc. CIƆCXLVIII, 1256, 2746). Rel. de Henri II. — Notice de Vergèce. Provient de J.-Fr. d'Asola. Copie d'Arsène de Monembasie.

338. — 2630 (anc. DXCIV, 642, 2180). Rel. de Henri II. — Notice de Vergèce. Provient de Blois. (XIIᵉ-XIIIᵉ siècles.)

ΛΕΞΙΚΟΝ. Γ.

339. Βιβλίον β΄ μικρῷ μήκοις, ἐνδεδυμβρον δέρματι κυανῷ, ἐν ᾧ ἔςι ταῦτα· Λεξικὸν κατὰ ςοιχεῖον, ἐν. ᾧ ἐκ ἐπιγράφεται ὁ σωνάξας αὐτό. Προγνωςικὰ ἐξ ἀςρολογίας ἢ σημείων τινῶν κοινά· Προφητεῖαι τῶν ζ΄ φιλοσόφων περὶ τῆ Χριςοῦ. Κυρίλλυ Ἀλεξανδρείας περὶ πίςεως. Ἐκ τῶν χεδῶν τῆ Μοροπούλου τὸ προῆπον δέμα· Ἐπιφανίυ περὶ μέτρων καὶ ςαθμῶν [1].

ΛΕΞΙΚΟΝ. Δ.

340. Βιβλίον γ΄ μήκοις, ἐν βεβράνῳ, ἐνδεδυμβρον δέρματι χρυσοκυτείνῳ, ἔςι δὲ λεξικὸν κατὰ ςοιχεῖον, ἄνευ τῆ ὀνόματος τῆ σωπάξαντος.

ΛΕΞΙΚΟΝ. Ε.

341. Βιβλίον γ΄ μήκοις, ἐνδεδυμβρον δέρματι κυτείνῳ, ὃ ἐπονομάζεται Στέφανος λέξεων ἐκ τῶν ἔξωθεν φιλοσόφων ἢ τῶν καθ᾽ ἡμᾶς διδασκάλων, κατὰ ςοιχεῖον.

ΛΕΞΙΚΟΝ. Ζ.

342. Βιβλίον γ΄ μήκοις, ἐνδεδυμβρον δέρματι πρασίνῳ, ἐν ᾧ ἔςι λεξικὸν

339. — 2665 (anc. cɔxɪ, 1105, 3258). Rel. de Henri II. — Notice de Vergèce.

340. — 2659 (anc. cɔɔɪɪɪɪ, 1643, 3513). Rel. de Henri II. — Notice de Palæocappa. Copié en 1116.

341. — 2663 (anc. cɔɔʟɪv, 1688, 3512). Rel. de Henri II. — Notice de Palæocappa. Provient de Blois. (xɪvᵉ siècle.)

342. — 2672 (anc. cɔɔʟɪɪɪ, 1687, 3453). Rel. de Henri II. — Notice de Palæocappa. Provient de Blois. (xɪvᵉ siècle.)

---

[1] En marge des numéros 339, 340, 342 et 420, notes de Pierre de Montdoré, biffées.

15.

τῶ Κυρίλλȣ κατὰ ςοιχεῖον. Ἔπι, κανόνες τρεῖς ἰαμβικοὶ, ὁ μὲν πρῶτος
εἰς τὲν τȣ͂ Χριςοῦ ᷅γ᷅ννησιν, ὁ δὲ β΄ εἰς τὰ ἅγια Θεοφάνια, ὁ δὲ γ΄ εἰς τὲν
ἁγίαν Πεντηκοςήν. Εἰσὶ δὲ γεγραμμένοι οἱ κανόνες γράμμασιν ἐρυθροῖς καὶ
καταπικρὺ κατὰ λέξιν ἑρμένευμένοι.

<br/>

### ΛΙΒΑΝΙΟΣ. Α.

343. Βιβλίον β΄ μικρῷ μήκοις, ἐνδεδυμένον δέρματι κυανῷ, παλαιὸν
πάνυ κỳ παχὺ, ἐν ᾧ ἐςι Λιβανίȣ σχεδὸν ἅπαντα, δηλαδὴ προγυμνάσματα,
μελέται κỳ ἐπιςολαί.

<br/>

### ΛΙΒΑΝΙΟΥ ΕΠΙΣΤΟΛΑΙ. Β.

344. Βιβλίον β΄ μήκοις, ἐνδεδυμένον δέρματι κυανῷ, ἐν ᾧ εἰσι Λιβανίȣ
κỳ ἄλλων τινῶν ἐπιςολαί.

<br/>

### ΛΟΓΟΙ ΑΡΧΙΕΠΙΣΚΟΠΟΥ ΤΑΥΡΟΜΕΝΙΑΣ. Α.

345. Βιβλίον α΄ μήκοις, ἐνδεδυμένον δέρματι ἐρυθρῷ, εἰσι δ΄ ἐν αὐτῷ
λόγοι κθ΄ διάφοροι τȣ͂ ἐπίκλεν Κεραμέως, ᷅Αρχιεπισκόπου Ταυρομενίας τῆς
Σικελίας, οἷον περὶ τῆς ᷅Αρχῆς τῆς ἰνδίκτου, περὶ τῆς παραβολῆς τῶν
μυρίων ταλάντων, περὶ τῆς ὑψώσεως τȣ͂ ςαυροῦ, περὶ τȣ͂ υἱȣ͂ τῆς χήρας,
κỳ τοῖς ἐξῆς, οἷς εὑρήσεις ἐν τῷ καταλόγῳ εἰς τὲν ᷅Αρχὲν τȣ͂ βιβλίȣ.

<br/>

343. — 3014 (anc. DXCII, 632, 3288). Rel. de Henri II. — Notice de Vergèce. (XIII⁰ siècle.)
344. — 2962 (anc. CIƆIƆLXVI, 1707, 2783). Rel. de François I⁰ʳ. — Notice de Palæocappa.
(XIII⁰ siècle.)
345. —1184 (anc. DCCXLIV, 801, 1998). Rel. de Henri II. —Notice de Vergèce. Copié en 1540.

## ΛΟΓΟΙ ΔΙΑΦΟΡΟΙ ΠΟΛΛΩΝ ΑΓΙΩΝ ΠΑΤΕΡΩΝ. A.

346. Βιβλίον α΄ μήκοις μεγάλου, ἐν βεβράνῳ, ἐνδεδυμένον δὲ δέρματι κυτείνῳ, ἐν ᾧ εἰσι ταῦτα· Χρυσοστόμου λόγος περὶ προσευχῆς, κ̈ εἰς τὸν φαρισαῖον. Τοῦ αὐτῦ περὶ μετανοίας. Τοῦ αὐτῦ εἰς τὸν ἄσωτον υἱόν. Ἰωάννυ τῆ Δαμασκίωῦ εἰς τοὶς κοιμηθέντας. Χρυσοστόμου εἰς τίω δευτέραν παρουσίαν. Τοῦ αὐτῦ περὶ κατανύξεως. Ἐφραὶμ τῆ Σύρου εἰς τίω δευτέραν παρουσίαν. Γρηγορείυ τῆ Θεολόγου εἰς τίω πληγίω τῆς χαλάζης. Χρυσοστόμου εἰς τὸν Ἰωνᾶν. Ἀνδρέυ Κρήτης εἰς τὸν ἀνθρώπινον βίον. Βασιλείυ τῆ μεγάλου περὶ νηςείας λόγοι δύο. Γρηγορείυ Νύσσης ἐγκώμιον εἰς μάρτυρα Θεόδωρον. Νεκταρείυ λόγος περὶ τῆ ἁγίυ Θεοδώρου. Διήγησις περὶ τῆ γεγονότος θαύματος ἐν Βηρυτῷ παρὰ τῆς ἁγίας τῆ Χειστῦ εἰκόνος. Ἔπι, περὶ τῆς εἰκόνος τῆ Χειστῦ διήγησις. Διήγησις δι᾽ ἢν αἰτίαν παρέλαβεν ἡ ἐκκλησία τελεῖν τίω ὀρθοδοξίαν τῇ πρώτῃ κυριακῇ τῶν νηςειῶν. Ὑπομνήματα ἀθροισθέντα ἐκ διαφόρων ἱσοριῶν, περὶ τῆ· Χρὴ ἡμᾶν τὰς σεπλὰς εἰκόνας. Γρηγορείυ τῆ Διαλόγου, πάπα Ῥώμης; ἐπιστολαὶ δύο προς βασιλέα Λέοντα τὸν Ἴσαυρον περὶ τῆς τιμῆς τῶν ἁγίων εἰκόνων. Περὶ τῆ ἐν τῷ φρέατι θαύματος τῆς εἰκόνος τῆ Χειστῦ. Χρυσοστόμου περὶ μετανοίας. Τοῦ αὐτῦ περὶ τῆ μὴ αἰσχύνεσθαι ὁμολογεῖν τὸν σαυρόν. Θεοδώρου τῆ Στουδίτου λόγος εἰς τίω προσκύνησιν τῆ σαυρῦ. Ἰωσὴφ τῆ Θεσσαλονίκης εἰς τὸ αὐτό. Χρυσοστόμου ἔπι περὶ νηςείας. Ἔπι, τῆ αὐτῦ περὶ μετανοίας. Διήγησις περὶ τῆς ἀκαθίσου. Χρυσοστόμου ἔπι περὶ νηςείας. Ἀναστασίυ λόγος περὶ τῆς ἁγίας συναξέως. Χρυσοστόμου εἰς τὸν πλούσιον Λάζαρον. Τοῦ αὐτῦ εἰς τὸν τετραήμερον.

346. — 767 (anc. CCLXXVI, 276, 1829). Rel. de Henri II. — Notice de Palæocappa et notice ancienne, complétée par Vergèce. (XIIIᵉ siècle.)

Τοῦ αὐτῦ περὶ μνησικακίας. Ἀνδρέυ Κρήτης εἰς τὸν τετραήμερον Λάζαρον. Χρυσοςόμου λόγος εἰς τὰ βαΐα, ἀπελής. Καλλίςου πατειάρχου ἐγκώμιον εἰς τὸν ἅγιον Ἰωάννίω τὸν Νηςευτίω. Ἰωάννυ τῦ Δαμασκίωῦ λόγος περὶ τῶν σεπίῶν εἰκόνων.

## ΛΟΓΟΙ ΑΣΚΗΤΙΚΟΙ, ΚΑΙ ΑΛΛΑ. Β.

347. Βιβλίον β′ μήκοις, ἐνδεδυμβῦνον δέρματι κοκκίνῳ, ἐν ᾧ εἰσι ταῦτα· Λόγοι διδασκαλικοί τε κ̣ ἀσκητικοὶ, ὧν ἡ ἀρχὴ λείπει, καὶ τὸ ὄνομα τῦ συντάξαντος, εἰσὶ δ′ ἔτοι· Περὶ ταπεινοφερσύνης. Περὶ συνειδήσεως. Περὶ φόβυ Θεῦ. Περὶ τῦ μὴ ὀφείλειν ςοιχεῖν τῇ ἰδίᾳ συνέσι, κ̣ τοῖς ἑξῆς, οἷς εὑρήσεις ἐν τῷ καταλόγῳ ἐν ἀρχῇ τῦ βιβλίυ. Κεφάλαιά ἴινα ὠφέλιμα τῶν ἁγίων πατέρων· Περὶ τῦ ἀββᾶ Φιλήμονος λόγος. Ἡσυχίυ πρεσβυτέρυ λόγοι ψυχωφελεῖς δύο, διηρημβῦνοι κεφαλαιωδῶς εἰς ἑκατοντάδας. Περὶ ἡσυχίας ψυχῆς τε κ̣ σώματος. Περὶ προσευχῆς, κ̣ ἄλλα πολλὰ πατερικὰ συναγωγικῶς. Τοῦ ἁγίυ Ἀναςασίυ λόγος εἰς τὸν δαίμονα τῆς βλασφημίας. Τοῦ ὁσίυ Νείλου λόγος πρὸς Εὐλόγιον, κ̣ περὶ ἀρετῶν ἴινα. Ἔςι δὲ παλαιὸν, ἐν χάρτῃ δαμασκίωῷ.

## ΛΟΥΚΙΑΝΟΥ ΚΑΙ ΑΛΛΩΝ. Α.

348. Βιβλίον β′ μικρῦ μήκοις παχὺ, ἐνδεδυμβῦνον δέρματι ἐρυθεῷ, ἐν ᾧ εἰσι τάδε· Λουκιανῦ ἴινα. Φλαυΐυ Ἰωσήπου ἱςορία περὶ τῶν ἁγίων ἑπλὰ παίδων κ̣ τῆς μητρὸς αὐτῶν Σολομονῆς. Γρηγορίυ, ἀρχιεποκόπου Κων-

347. — 1091 (anc. ᴅᴄᴄᴄʟɪɪɪ, 932, 2987). Rel. de Henri II. — Notice de Vergèce. (xɪvᵉ siècle.)
348. — 3010 (anc. ᴄɪɔɪɔᴄᴄʟxɪ, 1922, 3355). Rel. de François Iᵉʳ. — Notice de Palæocappa. Provient de Jean de Pins.

ϛανπνουπόλεως, τ8 Κυπϟίঌ, ἐγκώμιον εἰς τὸν αὐτοκράτορα Μιχαὴλ τὸν Παλαιολόγον. Τοδ αὐπ8 ἐγκώμιον εἰς τὸν αὐτοκράτορα Ἀνδρόνικον τὸν Παλαιολόγον. Τοδ αὐπ8 ἐγκώμιον εἰς τὴν θάλαϡαν, ἔπειω εἰς τὴν καϑόλου φύσιν τ8 ὕδαπος. Τοδ αὐπ8 ἐγκώμιον εἰς τὸν ἅγιον Γεώργιον. Τοδ αὐπ8 ἐγκώμιον εἰς τὸν ἅγιον Διονύσιον τὸν Ἀρεοπαγίτἰω. Τοδ αὐπ8 εἰς τὸν ἅγιον Εὐθύμιον, ἐπίσκοπον Μαδύτων. Τοδ αὐπ8 λόγος εἰς τὴν ἁγίαν μεγαλομάρτυρα Μαρίναν. Μαξίμου τ8 Πλανούδη λόγος εἰς τὴν θεόσωμον ταφὴν τ8 κυρίঌ ἡμῶν Ἰησοδ Χριστοδ. Τοδ αὐπ8 ἐγκώμιον εἰς Πέτρον ᴋ Παῦλον. Τοδ αὐπ8 ἐγκώμιον εἰς τὸν ἅγιον μάρτυρα Διομήδἰω. Τοδ αὐπ8 σύγκρισις χειμῶνος ᴋ ἔαρος. Ἰωάννঌ τ8 Γαβρᾶ λόγος εἰς τὴν εἴσοδον τῆς Θεοτόκου, τὴν εἰς ᴛὰ ἅγια τῶν ἁγίων. Νικηφόρου τ8 Χούμνঌ ἐγκώμιον εἰς τὸν αὐτοκράτορα Ἀνδρόνικον τὸν Παλαιολόγον. Τοδ αὐπ8 λόγος εἰς τὴν μεταμόρφωσιν τ8 κυρίঌ ἡμῶν Ἰησοδ Χριστοδ. Τοδ αὐπ8 λόγος ὅπως δεῖ ἑορτάζειν τὴν ἑορτὴν τῆς κοιμήσεως τῆς ὑπεραγίας Θεοτόκου, ἀπὸ τῆς α΄ τ8 αὐγούϛου μἰωὸς μέχρι τῆς ἐϟάτης.

## ΛΟΓΓΟΥ ΠΟΙΜΕΝΙΚΩΝ. Α.

349. Βιβλίον α΄ μήκοις, ἐνδεδυμϟον δέρμαπ καταϛίκτῳ ϛίγμασιν ἐρυθροῖς τε ᴋ μέλασι, οἱονεὶ μαρμάρῳ, ἔϛι δὲ ἐν αὐτῷ Λόγঌ ποιμενικῶν κατὰ Δάφνιν ᴋ Χλόἰω, ἔχᴇ δὲ ᴋᴀὶ τὸ Εὐϛαθίঌ κατὰ Ὑσμίνἰω ᴋ Ὑσμινίαν δράμα, ἐν βιβλίοις ι΄.

349. — 2895 (anc. cxlvi, 146, 2209). Rel. de Henri II. — Notice de Vergèce. Provient de Jérôme Fondule.

## ΛΥΚΟΦΡΩΝ ΜΕΤ' ΕΞΗΓΗΣΕΩΣ. Α.

350. Βιβλίον β΄ μικρῷ μήκοις, ἐνδεδυμῲον δέρματι κασανῷ, ἔσι δὲ Λυκόφρον μετ᾽ ἐξηγήσεως Ἰσαακίᾳ τῷ Τζέτζᾳ.

## ΛΥΚΟΦΡΩΝ ΜΕΤ' ΕΞΗΓΗΣΕΩΣ. Β.

351. Βιβλίον γ΄ μήκοις μικρῷ, ἐνδεδυμῲον δέρματι ꝑρασίνῳ, ἔσι δὲ Λυκόφρον μετ᾽ ἐξηγήσεως Ἰσαακίᾳ τῷ Τζέτζᾳ.

## ΜΑΚΑΡΙΟΥ ΟΜΙΛΙΑΙ. Α.

352. Βιβλίον δ΄ μήκοις, ἐνδεδυμῲον δέρματι κυανῷ, εἰσὶ δὲ ὁμιλίαι πνευματικαὶ Μακαρίᾳ τῷ Αἰγυπλίᾳ πεντήκοντα, πάνυ πολλῆς ὠφελείας πεπληρωμῲαι, περὶ τῆς ὀφειλομῲης ἢ σπουδαζομῲης χρισιανοῖς τελειότητος.

## ΜΑΞΙΜΟΥ ΕΚΑΤΟΝΤΑΔΕΣ. Α.

353. Βιβλίον β΄ μήκοις, ἐνδεδυμῲον δέρματι ἐρυθρῷ, εἰσὶ δ᾽ ἐν αὐτῷ Μαξίμου ὁμολογητοῦ τε ἢ μάρτυρος κεφάλαια θεολογικὰ εἰς πέντε ἑκατοντάδας διῃρημῲα.

350. — 2837 (anc. ↀↃCCCXCVI, 1524, 3332). Rel. de Henri II. — Notice de Palæocappa. Copie d'Arsène de Monembasie.

351. — 2890 (anc. ↀↃⅩLVI, 1681, 3523). Rel. de Henri II. — Notice de Palæocappa.

352. — 1157 (anc. ↀↃⅩLVIII, 1682, 3448). Rel. de François Ier. — Notice de Vergèce. (XIIIe siècle.)

353. — 1099 (anc. ↀↃLXXXVII, 1189, 2922). Rel. de Henri II. — Notice de Vergèce.

ΜΑΞΙΜΟΥ ΠΛΑΝΟΥΔΟΥ. Α.

354. Βιβλίον γ΄ μήκοις, ἐνδεδυμ῵ον δέρματι ἐρυθρῷ, ἔςι δ᾽ ἡ γραμματικὴ αὐτῦ.

ΜΑΡΚΟΥ ΤΟΥ ΕΦΕΣΟΥ ΚΑΤΑ ΛΑΤΙΝΩΝ. Α.

355. Βιβλίον β΄ μικρῷ μήκοις, ἐνδεδυμ῵ον δέρματι κροκώδῃ, ἐν ᾧ ἐςι Μάρκου τῦ Ἐφέσου ωρὸς Λατίνοις. Ῥήσεις τῶν ἁγίων ἐκ τῦ Πατρὸς λέγουσαι τὸ ἅγιον Πνεῦμα. Συλλογὴ ἐκ τῶν θείων Γραφῶν ὅτι ἐκ ἀπ-έλαβον οἱ ἅγιοι τὴν βασιλείαν τῶν ὀρανῶν, ὀδ᾽ οἱ ἁμαρτωλοὶ τὴν κόλασιν ἔτι. Κανόνες τινὲς τῆς β΄ συνόδου. Περὶ τῶν ἀζύμων, περὶ τῦ μυςικοῦ δείπνου. Ἔτι, τῦ Ἐφέσου ωρὸς Λατίνοις. Ἀπολογία τῦ Ἀνδρέου Ῥοδδου Λατίνου, ὅτι ὀκ ἔςι ωροθήκη, ἀλλ᾽ ἀνάπλυξις. Ἀπολογία Βησσαρίωνος ωρὸς ἃ παρὰ Λατίνοις εἰρημῴα. Διάλεξις τῦ Φρὰ Ἰωάννου περὶ τῆς ὀκπορεύ-σεως τῦ ἁγίου Πνεύματος. Ὁ τῆς Φλωρεντίας συνόδου ὅρος. Ὁμολογία τῆς ὀρθῆς πίςεως ὀκτεθεῖσα ἐν Φλωρεντίᾳ συνόδῳ παρὰ Μάρκου τῦ Ἐφέσου. Ἐπιςολὴ αὐτῦ ωρὸς τοὺς ἃ Λατίνων φρονοῦντας. Ἀθανασίου ὁμολογία τῆς αὐτῦ πίςεως. Λόγος ωρὸς Λατίνοις δικανικὸς κ̣ ἀποδεικτικὸς, πάσας ἔχων αὐτῶν ἀφ᾽ ἡμῶν ἀντιρρήσεις. Περὶ τῦ ἁγίου Πνεύματος. Περὶ ἀζύμων. Περὶ τῦ καθαρτηρείου πυρὸς. Περὶ τῆς ἀπολαύσεως τῶν ἁγίων. Περὶ τῦ γάμου τῶν ἱερέων. Περὶ τῆς τετράδος, κ̣ παρασκευῆς νηςείας κ̣ τῶν τεσσαρα-κοςῶν. Ἰωάννου τῦ Κίτρους κατὰ δογμάτων λατινικῶν. Σύνθεσις Νείλου

354. — 2580 (anc. ↀↃↀↀↀ, 1642, 3241). Rel. de Henri II. — Notice de Palæocappa, refaite par Vergèce. Copie de Jacques Diassorinos.

355. — 1286 (anc. ↀↃↃↀↄLXXVI, 1290, 2962). Rel. de Henri II. — Notice de Vergèce. Copie de Constance, 1514.

μοναχοῦ τῦ Δαμυλᾶ ωεὸς ζοῖς ἀντιλέγοντας ὅτι τὸ Πνεῦμα τὸ ἅγιον μὴ
ἐκπορεύεται μόνον ἐκ τῦ Πατρὸς, ἀλλὰ κỳ ἐκ τῦ Υἱῦ. Πεεὶ Δαμάσου
πάπα, κỳ ὅτι ὁμόπιςος ὑπῆρχεν ἡ πϱεσβυτέϱα ῾Ρώμη τῇ νέα μέχει Χειςο-
φόϱου, πάπα ῾Ρώμης. Πεεὶ τῆς ἁγίας κỳ οἰκουμδυικῆς αʹ κỳ βʹ συνόδου,
τῆς ἀθϱιαθείσης ἐν ζαῖς ἡμέϱαις Φωτίν πατειάρχου κατὰ Νικολάν τῦ τότε
πάπα ῾Ρώμης. Πῶς ἐχωείαθη ἡ παλαιὰ ῾Ρώμη ὑπὸ τῶν λοιπῶν ἐκκλη-
σιῶν. Ἐπίλογος Μάρκου τῦ Ἐφέσου ωεὸς Λατίνοις. Τοῦ αὐτῦ πεεὶ τῆς
ἀπολαύσεως τῶν ἁγίων κỳ τῦ πυϱὸς τῦ καθαρτιεῖν. Βαρλαὰμ πεεὶ τῆς
ἐκπορεύσεως τῦ ἁγίν Πνεύματος, ὅτι ἐκ μόνν τῦ Πατϱὸς ἐκπορεύεται.

## ΜΑΡΚΟΥ ΕΦΕΣΟΥ ΚΑΤΑ ΛΑΤΙΝΩΝ. Β.

356. Βιβλίον αʹ μήκοις, ἐνδεδυμδύον δέρματι καςανῷ, ἐν ᾦ εἰσι Μάρκου,
ἀρχιεπισκόπου Ἐφέσου, ὁμιλίαι δύο πεεὶ τῦ καθαρῦν πυϱός. Τοῦ αὐτῦ
ἀποκρίσεις ωεὸς τὰς ἐπενεχθείσας αὐτῷ ἀποείας κỳ ἐϱωτήσεις ἐπὶ ζαῖς ῥηθεί-
σαις ὁμιλίαις παϱὰ τῶν καρδιναλίων. Τοῦ αὐτῦ ὅτι ὐ μόνον ἀπὸ τῆς Φωνῆς
τῶν δεσποτικῶν ῥημάτων ἁγιάζονται ζὰ θεῖα δῶϱα, ἀλλ᾽ ἐκ τῆς μετὰ ταῦτα
εὐχῆς κỳ εὐλογίας τῦ ἱερέως, δυνάμει τῦ ἁγίν Πνεύματος. Μαρτυείαι δια-
φόϱων ἁγίων πατέϱων Γϱαικῶν κỳ Λατίνων πεεὶ τῆς ἐκπορεύσεως τῦ ἁγίν
Πνεύματος, ἐκ τῦ Πατϱὸς λεγόντων τὸ πανάγιον ἐκπορεύεθαι Πνεῦμα. Κυ-
είλλν ἀντιρρητικῶν λόγων τόμοι τρεῖς, ὁ δὲ τείτος ἀτελής. Γρηγοείν Νύσης
πεεὶ ἀϱετῆς λόγοι δύο. Βασιλείν πεεὶ τῆς ἐν παρθενία ἀλήθοις ἀφθοείας.

356. — 1261 (anc. CCL; 250, 2414). Rel. de Henri II. — Notice de Palæocappa. Copie
de Jean Tamprélas, de Corona, 1537.

## ΜΕΤΑΦΡΑΣΤΗΣ. Α.

357. Βιβλίον α΄ μήκοις, ἐν βεβράνῳ, ἐνδεδυμζύον δέρματι ἐρυθρῷ, ἔσι δὲ Μεταφρασὴς εἰς τὸν σεπτέμβειον μῦνα, ἀπὸ τῆς α΄ μέχει τῆς κε΄.

## ΜΕΤΑΦΡΑΣΤΗΣ. Β.

358. Βιβλίον α΄ μήκοις μεγάλου, ἐν βεβράνῳ, ἐνδεδυμζύον δέρματι ἐρυθρῷ, ἔσι δὲ Μεταφρασὴς εἰς ὅλον τὸν ὀκτώβειον μῦνα.

## ΜΕΤΑΦΡΑΣΤΗΣ. Γ.

359. Βιβλίον α΄ μήκοις, ἐν βεβράνῳ, ἐνδεδυμζύον δέρματι πρασίνῳ, ἔσι δὲ Μεταφρασὴς εἰς τὸν νοέμβειον μῦνα, ἀπὸ τῆς α΄ μέχει τῆς ιε΄.

## ΜΕΤΑΦΡΑΣΤΗΣ. Δ.

360. Βιβλίον α΄ μικρῷ μήκοις, ἐνδεδυμζύον δέρματι κυτείνῳ, ἔσι δὲ Μεταφρασὴς εἰς τὸν δεκέμβειον μῦνα, κỳ ἄρχεται ἀπὸ τῶ βίω τῶ ἁγίω Ἰωάννω τῶ Δαμασκίωῶ, νοεμβείϰ δ΄, συγγραφέντος παρὰ Ἰωάννω, πατειάρχου Ἱεροσολύμων. Οἱ δὲ λοιποὶ βίοι, μέχει τῆς τελευταίας τῶ μίωὸς, σιωεγράφησαν τῷ Μεταφρασῇ.

357. — 1526 (anc. DCCXXXVIII, 795, 2014). Rel. de Henri II. — Notice de Palæocappa. (XIVᵉ siècle.)

358. — 1524 (anc. DCCLII, 809, 2017). Rel. de François Iᵉʳ. — Notice ancienne. (XIIᵉ siècle.)

359. — 1522 (anc. DXXXV, 570, 2018). Rel. de François Iᵉʳ. — Notice de Vergèce. (XIIᵉ siècle.)

360. — 1559 (anc. DXXVIII, 564, 2449). Rel. de Henri II. — Notice de Palæocappa. Provient de Jérôme Fondule. (XIIIᵉ siècle.)

## ΜΕΛΙΣΣΑ. Α.

361. Βιβλίον β΄ μήκοις πλατύ, ἐνδεδυμῷνον δέρματι πρασίνῳ, εἰσὶ δ᾽ ἐν αὐτῷ γνῶμαι καὶ παραινέσεις διάφοραι πολλῶν κ̣ διαφόρων διδασκάλων, παλαιῶν τε κ̣ νέων, θεολόγων τε καὶ τῶν ἔξω, καλοῦσι δ᾽ αὐτὸ Μέλισσα, γέγραπται ἐν βεβράνῳ.

## ΜΕΛΙΣΣΑ. Β.

362. Βιβλίον μήκοις γ΄, ἐνδεδυμῷνον δέρματι κυανῷ, εἰσὶ δ᾽ ἐν αὐτῷ γνῶμαι καὶ παραινέσεις διάφοραι, οἷον τὸ ἄνω, πολλῶν κ̣ διαφόρων διδασκάλων, θεολόγων τε καὶ τῶν ἔξω, ὃ καλοῦσι Μέλισσα.

## ΜΕΛΙΣΣΑ. Γ.

363. Βιβλίον δ΄ μήκοις μεγάλου, ἐνδεδυμῷνον δέρματι πρασίνῳ, εἰσὶ δ᾽ ἐν αὐτῷ ταῦτα· Ἐξήγησις εἰς τὸ ἅγιον σύμβολον, κ̣ εἰς τὸ Πάτερ ἡμῶν. Γνωμικαὶ παραινέσεις πολλῶν κ̣ διαφόρων ἁγίων τε καὶ τῶν ἔξω σοφίας, αἱ καλοῦνται Μέλισσα. Ἀθανασίε ἀπόδειξις πρὸς Ἑβραίοις, ὅτι Θεός ἐστιν ὁ Χριστὸς καὶ ὅτι ἦλθε σαρκωθεὶς ἐπὶ γῆς. Λόγος περὶ τῆς συντελείας τῆ αἰῶνος. Τοῦ ἁγίε Κυπριανῆ εὐχὴ ἀποτρόπαιος τῶν πνευμάτων, ἤτοι ἐξορκισμός, κ̣ ἄλλα τινὰ ἄχρηστα.

361. — 1102 (anc. DXCIII, 633, 3365). Rel. de Henri II. — Notice ancienne. (XIᵉ siècle.)

362. — 1169 (anc. CIƆIƆXLII, 1679, 3532). Rel. de François Iᵉʳ. — Notice ancienne. (XIVᵉ siècle.)

363. — 426 (anc. CIƆXXV, 1119, 2980). Rel. de François Iᵉʳ. — Notice de Vergèce. Copie de Choricarios, 1488.

## ΜΕΛΙΣΣΑ. Δ.

364. Βιβλίον β΄ μήκους μικρᾶ, ἐνδεδυμένον δέρματι ἐρυθρῷ, ἔτι δ΄ ἐν αὐτῷ γνῶμαι πολλαὶ κὴ διάφοραι ἐκ τῶν τῆς θείας Γραφῆς καὶ τῶν ἔξω σοφῶν, αἱ καλοῦνται Μέλισσα, οἷον τὸ ἄνω. Ἔτι δ΄ ὁμοῦ σὺν αὐτῷ καὶ τὰ τᾶ Ναζιανζᾶ ἔπη, διὰ τύπου, ἀγνοίᾳ τᾶ συναρμόσαντος τὰ βιβλία.

## ΜΕΛΕΤΙΟΥ ΠΕΡΙ ΦΥΣΕΩΣ ΑΝΘΡΩΠΟΥ. Α.

365. Βιβλίον α΄ μήκους, ἐνδεδυμένον δέρματι ἐρυθρῷ, ἐν ᾧ ἔτι πόνημα ἐν συνόψει περὶ φύσεως ἀνθρώπου ἐξερανισθὲν κὴ συντεθὲν παρὰ Μελετίᾳ μοναχοῦ ἐκ τῶν τῆς ἐκκλησίας ἐνδόξων τε καὶ τῶν ἔξω λογάδων φιλοσόφων. Ἔπη, Νεμεσίᾳ, ἐπισκόπου Ἐμέσης, περὶ φύσεως ἀνθρώπου λόγος κεφαλαιώδης.

## ΜΕΛΕΤΙΟΥ ΕΞΗΓΗΣΙΣ ΕΙΣ ΤΟΥΣ ΑΦΟΡΙΣΜΟΥΣ. Β.

366. Βιβλίον α΄ μήκους, ἐνδεδυμένον δέρματι πρασίνῳ, ἔτι δὲ Μελετίᾳ ἰατρᾶ κὴ φιλοσόφᾳ ἐξήγησις εἰς τοὺς ἀφορισμοὺς Ἱπποκράτους.

## ΜΕΤΟΧΙΤΟΥ ΤΙΝΑ ΔΙΑΦΟΡΑ. Α.

367. Βιβλίον α΄ μήκους μεγάλου, ἐνδεδυμένον δέρματι ἐρυθρῷ, περιέχει δ΄ ἐν αὐτῷ τάδε· Θεοδώρου Μετοχίτου διάφορα, διὰ στίχων ἡρωϊκῶν,

364. — 1146 (anc. ↀↃↃ꜀꜀xxxix, 1902, 3366). Rel. de Henri II. — Notice de Vergèce. Copie de Valeriano Albini et édition de Venise, 1504, in-4°.

365. — 2225 (anc. ꜀꜀liv, 254, 2652). Rel. de Henri II. — Notice de Palæocappa.

366. — 2222 (anc. ᴅ꜀꜀xxvi, 783, 2685). Rel. de Henri II. — Notice de Palæocappa.

367. — 2751 (anc. ᴅ꜀꜀xliii, 800, 1997). Rel. de François Iᵉʳ. — Notice de Palæocappa. Copie (en partie) de Pietro Antonio, 1541.

ά εἰσι ταῦτα· Δοξολογία εἰς τὸν Θεὸν, ἢ περὶ τῶν καθ᾽ αὐτὸν ἢ περὶ
μονῆς τῆς χώρας. Δοξολογία εἰς τὼ Θεοτόκον, ἢ περὶ μονῆς τῆς χώρας.
Εἰς Γρηγόρειον, ἀρχεπίσκοπον Βουλγαείας. Εἰς Νικηφόρον τὸν Γρηγορᾶν
ὑποθῆκαι. Εἰς τὸν μέγαν Ἀθανάσιον. Εἰς τοὺς τρεῖς ἱεράρχας, Βασίλειον,
Γρηγόρειον καὶ Χρυσόστομον. Ἐπιτάφιον εἰς τὼ Αὔγουσαν Εἰρήνην, τὼ
σύζυγον Ἀνδρονίκου τῆ Παλαιολόγου. Ἐπιτάφιοι εἰς τὸν βασιλέα Μιχαὴλ
τὸν Παλαιολόγον. Περὶ τῆ μαθηματικοῦ εἴδοις τῆς φιλοσοφίας. Εἰς τὸν
σοφὸν Θεόδωρον τὸν Ξανθόπουλον. Εἰς τὸν σοφὸν Νικηφόρον τὸν Ξανθό-
πουλον. Εἰς τὸν ἑαυτῆ ἀνεψιὸν τὸν πρωτασηκρῆτιν. Εἰς ἑαυτὸν ἢ περὶ τῆς
δυσχερείας τῶν κατ᾽ αὐτὸν πραγμάτων. Ἐπ, τὸ αὐτὸ ἐκ β᾽. Ἐπ, εἰς ἑαυτὸν
μετὰ τὼ τροπὴν τῆς κατ᾽ αὐτὸν τύχης. Ἐπ, εἰς τὸ αὐτὸ λόγοις δ᾽, ἅπαντα
ταῦτα διὰ στίχων ἡρωϊκῶν. Ἐστι δ᾽ ἔπ ἢ Γεωργίε Μετοχίτου πραγματεία
ἡς περὶ τῆς τῆ ἁγίε Πνεύματος ἐκπορεύσεως. Ἀντίρρησις τῶν τελῶν κεφα-
λαίων, ἃ ἐξέθετο Μάξιμος ὁ Πλανούδης, περὶ τῆς τῆ ἁγίε Πνεύματος
ἐκπορεύσεως. Ἀντίρρησις τῶν ὧν σωεγράψατο Μανουὴλ ὁ Μοροπουλος περὶ
τῆς τῆ ἁγίε Πνεύματος ἐκπορεύσεως. Τὰ ῥήματα τῆς θείας μυσταγωγίας Γρη-
γορίε τῆ Θαυματουργοῦ. Βαρλαὰμ μοναχοῦ περὶ τῆς τῆ ἁγίε Πνεύματος
ἐκπορεύσεως. Ἀνδρέα Ἱεροσολυμίτου λόγος εἰς τὸν εὐαγγελισμόν. Χρυσοστόμου
λόγος εἰς τὸν αὐτόν. Θεοδώρου μονερημίτου λόγος εἰς τὸν αὐτόν.

## ΜΕΤΟΧΙΤΗΣ ΕΙΣ ΤΟ ΠΕΡΙ ΖΩΩΝ ΤΟΥ ΑΡΙΣΤΟΤΕΛΟΥΣ. Β.

368. Βιβλίον α΄ μήκοις μεγάλου, ἐνδεδυμένον δέρματι πορφυρῷ, ἔστι
δ᾽ ἐν αὐτῷ ταῦτα· Μετοχίτου εἰς τὸ περὶ ζώων πορείας ἐξήγησις. Τοῦ αὐτῆ

368. — 1936 (anc. DCCLXXVIII, 846, 2119). Rel. de François I<sup>er</sup>. — Pas d'ancienne notice.
Copie de Christophe Auer, 1545.

εἰς τὸ πεελ ζῶων μοείων α΄, β΄, γ΄, δ΄. Τοῦ αἰπῦ εἰς τὸ πεελ ζῶων γλυέσεως α΄, β΄, γ΄, δ΄, έ΄. Τοῦ αἰπῦ εἰς τὰ μεπεωρολογικὰ α΄, β΄, γ΄, δ΄. Τοῦ αἰπῦ εἰς τὰ πεελ αἰσθήσεως κ̀ αἰσθητῶν· α΄, β΄.

## ΜΙΧΑΗΛ ΕΦΕΣΙΟΣ. Β.

369. Βιβλίον α΄ μήκοις, ἐνδεδυμλυον δέρμαπ μέλανι, ἐν ᾧ ἐςι Μιχαὴλ Ἐφεσίᾳ δόλια εἰς τὸ πεελ μνήμης κ̀ ἀναμνήσεως, καὶ ὕπνε καὶ τῆς καθ΄ ὕπνον μανπικῆς Ἀειστέλοις. Εἰς τὸ πεελ ζῶων πορείας. Εἰς τὸ πεελ βραχυβιότηπος κ̀ μακροβιότηπος. βιβλίον. Εἰς τὸ πεελ γήερς κ̀ νεότηπος, κ̀ ζωῆς κ̀ θανάπου, καὶ πεελ ἀναπνοῆς. Εἰς τὸ πεελ ζῶων κινήσεως. Ἐπ, Ἀλεξάνδρε Ἀφερδισίεως εἰς τὸ α΄ τῶν μεπὰ τὰ φισικὰ Ἀειστέλοις, καὶ εἰς τὸ β΄, ὰλλ΄ ἐςιν ἀπελές τὸ β΄.

## ΜΙΧΑΗΛ ΨΕΛΛΟΥ· ΔΙΑΛΟΓΟΣ. Α.

370. Βιβλίον γ΄ μήκοις μικρῶ, δέρμαπ κυπείνῳ, Ψελλῦ διάλογος πεελ ἐνεργείας τῶν δαιμόνων. Θεοδοσίᾳ πεελ οἰκήσεων. Τοῦ αἰπῦ πεελ νυκπῶν κ̀ ἡμερῶν [1].

## ΜΙΧΑΗΛ ΨΕΛΛΟΥ ΠΑΡΑΦΡΑΣΙΣ ΕΙΣ ΤΟ ΠΕΡΙ ΕΡΜΗΝΕΙΑΣ. Β.

371. Βιβλίον β΄ μήκοις μεγάλου, ἐνδεδυμλυον δέρμαπ πορφυρῷ, πεελ-

369. — 1922 (anc. CCLXXXIII, 283, 2122). Rel. de Henri II. — Notice de Palæocappa. Provient de J.-Fr. d'Asola. Copie (en partie) de Valeriano Albini.

370. — 2132 (anc. CIƆIƆXLIX, 1683, 3481). Rel. de Henri II. — Notice de Vergèce. Copie de Jean Onorio.

371. — 1918 (anc. DCCCXXI, 1009, 2610). Rel. de François Ier. — Notice de Vergèce. (XIVe siècle.)

[1] Cet article a été ajouté par Pierre de Montdoré sur la minute du Çatalogue alphabétique; il se trouve dans la copie de Vergèce. (Cf. plus haut n° 267.)

ἔχι δὲ κỳ ταῦτα· Παράφρασίν ἵνα εἰς ᾹἋ πρῶτα ἀναλυτικὰ ἀνεπίγραφον. Περθλήματά ἵνα λογικά. Παράφρασιν Θεμιστίὺ εἰς ᾹἋ δεύτερα ἀναλυτικά! Μιχαηλοῦ Ἐφεσίὺ ἐξήγησιν εἰς Ᾱὡς σοφιστικοῖς ἐλέγχοις.

## ΜΟΣΧΟΠΟΤΛΟΤ ΓΡΑΜΜΑΤΙΚΗ. Α.

372. Βιβλίον β' μήκοις μικρῦ, ἐν βεβράνῳ, ἐνδεδυμβμον δέρματι κυανῷ, ἔςι δὲ ἡ τῦ Μοχοπούλου γραμματικὴ, κỳ μέρος τι ἐκ τῶν σχέδων αἰπῦ.

## ΜΟΣΧΟΠΟΤΛΟΤ ΓΡΑΜΜΑΤΙΚΗ. Β.

373. Βιβλίον γ' μήκοις, ἐνδεδυμβμον δέρματι πρασίνῳ.

## ΜΟΣΧΟΠΟΤΛΟΤ ΓΡΑΜΜΑΤΙΚΗ. Γ.

374. Βιβλίον α' μικρῦ μήκοις, ἐνδεδυμβμον δέρματι λευκοκυτείνῳ, ἐν ᾧ ἔςι, μετὰ τὴν τῦ Μοχοπούλου γραμματικὴν, κỳ ᾹἋ Φωκυλίδου καλούμβμα ἔργνεᾷ ἔπη.

## ΜΟΣΧΟΠΟΤΛΟΤ ΓΡΑΜΜΑΤΙΚΗ. Δ.

375. Βιβλίον β' μικρῦ μήκοις, ἐνδεδυμβμον δέρματι ἐρυθρῷ.

---

372. — 2546 (anc. cɪɔcɪxxxvɪɪ, 1301, 3228). Rel. de Henri II. — Notice de Palæocappa. Provient de Blois. (xɪvᵉ-xvɪᵉ siècles.)

373. — 2608 (anc. cɪɔɪɔcccxxxx, 2175, 3505). Rel. de Henri II. — Notice de Palæocappa.

374. — 2568 (anc. cɪɔcccxlɪ, 1466, 2755). Rel. de Henri II. — Notice de Palæocappa. Provient de J.-Fr. d'Asola.

375. — 2570 (anc. cɪɔclxxɪv, 1298, 3226). Rel. de Henri II. — Notice de Vergèce. Copie de Constance.

## ΜΟΣΧΟΠΟΥΛΟΥ ΓΡΑΜΜΑΤΙΚΗ. Ε.

376. Βιβλίον γ′ μήκοις, ἐν βεβεάνῳ, ἐνδεδυμῷνον δέρματι ϖεασίνῳ.

## ΜΟΣΧΟΠΟΥΛΟΥ. Ζ.

377. Βιβλίον β′ μήκοις μικρῶ, ἐνδεδυμῷνον δέρματι κυανῷ, ἐν ᾧ ἐστ Γεωργίῳ τῷ Χοιρβοσκῷ περὶ τρόπων. Μοσχοπούλου γραμματικὰ ᴋ ὀκλογαί ᴋινες κατὰ στοιχεῖον. Θῶμα τῷ Μαγίστρῳ γραμματικὴ, ἔχουσα ὀκλογὴν Ἀ∂ικῶν ὀνομάτων.

## ΜΟΣΧΟΠΟΥΛΟΥ ΣΧΕΔΗ. Η.

378. Βιβλίον β′ μικρῶ μήκοις, ἐν βεβεάνῳ, ἐνδεδυμῷνον δέρματι κυτρίνῳ.

## ΜΟΣΧΟΠΟΥΛΟΥ ΣΧΕΔΗ. Θ.

379. Βιβλίον β′ μήκοις, ἐν βεβεάνῳ, ἐνδεδυμῷνον δέρματι κυανῷ.

## ΜΟΥΣΙΚΗ ΑΡΙΣΤΕΙΔΟΥ ΚΑΙ ΑΛΛΩΝ. Α.

380. Βιβλίον α′ μήκοις μεγάλου ᴋ παχὺ, ἐνδεδυμῷνον δέρματι ποικιλό-χροῖ, κατάστικτον γάρ ἐστ χρώμασι κροκώδεσι καὶ μέλασι οἷον μαρμάρῳ, ἐν ᾧ εἰσι ταῦτα· Ἀριστείδου Κοιντιλιανῦ μουσικὴ, ἐν τρισὶ βιβλίοις διηρη-

---

376. — 2566 (anc. cıɔıɔcccxxxv, 2125, 3504). Rel. de Henri II. — Notice de Vergèce. Provient d'Antoine Éparque. (xiii° siècle.)

377. — 2761 (anc. cıɔclxxiv, 1288, 3246). Rel. de François I⁰ʳ. — Notice de Palæocappa. Provient d'Antoine Éparque. (xiv°-xv° siècles.)

378. — 2573 (anc. cıɔclxxxiii, 1297, 3225). Rel. de Henri II. — Notice de Palæocappa.

379. — 2574 (anc. dccccııı, 987, 3227). Rel. de Henri II. — Notice de Vergèce. Provient de Blois. (xiv° siècle.)

μ<sub></sub>μη. Μανουήλου Βρυεννίε ἁρμονικὰ βιβλία τεῖα. Πλουτάρχου μοισική. Εὐκλείδου εἰσαγωγὴ ἁρμονική. Ἀριστοξένε ἁρμονικὰ βιβλία γ'. Ἀλυπίε εἰσαγωγὴ μοισικῆς. Γαυδεντίε εἰσαγωγὴ μοισικῆς. Νικομάχου ἁρμονικῆς ἐγχειρίδιον· Κλαυδίε Πτολεμαίε ἁρμονικὰ βιβλία γ'. Πορφυρίε ὑπομνήματα εἰς τὰ αὐτὰ ἁρμονικὰ Πτολεμαίε, ἔτι δὲ εἰς τὸ πρῶτον ἢ β' βιβλίον μόνον μέχει τῆ ἡμίσεως, εἰσὶ δ' ἅπαντες τὸν ἀριθμὸν ι'.

## ΜΥΘΟΙ ΑΙΣΩΠΟΥ. A.

381. Βιβλίον β' μικρῶ μήκοις, ἐνδεδυμ<sub></sub>ον δέρματι πρασίνω, περιέχον Ἀριστοφάνοις Πλοῦτον ἄναρχον. Ἔπ, τῆ αὐτῷ Νεφέλας. Καὶ τοῖς τῆ Αἰσώπου μύθοις, ἑλλωιστὶ ἢ λατινιστὶ, τῆ τύπου·

## ΝΕΜΕΣΙΟΣ. A.

382. Βιβλίον β' μήκοις, ἐνδεδυμ<sub></sub>ον δέρματι ἐρυθρῷ, ἔτι δὲ παλαιὸν, ἐν χάρτῃ δαμασκίωῳ γεγραμμ<sub></sub>ον, εἰσὶ δ' ἐν αὐτῷ Νεμέσιος περὶ φύσεως ἀνθρώπου ἢ Ἰωάννε τῆ Δαμασκίωῦ φισικά τε ἢ θεολογικά.

## ΝΕΜΕΣΙΟΣ. B.

383. Βιβλίον β' μήκοις, ἐνδεδυμ<sub></sub>ον δέρματι πρασίνω, ἔτι δ' ἐν αὐτῷ ὁ Νεμέσιος περὶ φύσεως ἀνθρώπου.

380. — 2456 (anc. ccccxxxv, 461, 2179). Rel. de Henri II. — Notice de Palæocappa. Copie de Valeriano Albini.

381. — 2825 (anc. cıɔıɔcclvii, 1919, 3321). Rel. de Henri II. — Notice de Vergèce. Édition de Bonus Accursius, vers 1480, in-4°. Provient de Blois.

382. — 1044 (anc. cıɔcccxciii, 1521, 3109). Rel. de Henri II. — Notice de Vergèce.

383. — 1046 (anc. cıɔccccxxx, 1561, 3110). Rel. de Henri II. — Notice de Palæocappa. Provient de J.-Fr. d'Asola.

## ΝΕΜΕΣΙΟΥ ΠΕΡΙ ΦΥΣΕΩΣ ΑΝΘΡΩΠΟΥ. Γ.

384. Βιβλίον α΄ μήκοις, ἐνδεδυμῴνον δέρματι ϖρασίνῳ, ἐν ᾧ ἔςι δὶς ὁ Νεμέσιος γεγραμμῴνος. Θεοφίλου περὶ τῆς τῦ ἀνθρώπου κατασκευῆς.

## ΝΙΚΗΦΟΡΟΥ. Α.

385. Βιβλίον α΄ μήκοις, ἐνδεδυμῴνον δέρματι ϖρασίνῳ, ᾧ ἡ ἐπιγραφή· Νικηφόρου τῦ Γρηγορᾶ ἱςορίαι. Α.

## ΝΙΚΗΦΟΡΟΥ ΓΡΗΓΟΡΑ ΡΩΜΑΙΚΗ ΙΣΤΟΡΙΑ. Β.

386. Βιβλίον α΄ μήκοις, ἐνδεδυμῴνον δέρματι κυανῷ, ἔςι δ΄ ἐν αὐτῷ τῦ αὐτῦ Νικηφόρου Γρηγορᾶ ρωμαϊκὴ ἱςορία, ἐν ᾧ ᾗ Ζωσίμου κόμητος ἱςορία νέα [1].

## ΝΙΚΗΦΟΡΟΥ ΚΑΘ᾽ ΑΙΡΕΤΙΚΩΝ. Α.

387. Βιβλίον α΄ μήκοις, ἐν βεβράνῳ, ἐνδεδυμῴνον δὲ δέρματι χλωρᾶ, εἰσὶ δ΄ ἐν αὐτῷ βιβλία β΄ ἀντιρρητικὰ ϖρὸς αἱρετικοῖς, τῦ ἁγίѕ Νικηφόρου.

384. — 825 (anc. ccccliv, 486, 2104). Rel. de Henri II. — Notice de Palæocappa. Provient de J.-Fr. d'Asola.

385. — 1724 (anc. cıɔıɔccclxx, 2057, 2079). Rel. de François Iᵉʳ. — Pas d'ancienne notice. Copie de Christophe Auer, 1543.

386. — 1725 (anc. cıɔıɔccclxxv, 2056, 2078). Rel. de Henri II. — Notice de Palæocappa.

387. — 1250 (anc. dccxxiv, 781, 2378). Rel. de François Iᵉʳ. — Notice de Vergèce. Provient de J. Lascaris. (xivᵉ siècle.)

[1] Pierre de Montdoré a écrit en marge de cet article : « Est aliud volumen β΄ μ[ήκοις], δέρματι κυπρ[ίνῳ,] Νικηφόρου ᾗ [Βλεμ]μώδου φυσικ[ά]; quære supra in B. » (Cf. n° 95.)

## ΝΙΚΟΜΑΧΟΣ. Α.

388. Βιβλίον β΄ μήκοις μικρᾶ, ἐνδεδυμ⟨μ⟩ένον δέρματι ἐρυθεῷ, ἔστι δὲ ἐν αὐτῷ Νικομάχου ἁρμονική. Δομνίνε Φιλοσόφε Λαελασαίε περὶ ἀριθμητικῆς. Ἔπ, Νικομάχου ἀριθμητικὴ μετὰ σχολίων παλαιῶν τινῶν. Εὐκλείδου τῶν στοιχείων ἀπὸ τῆ α΄ μέχει τῆ α΄ τῶν στερεῶν. Ἔστι δὲ πάνυ παλαιόν.

## ΝΙΚΟΜΑΧΟΥ ΑΡΙΘΜΗΤΙΚΗ. Β.

389. Βιβλίον α΄ μήκοις μεγάλου λεπτὸν, ἐνδεδυμ⟨μ⟩ένον δέρματι κυτείνῳ, νεωστὶ γεγραμμ⟨μ⟩ένον.

## ΝΙΚΟΜΑΧΟΥ ΑΡΙΘΜΗΤΙΚΗ. Γ.

390. Βιβλίον β΄ μήκοις, ἐνδεδυμ⟨μ⟩ένον δέρματι ἐρυθεῷ, ἐν ᾧ ἐστιν ἡ τῆ Νικομάχου ἀριθμητικὴ. Εὐκλείδου γεωμετρεία, ἐν βιβλίοις ζ΄. Καὶ Ἰωάννε τῆ Πεδιασίμου σύνοψις περὶ μετρήσεως ἡ μεερισμῦ γῆς.

## ΝΙΚΟΛΑΟΥ ΤΟ ΜΕΓΑ ΔΥΝΑΜΕΡΟΝ. Α.

391. Βιβλίον β΄ μήκοις μεγάλου ἡ πάνυ παχὺ, ἐν βεβεάνῳ, ἐνδεδυμ⟨μ⟩ένον δέρματι κυανῷ, ἔστι δὲ Νικολάε Μυρεψοῦ τὸ μέγα δυναμερὸν

---

388. — 2531 (anc. cɪɔɪɔcclxx, 1930, 3201). Rel. de François Iᵉʳ. — Notice de Palæocappa, refaite par Vergèce. Copie de Michel Souliardos.

389. — 2374 (anc. cccclxxx, 512, 2166). Rel. de Henri II. — Pas d'ancienne notice. Copie de Jean Onorio.

390. — 2373 (anc. dcccxli, 915, 2744). Rel. de François Iᵉʳ. — Notice de Palæocappa. (xivᵉ siècle.)

391. — 2243 (anc. cɪɔlxxv, 1177, 2703). Rel. de Henri II. — Notice de Vergèce. Provient d'Antoine Éparque. Copie de Cosmas ὁ Κάμηλος, 1339.

καλούμϑυον, ὃ περιέχἡ πᾶσαν τἱω ὕλἱω ἡ τἱω κατασκευἱω τῆς μυρε-
ψικῆς τέχνης, ἐν κδ΄ βιβλίοις, κατ᾽ ἀλφάβητον [1].

## ΝΙΚΟΛΑΟΥ ΔΥΝΑΜΕΡΟΝ. Β.

392. Βιβλίον α΄ μήκοις μεγάλου, ἐν βεβράνῳ, ἐνδεδυμϑυον δέρματι
λαζουείνῳ, ἔτι δὲ ἡ αὐτὸ Νικολάε Μυρεψοῦ τὸ μέγα δυναμερὸν, ὃ περι-
έχἡ ἐν αὐτῷ πᾶσαν τἱω ὕλἱω ἡ τἱω κατασκευἱω τῆς μυρεψικῆς τέχνης,
ἐν κδ΄ βιβλίοις, κατ᾽ ἀλφάβητον.

## ΝΟΜΩΝ ΕΚΛΟΓΑΙ. Α.

393. Βιβλίον α΄ μήκοις μεγάλου ἡ παχὺ, ἐνδεδυμϑυον δέρματι μέλανι,
ἔτι δ᾽ ἐκλογαὶ ἡ σύνοψις τῶν Βασιλικῶν ἑξήκοντα βίβλων, κατὰ τοιχεῖον
σιωτεθέν. Καὶ Νεαραὶ Ῥωμανε, ἡ Νικηφόρου, ἡ Κωνςαντίνε, ἡ Βασιλείε
Πορφυρογεννήτου τῶν βασιλέων ἀπορράδἱω.

## ΝΟΜΩΝ ΕΚΛΟΓΑΙ. Β.

394. Βιβλίον γ΄ μήκοις μικρῷ, ἐνδεδυμϑυον δέρματι ἐρυθρῷ, εἰσὶ δ᾽ ἐκ-
λογαὶ νόμων πολιτικῶν τε ἡ ἐκκλησιαςικῶν, ἐν βεβράνῳ·

---

392. — 2237 (anc. DLXXXVI, 626, 2704). Rel. de Henri II. — Notice de Vergèce. Provient
de J.-Fr. d'Asola. (XIVᵉ siècle.)

393. — 1347 (anc. XLI, 41, 2049). Rel. de Henri II. — Notice de Vergèce.

394. — 1383 (anc. CIƆIƆLV, 1689, 3459). Rel. de François Iᵉʳ. — Notice de Palæocappa.
(XIIᵉ siècle.) .

---

[1] Pierre de Montdoré a complété la notice de ce manuscrit dans la minute du Catalogue alphabétique.
Il a complété pareillement les notices 492, 493 et 508.

ΝΟΜΩΝ ΕΚΛΟΓΑΙ. Γ.

395. Βιβλίον γ΄ μήκους μεγάλου, ἐνδεδυμένον δέρματι μέλανι, εἰσὶ δὲ νόμοι Βασιλείκ, Κωνσταντίνε καὶ Λέοντος τῶν αὐτοκρατόρων, ἐν βεβράνῳ γεγραμμένον.

ΝΟΜΩΝ ΕΚΛΟΓΑΙ. Δ.

396. Βιβλίον α΄ μήκους, ἐνδεδυμένον δέρματι κατανῷ, περιέχι δὲ ταῦτα· Ἐπιστολὴ Ἰωάννε, μητροπολίτου Ῥωσίας, πρὸς Κλήμεντα, πάπα Ῥώμης. Τὰ ὀφφίκια τῆς μεγάλης ἐκκλησίας. Λέοντος, Κωνσταντίνε, Βασιλείκ τῶν αὐτοκρατόρων ἐκλογὴ κ̣ ἐπιδιόρθωσις νόμων, ὑπὸ τῶν Ἰνστιτούτων, τῶν Διγέστων, τε Κώδικος, τῶν Νεαρῶν τε Ἰουστινιανε διατάξεων. Νομοθεσία Ῥωμανε βασιλέως συντεθεῖσα παρὰ Κοσμᾶ τε Μαγίστρε. Ὀρκωμοτικὸν τῶν καθολικῶν κριτῶν. Λέξεων ῥωμαϊκῶν συναγωγὴ κατ᾽ ἀλφάβητον.

ΞΑΝΘΟΠΟΥΛΟΥ ΣΥΝΑΞΑΡΙΑ. Α.

397. Βιβλίον α΄ μικρε μήκους, ἐνδεδυμένον δέρματι κατανῷ, ἐν ᾧ εἰσι συναξάρια εἰς τὰς ἐπισήμοις ἑορτὰς τε ἐνιαυδίκ, κ̣ εἰς πάντας τοὺς μῆνας τε ἐνιαυτοῦ, συνταχθέντα παρὰ τε Ξανθοπούλου.

395. — 1384 (anc. DCCCXXIX, 903, 3031). Rel. de Henri II. — Notice de Palæocappa. Provient d'Antoine Éparque. (XIIᵉ siècle.)

396. — 1343 (anc. DCLXXXV, 740, 2051). Rel. de Henri II. — Notice de Palæocappa. Provient de Jérôme Fondule.

397. — 1585 (anc. DCCCCLXXV, 1065, 2494). Rel. de Henri II. — Notice de Palæocappa. Copie de Marcien, 1369.

ΞΕΝΟΦΩΝΤΟΣ ΚΥΡΟΥ ΠΑΙΔΕΙΑ. Α.

398. Βιβλίον α΄ μήκοις, ἐνδεδυμῄον δέρματι κυανῷ, ἔσι δ᾽ ἐν αὐτῷ Ξενοφῶντος Κύρου παιδεία.

ΟΒΙΔΙΟΥ ΜΕΤΑΜΟΡΦΩΣΕΩΣ. Α.

399. Βιβλίον β΄ μήκοις, ἐνδεδυμῄον δέρματι κροκώδῃ, ἐν ᾧ ἐσιν Ὀβιδίε μεταμορφώσεως, ἣν μετίωεγκεν ὑπὸ τῆς τῶν Λατίνων φωνῆς εἰς τἑω ἑλλάδα διάλεκτον Μάξιμος μοναχὸς ὁ Πλανούδης.

ΟΛΥΜΠΙΟΔΩΡΟΣ. Α.

400. Βιβλίον α΄ μήκοις, ἐνδεδυμῄον δέρματι κυανῷ, εἰσὶ δὲ χόλια Ὀλυμποδώρου εἰς τὸν Γοργίαν, ἢ Ἀλκιβιάδίω, ἢ Φαίδωνα τᾶ Πλάτωνος.

ΟΛΥΜΠΙΟΔΩΡΟΥ ΕΙΣ ΤΟΝ ΦΑΙΔΩΝΑ ΠΛΑΤΩΝΟΣ. Β.

401. Βιβλίον α΄ μεγάλου μήκοις, ἐνδεδυμῄον δέρματι κυανῷ, ἐν ᾧ ἐσιν Ὀλυμποδώρου ὑπόμνημα εἰς τὸν Φαίδωνα Πλάτωνος. Τοῦ αὐτῷ εἰς τὸν Φίληβον. Ψελλῷ ἐξήγησις εἰς ᾳ λεγόμῄα χαλδαϊκὰ λόγια. Τοῦ αὐτῷ ἔκθεσις τῶν παρὰ Χαλδαίοις δογμάτων. Τιμαίε Λοκρῷ περὶ ψυχῆς κόσμε

398. — 1639 (anc. DXXVII, 563, 2536). Rel. de Henri II. — Notice de Palæocappa. Provient d'Antonello Petrucci. Copie de Démétrius Léontaris, 1474-1475.

399. — 2849 (anc. CIƆIƆDCCLVIII, 1926, 3352). Rel. de François Ier. — Pas d'ancienne notice. Copie de Constance.

400. — 1822 (anc. DCCLIII, 812, 2102). Rel. de Henri II. — Pas d'ancienne notice. Copie de Vergèce, 1535.

401. — 1823 (anc. DCCXXXIX, 796, 2101). Rel. de François Ier. — Notice de Palæocappa. Copie de Valeriano Albini, 1536.

ἠ φύσεως. Ἐκ τῶν Θεοφράςου περὶ φυτῶν ἱςορίας βιβλία ή. Τοῦ αὐτϖ περὶ φυτῶν ὀπῶν [1].

ΟΜΗΡΟΣ. A.

402. Βιβλίον α΄ μήκοις μεγάλου ἠ παχὺ πάνυ, ἐνδεδυμβϗον δέρματι πρασίνῳ, ἔςι δ᾽ ἡ Ἰλιὰς αὐτϖ μέχρι τϖ μ, μετὰ καὶ τῆς ἐξηγήσεως Εὐ-ςαθίϗ, γεγραμμβϗον ἐν βεβράνῳ κάλλιςα ἠ ὀρθά. Καὶ πρϖτον μβϗ ἐςί ἕινα τεχνολογήματά ἕινος ἀνεπίγραφα, περὶ τῆς ποιήσεως, ἔπειτα ἡ τϖ Εὐςαθίϗ ἐξήγησις.

ΟΜΗΡΟΣ. B.

403. Βιβλίον α΄ μήκοις· ἐνδεδυμβϗον δέρματι κυτείνῳ, ἔςι δὲ ἡ πᾶσα Ἰλιὰς τϖ Ὁμήρου, μετὰ σχολίων Ἰσαακίϗ τϖ Πορφυρογϗυνήτου, ἠ μετὰ ψυχαγωγιῶν ἐρυθρῶν ἠ καλῶν.

ΟΜΗΡΟΣ. Γ.

404. Βιβλίον α΄ μήκοις, ἐνδεδυμβϗον δέρματι μέλανι, καλλίςοις γράμ-

402. — 2697 (anc. DXCV, 643, 2196). Rel. de Henri II. — Notice de Vergèce. Provient de J.-Fr. d'Asola. (XIIIᵉ siècle.)

403. — 2682 (anc. CCCXXXII, 332, 2197). Rel. de Henri II. — Notice de Vergèce. Provient de Jérôme Fondule. (XIVᵉ siècle.)

404. — 1805 (anc. DCX, 657, 2786). Rel. de Henri II. — Notice de Vergèce. Copie de Georges Grégoropoulos.

---

[1] Pierre de Montdoré a ajouté, entre les numéros 401 et 402, l'article suivant qui manque dans la copie de Vergèce :

«ΟΛΥΜΠΙΟΔΩΡΟΣ ΕΙΣ ΤΟΝ ΕΚΚΛΗΣΙΑΣΤΗΝ. A.

Liber mediocri forma, quadrata fere, in membrana, coopertura κροκώδϗ, plura continens ut in principio libri. » — 174 (anc. CIƆLXXIX, 1358, 2919). Rel. de François Iᵉʳ. — Notice de Vergèce. (XIᵉ siècle.)

μασι γεγραμμθμον, ἔτι δ' ἐν αὐτῷ ϖεϑϖον Πυϑαγόρου ζὰ ἔπη. Βατραχο-
μυομαχία. Ἔπειτα, Ὁμήρου Ἰλιὰς ἅπασα, ἄνευ σχολίων.

## ΟΜΗΡΟΣ. Δ.

405. Βιβλίον β' μήκοις μεγάλου πάνυ παλαιὸν, ἐν χάρτῃ δαμασκίωῷ,
ἐνδεδυμθμον δὲ δέρματι κυανῷ, ἔτι δὲ κỳ ἐν ζύτῳ ἡ Ὁμήρου Ἰλιὰς, μετά
ινων σχολίων ἐν τῇ ἀρχῇ κỳ ψυχαγωγιῶν.

## ΟΜΗΡΟΣ. Ε.

406. Βιβλίον α' μήκοις πάνυ μεγάλου, ἐνδεδυμθμον δέρματι ϖρασίνῳ,
ἔτι δὲ κἀν ζύτῳ ἡ Ὁμήρου Ἰλιὰς, μετὰ παραφράσεως ςίχον ϖρὸς ςίχον.

## ΟΜΗΡΟΣ. Ζ.

407. Βιβλίον β' μήκοις παλαιὸν, ἐνδεδυμθμον δέρματι κυανῷ, ἔτι δὲ
κἀν ζύτῳ ἡ Ἰλιὰς τᾶ Ὁμήρου, μετά ινων σχολίων ὀλίγων ἐν τῇ ἀρχῇ καὶ
ψυχαγωγιῶν, ἔπνος ἡ ἀρχὴ λείπει.

## ΟΝΕΙΡΟΚΡΙΤΙΚΟΝ ΑΧΜΕΤ. Α.

408. Βιβλίον δ' μήκοις, ἐνδεδυμθμον δέρματι κυανῷ, ἔτι δὲ ὀνειρφκρι-
τικὸν Ἀχμὲτ, τᾶ υἱᾶ Σειρὴμ, σωαϑριαϑὲν ἐξ Ἰνδῶν κỳ Περσῶν.

405. — 2768 (anc. DCCCCLIV, 933, 3297). Rel. de Henri II. — Notice de Vergèce. (XIIIᵉ siècle.)
406. — 2686 (anc. CIƆIƆCCCLXVIIII, 2055, 2200). Rel. de François Iᵉʳ. — Notice de Vergèce.
407. — 2767 (anc. CIƆCCCXCIIII, 1522, 3296). Rel. de Henri II. — Notice de Vergèce. (XIVᵉ siècle.)
408. — 2538 (anc. CIƆIƆXLI, 1678, 3531). Rel. de Henri II. — Notice de Vergèce. Copie de
Georges ὁ γραμματικός. (XVᵉ siècle.)

## ΟΠΠΙΑΝΟΣ. Α.

409. Βιβλίον α΄ μήκους, ἐν βεβράνῳ, εὐφυῶς δεδεμβμον μετὰ δέρματος λευκοῦ, μέλανι δέρματι πεπλουμισμένη, ἔτι δ᾽ ἐν αὐτῷ τὰ Ὀππιανοῦ κυνηγετικὰ μετὰ τῆς ζωγραφίας τῶν ζώων, ἢ τῶν μηχανικῶν δημάτων τε ἢ ὀργάνων, πάνυ τερπνὸν ἢ καλόν.

## ΟΡΦΕΩΣ ΠΟΙΗΤΟΥ. Α.

410. Ὀρφέως ποιητοῦ περὶ λίθων, ἐμμέτρως μετὰ σχολίων, βιβλίον α΄ μήκους, ἐνδεδυμβμον δέρματι λευκῷ. Ἔπ, περὶ βοτανῶν. Νεοφύτου μοναχοῦ σαφίνεια ἢ συλλογὴ, κατὰ σοιχεῖον, περὶ βοτανῶν. Λεξικὸν τῆς ἑρμινείας τῶν βοτανῶν, κατὰ σοιχεῖον, τῆς Γαλίνως. Ἀντιβαλλόμμα.

## ΠΑΛΛΑΔΙΟΥ ΒΙΟΙ ΤΩΝ ΑΓΙΩΝ ΠΑΤΕΡΩΝ. Α.

411. Βιβλίον α΄ μήκους μικρῷ, ἐνδεδυμβμον δέρματι πρασίνῳ, ἐν ᾧ εἰσι ταῦτα· πρῶτον μὲν, Εὐσεβίου τῆς Παμφίλου περὶ τῶν τοπικῶν ὀνομάτων ἐν τῇ θείᾳ Γραφῇ. Ἑρμινεία τῶν ἐν τῇ θεοπνεύστῳ Γραφῇ ἐμφερομβμων ἑβραϊκῶν ὀνομάτων. Λεξικὸν τῶν ἐνδιαθέτων γραφῶν, ἐκπεὸν παρὰ Στεφάνου καὶ ἑτέρων λεξικογράφων, τὸ καλούμβμον Ὀκτάτευχος. Διήγησις Παλλαδίου, ἐπισκόπου Ἐλενοπόλεως, εἰς τοὺς βίους τῶν ἁγίων πατέρων, κατ᾽ ἐπιτομὴν, ἐν κεφαλαίοις ρκς΄ διηρημβμη, πάνυ γλαφυρὰ ἢ ἡδίση τοῖς ἀναγινώσκουσι.

409. — 2736 (anc. ccccxii, 440, 2128). Rel. de Henri II. — Notice de Vergèce.

410. — Département des Imprimés, Réserve, Te. 138, 27 (anc dccxxix, 223). Rel. de Henri II. — A la suite de l'édition de Dioscoride (Venise, Alde, 1499, in-fol.).

411. — 464 (anc. iɔccxiii, 772, 2282). Rel. de François Iᵉʳ. — Notice de Vergèce. Provient de Jean de Pins. Copie (en partie) de Constance.

ΠΑΡΟΙΜΙΑΙ ΣΟΛΟΜΩΝΤΟΣ. Α.

412. Βιβλίον β′ μήκοις πλατὺ οἷον τετράγωνον, ἐν βεβράνῳ, γεγραμμένον πάνυ καλῶς κ̀ ὀρθῶς, ἐνδεδυμένον δέρματι κυανῷ, ἔςι δ′ ἐν αὐτῷ αἱ Παροιμίαι τῦ Σολομῶντος, Ἐκκλησιαςὴς, Ἄσματα τῶν ἀσμάτων κ̀ ἡ Σοφία. Ἔπ, ἡ Σοφία Ἰησοῦ τῦ υἱῦ Σιράχ. Ἔπ, προσευχὴ αὐτῦ.

ΠΑΡΟΙΜΙΑΙ ΣΟΛΟΜΩΝΤΟΣ. Β.

413. Βιβλίον β′ μήκοις παλαιὸν, ἐνδεδυμένον δέρματι κροκώδὶ, εἰσὶ δ′ ἐν αὐτῷ ταῦτα· Παροιμίαι Σολομῶντος ἀτελεῖς. Ἱπποκράτοις προγνωςικὰ, κ̀ ἀφορισμοὶ κ̀ περὶ διαίτης. Ἑρμηνεία τῆς φλεβοτομίας μικρά τις. Παύλου Αἰγινήτου μικραί τινες ἐκλογαὶ ἐξ Ἱπποκράτοις· κ̀ Γαληνῦ περὶ φλεβοτομίας. Σοφία Ἰησοῦ υἱῦ Σιράχ. Ἐκκλησιαςὴς Σολομῶντος. Ἡ Σοφία αὐτῦ. Δίαιτα μικρὰ ἰατρικὴ ὅπως δεῖ διάγειν. Σολομῶντος Ἄσματα τῶν ἀσμάτων ἀτελῆ. Σύνταγμα περὶ τροφῶν τῦ Μαΐςορος, ἀτελές. Διονισίε τινὸς καλουμένυ Ἁπλῦ περὶ κατασκευῆς τῦ ἀνθρώπου. Τινὰ ἕτερα καταλογάδίω, οἷον ἰατρικὰ, γραμματικὰ, πάντα ἀτελῆ, κ̀ ἄθλια κ̀ ἄχρηςα[1].

412. — 35 (anc. ⅭⅠƆⅭⅭⅭⅭLXXIV, 1609, 2857). Rel. de Henri II. — Notice de Palæocappa. Provient d'Antonello Petrucci. (XIIIᵉ siècle.)

413. — 36 (anc. ⅭⅠƆⅠƆⅭⅭⅭXLVII, 2010, 3170). Rel. de Henri II. — Notice de Vergèce. Provient de J.-Fr. d'Asola. (XIVᵉ-XVᵉ siècles.)

[1] Pierre de Montdoré a ajouté, au-dessous de cet article : « Sunt et alia volumina in dictione Σολομῶντς Παροιμίαι. » Un renvoi analogue a été ajouté après le numéro 461.

## ΠΑΥΛΟΣ ΑΙΓΙΝΗΤΗΣ. Α.

414. Βιβλίον β΄ μήκοις μεγάλου πάνυ παλαιὸν, γεγραμμβ̈νον ἐν χάρτῃ δαμασκίωῷ λαμπρῶς ἠ ὀρθῶς, ἐνδεδυμβ̈νον δέρματι πρασίνῳ, ἔσι δὲ τὰ τῦ Παύλου Αἰγινήτου ἰατρικὰ βιβλία ζ΄.

## ΠΑΥΛΟΣ ΑΙΓΙΝΗΤΗΣ. Β.

415. Βιβλίον β΄ μεγάλου μήκοις παχὺ, ἐνδεδυμβ̈νον δέρματι πρασινο-μέλανι, ἔσι δὲ τὰ τῦ Παύλου Αἰγινήτου ἰατρικὰ βιβλία ζ΄, ἐν χάρτῃ δαμασκίωῷ γεγραμμβ̈να καλῶς.

## ΠΑΥΛΟΣ ΑΙΓΙΝΗΤΗΣ. Γ.

416. Βιβλίον β΄ μήκοις, ἐνδεδυμβ̈νον δέρματι μελανόχροϊ, ἔσι δὲ καὶ αὐτὸ τὰ τῦ Παύλου Αἰγινήτου ἰατρικὰ βιβλία ζ΄.

## ΠΑΥΣΑΝΙΟΥ ΠΕΡΙΗΓΗΣΙΣ. Α.

417. Βιβλίον γ΄ μήκοις, ἐνδεδυμβ̈νον δέρματι πρασίνῳ, ἐν ᾧ ἔσι· Παυσανίȣ περιήγησις Ἑλλάδος, ἐν λόγοις ι΄. Ἐπ, Διονισίȣ περιήγησις ἠ Εὐσταθίȣ ὑπομνήμα εἰς τὴν αὐτήν. Ἐπ, ἐπαρχίαι Ἀσίας, Εὐρώπης ἠ Ἀφρικῆς.

414. — 2208. (anc. ʟxɪɪɪ, 1305, 2690). Rel. de Henri II. — Notice de Vergèce. Provient d'Antoine Éparque. (xɪvᵉ siècle.)

415. — 2210 (anc. ᴄᴄᴄvɪɪɪ, 308, 2689). Rel. de Henri II. — Notice de Vergèce. Provient de J.-Fr. d'Asola. Copie de Manuel Pancrace, 1357.

416.— 2047 (anc. ᴄıɔıɔᴄᴄʟxxɪɪ, 1932, 3172). Rel. de François Iᵉʳ. — Notice de Vergèce. Provient de J. Lascaris.

417. — 1411 (anc. ᴄıɔᴄᴄv, 1322, 3042). Rel. de Henri II. — Notice de Palæocappa. Copie de Valeriano Albini.

### ΠΑΥΣΑΝΙΑΣ. Β.

418. Βιβλίον β΄ μήκοις, ἐνδεδυμβρον δέρματι λευκῷ, ἐν ᾧ ἐςι ἡ τῆ
Παυσανίε περιήγησις τῆς Ἑλλάδος.

### ΠΑΧΥΜΕΡΗΣ. Α.

419. Βιβλίον α΄ μήκοις, ἐνδεδυμβρον δέρματι μέλανι, ἔςι δ΄ ἐν αὐτῷ
ἅπαντα τὰ φιλοσοφικὰ αὐτῷ, ἐν συνόψ, εἰς πάσας τὰς πραγματείας τῆ
Ἀριστοτέλοις, ἄνευ τῶν πολιτικῶν ᾐ οἰκονομικῶν.

### ΠΑΧΥΜΕΡΗΣ. Β.

420. Βιβλίον α΄ μήκοις, ἐνδεδυμβρον δέρματι κυτείνῳ, εἰσὶ δ΄ ἐν αὐτῷ
τῆ αὐτῷ Παχυμέρις ἅπαντα τὰ φιλοσοφικὰ κατ᾽ ἐπιτομὴν, ἄνευ τῶν
πολιτικῶν ᾐ οἰκονομικῶν. Ἔςι δ᾽ ἔτι ᾐ σύνταγμά τι περὶ τῶν τεσσάρων
μαθημάτων, ὡς φασί τινες τῆ Ψελλῶ, ἄλλοι δὲ Εὐθυμίε τινὸς μοναχοῦ.

### ΠΑΧΥΜΕΡΗΣ. Γ.

421. Βιβλίον α΄ μήκοις, ἐνδεδυμβρον δέρματι πορφυρομάρμάρῳ, τουτέςι
κατάςικτον ςήμασιν ἐπὶ ἐρυθρὸν, εἰσὶ δ΄ ἐν αὐτῷ Γεωργίε τῆ Παχυμέρις

418. — 1410 (anc. cɔɪɔccLXVI, 1927, 3043). Rel. de Henri II. — Notice de Vergèce. Provient de Jérôme Fondule. Copie de Michel Souliardos, 1491.

419. — 1929 (anc. cɪɔxcɪx, 1199, 2639). Rel. moderne. — Notice de Vergèce. Provient de Jérôme Fondule.

420. — 1931 (anc. cɪɔxcvɪɪɪ, 1198, 2638). Rel. de Henri II. — Notice de Vergèce. Copie de Jean, lecteur.

421. — 2338 (anc. ᴅccxcɪɪ, 859, 2170). Rel. de Henri II. — Notice de ·Vergèce. Provient de Jérôme Fondule.

εἰς τὰ δ᾽ μαθήματα, δηλαδὴ ἀριθμητικὰ, μουσικὰ, γεωμετρικὰ κὴ ἀστρο-
νομικά.

## ΠΑΧΥΜΕΡΗΣ. Δ.

422.  Βιβλίον α΄ μήκους, ἐνδεδυμθμον δέρματι ἐρυθρῷ, ᾧ ἡ ἐπιγραφή·
Γεωργίε Παχυμέρις κὴ Γρηγορᾷ ἱστορίαι ρωμαϊκαί. Α.

## ΠΑΧΥΜΕΡΟΥΣ ΜΕΛΕΤΑΙ. Ε.

423.  Βιβλίον β΄ μήκους μικρῷ πάνυ λεπτὸν, ἐνδεδυμθμον δέρματι κυανῷ,
εἰσὶ δὲ τῆ αὐτῆ μελέται εἰς τὰ προγυμνάσματα κὴ εἰς τὰς στάσεις.

## ΠΙΝΔΑΡΟΣ. Α.

424.  Βιβλίον α΄ μήκους, ἐνδεδυμθμον δέρματι πρασίνῳ, ἔστι δὲ τὰ
Ὀλύμπια, κὴ Πύθια μόνον, μετὰ σχολίων, κὴ τὰ Νέμεα ἀπλῆ, κὴ αὐτὰ
μετὰ σχολίων, τὰ δ᾽ Ἴσθμια λείπει.

## ΠΕΤΡΟΣ ΔΑΜΑΣΚΗΝΟΣ. Α.

425.  Βιβλίον β΄ μήκους, ἐνδεδυμθμον δέρματι χλωρῷ, εἰσὶ δ᾽ ἐν αὐτῆ
λόγοι δ᾽ τινος μοναχοῦ Πέτρε Δαμασκηνῶ, ὧν ὁ πρῶτός ἐστι συλλογὴ πολ-
λῶν ὑποθέσεων, ὁ β΄ ἐξήγησις ἀπὸ τῆ Χρυσοστόμου περὶ ταπεινοφροσύνης,
κὴ προσευχῆς, κὴ περὶ αἰσθητῶν κτισμάτων κὴ τῶν η΄ λογισμῶν, ἐν ἐπιτομῇ,

422. — 1723 (anc. DXXI, 557, 2558). Rel. de Henri II. — Notice de Palæocappa. Copié
en 1443.

423. — 2982 (anc. DCCCLXXXIII, 963, 3119). Rel. de François Iᵉʳ. — Notice de Palæocappa.
Copie d'André Ἰωάννε ὁ Ἄρνης, de Naupacte.

424. — 2709 (anc. CIƆCCXIV, 1329, 2795). Rel. de Henri II. — Notice de Vergèce. Provient
de J.-Fr. d'Asola.

425. — 1136 (anc. DCCXCV, 865, 2933). Rel. de Henri II. — Notice de Vergèce. (XIVᵉ siècle.)

ὁ γ΄ περὶ τῶν θείων ἐντολῶν τῶ κυρίε Ἰησοῦ Χριστοῦ, ὁ δ΄ περὶ τῶν τελῶν δυνάμεων τῆς ψυχῆς κỳ ἄλλαι ὑποθέσεις. Ἐπ, Μαξίμου τῶ ἁγίε αἱ ἑκατοντάδες καλούμθμαι.

## ΠΛΑΝΟΥΔΗΣ. Α.

426. Βιβλίον β΄ μήκοις, ἐρυθρὸν, ἐν ᾧ ἐστιν ἡ τῶ Πλανούδου γραμματικὴ, κατὰ διάλογον·

## ΠΛΑΤΩΝ. Α.

427. Βιβλίον α΄ μήκοις μεγάλου, ἐνδεδυμθμον δέρματι κυανῷ, εἰσὶ δὲ λόγοι τῶ Πλάτωνος ἐν αὐτῷ κη΄, ὧν ἡ ἀρχὴ Κρατύλος, κỳ ὁ ἔρατος Περιταγόρας, καθὼς ἔνεστιν ὁρᾶν ἐν τῷ καταλόγῳ τῶ βιβλίε. Ἔστι δὲ πάνυ παλαιὸν κỳ καλῶς γεγραμμθμον, ἐν χάρτῃ δαμασκίωῷ.

## ΠΛΑΤΩΝ. Β.

428. Βιβλίον α΄ μήκοις πάνυ μεγάλου, ἐνδεδυμθμον δέρματι κυανῷ, εἰσὶ δ΄ ἐν αὐτῷ Πλάτωνος Εὐθύφρων ἢ περὶ ὁσίε. Τοῦ αὐτῶ Κρίτων ἢ περὶ πρακτοῦ. Ἀπολογία Σωκράτοις. Ἑρμείε εἰς τὸν Πλάτωνος Φαῖδρον σχόλια· βιβλία γ΄. Πρόκλε Διαδόχου ἐξήγησις εἰς τὸν Παρμθνίδω, βιβλία ζ΄. Πλάτωνος πολιτεία, βιβλία δέκα. Τοῦ αὐτῶ Συμπόσιον ἢ περὶ ἔρωτος. Ἔστι δὲ πάνυ παλαιὸν, ἐν χάρτῃ δαμασκίωῷ.

426. — Voir plus haut, nᵒ 354. C'est le même volume inscrit à deux endroits différents, comme le manuscrit 1995 (nᵒˢ 94 et 118). Palæocappa avait d'abord intitulé ce volume : Πλανούδου γραμματικὴ, titre modifié par Vergèce en Μαξίμου τῶ Πλανούδου γραμματικὴ. Une autre confusion est survenue : sous le numéro 354 le manuscrit est qualifié γ΄ μήκοις, et ici β΄ μήκοις.

427. — 1811 (anc. DCCLXXVI, 844, 2089). Rel. de Henri II. — Pas d'ancienne notice. Provient de J.-Fr. d'Asola. (xivᵉ siècle.)

428. — 1810 (anc. CCCCLV, 487, 2090). Rel. de Henri II. — Notice de Vergèce. Provient de J.-Fr. d'Asola. (xiiiᵉ siècle.)

ΠΛΑΤΩΝ. Γ.

429. Βιβλίον ά μικρῶ μήκοις, ἐνδεδυμῄον δέρματι μέλανι, ἐν ᾧ εἰσι διάλοροι τῶ Πλάτωνος ιϛ', οἵτινές εἰσιν ὗτοι· Εὐθύφρων ἢ περὶ ὁσίχ. Σωκράτοις ἀπολογία, Κρίτων ἢ περὶ πρακτοδ, Φαίδων ἢ περὶ τυχῆς, Κρατύλος ἢ περὶ ὀνομάτων ὀρθότητος, Θεαίτητος ἢ περὶ ἐπισήμης, Σοφιστὴς ἢ περὶ τῶ ὄντος, Πολιτικὸς ἢ περὶ βασιλείας, Παρμυίδης ἢ περὶ ἰδεῶν, Φίληβος ἢ περὶ ἡδονῆς, Φαῖδρος ἢ περὶ καλοδ, Ἀλκιβιάδης ά ἢ περὶ φύσεως ἀνθρώπου, ἀτελής.

ΠΛΑΤΩΝ. Δ.

430. Βιβλίον γ' μήκοις, ἐνδεδυμῄον δέρματι κροκώδχ, εἰσὶ δ' ἐν αὐτῶ ᾳδε· Πλάτωνος διάλογος Ἀξίοχος ἢ περὶ θανάτου. Τοδ αὐτῶ Γοργίας ἢ περὶ ῥητορικῆς. Λουκιανῶ διάλογος Ζεὺς τραγῳδός. Τοδ αὐτῶ Ζεὺς ἐλεγχόμυος. Τοδ αὐτῶ Ἁλιεὶς ἢ ἀναβιοῦντες.

ΠΛΟΥΤΑΡΧΟΣ. Α.

431. Βιβλίον ά μήκοις, ἐνδεδυμῄον δέρματι ἐρυθρῶ, εἰσὶ δὲ ᾳ παράλληλα αὐτῶ ιή, ἔχ δὲ καί ὕινα τῶν ἠθικῶν αὐτῶ, ὧν ὁ κατάλογος γέγραπαι ἐν τῇ ἀρχῇ τῶ βιβλίχ. Ἡ ἐπιγραφή· Πλουτάρχου παράλληλα. Α.

429. — 1814 (anc. DXI, 931, 2572). Rel. de Henri II. — Notice de Palæocappa.
430. — 2110 (anc. CIƆIƆXXXVIII, 1675, 3473). Rel. de Henri II. — Notice de Palæocappa. Provient de Jean de Pins, et avant de François Philelphe.
431. — 1675 (anc. CIƆIƆCCCXC, 2076, 2548). Rel. de Henri II. — Notice de Vergèce.

ΠΛΟΥΤΑΡΧΟΥ ΠΑΡΑΛΛΗΛΑ. Β.

432. Βιβλίον β' μεγάλου μήκοις, ἐν βεβράνῳ, ἐνδεδυμένον δέρματι κυανῷ, ἔτι δ' ἐν αὐτῷ Πλουτάρχου παράλληλά ἕινα.

ΠΟΛΥΒΙΟΣ. Α.

433. Βιβλίον α' μήκοις, ἐνδεδυμένον δέρματι λευκῷ μέλανι πεπλου-μισμένῳ, ᾧ ἡ ἐπιγραφή· Πολυβίᾳ ἱστορίαι, ε' βιβλία.

ΠΡΑΞΕΙΣ ΚΑΙ ΕΠΙΣΤΟΛΑΙ. Α.

434. Βιβλίον α' μήκοις, ἐν βεβράνῳ, ἐνδεδυμένον δέρματι καταστίκτῳ στίγμασιν ἐρυθροῖς ἢ πρασίνοις οἱονεὶ μαρμάρῳ, ἐν ᾧ εἰσιν αἱ Πράξεις τῶν ἁγίων ἀποστόλων, ἐπιστολὴ Ἰακώβου, ἐπιστολαὶ Πέτρου δύο, ἐπιστολαὶ Ἰωάννου τρεῖς, ἐπιστολὴ Ἰούδα, αἱ δὲ λοιπαὶ τοῦ ἁγίου Παύλου ιγ'. Ἔπι, Σολομῶντος Ἐκκλησιαστῆς, Σοφία, Ἄσματα ἀσμάτων ἢ Παροιμίαι.

ΠΡΑΞΕΙΣ ΚΑΙ ΕΠΙΣΤΟΛΑΙ. Β.

435. Βιβλίον β' μικρῷ μήκοις, ἐν βεβράνῳ, ἐνδεδυμένον δέρματι ἐρυ-θρῷ, εἰσὶ δὲ αἱ Πράξεις τῶν ἁγίων ἀποστόλων, αἱ καθολικαὶ Ἐπιστολαὶ, αἱ ἐπιστολαὶ τοῦ ἁγίου Παύλου, ἡ Ἀποκάλυψις τοῦ Θεολόγου, πάντα μετὰ

432. — 1678 (anc. DXL, 630, 2550). Rel. de Henri II. — Notice de Palæocappa. (XIᵉ siècle.)

433. — 1649 (anc. CCCXXVII, 327, 2069). Rel. de Henri II. — Pas d'ancienne notice. Copie de Vergèce, 1547.

434. — 57 (anc. CIƆCXLIX, 1253, 2247). Rel. de Henri II. — Notice de Vergèce. (XIᵉ siècle.)

435. — 237 (anc. DLXVII, 607, 2869). Rel. de Henri II. — Notice de Palæocappa. (Xᵉ siècle.)

ςολίων. Ἔπ, Δωρϑέȣ, ἐπισκόπȣ Τύρȣ, πῶς ὁ καϑ᾽ εἰς τῶν ἀποςόλων τὸν βίον ἐπελεύτησεν.

## ΠΡΑΞΕΙΣ ΚΑΙ ΕΠΙΣΤΟΛΑΙ. Γ.

436.  Βιβλίον γ΄ μήκοις, ἐν βεβράνῳ, ἐνδεδυμβ̔νον δέρματι κροκώδῃ, εἰσὶ δὲ αἱ Πράξεις κ̣ ἐπιςολαὶ τȣ ἁγίȣ Παύλȣ, ἄνευ τῶν λοιπῶν ἀποςόλων.

## ΠΡΑΚΤΕΑ ΤΗΣ Γ΄ ΣΥΝΟΔΟΥ. Α.

437.  Βιβλίον α΄ μήκοις, ἐνδεδυμβ̔νον δέρματι ἐρυϑρῷ, ἔςι δὲ τὰ ϖρὸ τῆς τρίτης σωόδȣ κατὰ τȣ Νεςορίȣ παρακολȣϑήσαντα κεφάλαια.

## ΠΡΑΚΤΙΚΑ ΤΗΣ Ε΄ ΣΥΝΟΔΟΥ. Β.

438.  Βιβλίον α΄ μήκοις, ἐνδεδυμβ̔νον δέρματι ϖρασίνῳ, ὃ περιέχι τὰ εἰρημβ̔να ϖρακτικά.

## ΠΡΟΚΛΟΥ ΕΙΣ ΠΑΡΜΕΝΙΔΗΝ. Α.

439.  Βιβλίον α΄ μήκοις, ἐνδεδυμβ̔νον δέρματι κυανῷ, ἔςι δὲ Πρόκλȣ Πλατωνικȣ Διαδόχȣ τῶν εἰς τὸν Παρμβ̔ίδȣ τȣ Πλάτωνος ἑπἁ βιβλίων.

436. — 102 (anc. cıɔıɔı, 1641, 2870). Rel. de Henri II. — Notice de Palæocappa. Provient d'Antonello Petrucci. (xııᵉ siècle.)

437. — 417 (anc. ccccxcıı, 524, 2512). Rel. de Henri II. — Notice de Palæocappa. Provient de Jérôme Fondule.

438. — 419 (anc. cıɔcʟxv, 1271, 2042). Rel. de Henri II. — Notice de Vergèce. Provient de Jérôme Fondule.

439. — 1836 (anc. ᴅccʟxıv, 823, 2099). Rel. de Henri II. — Pas d'ancienne notice. Copie de Vergèce, 1536.

ΠΡΟΚΛΟΥ ΕΙΣ ΤΟΝ ΤΙΜΑΙΟΝ ΤΟΥ ΠΛΑΤΩΝΟΣ. Β.

440. Βιβλίον α΄ μήκοις, ἐνδεδυμμνον δέρματι μελανοπορφυρῷ, ἐν ᾧ ἐςι Πρόκλυ ὑπόμνημα εἰς τὸν Τίμαιον, κỳ διαιρεῖται εἰς δ΄ βιβλία.

ΠΡΟΚΛΟΣ ΕΙΣ ΤΗΝ ΠΟΛΙΤΕΙΑΝ. Γ.

441. Βιβλίον α΄ μήκοις λεπλὸν, ἐνδεδυμμνον δέρματι κροκώδẟ, ἐςι δ΄ ἐξήγησις Πρόκλυ εἰς τὼ πολιτείαν τῆ Πλάπωνος, ἐν ᾗ ἀπολογεῖται ὑπὲρ τῆ Ὁμήρου κỳ τῆς ποιήσεως αὐτῦ κỳ τῶν μύθων κεφαλαιωδῶς, πρὸς τὶς ὀλιγρεγῶντας αὐτῦ κỳ τῆς θεωρείας τῶν μύθων, κỳ κατηγορῶντας ὡς ἀλυσιτελῦς ὄσης. Εἰσὶ δὲ κỳ τινες σκευασίαι ἰατρικỳ ὄπιθεν τῦ βιβλίυ, κỳ τι μέρς ἐξηγήσεως εἰς τὶς σοφιςικοὶς ἐλέγχοις.

ΠΡΟΚΛΟΥ ΘΕΟΛΟΓΙΑ. Δ.

442. Βιβλίον α΄ μήκοις, ἐνδεδυμμνον δέρματι πρασίνῳ, ἐςι δὲ ἐξήγησις Πρόκλυ εἰς τὼ τῦ Πλάπωνος θεολογίαν, ἐν βιβλίοις ς΄.

ΠΡΟΚΛΟΥ ΘΕΟΛΟΓΙΑ. Ε.

443. Βιβλίον α΄ μεγάλου μήκοις, ἐνδεδυμμνον δέρματι πορφυρῷ, ἐν ᾧ ἐςι Πρόκλυ ἐξήγησις εἰς τὼ τῦ Πλάπωνος θεολογίαν, ἐν βιβλίοις ς΄. Τοδ αὐτῦ θεολογικὴ ςοιχείωσις.

440. — 1841 (anc. DCCLXVI, 825, 2095). Rel. de Henri II. — Notice de Palæocappa, complétée par Vergèce. Copie de Jean Onorio.
441. — 1831 (anc. CCCX, 310, 2583). Rel. de Henri II. — Notice de Vergèce.
442. — 1829 (anc. DCCLIII, 813, 2097). Rel. de Henri II. — Notice de Palæocappa.
443. — 1830 (anc. DCCLVI, 815, 2098). Rel. de Henri II. — Notice de Vergèce. Copie de Valeriano Albini, 1539.

ΠΡΟΚΟΠΙΟΣ. Α.

444. Βιβλίον α΄ μήκοις, ἐν βεβράνῳ, ἐνδεδυμ[μ]ένον δέρματι ἐρυθρῷ, ἔςι δὲ ἡ τῶν Γοτθικῶν ἱςορία, ἐν τέασαρσι τόμοις διηρημ[μ]ένη.

ΠΡΟΚΟΠΙΟΥ ΙΣΤΟΡΙΑ. Β.

445. Βιβλίον α΄ μήκοις, ἐνδεδυμ[μ]ένον δέρματι ἐρυθρῷ, ἔςι δὲ ἐκ β΄, οἷον τὸ ἄνω, τῶν Γοτθικῶν ἱςορία, ἐν τέασαρσι τόμοις διηρημ[μ]ένη.

ΠΡΟΧΟΡΟΥ ΠΕΡΙ ΦΩΤΟΣ. Α.

446. Βιβλίον α΄ μήκοις, ἐνδεδυμ[μ]ένον δέρματι κυανῷ, ἔςι δ᾿ ἐν αὐτῷ τὰ γραφόμ[μ]ενα Προχόρου τινός, Κυδώνη καλουμ[μ]ου, περὶ τῆ ἐν τῷ Θαβορείῳ ὄρει θείυ φωτός.

ΠΤΟΛΕΜΑΙΟΥ ΓΕΩΓΡΑΦΙΑ. Α.

447. Βιβλίον πάνυ μέγα κ᾿ πολλῦ ἄξιον, γεγραμμ[μ]ένον ἐν βεβράνῳ καλλίςως κ᾿ βασιλικῶς, ἔςι δ᾿ ἡ γεωγραφία αὐτῦ μετὰ πασῶν τῶν πινάκων κ᾿ δημάτων, καλλίςως κ᾿ τεχνιέντως ζωγραφισμένων κ᾿ κεχρωματισμένων, ἀλλὰ δὴ γλαφυρῶς τε κ᾿ εὐφυῶς κατεσκευασμένον· ἐν κιβωτῷ τινι·

444. — 1702 (anc. ↀↀↄↄↄXCIII, 2078, 2554). Rel. de François Ier. — Notice de Vergèce. (XIVe siècle.)
445. — 1703 (anc. ↀↄↄↄCLXXVII, 1936, 2556). Rel. de François Ier. — Notice de Vergèce.
446. — 1240 (anc. CCCCLXXVI, 508, 1999). Rel. de François Ier. — Notice de Vergèce. Copie de Christophe Auer, 1544.
447. — 1401 (anc. Pacquet 56, 1802). Rel. de Henri II. — Pas d'ancienne notice. Sur la reliure, on lit, deux fois répétée, la devise de Henri II : *Donec totum implet orbem.*

## ΠΤΟΛΕΜΑΙΟΥ ΤΕΤΡΑΒΙΒΛΟΣ. Α.

448. Βιβλίον β΄ μικρῷ μήκους, ἐνδεδυμ[μ]ένον δέρματι κυτρίνῳ, ἐν ᾧ εἰσι ταῦτα· Ἀστρονομικά τινα ἢ παραλία. Κλαυδίου Πτολεμαίου κεφάλαια τῶν πρὸς Σύρον ἀποτελεσματικῶν, ἐν τέσσαρσι βιβλίοις. Τοῦ αὐτοῦ βιβλίον ὁ καρπός. Περὶ σκευῶν ἢ ἱματίων χρήσεως ἢ ἕτερα ἀστρονομικά. Μαξίμου μοναχοῦ τῆς Πλανούδου ψηφοφορεία κατ᾽ Ἰνδοὺς ἡ λεγομένη μεγάλη. Γεωδαισία Ἥρωνος. Περὶ θεματίου ἢ ἕτερα ἀστρονομικά. Βλεμμύδου περὶ χρυσοποιίας. Ἰσαὰκ μοναχοῦ περὶ ἡλιακῶν ἢ σελ[η]νιακῶν κύκλων. Τύπος τέχνης τῆς τῶν γραμματέων. Ἐκκλησιαστής. Περὶ τῶν ιβ΄ λίθων. Περὶ φύσεως τῶν ζώων, ἐν συνόψ[ει]. Ἡ θεία λειτουργία τῆ ἁγίου Βασιλείου. Τάξις γινομένη ἐπὶ χειροτονία ἱερέως ἢ ἐπισκόπου. Ἡ θεία λειτουργία Γρηγορίου τῆ Δια-λόγου. Κλεομήδ[ο]υς κυκλικῆς θεωρείας μετεώρων βιβλία δύο.

## ΠΤΩΧΟΠΡΟΔΡΟΜΟΥ ΕΡΩΤΗΜΑΤΑ. Α.

449. Βιβλίον β΄ μήκους· μικρῷ, ἐνδεδυμ[μ]ένον δέρματι ὑποκίρρῳ, ἔστι δὲ Πτωχοπροδρόμου ἐξήγησις εἴς τινα ἐρωτήματα γραμματικά. Ἔπ, Μιχαὴλ τῆ Συγγέλου περὶ τῆς τῆ λόγου συντάξεως. Περὶ τῆ ἰαμβικοῦ μέτρου, τῆ τε ἡρωϊκοῦ, ἢ ἐλεγιακοῦ, ἢ ἀνακρεοντείων, ἢ τῶν ἑκάστων τούτων ὀφειλομένων ποδῶν. Περὶ τῶν ἀπλανῶν ἀστέρων. Μιχαὴλ τῆ Ψελλῆ ἐπιλύσεις ἀστρολο-γικῶν ἀπορημάτων, ἐν κεφαλαίοις λ΄, ἀτελές.

448. — 2509 (anc. ci͡ɔ i͡ɔ ccxli, 1904, 3206). Rel. de Henri II. — Notice d'Antoine Éparque, corrigée par Vergèce. Provient d'Antoine Éparque.

449. — 2561 (anc. ci͡ɔ i͡ɔ iv, 1644, 3236). Rel. de Henri II. — Notice de Palæocappa. Provient de Blois.

ΡΗΤΟΡΙΚΗ ΚΑΜΑΡΙΩΤΟΥ. Α.

450. Βιβλίον β΄ μικρῷ μήκους, ἐνδεδυμένον δέρματι κυανῷ, ἐν ᾧ ἐςι ταῦτα· Ἐπιτομὴ ῥητορικῆς ἐκ τῶν τῶ Ἑρμογένοις, σωτεθεῖσα παρὰ Ματθαίῳ τῶ Καμδριώπυ. Ἐπ, περὶ τῆς τῶν ἐμμέτρων λόγων διδασκαλίας σωαχριαθείσης ἐκ διαφόρων βιβλίων. Ἐπ, Ἡφαιςίωνος περὶ μέτρων· Τοδ αὐτῶ σαφεςέρα διδασκαλία περὶ μετεικῆς εἰσαγωγῆς ἢ περὶ ποιήματος. Ἐπ, Ἰωάννυ τῶ Τζέτζυ περὶ τῶν ἐν ςίχοις μέτρων ἁπάντων, διὰ ςίχων πολιτικῶν. Ἐκ τῶν τῶ ι΄ λόγου τῶ Πολυβίυ περὶ πυρσῶν.

ΡΟΥΦΟΥ ΠΕΡΙ ΟΝΟΜΑΣΙΩΝ, ΚΑΙ ΑΛΛΑ. Α.

451. Βιβλίον α΄ μεγάλου μήκους, ἐνδεδυμένον δέρματι κυανῷ, ἐν ᾧ ἐςι Ῥούφυ Ἐφεσίυ ὀνομασία τῶν τῶ ἀνθρώπου μορείων· Οελβασίυ τὸ κδ΄ ᾗ κέ βιβλίον. Ἐρμπανῦ τῶν παρ᾽ Ἱπποκράτοις λέξεων σωαγωγή. Βίβλος Διοσκορίδδυ ᾗ Στεφάνυ Ἀθιναίυ περὶ τῆς τῶν φαρμάκων ἐμπειρείας· μεςὴ σφαλμάτων.

ΣΕΞΤΟΥ ΠΥΡΡΩΝΕΙΩΝ ΥΠΟΤΥΠΩΣΕΩΝ. Α.

452. Βιβλίον α΄ μεγάλου μήκους, ἐνδεδυμένον δέρματι ἐρυθρῷ, ἐν ᾧ Σέξτου Ἐμπειρικοῦ Πυρρωνείων ὑποτυπώσεων.

450. — 2972 (anc. CIƆXXXV, 1129, 3272). Rel. de Henri II. — Notice de Palæocappa. Provient de J.-Fr. d'Asola. Copie (en partie) d'Antoine Épiscopopoulos.

451. — 2151 (anc. CCLXXXVI, 286, 2145). Rel. de Henri II. — Notice de Palæocappa. Provient de J.-Fr. d'Asola. Copie (en partie) d'Arsène de Monembasie.

452. — 1963 (anc. CCLII, 252, 2084). Rel. de Henri II. — Notice de Palæocappa. Copie de Nicolas Sophianos, 1534.

ΣΕΞΤΟΣ. Β.

453. Βιβλίον α´ μήκοις, ἐνδεδυμ⟨μ⟩ένον δέρματι κοκκίνῳ, ἔϛι δὲ Σέξτου Ἐμπειρικοῦ Πυρρωνείων ὑποτυπώσεων, ἡ ἡ ἐπιγραφὴ ὕτως.

ΣΕΞΤΟΥ ΠΥΡΡΩΝΕΙΩΝ ΥΠΟΤΥΠΩΣΕΩΝ. Γ.

454. Βιβλίον α´ μεγάλου μήκοις, ἐνδεδυμ⟨μ⟩ένον δέρματι κυανῷ, ἔϛι δὲ ἐκ γ´. διον τὸ ἄνω.

ΣΤΡΑΒΩΝ. Α.

455. Βιβλίον α´ μήκοις, ἐνδεδυμ⟨μ⟩ένον δέρματι καϛανῷ, ὖ ἡ ἐπιγραφὴ ὡς ἄνω.

ΣΤΡΑΒΩΝ. Β.

456. Βιβλίον α´ μήκοις, ἐνδεδυμ⟨μ⟩ένον δέρματι κυτρίνῳ, ὖ ἡ ἐπιγραφὴ ὡς ἄνω.

ΣΤΡΑΒΩΝ. Γ.

457. Βιβλίον α´ μήκοις, ἐνδεδυμ⟨μ⟩ένον δέρματι κυανῷ, ἡ ἡ ἐπιγραφὴ ὡς ἄνω.

453. — 1965 (anc. DCCL, 807, 2086). Rel. de Henri II. — Notice de Palæocappa. Provient de Jérôme Fondule.

454. — 1966 (anc. CCLI, 251, 2085). Rel. de François Ier. — Pas d'ancienne notice. Provient de Jean de Pins. Copie de Constance.

455. — 1398 (anc. CIƆIƆCCXI, 1859, 2538). Rel. de Henri II. — Notice de Vergèce. Provient de J.-Fr. d'Asola.

456. — 1396 (anc. DCLXXXIX, 744, 2529). Rel. de Henri II. — Notice de Vergèce. Provient d'Antoine Éparque.

457. — 1395 (anc. LIX, 59, 2055). Rel. de Henri II. — Notice de Vergèce. Provient de J.-Fr. d'Asola.

ΣΤΡΑΤΗΓΙΚΑ. A.

458. Βιβλίον β' μικρῷ μήκοις, ἐν βεβράνῳ, ἐνδεδυμένον δέρματι ϖρα-σίνῳ, εἰσὶ δὲ ϛρατηγικὰ, ἤγουυ ϛρατηγικῶν παρασκευῶν διατάξεις εἴκοσι.

ΣΤΟΒΑΙΟΣ. A.

459. Βιβλίον β' μικρῷ μήκοις, ἐνδεδυμένον δέρματι πορφύρῳ, ἔϛι δ' ἐν αὐτῷ Ἰωάννȣ τȣ Στοβαίȣ ἐκλογαὶ ἀποφθεγμάτων.

ΣΟΛΟΜΩΝΤΟΣ ΠΑΡΟΙΜΙΑΙ ΜΕΤ' ΕΞΗΓΗΣΕΩΝ. A.

460. Βιβλίον α' μήκοις, ἐν βεβράνῳ, ἐνδεδυμένον δέρματι κυτείνῳ, ἐν ᾧ εἰσιν αἱ Παροιμίαι τȣ Σολομῶντος, κ̀ ὁ Ἐκκλησιαϛὴς, κ̀ τὰ Ἄσματα τῶν ἀσμάτων κ̀ ἡ Σοφία αὐτȣ, ἐξηγημέναι παρὰ διαφόρων διδασκάλων, ὁμοίως κ̀ τὸ βιβλίον τȣ μακαρίȣ Ἰὼβ παρὰ διαφόρων ἐξηγημένον.

ΣΟΛΟΜΩΝΤΟΣ ΠΑΡΟΙΜΙΑΙ. B.

461. Βιβλίον α' μήκοις, ἐν βεβράνῳ, ἐνδεδυμένον δέρματι ϖρασίνῳ, ἐν ᾧ εἰσιν αἱ Παροιμίαι τȣ Σολομῶντος ἐξηγημέναι, ὧν ὁ ἐξηγητὴς ἐκ ἐπήγραπται. Τοῦ αὐτȣ τὰ Ἄσματα τῶν ἀσμάτων, ἑρμηνευμένα παρὰ διαφόρων διδασκάλων.

458. — 1385 (anc. DCCCXXVI, 897, 3033). Rel. de François Iᵉʳ. — Notice de Vergèce. (XIIIᵉ siècle.)

459. — 2092 (anc. DCCCLXXXVII, 972, 3115). Rel. de Henri II. — Pas d'ancienne notice. Copie de Valeriano Albini.

460. — 151 (anc. CCCCLXIII, 495, 1890). Rel. de Henri II. — Notice de Vergèce. (XIIIᵉ siècle.)

461. — 152 (anc. CCLXXIIX, 278, 2435). Rel. de Henri II. — Notice de Palæocappa. (XIIᵉ siècle.)

ΣΟΥΙΔΑΣ. Α.

462. Βιβλίον α´ μήκοις πάνυ παχὺ, ἐνδεδυμένον δέρματι κυανῷ, γράμμασι καλλίςοις γεγραμμένον, ἐν χάρτῃ δαμασκηνῷ.

ΣΟΦΟΚΛΗΣ. Α.

463. Βιβλίον β´ μικρᾷ μήκοις, ἐνδεδυμένον δέρματι ἐρυθρῷ, εἰσὶ δ᾽ ἐν αὐτῷ Σοφοκλέοις τραγῳδίαι τρεῖς· Αἴας μαςιγοφόρος, ἄναρχος, Ὀρέςης, Οἰδίπους. Καὶ Εὐριπίδου τραγῳδίαι τρεῖς· Ἑκάβη, Ὀρέςης, Φοίνισσαι. Παλαιὸν, μετά ἱνων χολίων ἐν τῷ μαργέλῳ κ᾽ ψυχαγωγιῶν.

ΣΥΛΛΟΓΑΙ ΠΕΡΙ ΟΥΡΩΝ ΚΑΙ ΣΦΥΓΜΩΝ,
ΚΑΙ ΑΛΛΩΝ ΤΙΝΩΝ ΕΚ ΠΟΛΛΩΝ. Α.

464. Βιβλίον β´ μικρᾷ μήκοις παχὺ, ἐνδεδυμένον δέρματι κυτείνῳ, ἐν ᾧ εἰσι ταῦτα· Ἐκ τῶν ἀφορισμῶν Ἱπποκράτοις ἱνὲς μετὰ χολίων. Θεοφίλου περὶ ὕρων. Ἔπ, περὶ ὕρων, ἀκέφαλον. Ἀβιτζιάνε περὶ ὕρων. Περὶ ὕρων ἐκ τῶ Γαλίωε. Ἀκτουαρίε περὶ ὕρων βιβλία τεῖα. Ἔπ, περὶ ὕρων ἱ κατ᾽ ἐρωταπόκρισιν. Γαλίωε πρὸς Τεῦθραν ἐπιςολὴ περὶ σφυγμῶν κατ᾽ ἐρωταπόκρισιν. Τινὲς ἐρωταπόκρίσεις ἰατρικαί. Ἔπ, Ἀβιτζιάνε περὶ ὕρων. Μάγνε σοφιςοῦ ἐξήγησις περὶ ὕρων. Γαλίωε ἱ περὶ συνθέσεως τῶν ἁπλῶν φαρμάκων. Συμεὼν Μαγίςρε περὶ τροφῶν. Πίναξ

462. — 2622 (anc. cıɔıɔcccxcv, 2080, 2745). Rel. de Henri II. — Notice de Vergèce. Provient d'Antoine Éparque. (xiiie siècle.)

463. — 2795 (anc. dcccxliii, 606, 3305). Rel. de Henri II. — Notice de Vergèce. Provient d'Antonello Petrucci.

464. — 2260 (anc. cıɔɔccclxxviii, 1506, 3179). Rel. de Henri II. — Notice de Vergèce. Provient d'Antoine Éparque.

ἧς εἰς τὸ περὶ ὕδρων Ἀβιτζάνε. Διοσκορίδης, ἀτελής. Γαληνῶ πρὸς Γλαύ-
κωνα βιβλία δύο. Τοῦ Χρυσοστόμου μικρόν τι περὶ ψυχῆς, ἀτελές. Εἰσὶ δὲ
πάντα ἀτελῆ.

## ΣΥΛΛΟΓΑΙ ΔΙΑΦΟΡΟΙ ΕΚ ΤΩΝ ΤΟΥ ΓΑΛΗΝΟΥ. Β.

465. Βιβλίον γ΄ μήκοις, ἐνδεδυμένον δέρματι κυανῷ, ἐν ᾧ εἰσι συλ-
λογαὶ διάφοροι ἐκ τῶν τῆ Γαληνῶ. Ἐκ τῆ περὶ τόπων πεπονθότων πρῶτου
βιβλίε, κỳ β΄, κỳ γ΄, δ΄, ε΄, ς΄. Ἐκ τῆ περὶ τέχνης ἰατρικῆς. Ἐκ τῆ
περὶ τῶν καθ᾽ Ἱπποκράτεω στοιχείων. Ἐκ τῆ α΄, β΄, γ΄ περὶ κράσεων· Ἐκ
τῆ α΄, β΄, γ΄ περὶ φυσικῶν δυνάμεων· Ἐκ τῆ περὶ διαφορᾶς νοσημάτων.
Ἐκ τῆ α΄, β΄, γ΄, δ΄, ε΄, ς΄ τῶν ἀφορισμῶν Ἱπποκράτοις. Ἐκ τῆ περὶ
σφυγμῶν. Ἐκ τῆ περὶ κρίσεων. Ἐκ τῆ ὑπομνήματος εἰς τὸ περὶ διαίτης
ὀξέων Ἱπποκράτοις. Ἐκ τῆ περὶ ἀρχαίης ἰατρικῆς Ἱπποκράτοις. Ἐκ τῶν
ἐπιδημίων Ἱπποκράτοις. Ἐκ τῶν Ἀρεοπόλεις προβλημάτων. Ἐκ τῆ Γαληνῶ
περὶ πυρετῶν κỳ ἄλλων, ὡς ἔστιν ὁρᾶν ἐν τῷ καταλόγῳ ἐν τῇ ἀρχῇ τῆ
βιβλίε.

## ΣΥΛΛΟΓΑΙ ΙΑΤΡΙΚΑΙ ΚΑΙ ΑΛΛΑ. Γ.

466. Βιβλίον γ΄ μήκοις πάνυ παλαιὸν, ἐνδεδυμένον δέρματι κυανῷ,
εἰσὶ δ᾽ ἐν αὐτῷ συλλογαὶ πράξεων κỳ σκευασιῶν ἰατρικῶν πολλῶν κỳ δια-
φόρων ἐκ τῆ Γαληνῶ κỳ ἄλλων, κỳ περὶ ὕδρων κỳ σφυγμῶν. Εἰσὶ δὲ κỳ
προγνωστικὰ χρόνων κỳ καιρῶν εὐδιεινῶν τε κỳ χειμερινῶν, κỳ πότε ἐν
εὐθλίᾳ, κỳ πότε ὀχ ἔσεται τὸ ἔτος, ἀπὸ σημείων σελλήνης κỳ ἀέρων, βροντῶν

---

465. — 2332 (anc. ꟼↃↃccxx, 1886, 3493). Rel. de Henri II. — Notice de Palæocappa.
466. — 2313 (anc. ꟼↃↃccccxxviiii, 2121, 3494). Rel. de Henri II. — Notice de Vergèce.
(xiv° siècle.)

τε ἢ ἀςραπῶν, ἢ ἄλλων. Ἔπ, συλλογαί τινες ἀπὸ τῶν κδ´ βιβλίων τῆς γεω-
πονίας τῆ Κασιανῆ, περὶ τῆ φυτεύειν, σπείρειν, συλλέγειν, ἢ περὶ ζώων
παντοίων, χερσαίων τε ἢ πλωῶν, ἢ ἰχθύων. Ἔπ, φισιογνωμονικά τινα τῆ
Παλαίμωνος, ἀτελῆ.

## ΣΥΛΛΟΓΑΙ ΕΚ ΤΗΣ ΑΓΙΑΣ ΓΡΑΦΗΣ. Δ.

467. Βιβλίον α´ μήκοις μεγάλου, ἐνδεδυμῤ̈νον δέρματι λευκῷ, εἰσὶ
δ᾽ ἐν αὐτῷ πολλὰ ἢ διάφορα, οἷόν ἐσι συλλογαί τινες ἢ μαρτυρίαι πολλῶν
περὶ τῆς ἐκπορεύσεως τῆ ἁγίε Πνεύματος. Ἐρωταποκρίσεις τινὲς θεολογικαί.
Διατάξεις κανονικαί. Κυρίλλε, Βασιλέε, Γρηγορίε, Ἀθανασίε, Δαμα-
σκηνῆ ἢ ἄλλων ἐπιστολαί τε ἢ λόγοι, ἢ ἄλλα πολλὰ ἢ διάφορα ἄλλων.
Διὰ δὲ τῆ μὴ εἶναι καλῶς γεγραμμῤ̈νον, εἰ ἢ πολλὰς ἢ καλὰς περιέχ
ὑποθέσεις, ἀλλ᾽ ὅσον πρὸς τὴν κακογραφίαν ἐσὶ ἢ παντέσφαλτον ὥστε καὶ
τοῖς σοφοῖς τε καὶ πάνυ ἐμπείροις ἰλιγγιᾶσαι ἐπ᾽ αὐτὸν εἰάσαμῤ̈ν ἀφειδῶς.

## ΣΥΛΛΟΓΑΙ ΠΟΛΛΩΝ ΚΑΙ ΔΙΑΦΟΡΩΝ ΥΠΟΘΕΣΕΩΝ. Ε.

468. Βιβλίον γ´ μήκοις, ἐνδεδυμῤ̈νον δέρματι πρασίνῳ, ἔσι δὲ ἐν τῇ
ἀρχῇ τῆ βιβλίε Ξανθοπούλου περὶ τῶν πατειάρχων τῆς Κωνσταντινου-
πόλεως, ἢ ἄλλα πολλὰ διάφορα μετὰ ταῦτα, ὡς ἐσιν ἰδεῖν ἐν τῷ πίνακι
ἐν τῇ ἀρχῇ τῆ βιβλίε.

467. — 1258 (anc. DXXXVIII, 572, 1991). Rel. de François Iᵉʳ. — Notice de Vergèce.
Vergèce a ajouté à la fin de sa notice dans le manuscrit : Τὸ παρὸν βιβλίον ὐδενὸς ἄξιον, εἰ καὶ
πολλὰς ἢ καλὰς περιέχ ὑποθέσεις, παντέσφαλτον γάρ ἐσι ἢ κακῶς γεγραμμένον, ὥστε κα᾽
τοῖς σοφοῖς ἐποίησεν ἂν ἰλιγγιᾶσαι τῶν φρενῶν. Ce volume est la copie du manuscrit 1301
(n° 265).

468. — 1630 (anc. CIƆIƆCCCCXCVIII, 2216, 3502). Rel. de Henri II. — Notice de Palæocappa.
Provient d'Antoine Éparque. (XIVᵉ siècle.)

ΣΥΓΚΕΛΛΟΣ. A.

469. Βιβλίον β΄ μικρῦ μήκοις, ἐνδεδυμῴνον δέρματι κυανῷ, ἐν ᾧ εἰσι ταῦτα· Μιχαὴλ τῦ Συγκέλλᾳ περὶ συντάξεως. Ἰσοκράτοις λόγος πρὸς Δημόνικον. Παλαιφάτου περὶ ἀπίςων ἱςορειῶν. Περὶ τρόπων οἷς οἱ ποιηταὶ μᾶλλον χρῶντῃ ἐν ταῖς σφετέραις φράσεσι. Θεοδώρου τῦ Γαζῆ γραμματική.

ΣΥΓΚΕΛΛΟΣ. B.

470. Βιβλίον γ΄ μήκοις μεγάλου, ἐνδεδυμῴνον δέρματι κυανῷ, ἔςι δ΄ ἐν αὐτῷ Ὁμήρου σχόλιά τινα. Καὶ Μιχαὴλ ὁ Σύγκελλος περὶ τῆς συντάξεως τῶν η τῦ λόγου μερῶν. Καὶ σχόλιά τινα κ ἑρμίνεῖαι παλαιαὶ εἰς τἰν τῦ Ὁμήρου Ἰλιάδα, μέχρι τῦ λ.

ΣΥΓΚΕΛΛΟΣ. Γ.

471. Βιβλίον γ΄ μήκοις μεγάλου, ἐνδεδυμῴνον δέρματι κυτείνῳ, ἐν βεβεράνῳ, ἔςι δ΄ ἡ σύνταξις τῦ αὐτῦ Συγκέλλᾳ περὶ τῶν ὀκτὼ μερῶν τῦ λόγου. Καὶ Ἰωάννε τῦ Χάρακος περὶ ἐγκλινομῴνων. Νήφωνος μοναχοῦ περὶ τῶν η μερῶν τῦ λόγου. Νικήτα τῦ Ἡρακλείας τροπάρια εἰς τὰ ἐπίθετα τῦ Διὸς κ Διονύσου, Ἀθηνᾶς κ τῶν ἄλλων. Καὶ περὶ ὀρθογραφίας, κ ςίχοι ἰαμβικοὶ περὶ ἀντιςοίχων. Τοῦ αὐτῦ περὶ ἀνυποτάκτων ῥημά-

469. — 2557 (anc. cɔclxxxvi, 1300, 3242). Rel. de Henri II. — Notice de Palæocappa. Copie (en partie) de Michel Apostolios.

470. — 2556 (anc. dliii, 594, 3250). Rel. de François Iᵉʳ. — Notice de Palæocappa. Provient de Blois. (xivᵉ siècle.)

471. — 2558 (anc. cɔɔxxi, 1657, 3232). Rel. de Henri II. — Notice de Palæocappa. Provient d'Antonello Petrucci. (xivᵉ siècle.)

των κỳ αὐθυποτάκτων. Τοῦ αὐτῦ πεὶ σωτάξεως. Τινὲς κανόνες γραμμα-
πκῆς τῦ Χοιρϐοσκῦ. Πεὶ μέτρων ποιητικῶν. Ἔπ, Μιχαήλου τῦ Συγκέλλῦ
ἡ σύωταξις πεὶ τῶν τῦ λόγου μερῶν.

### ΣΥΜΕΩΝ ΜΑΓΙΣΤΡΟΥ ΚΑΙ ΑΛΛΩΝ. Α.

472. Βιϐλίον α΄ μήκοις παλαιὸν, ἐνδεδυμ῎ῳον δέρμαπ κυτείνῳ, ἐν ᾧ
εἰσι ταῦτα· Συμεὼν Μαγίςρῦ κỳ Φιλοσόφῦ τῦ Σὴθ Ἀντιοχείτου πεὶ
τροφῶν διωάμεως, κατὰ σοιχεῖον. Ἔπ, προγνωσικά τινα. Ἐπισολὴ Ἱππο
κράτοις, κατὰ δέ τινας Διοκλέοις, πρὸς Πτολεμαῖον, βασιλέα Αἰγύπῦ.
Ἱπποκράτοις προγνωσικά. Πεὶ ὔρων ἀπὸ φωνῆς Θεοφίλου. Σπεφάνῦ
Μάγνῦ χόλια εἰς τὸ πεὶ ὔρων· Γαλίωῦ πεὶ σφυχμῶν. Τὸ λεγόμῳον
σφυχμιμάελον. Θεοφίλου βασιλικοῦ πρπαπαϑαρίῦ πεὶ σφυχμῶν.
Μιχαὴλ τῦ Ψελλῦ ἰατρικὸν περιέχον ἄπασαν ὑπόϑεσιν νόσου ἐπιτροχάδῦ,
τὰς αἰτίας αὐτῶν διαιρῶν. κỳ ὅπως γίνονται, ἔπ γε μίῦ κỳ τὴν ϑεραπείαν
αὐτῶν. Σύνοψις ἐν ἐπιτόμῳ ἀνώνυμος πεὶ τῶν βοηϑημάτων καὴ τῶν
τρόπων τῆς δόσεως αὐτῶν μετὰ τῶν ἰδίων προπομάτων. Πεὶ τῶν ἐμπλά-
ςρων, ὧν ἐπ῎ϑη πρπα τὸ πολυάρχιον.

### ΣΥΝΕΣΙΟΥ ΛΟΓΟΙ. Α.

473. Βιϐλίον α΄ μήκοις, ἐνδεδυμ῎ῳον δέρμαπ κασανῷ, ἐν ᾧ εἰσι Σιωεσίῦ
λόγοι δ΄, οἱ μὴν δύο ἐπιγράφονται πεὶ προνοίας ἢ Αἰγύπιος, ὁ δὲ τείτος
πεὶ βασιλείας εἰς τὸν αὐτοκράτορα Ἀρκάδιον, ὁ δὲ δ΄ Δίων ἢ πεὶ τῆς

---

472. — 2229 (anc. dccxxi, 778, 2697). Rel. de Henri II. — Notice de Palæocappa. (xiiie siècle.
473. — 830 (anc. cccxxvi, 326, 1977). Rel. de Henri II. — Notice de Vergèce. Provient
de Jérôme Fondule.

κατ' αὐτὸν διαγωγῆς. Ἐπ, τῶ αὐτῶ Φαλάκρας ἐγκώμιον. Ἐπ, τῶ αὐτῶ περὶ ἐνυπνίων μετ' ἐξηγήσεως Νικηφόρου τῶ Γρηγορᾶ.

## ΣΥΝΕΣΙΟΥ ΚΑΙ ΑΛΛΑ ΤΙΝΩΝ. Β.

474. Βιβλίον β′ μικρῶ μήκοις, ἐνδεδυμῆνον δέρματι κυανῶ, ἐν ᾧ ἐςι· Πρῶτον μῆν, Εὐθυμίχ, ἢ Ψελλῶ, περὶ τῶν τεσσάρων μαθημάτων, ἀριθμητικῆς, γεωμετείας, μεσικῆς κὴ ἀςρονομίας. Ἔπειτα, περσωποποιία, ἄνευ τῶ ὀνόματος τῶ σιωπάξαντος, ἵνας ἂν εἴποι λόγοις ἡ ψυχὴ κατὰ σώματος, δικαζομῆνη μετ' αὐτῶ ἐν δικαςαῖς. Σιωεσίχ, ἐπισκόπου Κυρίωης, Φαλάκρας ἐγκώμιον. Τοῦ αὐτῶ ἐπιςολαί. Τοῦ αὐτῶ εἰς τὸν αὐτοκράτορα Ἀρκάδιον περὶ βασιλείας. Τοῦ αὐτῶ Δίων ἢ περὶ τῆς καθ᾽ ἑαυτὸν ἀγωγῆς. Τοῦ αὐτῶ λόγος περὶ ἐνυπνίων. Πινδάρου Ὀλύμπια μετά ἵνων ςχολίων.

## ΣΧΟΛΙΑ ΤΙΝΑ ΕΙΣ ΤΑ ΦΥΣΙΚΑ ΑΡΙΣΤΟΤΕΛΟΥΣ. Α.

475. Βιβλίον α′ μήκοις, ἐνδεδυμῆνον δέρματι κυανῶ, ἐν ᾧ ἐςι ςχόλιά ἵνα ἀνώνυμα εἰς Τὰ Φισικὰ Ἀειςοτέλοις. Ὁμοίως κὴ Ψελλῶ ἐξήγησις σιώτομος κὴ σαφεςάτη εἰς τὴν αὐτὴν φισικὴν τῶ Ἀειςοτέλοις.

## ΣΧΟΛΙΑ ΕΙΣ ΤΟ ΠΕΡΙ ΖΩΩΝ ΓΕΝΕΣΕΩΣ. Β.

476. Βιβλίον β′ μήκοις, ἐνδεδυμῆνον δέρματι περσίνῳ, ἐν ᾧ ἐςι ςχόλια εἰς τὸ περὶ ζώων γυέσεως, ὧν ἡ ἐπιγραφὴ τῶ ἐξηγητοῦ λείπει, ἄρχεται δὲ

474. — 2465 (anc. DCCCXIX, 891, 3205). Rel. de Henri II. — Notice de Vergèce. Provient d'Antonello Petrucci. (XIVᵉ siècle.)

475. — 1947 (anc. XVIII, 18, 2645). Rel. de Henri II. — Notice de Palæocappa. Provient de J.-Fr. d'Asola.

476. — 2066 (anc. CIϽCCCLXXIX, 1507, 3102). Rel. de Henri II. — Notice de Palæocappa. Provient de J.-Fr. d'Asola.

ἀπὸ τῆς α΄ μέχρι τῆς ε΄. Ἔπ ἐν τῷ αὐτῷ, χόλια εἰς τὸ περὶ ζώων πορείας, εἰς τὸ περὶ ζώων κινήσεως, εἰς τὸ περὶ μακροβιότητος κ̣ βραχυβιότητος, εἰς τὸ περὶ γήρως κ̣ νεότητος, κ̣ ζωῆς κ̣ θανάτου κ̣ ἀναπνοῆς, εἰς τὸ περὶ ὕπνου κ̣ ἐγρηγόρσεως, εἰς τὸ περὶ ἐνυπνίων, εἰς τὸ περὶ τῆς καθ᾽ ὕπνον μαντικῆς· ἄνευ ἐπιγραφῆς πάντα.

## ΣΧΟΛΙΑ ΕΙΣ ΤΑ ΠΕΡΙ ΖΩΩΝ. Γ.

477. Βιβλίον μέγα α΄ μήκοις, ἐνδεδυμβῥον δέρματι κροκώδη, ἐν ᾧ εἰσι ταῦτα· Σχόλια εἰς τὸ περὶ ζώων μορείων α΄, β΄, γ΄, δ΄, Μιχαὴλ Ἐφεσίου, εἰς τὸ περὶ ζώων πορείας, εἰς τὸ περὶ μνήμης κ̣ ἀναμνήσεως, ὕπνου καὶ ἐγρηγόρσεως κ̣ τῆς καθ᾽ ὕπνον μαντικῆς, εἰς τὸ περὶ ὕπνου κ̣ ἐγρηγόρσεως, εἰς τὸ περὶ ζώων κινήσεως, εἰς τὸ περὶ μακροβιότητος κ̣ βραχυβιότητος, εἰς τὸ περὶ ζώων γνέσεως α΄, β΄, γ΄, δ΄, ε΄, εἰς τὸ περὶ γήρως κ̣ νεότητος, καὶ ζωῆς κ̣ θανάτου κ̣. περὶ ἀναπνοῆς, ὧν ἡ ἐπιγραφὴ τῆς ἐξηγητοῦ λείπει.

## ΣΧΟΛΙΑ ΕΙΣ ΤΟΝ ΗΣΑΙΑΝ. Δ.

478. Βιβλίον α΄ μήκοις, ἐνδεδυμβῥον δέρματι ξανθῷ, ἔςι δ᾽ ἐν αὐτῷ χόλιά τινα εἰς τὸν β΄ λόγον Ἡσαΐου τοῦ προφήτου διαφόρων διδασκάλων, οἷον Θεοδωρήτου, Κυρίλλου, Θεοδώρου Ἡρακλείας, Εὐσεβίου, κ̣ εἰς τὴν ὅρασιν τῶν ἐν τῇ ἐρήμῳ τετραπόδων, γεγραμμβῥον καλῶς, ἐν βεβράνῳ.

477. — 1923 (anc. cɔxlvii, 1146, 2637). Rel. de François I<sup>er</sup>. — Notice de Palæocappa. Provient d'Antoine Éparque. (xive siècle.)

478. — 155 (anc. cɔɔcclxxv, 1935, 1891). Rel. de Henri II. — Notice de Vergèce. Provient de J.-Fr. d'Asola. (xe siècle.)

ΣΧΟΛΙΑ ΕΙΣ ΤΟΝ ΗΣΑΙΑΝ. Ε.

479. Βιβλίον αʹ μήκοις μεγάλου, ἐνδεδυμένον δέρματι κυανῷ, εἰσὶ
ϛόλια εἰς τὸν Ἡσαΐαν διαφόρων, οἷον τὸ ἄνω, ἄναρχον, ἔτι δὲ ἐν βεβράνῳ
γεγραμμένον.

ΣΧΟΛΑΡΙΟΥ ΚΑΤΑ ΙΟΥΔΑΙΩΝ. Α.

480. Βιβλίον γʹ μήκοις, ἐνδεδυμένον δέρματι κυτείνῳ, ἐν ᾧ ἐϛι ταῦτα·
Γενναδίυ τῦ Σχολαρίυ, πατριάρχου Κωνϛαντινουπόλεως, ἔλεγχος τῆς ἰου-
δαϊκῆς πλάνης κατὰ διάλεξιν. Τοῦ αὐτῦ πρὸς τὸν Ἀμηρᾶν περὶ τῆς τῶν
χριϛιανῶν ἁγίας κỳ ἱερᾶς πίϛεως. Τοῦ μακαρίυ μητροπολίτου Νικαίας,
κυρίυ Θεοφάνους, κατὰ Ἰουδαίων λόγοι ςʹ. Τοῦ σοφωτάτου ἐν ἱερομονάχοις
Ματθαίυ πρὸς Ἰουδαίους λόγοι εʹ. Τοῦ αὐτῦ τί βούλεται ὁ ἐφθὸς προϛιθέ-
μενος σῖτος ἔν τε τοῖς μνημοσύνοις τῶν ἐν Χριϛῶ κεκοιμημένων κỳ ἐν ταῖς
τῶν ἁγίων ἱερᾶῖς τελεταῖς. Τοῦ σοφωτάτου Μανουὴλ, τῦ μεγάλου ῥήτορος
τῆς ἐκκλησίας Κωνϛαντινουπόλεως, λόγος περὶ τῦ καθαρτηρίυ πυρὸς, καὶ
ἀπολογία πρὸς τοὶς λέγοντας ὡς ἰουδαϊσμός ἐϛι τὸ τηρεῖν τινα τῦ παλαιῦ
νόμου. Τοῦ αὐτῦ ϛίχοι ἡρωϊκοὶ πρὸς τὸν κύριον Ἰησοῦν Χριϛὸν, κỳ εἰς τὸν
Πατέρα αὐτῦ, κỳ εἰς τὼ Θεοτόκον Μαριὰμ, κỳ εἰς τὸν ἅγιον Ἰωάννην τὸν
Πρόδρομον.

479. — 157 (anc. cɪɔɪɔcclxxiv, 1934, 2438). Rel. de François Iᵉʳ. — Notice de Vergèce.
(xiiᵉ siècle.)

480. — 1293 (anc. cɪɔɪɔclxvi, 1816, 2954). Rel. de Henri II. — Notice de Vergèce. Copie
de Constance, et de Paul Colybas, 1511.

## ΣΧΟΛΑΡΙΟΣ. Β.

481. Βιβλίον α΄ μήκοις μικρῷ, ἐνδεδυμθμον δέρματι κυανῷ, ἔϛι δ᾽ ἐν αὐτῷ ζάδε· Σχολαείᾳ ϖρολεγόμθμα εἰς τἑω λογικἑω Ἀειϛοτέλοις κỷ ἐξήγησις εἰς τἑω Πορφυείᾳ εἰσαγωγἑω. Τοδ᾽ αὐτδ᾽ ἐξήγησις εἰς τὰς κατηγρείας. Τοδ᾽ αὐτδ᾽ ἐξήγησις εἰς τὸ πεϱὶ ἑρμἑωείας. Περκοπἧ ῥήτορος πεϱὶ τῶν τῆ Ἰουϛινιανῆ κτισμάτων.

## ΣΩΚΡΑΤΟΥΣ ΣΧΟΛΑΣΤΙΚΟΥ ΙΣΤΟΡΙΑ ΕΚΚΛΗΣΙΑΣΤΙΚΗ. Α.

482. Βιβλίον α΄ μήκοις, ἐνδεδυμθμον δέρματι κυανῷ, ἔϛι δὲ Σωκράτοις ϟολαϛικοδ᾽ ἐκκλησιαϛικῆς ἰϛοείας βιβλία ζ΄.

## ΣΩΠΑΤΡΟΣ. Α.

483. Βιβλίον α΄ μήκοις, ἐνδεδυμθμον δέρματι κυανῷ, ἔϛι δ᾽ αὐτδ᾽ δἰαίρεσις ῥητοεικῶν ζητημάτων. Δίωνος Χρυσοϛόμου Ῥοδιακοὶ λόγοι β΄. Τοδ᾽ αὐτδ᾽ πεϱὶ βασιλείας λόγοι δ΄.

## ΤΖΕΤΖΟΥ ΙΣΤΟΡΙΑΙ ΚΑΙ ΑΛΛΗΓΟΡΙΑΙ. Β.

484. Βιβλίον β΄ μήκοις μεγάλου, ἐν χάρτῃ δαμασκἑωῷ, παλαιὸν,

481. — 1941 (anc. cccxvi, 316, 2646). Rel. de Henri II. — Notice de Palæocappa. Provient de Jérôme Fondule.

482. — 1443 (anc. dccxlix, 806, 2053). Rel. de Henri II. — Notice de Palæocappa. Provient de Jean de Pins. Copie de Constance.

483. — 2924 (anc. cɔɔcxxxii, 1241, 2183). Rel. de Henri II. — Notice de Vergèce. Provient de J.-Fr. d'Asola. Copie (en partie) de César Stratégos.

484. — 2644 (anc. dcccxxviii, 902, 2566). Rel. de François Iᵉʳ. — Notice de Vergèce. Provient d'Antoine Éparque. (xivᵉ siècle.)

ἐνδεδυμῥμον δέρματι ἐρυθρῷ, ἐν ᾧ εἰσιν Ἰωάννυ Τζέτζυ ἰσορείαι κỳ ἄλλη-
ϳορείαι, κỳ λέξεων ἑρμίωεῖαι διὰ σίχων πολιτικῶν. Τοῦ αὐτῦ περὶ δια-
φορᾶς τῶν ποιητῶν διὰ σίχων ἰαμβικῶν, κỳ περὶ κωμῳδίας κỳ τραγῳδίας.
Τοῦ αὐτῦ περὶ μέτρων διὰ σίχων πολιτικῶν. Τοῦ αὐτῦ ἄλληϳορείαι καỳ
ἐξηγήσεις εἰς τὰς ὑποθέσεις τῆ Ὁμήρου πρὸς τὴν βασίλισσαν Εἰρήνλω
τὴν ἐξ Ἀλαμανῶν [1].

## ΤΡΙΩΔΙΟΝ ΤΟ ΚΑΘ' ΕΛΛΗΝΑΣ. Α.

485. Βιβλίον α΄ μικρῷ μήκοις, ἐνδεδυμῥμον δέρματι κυανῷ.

## ΥΠΟΜΝΗΣΕΙΣ ΤΙΝΕΣ. Α.

486. Βιβλίον γ΄ μήκοις μεγάλου, ἐνδεδυμῥμον δέρματι πρασίνῳ, εἰσὶ
δ᾽ ἐν αὐτῷ ὑπομνήσεις περὶ πόλλων κỳ διαφόρων ὑποθέσεων καỳ ὗνες
ζητήσεις κỳ προβλήματα διάφορα, ἔςι δ᾽ ἄναρχον. Ἐν δὲ τῷ τέλά ἔςι ὗς
διήγησις περὶ Ἰησοῦ Χριςοῦ. Καỳ Πλουτάρχου ἐπιςολὴ πρὸς Πολλιανὸν
κỳ Εὐρυδίκην.

## ΦΙΛΩΝΟΣ ΙΟΥΔΑΙΟΥ ΛΟΓΟΙ. Α.

487. Βιβλίον α΄ μεγάλου μήκοις παχύ, ἐνδεδυμῥμον δέρματι κυανῷ

485. — 257 (anc. cIɔccxxxviii, 1351, 2495). Rel. de Henri II. — Notice de Vergèce. Provient
de J.-Fr. d'Asola.

486. — 1409 (anc. cIɔclxxxv, 1299, 3367). Rel. de Henri II. — Notice de Vergèce.
(xive siècle.)

487. — 433 (anc. dccxxxiii, 790, 1895). Rel. de Henri II. — Pas d'ancienne notice. Copie
de Nicolas Sophianos.

[1] En marge de cet article, Pierre de Montdoré a ajouté : « Est et aliud volumen in litera I, Ἰωάννυ
Τζέτζυ. » (Cf. n° 307.)

ἡμιμέλανι, ἐν ᾧ εἰσι Φίλωνος λόγοι μσ', ἢ ἄρχεται ὑπὸ τῶ α' περὶ τῆς
Μωσέως κοσμοποιίας, ἕως τῶ μσ' περὶ τῶ μὴ ἀναιρωτεῖν γυναῖκας.

## ΦΙΛΩΝΟΣ ΙΟΥΔΑΙΟΥ ΛΟΓΟΙ. Β.

488. Βιβλίον α' μήκοις, ἐνδεδυμένον δέρματι ἐρυθρῷ, ἐν ᾧ εἰσι ἐκ τῶν
λόγων τῶ Φίλωνός τινες· ἢ ἄρχονται ὑπὸ τῶ α' περὶ τῆς Μωσέως κοσμο-
ποιίας, ἕως τῶ ιη' περὶ βίκ σοφῶ ἢ νόμων ἀγράφων. Τοῦ αὐτῶ περὶ βίκ
Μωσέως λόγοι γ'. Ἔπι, διήγησις ἀνώνυμος ἱσορικῷ τρόπῳ διεξιοῦσα τὰ τῆς
παλαιᾶς Γραφῆς.

## ΦΙΛΩΝ. Γ.

489. Βιβλίον α' μήκοις μικρῷ, ἐν βεβράνῳ, ἐνδεδυμένον δέρματι
κυανῷ, ἐν ᾧ εἰσι Φίλωνος οἵδε οἱ λόγοι· Περὶ νόμων ἀγράφων, ὅ ἐσι περὶ
Ἀβραὰμ λόγος εἷς, πολιτικὸς, ὅ ἐσι περὶ Ἰωσὴφ λόγος εἷς, περὶ βίκ
Μωσέως ὁ α' λόγος ἀτελής, περὶ φιλανθρωπίας, περὶ μετανοίας, περὶ
εὐγενείας, ἀρετῶν α', ὅ ἐσι τῆς αὐτῶ πρεσβείας πρὸς Γάιον.

## ΦΙΛΟΘΕΟΥ ΠΑΤΡΙΑΡΧΟΥ ΚΑΤΑ ΤΟΥ ΓΡΗΓΟΡΑ. Α.

490. Βιβλίον α' μεγάλου μήκοις, ἐνδεδυμένον δέρματι κροκώδε, ἔσι δὲ
Φιλοθέκ, τῶ ἁγιωτάτου πατριάρχου Κωνσαντινουπόλεως, πρὸς τὰ συγγρα-
φέντα τῷ φιλοσόφῳ Γρηγορᾷ κατά τε τῶ ἱερῶ τῆς ἐκκλησίας τόμου καὶ

---

488. — 434 (anc. ccccii, 1311, 2250). Rel. de Henri II. — Notice de Palæocappa. Provient de Jérôme Fondule.

489. — 435 (anc. dcccxxxix, 913, 2251). Rel. de Henri II. — Notice de Palæocappa. (xiᵉ siècle.)

490. — 1244 (anc. lxxx, 80, 1996). Rel. de François Iᵉʳ. — Notice de Vergèce. Copie de Jean Catélos, de Nauplie.

θείας ἐνεργείας ἢ θεοποιῦ χάριτος, καὶ δὴ ἢ τῆς ὀρραθείσης ἐν Θαβωείῳ ὑπερφυῶς θεοφανείας τε ἢ θεότητος, ἐν λόγοις ιε΄, ὧν ὁ κατάλογος ἐν τῇ ἀρχῇ τῦ βιβλίυ ἐσίν.

### ΦΙΛΟΣΤΡΑΤΟΣ. Α.

491. Βιβλίον γ΄ μήκοις, ἐνδεδυμῥον δέρματι ἐρυθρῷ, ἔσι δ΄ ἡ πραγματεία εἰς τὸν βίον τῦ Ἀπολλωνίυ τῦ Τυανέως, καὶ ἡ ἐπιγραφὴ ἡ αὐτή.

### ΧΡΥΣΟΣΤΟΜΟΥ ΟΜΙΛΙΑΙ ΕΙΣ ΤΗΝ ΓΕΝΕΣΙΝ. Α.

492. Βιβλίον α΄ μήκοις πάνυ μέγα ἢ παλαιὸν, ἐν βεβράνῳ, ἐνδεδυμῥον δὲ δέρματι πρασίνῳ ἢ κυανῷ, εἰσὶ δ΄ ἐν αὐτῷ ὁμιλίαι τῦ ἁγίυ Ἰωάννυ τῦ Χρυσοστόμου εἰς τὴν Γένεσιν λ΄, αἱ καλούμῥαι παρ᾽ Ἕλλησιν ἐξαήμερος, ἡ λ΄ δὲ ἀτελής ἐσι. Ἡ πρώτη ὁμιλία ἐσὶ περὶ τῆς πασαρακοσῆς ἁγίας. Ὁ πρῶτος τόμος.

### ΧΡΥΣΟΣΤΟΜΟΥ ΟΜΙΛΙΑΙ ΕΙΣ ΤΗΝ ΓΕΝΕΣΙΝ. Β.

493. Βιβλίον α΄ μήκοις μέγα ἢ παλαιὸν, ἐν βεβράνῳ, ἐνδεδυμῥον δὲ δέρματι κασανῷ, εἰσὶ δ΄ οἷον τὸ ἄνω ἐν αὐτῷ ὁμιλίαι λ΄ εἰς τὴν Γένεσιν. Ὁ πρῶτος τόμος.

### ΧΡΥΣΟΣΤΟΜΟΥ ΟΜΙΛΙΑΙ ΕΙΣ ΤΗΝ ΓΕΝΕΣΙΝ. Γ.

494. Βιβλίον α΄ μήκοις μέγα ἢ παλαιὸν, ἐν βεβράνῳ γεγραμμῥον,

491. — 1801 (anc. cიɔიxxxv, 1674, 3528). Rel. de Henri II. — Notice de Vergèce. Provient de Jean de Pins.

492. — 608 (anc. ccccxciii, 525, 1810). Rel. de François Iᵉʳ. — Notice de Vergèce. (xiᵉ siècle.)

493. — 604 (anc. cciii, 203, 1924). Rel. de Henri II. — Notice de Vergèce. (xᵉ siècle.)

494. — 634 (anc. ccccxlvi, 452, 1925). Rel. de Henri II. — Notice de Vergèce. (xᵉ siècle.)

ἄνευ φύλλων ιαʹ ἐν ἀρχῇ ἃ γέγραπται διὰ χάρτου, ἐνδεδυμῴνον δὲ δέρματι κροκώδℵ, εἰσὶ δʹ ὁμιλίαι Χρυσοστόμου εἰς τὴν Γένεσιν λʹ, οἷον τὸ ἄνω. Ὁ ατρῶτος τόμος.

## ΧΡΥΣΟΣΤΟΜΟΥ ΕΙΣ ΤΗΝ ΓΕΝΕΣΙΝ. Δ.

495. Βιβλίον αʹ μήκοις παλαιὸν, ἐν βεβράνῳ, ἐνδεδυμῴνον δὲ δέρματι κυανῷ, εἰσὶ δὲ Χρυσοστόμου ὁμιλίαι εἰς τὴν Γένεσιν λγʹ, οἷον τὸ ἄνω. Πεμπτος τόμος.

## ΧΡΥΣΟΣΤΟΜΟΥ ΟΜΙΛΙΑΙ ΕΙΣ ΤΗΝ ΓΕΝΕΣΙΝ. Ε.

496. Βιβλίον αʹ μήκοις παλαιὸν κỳ παχὺ, ἐν βεβράνῳ, ἐνδεδυμῴνον δέρματι χλωρῷ, εἰσὶ δὲ τῶ αὐτῶ ὁμιλίαι εἰς τὴν Γένεσιν λʹ, οἷον τὸ ἄνω. Πεμπτος τόμος.

## ΧΡΥΣΟΣΤΟΜΟΥ ΟΜΙΛΙΑΙ ΕΙΣ ΤΗΝ ΓΕΝΕΣΙΝ. Ζ.

497. Βιβλίον αʹ μήκοις πάνυ μέγα κỳ παλαιὸν, ἐν βεβράνῳ, κỳ ἐνδεδυμῴνον δέρματι ἐρυθρῷ, εἰσὶ τῶ αὐτῶ ὁμιλίαι εἰς τὴν Γένεσιν λʹ, δηλαδὴ τῶ δευτέρου τόμου, ἀρχόμθυαι ἀπὸ λζʹ, διέρχονται μέχρι τῆς ξζʹ, λείπει δὲ ἡ ἀρχὴ τῆς αʹ, ἤτοι τῆς λζʹ, καὶ τὸ τέλος τῆς τελευταίας, ἤτοι τῆς ξζʹ. Τόμος βʹ.

495. — 639 (anc. DXXXVI, 571, 1929). Rel. de Henri II. — Notice de Vergèce. Provient de J.-Fr. d'Asola. (xiᵉ siècle.)

496. — 630 (anc. CIↃCIV, 1204, 2320). Rel. de François Iᵉʳ. — Notice de Palæocappa. Provient de Jean de Pins. (xiᵉ-xiiᵉ siècle.)

497. — 649 (anc. DCCXLI, 798, 1811). Rel. de François Iᵉʳ. — Notice de Vergèce. (xiᵉ siècle.)

ΧΡΥΣΟΣΤΟΜΟΥ ΟΜΙΛΙΑΙ ΕΙΣ ΤΗΝ ΓΕΝΕΣΙΝ. Η.

498. Βιβλίον αʹ μήκοις, ἐνδεδυμῴνον δέρματι χλωρῷ, ἔχͅ δὲ ταῦτα· Πεῶτον μὲν περὶ ἱερωσύνης τῦ Χρυσοτόμου λόγͅοις ᾽ϛ̄. Εἶͅ ὁμιλίας τῦ αὐτῦ εἰς τὼ Γένεσιν, τῦ βʹ τόμου, λζʹ, ᾽ἀπὸ λαʹ δηλαδὴ μέχͅει ξζʹ διαρκούσας. Ἔστͅ δὲ καὶ Νικηφόρͅου τῦ Βλεμμύδου ἐξήγησις εἴς τινας τῶν ψαλμῶν. Τόμος βʹ.

ΧΡΥΣΟΣΤΟΜΟΥ ΟΜΙΛΙΑΙ ΕΙΣ ΤΗΝ ΓΕΝΕΣΙΝ. Θ.

499. Βιβλίον αʹ μήκοις πάνυ παλαιὸν, ἐν βεβράνῳ, ἐνδεδυμῴνον δὲ δέρματι κυτείνῳ, εἰσὶ δʹ ἐν αὐτῷ τῦ αὐτῷ ὁμιλίᾳ κϛʹ εἰς τὼ Γένεσιν, αἵτινες ἄρχοντᾳ μὲν ᾽ἀπὸ τῆς βʹ τῦ αʹ τόμου, ἀνάρχου ᾽ούσης, τελευτῶσι δὲ ἐπὶ τῇ κδʹ.

ΧΡΥΣΟΣΤΟΜΟΥ ΜΑΡΓΑΡΙΤΑΙ. Ι.

500. Βιβλίον αʹ μήκοις πάνυ μέγα, παλαιότατον, ἐν βεβράνῳ, ἐνδεδυμῴνον δὲ δέρματι κυτείνῳ, εἰσὶ δὲ ἐν αὐτῷ Χρυσοτόμου λόγͅοι οἱ καλούμῴνοι Μαργαρεῖτᾳ, ἄνευ ᾽ἀρχῆς ἢ τέλοις.

ΧΡΥΣΟΣΤΟΜΟΥ ΜΑΡΓΑΡΙΤΑΙ. Κ.

501. Βιβλίον αʹ μήκοις παλαιὸν, ἐν βεβράνῳ, ἐνδεδυμῴνον δέρματι ἐρυθρῷ, ἔστͅ δὲ κ̣ αὐτὸ ὁμοίως τὸ ἄνω.

498. — 810 (anc. DXXXIII, 568, 2341). Rel. de François Iᵉʳ. — Notice de Palæocappa. Copie (en partie) de Jean Catélos, de Nauplie, 1540.
499. — 611 (anc. DCCLXV, 824, 1928). Rel. de François Iᵉʳ. — Notice de Vergèce. (XIᵉ siècle.)
500. — 811 (anc. CCCCLXXXIII, 515, 1964). Rel. de Henri II. — Notice de Palæocappa. (XIᵉ siècle.)
501. — 807 (anc. DCCXXXVII, 794, 2354). Rel. de Henri II. — Notice de Palæocappa. (XIᵉ siècle.)

ΧΡΥΣΟΣΤΟΜΟΥ ΜΑΡΓΑΡΙΤΑΙ. Λ.

502. Βιβλίον α΄ μήκοις, ἐνδεδυμβμον δέρματι κοκκίνῳ, εἰσὶ δ' ἐν αὐτῷ πρῶτον μβυ Χρυσοσόμου λόγοι δέξ περὶ ἱερφσύνης, εἶτα οἱ καλούμβμοι Μαργαεῖται.

ΧΡΥΣΟΣΤΟΜΟΥ ΟΜΙΛΙΑΙ ΟΙ ΑΝΔΡΙΑΝΤΕΣ. Μ.

503. Βιβλίον α΄ μήκοις πάνυ μέγα κ, πλατύ, κ, παλαιὸν, ἐν βεβράνῳ, ἐνδεδυμβμον δέρματι κυανῷ, εἰσὶ δ' ἐν αὐτῷ Χρυσοσόμου ὁμιλίαι κϛ΄, αἱ καλούμβμαι αἱ Ἀνδριάντες. Ἐπ, τῇ αὐτῇ λόγος εἰς τὸ γβμέθλιον τῷ Πρφδρόμου. Ἐπ τῇ αὐτῇ ἐγκώμιον εἰς τοῖς ἀποσόλοις Πέτρον κ, Παῦλον. Ἐπ, τῇ αὐτῇ λόγος εἰς τὴν μεταμόρφωσιν τῷ Κυρίκ. Γερμανῷ, πατειάρχου Κωνσανπνουπόλεως, ἐγκώμιον· εἰς τὴν κοίμησιν τῆς Θεοτόκου. Ἐπ, Χρυσοσόμου εἰς τὴν ἀποτομὴν τῆς κεφαλῆς τῷ Πρφδρόμου. Θεοδώρου Σπουδίτου ἐγκώμιον εἰς τὴν εὕρεσιν τῆς κεφαλῆς τῷ Πρφδρόμου. Ἐπ, Χρυσοσόμου λόγος εἰς τὸν Εὐαῆελισμόν.

ΧΡΥΣΟΣΤΟΜΟΥ ΟΜΙΛΙΑΙ ΟΙ ΑΝΔΡΙΑΝΤΕΣ. Ν.

504. Βιβλίον α΄ μήκοις πάνυ παλαιὸν, ἐν βεβράνῳ, ἐνδεδυμβμον δὲ δέρματι κυανῷ, εἰσὶ δὲ τῷ αὐτῷ ὁμιλίαι κ΄, αἱ καλούμβμαι Ἀνδριάντες, καὶ ἐκ τῶν Μαργαεῖτων ὁμιλίαι πέντε·

502. — 809 (anc. DCCXXXVI, 793, 1960). Rel. de Henri II. — Notice de Vergèce. Provient de Jean Gaddi. Copie d'Arsène de Monembasie.

503. — 790 (anc. LXVI, 66, 1971). Rel. de François Iᵉʳ. — Notice de Palæocappa. Copie du moine Luc. (XIIᵉ siècle.)

504. — 786 (anc. DCCLXXXIV, 851, 1966). Rel. de Henri II. — Notice de Palæocappa. (XIᵉ siècle.)

ΧΡΥΣΟΣΤΟΜΟΥ ΟΜΙΛΙΑΙ ΟΙ ΑΝΔΡΙΑΝΤΕΣ. Ξ.

505. Βιβλίον α΄ μήκοις, ἐνδεδυμβρον δέρματι κυτείνῳ, εἰσὶ δ᾿ ἐν αὐτῷ Χρυσοστόμου ὁμιλίαι κδ΄, αἱ καλούμβναι Ἀνδριάντες, ἀτελὴς ἡ ἐχάτη.

ΧΡΥΣΟΣΤΟΜΟΥ ΑΝΔΡΙΑΝΤΕΣ. Ο.

506. Βιβλίον α΄ μήκοις, ἐν βεβράνῳ, ἐνδεδυμβρον δὲ δέρματι χρα-σίνῳ, εἰσὶ δ᾿ ὁμιλίαι κα΄ Χρυσοστόμου οἱ Ἀνδριάντες, οἷον τὸ ἄνω.

ΧΡΥΣΟΣΤΟΜΟΥ ΑΝΔΡΙΑΝΤΕΣ. Π.

507. Βιβλίον α΄ μήκοις μικρῷ παλαιὸν, ἐν βεβράνῳ, κ᾿ ἐνδεδυμβρον δέρματι χρασίνῳ, εἰσὶ δ᾿ ὁμοίως τῷ αὐτῷ ὁμιλίαι κ΄ οἱ Ἀνδριάντες.

ΧΡΥΣΟΣΤΟΜΟΥ ΑΝΔΡΙΑΝΤΕΣ. Ρ.

508. Βιβλίον β΄ μήκοις παλαιὸν, ἐν βεβράνῳ, ἐνδεδυμβρον δὲ δέρματι κασανῷ, εἰσὶ δ᾿ ὁμοίως λόγοι κγ΄ τῷ αὐτῷ οἱ Ἀνδριάντες. Τοῦ αὐτῷ εἰς τὴν παραβολὴν τῷ τὰ μυρία τάλαντα ὀφείλοντος. Τοῦ αὐτῷ περὶ μετανοίας.

5o5. — 798 (anc. cccclxix, 5o1, 1967). Rel. de François I<sup>er</sup>. — Notice de Vergèce. Copie de Christophe Aüer, 1541.

5o6. — 792 (anc. dxv, 548, 2346). Rel. de François I<sup>er</sup>. — Notice de Palæocáppa. Provient de Jean de Pins. (xi<sup>e</sup> siècle.)

5o7. — 791 (anc. ciɔlxxviii, 1180, 2361). Rel. de François I<sup>er</sup>. — Notice de Palæocappa. (xi<sup>e</sup> siècle.)

5o8. — 1023 (anc. dcccxliv, 918, 2901). Rel. de Henri II. — Notice de Palæocappa. Provient de Naples, puis de Blois. Copié en 1265.

## ΧΡΥΣΟΣΤΟΜΟΥ ΑΝΔΡΙΑΝΤΕΣ. Σ.

509. Βιβλίον α΄ μήκους πάνυ παλαιὸν, ἐν βεβϼάνῳ, κỳ ἐνδεδυμϗον δέρματι κυανῷ, εἰσὶ δ᾽ ὁμοίως λόϽοι ις΄ Χρυσοϛόμου οἱ Ἀνδριάντες.

## ΧΡΥΣΟΣΤΟΜΟΥ ΑΝΔΡΙΑΝΤΕΣ. Τ.

510. Βιβλίον α΄ μήκους πάνυ παλαιὸν, ἐν βεβϼάνῳ, κỳ ἐνδεδυμϗον δέρματι πϼασίνῳ, εἰσι δ᾽ ὁμιλίαι κα΄ αἱ Ἀνδριάντες, ἐξ ἀϼχῆς.

## ΧΡΥΣΟΣΤΟΜΟΥ ΟΜΙΛΙΑΙ
### ΕΙΣ ΤΟ ΚΑΤΑ ΙΩΑΝΝΗΝ ΕΥΑΓΓΕΛΙΟΝ. Υ.

511. Βιβλίον α΄ μήκους, ἐνδεδυμϗον δέρματι κυανῷ, εἰσὶ δ᾽ ἐν αὐτῷ ὁμιλίαι μδ΄ τῷ Χρυσοϛόμου εἰς τὸ κατὰ Ἰωάννϗυ εὐαϭέλιον, τῷ πϼϗοτου τόμου, κάλλιϛα κỳ ὀρθὰ ϑϭραμμϗον.

## ΧΡΥΣΟΣΤΟΜΟΥ ΟΜΙΛΙΑΙ
### ΕΙΣ ΤΟ ΚΑΤΑ ΙΩΑΝΝΗΝ ΕΥΑΓΓΕΛΙΟΝ. Φ.

512. Βιβλίον α΄ μήκους πάνυ μέϑα κỳ πλατὺ παλαιότατον, ἐν βεβϼάνῳ, ἐνδεδυμϗον δὲ δέρματι κοκκίνῳ, ἐν ᾧ εἰσι Χρυσοϛόμου ὁμιλίαι μδ΄ εἰς τὸ κατὰ Ἰωάννϗυ εὐαϭέλιον, τῷ δευτέϼου τόμου.

---

509. — 795 (anc. cↁcccxxx, 1448, 2347). Rel. de Henri II. — Notice de Palæocappa. Provient de J.-Fr. d'Asola. (xiᵉ siècle.)

510. — 793 (anc. cclxxiv, 267, 2345). Rel. de Henri II. — Notice de Vergèce. Provient de J.-Fr. d'Asola. (xiᵉ siècle.)

511. — 715 (anc. ccxci, 291, 2335). Rel. de François Iᵉʳ. — Notice de Vergèce. (xivᵉ siècle.)

512. — 718 (anc. ccccli, 483, 1948). Rel. de François Iᵉʳ. — Notice de Vergèce. (xiᵉ siècle.)

ΧΡΥΣΟΣΤΟΜΟΥ ΕΡΜΗΝΕΙΑ
ΕΙΣ ΤΟ ΚΑΤΑ ΜΑΤΘΑΙΟΝ ΚΑΙ ΙΩΑΝΝΗΝ. Χ.

513. Βιβλίον α΄ μήκοις πάνυ μέγα κ̀ παλαιότατον, ἐν βεβράνῳ, ἐν-δεδυμ(υον δὲ δέρματι κροκώδϟ, ἔςι Χρυσοςόμου ἑρμίωεία κατ᾽ ἐπιτομίὼ εἰς τὸ κατὰ Ματθαῖον εὐαrέλιον κ̀ Ἰωάννίω.

ΧΡΥΣΟΣΤΟΜΟΥ ΕΡΜΗΝΕΙΑ
ΕΙΣ ΤΟ ΚΑΤΑ ΜΑΤΘΑΙΟΝ ΕΥΑΓΓΕΛΙΟΝ ΚΑΙ ΙΩΑΝΝΗΝ. Ψ.

514. Βιβλίον α΄ μήκοις πάνυ παλαιὸν, ἐν βεβράνῳ, κ̀ ἐνδεδυμ(υον δέρματι κυτείνῳ, ἔςι δὲ τ̃ αὐτ̃ κατ᾽ ἐπιτομίὼ, οἷον τὸ ἄνω, ἑρμίωεία εἰς τὸ κατὰ Ματθαῖον εὐαrέλιον κ̀ Ἰωάννίω.

ΧΡΥΣΟΣΤΟΜΟΥ ΕΙΣ ΤΟ ΚΑΤΑ ΜΑΤΘΑΙΟΝ. Ω.

515. Βιβλίον ά μήκοις μέγα κ̀ πάνυ παχὺ, παλαιὸν, ἐν βεβράνῳ, ἐνδεδυμ(υον δέρματι κροκώδϟ, ἐν ᾧ εἰσιν ὁμιλίαι Χρυσοςόμου εἰς τὸ κατὰ Ματθαῖον εὐαrέλιον μδ΄, τ̃ ωεφ΄του τόμου·

ΧΡΥΣΟΣΤΟΜΟΥ ΕΙΣ ΤΟ ΚΑΤΑ ΜΑΤΘΑΙΟΝ. ΑΑ.

516. Βιβλίον α΄ μήκοις παλαιὸν, ἐν βεβράνῳ, ἐνδεδυμ(υον δέρματι ωεασίνῳ, ἐν ᾧ εἰσι τ̃ αὐτ̃ ὁμιλίαι εἰς τὸ κατὰ Ματθαῖον μδ΄, οἷον τὸ ἄνω, τ̃ ωεφ΄του τόμου.

513. — 701 (anc. CCLXVII, 255, 1944). Rel. de Henri II. — Notice de Vergèce. (xᵉ siècle.)

514. — 199 (anc. CIƆCCCVIII, 1429, 2329). Rel. de Henri II. — Notices de Palæocappa et de Vergèce. (xiiᵉ siècle.)

515. —, 672 (anc. DCCLIX, 818, 1936). Rel. de Henri II. — Notice de Vergèce. (xiᵉ siècle.)

516. — 674 (anc. DXXXIV, 569, 2327). Rel. de Henri II. — Notice de Vergèce. (xiᵉ siècle.)

ΧΡΥΣΟΣΤΟΜΟΥ ΕΙΣ ΤΟ ΚΑΤΑ ΜΑΤΘΑΙΟΝ. ΒΒ.

517. Βιβλίον ά μήκοις πάνυ μέγα ἡ παλαιὸν, ἐν βεβράνῳ, ἐνδεδυμένον δὲ δέρματι λευκῷ, εἰσὶ δ᾽ ἐν αὐτῷ ὁμιλίαι τῆ αὐτῇ μϛ´ εἰς τὸ κατὰ Ματθαῖον εὐαγέλιον, ἃ ἄρχονται μὲν ἀπὸ τῆς μέ, ἡ διέρχονται μέχρι ζ´, τῆ δευτέρου τόμου·

ΧΡΥΣΟΣΤΟΜΟΥ ΕΙΣ ΤΟ ΚΑΤΑ ΜΑΤΘΑΙΟΝ. ΓΓ.

518. Βιβλίον ά μήκοις πάνυ μέγα ἡ παλαιὸν, ἐν βεβράνῳ, κάλλιστα γεγραμμένον, ἐνδεδυμένον δὲ δέρματι κυανῷ, εἰσὶ δ᾽ ἐν αὐτῷ τῆ αὐτῇ ὁμιλίαι εἰς τὸ κατὰ Ματθαῖον μγ´, ἃ ἄρχονται μὲν ἀπὸ τῆ τέλους τῆς μζ´, ἡ διέρχονται μέχρι ζ´, τῆ δευτέρου τόμου·

ΧΡΥΣΟΣΤΟΜΟΥ ΛΟΓΟΙ ΔΙΑΦΟΡΟΙ. ΔΔ.

519. Βιβλίον ά μήκοις μέγα καί παλαιὸν, ἐν βεβράνῳ, ἐνδεδυμένον δὲ δέρματι κροκώδει, εἰσὶ δ᾽ ἐν αὐτῷ Χρυσοστόμου λόγοι λα´ διάφοροι, ἐν πρώτοις δὲ εἰς τὸ τῆ Εὐαγελίου ῥητὸν, τὸ· Ὅσα ἐὰν δήσητε ἐπὶ τῆς γῆς, ἔσαι δεδεμένα, ἡ τὰ ἑξῆς. Τῶν δὲ λοιπῶν τὰς ὑποθέσεις εὑρήσεις ἐν τῷ καταλόγῳ εἰς τὴν ἀρχὴν τῆ βιβλίου γεγραμμένῳ ὄντι.

517. — 694 (anc. ccLVI, 256, 1937). Rel. de Henri II. — Notice de Vergèce. (xiᵉ siècle.)

518. — 697 (anc. ccIV, 204, 1938). Rel. de Henri II. — Notice de Palæocappa, complétée par Vergèce. (xiᵉ siècle.)

519. — 750 (anc. ccccLXII, 494, 1958). Rel. de François Iᵉʳ. — Notice de Palæocappa, revue par Vergèce. (xᵉ siècle.)

ΧΡΥΣΟΣΤΟΜΟΥ ΛΟΓΟΙ ΔΙΑΦΟΡΟΙ. ΕΕ.

520. Βιβλίον αʹ μήκοις, ἐνδεδυμένον δέρματι πορφυρῷ, εἰσὶ δʹ ἐν αὐτῷ λόγοι πολλοὶ κὴ διάφοροι πολλῶν ἁγίων πατέρων, καὶ πρῶτον μὲν Χρυσοστόμου ἐπιστολαὶ δύο πρὸς Κυριακὸν τὸν ἐπίσκοπον, καὶ λόγοι αὐτῷ ὀκτώ. Τοῖς δὲ λοιποῖς κὴ τὰ ὀνόματα τῶν συνταξάντων εὑρήσεις ἐν τῷ καταλόγῳ εἰς τὴν ἀρχὴν τῦ βιβλίῃ ἑλλωιστὶ κὴ ῥωμαϊστί.

ΧΡΥΣΟΣΤΟΜΟΥ ΕΙΣ ΤΟΝ ΗΣΑΙΑΝ. ΖΖ.

521. Βιβλίον αʹ μήκοις, ἐνδεδυμένον δέρματι πρασίνῳ, ἔστι δʹ ἐν αὐτῷ ἐξήγησις τῦ αὐτῦ εἰς τὸν Ἡσαΐαν. Καὶ λόγοι ϛʹ περὶ ἀκαταλήπτῃ, καὶ λόγοι αὐτῦ εἰς τὸν ἑκατοστὸν ψαλμὸν, κὴ λόγοι αὐτῦ περὶ παραδείσου καὶ Γραφῶν, κὴ εἰς τὸ· Παρέστη ἡ βασίλισσα ἐκ δεξιῶν σου.

ΧΡΥΣΟΣΤΟΜΟΥ ΕΙΣ ΤΗΝ ΠΡΟΣ ΚΟΡΙΝΘΙΟΥΣ Βʹ. ΗΗ.

522. Βιβλίον αʹ μήκοις, ἐνδεδυμένον δέρματι κροκώδῃ, εἰσὶ δʹ ἐν αὐτῷ ὑπομνήματα Χρυσοστόμου εἰς τὴν πρὸς Κορινθίοις βʹ ἐπιστολὴν, διῃρημένα εἰς τεσσαράκοντα λόγοις, κάλλιστα γεγραμμένον.

520. — 819 (anc. cclxxv, 275, 1959). Rel. de Henri II. — Notice de Vergèce (gr.-lat.).

521. — 777 (anc. cccc, 431, 1933). Rel. de François Iᵉʳ. — Notices de Christophe Auer et de Vergèce. Copie de Christophe Auer, 1542.

522. — 741 (anc. ciↄcxvii, 1217, 2339). Rel. de Henri II. — Notice de Palæocappa. Provient de la bibliothèque de Matthias Corvin, puis de Naples et de Blois.

ΧΡΥΣΟΣΤΟΜΟΥ ΗΘΙΚΑ. ΘΘ.

523.  Βιβλίον β΄ μήκοις μικρᾶ, ἐνδεδυμβμον δέρματι ἐρυθρῷ, ἔςι δ᾽ ἐν αὐτῷ Χρυσοςόμου ἠθικά τινα, διηρημβμα ἐν τέσαρσιν κ̀ πεσαρᾳκοντα κεφαλαίοις, πάνυ γλαφυρᾳ κ̀ τερπνά.

ΧΡΥΣΟΣΤΟΜΟΥ ΚΑΤΑ ΙΟΥΔΑΙΩΝ. ΙΙ.

524.  Βιβλίον α΄ μήκοις, ἐνδεδυμβμον δέρματι κυτείνῳ, ἔςι δ᾽ ἐν αὐτῷ ταῦτα· Χρυσοςόμου λόγοι ς΄ κατὰ Ἰουδαίων. Ματθαίκ ἱερομονάχου λόγοι ε΄ κατὰ Ἰουδαίων. Θεοφάνοις μητροπολίτου κατ᾽ αὐτῶν λόγοι ς΄. Γεννάδίκ τῆ Σχολαείκ ἔλειχος Ἰουδαίων ἐν χήματι διαλόγου.

ΧΡΥΣΟΣΤΟΜΟΥ ΟΜΙΛΙΑΙ ΔΙΑΦΟΡΟΙ ΚΑΙ ΑΛΛΩΝ. ΚΚ.

525.  Βιβλίον β΄ μήκοις, ἐνδεδυμβμον δέρματι ἐρυθρῷ, ἐν ᾧ εἰσι πολλοὶ κ̀ διάφορθι λόγοι πολλῶν ἁγίων διδασκάλων, κ̀ ωρ̃τον Χρυσοςόμου εἰς τἰω Γένεσιν τρεῖς. Θεοφίλου Ἀλεξανδρείας περὶ τῆ ἀνθρωπίνκ βίκ. Μαρτύρειον τῆ ἁγίκ Θεοδώρου τῆ τύρφνος. Διήγησις περὶ τῶν ἁγίων εἰκόνων. Βασιλείκ τῆ μεγάλου περὶ νηςείας λόγος α΄. Χρυσοςόμου εἰς τἰω ωρρσκύνησιν τῆ ςαυρρδ λόγοι β΄. Βασιλείκ ἔτι περὶ νηςείας λόγος β΄. Βίος τῆς ὁσίας Μαρίας τῆς Αἰγυπίίας. Διήγησις ἱςορικὴ περὶ τῆ ὅτε ὁ Χοσρϱὴς, ὁ

523. — 1029 (anc. dcccl, 929, 2902). Rel. de François Iᵉʳ. — Notice de Vergèce. Copie de Christophe Auer, 1542.

524. — 778 (anc. dccxxxi, 788, 1961). Rel. de Henri II. — Notice de Vergèce. Provient de Jean de Pins. Copie de Constance.

525. — 1013 (anc. dccccxxii, 1010, 2899). Rel. de François Iᵉʳ. — Notice de Vergèce. Provient de Jérôme Fondule.

τῶν Περσῶν βασιλεὺς, ὁρμηθεὶς κατὰ Ῥωμαίων ἐπὶ τῇ Κωνςαντίνᾳ ςόλῳ μεγάλῳ ἀπώλετο. Χρυσοςόμου εἰς τὸν Εὐαἳελισμὸν λόγος. Τοῦ αὐτῇ περὶ μετανοίας λόγος. Τοῦ αὐτῇ περὶ νηςείας λόγος. Ἀναςασίᾳ λόγος περὶ σω- άξεως. Μεθοδίᾳ λόγος εἰς τὰ Βαΐα. Χρυσοςόμου εἰς τὴν ξηρανθεῖσαν συκῆν λόγος. Τοῦ αὐτῇ περὶ ἐλεημοσύνης λόγος. Ἀββᾶ Ἐφραὶμ εἰς τὴν πόρνην λόγος. Χρυσοςόμου εἰς τὴν προδοσίαν λόγος. Τοῦ αὐτῇ εἰς τὸν ςαυρὸν καὶ εἰς τὸν λῃςὴν λόγος. Ἐπιφανίᾳ Κύπρου εἰς τὴν ταφὴν τῆ Κυρίᾳ λόγος. Ἐπιγραφὴ δέ ἐςιν· Χρυσοςόμου ὁμιλίαι εἰς τὴν Γένεσιν.

## ΧΑΡΙΤΩΝΟΣ ΙΑΤΡΙΚΑ. Α.

526. Βιβλίον αʹ μικρῷ μήκοις, ἐνδεδυμμένον δέρμα κατεςίκτῳ ςήμασιν ἐρυθροπρασίνοις οἷον μαρμάρῳ, ἐν ᾧ εἰσι τάδε· Χαρίτωνος περὶ τροχί- σκων, κόκκων τε καὶ ξηρείων. Παύλου Αἰγινήτου περὶ ἀντιβαλλομένων. Ὀρειβασίᾳ περὶ ἀντιδότων, ἐλαίων τε κ̣ ἐμπλάςρων κατασκευῆς, κ̣ χρή- σεως αὐτῶν. Τοῦ αὐτῇ περὶ βοτανῶν κ̣ μεταλλικῶν. Ῥούφᾳ περὶ ἀφρο- δισίων. Μελετίᾳ μοναχοῦ περὶ διαφορᾶς καὶ διαγνώσεως ἔργων. Ἐπιςολὴ Ἱπποκράτοις περὶ διαίτης.

## ΧΕΙΡΟΥΡΓΙΚΟΝ ΙΠΠΟΚΡΑΤΟΥΣ ΚΑΙ ΑΛΛΩΝ ΠΟΛΛΩΝ. Α.

527. Βιβλίον αʹ μήκοις μεγάλου παχὺ, ἐν χάρτῃ, ἐνδεδυμμένον δέρμα κυανῷ, ἔςι δ᾽ ἐν αὐτῷ συναγωγὴ ἐκ πολλῶν τῆς χειρουργικῆς τέχνης, Νι- κήτου τινὸς, ἐκ διαφόρων παλαιῶν ἰατρῶν, οἷοί εἰσιν ἕτοι· Ἱπποκράτης,

---

526. — 2240 (anc. DCCCXII, 881, 2699). Rel. de Henri II. — Notice de Palæocappa. Copie de Jacques Diassorinos.

527. — 2247 (anc. CCCCLXXIII, 473, 2148). Rel. de Henri II. — Pas d'ancienne notice. Copie de Christophe Auer, avec figures, dessinées sans doute par le Primatice.

Γαλίωος, Ὀρειβάσιος, Ἡλιόδωρος, Ἀρχιγύης, Ἀντύλλος, Ἀσκληπιάδης, Διοκλῆς, Ἀμύντας, Ἀπολλώνιος Κιπεὶς, Νυμφόδωρος, Ἀπέλλης, Ῥοῦφος, Σωρανὸς, Παῦλος Αἰγινήτης, Παλλάδιος. Ἔςι δὲ τὸ βιβλίον καλῶς γεγραμμῶνον, μετὰ ζωγραφίας ἢ σχηματογραφίας τῶν μηχανικῶν ὀργάνων, κάλλιςα.

## ΧΡΟΝΟΓΡΑΦΙΑ. Α.

528. Βιβλίον γ΄ μήκοις, ἐνδεδυμῶνον δέρματι κυανῷ, περιέχὶ δὲ ταῦτα· Χρονογραφία σύντομος ἀπὸ Ἀδὰμ μέχρι Μιχαήλου καὶ Θεοφίλου βασιλέων. Δημητρείου Φαληρέως ἀποφθέγματα. Κέβητος Θηβαίου πίναξ. Αἰλιανοῦ ποικίλη ἱςορεία. Τοῦ αὐτοῦ τακτικά. Ὀνοσάνδρου ςρατηγικά. Πολυαίνου ςρατηγήματα, ἐν βιβλίοις η΄. Ξενοφῶντος πολιτεία Λακεδαιμονίων. Βνασαείωνος ἐπιςολὴ πρὸς Μιχαῆλον τὸν Ἀποςόλω. Μονῳδία Ἀνδρονίκου Καλλίςου ἐπὶ τῇ ἀλώσᾳ τῆς Κωνςαντινουπόλεως. Ἡ δ΄ ἐπιγραφὴ τοῦ βιβλίου ὡς ἄνω [1].

## ΧΡΟΝΙΚΗ ΙΣΤΟΡΙΑ. Β.

529. Βιβλίον ἄναρχον α΄ μήκοις, ἐνδεδυμῶνον δέρματι κυανῷ.

## ΧΡΟΝΙΚΟΝ ΓΕΩΡΓΙΟΥ. Γ.

530. Βιβλίον α΄ μήκοις μεγάλου, ἐνδεδυμῶνον δέρματι ἐρυθρῷ, ἔςι δὲ

---

528. — 1774 (anc. cɔcccciv, 1530, 3064). Rel. de François Iᵉʳ. — Notice d'Antoine Éparque, complétée par Vergèce. Provient d'Antoine Éparque. Copie (en partie) de J. Lascaris.

529. — 1713 (anc. cɔcccci, 1422, 2562). Rel. de François Iᵉʳ. — Notice de Vergèce. (xiiᵉ siècle.) Cf. le manuscrit 1713 A.

530. — 1707 (anc. ccxcvi, 296, 2076). Rel. de François Iᵉʳ. — Notice de Vergèce.

---

[1] Pierre de Montdoré a ajouté en marge : « Liber est inscriptus : Αἰλιανοῦ ἢ Πολυαίνου ςρατηγικά. » Cf. plus haut page 6, note.

Γεωργίȣ μοναχοῦ χρονικὸν, ἐν ᾧ ᵏ Νικήτα τȣ Χωνιάτου χρονικὴ διήγησις, ἀρχομένη ἀπὸ τῆς βασιλείας τȣ Κομνηνȣ κυρίȣ Ἰωάννȣ μέχρι τῆς βασιλείας Ἀλεξίȣ τȣ Δούκα.

## ΧΡΙΣΤΟΔΟΥΛΟΥ ΜΟΝΑΧΟΥ ΚΑΤΑ ΙΟΥΔΑΙΩΝ. A.

531. Βιβλίον αʹ μήκοις, ἐνδεδυμῶρον δέρματι κυανῷ, ἐν ᾧ ἐςι Χρισο-δούλȣ μοναχȣ κατὰ Ἰουδαίων. Ἔπ, Ἰωάννȣ τȣ Κανπακȣζηνȣ τȣ φιλο-χείσου βασιλέως, τȣ διὰ τȣ μοναχικȣ ῥήματος μετονομαθέντος Ἰωασάφ μοναχȣ, ἀπολογίαι τέασαρες πρὸς τȣς Μουσουλμάνοις, ᵏ κατὰ τȣ Μωαμέθ λόγοι δʹ.

## ΨΑΛΤΗΡΙΟΝ ΜΕΤ᾽ ΕΞΗΓΗΣΕΩΝ. A.

532. Βιβλίον αʹ μεγάλου μήκοις, ἐν βεβράνῳ, πλατὺ, πάνυ παλαιὸν ᵏ καλὸν, ἐνδεδυμῶρον δέρματι μέλανι, εἰσὶ δὲ οἱ ψαλμοὶ τȣ Δαβὶδ μετὰ διαφόρων ἐξηγήσεων τῶν ἁγίων παπέρων.

## ΨΑΛΤΗΡΙΟΝ ΜΕΤ᾽ ΕΞΗΓΗΣΕΩΝ. B.

533. Βιβλίον αʹ μεγάλου μήκοις, ἐν βεβράνῳ, ἐνδεδυμῶρον δέρματι κυανῷ, εἰσὶ δʹ ἐν αὐτῷ οςʹ ψαλμοὶ μόνον τȣ Δαβὶδ, ἀρχόμῶροι ἀπὸ τȣ αʹ ψαλμȣ, ἐξηγημῶροι παρὰ διαφόρων διδασκάλων, ὥσπερ ᵏ τὸ αʹ.

531. — 1243 (anc. CCLXXXI, 281, 2000). Rel. de François Iᵉʳ. — Notice de Christophe Auer, refaite par Vergèce. Copie de Christophe Auer, 1542.

532. — 146 (anc. CCXXVIII, 228, 1807). Rel. de François Iᵉʳ. — Pas d'ancienne notice. (xᵉ siècle.)

533. — 148 (anc. CCXXXII, 232, 1879). Rel. de François Iᵉʳ. — Pas d'ancienne notice. Copie de Georges Grégoropoulos.

ΨΑΛΤΗΡΙΟΝ. Γ.

534.  Βιβλίον γ' μήκοις, ἐν βεβράνῳ, ἐνδεδυμένον δέρματι καταστίκτῳ ςίγμασιν ἐρυθροῖς τε ἰ κυτείνοις οἱονεὶ μαρμάρῳ, ἐν ᾧ ἐςι ψαλτήριον τῶ Δαβίδ. Ἔπειτα, ἐρωτήματα τῶν ἁγίων πατέρων κατὰ πεῦσιν ἰ ἀπόκρισιν περὶ τῆς ἁγίας Τριάδος. Εὐχαριστήριος ὕμνος μετὰ τὴν ἁγίαν κοινωνίαν. Τροπάρια τοῦ ἀμώμου. Ἀκολουθία τῶν ἀποδείπνων. Ἀκολουθία τετυπωμένη παρὰ τοῦ ὁσίου πατρὸς ἡμῶν Ἐφραὶμ, διδάσκουσα πῶς χρὴ προσανελάζειν τοῖς μοναχοῖς τῷ ἀπερανελάςῳ Θεῷ ἐν τῷ καιρῷ τῷ μεσονυκτίῳ. Ὕμνοι τελαδικοί. Ἡμερῶν προσευχὴ περὶ διαφόρων πραγμάτων.

ΩΡΙΓΕΝΗΣ ΚΑΤΑ ΜΑΡΚΙΑΝΙΣΤΩΝ. Α.

535.  Βιβλίον α' μήκοις, ἐνδεδυμένον δέρματι μέλανι, εἰσὶ δ' ἐν αὐτῷ ταῦτα· Πρῶτον μὲν Χρυσοστόμου λόγος παραινετικὸς πρὸς Θεόδωρον ἐπίσκοπον. Εἶτα, Γρηγορίου τοῦ Θεολόγου λόγος εἰς τὸ μαρτύριον τῆς ἁγίας Ἀναστασίας μετ᾽ ἐξηγήσεως. Ἔπειτα, τοῦ Ὠριγένους διάλεξις κατὰ Μαρκιανιστῶν. Μετὰ ταῦτα, Γρηγορίου τοῦ Νύσσης ἀντιρρητικὸς πρὸς Εὐνόμιον. Γεωργίου Καμβριώτου ἐγκώμιον εἰς τοὺς τρεῖς ἱεράρχας, ἤτοι Βασίλειον, Γρηγόριον ἰ Χρυσόστομον. Ἰωάννου Ἀργυροπούλου μονῳδία εἰς τὸν αὐτοκράτορα Ἰωάννην τὸν Παλαιολόγον. Τοῦ αὐτοῦ παραμυθητικὸς πρὸς τὸν αὐτοκράτορα Κωνσταντῖνον τὸν Παλαιολόγον, διὰ τὸν θάνατον τοῦ ἀδελφοῦ αὐτοῦ Ἰωάννου τοῦ βασιλέως. Τοῦ αὐτοῦ λόγος περὶ βασιλείας. Σύγκρισις παλαιῶν

534. — 22 (anc. DCCCXLIX, 928, 2853). Rel. de Henri II. — Notice de Palæocappa. Provient d'Antonello Petrucci. (XIIᵉ siècle.)

535. — 817 (anc. LVI, 56, 1897). Rel. de Henri II. — Notice de Vergèce. Provient de J.-Fr. d'Asola.

ἀρχόντων κỳ νέ8 αὐτοκράτορος. Ἰωάννϗ, πάπα Ῥώμης, ἐπιϛολὴ ϖρὸς Φώτιον, πατειάρχlυ Κωνϛαντινουπόλεως. Λαζάρου, μητροπολίπου Λαρίσης, ἐπιϛολή. Μαξίμου ἐπιϛολὴ ϖρὸς Μαρῖνον, Κύϖρου πϛεσβύτερν. Διήγησις παραφραϛικὴ Ὀδυσέως, ἣν περὶ αὐτϗ διηγεῖται ὁ Ὅμηρος. Ἐκ τῶν τϗ Στράβωνος γεωμετεικῶν περὶ τϗ τῆς οἰκουμένης σχήματος, τϗ β΄ βιβλίϗ, ἐπιδιορθωθὲν παρὰ Γεωργίϗ τϗ Γεμιϛοϛ. Ἰσαακίϗ μοναχοϛ τϗ Πορφυρογευνήτου εἰς ζὰ παραλειπόμδνα τῆς Τεφάδος, ἃ ὁ Ὅμηρος ἔιασεν, ἐν οἷς εἰσι κỳ αἱ εἰκόνες τῶν ἀρχόντων Ἑλλίωων τε κỳ Τεφῶν. Θεοδώρου τϗ Γαζῆ περὶ τϗ ὅτι ἡ φύσις ἕνεκα τϗ παντὸς ποιεῖ. Περλεγόμδνα τῆς ρητορικῆς.

## ΩΡΙΓΕΝΟΥΣ ΕΙΣ ΤΟ ΚΑΤΑ ΙΩΑΝΝΗΝ ΚΑΙ ΚΑΤΑ ΜΑΤΘΑΙΟΝ. Β.

536. Βιβλίον α΄ μεγάλου μήκους, ἐνδεδυμδνον δέρματι καταϛίκτῳ ϛίγμασιν ἐρυθροῖς τε κỳ ϖρασίνοις, εἰσὶ δὲ Ὠριγζνοις τῶν εἰς τὸ καπὰ Ἰωάννlυ εὐαϒέλιον ἐξηγητικῶν τόμοι λβ΄. Τοϛ αὐτϗ εἰς τὸ καπὰ Ματθαῖον τόμοι ε΄, ἀπὸ τϗ δεκάτου τείτου, ἄνευ ἀρχῆς ὄντος, μέχει τϗ ιζ΄.

## ΩΡΙΓΕΝΟΥΣ ΦΙΛΟΚΑΛΙΑ. Γ.

537. Βιβλίον α΄ μήκους, ἐνδεδυμδνον δέρματι κυανῷ, ἐν ᾧ ἐϛιν Ὠριγζνοις Φιλοκαλία, κỳ Ζαχαρίϗ σχολαϛικοϛ, ἐπισκόπου Μιτυλήωης, διάλεξις ὅτι ϗ συναίδιος τῷ Θεῷ ὁ κόσμος ἀλλὰ δημιούργημα αὐτϗ τυγχάνϤ.

536. — 455 (anc. DCCLXXXIII, 850, 1896). Rel. de Henri II. — Notice de Palæocappa.

537. — 458 (anc. CIϽCXXXVII, 1246, 2273). Rel. de Henri II. — Notice de Vergèce. Copie de Palæocappa (Pachôme), 1541.

## ΩΡΙΓΕΝΟΥΣ ΠΕΡΙ ΠΙΣΤΕΩΣ. Δ.

538. Βιβλίον α΄ μικρῶ μήκοις, ἐνδεδυμδμον δέρματι ἐρυθρῶ, ἐν ᾧ ἐςιν Ὠριγρμοις διάλεξις περὶ τῆς εἰς Θεὸν ὀρθῆς πίςεως δι᾽ ἧς πολλοὶ τῶν αἱρετικῶν διαφόροις ἐρηκότες αἱρέσεις ἐπίςευσαν ὀρθῶς εἰς τίω τῶ Χριςοῦ πίςιν. Αἰνείᾳ σοφιςοῦ διάλοχος Θεόφραςος, ὅτι ἐκ ἔςιν ἀνθρώπων προβιοτὴ κὴ ὅτι ἀθάνατος ἡ ψυχή.

## ΩΡΙΓΕΝΗΣ. Ε.

539. Βιβλίον α΄ μήκοις μικρῶ, ἐνδεδυμδμον δέρματι ἐρυθρῶ, ἐν ᾧ ἐςιν ἐξήγησις Ὠριγρμοις εἰς τὸν μακάριον Ἰώβ.

## ΩΡΙΓΕΝΟΥΣ ΚΑΤΑ ΚΕΛΣΟΥ. Ζ.

540. Βιβλίον γ΄ μήκοις, ἐνδεδυμδμον δέρματι κυτείνω, ἐν ᾧ ἐςι πρῶτον μέρος τι ἐκ τῆς φιλοκαλίας Ὠριγρμοις, ἔπειτα κατὰ Κέλσου τόμοι ὀκτώ.

538. — 461 (anc. ꙆꙆꙆCXIX, 1219, 2276). Rel. de Henri II. — Pas d'ancienne notice. Copie de Palæocappa (Pachôme).

539. — 454 (anc. DCCCCXXIII, 1011, 2275). Rel. de François Ier. — Pas d'ancienne notice. Copie du prêtre Basile, 1448.

540. — 945 (anc. DCCCLXXII, 952, 2876). Rel. de François Ier. — Notice de Palæocappa.

# CATALOGUE MÉTHODIQUE

DES

## MANUSCRITS GRECS DE FONTAINEBLEAU

(1550)

# CATALOGUE MÉTHODIQUE

## MANUSCRITS GRECS DE FONTAINEBLEAU

### (1550)

———————

## ΚΑΤΑΛΟΓΟΣ ΤΗΣ ΒΑΣΙΛΙΚΗΣ ΒΙΒΛΙΟΘΗΚΗΣ.

———

### ΘΕΟΛΟΓΙΚΑ.

1. Ἀθανασίȣ ἐξήγησις εἰς τὰς προφήτας. Λόγοι μζ΄ εἰς διαφόρȣς ἑορτὰς τῶν ἁγίων κ̀ ὑποθέσεις πολλῶν ἁγίων κ̀ ἱερῶν διδασκάλων, ὧν τὸν κατάλογον κατὰ ἀλφάβητον εὑρήσεις ἐν τῇ ἀρχῇ τȣ βιβλίȣ, ὃν διὰ τὸ πλῆθος εἰάσαμϑν. Ἔςι δὲ τὸ βιβλίον προφότȣ μήκοις, πάνυ μέγα, παχύ τε κ̀ παλαιὸν, ἐν περγαμίνῳ, δέρματι χλωρῷ κεκαλυμμϑνον, ᾧ ἡ ἐπιγραφή· ΑΘΑΝΑΣΙΟΥ ἐξήγησις εἰς τὰς προφήτας. Α. [10][1]

2. Ἀθανασίȣ κατὰ Ἀρειανῶν λόγοι τρεῖς. Τοῦ ἁγίȣ Ἀναςασίȣ ἀποκρίσεις πρὸς τὰς ἐπενεχθείσας αὐτῷ ἐπερωτήσεις παρά τινων ὀρθοδόξων περὶ διαφόρων κεφαλαίων.

Συναγωγαὶ διάφοροι διαφόρων ὑποθέσεων παρὰ πολλῶν κ̀ διαφόρων ἁγίων· συναχθεῖσαι εἰς διαφόρȣς ὑποθέσεις. Βίος τῆς ὁσίας Μαρίας τῆς Αἰγυπτίας, κατανύξεως κ̀ καλῶν παραδειγμάτων ἀνάπλεως.

———

[1] Les numéros entre crochets à la fin de chaque article renvoient aux numéros d'ordre et aux notes du Catalogue alphabétique qui précède.

Χρυσοστόμου λόγος πεεὶ κατανύξεως. Τοῦ αὐτῦ ἐπίλισις τῦ Πάτερ ἡμῶν. Ταῦτα ἡ τῦ ϖεφ́του μήκοις μεγάλου βίϐλος, δέρματι κυανῷ κεκαλυμμΰῃ, πεειέχγ, ἧς ἡ ἐπιγραφή· ΑΘΑΝΑΣΙΟΣ, καὶ ἄλλα πολλὰ τῆς θείας Γραφῆς. Β. [11]

3. Ἀθανασίᾳ διάλεξις κατὰ Ἰουδαίων. Αὐγουϛίνᾳ τῦ ἁγιωτάτου εἰς τὼ τῆς ἱερουργίας εἴσοδον. Κανῶν παρακλητικὸς εἰς τὼ ὑπεραγίαν θεοτόκον κ̀ ἀειπάρθενον Μαριάμ. Στίχοι τῦ Μιτυλήνης τῶν συναξαρίων τῦ ὅλου ἐνιαυτῦ. Πεεὶ τῶν ἁγίων καὶ οἰκουμφνικῶν ἑπτὰ συνόδων. Μεγαλυνάρια εἰς τὼ θεόσωμον Ταφὼ τῦ κυείᾳ ἡμῶν Ἰησῦ Χειστῦ. Ταῦτα πεειέχεται ἐν τῇ τῦ ϖεφ́του μήκοις βίϐλῳ, δέρματι μιλτώδγ κεκαλυμμΰῃ, ἧς ἡ ἐπιγραφή· ΕΠΙΣΤΟΛΑΙ διαφόεαν καὶ μελέται καὶ λόγοι νεωτέεαν. [185]

4. Ἀθανασίᾳ ϖεὸς Ἀπολινάριον διάλεξις. Τοῦ αὐτῦ Ἀπολιναριϛοῦ ἀνακεφαλαίωσις κ̀ Γρηγρείᾳ ἐπισκόπου ὀρθοδόξᾳ. Ἀναϛασίᾳ τῦ Σιναίτου ἔλεγχος σαφὴς ϖεὸς τὰς λέγοντας ὅτι τὰ ἅγια ὧν μεταλαμϐάνομφν ϖεὸ τῆς θείας μεταλήψεως ἄφθαρτά ἐϛ. Ταῦτα πεειέχγ τὸ τῦ τείτου μήκοις βιϐλίον, παχὺ, δέρματι ὑπερυθεθπορφύρῳ κεκαλυμμΰον, ὃ ἡ ἐπιγραφή· ΘΕΟΛΟΓΙΚΑ πολλὰ καὶ διάφοεα. Β. [265]

5. Ἀθανασίᾳ ἀπόδειξις ϖεὸς Ἑϐραίοις ὅτι Θεός ἐϛιν ὁ Χειϛὸς, καὶ ὅτι ἦλθε σαρκωθεὶς ἐπὶ γῆς. Ἐξήγησις εἰς τὸ ἅγιον Σύμϐολον, κ̀ εἰς τὸ Πάτερ ἡμῶν. Λόγος πεεὶ τῆς συντελείας τῦ αἰῶνος. Τοῦ ἁγίᾳ Κυπειανῦ εὐχὴ ἀποτρόπαιος τῶν πνευμάτων, ἤγουν ἐξορκισμὸς, καὶ ἄλλα τινά. Ταῦτα

πεμέχεται ἐν τῷ τῦ τεπάρτου μήκοις μέγαλου βιβλίῳ, δέρματι χλωεῷ κεκαλυμμβῴῳ, ᾧ ἡ ἐπιχραφή· ΜΕΛΙΣΣΑ. Δ. [364]

6. Ἀναϛασίᵦ, πατειάρχου Θεουπόλεως, καὶ Κυείλλᵦ Ἀλεξανδρείας ἔκθεσις τῆς ὀρθοδόξᵦ πίϛεως. Ἐπ, Κυείλλᵦ πεεὶ Τειάδος. Γρηγορείᵦ τῦ Θαυματουργοῦ θεολογία. Χρυσοϛόμου πεεὶ Τειάδος. Νικηφόεου πατειάρχου ἔκθεσις πίϛεως. Μητροφάνοις, ἐπισκόπου Σμύρνης· ἔκθεσις πίϛεως. Σχολαείᵦ, πατειάρχου Κωνϛαντινουπόλεως, ἀπολογία πεὸς τὸν Ἀμηεὰν ἐεωτήσαντα πεεὶ τῆς τῶν χειϛιανῶν πίϛεως. Θεοφίλου, πατειάρχου Ἀντιο-χείας, πεὸς Αὐτόλυκον ἕλλιμα πεεὶ τῆς τῶν χειϛιανῶν πίϛεως, ἢ ὅτι τὰ θεῖα λόγια τὰ καθ᾽ ἡμᾶς ἀρχαιότερα ἢ ἀληθίϛεεὰ εἰσι τῶν αἰγυπτιακῶν τε ἢ ἑλλιμικῶν ἢ πάντων τῶν ἄλλων συγγραφέων. Θαδδαίᵦ τῦ Πηλου-σιώτου κατὰ Ἰουδαίων. Ἐν τῇ τῦ πεέπου μεγάλου μήκοις βίβλῳ, δέρματι ἐρυθεῷ κεκαλυμμβῴῃ, ἧς ἡ ἐπιχραφή· ΑΝΑΣΤΑΣΙΟΥ καὶ ἄλλων πεεὶ πίϛεως καὶ κατὰ Ἰουδαίων. Α. [27]

7. Ἀναϛασίᵦ ἀποκρίσεις τινὲς πεὸς τὰς ἐνεχθείσας αὐτῷ ἐπεεωτήσεις παρά τινων ὀρθοδόξων, ἐν κεφαλαίοις κϛ΄, ὧν ὁ κατάλογος ἐν τῇ ἀρχῇ τῦ βιβλίᵦ. Ἐν τῷ τῦ τείπου μήκοις βιβλίῳ παλαιῷ, ἐν περγαμίμωῳ, δέρματι μέλανι κεκαλυμμβῴῳ, ᾧ ἡ ἐπιχραφή· ΑΝΑΣΤΑΣΙΟΣ. Β. [28]

8. Ἀντιόχου παεαινέσεις πεὸς Εὐϛάθιον, ἐν κεφαλαίοις τειάκοντα καὶ ἑκατόν, πεεὶ διαφόεων ὑποθέσεων ἐκκλησιαϛικῶν. Ἐν τῷ τῦ δευτέεου μικρῦ μήκοις βιβλίῳ, δέρματι κροκώδῃ κεκαλυμμβῴῳ, ᾧ ἡ ἐπιχραφή· ΑΝΤΙΟΧΟΥ παεαινέσεις. Β. [30]

9. Ἀναϛασίȣ ἀποκρίσεις διαφόρων κεφαλαίων ϗ ἑτέρων ἁγίων διάφορα κεφάλαια. Ἔκθεσις πίϛεως τῶν ἁγίων τιη´ θεοφόρων πατέρων τῶν ἐν Νικαίᾳ τὸ πρῶτον συνελθόντων, ϗ διδασκαλία πάνυ ὠφέλιμος. Συναγωγὴ ϗ ἐξήγησις τῶν ἱϛοριῶν ὧν ἐμνήσθη Γρηγόριος ὁ Θεολόγος ἐν τῷ πρώτῳ ϛηλιτευτικῷ λόγῳ κατὰ Ἰουλιανȣ, ὁμοίως ϗ ἐν τῷ δευτέρῳ. Ἑρμηνεῖαί τινες διάφοροι τῆς θείας Γραφῆς. Διάταξις θεοσεβείας Τωβίτ. Εὐδοξίας Αὐγȣύϛης ὁμηρόκεντρα. Ἐϛθὴρ ϗ Ἰουδήθ. Ῥήσεις τινὲς ὁσίων πατέρων. Βιβλίον δευτέρȣ μήκȣς, δέρματι ἐρυθρῷ κεκαλυμμένον, ȣ̃ ἡ ἐπιγραφή· ΔΙΑΦΟΡΑ ΤΙΝΑ τῆς θείας Γραφῆς. Β. [153]

10. Ἀναϛασίȣ ἀποκρίσεις πρὸς τὰς προσενεχθείσας αὐτῷ ἐπερωτήσεις παρά τινων ὀρθοδόξων περὶ διαφόρων κεφαλαίων. Διαθῆκαι τῶν ιβ´ υἱῶν τȣ̃ Ἰακώβ. Βιβλίον β´ μήκȣς, ἐν περγαμ[ίνῳ], παλαιὸν, δέρματι ἐρυθρῷ κεκαλυμμένον, ȣ̃ ἡ ἐπιγραφή· ΔΙΑΘΗΚΑΙ τῶν υἱῶν Ἰακώβ. Α. [154]

11. Ἀπολιναρίȣ εἰς τȣ̀ς ρν´ ψαλμοὺς τȣ̃ Δαβὶδ μετάφρασις, ἔπεσιν ἡρωϊκοῖς. Βιβλίον τρίτȣ μήκȣς, δέρματι χλωρῷ κεκαλυμμένον, ȣ̃ ἡ ἐπιγραφή· ΑΠΟΛΙΝΑΡΙΟΥ μετάφρασις εἰς τὸν ψαλτῆρα. Α. [32]

12. Ἀπολιναρίȣ μετάφρασις εἰς τὸν ψαλτῆρα. Βιβλίον τετάρτου μήκȣς, δέρματι χλωρῷ κεκαλυμμένον, ἔϛι δὲ σφαλμάτων μεϛὸν, ἀκαλλέσι γράμμασι γεγραμμένον. Εἶτα ϗ πολλὰ τῶν ἐπῶν διὰ τῶν ψαλμῶν παραλέλειπται καί τινες τῶν ψαλμῶν. Β. [33]

13. Ἀργυροπούλȣ λύσεις ἀποριῶν ϗ ζητημάτων τινῶν θεολογικῶν καὶ

φισικῶν. Ἀποδείξις ὅτι τὸ Πνεῦμα τὸ ἅγιον ἐκ ἐκπορεύεται ἐκ τῷ Υἱϛ. Λειτουργία ἐξηγημβῥύη. Σιωαγωγὴ κỳ ἐξήγησις τῶν ἱςορείων, ὧν ὁ ἐν ἁγίοις ἐμνήϑη Γρηγόρεος ὁ Θεολόγος ἐν τῷ ἐπιταφίῳ τῷ ἁγίϗ Βασιλείϗ. Ἐν τῷ τϗ δευτέρϗ μικρϗ μήκοις παχέος βιϐλίῳ, δέρματι κυανῷ κεκαλυμμβῥῳ, ϗ ἡ ἐπιγραφή· ΑΡΙΣΤΟΤΕΛΟΥΣ προϐλήματα. Ν. [57]

14. Ἀρμβῥοπούλϗ ἔκϑεσις περὶ τῆς ὀρϑοδόξϗ πίςεως. Ματϑαίϗ τϗ Βλαςαρέως κατὰ Λατίνων. Ἐν τῷ τϗ προϑτου μήκοις βιϐλίῳ, δέρματι μιλτώδϗ κεκαλυμμβῥῳ, ϗ ἡ ἐπιγραφή· ΑΡΜΕΝΟΠΟΥΛΟΣ. Β. [62]

15. Ἀρμβῥοπούλϗ περὶ ὧν οἱ κατὰ καιροὶς αἱρετικοὶ ἔδοξαν. Ἐρφτήματά τινα χειςιανικὰ διάφορα. Ἱκεσία τις προς βασιλεῖς, ἐν ᾗ ἔςι κỳ ὅρκος ᾧ χρῶνται Ἰουδαῖοι, ὁποῖός ἐςι κỳ ὅπως χρὴ γίνεϑαι τϗτον. Ἡ κατὰ τϗ Χρυσοςόμου σιωαχθριϑεῖσα σιώοδος. Ἐν τῷ τϗ προϑτου μήκοις παχέος βιϐλίῳ, δέρματι πορφύρφ κεκαλυμμβῥῳ, ϗ ἡ ἐπιγραφή· ΑΡΜΕΝΟΠΟΥΛΟΣ. Γ. [63]

16. Ἀρμβῥοπούλϗ περὶ ὀρϑοδόξϗ πίςεως. Τοῦ αὐτϗ περὶ αἱρετικῶν. Ἐν τῷ τϗ δευτέρϗ μήκοις μικρϗ βιϐλίῳ, δέρματι ὑπομέλανι κεκαλυμμβῥῳ, ϗ ἡ ἐπιγραφή· ΑΡΜΕΝΟΠΟΥΛΟΣ. Ε. [65]

17. Ἀσκητικὴ πολιτεία γυναίων τε κỳ ἐνδόξων ἀνδρῶν, ἧς ἡ ἀρχὴ λείπει, κỳ τὸ τϗ συγγράψαντος ὄνομα. Ἔςι τὸ βιϐλίον δευτέρϗ μήκοις πάνυ παλαιὸν, κỳ ἐς κάλλος γεγραμμβῥον, ἐν χάρτῃ δαμασκίωῷ, δέρματι χλωρφ κεκαλυμμβῥον, ϗ ἡ ἐπιγραφή· ΑΣΚΗΤΙΚΗ ΠΟΛΙΤΕΙΑ. Α. [68]

18. Ἀλεξίε ἀνθρώπου τε Θεε βίος, ἀγαθῶν παραδειγμάτων μεςός. Ἀνδρέε Κρήτης λόγος εἰς τὴν κοίμησιν τῆς Θεοτόκου. Ἄθλησις τε ἁγίε ἀποςόλου κ) εὐαϊελιςοῦ Μάρκου. Ὑπόμνημα, ἤτοι ἄθλησις τῶν ἁγίων τεσσαράκοντα δύο καλλινίκων μαρτύρων τῶν νεοφανῶν. Βίος τε ἁγίε Γρηγορίε, πάπα Ῥώμης. Μαρτύριον τῶν ἁγίων τεσσαράκοντα μαρτύρων τῶν ἐν Σεβαςεία τῇ λίμνῃ μαρτυρησάντων. Χρυσοςόμου εἰς τὸν εὐαϊελισμὸν τῆς ἀειπαρθένε θεοτόκου Μαρίας. Σωφρονίε, ἀρχιεπισκόπου Ἱεροσολύμων, διήγησις τε βίε τῆς ὁσίας Μαρίας τῆς Αἰγυπίίας. Μαρτύριον τε ἁγίε μεγαλομάρτυρος Γεωργίε. Ἐγκώμιον εἰς τὸν ἱερομάρτυρα Βασιλέα. Βασιλείε περὶ νηςείας. Χρυσοςόμου ἐγκώμιον εἰς Πέτρον κ) Παῦλον. Διήγησις περὶ τῆς εὑρέσεως τῆς ἐσθῆτος τῆς Θεοτόκου. Χρυσοςόμου εἰς τὴν μεταμόρφωσιν τε κυρίε ἡμῶν Ἰησοῦ Χριςοῦ. Μαρτύριον τῆς ἁγίας μεγαλομάρτυρος τε Χριςοῦ Παρασκευῆς. Χρυσοςόμου εἰς τὴν ἀποτομὴν τε ἁγίε ἐνδόξε προφήτου προδρόμου καὶ βαπτιςοῦ Ἰωάννε. Ταῦτα ἐν πῷ τε τείτου μήκοις βιβλίῳ παλαιῷ, ἐν περγαμηνῷ, περιέχεται, δέρματι κυανῷ κεκαλυμμένῳ, ὗ ἡ ἐπιγραφή· ΕΓΚΩΜΙΑ ΑΓΙΩΝ. Α. [175]

19. Ἀνδρέε, ἀρχιεπισκόπου Καισαρείας Καππαδοκίας, ἐξήγησις εἰς τὴν τε εὐαϊελιςοῦ Ἰωάννε ἀποκάλυψιν. Βιβλίον τείτου μήκοις, δέρματι κιρρῷ κεκαλυμμένον, ὗ ἡ ἐπιγραφή· ΕΡΜΗΝΕΙΑ εἰς τὴν ἀποκάλυψιν τε Ἰωάννε. Α. [191]

20. Ἀριςέως ἐπιςολὴ διηγηματικὴ πρὸς Φιλοκράτην, ὅπως ὁ βασιλεὺς Πτολεμαῖος μετεφράσατο τὴν θείαν Γραφὴν παρὰ τῶν Ἑβραίων εὖ ἐντετυχηκῶς. Ἑρμηνεῖαι εἰς τὴν Γένεσιν πολλῶν κ) διαφόρων διδασκάλων,

ὅυτέϛ Θεοδωρήτου· Βασιλείϗ, Χρυσοϛόμου, Σεβήρου, Ἀκακίϗ, Διοδώρου, Γενναδίϗ, Εὐσεβίϗ, Ἐφραὶμ, Κυείλλϗ, καὶ ἄλλων. Βιβλίον ϖρῴτου μήκοις, δέρματι κροκώδϗ κεκαλυμμῥνον, ᾧ ἡ ἐπιγραφή· ΕΡΜΗΝΕΙΑΙ εἰς τὴν Γένεσιν. Α. [192]

21. Ἀνδρέϗ Κρήτης λόγος εἰς τὸν ἀνθρῴπινον βίον. Ἀναϛασίϗ λόγος περὶ τῆς ἁγίας συνάξεως. Ἀνδρέϗ Κρήτης εἰς τὸν τετραήμερον Λάζαρον. Ταῦτα περιέχεται ἐν τῇ τῇ ϖρῴτου μεγάλου μήκοις βίβλῳ, ἐν περγαμίνῳ, δέρματι κιρρῳ κεκαλυμμῥνη, ἧς ἡ ἐπιγραφή· ΛΟΓΟΙ ΔΙΑΦΟΡΟΙ πολλῶν ἁγίων πατέρων. Α. [346]

22. Βασιλείϗ, ἀρχιεπισκόπου Καισαρείας Καππαδοκίας, ἀντιρρητικοὶ λόγοι κατὰ Εὐνομίϗ, εἶτα ἡ Ἑξαήμερος αὐτϗ. Ἐν τῇ τῇ ϖρῴτου μήκοις βίβλῳ, δέρματι λευκῷ κεκαλυμμῥνη, ἧς ἡ ἐπιγραφή· ΒΑΣΙΛΕΙΟΥ Ἑξαήμερος. Α. [77]

23. Βασιλείϗ Ἑξαήμερος. Ἀθανασίϗ περὶ πλείϛων ἠ ἀναγκαίων ζητημάτων, τῶν περὶ τῇ θεία Γραφῇ ἀποθυμῥνων, ἠ παρὰ πᾶσι χριϛιανοῖς γνώσκεσθαι ὀφειλομῥνων. Ἐν τῷ τῇ δευτέρου μήκοις μεγάλου βιβλίου, ἐν περγαμίνῳ, περιέχεται, δέρματι κυανῷ κεκαλυμμῥνῳ, ᾧ ἡ ἐπιγραφή· ΒΑΣΙΛΕΙΟΥ Ἑξαήμερος. Α. [78]

24. Βασιλείϗ Ἑξαήμερος. Βίος τϗ αὐτϗ. Βίος τϗ ἁγίϗ Γρηγορείϗ τϗ Θεολόγου. Ἐν τῷ τῇ τρίτου μήκοις βιβλίῳ, δέρματι κυανῷ κεκαλυμμῥνῳ, ᾧ ἡ ἐπιγραφή· ΒΑΣΙΛΕΙΟΥ Ἑξαήμερος. Γ. [79]

25. Βασιλείε ἐξαήμερος. Τοῦ αὐτῷ ἐγκώμιον εἰς τοῖς ἁγίοις τεσσαρά-κοντα μάρτυρας. Τοῦ αὐτῷ περὶ εἱμαρμένης. Τοῦ ἁγίε Ἐπιφανίε περὶ τῶν ιϛ΄ λίθων. Ἐν τῷ τῷ τείτου μήκους παχέος βιβλίῳ, δέρματι κροκώδι κε-καλυμμένῳ, ᾧ ἡ ἐπιγραφή· ΒΑΣΙΛΕΙΟΥ ἐξαήμερος. Δ. [80]

26. Βασιλείε ἐξήγησις εἰς τὸν Ἡσαΐαν. Χρυσοστόμου λόγοι ιϛ΄, οἱ περὶ ἱερωσύνης. Ἐν τῷ τῷ ἑβδόμου μικρᾷ μήκους βιβλίῳ, ἐν περγα-μίνῳ, δέρματι κυανῷ κεκαλυμμένῳ, ᾧ ἡ ἐπιγραφή· ΒΑΣΙΛΕΙΟΥ εἰς τὸν Ἡσαΐαν. Ε. [81]

27. Βασιλείε ἐξήγησις εἰς τὸν Ἡσαΐαν. Βιβλίον ἑβδόμου μήκους, δέρ-ματι κυανῷ κεκαλυμμένον, ᾧ ἡ ἐπιγραφή· ΒΑΣΙΛΕΙΟΥ ἐξήγησις εἰς τὸν Ἡσαΐαν. Ζ. [82]

28. Βαρλαὰμ μοναχοῦ λόγοι περὶ τῆς τῷ ἁγίε Πνεύματος ἐκπορεύ-σεως. Κυρίλλε ἐπιστολὴ πρὸς Νεστόριον· Θεοδωρήτου ἐπιστολὴ πρὸς Κύριλ-λον. Κυρίλλε λόγος περὶ τῆς ἐνανθρωπήσεως τῷ Θεῷ λόγου. Τοῦ αὐτῷ, πρὸς Σούκενσον, περὶ δογμάτων Νεστορίε. Τοῦ αὐτῷ ὅτι Χριστὸς ὁ Ἰησοῦς καλεῖται. Ἀθανασίε λόγος μικρὸς περὶ τῶν ἁγίων εἰκόνων. Ἐν τῷ τῷ δευτέρου μήκους βιβλίῳ, δέρματι κοκκίνῳ κεκαλυμμένῳ, ᾧ ἡ ἐπιγραφή· ΒΑΡΛΑΑΜ μονα-χοῦ περὶ τῷ ἁγίε Πνεύματος. Α. [84]

29. Βίοι ἁγίων τῶν τὸν ἰανουάριον μῆνα ἀναγινωσκομένων, παρὰ δια-φόρων διδασκάλων συγγραφέντες. Βίβλος ἑβδόμου μήκους, δέρματι ἐρυθρῷ κεκαλυμμένη, ἧς ἡ ἐπιγραφή· ΒΙΟΙ ΑΓΙΩΝ. Α. [85]

30. Βίοι ἁγίων τῶν τὸν ἀπρίλιον, μάϊον ἢ αὔγουστον μῆνα ἀναγνωσκομ⟨έν⟩ων, ἢ ἐγκώμια, παρὰ διαφόρων διδασκάλων συντεθέντες, ὧν ὁ κατάλογος ἐν τῇ τῆς βίβλου ἀρχῇ. Ἔστι δὲ βίβλος τετάρτου μήκους, ἐν περγαμ⟨ηνῷ⟩, δέρματι ἐρυθρῷ κεκαλυμμ⟨έν⟩η, ἧς ἡ ἐπιγραφή· ΒΙΟΙ ΑΓΙΩΝ. Β. [86]

31. Βίοι ἢ ἐγκώμια ἁγίων παρὰ διαφόρων συγγραφέων συγγραφέντες, ὧν ὁ κατάλογος ἐν τῇ ἀρχῇ τῆς βίβλου. Βίβλος τετάρτου μήκους, ἐν περγαμ⟨ηνῷ⟩, δέρματι μιλτώδ⟨ει⟩ κεκαλυμμ⟨έν⟩η, ἧς ἡ ἐπιγραφή· ΒΙΟΙ ΑΓΙΩΝ. Γ. [87]

32. Βίοι ἁγίων ἢ λόγοι διάφοροι. Βίος Γρηγορίου, Ἀκραγαντίνων ἐπισκόπου. Μαρτύριον Κλήμεντος, πάπα Ῥώμης. Βίος Ἐφραΐμ, ἐπισκόπου Χερσῶνος. Βίος ἢ πολιτεία Στεφάνου τοῦ Νέου μάρτυρος. Πράξεις τοῦ ἁγίου ἀποστόλου Ἀνδρέου ἢ ἐγκώμιον. Μαρτύριον τῆς ἁγίας Βαρβάρας. Βίος τοῦ ἐν ἁγίοις πατρὸς ἡμῶν Νικολάου, ἀρχιεπισκόπου Μύρων τῶν ἐν Λυκίᾳ, τοῦ Θαυματουργοῦ, ὧν πάντων τὸν κατάλογον εὑρήσεις ἐν τῇ τῆς βίβλου ἀρχῇ. Ἔστι δὲ τετάρτου μήκους, ἐν περγαμ⟨ηνῷ⟩, παλαιοτάτῃ, δέρματι μιλτώδ⟨ει⟩ κεκαλυμμ⟨έν⟩η, ἧς ἡ ἐπιγραφή· ΒΙΟΙ ΑΓΙΩΝ πατέρων ἢ λόγοι διάφοροι. Δ. [88]

33. Βίος ἢ πολιτεία τοῦ ἁγίου Ἀμφιλοχίου, ἐπισκόπου Ἰκονίου. Βίος καὶ πολιτεία τοῦ ἁγίου Γρηγορίου, ἐπισκόπου Ἀκραγαντίνων. Μαρτύριον τῆς ἁγίας μεγαλομάρτυρος Αἰκατερίνης. Γρηγορίου Νύσης εἰς τὸν βίον ἢ τὰ θαύματα τοῦ ἁγίου Γρηγορίου τοῦ Θαυματουργοῦ. Κλήμεντος, ἐπισκόπου Ῥώμης, περὶ τῶν πράξεων ἢ ὁδῶν τοῦ ἁγίου ἀποστόλου Πέτρου, αἷς ἢ ὁ αὐτοῦ συμπεριείληπται βίος. Μαρτύριον τοῦ ἁγίου ἱερομάρτυρος ἢ ἀρχιεπισκόπου Ἀλεξανδρείας Πέτρου. Μαρτύριον τοῦ ἁγίου Μερκουρίου. Βίος ἢ πολιτεία

τᾶ ὁσίᾳ πατρὸς ἡμῶν Ἀλυπίᾳ. Μαρτύριον τᾶ ἁγίᾳ ἱερομάρτυρος Ἰακώβᾳ τᾶ Πέρσου. Βίος ᴋ πολιτεία τᾶ ὁσίᾳ πατρὸς ἡμῶν Στεφάνᾳ τᾶ Νέᾳ. Ὑπόμνημα εἰς τὸν εὐαϊελιϛὴν Ματθαῖον. Βίβλος ἐν περγαμίνῳ, παλαιὰ, μήκοις ᴚεφτου, δέρματι κυανῷ κεκαλυμμένη, ἧς ἡ ἐπιγραφή· ΒΙΟΙ ΑΓΙΩΝ ΙΒ΄. Ε. [89]

34. Βίος τᾶ Χρυσοστόμου, ᴋ τᾶ ἁγίᾳ μάρτυρος Στεφάνᾳ τᾶ Νέᾳ. Ἐν τῷ τᾶ δευτέρᾳ μήκοις παλαιῷ βιβλίῳ, δέρματι χλωρῷ κεκαλυμμένῳ, ᴕ ἡ ἐπιγραφή· ΒΙΟΣ ΧΡΥΣΟΣΤΟΜΟΥ. Ζ. [90]

35. Γρηγορίᾳ Ναζιανζᾶ, ἀρχιεπισκόπου Κωνϛαντινουπόλεως, λόγοι κϛ΄ εἰς διαφόροις ὑποθέσεις. Πρῶτος, ᴚρὸς ᴛὶς καλέσαντας ᴋᴂ μὴ ἀπαντήσαντας μετὰ τὸν πρεσβύτερον ἐν τῷ Πάϻα. Δεύτερος, εἰς τὸν ἑαυτᴕ πατέρα ᴋ εἰς τὸν μέγαν Βασίλειον. Τρίτος, εἰς ᴛὶς μετὰ τὴν χειροτονίαν· οἱ δ᾽ ἐφεξῆς καταλελέγαται ἐν τῇ τᾶ βιβλίᴕ ἀρχῇ. Παράφρασις ἀτελὴς εἰς τὸν Ἐκκλησιαϛὴν. Βίβλος ᴚεφτου μήκοις, δέρματι κοκκίνῳ κεκαλυμμένη, παλαιοτάτη, ἐν περγαμίνῳ γεγραμμένη, ἧς ἡ ἐπιγραφή· ΓΡΗΓΟΡΙΟΣ ὁ Ναζιανζᴕ. Α. [119]

36. Γρηγορίᴕ τᾶ Ναζιανζᴕ λόγοι ιθ΄, ὧν ὁ ᴚρῶτος εἰς ᴛὰ ἅγια Θεοφάνια. Ὁ δεύτερος, ἐπιτάφιος εἰς τὸν μέγαν Βασίλειον· οἱ δ᾽ ἐφεξῆς ἐν τῇ ἀρχῇ τῆς βίβλου καταλελέγαται. Βίβλος ᴚεφτου μήκοις, παλαιὰ, ἐν περγαμίνῳ, δέρματι φοινικῷ κεκαλυμμένη, ἧς ἡ ἐπιγραφή· ΓΡΗΓΟΡΙΟΣ ὁ Ναζιανζᴕ. Β. [120]

37. Γρηγορίᴕ τᾶ Ναζιανζᴕ λόγοι ιϛ΄. Τούτων οἱ μὲν δύο ᴚρῶτοι εἰς

τὸ ἅγιον Πάσχα, ὁ δὲ τρίτος εἰς τὴν καινὴν κυριακήν, οἱ δ' ἐφεξῆς εἰς ἄλλας ὑποθέσεις, ὧν ὁ κατάλογος ἐν τῇ ἀρχῇ τῆς βίβλου. Ἔστι δὲ πρώτου μήκους, παλαιά, ἐν περγαμηνῷ, ἐς κάλλος γεγραμμένη ὀρθῶς, κεκαλυμμένη δέρματι χλωρῷ, ἧς ἡ ἐπιγραφή· ΓΡΗΓΟΡΙΟΣ ὁ Ναζιανζ. Γ. [121]

38. Γρηγορίου τῦ Ναζιανζῦ λόγοι ιϛ'. Τούτων οἱ μὲν δύο πρώτοι εἰς τὸ ἅγιον Πάσχα, ὁ δὲ τρίτος εἰς τὴν καινὴν κυριακήν, οἱ δ' ἐφεξῆς εἰς διαφόρους ὑποθέσεις, ὧν ὁ κατάλογος ἐν τῇ ἀρχῇ τῆς βίβλου. Ἔστι δὲ πρώτου μήκους πάνυ μεγάλου ἡ βίβλος, παλαιά, ἐν περγαμηνῷ, δέρματι φοινικῷ, κεκαλυμμένη, ἧς ἡ ἐπιγραφή· ΓΡΗΓΟΡΙΟΣ ὁ Ναζιανζ. Δ. [122]

39. Γρηγορίου τῦ Ναζιανζῦ λόγοι λβ'. Ἀπολογητικὸς ὑπὲρ τῆς εἰς Πόντον φυγῆς, πρὸς τοὺς καλέσαντας ἐν τῇ ἀρχῇ κỳ μὴ ἀπαντήσαντας μετὰ τὸν πρεσβύτερον ἐν τῷ Πάσχα, εἰς Καισάριον τὸν ἀδελφὸν ἐπιτάφιος, εἰς τὴν ἀδελφὴν τὴν ἰδίαν Γοργονίαν ἐπιτάφιος, εἰρηνικοὶ δύο, κỳ οἱ καθεξῆς. Βίβλος πρώτου μήκους μεγάλου πάνυ παλαιὰ ἐν περγαμηνῷ, δέρματι χλωρῷ κεκαλυμμένη, ἧς ἡ ἐπιγραφή· ΓΡΗΓΟΡΙΟΣ ὁ Ναζιανζ. Ε. [123]

40. Γρηγορίου τῦ Ναζιανζῦ λόγοι κ'. Εἰς Γρηγόρειον τὸν ἀδελφὸν Βασιλείᾳ ἐπιστάντα μετὰ μίαν τῆς χειροτονίας ἡμέραν. Εἰς τὸν ἑαυτῦ πατέρα ἡνίκα ἐπέτρεψεν αὐτῷ φροντίζειν κỳ τῆς Ναζιανζῦ ἐκκλησίας. Εἰρηνικοὶ δύο. Τοῦ αὐτῦ ἀπολογητικὸς καὶ περὶ ἱερωσύνης, καὶ οἱ καθεξῆς. Βιβλίον πρώτου μήκους πάνυ παλαιὸν, ἐν περγαμηνῷ, δέρματι κυανῷ κεκαλυμμένον, ὗ ἡ ἐπιγραφή· ΓΡΗΓΟΡΙΟΣ ὁ Ναζιανζ. Ζ. [124]

41. Γρηγορίου τῦ Ναζιανζῦ λόγοι ιϛ'. Εἰς τὸ Πάσχα κỳ εἰς τὴν βραδυ-

π͂τα. Εἰς τὸ ἅγιον Πάϡα κỳ εἰς τὴυ καινὴυ κυϱιακήν. Εἰς τὴυ Πεντη-
κοϟήν. Εἰς τοὶς λόϡοις κỳ εἰς τὸν ϡσωτὴυ Ἰουλιανόν. Εἰς τὰ ἅγια Θεοφάνια,
εἴτουυ γυέθλια. Εἰς Βασίλειον τὸν μέγαν ἐπιτάφιος, κỳ οἱ καθεξῆς. Βιβλίον
δευτέϱου μεγάλου μήκους παλαιότατον, ἐν περγαμ͂ηυῷ, δέρματι κυανῷ
κεκαλυμμ͂ηυον, ᾧ ἡ ἐπιϡαφή· ΓΡΗΓΟΡΙΟΣ ὁ Ναζιανζ͂ȣ. Η. [125]

42. Γρηϡορέȣ τ͂ȣ Ναζιανζ͂ȣ λόϡοι κ´. Εἰς τὸ Πάϡα κỳ εἰς τὴυ βϱα-
δυτ͂ητα. Εἰς τὸ ἅγιον Πάϡα. Εἰς τὴυ καινὴυ κυϱιακήν. Εἰς τὴυ Πεντη-
κοϟήν. Εἰς τοὶς Μακκαβαίους. Εἰς τὸν μάρτυϱα Κυπϱιανόν. Εἰς τοὶς λόϡοις
κỳ εἰς τὸν ϡσωτὴυ Ἰουλιανόν, κỳ οἱ καθεξῆς. Βιβλίον τϱίτου μήκους
παλαιότατον, ἐν περγαμ͂ηυῷ, δέρματι κυανῷ κεκαλυμμ͂ηυον, ᾧ ἡ ἐπι-
ϡαφή· ΓΡΗΓΟΡΙΟΣ ὁ Ναζιανζ͂ȣ. Θ. [126]

43. Γρηϡορέȣ τ͂ȣ Ναζιανζ͂ȣ λόϡοι ιζ´. Εἰς τὸν ϡσωτὴυ Ἰουλιανόν·
Εἰς τὰ γυέθλια. Περὶ Υἱȣ͂ λόϡοι δύο. Περὶ θεολογίας, δύο· Περὶ θεολογίας
κỳ καταϟάσεως ἐπισκόπων. Ἐπιτάφιος εἰς τὸν μέγαν Βασίλειον. Εἰς τὰ φ͂ωτα.
Εἰς τὸ βάπλισμα. Εἰς Γρηϡόϱειον τὸν Νύσης. Εἰς Ἀθανάσιον τὸν μέγαν. Εἰς
φιλοπλωχίαν. Εἰς τὸ Πάϡα, δύο. Εἰς τὴυ Πεντηκοϟήν. Περὶ τ͂ȣ ἁγίȣ Πνεύ-
ματος. Εἰς τοὶς Μακκαβαίους. Εἰς τὸν ἅγιον Κυπϱιανόν. Γρηϡορέȣ Νύσης
εἰς τὰ γυέθλια. Βασιλέȣ τ͂ȣ μεγάλου εἰς τὰ αὐτά. Βίος τ͂ȣ ἁγίȣ Γρηϡορέȣ,
ἀρχιεπισκόπου Νεοκαισαρείας. Βίβλος τϱίτου μεγάλου μήκους παλαιο-
τάτη, ἐν περγαμ͂ηυῷ, δέρματι κυανῷ κεκαλυμμ͂ηυη, ἧς ἡ ἐπιϡαφή· ΓΡΗ-
ΓΟΡΙΟΥ λόϡοι τ͂ȣ Ναζιανζ͂ȣ. Ι. [127]

44. Γρηϡορέȣ τ͂ȣ Ναζιανζ͂ȣ λόϡοι κδ´, ὧν ὁ κατάλοϡος ἐν τῇ ἀρχῇ

τᾶ βιβλίᾳ. Τοῦ μακαρίᾳ Ἰωάννᾳ, Καρπαθίων ἐπισκόπου, ωϑ̣ὸς τὶς ἀπὸ τῆς Ἰνδίας ἀποςρέψαντας μοναχοὶς παρακλητικὰ ἢ ἀσκητικὰ κεφάλαια ρ΄. Βιβλίον δευτέρου μήκοις, δέρματι κυανῷ κεκαλυμμῴνον, ᾧ ἡ ἐπιγραφή· ΓΡΗΓΟΡΙΟΣ ὁ Ναζιανζᾶ. Κ. [128]

45. Γρηγορίᾳ τᾶ Ναζιανζᾶ λόγοι μέ, μετ᾽ ἐξηγήσεως Βασιλείᾳ τᾶ Νέᾳ, ἐπισκόπου Καισαρείας Καππαδοκίας, ὧν ὁ ωϑῶτος εἰς τὴν Χειςοῦ γέννησιν. Εἶτα, εἰς τὰ ἅγια Θεοφανία. Εἰς τὸν μέγαν Βασιλείον. Εἰς τὸν ἐξισωτὴν Ἰουλιανόν. Εἰς τὰ ἅγια φῶτα. Εἰς τὸν ωϑϑ̣τρεπτικόν. Εἰς Γρηγόρειον τὸν Νύσσης. Εἰς τὸν μέγαν Ἀθανάσιον. Εἰς τὸν σιωπακτήριον. Εἰς τὸν πεϱὶ φιλοπτωχίας. Εἰς τὸν Πάσχα λόγοι δύο· Εἰς τὴν καινὴν κυριακήν, ἢ οἱ καθεξῆς. Βίβλος ωϑϑ̣του μήκοις παλαιὰ, ἐν περγαμίνῳ, δέρματι ἐρυθρῷ κεκαλυμμῴνη, ἧς ἡ ἐπιγραφή· ΓΡΗΓΟΡΙΟΥ λόγοι μετ᾽ ἐξηγήσεως. Α: [129]

46. Γρηγορίᾳ τᾶ Ναζιανζᾶ λόγοι ις΄, μετ᾽ ἐξηγήσεως Νικήτα, μητροπολίτου Ἡρακλείας. Τούτων οἱ ωϑῶτοι δύο, οἱ εἰς τὸ Πάσχα, ὁ δὲ τρίτος εἰς τὴν καινὴν κυριακήν, τῶν δὲ λοιπῶν ὁ κατάλογος γέγραπλαι ἐν τῇ ἀρχῇ τᾶ βιβλίᾳ. Βίβλος ωϑϑ̣του μήκοις μεγάλου, ἐν περγαμίνῳ, δέρματι κιρρῷ κεκαλυμμῴνη, ἧς ἡ ἐπιγραφή· ΓΡΗΓΟΡΙΟΥ λόγοι μετ᾽ ἐξηγήσεως. Β. [130]

47. Γρηγορίᾳ τᾶ Ναζιανζᾶ λόγοι ις΄, ἐξηγημῴνοι παρὰ Νικήτα, μητροπολίτου Ἡρακλείας. Τούτων οἱ ωϑῶτοι δύο εἰς τὸ Πάσχα, ὁ τρίτος εἰς τὴν καινὴν κυριακήν, ὁμοίως τῷ ἄνω, τῶν δὲ λοιπῶν τὸν κατάλογον ζήτει ἐν τῇ ἀρχῇ τᾶ βιβλίᾳ. Ἔςι δὲ ωϑϑ̣του μήκοις, παλαιὸν, ἐν χάρτῃ

γεγραμμῤμον, δέρματι κυανῷ κεκαλυμμῤμον, ὖ ἡ ἐπιγραφή· ΓΡΗΓΟΡΙΟΥ λόγοι μετ᾽ ἐξηγήσεως. Γ. [131]

48. Γρηγορίȣ τȣ Ναζιανζȣ λόγοι ιϛ´, ἑρμίνευθέντες Νικήτᾳ τῷ Ἡρακλείας, ὡς ἄνω, ὧν ὁ κατάλογος γέγραπται ἐν τῇ ἀρχῇ τȣ βιβλίȣ. Ἔςι δὲ τὸ βιβλίον τρίτȣ μήκοις παλαιότατον, ἐν περγαμίνῳ γεγραμμῤμον, δέρματι χλωρῷ κεκαλυμμῤμον, ὖ ἡ ἐπιγραφή· ΓΡΗΓΟΡΙΟΥ λόγοι μετ᾽ ἐξηγήσεως. Δ. [132]

49. Γρηγορίȣ τȣ Θεολόγȣ τραγωδία εἰς τὸ σωτήριον πάθος, μετά ἵνων ψυχαγωγιῶν ἐρυθρῶν, καί ἵνα τῶν αὐτȣ ἐπῶν. Βιβλίον δευτέρȣ μήκοις μικρȣ, δέρματι μιλτώδι κεκαλυμμῤμον, ὖ ἡ ἐπιγραφή· ΓΡΗΓΟΡΙΟΥ τραγωδία. Ο. [133]

50. Γρηγορίȣ τȣ Θεολόγȣ τραγωδία. Θεοδωρήτȣ ἐκκλησιαςικῆς ἱςορίας βιβλίον ἕν. Βιβλίον δευτέρȣ μήκοις μικρȣ δέρματι κιρρῷ κεκαλυμμῤμον, ὖ ἡ ἐπιγραφή· ΓΡΗΓΟΡΙΟΥ τραγωδία. Π. [134]

51. Γρηγορίȣ τȣ Ναζιανζȣ ἔπη. Βιβλίον δευτέρȣ μήκοις παλαιὸν, ἐν περγαμίνῳ, δέρματι πορφυρῷ καταςίκτῳ κεκαλυμμῤμον, ὖ ἡ ἐπιγραφή· ΓΡΗΓΟΡΙΟΥ ἔπη. Ρ. [135]

52. Γρηγορίȣ τȣ Θεολόγȣ τραγωδία εἰς τὸ σωτήριον πάθος. Τοῦ αὐτȣ ἔπη. Περὶ τῶν οἰκουμῤνικῶν συνόδων ἐν βραχυλογίᾳ. Σπίχοι εἰς τὰ Ἄσματα τῶν ἀσμάτων Κωνςαντίνȣ ἵνος Ψελλȣ παραφραςικῶς. Συμεὼν

τ8 Λογοθέτου ἱνὰ τροπάρια κατανυκπκά. Βαρθολομαίε μοναχθ8 ᵴίχοι
ἰαμβικοὶ κατανυκπκοί. Ἰωάννε Δαμασκίνθ8 ἑρμίωεῖαι κατ᾽ ἐπιτομίω συλ-
λεγᵴσαι ἐκ τῶν καθόλου ἑρμίωείων Χρυσοᵴόμου τῶν ἐπιᵴολῶν τ8 Παύλου.
Ἐν τῷ τ8 τείτου μήκοις παλαιῷ βιβλίῳ, ἐν χάρτῃ δαμασκίνῳ, δέρμαπ
χλωρῷ κεκαλυμμίνῳ, ᵫ ἡ ἐπιγραφή· ΓΡΗΓΟΡΙΟΥ ἔπι. Σ. [136]

53. Γρηγορίε Νύσης λόγος κατηχηπκὸς ὁ καλούμενος μέγας, ἐν κεφα-
λαίοις τεσαράκοντα. Μακαείε τ8 Αἰγυπίε ὁμιλίαι πνευμαπκαὶ πεντή-
κοντα περὶ τῆς ὀφειλομίνης ἡ ᾳσουδαζομίνης τᵫς χειᵴιανοῖς τελειότητος.
Κλήμίντος ᵴρωμαπᵫς παιδαγωγθ8 βιβλία τεία. Βιβλίον τεξύτου μήκοις,
δέρμαπ φοινικῷ κεκαλυμμίνον, ᵫ ἡ ἐπιγραφή· ΓΡΗΓΟΡΙΟΥ Νύσης. Α.[137]

54. Γρηγορίε Νύσης ἐπιᵴολὴ περὶ τ8 κατ᾽ ὀρετἰω βίε ἡ παρθενίας,
ἐν κεφαλαίοις κδ΄. Γρηγορίε, ὀρχιεπισκόπου Θεσσαλονίκης, τερὸς τἰω σεμνο-
τάτίω ἐν μοναχαῖς Ξένίω, περὶ παθῶν ἡ ὀρετῶν, ἐν κεφαλαίοις κγ΄. Τοδ
αὐτθ8 ὁμιλία εἰς τὸν ἅγιον μεγαλομάρτυρα Δημήτειον. Τοδ αὐτθ8 ὁμιλία
περὶ τῆς εἰς ὀλλήλοις εἰρίωης. Τοδ αὐτθ8 ὁμιλία εἰς τἰω κατὰ τὸν τελώνίω
ἡ Φαρισαῖον παραβολίω. Τοδ αὐτθ8 ὁμιλία εἰς τὸν ἄσωτον υἱόν. Τοδ ὁσίε
Νείλου κεφάλαια ὀποφθεγμαπκὰ διαφόρων ὑποθέσεων διὰ ᵴίχων ἠφε-
λεγείων. Γρηγορίε τ8 Θεολόγου ὄρθι τ8 βίε ἐκ τῶν ἐπῶν αὐτθ8. Τοδ αὐτθ8
παρθενίας ἐγκώμιον ἐπικῶς, μετὰ ψυχαγωγιῶν ἐρυθεῶν. Τοδ αὐτθ8 ὑπο-
θήκαι παρθένοις. Τοδ αὐτθ8 κατὰ τ8 πονηρθ8. Βασιλείε τ8 μεγάλου λόγος
περὶ τῆς ἐν παρθενίᾳ ὀληθθ8ς ὀφθείας τερὸς Λητόιον, ἐπίσκοπον Μελι-
πἰωῆς, ἐν κεφαλαίοις ξθ΄. Βιβλίον δευτέρου μικρ8 μήκοις, δέρμαπ ἐρυθεῷ
κεκαλυμμίνον, ᵫ ἡ ἐπιγραφή· ΓΡΗΓΟΡΙΟΥ Νύσης ἡ Βασιλείε περὶ παρ-
θενίας. Β. [138]

55. Γρηγορίου Νύσης περὶ τῶν ἑλλωικῶν θυσιῶν. Βιβλίον δευτέρου μήκοις μεγάλου, δέρματι μιλτώδῃ κεκαλυμμένον, ἐν περγαμίωῳ, παλαιότατον, ᾧ ἡ ἐπιγραφή· ΓΡΗΓΟΡΙΟΣ ὁ Νύσης. Γ. [139]

56. Γρηγορίου τῦ Διαλόγου, πάπα ʽΡώμης, διάλογοι τέσαρες περὶ πολιτείας διαφόρων πατέρων τῶν ἐν Ἰταλίᾳ διατρεψάντων. Βιβλίον βʹ μικρῦ μήκοις, δέρματι ἐρυθρῷ κεκαλυμμένον, ᾧ ἡ ἐπιγραφή· ΓΡΗΓΟΡΙΟΣ ὁ Διάλογος. Α. [141]

57. Γρηγορίου τῦ Θεολόγου ἡ εἰς τὸ σωτήειον πάθος τῦ κυρίου ἡμῶν Ἰησοῦ Χριστοῦ τραγῳδία, μετὰ ψυχαγωγιῶν ἐρυθρῶν, ἐν τῷ τῦ Εὐριπίδου μήκοις βιβλίῳ, δέρματι κυανῷ κεκαλυμμένῳ, ᾧ ἡ ἐπιγραφή· ΕΥΡΙΠΙΔΗΣ. Α. [210]

58. Γρηγορίου τῦ Κυπρίου, ἀρχιεπισκόπου Κωνσταντινουπόλεως, ἀπάντησις ὧν τινες ἐπελάβοντο. Τοῦ αὐτῦ ὁμολογία γεγονυῖα ὁπότε ἡ ἐπισύστασις γέγονε κατ' αὐτῦ παρά τινων μοναχῶν. Τοῦ αὐτῦ ἀπολογία πρὸς τὴν κατὰ τῦ τόμου μέμψιν περὶ τῦ ἁγίου Πνεύματος. Γρηγορίου τῦ Θεολόγου εἰρλωικὸς λόγος τρίτος. Ταῦτα ἐν τῷ ἐπιγραφομένῳ βιβλίῳ ΘΕΟΛΟΓΙΚΑ πολλὰ καὶ διάφορα περιέχεται, δέρματι ὑπερυθροπορφύρῳ κεκαλυμμένῳ, ἔτι δὲ τρίτου μήκοις. Β. [265]

59. Γρηγορίου τῦ Ναζιανζῦ πρὸς διαφόροις ἐπισκόποις λόγος, ἐν τῷ ἐπιγεγραμμένῳ βιβλίῳ ΑΓΑΘΗΜΕΡΟΥ γεωγραφία, τῷ δέρματι πορφυρῷ κεκαλυμμένῳ, διαλαμβάνεται. [3]

60. Γρηγορίε Νύσης λόγοι διάφοροι καὶ ἐγκώμια πολλῶν ἁγίων, ὧν ὁ κατάλογος ἐν τῇ τᾶ βιβλίε ἀρχῇ. Ἐν τῷ τᾶ πρώτου μικρᾶ μήκοις παχέος, δέρματι λευκῷ κεκαλυμμένῳ, βιβλίῳ, ᾧ ἡ ἐπιγραφή· ΒΑΣΙΛΕΙΟΥ ἑξαήμερος. Α. [77]

61. Γρηγορίε, ἀρχιεπισκόπου Κωνσταντινουπόλεως, τᾶ Κυπρίε ἐγκώμιον εἰς τὸν ἅγιον Γεώργιον. Τοῦ αὐτᾶ ἐγκώμιον εἰς τὸν ἅγιον Διονύσιον τὸν Ἀρεοπαγίτην. Τοῦ αὐτᾶ εἰς τὸν ἅγιον Εὐθύμιον, ἐπίσκοπον Μαδύτων. Τοῦ αὐτᾶ εἰς τὴν ἁγίαν μεγαλομάρτυρα Μαρίναν. Μαξίμου τᾶ Πλανούδου λόγος εἰς τὴν θεόσωμον ταφὴν τᾶ κυρίε ἡμῶν Ἰησοῦ Χριστοῦ. Τοῦ αὐτᾶ ἐγκώμιον εἰς Πέτρον καὶ Παῦλον. Τοῦ αὐτᾶ ἐγκώμιον εἰς τὸν ἅγιον μάρτυρα Διομήδην. Ἰωάννε τᾶ Γαβρᾶ λόγος εἰς τὴν εἴσοδον τῆς Θεοτόκου, τὴν εἰς τὰ ἅγια τῶν ἁγίων. Νικηφόρε τᾶ Χούμνε λόγος εἰς τὴν μεταμόρφωσιν τᾶ κυρίε ἡμῶν Ἰησοῦ Χριστοῦ. Τοῦ αὐτᾶ λόγος ὅπως δεῖ ἑορτάζειν τὴν ἑορτὴν τῆς κοιμήσεως τῆς ὑπεραγίας Θεοτόκου, ἀπὸ τῆς πρώτης τᾶ αὐγούστου μηνὸς μέχρι τῆς ἐσάτης. Βιβλίον δευτέρου μικρᾶ μήκοις παχύ, δέρματι ἐρυθρῷ κεκαλυμμένον, ᾧ ἡ ἐπιγραφή· ΛΟΥΚΙΑΝΟΥ καὶ ἄλλων. Α. [348]

62. Γρηγορίε τᾶ Ναζιανζᾶ τὰ ἔπη, τετυπωμένα. Ἐν τῷ τᾶ δευτέρου μικρᾶ μήκοις βιβλίῳ, δέρματι ἐρυθρῷ κεκαλυμμένῳ, ᾧ ἡ ἐπιγραφή· ΜΕΛΙΣΣΑ. Δ. [364]

63. Γενναδίε Σχολαρίε, πατριάρχου Κωνσταντινουπόλεως, ἔλεγχος τῆς ἰουδαϊκῆς πλάνης κατὰ διάλεξιν. Τοῦ αὐτᾶ πρὸς Ἀμηρᾶν ἀπολογία, ἐφ-

τήσαντα πεὶ τῆς ἁγίας κỳ ἱερᾶς ἡμῶν πίςεως. Βιβλίον τείτου μήκοις, δέρματι κιρρῷ κεκαλυμμ/ῥον, ὄ ἡ ἐπιγραφή· ΣΧΟΛΑΡΙΟΥ κατὰ Ἰου-δαίων. Α. [480]

64. Γρηγορείν Νύσης ἀντιρρητικὸς πρὸς Εὐνόμιον. Γεωργίν Καμβριώτου ἐγκώμιον εἰς τὰς τρεῖς ἱεράρχας Βασίλειον, Γρηγόρειον κỳ Χρυσόςομον. Γρηγορείν τῦ Θεολόγου λόγος εἰς τὸ μδρτύειον τῆς ἁγίας Ἀναςασίας μετ' ἐξηγήσεως. Ὠριγύοις διάλεξις κατὰ Μαρκιανιςῶν. Ἰωάννν, πάπα Ῥώμης, ἐπιςολὴ πρὸς Φώτον, πατειάρχιν Κωνςαντινουπόλεως, πεὶ ὀρθοδόξν πίςεως. Λαζάρν, μητροπολίτου Λαρίσης, ἐπιςολή. Μαξίμου ἐπιςολὴ πρὸς Μαρῖνον, Κύπρου ἐπίσκοπον. Χρυσοςόμου λόγος παραινετικὸς πρὸς Θεόδωρον ἐπίσκοπον. Βιβλίον πρώτου μήκοις, δέρματι μέλανι κεκαλυμμ/ῥον, ὄ ἡ ἐπιγραφή· ΩΡΙΓΕΝΗΣ κατὰ Μαρκιανιςῶν. Α. [535]

65. Διαθήκη παλαιά, ἀπὸ Γενέσεως μέχει τῶν Μακκαβαίων. Βιβλίον πρώτου μήκοις μέγα κỳ παχὺ, δέρματι χλωρῷ κεκαλυμμ/ῥον, ὄ ἡ ἐπιγραφή· ΔΙΑΘΗΚΗ παλαιά. Α. [155]

66. Διαθήκαι τῶν ιβ΄ υἱῶν τῦ Ἰακώβ. Βιβλίον δευτέρου μικρῦ μήκοις, ἐν περγαμίνῳ, παλαιὸν, δέρματι ἐρυθρῷ κεκαλυμμ/ῥον, ὄ ἡ ἐπιγραφή· ΔΙΑΘΗΚΑΙ τῶν υἱῶν Ἰακώβ. Α. [154]

67. Διονύσιος Ἀρεοπαγίτης, μετὰ ςολίων ἀνδρός τινος φιλοπόνν, ὄ τὸ ὄνομα ἐκ ἐπιγέγραπίαι. Βιβλίον δευτέρου μεγάλου μήκοις, παλαιὸν, ἐν χάρτη, δέρματι χλωρῷ κεκαλυμμ/ῥον, ὄ ἡ ἐπιγραφή· ΔΙΟΝΥΣΙΟΣ Ἀρεοπαγίτης. Α. [163]

68. Διονύσιος Ἀρεοπαγίτης, μετά τινων σχολίων ἐν τῷ λώματι. Βιβλίον σερ́που μικρῷ μήκοις παλαιὸν, ἐν περγαμίνῳ, δέρματι φαιῷ κεκαλυμ-μένον, ᾧ ἡ ἐπιγραφή· ΔΙΟΝΥΣΙΟΣ Ἀρεοπαγίτης. Β. [164]

69. Δογματικὴ πανοπλία Εὐθυμίου μοναχοῦ κατὰ πασῶν τῶν αἱρέσεων. Φωτίου, πατριάρχου Κωνσταντινουπόλεως, περὶ τῶν ἁγίων οἰκουμενικῶν ἑπτὰ συνόδων. Βίβλος σερ́που μήκοις, ἐν περγαμίνῳ, δέρματι μέλανι κεκα-λυμμένη, ᾧ ἡ ἐπιγραφή· ΔΟΓΜΑΤΙΚΗ ΠΑΝΟΠΛΙΑ. Α. [170]

70. Δογματικὴ πανοπλία κατὰ πασῶν τῶν αἱρέσεων Εὐθυμίου μονα-χοῦ, ὅμοιον τῷ σερ́πω. Φωτίου, πατριάρχου Κωνσταντινουπόλεως, περὶ τῶν ἁγίων οἰκουμενικῶν ἑπτὰ συνόδων. Βίβλος σερ́που μήκοις, ἐν περγαμίνῳ, δέρματι μιλτώδει κεκαλυμμένη, ᾧ ἡ ἐπιγραφή· ΔΟΓΜΑΤΙΚΗ ΠΑΝ-ΟΠΛΙΑ. Β. [171]

71. Διάλεξις ψυχῆς τε κ) σώματος. Ἐπιστολή τινος μοναχοῦ σρὸς τινα φιλόπονον μοναχόν. Πῶς κ) διὰ τί ἐπιτελοῦνται τὰ μνημόσυνα, ἤγουν τῇ τρίτῃ ἡμέρᾳ, τῇ ἐννάτῃ, κ) τῇ τεσσαρακοστῇ μετὰ τὴν τῶν τεθνεώτων ταφήν. Λόγος σρὸς τοὺς λέγοντας ὅτι ὁ Χριστὸς εἰσῆλθε μετὰ τοῦ λῃστοῦ εἰς τὸν ἐν γῇ παράδεισον, κ) πᾶσα ψυχὴ δικαίη. Τίς ὁ νοητὸς παράδεισος κ) τίνα τὰ ἐν αὐτῷ φυτὰ κ) καρποί. Ἐπιστολὴ τοῦ Ἰταλικοῦ σρὸς τὸν φιλόσοφον Πρόδρομον. Τοῦ Προδρόμου ἀντίγραμμα σρὸς αὐτόν. Ἐρώ-τησις περὶ τῶν ιβ´ λίθων τοῦ ἱερέως, ἐκ τοῦ ἁγίου Ἐπιφανίου. Βιβλίον δεύτερου μήκοις παλαιότατον, ἐν περγαμίνῳ, δέρματι κυανῷ κεκαλυμμένον, ᾧ ἡ ἐπιγραφή· ΔΙΑΛΕΞΙΣ ψυχῆς τε καὶ σώματος. Α. [151]

72. Διήγησις πεεὶ Ἰησοῦ Χειστοῦ, ἐν τῷ τῶ γ΄ μήκοις βιβλίῳ, δέρματι χλωεῷ κεκαλυμμβῴῳ, ὧ ἡ ἐπιγραφή· ΥΠΟΜΝΗΣΕΙΣ ἵινές. Α. [486]

73. Διήγησις ἀνώνυμος ἱσοεικῷ τρόπῳ διεξιοῦσα τὰ τῆς παλαιᾶς Γραφῆς, ἐν τῷ τῶ πρώτου μήκοις βιβλίῳ, δέρματι ἐρυθρῷ κεκαλυμμβῴῳ, ὧ ἡ ἐπιγραφή· ΦΙΛΩΝΟΣ Ἰουδαία λόγοι. Β. [488]

74. Εὐαγγέλιον κατὰ Ματθαῖον, κατὰ Μάρκον κ᾽ κατὰ Λουκᾶν, μετὰ σχολίων διαφόρων ἁγίων πατέρων. Βιβλίον πρώτου μήκοις μεγάλου παλαιότατον, ἐν περγαμιωῷ, δέρματι χλωεῷ κεκαλυμμβῴον, ὧ ἡ ἐπιγραφή· ΕΥΑΓΓΕΛΙΟΝ. Α. [202]

75. Εὐαγγέλια τῶν τεσσάρων εὐαγγελισῶν. Βιβλίον δευτέρου μήκοις, ἐν περγαμιωῷ, δέρματι κυανῷ κεκαλυμμβῴον, ὧ ἡ ἐπιγραφή· ΕΥΑΓΓΕΛΙΟΝ. Β. [203]

76. Εὐαγγέλια τῶν τεσσάρων εὐαγγελισῶν, γράμμασι μεγάλοις ἐν περγαμιωῷ γεγραμμβῴα. Βιβλίον δευτέρου μήκοις, δέρματι λευκῷ κεκαλυμμβῴον, ὧ ἡ ἐπιγραφή· ΕΥΑΓΓΕΛΙΟΝ. Γ. [204]

77. Εὐαγγέλια τῶν τεσσάρων εὐαγγελισῶν, μετὰ τῶν εἰκόνων αὐτῶν. Βιβλίον τρίτου μήκοις, ἐν περγαμιωῷ, δέρματι λευκῷ κεκαλυμμβῴον, ὧ ἡ ἐπιγραφή· ΕΥΑΓΓΕΛΙΟΝ. Δ. [205]

78. Εὐαγγέλια τῶν τεσσάρων εὐαγγελισῶν. Βιβλίον τρίτου μήκοις, ἐν

περγαμίωῷ, δέρματι μέλανι κεκαλυμμ ῷνον, ᾧ ἡ - ἐπιγραφή· ΕΥΑΓΓΕ-
ΛΙΟΝ. Ε. [206]

79. Εὐαγγέλια τῶν τεασάρων εὐαγγελιστῶν. Βιβλίον δευτέρου μεγάλου
μήκους, ἐν περγαμίωῷ, δέρματι ἐρυθρῷ κεκαλυμμ ῷνον, ᾧ ἡ ἐπιγραφή·
ΕΥΑΓΓΕΛΙΟΝ. Ζ. [207]

80. Εὐαγγέλια τῶν τεασάρων εὐαγγελιστῶν, ἄνευ τῶν Πράξεων κ) τῶν
ἐπισολῶν τῆ ἁγίᾳ ἀποσόλου Παύλου. Βιβλίον τρίτου μικρᾷ μήκους, ἐν
περγαμίωῷ, δέρματι καταστίκτῳ ἐρυθροῖς τε κ) χλωροῖς σήμασιν, ᾧ ἡ ἐπι-
γραφή· ΕΥΑΓΓΕΛΙΟΝ. Η. [208]

81. Εὐσεβίᾳ τῇ Παμφίλου ἐκκλησιαστικὴ ἱσορία. Βιβλίον τρίτου
μήκους, δέρματι χλωρῷ κεκαλυμμ ῷνον, ᾧ ἡ ἐπιγραφή· ΕΥΣΕΒΙΟΥ ἐκκλη-
σιασικὴ ἱσορία. Α. [216]

82. Εὐσεβίᾳ τῇ Παμφίλου εὐαγγελικῆς ἀποδείξεως βιβλία δέκα,
ἐλλείπει δὲ ἡ ἀρχὴ τῆ τρίτου βιβλίᾳ. Βιβλίον τρίτου μήκους, δέρ-
ματι κυανῷ κεκαλυμμ ῷνον, ᾧ ἡ ἐπιγραφή· ΕΥΣΕΒΙΟΥ ἀπόδειξις εὐαγγε-
λικὴ. Β. [217]

83. Εὐσεβίᾳ τῇ Παμφίλου εὐαγγελικῆς ἀποδείξεως βιβλία δέκα,
ἐλλείπει δὲ ἡ ἀρχὴ τῆ τρίτου. Βιβλίον τρίτου μήκους, δέρματι κυανῷ
κεκαλυμμ ῷνον, ᾧ ἡ ἐπιγραφή· ΕΥΣΕΒΙΟΥ εὐαγγελικὴ ἀπόδειξις. Γ. [218]

84. Εὐσεβίᾳ τῇ Παμφίλου ἐκκλησιασικὴ ἱσορία. Βιβλίον τρίτου

26.

μήκοις, δέρματι ἐρυθρῷ κεκαλυμμ{μ}ένον, ὃ ἡ ἐπιγραφή· ΕΥΣΕΒΙΟΥ ἐκκλη-
σιαστικὴ ἱστορία. Δ. [219]

85. Εὐσεβίου τοῦ Παμφίλου ἀπόδειξις. Βίβλος πρώτου μήκοις πάνυ
μεγάλη, ἐν χάρτῃ, δέρματι ἐρυθρῷ κεκαλυμμένη, ἧς ἡ ἐπιγραφή· ΕΥΣΕΒΙΟΥ
εὐαγγελικὴ ἀπόδειξις. Ε. [220]

86. Εὐσεβίου τοῦ Παμφίλου περὶ εὐαγγελικῆς προπαρασκευῆς. Βίβλος
πρώτου μεγάλου μήκοις, δέρματι ὑποπορφύρῳ κεκαλυμμένη, ἧς ἡ ἐπι-
γραφή· ΕΥΣΕΒΙΟΥ περὶ εὐαγγελικῆς προπαρασκευῆς. Ζ. [221]

87. Εὐσεβίου περὶ εὐαγγελικῆς προπαρασκευῆς. Βιβλίον πρώτου μή-
κοις, δέρματι κυανῷ κεκαλυμμένον, ὃ ἡ ἐπιγραφή· ΕΥΣΕΒΙΟΥ περὶ εὐαγγε-
λικῆς προπαρασκευῆς. Η. [222]

88. Ἐκ τῶν ἀποστολικῶν Πράξεων κεφάλαια λϛ′. Σχολαρίου πρὸς
τὸν Ἀμηρᾶν περὶ τῆς χριστιανῶν ἁγίας καὶ ἱερᾶς πίστεως ἀπολογία.
Ἑρμηνεία λέξεων τῶν ἐν τῷ ἀποστόλῳ Παύλῳ. Ἀββᾶ Νόννυ συναγωγὴ
κ̣ ἐξήγησις τῶν ἑλληνικῶν ἱστορειῶν ὧν ἐμνήσθη Γρηγόρειος ὁ Θεολόγος ἐν
τοῖς αὐτοῦ λόγοις. Ταῦτα ἐν τῷ τοῦ δευτέρου μικρῷ μήκοις βιβλίῳ, δέρματι
χλωρῷ κεκαλυμμένῳ, περιέχεται, ὃ ἡ ἐπιγραφή· ΗΡΩΔΙΑΝΟΣ. Α. [250]

89. Ἐρωταποκρίσεις τινὲς θεολογικαὶ κ̣ ἐκθέσεις τῆς ὀρθοδόξου πίστεως.
Ἐν τῷ τοῦ δευτέρου μικρῷ μήκοις βιβλίῳ, δέρματι ἐρυθρῷ κεκαλυμμένῳ,
ὃ ἡ ἐπιγραφή· ΙΑΤΡΙΚΑ διάφορα. Α. [280]

90. Εὐσεβίε τε Παμφίλου εἰς τὸν βίον Κωνςαντίνε τε μεγάλου. Βίβλος σεφήτου μήκοις, δέρματι ἐρυθρῷ κεκαλυμμύνη, ἧς ἡ ἐπιγραφή· ΒΙΟΣ ΚΩΝ-ΣΤΑΝΤΙΝΟΥ τε μεγάλου. Θ. [92]

91. Ἑρμείε Σωζομύνε τε Σαλαμινίε ἐκκλησιαςικῆς ἱςορείας τόμοι θ΄. Βίβλος σεφήτου μήκοις, δέρματι ὑποπορφύρῳ. κεκαλυμμύνη, ἧς ἡ ἐπιγραφή· ΕΡΜΕΙΟΥ Σωζομύνε ἐκκλησιαςικὴ ἱςορεία. Α. [190]

92. Ἐπιφανίε, ἀρχιεπισκόπου Κύπρου, κατὰ πασῶν τῶν αἱρέσεων τὰ καλεύμδυα πανάρια. Τοῦ αὐτῦ λόγος, ὃς ἐπονομάζεται ἀγκυρφωτός. Βίβλος σεφήτου μήκοις, δέρματι ἐρυθρῷ κεκαλυμμύνη, ἧς ἡ ἐπιγραφή· ΕΠΙ-ΦΑΝΙΟΣ. Α. [186]

93. Ἐπιφανίε κατὰ πασῶν τῶν αἱρέσεων τὰ καλεύμδυα πανάρια. Τοῦ αὐτῦ λόγος καλεύμδυος ἀγκυρφωτός. Βίβλος σεφήτου μήκοις, δέρματι ὑπο-πορφύρῳ κεκαλυμμύνη, ἧς ἡ ἐπιγραφή· ΕΠΙΦΑΝΙΟΣ. Β. [187]

94. Ἔξοδος τῶν υἱῶν Ἰσραήλ, Λευιτικὸν, Ἀριθμοὶ, Δευτερονόμιον, Ἰησῦς τε Ναυῆ, Κριταὶ, Ῥοὺθ, μετὰ ςολίων διαφόρων ἐξηγητῶν. Βίβλος μεγάλη σεφήτου μήκοις, δέρματι χλωρῷ κεκαλυμμύνη, ἧς ἡ ἐπιγραφή· ΕΞΟΔΟΣ τῶν υἱῶν Ἰσραήλ. Α. [183]

95. Ἐκκλησιαςῆς. Ἡ θεία λειτουργία τε ἁγίε Ἰακώβε τε ἀποςόλου. Ἡ θεία λειτουργία τε ἁγίε Βασιλείε. Ἡ θεία λειτουργία τε Χρυσοςόμου. Τάξις γινομύνη ἐπὶ χειρετονία ἱερέως κ̀ ἐπισκόπου. Ἡ θεία λειτουργία Γρη-

ρεία τ8 Διαλόγου. Ἐν τῷ τ8 δευτέρου μικρῶ μήκοις βιβλίῳ, δέρματι κιῤῥῷ κεκαλυμμῶνῳ, ἅ ἡ ἐπιγραφή· ΠΤΟΛΕΜΑΙΟΥ πετράβιβλος ἐξηγημῶνη. Α. [448]

96. Εὐσεβίε τ8 Παμφίλου πεεὶ τῶν τοπικῶν ὀνομάτων ἐν τῇ θεία Γεαφῇ. Ἑρμίωεία τῶν ἐν τῇ θεοπνεύςῳ Γεαφῇ ἐμφερομῶνων ἑβεαϊκῶν ὀνομάτων. Λεξικὸν τῶν ἐνδιαθέτων γεαφῶν, ἐκπεθὲν παεὰ Στεφάνε καὶ ἑτέεων λεξικογεάφων, τὸ καλούμῶνον Ὀκτάτευχος. Διήγησις Παλλαδίε, ἐπισκόπου Ἑλενοπόλεως, εἰς τὰς βίοις τῶν ἁγίων πατέεων κατ' ἐπιτομὶω, ἐν κεφαλαίοις ρκς΄ διηρημῶνη. Βιβλίον τεφΨΥτου μήκοις μικρῶ, δέρματι χλωεῷ κεκαλυμμῶνον, ἅ ἡ ἐπιγραφή· ΠΑΛΛΑΔΙΟΥ βίοι τῶν ἁγίων πατέεων. Α. [411]

97. Εὐθυμίε μοναχοῦ κατὰ πασῶν τῶν αἱρέσεων. Βίβλος τεφΨΥτου μήκοις, ἐν περγαμίωῷ, δέρματι μέλανι κεκαλυμμῶνη, ἧς ἡ ἐπιγραφή· ΔΟΓΜΑΤΙΚΗ ΠΑΝΟΠΛΙΑ. Α. [170]

98. Εὐθυμίε μοναχοῦ κατὰ πασῶν τῶν αἱρέσεων, ὡς κ̀ τὸ τεφΨΥτον. Βίβλος τεφΨΥτου μήκοις, ἐν περγαμίωῷ, δέρματι μιλτώδ̀ κεκαλυμμῶνη, ἧς ἡ ἐπιγραφή· ΔΟΓΜΑΤΙΚΗ ΠΑΝΟΠΛΙΑ. Β. [171]

99. Ζωναρᾶ ἐξήγησις τῶν ἱεεῶν κ̀ θείων κανόνων τῶν τε ἁγίων ἀποςόλων, κ̀ τῶν οἰκουμῶνικῶν συνόδων, κ̀ τῶν τοπικῶν, ἤτοι μεεικῶν, κ̀ τῶν λοιπῶν ἁγίων πατέεων. Βίβλος τεφΨΥτου μεγάλου μήκοις, δέρματι μέλανι κεκαλυμμῶνη, ἧς ἡ ἐπιγραφή· ΖΩΝΑΡΑ εἰς τὰς ἱεεοὺς κανόνας. Ζ. [242]

100. Ἡσυχίου πρεσβυτέρου λόγοι ψυχωφελεῖς δύο, διῃρημένοι κεφαλαιωδῶς εἰς ἑκατοντάδας. Περὶ ἡσυχίας ψυχῆς τε καὶ σώματος. Περὶ προσευχῆς, κ' ἄλλα πολλὰ πατερικὰ συναγωγικῶς. Λόγοι ἀσκητικοὶ καὶ διδασκαλικοί, ὧν ἡ ἀρχὴ ἐλλείπει κ' τὸ ὄνομα τῦ συντάξαντος, εἰσὶ δ' οὗτοι· λόγος περὶ ταπεινοφροσύνης, περὶ συνειδήσεως, περὶ φόβου Θεῦ, περὶ τῦ μὴ ὀφείλειν ϛοιχεῖν τῇ ἰδίᾳ συνέσει, καὶ οἱ καθεξῆς, ὧν ὁ κατάλογος ἐν τῇ ἀρχῇ τῦ βιβλίου. Κεφάλαιά τινα ὠφέλιμα τῶν ἁγίων πατέρων. Περὶ τῦ ἀββᾶ Φιλήμονος λόγος. Τοῦ ἁγίου Ἀναστασίου λόγος εἰς τὸν δαίμονα τῆς βλασφημίας. Τοῦ ὁσίου Νείλου λόγος πρὸς Εὐλόγιον, κ' περὶ ἀρετῶν τινα. Βιβλίον δευτέρου μήκους, δέρματι πορφυρῷ κεκαλυμμένον, ᾧ ἡ ἐπιγραφή· ΛΟΓΟΙ ΑΣΚΗΤΙΚΟΙ καὶ ἄλλα, ἐν χάρτῃ δαμασκίνῳ. Β. [347]

101. Θηκαρᾶ ὕμνοι κ' εὐχαὶ λεγόμεναι ἐν τῷ ναῷ κατὰ τὰς ὥρας τῆς ἐκκλησίας καὶ εἰς τὰς ᾠδὰς τῦ ψαλτῆρος καθ' ἡμέραν. Τοῦ ὁσίου πατρὸς ἡμῶν ἀββᾶ Θαλασσίου τῦ Λίβυος περὶ ἀγάπης κ' ἐγκρατείας, πρὸς Παῦλον πρεσβύτερον, ἑκατοντάδες τέσσαρες κ' περὶ διαφόρων ὑποθέσεων ἐκκλησιαστικῶν. Τοῦ μακαρίου Ἰωάννου τῦ Καρπαθίου κεφάλαια ἐκκλησιαϛικὰ ριζ'. Τοῦ αὐτῦ πρὸς τοὺς ἀπὸ τῆς Ἰνδίας ἀποϛρέψαντας μοναχοὺς κεφάλαια Ϟϛ'. Τοῦ ὁσίου πατρὸς ἡμῶν Νείλου περὶ προσευχῆς. Τοῦ ἁγίου Διαδόχου, ἐπισκόπου πόλεως Φωτικῆς τῆς Ἠπείρου τῦ Ἰλλυρικοῦ, κεφάλαια ρ' περὶ διαφόρων ὑποθέσεων ἐκκλησιαστικῶν. Τοῦ ἐν ἁγίοις πατρὸς ἡμῶν Μαξίμου περὶ ἀγάπης κ' ἄλλων ἐκκλησιαστικῶν ὑποθέσεων ἑκατοντάδες τέσσαρες. Τοῦ ὁσίου πατρὸς ἡμῶν Συμεὼν τῦ Νέου θεολόγου περὶ διαφορᾶς προσοχῆς κ' προσευχῆς. Τοῦ ἁγίου Μάρκου περὶ μετανοίας. Ταῦτα περιέχεται ἐν τῷ ἐπιγεγραμμένῳ βιβλίῳ ΑΒΒΑ ΘΑΛΑΣΣΙΟΥ ΕΚΑ-

ΤΟΝΤΑΔΕΣ, καὴ ὀφφίκιόν τι τῆς ἐκκλησίας. Ἔςι δὲ τὸ βιβλίον δευτέρου μικρῦ μήκους, δέρματι κυανῷ κεκαλυμμῤον. Α. [1]

102. Θεοδώρου τῦ Πτωχοπροδρόμου περὶ τῆς ἡμέρας τῶν φώτων, πῶς ὁ Θεολόγος, Γρηγόριος ὁ Ναζιανζῦ, λαμπροτέραν αὐτὴν ἐκάλεσε τῆς Χριςοῦ γεννήσεως. Περὶ τῦ νηςεύειν τὰς τετραδοπαρασκευάς. Ἔπ, περὶ τῦ εἰ χρὴ ἐσθίειν κρέας ἐν αὐταῖς ταῖς ἡμέραις, εἰ τύχη ἑορτὴ δεσποτικὴ. Περὶ τῦ εἰ δέχεται τὴν νοεράν ψυχὴν μετὰ τὸ ἐξεικονισθῆναι τὸ ἔμβρυον. Ὅτι τῦ ἁμαρτάνειν ἡμεῖς ἔσμεν αἴτιοι, ἢ ἐχ ἡ Φύσις. Περὶ τῦ εἰ θεῷ ὑπόκειται ἡ ζωὴ ἐκάςου. Περὶ τῆς ἁγίας Τριάδος, ἢ ἄλλων τινῶν κεφαλαίων θεολογικῶν. Ταῦτα τὸ τῦ δευτέρου μικρῦ μήκους βιβλίον περιέχει, δέρματι κυανῷ κεκαλυμμῤον, ἐ ἡ ἐπιγραφή· ΑΜΜΩΝΙΟΥ περὶ ὁμοίων καὴ διαφόρων λέξεων. Β. [23]

103. Θεοδωρήτου ἐκκλησιαςικὴ ἱςορία, ἐν βιβλίοις πέντε, καὴ ἐκλογαὴ συλλεγεῖσαι ἀπὸ τῆς ἐκκλησιαςικῆς ἱςορίας Θεοδώρου ἀναγνώςου. Βιβλίον πρώτου μήκους, δέρματι κροκώδη κεκαλυμμῤον, ἐ ἡ ἐπιγραφή· ΘΕΟΔΩ-ΡΗΤΟΥ ἐκκλησιαςικὴ ἱςορία. Α. [260]

104. Θεοδωρήτου θεραπευτικὴ τῶν ἑλλωικῶν παθημάτων, ἐν λόγοις δώδεκα διηρημῤη, ὧν ὁ κατάλογος ἐν ἀρχῆ τῦ βιβλίκ. Βιβλίον πρώτου μήκους, δέρματι κροκώδη κεκαλυμμῤον, ἐ ἡ ἐπιγραφή· ΘΕΟΔΩΡΗΤΟΥ περὶ ἑλλωικῶν παθημάτων. Β. [261]

105. Θεοδωρήτου ἑρμωεία εἰς τὶς δώδεκα Προφήτας. Βιβλίον πρώ-

του μήκους, δέρματι κιρρῷ κεκαλυμμένον, ᾧ ἡ ἐπιγραφή· ΘΕΟΔΩΡΗΤΟΥ ἑρμίωεία. Γ. [262]

106. Θεολογικαὶ ἐρωτήσεις ξα΄, ἀνωνύμου. Τοῦ ἁγίου Μαξίμου ἐξήγησις εἰς τὸ Πάτερ ἡμῶν. Τοῦ αὐτοῦ περὶ διαφόρων ἀπορειῶν τῶ ἁγίω Διονυσίου κ̀ Γρηγορίου τῦ Θεολόγου. Τοῦ αὐτοῦ ἑκαπονπάδες τρεῖς. Βιβλίον δευτέρου μικρῦ μήκους, δέρματι κυανῷ κεκαλυμμένον, ᾧ ἡ ἐπιγραφή· ΘΕΟΛΟΓΙΚΑ ΤΙΝΑ. Α. [264]

107. Θεολογία περὶ Τελάδος. Περὶ τῆς διὰ προθέσεως. Θεολογικά ἵνα κεφάλαια ἐκ διαφόρων πατέρων. Συλλογαὶ τῶν ἁγίων πατέρων μαρτυροῦσαι ὅτι ἐκ μόνη τῦ Πατρὸς ἐκπορεύεται τὸ πανάγιον Πνεῦμα. Φωτίου συλλογισμοὶ περὶ τῦ ἁγίω Πνεύματος. Εὐσταθίου κ̀ Ἀρσενίου περὶ τῦ ἁγίω Πνεύματος συλλογισμοί. Σύνοψις κ̀ συλλογὴ νόμων ἐκκλησιαστικῶν ἐκ τῶν ἀποράδην κειμένων κ̀ ἐκφωνηθέντων ὑπὸ τῦ βασιλέως Ἰουστινιανῦ θείων νεαρῶν διατάξεων. Πιττάκιον Γρηγορίου τῦ ἀπὸ τῆς Κύπρου, πατριάρχου Κωνσταντινουπόλεως, πρὸς βασιλέα Ἀνδρόνικον κατὰ Βέκκον. Συναγωγὴ ἐκ τῶν πρακτικῶν τῶν ἁγίων συνόδων. Βασιλείου λόγοι τρεῖς πρὸς Εὐνόμιον. Τοῦ αὐτοῦ ἀντιρρητικαὶ ἀπορείαι κ̀ λύσεις κατὰ Εὐνομίου. Τοῦ αὐτοῦ κατὰ Εὐνομίου περὶ τῦ Πνεύματος τῦ ἁγίω. Ἀνομίου ἤτοι Ἀρειανιστοῦ δύο ἀντιλογίαι μετὰ ὀρθοδόξου. Σχόλια Εὐνομίου κ̀ πρὸς αὐτὰ ὀρθοδόξου. Ἐκ τῆς ἐπιστολῆς Ἀετίου κατ᾽ ἐρωταπόκρισιν. Αἱρετικοῦ Μακεδονιαστοῦ ἀντίθεσις πρὸς ὀρθόδοξον. Θεοδώρου Ἀβουκαρᾶ ὅτι ἔστι Θεός, συλλογιστικῶς. Τοῦ αὐτοῦ περὶ τῆς πάλης τῦ Χριστοῦ μετὰ τῦ διαβόλου. Τοῦ αὐτοῦ διάλεξις πρὸς Σαρακηνὸν ὅτι Θεὸς ἀληθής ἐστιν ὁ Χριστὸς, εἰ κ̀ γέγονεν ἄνθρωπος. Τοῦ αὐτοῦ πρὸς

Νεςορανοῖς. Τοῦ αὐτῦ διάλογος ὅτι πέντε ἐχθροὶς εἴχομῳ, ἐξ ὧν ἡμᾶς ὁ Σωτὴρ ἐρρύσατο. Φωτίν, πατειάρχου Κωνςαντινουπόλεως, ὅτι ἐκ τῦ Πατρὸς ἐκπορεύεται τὸ Πνεῦμα τὸ ἅγιον. Βιβλίον τείτου μήκοις παχὺ, δέρματι ὑπερυθεοπορφύρῳ κεκαλυμμῳον, ᾧ ἡ ἐπιγραφή· ΘΕΟΛΟΓΙΚΑ πολλὰ καὶ διάφορα. Β. [265]

108. Θεοδώρου τῦ Γραπτῦ ὑπὲρ τῆς ἀμωμήτου πίςεως καὶ κατὰ τῶν δοξαζόντων ἡμᾶς εἰδώλοις προσκεκυνηκέναι. Βίβλος πρώτου μήκοις, κεκαλυμμῳη δέρματι κιρρῷ, ἧς ἡ ἐπιγραφή· ΘΕΟΔΩΡΟΣ. Α[1].

109. Θεοδωρήτου περὶ προνοίας λόγοι δέκα, καὶ περὶ ἑλλωικῶν παθημάτων λόγοι ιβ', ἐς κάλλος γεγραμμῳον καὶ ὀρθόγραφον. Βιβλίον τείτου μήκοις, δέρματι ἐρυθεῷ κεκαλυμμῳον, ᾧ ἡ ἐπιγραφή· ΘΕΟΔΩ-ΡΗΤΟΥ περὶ προνοίας. Α. [268]

110. Θεοφυλάκτου, ἀρχιεπισκόπου Βουλγαείας, ἐξήγησις εἰς τὸ κατὰ Ματθαῖον καὶ Ἰωάννὶω εὐαπέλιον. Βιβλίον α' μικρῦ μήκοις, ἐν περγαμίνῳ, δέρματι ἐρυθεῷ κεκαλυμμῳον, ᾧ ἡ ἐπιγραφή· ΘΕΟΦΥΛΑΚΤΟΣ. Α. [274]

111. Ἰουςίνε μάρτυρος πᾶσα ἡ αὐτῦ πραγματεία, ἤτοι ὑποθῆκαι καὶ παραινέσεις. Λόγος παραινετικὸς πρὸς Ἕλλωας. Διάλογος πρὸς Τρύφωνα Ἰουδαῖον. Ἀπολογία ὑπὲρ χριςιανῶν πρὸς τὶω σύγκλητον τῶν Ῥωμαίων. Δευτέρα ἀπολογία ὑπὲρ αὐτῶν πρὸς Ἀντωνῖνον τὸν Εὐσεβῆ.

[1] Ms. grec 909 (anc. cxcv, 195, 1826). Reliure de Henri II. — Pas d'ancienne notice. Copie de 1368. — Ce volume ne figure pas au Catalogue alphabétique.

Λόγος περὶ μοναρχίας. Ἔκθεσις περὶ τῆς ὀρθῆς πίστεως. Ἀνατροπαὶ δογμά-
των Ἀριστοτελικῶν ἐκ τῆς Φυσικῆς ἀκροάσεως, ἢ τῷ οὐρανῷ ἢ τῶν ἄλλων.
Ἐρωταποκρίσεις πρὸς Ἕλληνας. Βίβλος πρώτου μήκους, δέρματι χλωρῷ
κεκαλυμμένη, ἧς ἡ ἐπιγραφή· ΙΟΥΣΤΙΝΟΣ μάρτυς. Α. [291]

112. Ἰουστίνου τῷ μάρτυρος ἀνατροπὴ τῶν Ἀριστοτελικῶν δογμάτων.
Μανουὴλ Χρυσωνύμου λόγος ἀποδεικτικὸς, ὅτι ἡ Θεότοκος τιμιωτέρα τῶν
Χερουβίμ ἐστι. Γενναδίου τῷ Σχολαρίου περὶ τῆς ἁγίας ἢ ἱερᾶς ἡμῶν τῶν
χριστιανῶν πίστεως ἀπολογία πρὸς τὸν Ἀμηρᾶν. Τοῦ αὐτῷ ἐπιστολὴ πρὸς τὸν
μητροπολίτην Ἐφέσου. Χρυσοστόμου ἐγκώμιον εἰς Πέτρον ἢ Παῦλον. Εὐχὴ
εἰς τὴν Θεότοκον· Εὐχὴ εἰς τὴν ἁγίαν Τελάδα. Μαξίμου ὁμολογητοῦ ἵνα
ὀλίγα θεολογικὰ κεφάλαια. Βιβλίον τετάρτου μήκους πάνυ παχέος ἰταλιστὶ
δεδεμένον, δέρματι ἐρυθρῷ κεκαλυμμένον, ᾧ ἡ ἐπιγραφή· ΙΟΥΣΤΙΝΟΥ τῷ
μάρτυρος, καὶ Γεωργίου Παχυμέρη, καὶ ἄλλων πολλῶν. Β. [292]

113. Ἰουστίνου φιλοσόφου ἢ μάρτυρος ἔκθεσις τῆς ὀρθοδόξου πίστεως, ἐν
κεφαλαίοις κγ΄. Δομινίκου Βενέτου, ἢ πατριάρχου τῆς Γρανδέσης καὶ
Ἀκυλίας, πρὸς Ἀντίοχον, πατριάρχην Ἀντιοχείας. Τοῦ αὐτῷ πατριάρχου
Ἀντιοχείας πρὸς αὐτὸν ἀπόκρισις. Πέτρου, Θεουπόλεως ἢ πάσης Ἀνατολῆς
πατριάρχου, λόγος καθ᾽ ὃν καιρὸν εἰσῆλθεν ὁ Ἰταλὸς Ἀργυρὸς ἐλέγξων
τὰ τῆς Ἑλλάδος. Σχόλια τῷ λόγου τῷ εἰς τὸν ἐπιτάφιον τῷ ἁγίῳ Βασι-
λείῳ, ὁμοίως ἢ τῷ εἰς τὸν Ἀθανάσιον. Γενναδίου πατριάρχου ἔκθεσις τῆς
χριστιανῶν πίστεως πρὸς Ἀμηρᾶν Μεχμέτω, τὸν ἄρχοντα τῶν Ἀγαρηνῶν.
Διαθῆκαι τῶν ιβ΄ υἱῶν τῷ Ἰακώβ· διαθῆκαι Συμεὼν περὶ φθόνου, διαθῆκαι
Λευῒ περὶ ἱερωσύνης ἢ ὑπερηφανίας, διαθῆκαι Ἰούδα περὶ ἀνδρείας καὶ

φιλαργυείας, διαθῆκαι Ἰσαχὰρ περὶ ἀγαθότητος, διαθῆκαι Νεφθαλεὶμ περὶ φυσικῆς ἀγαθότητος, κỳ τῶν ἑξῆς, Γὰδ, Ἀσὴρ, Ἰωσὴφ, Βενιαμὶν, Ἰώβ. Βιβλίον δευτέρου μήκους, δέρματι ἐρυθρῷ κεκαλυμμ()ον, ᾧ ἡ ἐπιγραφή· ΙΟΥΣΤΙΝΟΥ μάρτυρος κỳ ἄλλα. Γ. [293]

114. Ἰουσίνου τοῦ μάρτυρος κỳ φιλοσόφου ἔκθεσις τῆς ὀρθοδόξου πίστεως. Ἐπιστολὴ Δομινίκου, πατειάρχου Βενετίας, πρὸς τὸν Ἀντιοχείας πατειάρχου, καὶ τοῦ αὐτοῦ Ἀντιοχείας πρὸς αὐτὸν, καὶ Μιχαὴλ, πατειάρχου Κωνσταντινουπόλεως, πρὸς Πέτρον, τὸν Θεουπόλεως πατειάρχου, ἐν αἷς φαίνεται τὰ αἴτια τῆς διαιρέσεως τῶν Γραικῶν κỳ Λατίνων, ἀναγνώσεως ἄξια. Σχόλια εἰς τὸν ἐπιτάφιον λόγον τοῦ μεγάλου Βασιλείου. Βασιλείου τοῦ μεγάλου περὶ παρθενίας. Γρηγορίου, ἐπισκόπου Νύσης, κατηχητικὸς ὁ μέγας, ἐν κεφαλαίοις τεσσαράκοντα. Τοῦ αὐτοῦ ἀπολογία περὶ τῆς ἑξαημέρου. Τοῦ αὐτοῦ ἕτερος λόγος. Ἐρώτησις προσενεχθεῖσα τῷ ἁγίῳ Μαξίμῳ. Τοῦ αὐτοῦ Νύσης πρὸς τοὺς ἀχθομ()οις ταῖς ἐπιτιμήσεσι. Τοῦ αὐτοῦ ἑρμηνεία ἐπίτομος εἰς τὴν τῶν ψαλμῶν ἐπιγραφήν. Τοῦ αὐτοῦ εἰς τὸν ς΄ ψαλμόν. Τοῦ αὐτοῦ περὶ τῶν ἀπιόντων εἰς Ἱεροσόλυμα. Βιβλίον δευτέρου μικροῦ μήκους, ἐν περγαμίνῳ, δέρματι μιλτώδ() κεκαλυμμ()ον, ᾧ ἡ ἐπιγραφή· ΙΟΥΣΤΙΝΟΣ μάρτυς. Δ. [294]

115. Ἱππολύτου περὶ γενεαλογίας τῆς Θεοτόκου. Προφητεῖαι ἑλληνικαὶ περὶ τοῦ Ἰησοῦ Χριστοῦ. Περὶ τῶν αἱρέσεων, ἐν συνόψ(). Περὶ τῶν συνόδων, ἐν συνόψ(). Διάλογοι περὶ τοῦ πάπα, κỳ περὶ πίστεως. Γρηγορίου τοῦ Θεολόγου τραγῳδία εἰς τὸ σωτήριον πάθος, ἄναρχος. Ἐν τῷ τοῦ δευτέρου μικροῦ μήκους βιβλίῳ, δέρματι κυανῷ κεκαλυμμ()ον, ᾧ ἡ ἐπιγραφή· ΔΙΑΦΟΡΑ. Α. [152]

116. Ἰωάννε ἀϐϐᾶ, ἡγουμῴυ τῶν ἐν τῷ Σινᾷ ὅρᴣ μοναχῶν, λόγοι ἀσκητικοὶ, ἐπονομάζεται δὲ τὸ βιϐλίον Κλίμαξ θείας ἀνόδου. Βιϐλίον πρώτου μήκοις παλαιὸν, ἐν περγαμίωῷ, δέρματι χλωρῷ κεκαλυμμῴον, ᴣ ἡ ἐπιγραφή· ΙΩΑΝΝΗΣ ὁ Κλίμακος. Β. [3o8]

117. Ἰωάννε τε̃ Δαμασκινε̃ φιλοσοφικὰ κ̨ ἡ θεολογία. Ἔπ, Ἰωάννε τε̃ Κλίμακος ἡ τῶν ἀσκητικῶν λόγων πραγματεία. Βιϐλίον δευτέρου μεγάλου μήκοις παλαιὸν, ἐν χάρτῃ δαμασκίνωῷ, δέρματι μιλτώδᴣ κεκαλυμμῴον, ᴣ ἡ ἐπιγραφή· ΙΩΑΝΝΗΣ ὁ Δαμασκινός. Α. [3o9]

118. Ἰωάννε τε̃ Δαμασκινε̃ τὰ φιλοσοφικὰ κ̨ ἡ θεολογία. Ἔπ, τε̃ αὐτε̃ συναγωγὴ δογμάτων στοιχειώδης πρὸς Ἰωάννω, ἐπίσκοπον Λαοδικείας. Βιϐλίον δευτέρου μικρε̃ μήκοις, δέρματι χλωρῷ κεκαλυμμῴον, ᴣ ἡ ἐπιγραφή· ΙΩΑΝΝΗΣ ὁ Δαμασκινός. Β. [31o]

119. Ἰωάννε τε̃ Δαμασκινε̃ φιλοσοφικὰ·κ̨ ἡ θεολογία. Βιϐλίον δευτέρου μικρε̃ μήκοις, δέρματι κυανῷ κεκαλυμμῴον, ᴣ ἡ ἐπιγραφή· ΙΩΑΝΝΗΣ ὁ Δαμασκινός. Γ. [311]

120. Ἰωάννε τε̃ Δαμασκινε̃ φιλοσοφικὰ κ̨ὴ ἡ θεολογία. Βιϐλίον τρίτου μήκοις, δέρματι μέλανι κεκαλυμμῴον, ᴣ ἡ ἐπιγραφή· ΙΩΑΝΝΗΣ ὁ Δαμασκινός. Δ. [312]

121. Ἰωάννε τε̃ Δαμασκινε̃ ἡ θεολογία, κ̨ ἀϐϐᾶ Θεοφίλου περὶ τῆς τε̃ Ἀρείε αἱρέσεως. Βιϐλίον δευτέρου μικρε̃ μήκοις, δέρματι ἐρυθρῷ κεκαλυμμῴον, ᴣ ἡ ἐπιγραφή· ΙΩΑΝΝΗΣ ὁ Δαμασκινός. Ε. [313]

122. Ἰωάννȣ τȣ͂ Δαμασκίωȣ ἡ θεολογία. Ἐν τῷ τȣ͂ δευτέρȣ μήκοις βιϐλίῳ, δέρματι ἐρυθρῷ κεκαλυμμȣ́ῳ, ȣ͂ ἡ ἐπιγραφή· ΝΕΜΕΣΙΟΥ περὶ φύσεως ἀνθρώπȣ. Α. [382]

123. Ἰωάννȣ, μητροπολίτȣ Ῥωσίας, πρὸς Κλήμȣτα, πάπα Ῥώμης, ἐπιστολή· Ἐν τῷ τȣ͂ πρώτȣ μήκοις βιϐλίῳ, δέρματι μιλτώδι κεκαλυμμȣ́ῳ, ȣ͂ ἡ ἐπιγραφή· ΝΟΜΩΝ ΕΚΛΟΓΑΙ. Δ. [396]

124. Κλήμȣτος Στρωματέως λόγος προτρεπτικὸς πρὸς Ἕλληας. Κλήμȣτος παιδαγωγȣ͂ βιϐλία τρία, μετὰ σχολίων. Ἰουστίνȣ ἐπιστολὴ πρὸς Ζῆνα κỳ Σερῆνον. Ἰουστίνȣ τȣ͂ μάρτυρος λόγος παραινετικὸς πρὸς Ἕλληας. Εὐσεϐίȣ τȣ͂ Παμφίλου εὐαγγελικῆς προπαρασκευῆς συγγράμματα πέντε. Ἀθηναγόρȣ φιλοσόφȣ πρεσϐεία περὶ χριστιανῶν. Τοῦ αὐτȣ͂ περὶ ἀναστά-σεως. Εὐσεϐίȣ τȣ͂ Παμφίλου πρὸς τὰ ὑπὸ Φιλοστράτου εἰς τὸν Ἀπολλώνιον διὰ τὴν τῷ Ἱεροκλεῖ παραληφθεῖσαν αὐτῷ τε κỳ τȣ͂ Χριστȣ͂ σύγκρισιν. Βιϐλίον δευτέρȣ μεγάλȣ μήκοις, ἐν περγαμίνῳ, δέρματι ἐρυθρῷ κεκα-λυμμȣ́ον, ȣ͂ ἡ ἐπιγραφή· ΚΛΗΜΕΝΤΟΣ Στρωματέως. Α. [325]

125. Κλήμȣτος Στρωματέως λόγοι τρεῖς. Κλίμαξ θείας ἀνόδȣ ἀϐϐᾶ Ἰωάννȣ τȣ͂ Σιναίτȣ. Βιϐλίον πρώτȣ μήκοις, δέρματι κυανῷ κεκαλυμ-μȣ́ον, ȣ͂ ἡ ἐπιγραφή· ΚΛΗΜΕΝΤΟΣ Στρωματέως, κỳ ἄλλα. Β. [326]

126. Κλήμȣτος, ἐπισκόπȣ Ῥώμης, πρὸς Ἰάκωϐον, ἐπίσκοπον Ἱεροσο-λύμων, ἐπιστολή. Παντολέοντος, διακόνȣ κỳ χαρτοφύλακος τῆς μεγάλης ἐκ-κλησίας, διήγησις εἰς τὰ θαύματα τȣ͂ ἀρχιστρατήγου Μιχαήλ. Βίος κỳ πολι-

τεία τῶ ὁσίε Στεφάνε τῶ Νέε. Βίος ἡ πολιτεία τῆς ὁσίας Μαρίας τῆς Αἰγυπτίας. Λόγος τῶ Χρυσοστόμου εἰς τὸν τετραήμερον Λάζαρον. Τοῦ αὐτῶ εἰς τὰ βαΐα. Σωφρονίε πατειάρχου εἰς τὼ ςαυροπροσκύνησιν λόγος. Γερμανῶ, ἀρχιεπισκόπου Κωνσταντινουπόλεως, ἐγκώμιον εἰς τὼ Θεοτόκον ἡ ἀεὶ παρθένον Μαρίαν. Χρυσοστόμου λόγος εἰς τὸν ἄσωτον υἱόν. Τοῦ αὐτῶ εἰς τὸν ςαυρόν. Βιβλίον ἑβδόμου μήκοις, ἐν περγαμίνω, παλαιόν, δέρματι κυανῶ κεκαλυμμένον, ᾦ ἡ ἐπιγραφή· ΚΛΗΜΕΝΤΟΣ ἐπιςολή, καὶ ἄλλα. Α. [327]

127. Κλήμεντος ἐπιςολὴ πρὸς Ἰάκωβον τὸν ἀπόςολον, ἐν ᾗ ἡ τῶν πράξεων τῶ ἁγίε Πέτρε μέμνηται. Πέτρε ἐπιςολὴ πρὸς Ἰάκωβον, ἐπίσκοπον Ἱεροσολύμων. Βιβλίον τρίτου μήκοις, ἐν περγαμίνω, παλαιόν, δέρματι χλωρῷ κεκαλυμμένον, ᾦ ἡ ἐπιγραφή· ΚΛΗΜΕΝΤΟΣ ἐπιςολή. Β. [328]

128. Κλίμαξ θείας ἀνόδου, ἤγουν λόγοι ἀσκητικοὶ τῶ ἀββᾶ Ἰωάννε, ἡγουμένε τῶν ἐν τῷ Σινᾶ ὄρει μοναχῶν. Βιβλίον ἑβδόμου μήκοις, ἐν περγαμίνω, δέρματι κιρρῷ κεκαλυμμένον, ᾦ ἡ ἐπιγραφή· ΚΛΙΜΑΞ θείας ἀνόδου. Α. [329]

129. Κλίμαξ θείας ἀνόδου τῶ ἀββᾶ Ἰωάννε, ἡγουμένε τῶν ἐν τῷ Σινᾶ ὄρει μοναχῶν, εἰσὶ δὲ λόγοι ἀσκητικοὶ, ἡ ὡς ἐν τῷ ἄλλω. Ἀνδρέε, ἀρχιεπισκόπου Κρήτης τῶ Ἱεροσολυμίτου, λόγος εἰς τὼ κοίμησιν τῆς Θεοτόκου, ὅς ἐςιν ἐν τῇ ἀρχῇ τῶ βιβλίε. Ἠθικὰ τῶν θείων πατέρων ἐκ τῶ λεγομένε Γεροντικοῦ. Διαδόχου κεφάλαια ρ´ ἐκκλησιαςικὰ περὶ διαφόρων ὑποθέσεων. Βασιλείε περὶ ἀσκήσεως, πῶς δεῖ κοσμεῖσθαι τὸν μοναχόν. Χρυσοστόμου περὶ μοναχικῆς πολιτείας, ἡ εἰς τὸν Φαρισαῖον ἡ τελώνην. Τοῦ

αὐτῷ εἰς τοῖς ἁγίοις τρεῖς παῖδας. Βιβλίον τείτου μήκοις, δέρματι κυανῷ κεκαλυμμβμον, ᾧ ἡ ἐπιγραφή· ΚΛΙΜΑΞ θείας ἀνόδου. Γ. [330]

130. Κυείλλου, ἀρχιεπισκόπου Ἀλεξανδρείας, ἐξήγησις εἰς τὸν Ἡσαΐαν, ἐν τόμοις πέντε, ἐλλείπει δὲ ἡ ἀρχὴ τοῦ πρώτου τόμου. Καὶ εἰς τὸν Σοφονίαν ἐξήγησις ὑπομνηματική. Βιβλίον πρώτου μήκοις, ἐν περγαμίνῳ, παλαιότατον, δέρματι λευκῷ κεκαλυμμβμον, ᾧ ἡ ἐπιγραφή· ΚΥΡΙΛΛΟΥ ἐξήγησις εἰς τὸν Ἡσαΐαν καὶ Σοφονίαν. Α. [332]

131. Κυείλλου, ἀρχιεπισκόπου Ἀλεξανδρείας, Θησαυροί. Βιβλίον πρώτου μήκοις, δέρματι μέλανι κεκαλυμμβμον, ᾧ ἡ ἐπιγραφή· ΚΥΡΙΛΛΟΥ Θησαυροί. Β. [333]

132. Κυείλλου Ἀλεξανδρείας περὶ πίστεως, ἐν τῷ τοῦ δευτέρου μικροῦ μήκοις βιβλίῳ, δέρματι κυανῷ κεκαλυμμβμῳ, ᾧ ἡ ἐπιγραφή· ΛΕΞΙΚΟΝ. Γ. [339]

133. Κάνονες τρεῖς ἰαμβικοί, ὁ μὲν πρῶτος εἰς τὴν τοῦ Χριστοῦ γέννησιν, ὁ δὲ δεύτερος εἰς τὰ ἅγια Θεοφάνια, ὁ δὲ τρίτος εἰς τὴν ἁγίαν Πεντηκοστήν, γεγραμμβμοι γράμμασιν ἐρυθροῖς κ̣ καταντικρὺ κατὰ λέξιν ἑρμηνευμβμοι. Ἐν τῷ τοῦ τρίτου μήκοις βιβλίῳ, δέρματι χλωρῷ κεκαλυμμβμῳ, ᾧ ἡ ἐπιγραφή· ΛΕΞΙΚΟΝ. Ζ. [342]

134. Κεραμέως, ἀρχιεπισκόπου Ταυρομενίας τῆς ἐν Σικελίᾳ, περὶ τῆς ἀρχῆς τῆς ἰνδίκτου, περὶ τῆς παραβολῆς τῶν μυρίων ταλάντων, περὶ

τῆς ὑψώσεως τῶ ϛαυροῦ, περὶ τῶ υἱῶ τῆς χήρας, καὶ οἱ καθεξῆς λόγοι μέχρι κθ', ὧν ὁ κατάλογος ἐν τῇ ἀρχῇ τῆς βίβλου. Ἔϛι δὲ σεπτου μή- κοις, δέρματι ἐρυθρῷ κεκαλυμμένη, ἧς ἡ ἐπιγραφή· ΛΟΓΟΙ ἀρχιεπισκόπου Ταυρομενίας. Α. [345]

135. Κανονικαὶ διατάξεις, ὅπως δεῖ φυλάττειν καὶ ἐμμένειν τοῖς ὁρι- θεῖσιν ὑπὸ τῶν ἁγίων ἀποϛόλων ἠ̣ καὶ τῶν ἁγίων πατέρων. Βιβλίον δευτέρου μήκοις, δέρματι κιρρῷ κεκαλυμμένον, ᾧ ἡ ἐπιγραφή· ΚΑΝΟΝΙΚΑΙ ΔΙΑ- ΤΑΞΕΙΣ. Α. [321]

136. Κυρίλλου, ἀρχιεπισκόπου Ἀλεξανδρείας, ἐπιϛολὴ πρὸς Νεϛόριον, ἀρχιεπίσκοπον Κωνϛαντινουπόλεως, ἐν ᾗ περιβάλλεται κεφάλαια τῆς πί- ϛεως ιϛ' καὶ τὸν μὴ συγκαταπεθιμμένον τούτοις ἐπιβάλλεται τὸ ἀνάθεμα. Θεοδωρήτου τῶν αὐτῶν κεφαλαίων ἀνατροπαὶ, ἠ̣ ἐπιϛολὴ πρὸς τὸν ἀρχι- επίσκοπον Κύριλλον. Τοῦ αὐτῶ Κυρίλλου ἐπιϛολὴ πρὸς Εὐόπτιον ἐπίσκοπον, ἠ̣ ἀπολογίαι τῶν κεφαλαίων, ὅπου ἔϛιν ὁρᾶν ἠ̣ τὰς ἀνατροπὰς πάσας. Τοῦ αὐτῶ λόγος περὶ τῆς ἐνανθρωπήσεως τῶ Θεῶ λόγου. Τοῦ αὐτῶ ὑπομνη- ϛικὸν πρὸς Εὐλάβιον. Τοῦ αὐτῶ πρὸς τὸν ἐπίσκοπον Σούκενσον ἐπιϛολαὶ δύο. Τοῦ αὐτῶ ἔπ περὶ ἐνανθρωπήσεως τῶ υἱῶ ἠ̣ λόγου τῶ Θεῶ. Ἔπ, τῶ αὐτῶ περὶ εἰκόνων. Βασιλείω τῶ μεγάλου ὀκ τῶ εἰς τὸν ἅγιον Βαρλαάμ λόγου ὁμολογία τῆς πίϛεως. Ἐν τῷ τῶ σεπτου μεγάλου μήκοις βιβλίω, νεωϛὶ γεγραμμένω, δέρματι κυανῷ κεκαλυμμένω, ᾧ ἡ ἐπιγραφή· ΑΝΤΙΟΧΟΥ μοναχοῦ θεολογικά τινα. Α. [29]

137. Καμβριώτου κανὼν ἰαμβικὸς εἰς τὴν ὑπαπαντὴν τῶ κυρίου

ἡμῶν Ἰησοῦ Χριστοῦ. Τοῦ αὐτῦ εἰς τίω ὕψωσιν τῶ τιμίῳ ςαυροῦ. Τοῦ αὐτῦ εἰς τίω ἑορτίω τῶ Πάχα. Ἰωάννε τῶ Ἀρκλᾶ κανὼν εἰς τίω ἁγίαν Πεντηκοσίω μετὰ χολίων. Ἐν τῷ τῶ δευτέρου μικρῶ μήκοις βιβλίῳ, δέρματι κιρρῷ κεκαλυμμδῳω, ὃ ἡ ἐπιχραφή· ΔΙΟΝΥΣΙΟΥ περιήγησις. Α. [165]

138. Καινὴ Διαθήκη, ἤχοω αἱ Πράξεις τῶν ἁγίων ἀποστόλων, αἱ καθολικαὶ Ἐπιστολαὶ, αἱ τῶ ἁγίε Παύλου ἐπιστολαὶ, καὶ τὰ τέσσερα Εὐαγγέλια. Βιβλίον δευτέρου μήκοις, ἐν περγαμίνῳ, δέρματι μιλτώδῃ κεκαλυμμδῳον, ὃ ἡ ἐπιχραφή· ΚΑΙΝΗ ΔΙΑΘΗΚΗ. Α. [323]

139. Καινὴ Διαθήκη, ἤχοω τὰ τέσσερα Εὐαγγέλια κ̣ αἱ ἐπιστολαὶ τῶ Παύλου. Τεσσάρεια τὰ καλούμδηα μακαρισμοί. Μίωολόγιον τῶν ἑορτασίμων ἡμερῶν. Ἡ θεία λειτουργία τῶ Χρυσοστόμου. Βιβλίον τρίτου μήκοις, ἐν περγαμίνῳ, δέρματι κυανῷ κεκαλυμμδῳον, ὃ ἡ ἐπιχραφή· ΚΑΙΝΗ ΔΙΑΘΗΚΗ. Β. [324]

140. Μιχαὴλ τῶ Ψελλῶ ἑρμίωεία εἰς τὰ Ἄσματα τῶν ἀσμάτων. Ἐν τῷ τῶ δευτέρου μήκοις βιβλίῳ, δέρματι κυανῷ κεκαλυμμδῳω, ὃ ἡ ἐπιχραφή· ΑΜΜΩΝΙΟΣ ΚΑΙ ΜΑΝΑΣΣΗΣ. Γ. [24]

141. Μαξίμου τῶ θείε κ̣ Πύρρε, πατριάρχου Κωνσταντινουπόλεως, περὶ θείων θελημάτων διάλεξις. Τοῦ αὐτῦ ἁγίε Μαξίμου περὶ θελημάτων κ̣ ἐνεργειῶν. Ἐν τῷ τῶ τρίτου μήκοις βιβλίῳ, δέρματι ὑπερυθροπορφύρῳ κεκαλυμμδῳω, ὃ ἡ ἐπιχραφή· ΘΕΟΛΟΓΙΚΑ πολλὰ καὶ διάφορα. Β. [265]

142. Μαξίμου τῶ ὁμολογήτου κ̣ μάρτυρος κεφάλαια θεολογικὰ εἰς

πέντε ἑκατοντάδας διῃρημῶ̓α. Βιβλίον δευτέρου μήκους, δέρματι ἐρυθρῷ κεκαλυμμῶ̓ον, ᾧ ἡ ἐπιγραφή· ΜΑΞΙΜΟΥ ἑκατοντάδες. Α. [353]

143. Μακαρίου τοῦ Αἰγυπτίου ὁμιλίαι πνευματικαὶ πεντήκοντα, πάνυ πολλῆς ὠφελείας πεπληρωμῶ̓αι, περὶ τῆς ὀφειλομῶ̓ης κ̓ σπουδαζομῶ̓ης τοῖς χριστιανοῖς τελειότητος. Βιβλίον τετάρτου μήκους, δέρματι κυανῷ κεκαλυμμῶ̓ον, ᾧ ἡ ἐπιγραφή· ΜΑΚΑΡΙΟΥ ὁμιλίαι. Α. [352]

144. Μάρκου, ἀρχιεπισκόπου Ἐφέσου, πρὸς Λατίνους. Ῥήσεις τῶν ἁγίων ὅτι ἐκ τοῦ Πατρὸς λέγουσι τὸ ἅγιον Πνεῦμα. Συλλογὴ ἐκ τῶν θείων Γραφῶν, ὅτι ἐκ ἀπέλαβον οἱ ἅγιοι τὴν βασιλείαν τῶν οὐρανῶν, οὐδ' οἱ ἁμαρτωλοὶ τὴν κόλασιν ἔτι. Κανόνες τινὲς τῆς δευτέρας συνόδου. Περὶ τῶν ἀζύμων, περὶ τοῦ μυστικοῦ δείπνου. Ἔτι, τοῦ Ἐφέσου πρὸς Λατίνους. Ἀπολογία τοῦ Ἀνδρέου Ῥόδου Λατίνου, ὅτι ἐκ ἔτι προσθήκη ἀλλ' ἀνάπτυξις, ἡ ἐκ, ἤγουν ἡ ἐκ τοῦ Υἱοῦ. Ἀπολογία Βησσαρίωνος πρὸς τὰ παρὰ Λατίνοις εἰρημῶ̓α. Διάλεξις τοῦ Φρὰ Ἰωάννου περὶ τῆς ἐκπορεύσεως τοῦ ἁγίου Πνεύματος. Ὁ τῆς Φλωρεντίας συνόδου ὅρος. Ὁμολογία τῆς ὀρθῆς πίστεως ἐκτεθεῖσα ἐν Φλωρεντίᾳ συνόδῳ παρὰ Μάρκου τοῦ Ἐφέσου. Ἐπιστολὴ τοῦ αὐτοῦ πρὸς τοὺς τὰ Λατίνων φρονοῦντας. Ἀθανασίου ὁμολογία τῆς αὐτοῦ πίστεως. Λόγος πρὸς Λατίνους δικανικὸς καὶ ἀποδεικτικός, πάσας ἔχων αὐτῶν ἀφ' ἡμῶν ἀντιρρήσεις. Περὶ τοῦ ἁγίου Πνεύματος. Περὶ ἀζύμων. Περὶ τοῦ καθαρτικοῦ πυρός. Περὶ τῆς ἀπολαύσεως τῶν ἁγίων. Περὶ τοῦ γάμου τῶν ἱερέων. Περὶ τῆς τετράδος καὶ παρασκευῆς νηστείας κ̓ τῶν τεσσαρακοστῶν. Ἰωάννου τοῦ Κίτρους κατὰ δογμάτων λατινικῶν. Σύνθεσις Νείλου μοναχοῦ τοῦ Δαμιλᾶ πρὸς τοὺς ἀντιλέγοντας ὅτι τὸ Πνεῦμα τὸ ἅγιον μὴ ἐκπορεύεται μόνον ἐκ τοῦ Πατρὸς,

28.

ἀλλὰ καὶ ἐκ τῶ Υἱῶ. Περὶ Δαμάσου πάπα, καὶ ὅτι ὁμόπιςος ὑπῆρχεν ἡ πρεσβυτέρα Ῥώμη τῇ νέα μέχρι Χριστοφόρου, πάπα Ῥώμης. Περὶ τῆς ἁγίας κ̀ οἰκουμενικῆς ἑβδόμης κ̀ δευτέρας συνόδου, τῆς ἀθροισθείσης ἐν ταῖς ἡμέραις Φωτίυ πατριάρχου κατὰ Νικολάυ τῶ τότε πάπα Ῥώμης. Πῶς ἐχωρίσθη ἡ παλαιὰ Ῥώμη ἀπὸ τῶν λοιπῶν ἐκκλησιῶν. Μάρκου τῶ Ἐφέσου ἐπίλογος πρὸς Λατίνους. Τοῦ αὐτῶ περὶ τῆς ἀπολαύσεως τῶν ἁγίων κ̀ τῶ πυρὸς τῶ καθαρτικίυ. Βαρλαὰμ περὶ τῆς ἐκπορεύσεως τῶ ἁγίυ Πνεύματος, ὅτι ἐκ μόνυ τῶ Πατρὸς ἐκπορεύεται. Βιβλίον δευτέρυ μικρῶ μήκους, δέρματι κροκώδῃ κεκαλυμμένον, ὧ ἡ ἐπιγραφή· ΜΑΡΚΟΥ τῶ Ἐφέσου κατὰ Λατίνων. Α. [355]

145. Μάρκου, ἀρχιεπισκόπου Ἐφέσου, ὁμιλίαι δύο περὶ τῶ καθαρσίυ πυρός. Τοῦ αὐτῶ ἀποκρίσεις πρὸς τὰς ἐπενεχθείσας αὐτῶ ἀπορίας, κ̀ ἐρωτήσεις ἐπὶ ταῖς ῥηθείσαις ὁμιλίαις παρὰ τῶν καρδιναλίων. Τοῦ αὐτῶ ὅτι ὁ μόνον ἀπὸ τῆς φωνῆς τῆς δεσποτικῆς ἁγιάζονται τὰ θεῖα δῶρα, ἀλλ᾿ ἐκ τῆς μετὰ ταῦτα εὐχῆς κ̀ εὐλογίας τῶ ἱερέως, διωάμει τῶ ἁγίυ Πνεύματος. Μαρτυρίαι διαφόρων ἁγίων πατέρων Γραικῶν κ̀ Λατίνων περὶ τῆς ἐκπορεύσεως τῶ ἁγίυ Πνεύματος, ἐκ τῶ Πατρὸς λεγόντων τὸ πανάγιον Πνεῦμα ἐκπορεύεσθαι. Κυρίλλυ ἀντιρρητικῶν λόγων τόμοι τρεῖς, ὁ δὲ τρίτος ἀτελής· Γρηγορίυ Νύσης περὶ ἀρετῆς λόγοι δύο. Βασιλείυ περὶ τῆς ἐν παρθενίᾳ ἀληθοῦς ἀφθείας. Βιβλίον ἑβδόμου μήκους, κεκαλυμμένον δέρματι μιλτώδῃ, ὧ ἡ ἐπιγραφή· ΜΑΡΚΟΥ Ἐφέσου κατὰ Λατίνων. Β. [356]

146. Μάρκου ἀββᾶ περὶ παραδείσου κ̀ νόμου πατρικοῦ. Περὶ τῶν οἰομένων ἐξ ἔργων δικαιοῦσθαι. Περὶ μετανοίας τοῖς πᾶσι πάντοτε προσ-

ηκούσης. Τοῦ αὐτῷ ἀββᾶ ἀπόκρισις πρὸς τοὶς ἀπορῶντας περὶ τῶ θείῳ βαπτίσματος. Ἀντίγραφον παρὰ Νικολάου πρὸς Μάρκον ἀσκητίω. Τοῦ αὐτῷ συμβουλία νοὸς πρὸς τὴν ἑαυτῷ ψυχίω. Τοῦ αὐτῷ ἀντιβολὴ πρὸς χολαςικόν. Ἡσυχίου πρεσβυτέρου πρὸς Θεόδουλον λόγος ψυχωφελὴς περὶ νήψεως κ̣ ἀρετῆς κεφαλαιώδης. Τὰ λεγόμῳα ἀντίρρητικὰ κ̣ εὐκτικά. Διαδόχου, ἐπισκόπου Φωτικῆς, κεφάλαια πρακτικά. Τοῦ ἁγίῳ Νείλου περὶ ἀκτημοσύνης κ̣ περὶ τῶν τριῶν τρόπων τῆς εὐχῆς. Λόγος τῶ ἁγίῳ Ἀρσενίῳ ἄνευ ἐπιγραφῆς τῆς ὑποθέσεως. Τοῦ ἁγίῳ Μάρκου κεφάλαια νηπτικά. Ταῦτα τὸ βιβλίον τῶ τρίτου μήκοις, τὸ δέρματι κιρρῷ κεκαλυμμῷον, διαλαμβάνᾳ, οὗ ἡ ἐπιγραφή· ΑΒΒΑ ΜΑΡΚΟΥ διάφορα. Β. [2]

147. Μεταφρασὴς εἰς τὸν σεπτέμβριον μῆνα, ἀπὸ τῆς πρώτης μέχρι τῆς κε΄ ἡμέρας. Βίβλος πρώτου μήκοις, ἐν περγαμίνῳ, δέρματι ἐρυθρῷ κεκαλυμμῷη, ἧς ἡ ἐπιγραφή· ΜΕΤΑΦΡΑΣΤΗΣ. Α. [357]

148. Μεταφρασὴς εἰς ὅλον τὸν ὀκτώβριον μῆνα. Βίβλος πρώτου μήκοις μεγάλου, ἐν περγαμίνῳ, δέρματι ἐρυθρῷ κεκαλυμμῷη, ἧς ἡ ἐπιγραφή· ΜΕΤΑΦΡΑΣΤΗΣ. Β. [358]

149. Μεταφρασὴς εἰς τὸν νοέμβριον μῆνα, ἀπὸ τῆς πρώτης μέχρι τῆς ιε΄. Βίβλος πρώτου μήκοις, ἐν περγαμίνῳ, δέρματι χλωρῷ κεκαλυμμῷη, ἧς ἡ ἐπιγραφή· ΜΕΤΑΦΡΑΣΤΗΣ. Γ. [359]

150. Μεταφρασὴς εἰς τὸν δεκέμβριον μῆνα, καὶ ἄρχεται ἀπὸ τῶ βίῳ Ἰωάννῳ τῶ Δαμασκηνῷ; δεκεμβρίῳ δ΄, συγγραφέντος παρὰ Ἰωάννῳ,

πατειάρχου Ἱεροσολύμων· οἱ δὲ λοιποὶ βίοι, μέχει τῆς τελευπαίας τ̈
μίωος, εἰσὶ τ̈ Μεταφεαστο̈. Βιβλίον σεφ́του μικρ̈ μήκοις, δέρματι κιρρῷ
κεκαλυμμ̈νον, ᾧ ἡ ἐπιγραφή· ΜΕΤΑΦΡΑΣΤΗΣ. Δ. [360]

151. Μετοχίτου Θεοδώεου δοξολογία εἰς τὸν Θεὸν, διὰ στίχων ἡεφι-
κῶν, ἡ πεεὶ τῶν καϑ᾽ αὐτὸν ἡ πεεὶ μονῆς τῆς χώεας. Δοξολογία εἰς
τὴν Θεοτόκον, ἡ πεεὶ μονῆς τῆς χώεας. Εἰς Γρηγόειον, ἀρχιεπίσκοπον
Βουλγαείας. Εἰς Νικηφόεον τὸν Γρηγοεᾶν ὑποϑήκαι. Εἰς τὸν μέγαν
Ἀϑανάσιον. Εἰς τοὺς τρεῖς ἱεράρχας, Βασίλειον, Γρηγόειον ἡ Χρυσόστομον.
Γεωργίε Μετοχίτου σεαγματεία τις πεεὶ τῆς τ̈ ἁγίε Πνεύματος ἐκπορεύ-
σεως. Ἀντίρρησις τῶν τειῶν κεφαλαίων, ἃ ἐξέϑετο Μάξιμος ὁ Πλανούδης,
πεεὶ τῆς τ̈ ἁγίε Πνεύματος ἐκπορεύσεως. Ἀντίρρησις τῶν συγγραφϑέντων
Μανουήλῳ τῷ Μοροπούλῳ πεεὶ τῆς τ̈ ἁγίε Πνεύματος ἐκπορεύσεως.
Ἀνδρέε Ἱεροσολυμίτου λόγος εἰς τὸν Εὐαγγελισμόν. Χρυσοστόμου λόγος εἰς τὸν
αὐτόν. Θεοδώεου μονερημίτου λόγος εἰς τὸν αὐτόν. Βαρλαὰμ μοναχο̈ πεεὶ
τῆς τ̈ ἁγίε Πνεύματος ἐκπορεύσεως. Βιβλίον σεφ́του μήκοις μεγάλου,
δέρματι ἐρυϑεῷ κεκαλυμμ̈νον, ᾧ ἡ ἐπιγραφή· ΜΕΤΟΧΙΤΟΥ τινὰ διά-
φοεα. Α. [367]

152. Ματϑαίε τ̈ ἐν ἱερομονάχοις σοφωπάτου τ̈ Βλαστάρη σεὸς Ἰου-
δαίοις λόγοι ε΄. Το̈ αὐτ̈ τί βούλεται ὁ ἐφϑὸς σεοσιϑέμ̈νος σῖτος, ἔν τε τοῖς
μνημοσύνοις τῶν ἐν Χειστῷ κεκοιμημ̈νων ἡ ἐν ταῖς τῶν ἁγίων ἱεραῖς τελε-
ταῖς. Μανουὴλ, τ̈ μεγάλου ρήτοεος τῆς ἐκκλησίας Κωνσταντινουπόλεως, λόγος
πεεὶ τ̈ καϑαρπείε πυεὸς ἡ ἀπολογία σεὸς τοὺς λέγοντας ὡς ἰουδαϊσμός
ἐστι τὸ τηρεῖν τινα τ̈ παλαϊ νόμου. Το̈ αὐτ̈ στίχοι ἡεφικοὶ σεὸς κύειον

Ἰησοῦν Χριστὸν, κὶ εἰς τὸν Πατέρα αὐτῦ, κὶ εἰς τἰω Θεοτόκον Μαριὰμ, καὶ εἰς τὸν ἅγιον Ἰωάννἱω τὸν Πρόδρομον. Βιβλίον τρίτου μήκοις, δέρματι κιρρῷ κεκαλυμμῥυον, ὗ ἡ ἐπιγραφή· ΣΧΟΛΑΡΙΟΥ κατὰ Ἰουδαίων. Ἐν ᾧ κὰι Γενναδίυ τῦ Σχολαρίυ, πατειάρχου Κωνσαντινουπόλεως, ἔλεγχος τῆς ἰουδαϊκῆς πλάνης κατὰ διάλεξιν, κὶ Θεοφάνοις, μητροπολίτου Νικαίας, κατὰ Ἰουδαίων λόγοι ς´. A. [480]

153. Νικηφόρου τῦ ἁγιωτάτου πατρὸς ἡμῶν ἀντιρρητικὰ πρὸς αἱρετικοὶς βιβλία δύο. Βιβλίον πρώτου μήκοις, ἐν περγαμίωῷ, δέρματι χλωρῷ κεκαλυμμῥυον, ὗ ἡ ἐπιγραφή· ΝΙΚΗΦΟΡΟΥ κατ᾽ αἱρετικῶν. Α. [387]

154. Νικολάυ, ἀρχιεπισκόπου Μεθώνης, περὶ τῆς τῦ ἁγίυ Πνεύματος ἐκπορεύσεως. Τοῦ αὐτῦ περὶ ἀζύμων. Πέτρυ Ἀντιοχείας ἀντίγραμμα πρὸς τὸν Κωνσαντινουπόλεως κῦρ Μιχαῆλον. Δημητρίυ τῦ Τορνίκου περὶ τῆς ἐκπορεύσεως τῦ ἁγίυ Πνεύματος. Εὐστρατίυ, μητροπολίτου Νικαίας, ἔκθεσις τῆς γεγονυίας διαλέξεως, πρὸς Γερσολάνον, ἀρχιεπισκόπον Μεδιολάνων, περὶ τῦ ἁγίυ Πνεύματος. Πέτρυ Λατίνυ διάλεξις περὶ τῦ ἁγίυ Πνεύματος, μετὰ Ἰωάννυ τῦ Φουρνῆ. Ἐν τῷ τῦ δευτέρου μικρῦ μήκοις βιβλίῳ, δέρματι ἐρυθρῷ κεκαλυμμῥυῷ, ὗ ἡ ἐπιγραφή· ΑΡΙΣΤΟΦΑΝΟΥΣ Πλοῦτος κὰι ἄλλα διάφορα. Γ. [60]

155. Ξανθοπούλυ σιναξάρια εἰς τὰς ἐπισήμοις ἑορτὰς τῦ τελωδίυ, κὶ εἰς πάντας τοὶς μἴωας τῦ ἐνιαυτῦ. Βιβλίον πρώτου μήκοις μικρῦ, δέρματι μιλτώδῃ κεκαλυμμῥυον, ὗ ἡ ἐπιγραφή· ΞΑΝΘΟΠΟΥΛΟΥ σιναξάρια. Α. [397]

156. Ξανθοπούλου περὶ τῶν πατειάρχων τῆς Κωνσαντινουπόλεως, ἢ ἄλλα διάφορα, ὧν ὁ πίναξ ἐν τῇ ἀρχῇ τῦ βιβλίυ. Βιβλίον τείτου μήκοις, δέρματι χλωρῷ κεκαλυμμβύον, ὃ ἡ ἐπιγραφή· ΣΥΛΛΟΓΑΙ πολλῶν καὶ διαφόρων ὑποθέσεων. Ε. [468]

157. Ὀλυμπιόδωρος εἰς τὸν Ἐκκλησιαςήν. Α[1].

158. Πράξεις τῶν ἁγίων ἀποςόλων. Ἐπιςολὴ Ἰακώβυ. Ἐπιςολαὶ Πέτρυ δύο. Ἐπιςολαὶ Ἰωάννυ τρεῖς. Ἐπιςολὴ Ἰούδα, αἱ δὲ λοιπαὶ τῦ ἁγίυ Παύλυ ιγ΄. Ἐπ, Σολομῶντος Ἐκκλησιαςὴς, Σοφία, Ἄσματα ἀσμάτων ἢ Παροιμίαι. Βιβλίον ἑβδόμου μήκοις, ἐν περγαμίνῳ, δέρματι καταςίκτῳ ςήμασιν ἐρυθροῖς ἢ χλωροῖς κεκαλυμμβύον, ὃ ἡ ἐπιγραφή· ΠΡΑΞΕΙΣ καὶ ἐπιςολαί. Α. [434]

159. Πράξεις τῶν ἁγίων ἀποςόλων, αἱ καθολικαὶ Ἐπιςολαὶ, αἱ ἐπιςολαὶ τῦ ἁγίυ Παύλυ, ἡ Ἀποκάλυψις τῦ Θεολόγυ, πάντα μετὰ ϛολίων. Δωροθέυ, ἐπισκόπου Τύρυ, πῶς ὁ καθ᾽ εἷς τῶν ἀποςόλων τὸν βίον ἐτελεύτησεν. Βιβλίον δευτέρυ μικρῦ μήκοις, δέρματι ἐρυθρῷ κεκαλυμμβύον, ὃ ἡ ἐπιγραφή· ΠΡΑΞΕΙΣ καὶ ἐπιςολαί. Β. [435]

160. Πράξεις ἢ ἐπιςολαὶ τῦ ἁγίυ Παύλυ, ἄνευ τῶν λοιπῶν ἀποςόλων. Βιβλίον τείτου μήκοις, ἐν περγαμίνῳ, δέρματι κροκώδῃ κεκαλυμμβύον, ὃ ἡ ἐπιγραφή· ΠΡΑΞΕΙΣ καὶ ἐπιςολαί. Γ. [436]

161. Πρακτικὰ τῆς συνόδου, ἥτις ἦν πρὸ τῆς τείτης οἰκουμβυικῆς,

---

[1] Ms. grec 174; voir plus haut, p. 136, note.

ἐν ἧ φαίνεται ζὰ κατὰ Νεσορείν παρακολουθήσαντα κεφάλαια. Βιβλίον σερότου μήκοις, δέρματι ἐρυθεῷ κεκαλυμμβμον, ὅ ἡ ἐπιγραφή· ΤΑ ΠΡΑΚΤΙΚΑ τῆς τρείτης συνόδου. Α. [437]

162. Πρακτικὰ τῆς πέμπτης συνόδου. Βιβλίον σερότου μήκοις, δέρματι χλωεῷ κεκαλυμμβμον, ὅ ἡ ἐπιγραφή· ΠΡΑΚΤΙΚΑ τῆς πέμπτης συνόδου. Β. [438]

163. Προχόρου τινὸς, Κυδώνη καλουμβνου, περὶ τοῦ ἐν τῷ Θαβωρείῳ ὄρι θείν φωτός. Βιβλίον σερότου μήκοις, δέρματι κυανῷ κεκαλυμμβμον, ὅ ἡ ἐπιγραφή· ΠΡΟΧΟΡΟΥ περὶ φωτός. Α. [446]

164. Πέτρου Δαμασκίωῦ λόγοι τέσσαρες, ὧν ὁ σερότός ἐστι συλλογὴ πολλῶν ὑποθέσεων, ὁ δεύτερος, ἐξήγησις ἀπὸ τοῦ Χρυσοστόμου περὶ ζαπεινοφροσύωης, κὴ σροσευχῆς, κὴ περὶ αἰσθητῶν κτισμάτων κὴ τῶν ὀκτὼ λογισμῶν, ἐν ἐπιτομῇ, ὁ τρείτος περὶ τῶν θείων ἐντολῶν τοῦ κυρίου Ἰησοῦ Χριστοῦ, ὁ τέταρτος περὶ τῶν τρειῶν δυνάμεων τῆς ψυχῆς κὴ ἄλλαι ὑποθέσεις. Ἔπ, Μαξίμου τοῦ ἁγίου αἱ ἑκατοντάδες καλούμβναι. Βιβλίον β´ μήκοις, δέρματι χλωεῷ κεκαλυμμβμον, ὅ ἡ ἐπιγραφή· ΠΕΤΡΟΣ ΔΑΜΑΣΚΗ-ΝΟΣ. Α. [425]

165. Προσωποποιία, τοῦ ἁγίου Γρηγορείου τοῦ Παλαμᾶ, τίνας ἂν εἴποι λόγοις ἡ ψυχὴ κατὰ σώματος δικαζομβνη μετ᾽ αὐτοῦ ἐν δικασταῖς. Ἐν τῷ τοῦ δευτέρου μικροῦ μήκοις βιβλίῳ, δέρματι κυανῷ κεκαλυμμβμῳ, ὅ ἡ ἐπιγραφή· ΣΥΝΕΣΙΟΥ καὶ ἄλλα τινῶν. Β. [474]

29

166. Προφητεῖαι ἑλλωνικαὶ περὶ τῶ Ἰησοῦ Χριστοῦ. Περὶ τῶν αἱρέσεων, ἐν συνόψ. Περὶ συνόδων, ἐν συνόψ. Διάλογοι περὶ τῶ πάπα κỳ περὶ πίςεως. Ἐν τῷ τῶ δευτέρου μικρῶ μήκοις βιβλίῳ, δέρματι κυανῶ κεκαλυμμῶνῳ, ὖ ἡ ἐπιγραφή· ΔΙΑΦΟΡΑ. Α. [152]

167. Σολομῶντος Παροιμίαι, Ἐκκλησιαςὴς, Ἄσματα τῶν ἀσμάτων κỳ ἡ Σοφία. Ἔπ, Σοφία Ἰησοῦ τῶ υἱῶ Σιράχ. Ἔπ, προσευχὴ αὐτῶ. Βιβλίον δευτέρου μήκοις πλατὺ, δίκην πετραγώνε, ἐν περγαμίνῳ, ὀρθόγραφον κỳ ἐς κάλλος γεγραμμῶνον, δέρματι κυανῶ κεκαλυμμῶνον, ὖ ἡ ἐπιγραφή· ΠΑΡΟΙΜΙΑΙ ΣΟΛΟΜΩΝΤΟΣ. Α. [412]

168. Σολομῶντος Παροιμίαι, ἀτελεῖς. Σοφία Ἰησοῦ υἱῶ Σιράχ. Ἐκκλησιαςὴς Σολομῶντος. Ἡ Σοφία αὐτῶ. Σολομῶντος Ἄσματα τῶν ἀσμάτων, ἀτελῆ. Βιβλίον δευτέρου μήκοις παλαιὸν, δέρματι κροκώδ κεκαλυμμῶνον, ὖ ἡ ἐπιγραφή· ΠΑΡΟΙΜΙΑΙ ΣΟΛΟΜΩΝΤΟΣ. Β. [413]

169. Σολομῶντος Παροιμίαι, Ἐκκλησιαςὴς, Ἄσματα τῶν ἀσμάτων κỳ ἡ Σοφία αὐτῶ, ἐξηγημῶνα παρὰ διαφόρων διδασκάλων. Βιβλίον τῶ Ἰώβ, ἐξηγημῶνον ὑπὸ διαφόρων. Βίβλος πρώτου μήκοις, ἐν περγαμίνῳ, δέρματι κιρρῶ κεκαλυμμῶνη, ἧς ἡ ἐπιγραφή· ΣΟΛΟΜΩΝΤΟΣ ΠΑΡΟΙΜΙΑΙ μετ᾽ ἐξηγήσεως. Α. [460]

170. Σολομῶντος Παροιμίαι ἐξηγημῶναι, κỳ Ἄσματα τῶν ἀσμάτων, ὁμοίως παρὰ διαφόρων διδασκάλων. Βίβλος πρώτου μήκοις, δέρματι χλωρῷ κεκαλυμμῶνη, ἐν περγαμίνῳ, ἧς ἡ ἐπιγραφή· ΣΟΛΟΜΩΝΤΟΣ ΠΑΡΟΙΜΙΑΙ. Β. [461]

171. Συλλογαὶ κỳ μδρτυείαἰ πολλῶν περὶ τῆς ὀκπορεύσεως τῦ ἁγίῳ Πνεύματος. Ἐρωταποκρίσεις ὗνἐς θεολογικαί. Διαπάξεις κανονικαί. Κυείλλου, Βασιλείῦ, Γρηγορείῦ, Ἀθανασίῦ, Δαμασκίωῦ κỳ ἄλλων ἐπιςολαί τε κỳ λόγοι, κỳ ἄλλα πολλὰ κỳ διάφορα. Βιβλίον ωεφότου μήκοις, μεςὸν σφαλμάτων κỳ ἀκαλλέσι γεγραμμῦνον γράμμασι, δέρματι λευκῷ κεκαλυμμῦνον, ὗ ἡ ἐπιγραφή· ΣΥΛΛΟΓΑΙ ὀκ τῆς ἁγίας Γεαφῆς. Δ. [467]

172. Σχόλιά ὗινα εἰς τὸν δευτέρον λόγον Ἡσαΐῦ τῦ ωεφήτου διαφόρων διδασκάλων, ἤγουν Θεοδωρήτου, Κυείλλῦ, Θεοδώρου Ἡρακλείας, Εὐσεβίῦ, κỳ εἰς τἰω ὅρασιν τῶν ὀν τῇ ἐρήμῳ πετραπόδων. Βίβλος ωεφότου μήκοις, ὀν περγαμίωῷ, ἐς κάλλος γεγραμμῦνη, δέρματι ξανθῷ κεκαλυμμῦνη, ἧς ἡ ἐπιγραφή· ΣΧΟΛΙΑ εἰς τὸν Ἡσαΐαν. Δ. [478]

173. Σχόλια εἰς τὸν Ἡσαΐαν ὀκ διαφόρων διδασκάλων, ὀν περγαμίωῷ, ὁμοίως τῷ ἄνω, ἄνευ ὀρχῆς. Βιβλίον πετάρτου μήκοις μεγάλου, δέρματι κυανῷ κεκαλυμμῦνον, ὗ ἡ ἐπιγραφή· ΣΧΟΛΙΑ εἰς τὸν Ἡσαΐαν. Ε. [479]

174. Συναγωγαὶ διάφοροι διαφόρων ὑποθέσεων παρὰ πολλῶν καὶ διαφόρων ἁγίων συναχθεῖσαι εἰς διαφόροις ὑποθέσεις. Ἐν τῷ τῦ ωεφότου μήκοις βιβλίῳ, δέρματι κυανῷ κεκαλυμμῦνῳ, ὗ ἡ ἐπιγραφή· ΑΘΑΝΑΣΙΟΣ κỳ ἄλλα πολλὰ τῆς θείας Γεαφῆς. Β. [11]

175. Ταπανῦ λόγος ωεὸς Ἕλληνας. Γρηγορείῦ λόγος περὶ ψυχῆς ωεὸς Ταπανόν. Ἐν τῷ τῦ ωεφότου μήκοις βιβλίῳ, δέρματι ἐρυθρῷ κεκαλυμμῦνῳ, ὗ ἡ ἐπιγραφή· ΑΣΚΛΗΠΙΟΣ. Β. [70]

176. Τειῴδιον τὸ ἐν ζῖς τῶν Γεαικῶν ναοῖς ἀδόμῥυον. Βιβλίον ϖεόϖου μήκοις, δέρμαπ κυανῷ κεκαλυμμῥύον, ᾧ ἡ ἐπιγεαφή· ΤΡΙΩΔΙΟΝ. Α. [485]

177. Φιλοθέȣ, τȣ ἁγιωτάτου παπειάρχου Κωνςανπνουπόλεως, ϖεὸς ζὰ συγγεαφέντα τῷ φιλοσόφῳ Γρηγοεῷ, κατά πε τȣ ἱεροȢ τῆς ἐκκλησίας πόμου, καὶ θείας ἐνεργείας κ̀ θεοπιῷ χάριπος, καὶ δὴ κ̀ τῆς ὀρᾳθείσης ἐν Θαβωείῳ ὑϖερφυῶς θεοφανείας πε κ̀ θεόπιπος, ἐν λόγοις ιέ, ὧν ὁ κατά-λογος ἐν τῇ ἀρχῇ τȣ βιβλίȣ. Βίβλος ϖεόϖου μεγάλȣ μήκοις, δέρμαπ κροκώδ̀ κεκαλυμμῥύη, ἧς ἡ ἐπιγεαφή· ΦΙΛΟΘΕΟΥ παπειάρχου κατὰ τȣ Γρηγοεῷ. Α. [490]

178. Φωπȣ, παπειάρχου Κωνςανπνουπόλεως, ὅπ ἐκ τȣ Πατρὸς ἐκπο-ρεύεπαι τὸ Πνεῦμα τὸ ἅγιον. Βιβλίον πείπου μήκοις παχὺ, δέρμαπ ὑϖ-ερυθεοπορφύεῳ κεκαλυμμῥύον, ᾧ ἡ ἐπιγεαφή· ΘΕΟΛΟΓΙΚΑ πολλὰ καὶ διάφοεα. Β. [265]

179. Χρυσοςόμου ὁμιλίαι εἰς τἰω Γένεσιν πειάκοντα, αἱ καλούμῥυαι ἑξαήμεεος, ἡ λ' δὲ ἀπελὴς, ὧν ἡ ϖεόϖη πεεὶ τῆς ἁγίας πεσαεακοςῆς. Βίβλος ϖεόϖου μήκοις πάνυ μεγάλη κ̀ παλαιὰ, ἐν περγαμίωῷ, δέρμαπ χλωεῷ κεκαλυμμῥύη, ἧς ἡ ἐπιγεαφή· ΧΡΥΣΟΣΤΟΜΟΥ ὁμιλίαι εἰς τἰω Γένεσιν, ὁ α' τόμος. Α. [492]

180. Χρυσοςόμου ὁμιλίαι λ' εἰς τἰω Γένεσιν. Βίβλος ϖεόϖου μήκοις μεγάλȣ παλαιὰ, ἐν περγαμίωῷ, δέρμαπ μιλπώδ̀ κεκαλυμμῥύη, ἧς ἡ ἐπιγεαφή· ΧΡΥΣΟΣΤΟΜΟΥ ὁμιλίαι εἰς τἰω Γένεσιν, ὁ α' τόμος. Β. [493]

181. Χρυσοστόμου ὁμιλίαι τεσσαράκοντα εἰς τὼ Γένεσιν, ὅμοιον τῷ πρὸ αὐτῦ. Βίβλος πρώτου μήκοις μεγάλου παλαιὰ᾽ ἐν περγαμίωῷ, δέρματι κροκώδᾳ κεκαλυμμὕμη, ἧς ἡ ἐπιγραφή· ΧΡΥΣΟΣΤΟΜΟΥ ὁμιλίαι εἰς τὼ Γένεσιν, ὁ α΄ τόμος. Γ. [494]

182. Χρυσοστόμου ὁμιλίαι λγ΄ εἰς τὼ Γένεσιν, ὁμοίως τῷ πρὸ αὐτῦ· Βιβλίον α΄ μήκοις παλαιόν, ἐν περγαμίωῷ, δέρματι κυανῷ κεκαλυμμὕμον, ὖ ἡ ἐπιγραφή· ΧΡΥΣΟΣΤΟΜΟΥ ὁμιλίαι εἰς τὼ Γένεσιν, ὁ α΄ τόμος. Δ. [495]

183. Χρυσοστόμου ὁμιλίαι λ΄ εἰς τὼ Γένεσιν, ὁμοίως τοῖς ἄλλοις. Βίβλος πρώτου μήκοις παλαιά, ἐν περγαμίωῷ, δέρματι χλωεῷ κεκαλυμμὕμη, ἧς ἡ ἐπιγραφή· ΧΡΥΣΟΣΤΟΜΟΥ ὁμιλίαι εἰς τὼ Γένεσιν, ὁ πρῶτος τόμος. Ε. [496]

184. Χρυσοστόμου ὁμιλίαι λ΄ εἰς τὼ Γένεσιν, δηλαδὴ τῦ β΄ τόμου· ἐρχόμεναι ἀπὸ λζ΄, μέχει τῆς ξζ΄, λείπει δὲ ἡ ἀρχὴ τῆς πρώτης, ἤγουυ τῆς τεσσαρακοστῆς ζ΄, κὴ τὸ τέλος τῆς τελευταίας, ἤγουυ τῆς ξζ΄. Βιβλίον πρώτου μήκοις πάνυ παλαιόν, ἐν περγαμίωῷ, δέρματι ἐρυθρῷ κεκαλυμμὕμον, ὖ ἡ ἐπιγραφή· ΧΡΥΣΟΣΤΟΜΟΥ ὁμιλίαι εἰς τὼ Γένεσιν, τόμος β΄. Ζ. [497]

185. Χρυσοστόμου περὶ ἱερωσύνης λόγοι ς΄, ὁμιλίαι λζ΄ τῆ δευτέρου τόμου εἰς τὼ Γένεσιν, ἀπὸ λα΄ μέχει ξζ΄. Νικηφόρου τῆ Βλεμμύδου ἐξήγησις εἰς τίνας τῶν ψαλμῶν. Βιβλίον πρώτου μήκοις, δέρματι χλωεῷ κεκαλυμμὕμον, ὖ ἡ ἐπιγραφή· ΧΡΥΣΟΣΤΟΜΟΥ ὁμιλίαι εἰς τὼ Γένεσιν, τόμος β΄. Η. [498]

186. Χρυσοστόμου ὁμιλίαι εἰς τὼ Γένεσιν κϛ΄, ὀρχομῴαι ὑπὸ τῆς δευτέρας τȣ πρώτου τόμου, ἀνάρχου ὄσης, μέχει τῆς κδ΄. Βίβλος πρώτου μήκοις παλαιοτάτη, ἐν περγαμίωῷ, δέρματι κιρρῷ κεκαλυμμῴη, ἧς ἡ ἐπιγραφή· ΧΡΥΣΟΣΤΟΜΟΥ ὁμιλίαι εἰς τὼ Γένεσιν. Θ. [499]

187. Χρυσοστόμου λόγοι οἱ καλούμῴοι Μαργαεῖται, ἄνευ ὀρχῆς καὶ τέλοις. Βίβλος πρώτου μήκοις πάνυ μεγάλη ⁊ παλαιοτάτη, ἐν περγαμίωῷ, δέρματι κιρρῷ κεκαλυμμῴη, ἧς ἡ ἐπιγραφή· ΧΡΥΣΟΣΤΟΜΟΥ Μαργαεῖται. Ι. [500]

188. Χρυσοστόμου Μαργαεῖται, ὁμοίως τῷ πρὸ αὐτȣ. Βιβλίον πρώτου μήκοις παλαιὸν ἐν περγαμίωῷ, δέρματι ἐρυθρῷ κεκαλυμμῴον, ȣ ἡ ἐπιγραφή· ΧΡΥΣΟΣΤΟΜΟΥ Μαργαεῖται. Κ. [501]

189. Χρυσοστόμου περὶ ἱερωσύνης λόγοι ϛ΄. Τοῦ αὐτȣ Μαργαεῖται. Βιβλίον α΄ μήκοις, δέρματι πορφυρῷ κεκαλυμμῴον, ȣ ἡ ἐπιγραφή· ΧΡΥΣΟΣΤΟΜΟΥ Μαργαεῖται. Λ. [502]

190. Χρυσοστόμου ὁμιλίαι κϛ΄, αἱ καλούμῴαι Ἀνδριάντες. Τοῦ αὐτȣ λόγος εἰς τὸ γϟέσιον τȣ Περδρόμου. Τοῦ αὐτȣ ἐγκώμιον εἰς τοῖς ἀποσόλοις Πέτρον ⁊ Παῦλον. Τοῦ αὐτȣ λόγος εἰς τὼ μεταμόρφωσιν τȣ Κυρίȣ. Γερμανȣ, πατειάρχου Κωνϛαντινουπόλεως, ἐγκώμιον εἰς τὼ κοίμησιν τῆς Θεοτόκου ⁊ ἀειπαρθἐνȣ Μαρίας. Χρυσοστόμου εἰς τὼ ἀποτομὴν τῆς κεφαλῆς τȣ Περδρόμου. Θεοδώρου τȣ Σπουδίτου ἐγκώμιον εἰς τὼ εὕρεσιν τῆς κεφαλῆς τȣ Περδρόμου. Χρυσοστόμου λόγος εἰς τὸν Εὐαγϟελισμόν. Βιβλίον

ωρῴτου μήκοις, ἐν περγαμίωῳ, δέρματι κυανῷ κεκαλυμμᾠον, ᾧ ἡ ἐπιγραφή· ΧΡΥΣΟΣΤΟΜΟΥ ὁμιλίαι Ἀνδριάντες. Μ. [5ο3]

191. Χρυσοστόμου ὁμιλίαι εἴκοσι, αἱ καλούμᾠαι Ἀνδριάντες, ἡ ἐκ τῶν Μαργαείτων ὁμιλίαι πέντε. Βιβλίον ωρῴτου μήκοις πάνυ παλαιὸν, ἐν περγαμίωῳ, δέρματι κυανῷ κεκαλυμμᾠον, ᾧ ἡ ἐπιγραφή· ΧΡΥΣΟΣΤΟΜΟΥ Ἀνδριάντες. Ν. [5ο4]

192. Χρυσοστόμου ὁμιλίαι κδʹ, αἱ καλούμᾠαι Ἀνδριάντες, ὧν ἡ ἐχάτη ἀτελής. Βιβλίον ωρῴτου μήκοις, δέρματι κιρρῷ κεκαλυμμᾠον, ᾧ ἡ ἐπιγραφή· ΧΡΥΣΟΣΤΟΜΟΥ ὁμιλίαι, οἱ Ἀνδριάντες. Ξ. [5ο5]

193. Χρυσοστόμου ὁμιλίαι καʹ, οἱ Ἀνδριάντες. Βιβλίον ωρῴτου μήκοις, ἐν περγαμίωῳ, δέρματι χλωρῷ κεκαλυμμᾠον, ᾧ ἡ ἐπιγραφή· ΧΡΥΣΟΣΤΟΜΟΥ Ἀνδριάντες. Ο. [5ο6]

194. Χρυσοστόμου ὁμιλίαι κʹ, οἱ Ἀνδριάντες. Βιβλίον ωρῴτου μήκοις μικρᾦ παλαιὸν, ἐν περγαμίωῳ, δέρματι χλωρῷ κεκαλυμμᾠον, ᾧ ἡ ἐπιγραφή· ΧΡΥΣΟΣΤΟΜΟΥ Ἀνδριάντες. Π. [5ο7]

195. Χρυσοστόμου λόγοι κγʹ, ἤγουν οἱ Ἀνδριάντες. Τοῦ αὐτ͂ εἰς τὴν παραβολὴν τᾦ τὰ μύρια ὀφείλοντος τάλαντα. Τοῦ αὐτ͂ περὶ μετανοίας. Βιβλίον βʹ μήκοις παλαιὸν ἐν περγαμίωῳ, δέρματι μιλτώδᾧ κεκαλυμμᾠον, ᾧ ἡ ἐπιγραφή· ΧΡΥΣΟΣΤΟΜΟΥ Ἀνδριάντες. Ρ. [5ο8]

196. Χρυσοστόμου λόγοι ιϛʹ, οἱ Ἀνδριάντες. Βίβλος ωρῴτου μήκοις πάνυ

παλαιὰ, ἐν περγαμίωῷ, δέρματι κυανῷ κεκαλυμμῷη, ἧς ἡ ἐπιγραφή·
ΧΡΥΣΟΣΤΟΜΟΥ Ἀνδριάντες. Σ. [509]

197. Χρυσοσόμου ὁμιλίαι κα΄, οἱ Ἀνδριάντες, ἐξ ἀρχῆς. Βιβλίον πρώ-
του μήκοις παλαιὸν, ἐν περγαμίωῷ, δέρματι χλωρῷ κεκαλυμμῷον, ἕ
ἡ ἐπιγραφή· ΧΡΥΣΟΣΤΟΜΟΥ Ἀνδριάντες. Τ. [510]

198. Χρυσοσόμου ὁμιλίαι μδ΄ εἰς τὸ κατὰ Ἰωάννω εὐαγΓέλιον τῶ
πρώτου τόμου. Βίβλος πρώτου μήκοις, ἐς κάλλος γεγραμμῷη, δέρματι
κυανῷ κεκαλυμμῷη, ἧς ἡ ἐπιγραφή· ΧΡΥΣΟΣΤΟΜΟΥ ὁμιλίαι εἰς τὸ κατὰ
Ἰωάννω εὐαγΓέλιον· Υ. [511]

199. Χρυσοσόμου ὁμιλίαι μδ΄ εἰς τὸ κατὰ Ἰωάννω εὐαγΓέλιον, τῶ
β΄ τόμου. Βίβλος πρώτου μήκοις πάνυ μεγάλη κ παλαιοτάτη, ἐν περγα-
μίωῷ, δέρματι πορφυρῷ κεκαλυμμῷη, ἧς ἡ ἐπιγραφή· ΧΡΥΣΟΣΤΟΜΟΥ
ὁμιλίαι εἰς τὸ κατὰ Ἰωάννω εὐαγΓέλιον· Φ. [512]

200. Χρυσοσόμου ἑρμίωεία κατ᾽ ἐπιτομίω εἰς τὸ κατὰ Ματθαῖον κὴ
Ἰωάννω εὐαγΓέλιον Βίβλος πρώτου μήκοις πάνυ μεγάλη κ παλαιοτάτη,
ἐν περγαμίωῷ, δέρματι κροκώδℲ κεκαλυμμῷη, ἧς ἡ ἐπιγραφή· ΧΡΥΣΟ-
ΣΤΟΜΟΥ ἑρμίωεία εἰς τὸ κατὰ Ματθαῖον κὴ Ἰωάννω. Χ. [513]

201. Χρυσοσόμου ἑρμίωεία κατ᾽ ἐπιτομίω εἰς τὸ κατὰ Ματθαῖον εὐ-
αγΓέλιον κὴ Ἰωάννω. Βίβλος πρώτου μήκοις πάνυ παλαιὰ, ἐν περγα-
μίωῷ, δέρματι κιρρῷ κεκαλυμμῷη, ἧς ἡ ἐπιγραφή· ΧΡΥΣΟΣΤΟΜΟΥ εἰς
τὸ κατὰ Ματθαῖον κὴ Ἰωάννω εὐαγΓέλιον. Ψ. [514]

202. Χρυσοστόμου ὁμιλίαι μδ΄, τῶ πρώτου τόμου, εἰς τὸ κατὰ Ματθαῖον εὐαγγέλιον. Βίβλος πρώτου μήκοις μεγάλου πάνυ κỳ παχέος, παλαιὰ· ἐν περγαμίνῳ, δέρματι κροκώδᾳ κεκαλυμμένη, ἧς ἡ ἐπιγραφή· ΧΡΥΣΟ-ΣΤΟΜΟΥ εἰς τὸ κατὰ Ματθαῖον εὐαγγέλιον· Ω. [515]

203. Χρυσοστόμου ὁμιλίαι μδ΄, ὡς τὸ πρὸ αὐτῦ. Βίβλος πρώτου μήκοις, δέρματι χλωρῷ κεκαλυμμένη, ἧς ἡ ἐπιγραφή· ΧΡΥΣΟΣΤΟΜΟΥ εἰς τὸ κατὰ Ματθαῖον, τῶ α΄ τόμου. ΑΑ. [516]

204. Χρυσοστόμου ὁμιλίαι μς΄ εἰς τὸ κατὰ Ματθαῖον εὐαγγέλιον, ἀρχόμεναι ἀπὸ τῆς με΄ μέχρι ζ΄, τῶ δευτέρου τόμου. Βίβλος πρώτου μήκοις πάνυ μεγάλη κỳ παλαιὰ, ἐν περγαμίνῳ, δέρματι λευκῷ κεκαλυμμένη, ἧς ἡ ἐπιγραφή· ΧΡΥΣΟΣΤΟΜΟΥ εἰς τὸ κατὰ Ματθαῖον. ΒΒ. [517]

205. Χρυσοστόμου ὁμιλίαι μγ΄ εἰς τὸ κατὰ Ματθαῖον, ἀρχόμεναι ἀπὸ τῶ τέλοις τῆς μζ΄ μέχρι ζ΄, τῶ β΄ τόμου. Βίβλος πρώτου μήκοις πάνυ μεγάλη κỳ παλαιὰ, ἐν περγαμίνῳ, δέρματι κυανῷ κεκαλυμμένη, ἧς ἡ ἐπιγραφή· ΧΡΥΣΟΣΤΟΜΟΥ εἰς τὸ κατὰ Ματθαῖον εὐαγγέλιον. ΓΓ. [518]

206. Χρυσοστόμου λόγοι λα΄ διάφοροι, ἐξ ὧν ὁ πρῶτος εἰς τὸ τῶ Εὐαγγελίῳ ῥητὸν, τὸ· Ὅσα ἐὰν δήσητε ἐπὶ τῆς γῆς, ἔσαι δεδεμένα ἐν τῷ ὑρανῷ. Τῶν δὲ λοιπῶν τὰς ὑποθέσεις ἐν τῷ καταλόγῳ τῷ ἐν τῇ ἀρχῇ τῆς βίβλου γεγραμμένῳ εὑρήσεις. Βίβλος πρώτου μήκοις μεγάλη κỳ παλαιὰ, ἐν περγαμίνῳ, δέρματι κροκώδᾳ κεκαλυμμένη, ἧς ἡ ἐπιγραφή· ΧΡΥΣΟΣΤΟΜΟΥ λόγοι διάφοροι. ΔΔ. [519]

207. Χρυσοστόμου ἐπιστολαὶ πρὸς Κυριακὸν τὸν ἐπίσκοπον. Τοῦ αὐτῦ λόγοι ὀκτώ. Ἔπ, λόγοι πολλοὶ ἢ διάφοροι πολλῶν ἁγίων πατέρων ὧν τὸν κατάλογον εὑρήσεις ἐν τῇ ἀρχῇ τῦ βιβλίκ ἐλλίωιστὶ ἢ ρωμαϊστὶ γεγραμμῦμον. Βίβλος πρώτου μήκοις, δέρματι μιλτώδη κεκαλυμμῦμη, ἧς ἡ ἐπιγραφή· ΧΡΥΣΟΣΤΟΜΟΥ λόγοι διάφοροι. ΕΕ. [520]

208. Χρυσοστόμου ἐξήγησις εἰς τὸν Ἡσαΐαν. Τοῦ αὐτῦ λόγοι ἐξ περὶ ἀκαταλήπτκ, ἢ λόγος εἷς αὐτῦ εἰς τὸν ἑκατοστὸν ψαλμόν. Τοῦ αὐτῦ περὶ παραδείσου ἢ Γραφῶν. Τοῦ αὐτῦ εἰς τό· Παρέστη ἡ βασίλισσα ἐκ δεξιῶν σου. Βίβλος πρώτου μήκοις, δέρματι χλωρῷ κεκαλυμμῦμη, ἧς ἡ ἐπιγραφή· ΧΡΥΣΟΣΤΟΜΟΥ εἰς τὸν Ἡσαΐαν. ΖΖ. [521]

209. Χρυσοστόμου εἰς τὴν πρὸς Κορινθίοις δευτέραν ἐπιστολὴν ὑπομνήματα, εἰς τριάκοντα λόγοις διηρημῦμα. Βίβλος πρώτου μήκοις, ἐς κάλλος γεγραμμῦμη, δέρματι κροκώδη κεκαλυμμῦμη, ἧς ἡ ἐπιγραφή· ΧΡΥΣΟΣΤΟΜΟΥ εἰς τὴν πρὸς Κορινθίοις δευτέραν. ΗΗ. [522]

210. Χρυσοστόμου λόγοι ϛʹ κατὰ Ἰουδαίων. Ματθαίκ ἱερομονάχου τῦ Βλαστάρη λόγοι πέντε κατὰ Ἰουδαίων. Θεοφάνοις μητροπολίτου κατ' αὐτῶν λόγοι ϛʹ. Γενναδίκ τῦ Σχολαρίκ ἔλεγχος Ἰουδαίων ἐν σχήματι διαλόγου. Βίβλος πρώτου μήκοις, δέρματι κιρρῷ κεκαλυμμῦμη, ἧς ἡ ἐπιγραφή· ΧΡΥΣΟΣΤΟΜΟΥ κατὰ Ἰουδαίων. ΙΙ. [524]

211. Χρυσοστόμου εἰς τὴν Γένεσιν λόγοι τρεῖς. Ἔπ, λόγοι διάφοροι πολλῶν ἁγίων πατέρων. Θεοφίλου Ἀλεξανδρείας περὶ τῦ ἀνθρωπίνκ βίκ. Μαρ-

τύριον τᾶ ἁγίε Θεοδώρου τᾶ τύρωνος. Διήγησις περὶ τῶν ἁγίων εἰκόνων. Βασιλείε τᾶ μεγάλου περὶ νηστείας λόγος πρῶτος. Χρυσοστόμου εἰς τὴν προσκύνησιν τᾶ ςαυρᾶ λόγοι δύο. Βασιλείε ἔτι περὶ νηστείας λόγος β΄. Βίος τῆς ὁσίας Μαρίας τῆς Αἰγυπτίας. Χρυσοστόμου εἰς τὸν Εὐαγγελισμὸν λόγος. Τοῦ αὐτᾶ περὶ μετανοίας λόγος. Τοῦ αὐτᾶ περὶ νηστείας λόγος. Ἀναςασίε λόγος περὶ σιωπάξεως. Μεθοδίε λόγος εἰς τὰ βαία. Χρυσοστόμου εἰς τὴν ξηρανθεῖσαν συκῆν λόγος. Τοῦ αὐτᾶ περὶ ἐλεημοσύνης λόγος. Ἀββᾶ Ἐφραὶμ εἰς τὴν πόρνην λόγος. Χρυσοστόμου εἰς τὴν προδοσίαν λόγος. Τοῦ αὐτᾶ εἰς τὸν ςαυρὸν κ̣ εἰς τὸν λῃστὴν λόγος. Ἐπιφανίε Κύπρου εἰς τὴν ταφὴν τᾶ κυρίε ἡμῶν Ἰησοῦ Χριστοῦ λόγος. Βιβλίον δευτέρου μήκους, δέρματι ἐρυθρῷ κεκαλυμμέ̣νον, ᾧ ἡ ἐπιγραφή· ΧΡΥΣΟΣΤΟΜΟΥ ὁμιλίαι εἰς τὴν Γένεσιν. ΚΚ. [525]

212. Χρυσοστόμου μικρόν τι περὶ ψυχῆς. Ἐν τῷ τᾶ δευτέρου μικρᾶ μήκους βιβλίῳ, δέρματι κιρρῷ κεκαλυμμένῳ, ᾧ ἡ ἐπιγραφή· ΣΥΛΛΟΓΑΙ περὶ οὔρων καὶ σφυγμῶν, καὶ ἄλλων τινῶν, ἐκ πολλῶν. Α. [464]

213. Χρυσοστόμου λόγος περὶ προσευχῆς κ̣ εἰς τὸν Φαρισαῖον. Τοῦ αὐτᾶ περὶ μετανοίας. Τοῦ αὐτᾶ εἰς τὸν ἄσωτον υἱόν. Ἰωάννε τᾶ Δαμασκηνᾶ εἰς τὰς κοιμηθέντας. Χρυσοστόμου εἰς τὴν δευτέραν παρουσίαν. Τοῦ αὐτᾶ περὶ κατανύξεως. Ἐφραὶμ τᾶ Σύρου εἰς τὴν δευτέραν παρουσίαν. Γρηγορίε τᾶ Θεολόγου εἰς τὴν πληγὴν τῆς χαλάζης. Χρυσοστόμου εἰς τὸν Ἰωνᾶν. Ἀνδρέε Κρήτης εἰς τὸν ἀνθρώπινον βίον. Βασιλείε τᾶ μεγάλου περὶ νηστείας λόγοι δύο. Γρηγορίε Νύσης ἐγκώμιον εἰς τὸν ἅγιον μεγαλομάρτυρα τᾶ Χριστοῦ Θεόδωρον. Νεκταρίε λόγος περὶ τᾶ ἁγίε Θεο-

δώρου. Διήγησις περὶ τῦ γεγονότος θαύματος ἐν Βηρυτῷ παρὰ τῆς ἁγίας τῦ Χριστῦ εἰκόνος. Ἐπ, περὶ τῆς εἰκόνος τῦ Χριστῦ διήγησις. Διήγησις δι᾽ ἣν τελεῖν τὴν ἐκκλησίαν τὴν ἡμέραν τῆς ὀρθοδοξίας τῇ σεπτῇ κυριακῇ τῶν νηστειῶν μανθάνομεν. Ὑπομνήματα ἀθροισθέντα ἐκ διαφόρων ἱστοριῶν· περὶ τῦ· Χρὴ ἡμᾶς τὰς σεπτὰς εἰκόνας. Γρηγορίου τῦ Διαλόγου, πάπα Ῥώμης, ἐπιστολαὶ δύο πρὸς βασιλέα Λέοντα τὸν Ἴσαυρον περὶ τῆς τιμῆς τῶν ἁγίων εἰκόνων· Περὶ τῦ ἐν τῷ Φρέατι θαύματος τῆς εἰκόνος τῦ Χριστῦ. Χρυσοστόμου περὶ μετανοίας. Τοῦ αὐτῦ περὶ τῦ μὴ αἰσχύνεσθαι ὁμολογεῖν τὸν σταυρόν. Θεοδώρου τῦ Στουδίτου λόγος εἰς τὴν προσκύνησιν τῦ σταυρῦ. Ἰωσὴφ τῦ Θεσσαλονίκης εἰς τὸ αὐτό. Χρυσοστόμου ἔτι περὶ νηστείας. Ἐπ, τῦ αὐτῦ περὶ μετανοίας. Διήγησις περὶ τῆς ἀκαθίστου ἀκολουθίας. Χρυσοστόμου ἔτι περὶ νηστείας. Ἀναστασίου λόγος περὶ τῆς ἁγίας συνάξεως. Χρυσοστόμου εἰς τὸν πλούσιον Λάζαρον. Τοῦ αὐτῦ εἰς τὸν τετραήμερον. Τοῦ αὐτῦ περὶ μνησικακίας. Ἀνδρέου Κρήτης εἰς τὸν τετραήμερον Λάζαρον. Χρυσοστόμου εἰς τὰ βάϊα, ἀτελής. Καλλίστου πατριάρχου ἐγκώμιον εἰς τὸν ἅγιον Ἰωάννην τὸν Νηστευτήν. Ἰωάννου τῦ Δαμασκηνῦ λόγος περὶ τῶν σεπτῶν εἰκόνων· Βίβλος σεπτοῦ μήκους μεγάλου, ἐν περγαμηνῷ, δέρματι κιρρῷ κεκαλυμμένη, ἧς ἡ ἐπιγραφή· ΛΟΓΟΙ διάφοροι πολλῶν ἁγίων πατέρων. Α. [346]

214. Ψαλτήριον μετὰ διαφόρων ἐξηγήσεων τῶν ἁγίων πατέρων. Βίβλος ἁ μεγάλου μήκους, ἐν περγαμηνῷ, παλαιὰ καὶ ἐς κάλλος γεγραμμένη, δέρματι μέλανι κεκαλυμμένη, ἧς ἡ ἐπιγραφή· ΨΑΛΤΗΡΙΟΝ μετ᾽ ἐξ- ηγήσεως. Α. [532]

215. Ψαλμοὶ τῦ Δαβὶδ ος´, ἀρχόμενοι ἀπὸ τῦ σεπτοῦ ψαλμοῦ,

ἐξηγημθμοι παρὰ διαφόρων διδασκάλων, ὥσπερ καὶ τὸ σερῶπον. Βίβλος σερῶπου μεγάλου μήκοις, ἐν περγαμίνῳ, δέρματι κυανῷ κεκαλυμμθμη, ἧς ἡ ἐπιγραφή· ΨΑΛΤΗΡΙΟΝ μετ᾽ ἐξηγήσεως. Β. [533]

216. Ψαλτήριον τ8 Δαβίδ. Ἐρωτήματα τῶν ἁγίων πατέρν κατὰ πεῦσιν κ δπόκρισιν περὶ τῆς ἁγίας Τελάδς. Εὐχαριστηελος ὕμνος μετὰ τὴν ἁγίαν κοινωνίαν. Τροπάρια τ8 ἀμώμου. Ἀκολουθία τῶν δποδείπνων. Ἀκολουθία πεποιημθμη παρὰ τ8 ὁσίu πατρὸς ἡμῶν Ἐφραὶμ, διδάσκουσα πῶς χρὴ σερα σπελάζειν τοῖς μοναχοῖς τῷ ἀπερασπελάσῳ Θεῷ ἐν τῷ καιρῷ τ8 μεσονυκτίⷫ. Ὕμνοι τελαδικοί. Βιβλίον τρείτου μήκοις, ἐν περγαμίνῳ, δέρματι κατασικτῳ σήμασιν ἐρυθροῖς τε κ κιρρ'οῖς κεκαλυμμθμον, ὖ ἡ ἐπιγραφή· ΨΑΛΤΗΡΙΟΝ. Γ. [534]

217. Ὠειγθμοις τῶν εἰς τὸ κατὰ Ἰωάννlν εὐαΓέλιον ἐξηγητικῶν τόμοι λβ´. Τοδ αὐτ8 εἰς τὸ κατὰ Ματθαῖον τόμοι πέντε, δπὸ τ8 δεκάτου τρείτου, ἄνευ δρχῆς ὄντος, μέχρι τ8 ιζ´. Βίβλος σερῶπου μεγάλου μήκοις, δέρματι κατασικτῳ σήμασιν ἐρυθροῖς κ χλωροῖς κεκαλυμμθμη, ἧς ἡ ἐπιγραφή· ΩΡΙΓΕΝΟΥΣ εἰς τὸ κατὰ Ἰωάννlν καὶ κατὰ Ματθαῖον. Β. [536]

218. Ὠειγθμοις φιλοκαλία κ Ζαχαρίu χολασικοδ, ἐπισκόπου Μιτυλθμης, διάλεξις ὅτι ὐ συναίδιος τῷ Θεῷ ὁ κόσμος, δλλὰ δημιούργημα αὐτ8 τυγχάνᵭ. Βιβλίον σερῶπου μήκοις, δέρματι κυανῷ κεκαλυμμθμον, ὖ ἡ ἐπιγραφή· ΩΡΙΓΕΝΟΥΣ φιλοκαλία. Γ. [537]

219. Ὠειγθμοις διάλεξις περὶ τῆς εἰς Θεὸν ὀρθῆς πίσεως δι᾽ ἧς πολλοὶ

τῶν αἱρετικῶν διαφόρεσις ἐξηκότες αἱρέσεις ἐπίστευσαν ὀρθῶς εἰς τίω τᾶ Χριστοῦ πίστιν. Αἰνείᾳ σοφιστοῦ διάλογος Θεόφρατος, ὅτι ἐκ ἔστιν ἀνθρώπων περϐιοτὴ κỳ ὅτι ἀθάνατος ἡ ψυχή. Βιϐλίον περφοτου μικρῶ μήκοις, δέρματι ἐρυθρῶ κεκαλυμμϐνον, ὗ ἡ ἐπιγραφή· ΩΡΙΓΕΝΟΥΣ περὶ πίστεως. Δ. [538]

220. Ὠριγϐνοις εἰς τὸν μακάριον Ἰὼϐ ἐξήγησις. Βίϐλος αʹ μήκοις μικρῶ, δέρματι ἐρυθρῶ κεκαλυμμϐνη, ῆς ἡ ἐπιγραφή· ΩΡΙΓΕΝΗΣ. Ε. [539]

221. Ὠριγϐνοις μέρος ἳ φιλοκαλίας, κατὰ Κέλσου τόμοι ὀκτώ. Βιϐλίον τείτου μήκοις, δέρματι κιρρῶ κεκαλυμμϐνον, ὗ ἡ ἐπιγραφή· ΩΡΙΓΕΝΟΥΣ κατὰ Κέλσου. Ζ. [540]

## ΗΘΙΚΑ.

222. Ἀντιόχου, μοναχοῦ τῆς λαύρας μονῆς τῆς Ἀπαλίνης, περὸς Εὐστάθιον, ἡγούμϐνον πόλεως Ἀγκύρας τῆς Γαλατίας, κεφάλαια ἠθικὰ ρλʹ, ὧν ὁ πίναξ ἐν τῇ ἀρχῇ τᾶ βιϐλίᾳ. Ἐν τῷ τᾶ περφοτου μήκοις βιϐλίῳ, δέρματι κυανῷ κεκαλυμμϐνῳ, ὗ ἡ ἐπιγραφή· ΑΝΤΙΟΧΟΥ μοναχοῦ θεολογικά ἳνα. Α. [29]

223. Ἀντιόχου μοναχοῦ κεφάλαιά ἳνα ἐν διαφόρεσις λόγοις ἠθικοῖς. Γνῶμαί ἳνες πολλῶν. Νείλου μοναχοῦ νουθεσίαι ἳνές. Ἐν τῷ τᾶ τείτου μήκοις παλαιῷ βιϐλίῳ, ἐν χάρτῃ δαμασκίνῳ γεγραμμϐνῳ, ὗ ἡ ἐπιγραφή· ΓΡΗΓΟΡΙΟΥ ἔπη. Σ. [136]

224. Ἀντιόχου παραινέσεις περὸς Εὐστάθιον, ἐν κεφαλαίοις ρλʹ. Ἐν τῷ

τῷ β΄ μικρῷ μήκοις βιϐλίῳ, δέρματι κροκώδῳ κεκαλυμμῴῳ, ᾧ ἡ ἐπιγραφή·
ΑΝΤΙΟΧΟΥ παραινέσεις. Β. [30]

225. Ἀνθολόγιον ἠθικὸν Ἡλίᾳ τινὶ πρεσϐυτέρῳ ἢ ἐκδίκῳ πονηθέν. Τοῦ
ἐν ἁγίοις πατρὸς ἡμῶν ἀϐϐᾶ Μάρκου περὶ νόμου πνευματικοῦ ἐκατοντάδες τέσσαρες. Εὐαγρίου τῷ ἐν Σκήτῃ ἀσκητικὰ ἢ ἠθικὰ κεφάλαια. Ὑποθῆκαί τινες ἐκκλησιαστικαὶ καλούμεναι ἐγχειρείδιον. Τοῦ ἁγίου Μάρκου λόγος
νουθετικὸς πρός τινα Νικόλαον ποθεινὸν ὄντα αὐτῷ. Ταῦτα ἐν τῷ τῷ δευτέρῳ μικρῷ μήκοις βιϐλίῳ περιέχεται, δέρματι κυανῷ κεκαλυμμῴῳ, ᾧ
ἡ ἐπιγραφή· Ἀϐϐᾶ ΘΑΛΑΣΣΙΟΥ ἐκατοντάδες καὶ ὀφφίκιόν τε τῆς ἐκκλησίας. Α. [1]

226. Ἀρριάνου τῶν Ἐπικτήτου διατριϐῶν ἐξήγησις, ἐν βιϐλίοις τέσσαρσιν. Ἐν τῷ τῷ πρώτου μήκοις μικρῷ βιϐλίῳ, δέρματι κιρρῷ κεκαλυμμῴῳ, ᾧ ἡ ἐπιγραφή· ΑΡΡΙΑΝΟΥ εἰς τὰ Ἐπικτήτου. Β. [39]

227. Ἀρμενοπούλου συναγωγὴ τῶν νόμων ἢ ἐπιτομὴ τῶν ἱερῶν κανόνων. Τάξεις τῷ βασιλικοῦ παλατίν, ἢ αἱ τάξεις τῆς ἐκκλησίας, ἢ ὅπως
ἔχοισι τάξεως οἱ θρόνοι τῶν ἐκκλησιῶν τῶν ὑποκειμένων τῷ πατριάρχῃ
Κωνσταντινουπόλεως ἑκάστης ἐπαρχίας. Βιϐλίον πρώτου μήκοις, δέρματι κροκώδῳ κεκαλυμμῴον, ᾧ ἡ ἐπιγραφή· ΑΡΜΕΝΟΠΟΥΛΟΥ νομικόν. Α. [61]

228. Ἀρμενοπούλου ἑξάϐιϐλος, ἄνευ ἀρχῆς, ἢ ἡ ἐπιτομὴ τῶν ἱερῶν
κανόνων. Τάξεις βασιλικαὶ ἢ ἐκκλησιαστικαὶ, ἢ αἱ τάξεις τῶν θρόνων τῶν
ἐκκλησιῶν, ὡς τὸ πρὸ αὐτῷ. Βιϐλίον πρώτου μήκοις, δέρματι μιλτώδῳ
κεκαλυμμῴον, ᾧ ἡ ἐπιγραφή· ΑΡΜΕΝΟΠΟΥΛΟΣ. Β. [62]

229. Ἀρμῥυοπούλου ἐξάβιβλος. Νόμοι κατ' ἐκλογὴν γεωργικοὶ Ἰουστινιανῦ βασιλέως, ἢ ἐπιτομὴ τῶν ἱερῶν κανόνων, ἢ τάξεις ἢ ἀξιώματα τῶ βασιλικοῦ παλατίν ἢ τῆς ἐκκλησίας. Περὶ βαθμῶν συγγενείας τῶν συνοικήσεων. Προνόμιον Νικηφόρου βασιλέως τῶ Βοτανιάτου ἐπικυρῦν τὰς συνοδικὰς ἀποφάσεις. Ἔπι, περὶ βαθμῶν συγγενείας. Νεαραὶ βασιλέως Ἀλεξίν τῶ Κομνῦ. Μιχαὴλ νομοφύλακος τῶ Χούμνν περὶ συγγενείας βαθμῶν. Νόμοι περὶ χρόνων ἢ προθεσμίας ἀπὸ ῥοπῆς ἕως ἐκατὸν ἐνιαυτῶν. Αἱ διατάξεις τῶ Ἰουστινιανῦ. Νεαραὶ Ῥωμανῦ, Κωνσταντίνν, Νικηφόρου, ἢ Λέοντος τῶν βασιλέων. Βίβλος τρίτου μήκοις, δέρματι πορφυρῷ κεκαλυμμένη, ἧς ἡ ἐπιγραφή· ΑΡΜΕΝΟΠΟΥΛΟΣ. Γ. [63]

230. Ἀρμῥυοπούλου ἐξάβιβλος. Τάξεις ἢ ἀξιώματα βασιλικά. Βιβλίον δευτέρου μήκοις μεγάλου, δέρματι κροκώδι κεκαλυμμένον, ὗ ἡ ἐπιγραφή· ΑΡΜΕΝΟΠΟΥΛΟΣ. Δ. [64]

231. Ἀριστοτέλοις οἰκονομικά. Ἐν τῷ τῶ δευτέρου μικρῦ μήκοις βιβλίῳ, δέρματι χλωρῷ κεκαλυμμένῳ, ὗ ἡ ἐπιγραφή· ΗΡΩΔΙΑΝΟΣ. Α. [250]

232. Βασιλείν λόγοι ἠθικοὶ εἰκοσιτέσσαρες, ὧν ὁ κατάλογος ἐν τῇ ἀρχῇ τῶ βιβλίν. Βιβλίον τρίτου μήκοις, ἐν περγαμίνῳ, δέρματι κυανῷ κεκαλυμμένον, ὗ ἡ ἐπιγραφή· ΒΑΣΙΛΕΙΟΥ ἠθικοὶ λόγοι. Η. [83]

233. Βοηπίν περὶ παραμυθίας τῆς φιλοσοφίας βιβλία πέντε, ἃ μετήγαγε Μάξιμος ὁ Πλανούδης εἰς τὴν ἑλλάδα φωνὴν ἐκ τῆς λατινικῆς διαλέκτου. Βιβλίον δευτέρου μήκοις λεπτότατον, ἐν χάρτῃ δαμασκίνῳ, δέρματι μιλτώδι κεκαλυμμένον, ὗ ἡ ἐπιγραφή· ΒΟΗΤΙΟΣ. Α. [100]

234· Γνῶμαι ἐκ τῆς ἐγχειριδίᾳ τῆς Ἐπικτήτου. Ἐν τῷ τῆς δευτέρου μικρῷ μήκοις βιβλίῳ, δέρματι ἐρυθρῷ κεκαλυμμένῳ, ᾧ ἡ ἐπιγραφή· ΓΡΗΓΟΡΙΟΥ Νύσσης καὶ Βασιλείᾳ περὶ παρθενίας. Β. [138]

235. *Sententie Democriti et aliorum philosophorum.* Γνῶμαι κατ᾽ ἐκλογὴν ἐκ τῶν Δημοκρίτου ἢ ἑτέρων φιλοσόφων. Ἐν τῷ τῆς δευτέρου μήκοις βιβλίῳ, δέρματι ἐρυθρῷ κεκαλυμμένῳ, ᾧ ἡ ἐπιγραφή· ΔΙΑΦΟΡΑ ἵνα τῆς θείας Γραφῆς. Β. [153]

236. Ἐκλογαὶ ἢ σύνοψις τῶν Βασιλικῶν ἑξήκοντα βίβλων, κατὰ στοιχεῖον. Καὶ Νεαραὶ Ῥωμανᾶ, ἢ Νικηφόρου, ἢ Κωνσταντίνα, ἢ Βασιλείᾳ Πορφυρογεννήτου τῶν βασιλέων ἀπεράδιω. Βίβλος πρῶτου μήκοις μεγάλου ἢ παχέος, δέρματι μέλανι κεκαλυμμένη, ἧς ἡ ἐπιγραφή· ΝΟΜΩΝ ΕΚΛΟΓΑΙ. Α. [393]

237. Ἐκλογαὶ νόμων πολιτικῶν τε ἢ ἐκκλησιαστικῶν. Βιβλίον τρίτου μήκοις μικρᾷ, δέρματι ἐρυθρῷ κεκαλυμμένον, ἐν περγαμίνῳ, ᾧ ἡ ἐπιγραφή· ΝΟΜΩΝ ΕΚΛΟΓΑΙ. Β. [394]

238. Ἐπιτομὴ τῶν ἱερῶν κανόνων Ἀρμενοπούλου. Ἑξάβιβλος τῆς αὐτῆς. Ἑρμηνεία τις χρήσιμος τοῖς νοταρίοις. Ἔκθεσις τῶν ὑποκειμένων τῇ Κωνσταντινουπόλᾳ μητροπόλεων. Νόμοι γεωργικοὶ Ἰουστινιανᾶ βασιλέως. Νεαραὶ Ῥωμανᾶ, Νικηφόρου, Βασιλείᾳ τῆς Νέᾳ, Κωνσταντίνᾳ τῆς Πορφυρογεννήτου, Λέοντος ἢ Μανουήλου τῆς Κομνηνᾶ τῶν βασιλέων. Προνόμιον Νικηφόρου βασιλέως τῆς Βοτανιάτου ἐπικυροῦ τὰς συνόδοις. Σχόλια εἰς τὰς Νεαράς,

πεεὶ συμβολαιογράφων. Βιβλίον δεύτερου μήκοις μικρᾶ, δέρματι κυανῷ κεκαλυμμῄνον, ᾦ ἡ ἐπιγραφή· ΑΡΜΕΝΟΠΟΥΛΟΣ. Ε. [65]

239. Ἐκλογαὶ τῆς ἑξηκονταβίβλου, Θεοδώρου Ἑρμοπολίτου, μετ' ἐξηγήσεως, εἰς δέκα βιβλία διῃρημῄναι. Μιχαὴλ ἀνθυπάτου καὶ κριτοῦ τᾶ Ἀπαλειώπου πραγματεία τῶν σιωοψιϸέντων νόμων. Βιβλίον πρώπου μήκοις μικρᾶ παχέος, δέρματι κυανῷ κεκαλυμμῄνον, ᾦ ἡ ἐπιγραφή· ΕΚΛΟΓΑΙ τῆς ἑξηκονταβίβλου. Α. [176]

240. Ἐκ τῶν ἠθικῶν Πλουτάρχου πεεὶ ἀρετῆς καὶ κακίας, κ πεεὶ παίδων ἀγωγῆς. Ἐν τῷ τᾶ β' μικρᾶ μήκοις βιβλίῳ, δέρματι κυανῷ κεκαλυμμῄνῳ, ᾦ ἡ ἐπιγραφή· ΓΡΑΜΜΑΤΙΚΑ ἵνα. Α. [118]

241. *Constantini exhortationes ad filium.* Κωνϲανπίνᾳ βασιλέως νουθεσίαι πρὸς τὸν ἴδιον αὐπᾷ υἱὸν Ῥωμανὸν τὸν Πορφυρογγύνηπον, ὅπως δεῖ γινώσκειν παντὸς ἔθνοις φύσεις τε κ ἤθη, κ ἰδιώματα, κ τόπων κ χωρῶν αὐτῶν, κ ποῖον ἐξ αὐτῶν δύναπαι ὠφελῆσαι Ῥωμαίοις, κ ποῖον ὐχί. Βίβλος πρώπου μήκοις, δέρματι λευκῷ κεκαλυμμῄνη, ἧς ἡ ἐπιγραφή· ΚΩΝΣΤΑΝΤΙΝΟΥ βασιλέως νουθεσίαι. Α. [334]

242. Νόμων ἐκλογαὶ Βασιλείᾳ, Κωνϲανπίνᾳ κ Λέοντος τῶν αὐτοκρατόρων, ἐν περγαμίωῷ. Βιβλίον τρίπου μήκοις μεγάλου, δέρματι μέλανι κεκαλυμμῄνον, ᾦ ἡ ἐπιγραφή· ΝΟΜΩΝ ΕΚΛΟΓΑΙ. Γ. [395]

243. *Officium ecclesie Constantinopoli.* Τάξεις κ ὀφφίκια τῆς ἐκκλησίας

Κωνσαντινουπόλεως. Λέοντος, Κωνσαντίνε, Βασιλέιε τῶν αὐτοκρατόρων ἐκλογὴ κỳ ἐπιδιόρθωσις νόμων, ὑπὸ τῶν Ἰνστιτούτων, τῶν Διγέστων, τε͂ Κώδικος, τῶν Νεαρῶν τε͂ Ἰουστινιανε͂ διατάξεων. Νομοθεσία Ῥωμανε͂ βασιλέως σιωπεθεῖσα παρὰ Κοσμᾶ τε͂ Μαγίστρε. *Jusjurandum judicum catholicorum.* Ὁρκωμοτικὸν τῶν καθολικῶν κριτῶν. Βίβλος τρίτου μήκοις, δέρματι μιλτώδ⳽ κεκαλυμμθμη, ἧς ἡ ἐπιγραφή· ΝΟΜΩΝ ΕΚΛΟΓΑΙ. Δ. [396]

244. Συμεὼν τε͂ Νέε κỳ θεολόγου, ἡγουμθμε μονῆς τε͂ ἁγίε Μάμαντος τῆς Ξηροκέρκου, κεφάλαια πρακτικὰ κỳ θεολογικά. Ἐν τῷ τε͂ β′ μικρε͂ μήκοις βιβλίῳ, δέρματι κυανῷ κεκαλυμμθμῳ, ε͂ ἡ ἐπιγραφή· Ἀββᾶ ΘΑΛΑΣΣΙΟΥ ἐκατοντάδες κỳ ὀφφίκιόν τε τῆς ἐκκλησίας. Α. [1]

245. *Chrysostomi moralia.* Χρυσοστόμου ἠθικά τινα διηρημθμα ἐν τέσσαρσι κỳ τεσσαράκοντα κεφαλαίοις. Βιβλίον β′ μικρε͂ μήκοις, δέρματι ἐρυθρῷ κεκαλυμμθμον, ε͂ ἡ ἐπιγραφή· ΧΡΥΣΟΣΤΟΜΟΥ ἠθικά. ΘΘ. [523]

## ΦΥΣΙΚΑ.

246. Ἀναστασίε τε͂ Σιναΐτου φισικαỳ ὑπορίαỳ περὶ ζωῆς κỳ θανάτου. Ἐν τῷ τε͂ δευτέρου μήκοις βιβλίῳ, δέρματι ἐρυθρῷ κεκαλυμμθμῳ, ε͂ ἡ ἐπιγραφή· ΙΟΥΣΤΙΝΟΥ μάρτυρος, κỳ ἄλλα. Γ. [293]

247. Ἀλεξάνδρε Ἀφροδισιέως περὶ κράσεως κỳ αὐξήσεως. Ἐν τῷ ἐπιγεγραμμθμῳ βιβλίῳ, ΑΙΛΙΑΝΟΥ, κỳ ἄλλα, τείτου μήκοις, δέρματι χλωρῷ κεκαλυμμθμῳ. Β. [13]

248. Ἀλεξάνδρε Ἀφροδισιέως σχόλια εἰς τὸ περὶ αἰσθήσεως κỳ αἰσθητε͂.

Μιχαήλου Ἐφεσίχ ϟόλια εἰς τὸ περὶ μνήμης κ̩ ἀναμνήσεως. Τοῦ αὐτῷ περὶ ὕπνχ κ̩ ἐϟρηϟόρσεως. Τοῦ αὐτῷ περὶ ζῴων κινήσεως. Τοῦ αὐτῷ εἰς τὸ περὶ μακροβιότητος κ̩ βραχυβιότητος. Τοῦ αὐτῷ εἰς τὸ περὶ γήρως καὶ νεότητος, κ̩ ἀναπνοῆς. Περκλῆ Φισικὴ ϟοιχείωσις. Ἐν τῷ τῷ περϟτου μήκοις μικρῷ βιβλίῳ, ὀρϟοϟράφῳ, ἐν περγαμῖνῳ, ᵭέρμαπ λευκῷ μέλανι πεποικιλμϟῳ κεκαλυμμϟῳ, ᾧ ἡ ἐπιϟραφή· ΑΛΕΞΑΝΔΡΟΣ. Β. [73]

249. Ἀριϟοτέλοις Φισικῆς ἀκροάσεως βιβλία ὀκτὼ, μετὰ ϟολίων ἐν τῷ λώμαπ κ̩ μετὰ ψυϟαϟωϟιῶν διὰ τῶν σελίδων. Τοῦ αὐτῷ περὶ ϟυέσεως κ̩ Φθορᾶς βιβλία δύο. Περὶ ζῴων μρείων βιβλία έ. Περὶ ζῴων πορείας. Περὶ μνήμης κ̩ ἀναμνήσεως. Περὶ ὕπνχ, καὶ τῆς καϟ ὕπνον μαντικῆς. Περὶ ἐνυπνίων. Περὶ ζῴων κινήσεως. Πάντα μετὰ ϟολίων κ̩ ᵭποσημειώσεων ἐν τῷ λώμαπ κ̩ ψυϟαϟωϟιῶν διὰ τῶν σελίδων. Ἐν τῷ τῷ δευτέρχ μήκοις μεγάλχ βιβλίῳ, ἐν χάρτῃ δαμασκίνῳ ϟεϟραμμϟῳ, ᵭέρμαπ κυανῷ κεκαλυμμϟῳ, ᾧ ἡ ἐπιϟραφή· ΑΡΙΣΤΟΤΕΛΟΥΣ Φισικὴ. Ζ. [50]

250. Ἀριϟοτέλοις Φισικὰ βιβλία ή, μετὰ ϟολίων ἐν τῷ λώμαπ καὶ ψυϟαϟωϟιῶν. Τοῦ αὐτῷ περὶ ὑρανῷ βιβλία τέσαρα, καὶ ταῦτα μετὰ ϟολίων κ̩ ψυϟαϟωϟιῶν διὰ τῶν σελίδων. Ἐν τῷ τῷ τείτου μήκοις παλαιῷ βιβλίῳ, ἐν χάρτῃ δαμασκίνῳ ϟεϟραμμϟῳ, ᵭέρμαπ ποικίλῳ δίκην ἐμπορφύρχ μϟρμϟρχ καπατίκτου κεκαλυμμϟῳ, ᾧ ἡ ἐπιϟραφή· ΑΡΙΣΤΟΤΕΛΟΥΣ Φισικὴ. Η. [51]

251. Ἀριϟοτέλοις περὶ φυτῶν βιβλία β΄. Ἀλεξάνδρχ Ἀφροδισιέως περὶ μίξεως. Ἐν τῷ τῷ περϟτου μήκοις βιβλίῳ, ᵭέρμαπ χλωρῷ κεκαλυμμϟῳ, ᾧ ἡ ἐπιϟραφή· ΑΡΙΣΤΟΤΕΛΟΥΣ μετὰ τὰ Φισικά. Δ. [48]

252. Ἀριστοτέλοις περὶ ψυχῆς βιβλία γ΄. Πρόκλυ Διαδόχου φισικὴ σοιχείωσις. Ἀλεξάνδρυ Ἀφροδισιέως περὶ κράσεως καὶ αὐξήσεως. Ἐν τῷ τῦ β΄ μήκοις δακτυλιαίῳ βιβλίῳ, δέρματι κυανῷ κεκαλυμμῴῳ, ὗ ἡ ἐπιγραφή· ΑΡΙΣΤΟΤΕΛΟΥΣ περὶ ψυχῆς. Θ. [52]

253. Ἀριστοτέλοις Ἐοπικῶν βιβλία ζ΄. Ἐν τῷ τῦ β΄ μήκοις βιβλίῳ, δέρματι κυανῷ κεκαλυμμῴῳ, ὗ ἡ ἐπιγραφή· ΑΡΙΣΤΟΤΕΛΟΥΣ Ἐοπικά. Λ. [55]

254. Ἀριστοτέλοις μετεωρολογικῶν βιβλία τέσσαρα μετ᾽ ἐξηγήσεως Ἀλεξάνδρυ τῦ Ἀφροδισιέως. Ἐν τῷ τῦ β΄ μήκοις βιβλίῳ, δέρματι κυανῷ κεκαλυμμῴῳ, ὗ ἡ ἐπιγραφή· ΑΡΙΣΤΟΤΕΛΟΥΣ μετέωρα. Μ. [56]

255. Ἀριστοτέλοις φισικὰ προβλήματα κατ᾽ εἶδος σιωαγωγῆς. Ἐν τῷ τῦ δευτέρυ μικρῦ μήκοις βιβλίῳ, δέρματι κυανῷ κεκαλυμμῴῳ, ὗ ἡ ἐπιγραφή· ΑΡΙΣΤΟΤΕΛΟΥΣ προβλήματα. Ν. [57]

256. Ἀριστοτέλοις πρὸς Ἀλέξανδρον περὶ κόσμυ. Ἐν τῷ τῦ τρίτυ μήκοις παχέος βιβλίῳ, δέρματι κροκώδῃ κεκαλυμμῴῳ, ὗ ἡ ἐπιγραφή· ΒΑΣΙΛΕΙΟΥ ἑξαήμερος καὶ ἄλλα. Δ. [80]

257. Βλεμμύδου φισικὰ ἐν σιωόψ. Βιβλίον β΄ μήκοις μεγάλου, δέρματι κιρρῷ κεκαλυμμῴον, ὗ ἡ ἐπιγραφή· ΒΛΕΜΜΥΔΟΥ φισικά. Α. [95]

258. Βλεμμύδου φισικὰ κατὰ σιωοψιν. Βιβλίον τρίτυ μήκοις, δέρματι μέλανι κεκαλυμμῴον, ὗ ἡ ἐπιγραφή· ΒΛΕΜΜΥΔΟΥ φισικά. Β. [96]

259. Βλεμμύδου περὶ φισικῶν ἀρχῶν, ζουτέςι τὰ Φισιολογικὰ, ἐς κάλλος γεγραμμ[έ]να. Βιβλίον ἐν χάρτῃ δαμασκίωῷ, δέρματι ἐρυθεῷ κεκαλυμμ[έ]νον, ὅ ἡ ἐπιγραφή· ΒΛΕΜΜΥΔΗΣ. Δ. [98]

260. Γρηγορίου Νύσης περὶ τῆς τῆ κόσμη Φισιολογίας κ) τῆ ἀνθρώπου, ἐν κεφαλαίοις λ΄. Ἐν τῷ τῆ δευτέρου μήκοις μεγάλου βιβλίω, δέρματι μιλτώδ[ει] κεκαλυμμ[έ]νῳ, ὅ ἡ ἐπιγραφή· ΓΡΗΓΟΡΙΟΣ ὁ Νύσης. Γ. [139]

261. Γρηγορίου Νύσης περὶ Φισιολογίας τῆ κόσμη κ) τῆ ἀνθρώπου, ἐν κεφαλαίοις λ΄. Βιβλίον δευτέρου μικρῆ μήκοις, δέρματι κυανῷ κεκαλυμμ[έ]νον, ὅ ἡ ἐπιγραφή· ΓΡΗΓΟΡΙΟΣ ὁ Νύσης. Δ. [140]

262. Γεωπονικόν. Βιβλίον πρώτου μήκοις, δέρματι κυανῷ κεκαλυμμ[έ]νον, ὅ ἡ ἐπιγραφή· ΓΕΩΠΟΝΙΚΟΝ. Α. [94]

263. Γεωργίου Παχυμέρη περὶ ψυχῆς. Τοῦ αὐτῆ περὶ αἰσθήσεως καὶ αἰσθητῶν. Τοῦ αὐτῆ περὶ μνήμης κ) τῆ μνημονεύειν κ) ἀναμνήσεως. Τοῦ αὐτῆ περὶ ὕπνου κ) ἐγρηγόρσεως. Τοῦ αὐτῆ περὶ τροφῆς. Τοῦ αὐτῆ περὶ ἐνυπνίων. Τοῦ αὐτῆ περὶ τῆς καθ᾽ ὕπνον μαντικῆς. Τοῦ αὐτῆ περὶ ζώων κινήσεως. Τοῦ αὐτῆ περὶ νεότητος κ) γήρως. Τοῦ αὐτῆ περὶ ἀναπνοῆς. Ἐν τῷ τῆ τετάρτου μήκοις μεγάλου πάνυ παχέος βιβλίω, κατεσκευασμένῳ ἰταλιςὶ, δέρματι ἐρυθεῷ κεκαλυμμ[έ]νῳ, ὅ ἡ ἐπιγραφή· ΙΟΥΣΤΙΝΟΥ μάρτυρες καὶ Παχυμέρη. Β. [292]

264. Θεμιςίου παράφρασις εἰς τὰ περὶ Φισικῆς ἀκροάσεως ὀκτὼ βι-

βλία τῷ Ἀριστοτέλοις. Βιβλίον αʹ μήκοις μικρῷ, δέρματι κυανῷ κεκαλυμμένον, ὃ ἡ ἐπιγραφή· ΘΕΜΙΣΤΙΟΣ. Β. [258]

265. Θεμισίου παράφρασις εἰς τὰ τῆς Φισικῆς ἀκροάσεως βιβλία ηʹ, εἰς τὸ περὶ μνήμης κỳ ἀναμνήσεως, εἰς τὸ περὶ ὕπνε κỳ ἐγρηγόρσεως, εἰς τὸ περὶ ἐνυπνίων, εἰς τὸ περὶ καθ᾽ ὕπνον μαντικῆς. Βιβλίον πρώτου μήκοις, δέρματι κυανῷ κεκαλυμμένον, ὃ ἡ ἐπιγραφή· ΘΕΜΙΣΤΙΟΥ εἰς τὰ Φισικά. Γ. [259]

266. Θεμισίου παράφρασις εἰς τὰ ὀκτὼ βιβλία περὶ Φισικῆς ἀκροάσεως. Τοῦ αὐτῷ εἰς τὸ περὶ μνήμης κỳ ἀναμνήσεως. Τοῦ αὐτῷ εἰς τὸ περὶ ὕπνε κỳ ἐγρηγόρσεως. Τοῦ αὐτῷ εἰς τὸ περὶ ἐνυπνίων. Τοῦ αὐτῷ εἰς τὸ περὶ τῆς καθ᾽ ὕπνον μαντικῆς. Βιβλίον πρώτου μήκοις, δέρματι πορφυρῷ κεκαλυμμένον, ὃ ἡ ἐπιγραφή· ΘΕΜΙΣΤΙΟΣ. Δ. [263]

267. Θεοφράσου περὶ αἰσθήσεων. Σιμπλικίε Ἐξήγησις εἰς τὸν Ἐπίκτητον. Βιβλίον δευτέρου μήκοις, δέρματι κυανῷ κεκαλυμμένον, ὃ ἡ ἐπιγραφή· ΘΕΟΦΡΑΣΤΟΣ. [273]

268. Θεοφράσου περὶ φυτῶν ἱσορίας βιβλία ηʹ. Τοῦ αὐτῷ περὶ τῶν τῶν φυτῶν ὀπῶν. Ἐν τῇ τῷ αʹ μεγάλου μήκοις βίβλῳ, δέρματι κυανῷ κεκαλυμμένη, ἧς ἡ ἐπιγραφή· ΟΛΥΜΠΙΟΔΩΡΟΥ εἰς τὸν Φαίδωνα. Β. [401]

269. Θεοδώρου τῷ Γαζῆ περὶ τῷ ὅτι ἡ Φύσις ἕνεκα τῷ παντὸς ποιεῖ. Ἐν τῷ τῷ πρώτου μήκοις βιβλίῳ, δέρματι μέλανι κεκαλυμμένῳ, ὃ ἡ ἐπιγραφή· ΩΡΙΓΕΝΗΣ κατὰ Μαρκιανισῶν. Α. [535]

270. Θεοφίλου ἐποιωναγωγὴ περὶ κοσμικῶν καταρχῶν. Ἐν τῷ ἐπιγεγραμμένῳ βιβλίῳ, ΑΓΑΘΗΜΕΡΟΥ γεωγραφία, δέρματι πορφυρῷ κεκαλυμμένῳ, μήκοις πρώτου. Α. [3]

271. Μελετίε μοναχοῦ περὶ φύσεως ἀνθρώπου, βιβλίον ἐξερανισθὲν κỳ σιωτεθὲν ἐκ τῶν τῆς ἐκκλησίας ἐνδόξων τε κỳ τῶν ἔξω λογάδων. Νεμεσίε, ἐπισκόπου Ἐμέσης, περὶ φύσεως ἀνθρώπου λόγος κεφαλαιώδης. Βίβλος πρώτου μήκοις, δέρματι ἐρυθρῷ κεκαλυμμένη, ἧς ἡ ἐπιγραφή· ΜΕΛΕΤΙΟΥ περὶ φύσεως ἀνθρώπου. Α. [365]

272. Μετοχίτου εἰς τὸ περὶ ζώων πορείας ἐξήγησις. Τοῦ αὐτοῦ εἰς τὸ περὶ ζώων μωρίων α', β', γ', δ'. Τοῦ αὐτοῦ εἰς τὸ περὶ ζώων γενέσεως α', β', γ', δ', ε'. Τοῦ αὐτοῦ εἰς τὰ μετεωρολογικὰ α', β', γ', δ'. Τοῦ αὐτοῦ εἰς τὰ περὶ αἰσθήσεως κỳ αἰσθητῶν α', β'. Βίβλος πρώτου μήκοις μεγάλου, δέρματι πορφυρῷ κεκαλυμμένη, ἧς ἡ ἐπιγραφή· ΜΕΤΟΧΙΤΟΥ εἰς τὸ περὶ ζώων τῷ Ἀριστοτέλει. Β. [368]

273. Μιχαὴλ Ἐφεσίε σχόλια εἰς τὸ περὶ μνήμης κỳ ἀναμνήσεως, καὶ ὕπνε, κỳ τῆς καθ' ὕπνον μαντικῆς Ἀριστοτέλει. Εἰς τὸ περὶ ζώων πορείας. Εἰς τὸ περὶ βραχυβιότητος κỳ μακροβιότητος. Εἰς τὸ περὶ γήρως κỳ νεότητος, κỳ ζωῆς κỳ θανάτου, κỳ περὶ ἀναπνοῆς. Εἰς τὸ περὶ ζώων κινήσεως. Βίβλος πρώτου μήκοις, δέρματι μέλανι κεκαλυμμένη, ἧς ἡ ἐπιγραφή· ΜΙΧΑΗΛ ΕΦΕΣΙΟΣ. Β. [369]

274. Νικήτα, μοναχοῦ τῷ Στηθάτου κỳ πρεσβυτέρου τῆς μονῆς τῷ Στου-

δἴϰ, φισικὰ ἡ γνωμικὰ κεφάλαια, διηρημῆνα εἰς τρεῖς ὁκαπονπάδας, ἅπερ
τὸ τᾶ β′ μικρᾶ μήκοις περιέχᴎ βιβλίον, κεκαλυμμῆνον δέρματι κυανῷ, ᾦ
ἡ ἐπιγραφή· ΑΒΒΑ ΘΑΛΑΣΣΙΟΥ ὁκαπονπάδες ϰαὶ ὀφφίκιόν τε τῆς ὁκκλη-
σίας. Α. [1]

275. Νεμεσίϰ, ἐπισκόπου Ἐμέσης, περὶ φύσεως ἀνθρώπου. Ἀλεξάνδρϰ
Ἀφροδισιέως ἐπί ἴσων ὑπορείαις λύσεις. Ἐν τῷ τᾶ δευτέρυ μικρᾶ μήκοις
βιβλίῳ, ἐν περγαμίωῷ, δέρματι μιλτώδᴎ κεκαλυμμῆνῷ, ᾦ ἡ ἐπιγραφή·
ΙΟΥΣΤΙΝΟΣ μάρτυς. Δ. [294]

276. Νεμεσίϰ περὶ φύσεως ἀνθρώπου. Ἰωάννϰ τᾶ Δαμασκίωᾶ φυ-
σικά. Βιβλίον δευτέρυ μήκοις, δέρματι ἐρυθρᾷ κεκαλυμμῆνον, παλαιὸν, ἐν
χάρτῃ, ᾦ ἡ ἐπιγραφή· ΝΕΜΕΣΙΟΥ περὶ φύσεως ἀνθρώπου. Α. [382]

277. Νεμεσίϰ περὶ φύσεως ἀνθρώπου. Βιβλίον δευτέρυ μήκοις, δέρ-
ματι χλωρᾷ κεκαλυμμῆνον, ᾦ ἡ ἐπιγραφή· ΝΕΜΕΣΙΟΥ περὶ φύσεως ἀν-
θρώπου. Β. [383]

278. Νεμεσίϰ περὶ φύσεως ἀνθρώπου, δὶς γεγραμμῆνον. Θεοφίλου
περὶ τῆς τᾶ ἀνθρώπου κατασκευῆς. Βιβλίον πρώτου μήκοις, δέρματι
κυανῷ κεκαλυμμῆνον, ᾦ ἡ ἐπιγραφή· ΝΕΜΕΣΙΟΥ περὶ φύσεως ἀνθρώ-
που. Γ. [384]

279. Νικηφόρϰ Βλεμμύδϰ φισικά τινα. Βιβλίον δευτέρυ μήκοις,
δέρματι κιρρῷ κεκαλυμμῆνον, ᾦ ἡ ἐπιγραφή· ΒΛΕΜΜΥΔΟΥ φισικά. Α. [95]

280. Παρεκβολαὶ ὑπὸ τῶ Δαμασκίυ εἰς τὸ ῶεϼτον πεϼὶ ὑϼανῶ. Ἀδαμαντίυ σοφιςοῦ φισιογνωμικὰ βιβλία β΄. Ἐν τῷ τῶ ῶεϼτου μήκοις βιβλίῳ, δέρματι κυανῷ κεκαλυμμ⸌ῳ, ὅ ἡ ἐπιϒραφή· ΕΡΜΕΙΑΣ εἰς τὸν Φαῖδρον. Α. [188]

281. Πεϼὶ τῆς τῶ κόσμυ κὴ τῶ ἀνϑϼώπου κατασκευῆς. Ἐν τῷ τῶ β΄ μήκοις βιβλίῳ, δέρματι κροκώδϗ κεκαλυμμ⸌ῳ, ὅ ἡ ἐπιϒραφή· ΤΟ ΜΙΚΡΟΝ ΔΥΝΑΜΕΡΟΝ. Α. [174]

282. Πεϼὶ φύσεως τῶν ζῴων, ἐν σιω·όϞ. Ἐν τῷ τῶ δευτέϼυ μικϼῶ μήκοις βιβλίῳ, δέρματι κιρρῷ κεκαλυμμ⸌ῳ, ὅ ἡ ἐπιϒραφή· ΠΤΟΛΕΜΑΙΟΥ πετϼάβιβλος, ἐν ᾧ καὴ πεϼὶ τῶν ιβ΄ λίϑων. Α. [448]

283. Σχόλιά τινα ἀνώνυμα εἰς τὰ φισικὰ τῶ Ἀϼιςοτέλυις. Ὁμοίως καὴ Ψελλῶ ἐξήϒησις σύωτομος κὴ σαφεστάτη εἰς τὴυ αὐτὴυ φισικὴν τῶ Ἀϼιςοτέλυις. Βιβλίον ῶεϼτου μήκοις παχὺ, δέρματι κυανῷ κεκαλυμμ⸌ον, ὅ ἡ ἐπιϒραφή· ΣΧΟΛΙΑ ΤΙΝΑ εἰς τὰ φισικὰ Ἀϼιςοτέλυις. Α. [475]

284. Σχόλια εἰς τὸ πεϼὶ ζῴων ϒϹνέσεως, ὧν ἡ ἐπιϒραφὴ τῶ ἐξηϒητοῦ λείπει, ἄρχεται δὲ ὑπὸ τῶ ῶεϼτου μέχϼι τῶ πέμπτϗ. Ἔπ, ἐν τῷ αὐτῷ, ϒόλια εἰς τὸ πεϼὶ ζῴων ποϼείας, εἰς τὸ πεϼὶ ζῴων κινήσεως, εἰς τὸ πεϼὶ μακϼοβιότητος κὴ βϼαχυβιότητος, εἰς τὸ πεϼὶ γήϼεϾς κὴ νεότητος, κὴ ζωῆς κὴ ϑανάτου, κὴ ἀναπνοῆς, εἰς τὸ πεϼὶ ὕπνυ κὴ ἐϒϼηϒόϼσεως, εἰς τὸ πεϼὶ ἐνυπνίων, εἰς τὸ πεϼὶ τῆς καϑ᾽ ὕπνον μαντικῆς· ἄνευ ἐπιϒραφῆς πάντα. Βιβλίον δευτέϼυ μήκοις, δέρματι χλωϼῷ κεκαλυμμ⸌ον, ὅ ἡ ἐπιϒραφή· ΣΧΟΛΙΑ εἰς τὸ πεϼὶ ζῴων ϒϹνέσεως. Β. [476]

285. Σχόλια εἰς τὸ περὶ ζώων μορείων α΄, β΄, γ΄, δ΄, Μιχαὴλ Ἐφεσίε, εἰς τὸ περὶ ζώων πορείας, εἰς τὸ περὶ μνήμης ἢ ἀναμνήσεως, ὕπνε ἢ ἐρηγόρσεως ἢ τῆς καθ᾽ ὕπνον μαντικῆς, εἰς τὸ περὶ ὕπνε ἢ ἐρηγόρσεως, εἰς τὸ περὶ ζώων κινήσεως, εἰς τὸ περὶ μακροβιότητος ἢ βραχυβιότητος, εἰς τὸ περὶ ζώων γρυέσεως α΄, β΄, γ΄, δ΄, εἰς τὸ περὶ γήρως ἢ νεότητος, καὶ ζωῆς ἢ θανάτου ἢ περὶ ἀναπνοῆς, ὧν ἡ ἐπιγραφὴ τῦ ὀξηγητοῦ λείπει. Βίβλος σεπτου μήκοις μεγαλὴ, δέρματι κροκώδϞ κεκαλυμμῤμη, ἧς ἡ ἐπιγραφή· ΣΧΟΛΙΑ εἰς τὰ περὶ ζώων. Γ. [477]

286. Σύνοψις περὶ ὑρανῦ ἢ τῶν ὑπ᾽ αὐτῷ περιεχομῤμων, ἤτοι γῆς ἢ θαλάσης. Ἀριστοτέλοις περὶ κόσμε. Ἐν τῷ τῦ β΄ μικρῷ μήκοις, δέρματι χλωρῷ κεκαλυμμῤμῳ βιβλίῳ, ὖ ἡ ἐπιγραφή· ΚΛΕΟΜΗΔΟΥΣ καὶ ἄλλα ἄλλων. Α. [331]

287: Συλλογαί ἑνες ἀπὸ τῶν κδ΄ βιβλίων τῆς γεωπονίας τῦ Κασιανῦ, περὶ τῦ φυτεύειν, σπείρειν, συλλέγειν, ἢ περὶ ζώων παντοίων, χερσαίων τε ἢ πλωῶν, ἢ ἰχθύων. Ἔπι, φισιογνωμονικά ἑνα τῦ Παλαίμωνος, ἀτελῆ. Ἐν τῷ τῦ τείτου μήκοις παλαιοτάτῳ βιβλίῳ, δέρματι κυανῷ κεκαλυμμῤμῳ, ὖ ἡ ἐπιγραφή· ΣΥΛΛΟΓΑΙ ἰατρικαὶ καὶ ἄλλα. Γ. [466]

288. Συνεσίε περὶ ἐνυπνίων μετ᾽ ὀξηγήσεως τῦ Γρηγορᾶ. Ἐν τῷ τῦ σεπτου μήκοις βιβλίῳ, δέρματι μιλτώδϞ κεκαλυμμῤμῳ, ὖ ἡ ἐπιγραφή· ΣΥΝΕΣΙΟΥ λόγοι. Α. [473]

289. Συνεσίε λόγος περὶ ἐνυπνίων. Ἐν τῷ τῦ δευτέρου μικρῷ μήκοις

βιβλίῳ, δέρματι κυανῷ κεκαλυμμῖμῳ, ᾧ ἡ ἐπιγραφή· ΣΥΝΕΣΙΟΥ καὶ ἄλλα τινῶν. Β. [474]

290. Ὠκέλλυ τῶ Λευκανῶ περὶ φύσεως τῶ παντός. Ἐν τῷ τῶ πρώ-του μήκοις βιβλίῳ, δέρματι πορφυρῷ κεκαλυμμῖμῳ, ᾧ ἡ ἐπιγραφή· ΑΜΜΩΝΙΟΣ εἰς τὰς ε΄ φωνάς. Δ. [25]

## ΦΙΛΟΣΟΦΙΚΑ.

291. Ἑρμείυ φιλοσόφυ σχόλια εἰς τὸν Φαῖδρον τῶ Πλάτωνος, ἐν τεισὶ βιβλίοις. Βίβλος πρώτου μήκοις, δέρματι κυανῷ κεκαλυμμῖμύη, ἧς ἡ ἐπι-γραφή· ΕΡΜΕΙΑΣ εἰς τὸν Φαῖδρον. Α. [188]

292. Ἑρμείυ φιλοσόφυ σχόλια εἰς τὸν Φαῖδρον τῶ Πλάτωνος, ἐν τεισὶ βιβλίοις. Βίβλος πρώτου μήκοις, δέρματι μέλανι κεκαλυμμῖμύη, ἧς ἡ ἐπι-γραφή· ΕΡΜΕΙΑΣ. Β. [189]

293. Ἑρμοῦ Τρισμεγίστου ποιμάνδρης. Ὠκέλλυ φιλοσόφυ περὶ τῶ παντός. Ἐν τῷ τῶ δευτέρυ μήκοις μικρῷ βιβλίῳ, δέρματι κυανῷ κεκα-λυμμῖμῳ, ᾧ ἡ ἐπιγραφή· ΗΡΩΝΟΣ πνευματικά. Β. [252]

294. Ἑρμοῦ Τρισμεγίστου περὶ σεισμῶν. Ἐν τῷ τῶ δευτέρυ μήκοις βιβλίῳ, δέρματι κιρρῷ κεκαλυμμῖμῳ, ᾧ ἡ ἐπιγραφή· ΘΕΟΓΝΙΣ καὶ ἄλλα. Α. [269]

295. Ζωσίμου περὶ ἱερᾶς τέχνης, ἢ τῆς ἀρετῆς τῆς τῶν ὑδάτων συω-θέσεως τῆς χρυσοποιίας, καὶ περὶ ὀργάνων καὶ καμίνων. Εἰσὶ δὲ καὶ ἄλλοι

πολλοὶ ἐν αὐτῷ τῶν διδασκόντων ταύτίω τίω τέχνίω, ὧν ᾂ ὀνόματα ταῦτα·
Χεισιανὸς, Ἡλιόδωρος, Θεόφρασος, Ἱερόθιος, Ἀρχέλαος, Πελάγιος,
Ὀσάνης, Ὀλυμπιόδωρος, ᴋ ἕτεροι. Βιβλίον τείτου μήκοις, δέρμαπι μιλπώδᴨ
κεκαλυμμένον, ᷓ ἡ ἐπιγραφή· ΖΩΣΙΜΟΥ περὶ ἱερᾶς τέχνης. Α. [243]

296. Ζωσίμου περὶ χρυσοποιίας ᴋ ἄλλων, ἐν οἷς· Δημόκριτος, Διόσ-
κουρος, Συνέσιος, Στέφανος, Ὀλυμπιόδωρος, Ζώσιμος, ᴋ ἄλλοι. Βιβλίον
τείτου μήκοις, δέρμαπι ἐρυθρῷ κεκαλυμμένον, ᷓ ἡ ἐπιγραφή· ΖΩΣΙΜΟΥ
περὶ χρυσοποιίας. Β. [244]

297. Θεμισίᴋ παράφρασις τῶν περὶ ψυχῆς Ἀρισοτέλοις. Ἀλεξάνδρᴋ
Ἀφροδισιέως πρὸς ᷂ὺς αὐτοκράτορας περὶ εἱμαρμένης. Ἰαμβλίχου περὶ
εἱμαρμένης. Τοῦ αὐτῷ ὅπη τὸ θεῖον εὐχῆς ἀντιλαμβάνεται. Βιβλίον δεύτερυ
μικρῷ μήκοις, δέρμαπι κροκώδᴨ κεκαλυμμένον, ᷓ ἡ ἐπιγραφή· ΘΕΜΙΣΤΙΟΥ
καὶ ἄλλων. Α. [257]

298. Θεοδώρυ Μετοχίτου περὶ τῷ μαθημαπικοῦ εἴδυς τῆς φιλοσοφίας,
διὰ σίχων ἡρωϊκῶν. Ἐν τῇ τῷ πρώτου μήκοις βίβλῳ, δέρμαπι ἐρυθρῷ κε-
καλυμμένη, ἧς ἡ ἐπιγραφή· ΜΕΤΟΧΙΤΟΥ τινὰ διάφορα. Α. [367]

299. Ἰαμβλίχου λόγοι τέσσαρες, περὶ τῷ Πυθαγορεικοῦ βίᴋ, προ-
τρεπτικὸς λόγος εἰς φιλοσοφίαν, περὶ τῆς κοινῆς μαθημαπικῆς ἐπισήμης,
περὶ τῆς Νικομάχου ἀριθμηπικῆς εἰσαγωγῆς. Βίβλος πρώτου μήκοις, δέρ-
μαπι πορφυρῷ κεκαλυμμένη, ἧς ἡ ἐπιγραφή· ΙΑΜΒΛΙΧΟΣ. Α. [287]

300. Ἰαμβλίχου ἀπόκρισις πρὸς τίω τῷ Πορφυείᴋ ἐπισολίω, καὶ

λύσις τῶν ἐν αὐτῇ ὑπορημάτων, περὶ τῶν Αἰγυπίων μυςηρείων. Βιβλίον ϖρώτου μήκοις, δέρματι μέλανι κεκαλυμμῴον, ὗ ἡ ἐπιγραφή· ΙΑΜΒΛΙ-ΧΟΣ. Β. [288]

301. Περὶ ἱερᾶς τέχνης, Δημοκρίτου, Διοσκούρου, Συνεσίᾳ, Στεφάνᾳ Ἀλεξανδρέως, Ζωσίμου. Βιβλίον τρίτου μήκοις μικρῷ, δέρματι καταςίκτῳ ποικίλοις ςήμασι, παλαιότατον, ἐν χάρτῃ δαμασκίωῴ, ὗ ἡ ἐπιγραφή· ΠΕΡΙ ΙΕΡΑΣ ΤΕΧΝΗΣ. Α. [289]

302. Ὀλυμποδώρου ὑπομνήματα εἰς τὸν τῇ Πλάτωνος Φίληβον. Μιχαὴλ τῇ Ψελλῇ εἰς τὶω ψυχογονίαν τῇ Πλάτωνος. Μαξίμου Τυρίᾳ λόγος περὶ τῇ ᾧς ὁ Θεὸς κατὰ Πλάτωνα. Τοῦ αὐτῇ, εἰ τὸν ἀδικήσαντα ἀνταδικητέον. Ξενοκράτοις περὶ τῆς ὑπὸ ἐνύδρων τροφῆς. Ἐν τῷ τῇ ϖρώτου μήκοις βιβλίῳ, δέρματι κυανῷ κεκαλυμμῴῳ, ὗ ἡ ἐπιγραφή· ΘΕΩΝ ΣΜΥΡ-ΝΑΙΟΣ. Β. [279]

303. Ὀλυμποδώρου εἰς τὸν Γοργίαν, ἢ Ἀλκιβιάδἔω, ἢ Φαίδωνα τῇ Πλάτωνος Ϟόλια. Βίβλος ϖρώτου μήκοις, δέρματι κυανῷ κεκαλυμμῴη, ἧς ἡ ἐπιγραφή· ΟΛΥΜΠΙΟΔΩΡΟΣ. Α. [400]

304. Ὀλυμποδώρου ὑπόμνημα εἰς τὸν Φαίδωνα τῇ Πλάτωνος. Τοῦ αὐτῇ εἰς τὸν Φίληβον. Ψελλῇ ἐξήγησις εἰς Ͷὰ λεγόμῳα χαλδαϊκὰ λόγια. Τοῦ αὐτῇ ἔκθεσις τῶν παρὰ Χαλδαίοις δογμάτων. Τιμαίᾳ Λοκρῇ περὶ ψυχῆς κόσμιυ ἢ Φύσεως. Βίβλος ϖρώτου μεγάλου μήκοις, δέρματι κυανῷ κεκαλυμμῴη, ἧς ἡ ἐπιγραφή· ΟΛΥΜΠΙΟΔΩΡΟΥ εἰς τὸν Φαίδωνα. Β. [401]

305. Μιχαὴλ τῦ Ψελλῦ εἰς τὴν τῦ Πλάτωνος ψυχογονίαν. Τοῦ αὐτῦ διάγραμμα τῆς τῦ Πυθαγόρου ὀκταχόρδου λύρας. Ἐν τῷ τῦ α΄ μικρῦ μήκοις βιβλίῳ, δέρματι ἐρυθρῷ κεκαλυμμένῳ, ὃ ἡ ἐπιγραφή· ΕΥΣΤΑΘΙΟΣ εἰς τὸν Διονύσιον. Ε. [227]

306. Λιβανίε πότερον τὸ ὕδωρ ἢ τὸ πῦρ χρησιμώτερον. Ἐν τῷ τῦ δευτέρου μήκοις βιβλίῳ, δέρματι χλωρῷ κεκαλυμμένῳ, ὃ ἡ ἐπιγραφή· ΕΥΣΤΑΘΙΟΣ εἰς τὸν Διονύσιον. Η. [229]

307. Παχυμέρη ἅπαντα τὰ φιλοσοφικὰ, κατ᾽ ἐπιτομὴν, τὰ εἰς τὴν τῦ Ἀριστοτέλους πραγματείαν, ἄνευ τῶν πολιτικῶν καὶ οἰκονομικῶν. Βιβλίον πρώτου μήκοις, δέρματι μέλανι κεκαλυμμένον, ὃ ἡ ἐπιγραφή· ΠΑΧΥΜΕΡΗΣ. Α. [419]

308. Παχυμέρη ἅπαντα τὰ φιλοσοφικὰ κατ᾽ ἐπιτομὴν, ἄνευ τῶν πολιτικῶν κ᾽ οἰκονομικῶν. Βιβλίον πρώτου μήκοις, δέρματι κιρρῷ κεκαλυμμένον, ὃ ἡ ἐπιγραφή· ΠΑΧΥΜΕΡΗΣ. Β. [420]

309. Πλάτωνος διάλογοι κη΄, ὧν ἡ ἀρχὴ Κρατύλος κ᾽ τὸ τέλος Πολιτείας, ὡς ἐν τῷ καταλόγῳ τῆς βίβλου εὑρήσεις. Βίβλος παλαιοτάτη, ἐν χάρτῃ δαμασκηνῷ, ἐς κάλλος γεγραμμένη, πρώτου μήκοις μεγάλου, δέρματι κυανῷ κεκαλυμμένη, ἧς ἡ ἐπιγραφή· ΠΛΑΤΩΝ. Α. [427]

310. Πλάτωνος Εὐθύφρον, ἢ περὶ ὁσίε. Τοῦ αὐτῦ Κρίτων, ἢ περὶ πρακτέε. Ἀπολογία Σωκράτους. Ἑρμείε εἰς τὸν Πλάτωνος Φαῖδρον σχόλια·

βιβλία τεία. Πεόκλυ Διαδόχου ἐξήγησις εἰς τὸν Παρμυίδζω, βιβλία ἑπλά. Πλάτωνος πολιτεία, βιβλία ι'. Τοδ αὐτδ συμπόσιον, ἢ πεεὶ ἔεφτος. Ἐςι δὲ πάνυ παλαιὰ ἡ βίβλος, ἐν χάρτῃ δαμασκίωῶ, ϖεφτου μήκοις, δέρματι κυανῶ κεκαλυμμῦψη, ἧς ἡ ἐπιγραφή· ΠΛΑΤΩΝ. Β. [428]

311. Πλάτωνος διάλοͻοι ιϛ'· Εὐθύφεϱν ἢ πεεὶ ὁσίυ, Σωκράτοις ἀπολοͻία, Κείτων ἢ πεεὶ ϖεακπκοδ, Φαίδων ἢ πεεὶ ψυχῆς, Κεατύλος ἢ πεεὶ ὀνομάτων ὀρθότητος, Θεαίτητος ἢ πεεὶ ἐπιςήμης, Σοφιςὴς ἢ πεεὶ τδ ὄντος, Πολιτικὸς ἢ πεεὶ βασιλείας, Παρμυίδης ἢ πεεὶ ἰδεῶν, Φίληϐος ἢ πεεὶ ἡδονῆς, Φαῖδρος ἢ πεεὶ καλοδ, Ἀλκιβιάδης ϖεφτος ἢ πεεὶ φύσεως ἀνθεφπου, ἀτελής. Βιϐλίον ϖεφτου μικρῦ μήκοις, δέρματι μέλανι κεκαλυμμῦμον, ὂ ἡ ἐπιγραφή· ΠΛΑΤΩΝ. Γ. [429]

312. Πλάτωνος διάλοͻοι, Ἀξίοχος ἢ πεεὶ θανάτου. Τοδ αὐτδ Γορͻίας ἢ πεεὶ ῥητοεικῆς. Βιϐλίον τείπου μήκοις, δέρματι κροκώδϟ κεκαλυμμῦμον, ὂ ἡ ἐπιγραφή· ΠΛΑΤΩΝ. Δ. [430]

313. Πεόκλυ Πλατωνικοδ Διαδόχου τῶν εἰς τὸν Παρμυίδζω τδ Πλάτωνος ἑπλά βιϐλίων. Βίϐλος ϖεφτου μήκοις, δέρματι κυανῶ κεκαλυμμῦμη, ἧς ἡ ἐπιγραφή· ΠΡΟΚΛΟΥ εἰς Παρμυίδζω. Α. [439]

314. Πεόκλυ ὑπόμνημα εἰς τὸν Τίμαιον, ἢ διαιρεῖται εἰς τέσσαρα βιϐλία. Βιϐλίον ϖεφτου μήκοις, δέρματι μελανοπορφυεῷ κεκαλυμμῦμον, ὂ ἡ ἐπιγραφή· ΠΡΟΚΛΟΥ εἰς τὸν Τίμαιον τδ Πλάτωνος. Β. [440]

315. Πεόκλυ εἰς τὼ πολιτείαν τδ Πλάτωνος, ἐν ᾗ ἀπολοͻεῖται ὑπέρ

τῶ Ὁμήρου κ) τῆς ποιήσεως αὐτῶ, κ) τῶν μύθων κεφαλαιωδῶς, πρὸς τοὺς ὀλιγωροῦντας αὐτῶ κα) τῆς θεωείας τῶν μύθων, κα) κατηγοροῦντας ὡς ἀλυσιτελοῖς ὄσης. Βιβλίον πρώτου μήκοις λεπίον, δέρματι κροκώδῇ κεκαλυμμῳον, ὃ ἡ ἐπιγραφή· ΠΡΟΚΛΟΣ εἰς τὴν πολιτείαν. Γ. [441]

316. Πρόκλυ εἰς τὴν τῦ Πλάτωνος θεολογίαν, ἐν βιβλίοις ϛ'. Βιβλίον πρώτου μήκοις, δέρματι χλωεῷ κεκαλυμμῳον, ὃ ἡ ἐπιγραφή· ΠΡΟΚΛΟΥ θεολογία. Δ. [442]

317. Πρόκλυ ἐξήγησις εἰς τὴν τῦ Πλάτωνος θεολογίαν, ἐν βιβλίοις ϛ'. Τοῦ αὐτῶ θεολογικὴ στοιχείωσις. Βίβλος πρώτου μεγάλου μήκοις, δέρματι πορφυεῷ κεκαλυμμῳη, ἧς ἡ ἐπιγραφή· ΠΡΟΚΛΟΥ θεολογία. Ε. [443]

318. Σέξτου Ἐμπειρικοῦ Πυρρωνείων ὑποτυπώσεων. Βίβλος πρώτου μεγάλου μήκοις, δέρματι ἐρυθεῷ κεκαλυμμῳη, ἧς ἡ ἐπιγραφή· ΣΕΞΤΟΥ Πυρρωνείων ὑποτυπώσεων. Α. [452]

319. Σέξτου Ἐμπειρικοῦ Πυρρωνείων ὑποτυπώσεων. Βίβλος πρώτου μεγάλου μήκοις, δέρματι πορφυεῷ κεκαλυμμῳη, ἧς ἡ ἐπιγραφή· ΣΕΞΤΟΥ Πυρρωνείων ὑποτυπώσεων. Β. [453]

320. Σέξτου Ἐμπειρικοῦ Πυρρωνείων ὑποτυπώσεων. Βίβλος πρώτου μεγάλου μήκοις, δέρματι κυανῷ κεκαλυμμῳη, ἧς ἡ ἐπιγραφή· ΣΕΞΤΟΥ Πυρρωνείων ὑποτυπώσεων. Γ. [454]

321. Φίλωνος Ἰουδαίυ λόγοι μϛ', κ) ἄρχεται ὑπὸ τῦ πρώτου, περὶ

33

τῆς Μωσέως κοσμοποιίας, ἕως τ̃ μϛ΄, πεϱὶ τ̃ μὴ ἀναιϱουντῶν γυναῖκας.
Βίϐλος σεφ̃του μεγάλου μήκοις παχέος, δέρματι κυανῷ κεκαλυμμβϑη,
ἧς ἡ ἐπιϱϱαφή· ΦΙΛΩΝΟΣ Ἰουδαίου λόϱοι. Α. [487]

322. Φίλωνος Ἰουδαίου λόϱοι τινές, κ̣ ἄϱχονταμ ἀπὸ τ̃ σεφ̃του, πεϱὶ
τῆς Μωσέως κοσμοποιίας, ἕως τ̃ ιη΄, πεϱὶ βίου σοφ̃ ἢ νόμων ἀϱϱάφων.
Τοῦ αὐτῦ πεϱὶ βίου Μωσέως λόϱοι γ΄. Βίϐλος σεφ̃του μήκοις, δέρμαπ
ἐρυθϱῷ κεκαλυμμβϑη, ἧς ἡ ἐπιϱϱαφή· ΦΙΛΩΝΟΣ Ἰουδαίου λόϱοι. Β. [488]

323. Φίλωνος λόϱοι τινές· πεϱὶ νόμων ἀϱϱάφων, ὅ ἐϛι πεϱὶ Ἀϐϱαὰμ
λόϱος εἷς, πολιτικός, ὅ ἐϛι πεϱὶ Ἰωσὴφ λόϱος εἷς, πεϱὶ βίου Μωσέως ὁ
σεφ̃τος λόϱος ἀτελής, πεϱὶ φιλανθϱωπίας, πεϱὶ μετανοίας, πεϱὶ εὐ-
γλυείας, ἀϱετῶν σεφ̃τος, ὅ ἐϛι τῆς αὐτῦ πϱεσϐείας πϱὸς Γάιον. Βίϐλος
σεφ̃του μήκοις, ἐν πεϱγαμίνῳ, δέρματι κυανῷ κεκαλυμμβϑη, ἧς ἡ ἐπι-
ϱϱαφή· ΦΙΛΩΝΟΣ Ἰουδαίου λόϱοι. Γ. [489]

324. Χυμικῶν μέϱος Ζ. Ἐν τῷ τ̃ β΄ μικϱῦ μήκοις παχέος βιϐλίῳ,
δέρματι κυανῷ κεκαλυμμβϑῳ, ὗ ἡ ἐπιϱϱαφή· ΙΑΤΡΙΚΟΝ Ζ καὶ λεξι-
κόν· Ζ. [285]

## ΜΕΤΑ ΤΑ ΦΥΣΙΚΑ.

325. Ἀϱιϛοτέλοις μετὰ τὰ φυσικά, βιϐλία ιγ΄. Βίϐλος σεφ̃του μή-
κοις, δέρματι ἐγχλώϱῳ κεκαλυμμβϑη, ἧς ἡ ἐπιϱϱαφή· ΑΡΙΣΤΟΤΕΛΟΥΣ
μετὰ τὰ φυσικά. Δ. [48]

326. Ἀϱιϛοτέλοις μετὰ τὰ φυσικά. Βίϐλος ἄναϱχος κ̣ ἀτελής, δέρματι

μέλανι κεκαλυμμῄη, ἧς ἡ ἐπιγραφή· ΑΡΙΣΤΟΤΕΛΟΥΣ μετὰ τὰ φισικά. Ε.
Ἔςι δὲ δευτέρου μήκοις. [49]

327. Ἀσκληπιὺ ἐξήγησις εἰς τὰ μετὰ τὰ φισικὰ Ἀριστοτέλοις, ἕως τᾶ ζ'.
Βίβλος τρίτου μήκοις, δέρματι πορφυρῷ κεκαλυμμῄη, ἧς ἡ ἐπιγραφή·
ΑΣΚΛΗΠΙΟΣ εἰς τὰ μετὰ τὰ φισικά. Α. [69]

328. Ἀλεξάνδρυ Ἀφροδισιέως ἐξήγησις εἰς πάντα τὰ μετὰ τὰ φισικὰ
τᾶ Ἀριστοτέλοις. Βίβλος τρίτου μήκοις μεγάλου, δέρματι ὠχρῷ κεκα-
λυμμῄη, ἧς ἡ ἐπιγραφή· ΑΛΕΞΑΝΔΡΟΣ. Α. [72]

329. Ἀλεξάνδρυ Ἀφροδισιέως εἰς τὰ μετὰ τὰ φισικὰ ἐξήγησις ἀπὸ
τᾶ ε' μέχρι τᾶ ν', ὅπερ κ̩ ἀτελές. Βιβλίον τρίτου μικρῦ μήκοις, δέρματι
πορφυρῷ κεκαλυμμῄον, ὗ ἡ ἐπιγραφή· ΑΛΕΞΑΝΔΡΟΣ εἰς τὰ μετὰ τὰ
φισικά. Γ. [74]

330. Ἀλεξάνδρυ Ἀφροδισιέως εἰς τὸ α' τῶν μετὰ τὰ φισικὰ Ἀριστο-
τέλοις κ̩ εἰς τὸ δεύτερον, ὅπερ κ̩ ἀτελές. Ἐν τῷ τᾶ τρίτου μήκοις βιβλίῳ,
δέρματι μέλανι κεκαλυμμῄῳ, ὗ ἡ ἐπιγραφή· ΜΙΧΑΗΛ ΕΦΕΣΙΟΣ. Β. [369]

331. Συριανῦ τᾶ Φιλοξένυ περὶ τῶν ἐν τῷ β' τῆς μετὰ τὰ φισικὰ
τᾶ Ἀριστοτέλοις πραγματείας λογικῶν ἠπορημῄων. Ἐν τῷ τᾶ τρίτου
μήκοις βιβλίῳ, δέρματι ἐρυθρῷ κεκαλυμμῄῳ κατεστίκτῳ μηλίνοις κ̩ λευ-
κοῖς στίγμασιν, ὗ ἡ ἐπιγραφή· ΙΩΑΝΝΗΣ γραμματικός. Α. [304]

33.

## ΑΜΦΙΒΟΛΑ.

332. Γεωργίȣ Γεμιϛȣ ἀντίληψις ὑπὲρ Ἀριϛοτέλȣς πρὸς τὰς τȣ Σχολαρίȣ. Βησαρίωνος ζητήματά τινα πρὸς Γεμιϛόν. Γεμιϛȣ ἀπόκρισις περὶ τȣ δημιȣργȣ τȣ ȣρανȣ. Ἑτέρα ἀπόκρισις τȣ αὐτȣ. Τοῦ αὐτȣ περὶ ὧν Ἀριϛοτέλης διαφέρεται πρὸς Πλάτωνα. Τοῦ αὐτȣ συγκεφαλαίωσις Ζωροαϛρείων τε κỳ Πλατωνικῶν δογμάτων. Τοῦ αὐτȣ περὶ ἀρετῶν. Ἐν τῷ τȣ πέμπτȣ μήκοις βιβλίῳ, δέρματι ἐρυθρῷ κεκαλυμμῴῳ, ȣ̃ ἡ ἐπιγραφή· ΑΣΚΛΗΠΙΟΣ. Β. [70]

333. Γεμιϛȣ περὶ ἀρετῶν. Τοῦ αὐτȣ Ζωροαϛρείων κỳ Πλατωνικῶν δογμάτων συγκεφαλαίωσις. Ἐν τῷ τȣ τρίτȣ μήκοις παχέος βιβλίῳ, δέρματι κροκώδͅ κεκαλυμμῴῳ, ȣ̃ ἡ ἐπιγραφή· ΒΑΣΙΛΕΙΟΥ ἑξαήμερος κỳ ἄλλα. Δ. [80]

334. Ἐπιφανίȣ περὶ τῶν ιβ´ λίθων. Ἐν τῷ τȣ πέμπτȣ μικρȣ μήκοις βιβλίῳ παλαιῷ, δέρματι κυανῷ κεκαλυμμῴῳ, ȣ̃ ἡ ἐπιγραφή· ΙΑΤΡΙΚΑ διάφορα. Α. [280]

335. Θεοφίλȣ περὶ χρωμάτων. Ἐν τῷ τȣ β´ μικρȣ μήκοις βιβλίῳ παλαιοτάτῳ, δέρματι κυανῷ κεκαλυμμῴῳ, ȣ̃ ἡ ἐπιγραφή· ΒΟΤΑΝΙΚΟΝ κỳ ἄλλα. Α. [102]

336. Μιχαήλȣ τȣ Ψελλȣ περὶ ἐνεργείας δαιμόνων. Ἐν τῷ τȣ τρίτȣ μήκοις βιβλίῳ, δέρματι κιρρῷ κεκαλυμμῴῳ, ȣ̃ ἡ ἐπιγραφή· ΜΙΧΑΗΛ ΨΕΛΛΟΥ διάλογος. [370]

337. Μιχαήλου τȣ͂ Ψελλȣ͂ ἀποκρίσεις κὴ ἐξηγήσεις σιωοπτικαὶ κὴ διάφοροι πρὸς τὰς ἐρωτήσεις τȣ͂ βασιλέως Μιχαὴλ τȣ͂ Δούκα. Ἐν τῷ τȣ͂ δευτέρȣ μήκοις βιβλίῳ, δέρματι κυανῷ κεκαλυμμ[μέ]νῳ, ȣ͂ ἡ ἐπιγραφή· ΑΜΜΩΝΙΟΣ, καὶ Μανασῆς. Γ. [24]

338. Προφητεῖαι τῶν ἑπτὰ φιλοσόφων περὶ τȣ͂ Χειστȣ͂. Ἐν τῷ τȣ͂ β΄ μικρȣ͂ μήκοις βιβλίῳ, δέρματι κυανῷ κεκαλυμμ[μέ]νῳ, ȣ͂ ἡ ἐπιγραφή· ΛΕΞΙΚΟΝ. Γ. [339]

339. Περὶ προφητείας τῶν ἑπτὰ Ἑλλήνων, πῶς ἐπροφήτευσαν περὶ τῆς ἐνσάρκου οἰκονομίας. Ἐν τῷ τȣ͂ δευτέρȣ μικρȣ͂ μήκοις βιβλίῳ, δέρματι χλωρῷ κεκαλυμμ[μέ]νῳ, ȣ͂ ἡ ἐπιγραφή· ΗΡΩΔΙΑΝΟΣ. Α. [250]

340. Στίχοι τινὲς ἰδιωτικοὶ, καί τινες ἀποσημειώσεις πολλῶν ὑποθέσεων. Ἐν τῷ τȣ͂ β΄ μικρȣ͂ μήκοις βιβλίῳ, δέρματι ἐρυθρῷ κεκαλυμμ[μέ]νῳ, ȣ͂ ἡ ἐπιγραφή· ΙΑΤΡΙΚΑ διάφορα. Β. Προσέτι καὶ στίχοι τινὲς εἰς τὰς ιβ΄ μῆνας. [281]

341. Ῥικτολόγιον ȣ͂τω καλούμ[μέ]νον ἐκ τῶν τȣ͂ ἁγίȣ Εὐαγγελίȣ ῥητῶν. Ἐν τῷ τȣ͂ πρώτȣ μεγάλου μήκοις βιβλίῳ, δέρματι κιρρῷ κεκαλυμμ[μέ]νῳ, ȣ͂ ἡ ἐπιγραφή· ΘΕΟΦΙΛΟΥ ἐξήγησις εἰς τὰς ἀφορισμούς. Α. [270]

342. Σιωταγμάτιον περὶ ὀρνίθων. Ἐν τῷ τȣ͂ β΄ μήκοις μεγάλου βιβλίῳ, δέρματι ἐρυθρῷ κεκαλυμμ[μέ]νῳ, ȣ͂ ἡ ἐπιγραφή· ΑΡΙΣΤΟΤΕΛΟΥΣ ὄργανον. Β. [46]

343. Ὑπομνήσεις περὶ πολλῶν ἡ διαφόρων ὑποθέσεων καί τινες ζητήσεις ἡ προβλήματα διάφορα. Ἐν τῷ τῶ τρίτου μήκους μεγάλου βιβλίῳ, δέρματι χλωρῷ κεκαλυμμένῳ, οὗ ἡ ἐπιγραφή· ΥΠΟΜΝΗΣΕΙΣ ΤΙΝΕΣ. [486]

344. Περὶ φυλακτηρίων. Ψαλμοὶ ὠφέλιμοι εἰς πᾶν πρᾶγμα. Ἐν τῷ τῶ β΄ μικρῶ μήκους βιβλίῳ, δέρματι κυανῷ κεκαλυμμένῳ, οὗ ἡ ἐπιγραφή· ΒΙΒΛΙΟΝ ΙΑΤΡΙΚΟΝ. Α. [93]

ΛΟΓΙΚΑ.

345. Ἀριστοτέλους ὄργανον, μέχρι τῆς ἀρχῆς τῶν Τοπικῶν ἡ Ἀμμωνίου ἐξήγησις εἰς τὰς έ φωνάς. Ἐν τῷ τῶ α΄ μήκους μικρῶ βιβλίῳ, δέρματι χλωρῷ κεκαλυμμένῳ, οὗ ἡ ἐπιγραφή· ΑΡΙΣΤΟΤΕΛΟΥΣ ὄργανον. Α. [45]

346. Ἀριστοτέλους ὄργανον μετὰ τῆς τῶ Πορφυρίου εἰσαγωγῆς, μετά τινων ὑποσημειώσεων ἡ ψυχαγωγιῶν διὰ τῶν σελίδων. Σχόλια εἰς τὰς πέντε φωνάς. Ἀμμωνίου ἐξήγησις εἰς τὰς κατηγορίας. Ἔκδοσις ἐπίτομος εἰς τὸ περὶ ἑρμηνείας τινὸς Ἰωάννου φιλοσόφου Ἰταλοῦ. Ψελλοῦ παράφρασις εἰς τὸ αὐτό. Ἀλεξάνδρου Ἀφροδισιέως ἐξήγησις εἰς τὰ Τοπικά. Μιχαήλου Ἐφεσίου ἐξήγησις εἰς τοὺς σοφιστικοὺς ἐλέγχους. Ταῦτα ἐν τῷ τῶ δευτέρου μεγάλου μήκους βιβλίῳ παλαιῷ περιέχεται, δέρματι ἐρυθρῷ κεκαλυμμένῳ, οὗ ἡ ἐπιγραφή· ΑΡΙΣΤΟΤΕΛΟΥΣ ὄργανον. Β. [46]

347. Ἀριστοτέλους ὄργανον, ἔχον καί που τινὰ σχόλια ἐν τῷ λώματι. Ἐν τῷ τῶ β΄ μικρῶ μήκους βιβλίῳ, δέρματι κυανῷ κεκαλυμμένῳ, οὗ ἡ ἐπιγραφή· ΑΡΙΣΤΟΤΕΛΟΥΣ ὄργανον. Γ. [47]

348. Ἀριστοτέλοις κατηγορείαι. Ἐν τῷ τȣ ἑβδόμȣ μικρᾳ μήκοις βιβλίῳ, δέρματι κυανῷ κεκαλυμμ῎ῳ, ȣ̔ ἡ ἐπιγραφή· ΔΗΜΟΣΘΕΝΗΣ. Γ. [145]

349. Ἀριστοτέλοις περὶ ἑρμηνείας. Ψελλȣ̃ εἰς τὸ περὶ ἑρμηνείας μέρος τι μικρόν. Ἐν τῷ τȣ τετάρτου μήκοις παχέος βιβλίῳ, δέρματι ἐρυθρῷ κεκαλυμμ῎ῳ, ȣ̔ ἡ ἐπιγραφή· ΙΟΥΣΤΙΝΟΥ τȣ μάρτυρος κ̀ Γεωργίȣ Παχυμέρη. Β. [292]

350. Ἀμμωνίȣ εἰς τὰς πέντε φωνὰς καὶ εἰς τὸ περὶ ἑρμηνείας ἐξήγησις. Βιβλίον δευτέρȣ μήκοις μικρᾳ, δέρματι χλωρῷ κεκαλυμμένȣ, ȣ̔ ἡ ἐπιγραφή· ΑΜΜΩΝΙΟΣ. Α. [22]

351. Ἀμμωνίȣ ἐξήγησις εἰς τὰς πέντε φωνάς. Ἐν τῷ τȣ δευτέρȣ μήκοις βιβλίῳ, δέρματι κυανῷ κεκαλυμμ῎ῳ, ȣ̔ ἡ ἐπιγραφή· ΑΜΜΩΝΙΟΣ καὶ Μαναῆς. Γ. [24]

352. Ἀμμωνίȣ προλεγόμενα εἰς τὴν φιλοσοφίαν. Τοῦ αὐτȣ σχόλια εἰς τὰς πέντε φωνὰς τȣ Πορφυρίȣ. Πορφυρίȣ αἱ πέντε φωναὶ μετὰ σχολίων. Ἀριστοτέλοις περὶ ἑρμηνείας μετά τινων σχολίων. Ἀριστοτέλοις ἀναλυτικῶν προτέρων τὸ πρῶτον μετὰ σχολίων. Φιλοπόνȣ εἰς τὰς δέκα κατηγορείας. Βιβλίον δευτέρȣ μήκοις μεγάλου, ἐν χάρτῃ δαμασκηνῷ γεγραμμένον, δέρματι κυανῷ κεκαλυμμένον, ȣ̔ ἡ ἐπιγραφή· ΑΜΜΩΝΙΟΣ καὶ Φιλόπονος. Ε. [26]

353. Ἀμμώνιος εἰς τὰς πέντε φωνάς. Ἐξήγησις χρησίμη εἰς τὰς κατ-

ηρείας τινὸς παλαιῦ, ᾦ τὸ ὄνομα διὰ τὴν τῶ βιβλίω παλαιότητα ἐξεί-
ληπlαι. Βιβλίον δευτέρου μήκοις μεγάλου, ἐν χάρτῃ δαμασκίωῳ, ὀρθόγραφον
ἢ ἐς κάλλος γεγραμμ῀ῳον, δέρματι κυανῷ κεκαλυμμ῀ῳον, ᾦ ἡ ἐπιγραφή·
ΕΞΗΓΗΣΙΣ εἰς τὰς ε΄ φωνάς. Β. [178]

354. Βλεμμύδου ἔκδοσις περὶ λογικῆς ἐπισήμης. Ἐν τῷ τῶ δευτέρου
μικρῶ μήκοις βιβλίῳ, δέρματι κυανῷ κεκαλυμμ῀ῳῳ, ᾦ ἡ ἐπιγραφή·
ΒΛΕΜΜΥΔΟΥ λογική. Β. [97]

355. Βλεμμύδου λογική. Βιβλίον δευτέρου μικρῶ μήκοις, δέρματι
μέλανι κεκαλυμμ῀ῳον, ᾦ ἡ ἐπιγραφή· ΒΛΕΜΜΥΔΗΣ. Ε. [99]

356. Βοετίῦ περὶ τέχνης διαλεκτικῆς. Ἐν τῷ τῶ δευτέρου μικρῶ μή-
κοις βιβλίῳ, δέρματι ἐρυθρῷ κεκαλυμμ῀ῳῳ, ᾦ ἡ ἐπιγραφή· ΑΡΙΣΤΟΦΑ-
ΝΟΥΣ Πλοῦτος, καὶ ἄλλα διάφορα. Γ. [60]

357. Γεωργίῦ τῶ Παχυμέρη λογική. Ἐν τῷ τῶ τετάρτου μήκοις παχέος
βιβλίῳ, δέρματι ἐρυθρῷ κεκαλυμμ῀ῳῳ, ᾦ ἡ ἐπιγραφή· ΙΟΥΣΤΙΝΟΥ τῶ
μάρτυρος καὶ Γεωργίῦ τῶ Παχυμέρη, καὶ ἄλλων πολλῶν. Β. [292]

358. Δαβίδου ἐξήγησις εἰς τὰς πέντε φωνὰς ἢ εἰς τὰς δέκα κατηγο-
ρείας. Βίβλος πρῶτου μεγάλου μήκοις, δέρματι ἐρυθρῷ κεκαλυμμ῀ η, ᾦ
ἡ ἐπιγραφή· ΔΑΒΙΔΟΥ ἐξήγησις εἰς τὰς ε΄ φωνάς. Α. [142]

359. Ἐξήγησις εἰς τὰς πέντε φωνὰς ἄνευ ἀρχῆς. Ἐξήγησις εἰς τὰς

δέκα κατηγορείας ἀκέφαλον. Δεξίππȣ φιλοσόφȣ Πλατωνικοῦ εἰς τὰς Ἀρι-
στοτέλȣς κατηγορείας ζητήματα ρκα΄, ἅπερ διήρ{λ}υται ἐν τρισὶ βιβλίοις, ὧν
τὸ τρίτον ἀτελές. Σχόλια εἰς τὸ πρῶτον τῶν προτέρων ἀναλυτικῶν, ὧν ἡ
ἐπιγραφὴ λείπει ὁμοίως κ̣ τὸ τέλος. Βιβλίον δεύτερȣ μήκους μεγάλȣ, ἐν
χάρτῃ δαμασκίνῳ, παλαιότατον, δέρματι κυανῷ κεκαλυμμένον, ᾧ ἡ ἐπι-
γραφή· ΕΞΗΓΗΣΙΣ εἰς τὰς πέντε Φωνάς. Α. [177]

360. Ἐξήγησις εἰς τὸ δεύτερν τῶν προτέρων ἀναλυτικῶν, δύο τινῶν
ἐξηγητῶν, ὧν τὰ ὀνόματα ȣκ ἐπιγέγραπται. Βιβλίον πρώτȣ μήκους, δέρ-
ματι κυανῷ κεκαλυμμένον, ᾧ ἡ ἐπιγραφή· ΕΞΗΓΗΣΙΣ εἰς τὰ ἀναλυ-
τικά. Α. [182]

361. Θεμιστίȣ παράφρασις εἰς τὰ ὕστερα ἀναλυτικά. Ἐν τῷ τȣ πρώ-
τȣ μήκους βιβλίῳ, δέρματι κυανῷ κεκαλυμμένῳ, ᾧ ἡ ἐπιγραφή· ΘΕΜΙ-
ΣΤΙΟΥ εἰς τὰ φισικά. Γ. [259]

362. Ἰωάννȣ τȣ γραμματικοῦ ἐξήγησις εἰς τὸ δεύτερν τῶν προτέρων
ἀναλυτικῶν, κ̣ εἰς τὰ πρῶτα ἀναλυτικά. Βιβλίον πρώτȣ μικρȣ μήκους,
δέρματι ἐρυθρῷ, στίγμασι μηλίνοις καὶ λευκοῖς κατάστικτῳ, κεκαλυμμένον,
ᾧ ἡ ἐπιγραφή· ΙΩΑΝΝΗΣ γραμματικός. Α. [304]

363. Ἰωάννȣ τȣ γραμματικοῦ ὑπομνήματα εἰς τὰ πρῶτα τῶν προ-
τέρων ἀναλυτικῶν, καί τινες ψυχαγωγίαι ἐν τῷ κειμένῳ διὰ τῶν σελίδων.
Βιβλίον πρώτȣ μικρȣ μήκους, δέρματι κυανῷ κεκαλυμμένον, ᾧ ἡ ἐπι-
γραφή· ΙΩΑΝΝΗΣ γραμματικός. Β. [305]

34

364. Μιχαήλου τȣ͂ Ψελλȣ͂ παράφρασις εἰς τὸ περὶ ἑρμηνείας. Παρά-
φρασις εἰς τὰ πρῶτα ἀναλυτικὰ ἀνεπίγραφος. Προβλήματά τινα λογικά.
Παράφρασις Θεμιστίȣ εἰς τὰ δεύτερα ἀναλυτικά. Μιχαήλου Ἐφεσίȣ ἐξ-
ήγησις εἰς τὰς σοφιστικοὺς ἐλέγχοις. Βιβλίον β' μήκοις, δέρματι πορφυρῷ
κεκαλυμμένον, ᾧ ἡ ἐπιγραφή· ΜΙΧΑΗΛΟΥ ΨΕΛΛΟΥ παράφρασις εἰς τὸ
περὶ ἑρμηνείας. Β. [371]

365. Μέρος τι ἐξηγήσεως εἰς τοὺς σοφιστικοὺς ἐλέγχοις. Ἐν τῷ τȣ͂ πρώ-
του μήκοις λεπτῷ βιβλίῳ, δέρματι κροκώδῃ κεκαλυμμένῳ, ᾧ ἡ ἐπιγραφή·
ΠΡΟΚΛΟΣ εἰς τὴν πολιτείαν. Γ. [441]

366. Νεοφύτου μοναχȣ͂ διαίρεσις κεφαλαιωδῶς πάσης τῆς λογικῆς
πραγματείας Ἀριστοτέλοις. Τοῦ αὐτȣ͂ διαίρεσις καλλίστη τῆς πάσης φιλο-
σοφίας. Ἔτι, τȣ͂ αὐτȣ͂ ὁρισμῶν πολλῶν συλλογή, ἃς συνελέξατο ἐκ τῆς
Ἀριστοτέλοις πραγματείας κỳ ἄλλων τινῶν. Θεοδώρου τȣ͂ Προδρόμου περὶ
τȣ͂ μεγάλου καὶ τȣ͂ μικρȣ͂, κỳ τȣ͂ πολλȣ͂ κỳ ὀλίγου. Ἀμμωνίȣ εἰς τὰς πέντε
φωνάς, κỳ εἰς τὰς δέκα κατηγορείας ἐξήγησις. Μαγεντηνȣ͂ ἐξήγησις εἰς τὸ
περὶ ἑρμηνείας. Ἀμμωνίȣ εἰς τὸ αὐτό. Βιβλίον πρώτου μικρȣ͂ μήκοις,
δέρματι πορφυρῷ κεκαλυμμένον, ᾧ ἡ ἐπιγραφή· ΑΜΜΩΝΙΟΥ εἰς τὰς πέντε
φωνάς. Δ. [25]

367. Σχόλια εἰς τὰς ε' φωνάς. Ἀμμωνίȣ ἐξήγησις εἰς τὰς κατηγορείας.
Ἔκδοσις ἐπίτομος εἰς τὸ περὶ ἑρμηνείας, τινὸς Ἰωάννȣ φιλοσόφȣ Ἰταλȣ͂.
Ψελλȣ͂ παράφρασις εἰς τὸ αὐτό. Ἀριστοτέλοις ὄργανον μετὰ τῆς τȣ͂ Πορ-
φυρίȣ εἰσαγωγῆς, μετά τινων ὑποσημειώσεων καὶ ψυχαγωγιῶν διὰ τῶν

σελίδων. Ἀλεξάνδρȣ Ἀφροδισιέως ἐξήγησις εἰς τὰ Τοπικά. Μιχαήλȣ Ἐφεσίȣ ἐξήγησις εἰς τοὺς σοφιστικοὺς ἐλέγχοις. Ταῦτα ἐν τῷ τȣ δευτέρȣ μήκοις μεγάλȣ βιβλίῳ, παλαιῷ, ἐν χάρτῃ δαμασκίνῳ, δέρματι ἐρυθρῷ κεκαλυμμῳῳ, πεελέχεται, ᾧ ἡ ἐπιγραφή· ΑΡΙΣΤΟΤΕΛΟΥΣ ὄργανον. Β. [46]

368. Σχόλιά τινος ἀνωνύμου εἰς τὰ δεύτερα τῶν προτέρων ἀναλυτικῶν. Πορφυείȣ εἰς τὰς Ἀριστοτέλοις κατηγορείας ἐξήγησις κατὰ πεῦσιν ᾗ ἀπόκρισιν. Ἐν τῷ τȣ πρῴτου μήκοις βιβλίῳ, δέρματι κυανῷ κεκαλυμμῳῳ, ᾧ ἡ ἐπιγραφή· ΕΡΜΕΙΑΣ εἰς τὸν Φαῖδρον. Α. [188]

369. Σχολαείȣ προλεγόμῳα εἰς τὼ λογικὴν Ἀριστοτέλοις καὶ ἐξήγησις εἰς τὼ Πορφυείȣ εἰσαγωγίω. Τοῦ αὐτȣ ἐξήγησις εἰς τὰς κατηγορείας. Τοῦ αὐτȣ εἰς τὸ πεελ ἑρμηνείας ἐξήγησις. Βίβλος πρῴτου μήκοις, δέρματι κυανῷ κεκαλυμμῳη, ἧς ἡ ἐπιγραφή· ΣΧΟΛΑΡΙΟΣ. Β. [481]

PHTOPIKA.

370. Ἀριστείδȣ λόγοι ιζ′, μετά τινων σχολίων ᾗ ἀποσημειώσεων ἐν τῷ λώματι. Βιβλίον πρῴτου μικρȣ μήκοις, ἐν περγαμίωῳ καλλίστως γεγραμμῳον, δέρματι κυανῷ κεκαλυμμῳον, ᾧ ἡ ἐπιγραφή· ΑΡΙΣΤΕΙΔΗΣ. Α. [43]

371. Ἀφθονίȣ προγυμνάσματα ᾗ Ἑρμογῴης μετά σχολίων. Βιβλίον ἐν περγαμίωῳ, δευτέρȣ μεγάλȣ μήκοις, δέρματι κυανῷ κεκαλυμμῳον, ᾧ ἡ ἐπιγραφή· ΕΡΜΟΓΕΝΗΣ. Δ. [196]

372. Ἀφθόνιος μετά σχολίων. Ἑρμογῴης ἄνευ σχολίων. Βιβλίον δευτέ-

34.

ϱου μήκοις μεγάλου, δέρματι κιρρῷ κεκαλυμμῴον, ᾧ ἡ ἐπιγραφή· ΕΡΜΟ-
ΓΕΝΗΣ. Ε. [197]

373. Ἀφθονίυ προγυμνάσματα κ᾿ Ἑρμογῴοις ῥητορική. Βιβλίον τρεί-
του μήκοις, ἐν περγαμίνῳ, δέρματι κυανῷ κεκαλυμμῴον, ᾧ ἡ ἐπιγραφή·
ΕΡΜΟΓΕΝΗΣ. Ι. [201]

374. Ἀμμωνίυ περὶ ὁμοίων κ᾿ διαφόρων λέξεων. Ἱπποκράτοις ἐπι-
σολαί ἱνες. Βησαρίωνος ἐπισολαί ἱνες. Κανονίσματά ἱνα. Θεοδώρου τῆ
Πτωχοπροδρόμου ᾁδη μυός. Ταῦτα τὸ τῆ β᾿ μικρῆ μήκοις βιβλίον, δέρ-
ματι κυανῷ κεκαλυμμῴον, περιέχ, ᾧ ἡ ἐπιγραφή· ΑΜΜΩΝΙΟΥ περὶ
ὁμοίων καὶ διαφόρων λέξεων. Β. [23].

375. Ἀπολλωνίυ γραμματική. Βιβλίον β᾿ μήκοις, ὕπως ἐπιγεγραμμῴον,
δέρματι χλωρῷ κεκαλυμμῴον. Α. [34]

376. Αἰχύλου τραγῳδίαι τρεῖς· Περμηθεὶς δεσμώτης, Ἑπτὰ ἐπὶ Θήβας,
Εὐμῴιδές. Βιβλίον δευτέρου μήκοις, δέρματι ὑποκιρρῷ κεκαλυμμῴον, ᾧ
ἡ ἐπιγραφή· ΑΙΣΧΥΛΟΣ μετὰ σολίων. Β. [16]

377. Αἰσώπου μῦθοι. Ἀριστοφάνοις κομῳδίαι δύο, Πλοῦτος κ᾿ Νεφέ-
λαι. Εὐριπίδου Ἑκάβη. Ἐν τῷ τῆ δευτέρου μικρῆ μήκοις βιβλίῳ, δέρματι
χλωρῷ κεκαλυμμῴῳ, ᾧ ἡ ἐπιγραφή· ΑΡΙΣΤΟΦΑΝΗΣ. Β. [59]

378. Αἰσώπου μῦθοι. Ἐν τῷ τῆ δευτέρου μικρῆ μήκοις βιβλίῳ, δέρ-
ματι κιρρῷ κεκαλυμμῴῳ, ᾧ ἡ ἐπιγραφή· ΓΡΗΓΟΡΙΟΥ τραγῳδία. Π. [134]

379. Αἰσώπου μῦϑοι ἑλλωιϛὶ κ̀ ῥωμαϊϛί. Βιϐλίον δευτέρου μικρῷ μήκοις, δέρματι χλωρῷ κεκαλυμμ῭ον, ᾧ ἡ ἐπιγραφή· ΑΙΣΩΠΟΥ μῦ-ϑοι. Α. [381]

380. Ἀριϛοφάνοις Πλοῦτος. Κάτωνος γνῶμαι, ὀξελλωισϑεῖσαι Μα-ξίμῳ τῷ Πλανούδη. Ὁμήρου Ἰλιάδος δ'. Θεοφράϛου χαρακτῆρες. Ματ-ϑαίх τꙋ Βλαϛάρεως περὶ διαιρέσεως τῶν ϑημάτων τῆς ῥητορικῆς τέχνης. Ἐπιφανίх περὶ μέτρων κ̀ ϛαθμῶν. Τοῦ αὑτꙋ περὶ ἐπιϛολιμαίх χαρακ-τῆρος. Ἐν τῷ τꙋ β΄ μικρῷ μήκοις βιϐλίῳ, δέρματι ἐρυϑρῷ κεκαλυμμ῭ῳ, ᾧ ἡ ἐπιγραφή· ΑΡΙΣΤΟΦΑΝΟΥΣ Πλοῦτος κ̀ ἄλλα διάφορα. Γ. [60]

381. Ἀρκαδίх γραμματική. Ἐν τῷ τꙋ δευτέρου μικρῷ μήκοις βιϐλίῳ, δέρματι κυανῷ κεκαλυμμ῭ῳ, ᾧ ἡ ἐπιγραφή· ΒΛΕΜΜΥΔΟΥ λογική. Γ. [97]

382. Ἀδριανꙋ ἐπιϛολὴ ὑπὲρ χειϛιανῶν. Ἀντωνίх πρὸς τὸ κοινὸν τῆς Ἀσίας. Μάρκου ἐπιϛολὴ πρὸς τὼ σύγκλητον ὑπὲρ τῶν χειϛιανῶν. Αὐτο-κράτορες. Ἐν τῷ τꙋ πρώτου μήκοις παχέος βιϐλίῳ, δέρματι χλωρῷ κεκα-λυμμ῭ῳ, ᾧ ἡ ἐπιγραφή· ΙΟΥΣΤΙΝΟΣ μάρτυς. Α. [291]

383. Ἀριϛοφάνοις Πλοῦτος, ἄνευ ἀρχῆς. Τοῦ αὑτꙋ Νεφέλαι. Ἐν τῷ τꙋ δευτέρου μικρῷ μήκοις βιϐλίῳ, δέρματι πρασίνῳ κεκαλυμμ῭ῳ, ᾧ ἡ ἐπιγραφή· ΑΙΣΩΠΟΥ μῦϑοι. Α. [381]

384. Βησσαρίωνος ἐπιτάφιος λόγος εἰς τὼ κυρίαν Κλεόπην βασίλισσαν τὼ Παλαιολογίναν. Γεωργίх Γεμιϛꙋ ἕτερος εἰς αὐτὼ. Ἐν τῷ τꙋ τρίτου

μήκοις βιβλίῳ, δέρματι χλωςῷ κεκαλυμμßῳ, ὖ ἡ ἐπιγραφή· ΑΙΛΙΑΝΟΥ καὶ ἄλλα. Β. [13]

385. Γραμματικά ὕνα κ̞ συντάξεις. Συντάξεις ὕνές, ὡς ἔοικε, Μοχοπούλου. Εἰκόνες Φιλοςράτου μετ᾽ ἐξηγήσεως καὶ ψυχαγωγιῶν. Τοῦ αὐτᾷ ἠρῷϊκά, ὁμοίως. Παύλου Σιλεντιαρίᾳ εἰς τὰ ἐν Πυθίοις θερμὰ σίχοι ἰαμβικοὶ, μετ᾽ ἐξηγήσεως. Ἐκ τῶν ἠθικῶν Πλουτάρχου περὶ ἀρετῆς κ̞ κακίας καὶ περὶ παίδων ἀγωγῆς. Τεχνολογία ὕς γραμματικὴ. Ἱπποκράτοις βίος. Ἰσοκράτοις λόγος παραινετικὸς πρὸς Δημόνικον. Βιβλίον δευτέρου μήκοις μικρᾷ, δέρματι κυανῷ κεκαλυμμßον, ὖ ἡ ἐπιγραφή· ΓΡΑΜΜΑΤΙΚΑ ὕνα. Α. [118]

386. Γραμματικά ὕνα περὶ πνευμάτων. Ἐν τῷ τᾷ τείτου μήκοις βιβλίῳ, δέρματι ποικίλῳ ἐμπορφύρου δίκην μῖρμῖρε καπασίκτου κεκαλυμμßῳ, ὖ ἡ ἐπιγραφή· ΑΡΙΣΤΟΤΕΛΟΥΣ Φισική. Η. [51]

387. Δημοσθένοις λόγοι ιη′, ὧν τὸ μῖν κείμῖνον γέγραπται διὰ κινναβάρεως, τὰ δὲ σχόλια διὰ μέλανος, ἄρχεται δὲ ὑπὸ τᾷ ϖρώτου λόγου. Βιβλίον β′ μήκοις μεγάλου παλαιότατον καὶ ὀρθόγραφον, ἐν χάρτῃ δαμασκίωᾷ, δέρματι κροκώδι κεκαλυμμßον, ὖ ἡ ἐπιγραφή· ΔΗΜΟΣΘΕΝΗΣ. Α. [143]

388. Δημοσθένοις λόγοι κα′, ὑπὸ τᾷ ϖρώτου μέχει κατὰ Ἀνδροτίωνος, κ̞ αἱ ἐπιστολαὶ αὐτᾷ. Ἔτι, Ἀριστείδου τᾷ ῥήτορος λόγοι κε′. Βιβλίον κάλλιστον κ̞ ὀρθόγραφον, ἐν χάρτῃ δαμασκίωᾷ, δέρματι κυανῷ κεκαλυμμßον, ὖ ἡ ἐπιγραφή· ΔΗΜΟΣΘΕΝΗΣ. Β. [144]

389. Δημοσθένοις λόγοι ιγ', ὑπὸ τῶ α' μέχει τῶ παρὰ πϙεσβείας. Ἀριστοτέλοις περὶ ποιητικῆς. Σημασίαι τινῶν λέξεων. Κανονίσματά τινα εἰς τὸν Ὅμηρον. Σχηματισμοί τινων ῥημάτων Ὁμηρικῶν. Βιβλίον πρώτου μικρῶ μήκοις, δέρματι κυανῷ κεκαλυμμῆνον, ᾧ ἡ ἐπιγραφή· ΔΗΜΟ-ΣΘΕΝΗΣ. Γ. [145]

390. Δημοσθένοις ὁ παρὰ πϙεσβείας, ἄνευ ἀρχῆς. Αἰσχίνου εἰς τὸν κατὰ περὶ πϙεσβείας. Ἀριστείδου ὁ παναθυναϊκὸς πρῶτος λόγος. Τοῦ αὐτῷ λόγοι κγ', μετά τινων σχολίων ἐν τῷ λώματι. Ἔστι δὲ βιβλίον παλαιότατον, ὀρθόγραφον, ἐς κάλλος γεγραμμῆνον, δέρματι ἐρυθρῷ κεκαλυμμῆνον, ᾧ ἡ ἐπιγραφή· ΔΗΜΟΣΘΕΝΗΣ. Δ. [146]

391. Δημοσθένοις λόγοι κ', ὧν ἡ ἀρχὴ ἐκ τῶ πρώτου τῶν Ὀλυνθιακῶν. Βιβλίον τείπου μήκοις μεγάλου, δέρματι ἐρυθρῷ κεκαλυμμῆνον, ᾧ ἡ ἐπιγραφή· ΔΗΜΟΣΘΕΝΗΣ. Ε. [147]

392. Δημοσθένοις λόγοι ς'· οἱ κατὰ Φιλίππου τέσσαρες, κ' ὁ περὶ Ἁλοννήσου, κ' ὁ περὶ στεφάνου ἀτελής. Καὶ σχόλιά τινα ὅποθεν τῶ βιβλίου εἰς αὐτοίς. Βιβλίον πρώτου μικρῶ μήκοις, δέρματι μιλτώδι κεκαλυμμῆνον, ᾧ ἡ ἐπιγραφή· ΔΗΜΟΣΘΕΝΗΣ. Ζ. [148]

393. Δημοσθένοις λόγοι ιβ'· τρεῖς Ὀλυνθιακοὶ, κατὰ Φιλίππου δ', ὁ περὶ εἰρήνης, ὁ περὶ Χερρονήσου, ὁ περὶ στεφάνου, ὁ κατ' Αἰσχίνου, ὁ πρὸς Λεπτίνην. Τοῦ αὐτῷ πρὸς τὴν τῶ Φιλίππου ἐπιστολήν. Ἀπολλωνίου ἐξήγησις εἰς Αἰσχίνην. Ὑποθέσεις εἰς τινας λόγοις τῶ Δημοσθένοις. Τέχνη

ρητορικὴ ἡ περὶ σχημάτων. Διάλογος καλούμδνος Νεόφρων, ἡ ἀερομνθία. Βιβλίον δευτέρου μικρῦ μήκοις, δέρματι κιρρῷ κεκαλυμμδνον, ᾧ ἡ ἐπιγραφή· ΔΗΜΟΣΘΕΝΗΣ. Η. [149]

394. Δημοθένοις λόγοι ια΄· Ὀλυωθιακοὶ τρεῖς, οἱ κατὰ Φιλίππου τέσαρες· ὁ περὶ εἰρίωης, ὁ περὶ Ἀλοννήσου, ὁ περὶ Χερρονήσου, ὁ κατ᾽ Αἰχίνου, ἡ ὁ περὶ παρὰ πρεσβείας ἀτελῆς. Βιβλίον πρώτου μικρῦ μήκοις, δέρματι κροκώδι κεκαλυμμδνον, ᾧ ἡ ἐπιγραφή· ΔΗΜΟΣΘΕ-ΝΗΣ. Θ. [150]

395. Δίωνος Χρυσοστόμου ρητορικὴ καὶ μελέται. Θεμιστίν Φιλοσόφυ λόγοι ς΄, μήπω τετυπωμδνοι. Ἐν τῷ τῦ πρώτου μήκοις βιβλίῳ, δέρματι κυανῷ κεκαλυμμδνῳ, ᾧ ἡ ἐπιγραφή· ΑΠΟΛΛΟΔΩΡΟΥ βιβλιοθήκη. Α. [35]

396. Δημηγορία Ἀγρείππα βασιλέως ἡ Βερενίκης τῆς ἀδελφῆς αὐτῦ πρὸς Ἰουδαίοις ἐπαναστῆναι βουλομδνοις κατὰ Ῥωμαίων. Ἐν τῷ τῦ τρίτου μήκοις παχέος βιβλίῳ, δέρματι κροκώδι κεκαλυμμδνῳ, ᾧ ἡ ἐπιγραφή· ΒΑΣΙΛΕΙΟΥ ἑξαήμερος καὶ ἄλλα. Σκιπίωνος ὄνειρος. Δ. [80]

397. Διονισίν Ἀλικαρναστέως περὶ συωθετέως ὀνομάτων. Βιβλίον τε-τάρτου μήκοις, δέρματι πορφυρῷ κεκαλυμμδνον, ᾧ ἡ ἐπιγραφή· ΔΙΟΝΤ-ΣΙΟΣ Ἀλικαρναστεύς. Γ. [162]

398. Διονισίν περιήγησις μετὰ ψυχαγωγιῶν. Ὁμήρου βατραχομυο-μαχία. Γαλεομυομαχία τινὸς ἀνωνύμου. Βιβλίον β΄ μικρῦ μήκοις, δέρ-ματι κιρρῷ κεκαλυμμδνον, ᾧ ἡ ἐπιγραφή· ΔΙΟΝΥΣΙΟΥ περιήγησις. Α. [165]

399. Δίωνος τῶ Χρυσοςόμου λόγοι τέσσαρες περὶ βασιλείας. Διο-
νισίν Λογγίνν περὶ ὕψους λόγος. Θεμισίν λόγος περὶ τῶν ἠτυχηκότων ἐπὶ
Οὐάλεντος. Τοῦ αὐτῶ ἐπὶ τῆς εἰρίωης Οὐάλεντος. Τοῦ αὐτῶ προτρεπλικὸς
Οὐαλεντινιανῶ νέῳ. Τοῦ αὐτῶ ὑπατικὸς εἰς τὸν αὐτοκράτορα Ἰοβιανόν. Τοῦ
αὐτῶ εἰς τὸν αὐτοκράτορα Κωνςανῖνον. Περιεχόμῥμα τῶν σάσεων. Ἑρμο-
γῦης. Βίβλος προτου μήκους, δέρμαπι κυανῷ κεκαλυμμῥη, ἧς ἡ ἐπιγραφή·
ΔΙΩΝΟΣ ΧΡΥΣΟΣΤΟΜΟΥ. Α. [173]

400. Δημητρίν Φαληρέως ἀποφθέγματα. Κέβητος Θηβαίν πίναξ.
Ξενοφῶντος πολιτεία Λακεδαιμονίων. Βησαρέωνος ἐπισολὴ πρὸς Μιχαῆλον
τὸν Ἀποςόλιω. Μονῳδία Ἀνδρονίκου Καλλίςου ἐπὶ τῇ ἀλώσῃ τῆς Κων-
σαντινουπόλεως. Ἐν τῶ τῆ τρίτου μήκους βιβλίῳ, δέρμαπι κυανῷ κεκα-
λυμμῥῳ, ὖ ἡ ἐπιγραφή· ΧΡΟΝΟΓΡΑΦΙΑ. Α. [528]

401. Ἑρμογῦους ῥητορικὴ μετὰ σχολίων μέχρι τῶν χημάτων. Καὶ
προτον Τὰ τῆ Ἀφθονίν προγυμνάσματα μετὰ σχολίων. Βιβλίον προτου
μήκους, ἐς κάλλος γεγραμμῥον, ἐν χάρτῃ δαμασκίωῳ, δέρμαπι κιρρῷ
κεκαλυμμῥον, ὖ ἡ ἐπιγραφή· ΕΡΜΟΓΕΝΗΣ. Α. [193]

402. Ἑρμογῦους ῥητορικὴ μέχρι τῶν χημάτων μόνον, μετ' ἐξηγήσεως,
αἱ δὲ ἰδέαι λείπουσι, κὴ προτον Τὰ τῆ Ἀφθονίν μετὰ σχολίων, ἐν χάρτῃ
δαμασκίωῳ. Βίβλος προτου μήκους μεγάλου, δέρμαπι κυανῷ κεκαλυμ-
μῥη, παλαιὰ, ἧς ἡ ἐπιγραφή· ΕΡΜΟΓΕΝΗΣ. Β. [194]

403. Ἑρμογῦους αἱ σάσεις μετὰ σχολίων, Τὰ δὲ λοιπὰ λείπει. Βιβλίον

35

ωερότου μήκοις, δέρματι κυανῷ κεκαλυμμῶον, ὄ ἡ ἐπιγραφή· ΕΡΜΟ-
ΓΕΝΗΣ. Γ. [195]

404. Ἑρμογίνης μετὰ ζολίων. Βιβλίον δευτέρου μήκοις, ἐν περγα-
μίνῳ, δέρματι κυανῷ κεκαλυμμῶον, ὄ ἡ ἐπιγραφὴ ὕτως. Δ. [196]

405. Ἑρμογίνης ἄνευ ζολίων. Ἀφθόνιος μετὰ ζολίων. Βιβλίον δευ-
τέρου μήκοις μεγάλου, δέρματι κιρρῷ κεκαλυμμῶον, ὄ ἡ ἐπιγραφή·
ΕΡΜΟΓΕΝΗΣ. Ε. [197]

406. Ἑρμογίνης ἄνευ ζολίων. Περιεγόμῶα εἰς τὴν ῥητορικήν. Ἀφθό-
νιος μετὰ ζολίων. Βιβλίον πάνυ παλαιόν, ἐν χάρτῃ δαμασκίνῳ, δέρματι
χλωρῷ κεκαλυμμῶον, ὄ ἡ ἐπιγραφή· ΕΡΜΟΓΕΝΗΣ. Ζ. [198]

407. Ἑρμογίνοις ῥητορική· Ἀφθονίᾳ προγυμνάσματα ἄνευ ζολίων.
Βιβλίον δευτέρου μήκοις μεγάλου, ἐν περγαμίνῳ, δέρματι κροκώδη κε-
καλυμμῶον, ὄ ἡ ἐπιγραφή· ΕΡΜΟΓΕΝΗΣ. Η. [199]

408. Ἑρμογίνοις ῥητορικὴ μετὰ ψυχαγωγιῶν, ἀπελής. Ὁμήρου βα-
τραχομυομαχία. Βιβλίον δευτέρου μήκοις, δέρματι κιρρῷ κεκαλυμμῶον,
ὄ ἡ ἐπιγραφή· ΕΡΜΟΓΕΝΗΣ. Θ. ̄[200]

409. Ἑρμογίνοις ῥητορικὴ καὶ Ἀφθονίᾳ προγυμνάσματα. Βιβλίον
τείτου μήκοις, δέρματι κυανῷ κεκαλυμμῶον, ὄ ἡ ἐπιγραφή· ΕΡΜΟ-
ΓΕΝΗΣ. Ι. [201]

410. Εὐριπίδου τραγῳδίαι τρεῖς· Ἑρμῆς, Ἠλέκτρα, Ὀρέσης. Ἐν τῷ τῷ α΄ μήκοις βιβλίῳ, δέρματι κυανῷ κεκαλυμμβῳ, ᾧ ἡ ἐπιγραφή· ΕΥΡΙΠΙΔΗΣ. Α. [210]

411. Εὐριπίδου τραγῳδίαι τρεῖς· Ἑκάβη, Ὀρέσης, Φοίνισσαι, μετά τινων ὀλίγων παρασημειώσεων ἐν τῷ λώματι καὶ ψυχαγωγιῶν. Βιβλίον δευτέρου μικρῷ μήκοις, δέρματι ἐρυθρῷ κεκαλυμμβον, ᾧ ἡ ἐπιγραφή· ΕΥΡΙΠΙΔΗΣ. Β. [211]

412. Εὐριπίδου τραγῳδίαι τρεῖς· Ἑκάβη, Ὀρέσης, Φοίνισσαι. Θεοκρίτου εἰδύλλια μετ᾿ ὀλίγων σχολίων ἐν τῷ λώματι κ᾿ ψυχαγωγιῶν ἐρυθρῶν. Ὁμήρου βατραχομυομαχία. Βιβλίον δευτέρου μήκοις, δέρματι κυανῷ κεκαλυμμβον, ᾧ ἡ ἐπιγραφή· ΕΥΡΙΠΙΔΗΣ. Γ. [212]

413. Εὐριπίδου τραγῳδίαι τρεῖς· Ἑκάβη, Ὀρέσης, Φοίνισσαι. Καὶ Σοφοκλέους τρεῖς· Αἴας μασιγοφόρος, Ὀρέσης, Οἰδίπους. Βιβλίον δευτέρου μήκοις παλαιὸν, δέρματι ἐρυθρῷ κεκαλυμμβον, ᾧ ἡ ἐπιγραφή· ΕΥΡΙΠΙ-ΔΗΣ. Δ. [213]

414. Εὐριπίδου τραγῳδίαι, Ἱππόλυτος, Μήδεια, Ἀνδρομάχη, Ἄλκησις, μετά τινων σχολίων ἐν τῷ λώματι κ᾿ ψυχαγωγιῶν ἐρυθρῶν. Σχόλια εἰς τὰς τέσσαρας τραγῳδίας τῶ αὐτῦ, εἴς τε τὸν Ἱππόλυτον, καὶ εἰς τὰς Φοίνισσας, εἰς τὸν Ὀρέσην κ᾿ εἰς τὴν Ἑκάβην. Βιβλίον δευτέρου μήκοις, δέρματι κυανῷ κεκαλυμμβοῖ, ᾧ ἡ ἐπιγραφή· ΕΥΡΙΠΙΔΗΣ. Ε. [214]

415. Εὐριπίδου τραγῳδίαι τρεῖς τετυπωμβναι γράμμασιν ἀρχαίοις,

35.

ἤτοι Μήδεια, Ἱππόλυτος ἠ Ἀνδρομάχη. Καὶ τῆς χειρὸς δύο, Ἑκάβη καὶ
Ὀρέσης, μετά ἥνων ὑποσημειώσεων ἐν τῷ λώματι ἠ μετὰ ψυχαγωγιῶν
ἐρυθρῶν. Βιβλίον β΄ μήκοις, δέρματι κυανῷ κεκαλυμμμῇον, ἠ ἡ ἐπιγραφή·
ΕΥΡΙΠΙΔΗΣ. Z. [215]

416. Εὐωπίκ βίοι φιλοσόφων ἠ σοφιστῶν νη΄. Ἐπισολαὶ πολλαὶ καὶ
διάφοροι. Λαερτίκ Διοχίνοις βίοι φιλοσόφων δέκα, ὧν ὁ ἕρατος ἀπελής.
Ταῦτα ἐν τῷ ἐπιγεγραμμμῇῳ βιβλίῳ, ΑΓΑΘΗΜΕΡΟΥ γεωγραφία, κεκα-
λυμμμῇῳ δέρματι πορφυρῷ. Α. [3]

417. Ἑρμίωεία διαφόρων ἥνων ὑποθέσεων, ἠ πρῶτον περὶ μύρ-
μηκος. Ἀποφθέγματα καὶ ἑρμίωεῖαι εἰς τὰς ἰδιωτικὰς ἠ χυδαίας λέξεις.
Περὶ οἰκοδομῆς τῆς Ἁγίας Σοφίας. τῆς ἐν Βυζαντίῳ. Ἐν τῷ τῆ δευτέρου
μήκοις παχέι βιβλίῳ ἀκαλλῶς γεγραμμμῇῳ, δέρματι κυανῷ κεκαλυμ-
μμῇῳ, ἃ ἡ ἐπιγραφή· ΒΙΒΛΙΟΝ ΙΑΤΡΙΚΟΝ. Α. [93]

418. Ἐπιγράμματα ὀλίγα ἐκ τῆ πρῶτου βιβλίκ τῶν ἐπιγραμμάτων.
Πλουτάρχου περὶ τῶν ἀρεσκόντων τοῖς φιλοσόφοις μέρος ά. Ἐν τῷ τῆ β΄ μή-
κοις βιβλίῳ, δέρματι ὑποπύρρῳ κεκαλυμμμῇῳ, ἃ ἡ ἐπιγραφή· ΓΑΛΗΝΟΥ
διάφορα. Ι. [111]

419. Ἑρμίωεία ἥνων λέξεων. Λέξεις τῆ Ψαλτῆρος. Ἐν τῷ τῆ τρίτου
μήκοις παλαιῷ βιβλίῳ, ἐν χάρτη δαμασκίωῷ, δέρματι χλωρῷ κεκα-
λυμμμῇῳ, ἃ ἡ ἐπιγραφή· ΓΡΗΓΟΡΙΟΥ ἔπη. Σ. [136]

420. Ἐπιγράμματα. Θεόγνιδος ἔπη πρὸς Κῦρνον τὸν ἐρώμμῇον. Βι-

βλίον α΄ μικρῶ μήκοις, δέρματι κιρρῶ κεκαλυμμῦνον, ᴕ ἡ ἐπιγϱαφή· ΕΠΙ-
ΓΡΑΜΜΑΤΑ. Α. [184]

421. Ἐπιςολαὶ διδασκάλων πολλῶν, ᴕ πάνυ παλαιῶν, καὶ μελέται
κ̀ λόγοι. Ἐν τῷ τᴕ πϱώτου μήκοις βιβλίῳ, δέρματι μιλτώδ̇ κεκαλυμ-
μῦνῳ, ᴕ ἡ ἐπιγϱαφή· ΕΠΙΣΤΟΛΑΙ διαφόϱων, καὶ μελέται καὶ λόγοι νεω-
τέϱων. Α.· [185]

422. Εὐςαθίᴕ ἐξήγησις εἰς τὰς τέσσαϱας ῥαψῳδίας τῆς τᴕ Ὁμήϱου
Ἰλιάδος, ἤγουν κ, λ, μ, ν. Ἐν δὲ τῇ ἀϱχῇ τῆς βίβλου ἐςι κὴ ἡ πϱώτη
ἀτελὴς, εἶτα λείπουσιν ὀκτὼ ἕως τᴕ κ, δηλονότι β, γ, δ΄, ε, ζ, η, θ, ι· ἔςι
δὲ τόμος πϱῶτος. Βίβλος πϱώτου μήκοις μεγάλου, δέρματι ἐρυθϱῷ κεκα-
λυμμῦνη, ἧς ἡ ἐπιγϱαφή· ΕΥΣΤΑΘΙΟΣ εἰς τὴν Ἰλιάδα. Α. [223]

423. Εὐςαθίᴕ ἐξήγησις εἰς ἓξ ῥαψῳδίας τῆς Ἰλιάδος, ἤγουν ξ, ο,
π, ρ, σ, τ. Τόμος β΄. Βίβλος πϱώτου μεγάλου μήκοις, δέρματι κυανῷ
κεκαλυμμῦνη, ἧς ἡ ἐπιγϱαφή· ΕΥΣΤΑΘΙΟΣ εἰς τὴν Ἰλιάδα. Β. [224]

424. Εὐςαθίᴕ ἐξήγησις εἰς πέντε ῥαψῳδίας τῆς Ἰλιάδος, ἤγουν υ, φ,
χ, ψ, ω. Τόμος τϱίτος. Βίβλος πϱώτου μήκοις μεγάλου, δέρματι κιρρῶ
κεκαλυμμῦνη, ἧς ἡ ἐπιγϱαφή· ΕΥΣΤΑΘΙΟΣ εἰς τὴν Ἰλιάδα. Γ. [225]

425. Εὐςαθίᴕ ἐξήγησις εἰς τὴν τᴕ Ὁμήϱου Ὀδυσσείαν. Βίβλος πϱώ-
του μήκοις μεγάλου κὴ παχέος, δέρματι μέλανι κεκαλυμμῦνη, ἧς ἡ ἐπι-
γϱαφή· ΕΥΣΤΑΘΙΟΣ εἰς τὴν Ὀδυσσείαν. Δ. [226]

426. Εὐϛαθίȣ ἐξήγησις εἰς Διονύσιον τὸν Πεϱιηγητὼ μετὰ τȣ̃ κει-μȣ́νȣ. Ἑρμογῴοις ϖϱογυμνάσματα ῥητοϱικά. Ἐπιφανίȣ πεϱὶ μέτϱων καὶ ϛαθμῶν, ἰ πεϱὶ τȣ̃ ἐπιϛολιμαίȣ χαρακτῆϱος. Λιβανίȣ σοφιϛȣ͂ μελέται ϊινές. Ἰωάννȣ τȣ̃ Μόχου ἐπιτάφιος λόγος εἰς Δοῦκαν τὸν Νοταρᾶν. Ἰσαὰκ μοναχȣ͂ πεϱὶ μέτϱων τῶν ἐπῶν. Βιβλίον ϖϱώτȣ μικρᾶ μήκοις, δέρματι ἐρυθϱῷ κεκαλυμμῴον, ȣ̃ ἡ ἐπιγραφή· ΕΥΣΤΑΘΙΟΣ εἰς τὸν Διονύσιον. Ε. [227]

427. Εὐϛαθίȣ ἐξήγησις εἰς τὸν Διονύσιον τὸν Πεϱιηγητὼ, ἄνευ κει-μȣ́νȣ. Ἐν τῷ τȣ̃ δευτέϱȣ μήκοις βιβλίῳ, δέρματι ἐρυθϱῷ κεκαλυμμῴῳ, ȣ̃ ἡ ἐπιγραφή· ΕΥΣΤΑΘΙΟΣ εἰς τὸν Διονύσιον. Ζ. [228]

428. Εὐϛαθίȣ ἐξήγησις εἰς τὸν Διονύσιον τὸν Πεϱιηγητὼ, ἄνευ κει-μȣ́νȣ. Λιβανίȣ μελέτη, ἡ ἀντιλογία τȣ̃ Ἀχιλλέως ϖϱὸς Ὀδύϛϛεα, πϱε-σβευτικὸς ϖϱὸς ϊοὶς Τεϱϛας ὑϖὲρ τῆς Ἑλένης Μενέλαος, τῆς βασιλίδδος Θεοδώϱας ἐπιϛολὴ ϖϱὸς Βελισάϱιον. Σιωπάξεις ϊινῶν ῥημάτων. Λιβανίȣ μελέτη ἡ ἐπιγράφεται δύσκολος γήμας λάλον γυναῖκα, πεϱὶ ἀδολεχίας, πεϱὶ φιλοϖλουϊίας. Βιβλίον β΄ μήκοις, κεκαλυμμῴον δέρματι χλωϱῷ, ȣ̃ ἡ ἐπιγραφή· ΕΥΣΤΑΘΙΟΣ εἰς τὸν Διονύσιον. Η. [229]

429. Εὐϛαθίȣ ἐξήγησις εἰς τὸν Διονύσιον τὸν Πεϱιηγητὼ. Βιβλίον β΄ μή-κοις, δέρματι κυανῷ κεκαλυμμῴον, ȣ̃ ἡ ἐπιγραφή· ΕΥΣΤΑΘΙΟΥ ἐξήγησις εἰς τὸν Διονύσιον. Θ. [230]

430. Εὐϛαθίȣ ποίημα τὸ λεγόμῴον καϑ᾽ Ὑϛμίνὼ ἰ Ὑϛμινίαν. Βι-βλίον τετάρτου μήκοις, δέρματι χλωϱῷ κεκαλυμμῴον, ȣ̃ ἡ ἐπιγραφή· ΕΥΣΤΑΘΙΟΥ καϑ᾽ Ὑϛμίνὼ. Ι. [231]

431. Ἐξήγησις τῆς ἀλφαβήτου ἑλλωιϛὶ καὶ ἑϐραϊϛὶ, ἤγουν τῆς ἑλλωικῆς κ̀ ἑϐραϊκῆς. Ἐν τῶ τ̃ δευτέρου μικρῶ μήκοις παχέος βιϐλίω, δέρματι κυανῶ κεκαλυμμ̀ϳνω, ὧ ἡ ἐπιγραφή· ΙΑΤΡΙΚΟΝ τε καὶ λεξικόν. Ζ. [285]

432. Ἑρμίωεία ἑϐραϊκῶν ὀνομάπων. Ἐν τῶ τ̃ δευτέρου μήκοις βιϐλίω, δέρματι ἐρυθρῶ κεκαλυμμ̀ϳνω, ὧ ἡ ἐπιγραφή· ΙΟΥΣΤΙΝΟΣ μάρτυς καὶ ἄλλα. Γ. [293]

433. Ζηνοϐίου ἐπιτομὴ τῶν Ταρραίου κ̀ Διδύμου παροιμιῶν. Βιϐλίον τείτου μήκοις, ἐν περγαμίλωῶ, δέρματι χλωρῶ κεκαλυμμ̀ϳνον, ὧ ἡ ἐπιγραφή· ΖΗΝΟΒΙΟΣ. Α. [236]

434. Ζωναρᾶ ἐπιϛολαί. Βιϐλίον δευτέρου μικρῶ μήκοις, δέρματι κυανῶ κεκαλυμμ̀ϳνον, ὧ ἡ ἐπιγραφή· ΖΩΝΑΡΑΣ. Γ. [239]

435. Ἡσιόδου θεογονία, μετὰ ϗολίων ἐν τῶ λώματι. Τοῦ αὐτ̃ ἀϛϛὶς, ὁμοίως μετὰ ϗολίων. Σχόλια ἕτερα ἄνευ κειμ̀ϳνυ εἰς τὴν θεογονίαν τ̃ Ἡσιόδου. Ἡσιόδου Ἔργα καὶ ἡμέραι, μετά ἴνων ἀποσημειώσεων ἐν τῶ λώματι, κ̀ μετὰ ψυχαγωγιῶν. Σχόλια Μανουήλου Μοϧοπούλου εἰς τὰ τ̃ Ἡσιόδου Ἔργα κ̀ ἡμέρας, ἐς κάλλος γεγραμμ̀ϳϛα. Ἰωάννυ διακόνυ τ̃ Γαλλίωῦ ϗόλια εἰς τὴν θεογονίαν Ἡσιόδου. Περ̀κλυ ϗόλια εἰς τὰ Ἔργα κ̀ ἡμέρας Ἡσιόδου. Εὐϛαϑίου παρεκϐολαὶ εἰς τὴν τ̃ Διονισίυ περιηγησιν. Διονύσιος ὁ Περιηγητής, μετά ἴνος ἐξηγήσεως ἀνωνύμου. Βιϐλίον πρώτου μήκοις μικρῶ, δέρματι κυανῶ κεκαλυμμ̀ϳνον, ὧ ἡ ἐπιγραφή· ΗΣΙΟΔΟΣ, καὶ Διονισίυ περιηγησις. Α. [253]

436. Ἡσιόδου Ἔργα κỳ ἡμέραι μετ᾽ ἐξηγήσεως τᾶ Τζέτζ. Τοῦ αὐτῷ ἀσπίς. Βιβλίον τείτου μήκοις, ἐν περγαμίνῳ, παλαιὸν, δέρματι κροκώδι κεκαλυμμῤνον, ᾧ ἡ ἐπιγραφή· ΗΣΙΟΔΟΣ. Β. [254]

437. Ἡφαιστῶνος ἐχειείδιον πεεὶ μέτρων. Διονισίᾳ Ἀλικαρνασέως πεεὶ τῶν Θουκυδίδδου ἰδιωμάτων. Ἐπιστολαὶ Ἰουλιανᾷ τᾶ παραβάτου πρὸς τὸν μέγαν Βασίλειον κỳ πρὸς ἄλλοις. Τοῦ μεγάλου Βασιλέᾳ λόγος πρὸς τὂς νέοις, ὅπως ὠφεληθεῖεν ἐκ τῶν ἐλλιωικῶν μαθημάτων. Διογχοις τᾶ Κωικοῦ ἐπιστολαί. Αἰχίνᾳ ἐπιστολαί. Ἱπποκράτοις ἐπιστολαί. Ἀρταξέρξᾳ καὶ Ὑστάνᾳ ἐπιστολαί. Δημοκρίτου ἐπιστολὴ πρὸς Ἱπποκράτἰω. Δαρείᾳ βασιλέως πρὸς Ἡράκλειτον Ἐφέσιον ἐπιστολαί. Εὐριπίδου Ἑκάβη. Σοφοκλέοις Ἠλέκτρα. Ὁμηρόκεντρα ἀτελῆ. Ὀππιανᾷ ἁλιευτικῶν βιβλίον ἕν. Βιβλίον δευτέρου μήκοις μικρᾷ, δέρματι μέλανι κεκαλυμμῤνον, ᾧ ἡ ἐπιγραφή· ΗΦΑΙΣΤΙΩΝ. Α. [255]

438. Ἡφαιστῶνος ἐχειείδιον πεεὶ μέτρων, ᾧ ἡ ἀρχὴ λείπει. Γεωργίᾳ τᾶ Χοιρβοσκᾶ ἐπιμεεισμοί. Βιβλίον δευτέρου μικρᾷ μήκοις, δέρματι χλωρᾷ κεκαλυμμῤνον, ᾧ ἡ ἐπιγραφή· ΗΦΑΙΣΤΙΩΝ. Β. [256]

439. Ἡρωδιάνᾳ πεεὶ ρημάτων. Τρύφωνος πεεὶ τρόπων. Πεεὶ τῶν κώλων, στροφῶν τε κỳ ἀντιστρόφων τᾶ πρώτου εἴδοις τῶν Ὀλυμπίων. Πινδάρου Ὀλυμπιονίκαι. Φουρνούτου ἐκ τῶν παραδεδομῤνων ἐπιδρομὴ κατὰ τὴν ἐλλιωικὴν θεωείαν. Διονισίᾳ Ἀλικαρνασέως πεεὶ συνθέσεως ὀνομάτων. Ἀριστοτέλοις πεεὶ ποιητικῆς. Πεεὶ ρημάτων ρητοεικῶν. Πεεὶ ρημάτων ἐπιτομικῶν. Ἀριστοτέλοις πεεὶ λέξεως. Τοῦ αὐτῷ ἐπιστολαί τινες. Παλαιφάτου

πεεὶ μύϑων ἐ ἱσοειῶν. Πεόκλυ πεεὶ ἐπισολιμαίυ χαρακτῆεος. Ψελλῦ
γεαμμαπκὴ διὰ σίχων πολιπκῶν. Μέεος ἷ λεξικοδ. Ἡσιόδδυ ἀσπίς. Σπίχοι
Σιβύλλας τῆς Ἐρυϑαίας. Θεόγνιδὸς γνῶμαι. Ἡσιόδδυ Θεογονία. Πυϑαγό-
εου χευσᾶ ἔπη. Φωκυλίδδυ ποίημα νουϑεπκόν. Ταῦτα πάντα πεειέχεται
ἐν τῷ τῦ δευτέεου μικρῦ μήκοις βιβλίῳ, δέρμαπ χλωεῷ κεκαλυμμ⟨μ⟩ένῳ,
ὖ ἡ ἐπιγεαφή· ΗΡΩΔΙΑΝΟΣ. Α. [250]

440. Θεοδώεου τῦ Πτωχοπεοδρόμου σίχοι πολιπκοὶ εὐκτήεειοι πεὸς
τὸν αὐτοκράτοεα Ἰωάννιυ τὸν Κομνιωόν σεαπεύσαντα τότε κατὰ Πεεσῶν.
Τοῦ αὐτῦ ἐγκώμιον πεὸς τὸν αὐτὸν βασιλέα. Τρύφωνος τεόποι ποιηπκοί.
Μέεος ἀπὸ τῶν πεεὶ εὑρέσεως Ἑρμογένοις. Ἐν τῷ τῦ δευτέεου μήκοις
βιβλίῳ, δέρμαπ κυανῷ κεκαλυμμ⟨μ⟩ένῳ ταῦτα πεειέχεται, ὖ ἡ ἐπιγεαφή·
ΑΜΜΩΝΙΟΣ καὶ Μαναοῆς. Γ. [24]

441. Θεοδώεου τῦ Γαζῆ γεαμμαπκή· ἄνευ ἀεχῆς. Μοσοπούλου
γεαμμαπκή. Μαξίμου τῦ Πλανούδυ πεεὶ ὀρϑογεαφίας. Βιβλίον τείπου
μήκοις, δέρμαπ ἐρυϑεῷ κεκαλυμμ⟨μ⟩ένον, ὖ ἡ ἐπιγεαφή· ΓΑΖΗ ΓΡΑΜΜΑ-
ΤΙΚΗ. Α. [116]

442. Θεοδοσίυ γεαμμαπκή, ἄνευ ἀεχῆς. Βιβλίον δευτέεου μήκοις,
κεκαλυμμ⟨μ⟩ένον δέρμαπ κυανῷ, ὖ ἡ ἐπιγεαφή· ΘΕΟΔΟΣΙΟΥ γεαμμα-
πκή. Α. [266]

443. Θεοδοσίυ γεαμμαπκή. Τὰ καλούμ⟨μ⟩ενα μικρὰ σχέδη. Τὰ βασιλικὰ
σχέδη. Ἡσιόδδυ Ἔργα ἐ ἡμέεαι μετὰ ψυχαγωγιῶν. Βιβλίον δευτέεου μικρῦ

36

μήκοις, δέρματι ἐρυθρῷ κεκαλυμμῷον, ὗ ἡ ἐπιγραφή· ΘΕΟΔΟΣΙΟΥ γραμματική. Β. [267]

444. Θεοδώρου Μετοχίτου ἐπιτάφιος εἰς τὴν αὐγούσαν Εἰρήνην τὴν σύζυγον Ἀνδρονίκου τοῦ Παλαιολόγου. Ἐπιτάφιος εἰς τὸν βασιλέα Μιχαὴλ τὸν Παλαιολόγον. Εἰς τὸν σοφὸν Θεόδωρον τὸν Ξανθόπουλον. Εἰς τὸν σοφὸν Νικηφόρον τὸν Ξανθόπουλον. Εἰς τὸν ἑαυτοῦ ἀνεψιὸν τὸν πρωτασηκρῆτιν. Εἰς ἑαυτὸν κỳ περὶ τῆς δυσχερείας τῶν κατ' αὐτὸν πραγμάτων. Ἐπ, τὸ αὐτὸ ἐκ β'. Ἐπ, εἰς ἑαυτὸν μετὰ τὴν τροπὴν τῆς κατ' αὐτὸν τύχης. Ἐπ, εἰς τὸ αὐτὸ λόγοι τέσσαρες διὰ στίχων ἡρωϊκῶν. Βίβλος πρώτου μήκοις μεγάλου, δέρματι ἐρυθρῷ κεκαλυμμῷη, ἧς ἡ ἐπιγραφή· ΜΕΤΟΧΙΤΟΥ τινὰ διάφορα. Α. [367]

445. Θεοφράστου χαρακτῆρες. Ἐν τῷ τοῦ β' μικρῷ μήκοις βιβλίῳ, δέρματι ἐρυθρῷ κεκαλυμμῷῳ, ὗ ἡ ἐπιγραφή· ΑΡΙΣΤΟΦΑΝΟΥΣ Πλοῦτος κỳ ἄλλα. Γ. [60]

446. Ἰσοκράτους λόγοι κα'. Βιβλίον δευτέρου μικρῷ μήκοις, δέρματι χλωρῷ κεκαλυμμῷον, ὗ ἡ ἐπιγραφή· ΙΣΟΚΡΑΤΗΣ. Α. [300]

447. Ἰσοκράτους λόγος πρὸς Δημόνικον. Ἐν τῷ τοῦ πρώτου μήκοις βιβλίῳ, δέρματι κυανῷ κεκαλυμμῷῳ, ὗ ἡ ἐπιγραφή· ΗΡΟΔΟΤΟΣ. Α. [247]

448. Ἰσοκράτους λόγοι ιγ'. Βιβλίον πρώτου μικρῷ μήκοις, δέρματι ἐρυθρῷ κεκαλυμμῷον, ὗ ἡ ἐπιγραφή· ΙΣΟΚΡΑΤΗΣ. Β. [301]

449. Ἰσοκράτοις λόγοι ιγ΄. Βιβλίον β΄ μικρῶ μήκοις, δέρματι κυανῶ κεκαλυμμῶνον, ὗ ἡ ἐπιγραφή· ΙΣΟΚΡΑΤΗΣ. Γ. [302]

450. Ἰουλιανῶ συμπόσιον. Τοῦ αὐτῶ περὶ τῶν αὐτοκράτορος πραξέων ἢ περὶ βασιλείας. Τοῦ αὐτῶ ἐγκώμιον πρὸς τὸν αὐτοκράτορα Κωνσάντιον. Τοῦ αὐτῶ ἐγκώμιον εἰς τὴν βασίλισσαν Εὐσεβίαν. Ἐν τῷ τῶ δευτέρου μήκοις μικρῶ βιβλίω, δέρματι κιρρῶ κεκαλυμμῶνω, ὗ ἡ ἐπιγραφή· ΗΡΟΔΟΤΟΣ. Γ. [249]

451. Ἰωάννυ Τζέτζυ ἱστορίαι, κὴ μῦθοι κὴ ἀλληγορίαι, διὰ στίχων πολιτικῶν, κὴ ἐπιστολαὶ τῶ αὐτῶ. Βιβλίον δευτέρου μήκοις, ἐν χάρτη δαμασκίωῶ γεγραμμῶνον, δέρματι κυανῶ κεκαλυμμῶνον, ὗ ἡ ἐπιγραφή· ΙΩΑΝΝΟΥ ΤΖΕΤΖΟΥ ἱστορίαι. Α. [307]

452. Ἰωάννυ Τζέτζυ ἱστορίαι κὴ ἀλληγορίαι, κὴ λέξεων ἑρμηνείαι διὰ στίχων πολιτικῶν. Τοῦ αὐτῶ περὶ διαφορᾶς τῶν ποιητῶν, διὰ στίχων ἰαμβικῶν, κὴ περὶ κωμωδίας κὴ τραγωδίας. Τοῦ αὐτῶ περὶ μέτρων, διὰ στίχων πολιτικῶν. Τοῦ αὐτῶ ἀλληγορίαι κὴ ἐξηγήσεις εἰς τὰς ὑποθέσεις τῶ Ὁμήρου πρὸς τὴν βασίλισσαν Εἰρήνην τὴν ἐξ Ἀλαμανῶν. Βιβλίον δευτέρου μήκοις μεγάλου, ἐν χάρτη δαμασκίωῶ, δέρματι ἐρυθρῶ κεκαλυμμῶνον, ὗ ἡ ἐπιγραφή· ΤΖΕΤΖΟΥ ἱστορίαι καὶ ἀλληγορίαι. Β. [484]

453. Ἰωάννυ τῶ Στοβαίυ ἐκλογαὶ ἀποφθεγμάτων. Βιβλίον δευτέρου μικρῶ μήκοις, δέρματι πορφυρῶ κεκαλυμμῶνον, ὗ ἡ ἐπιγραφή· ΣΤΟΒΑΙΟΣ. Α. [459]

454. Ἰωάννȣ Ἀργυροπούλȣ μονῳδία εἰς τὸν αὐτοκράτορα Ἰωάννȣ τὸν Παλαιολόγον. Τοῦ αὐτȣ παραμυθητικὸς πρὸς τὸν αὐτοκράτορα Κωνσταντῖνον τὸν Παλαιολόγον, διὰ τὸν θάνατον τȣ ἀδελφȣ αὐτȣ Ἰωάννȣ τȣ βασιλέως. Τοῦ αὐτȣ λόγος περὶ βασιλείας. Σύγκρισις παλαιῶν ἀρχόντων κỳ νέȣ αὐτοκράτορος. Διήγησις παραφρασικὴ Ὀδυσσέως, ἣν περὶ αὐτȣ διηγεῖται ὁ Ὅμηρος. Ἰσαακίȣ μοναχȣ τȣ Πορφυρογεννήτȣ εἰς τὰ παραλειπόμδμα τῆς Τροάδος, ἃ Ὅμηρος παρέλιπεν, ἐν οἷς εἰσι κỳ αἱ εἰκόνες τῶν ἀρχόντων Ἑλλήνων τε κỳ Τρώων. Προλεγόμδμα τῆς ῥητορικῆς. Ἐν τῷ τȣ πρώτȣ μήκοις βιβλίῳ, δέρματι μέλανι κεκαλυμμδμῳ, ᾧ ἡ ἐπιγραφή· ΩΡΙΓΕΝΗΣ κατὰ Μαρκιανιστῶν. Α. [535]

455. Κωνσταντίνȣ Λασκάρεως γραμματική. Γαζῆ γραμματική. Βιβλίον τρίτȣ μήκοις, δέρματι χλωρῷ κεκαλυμμδμον, ᾧ ἡ ἐπιγραφή· ΓΑΖΗ ΓΡΑΜΜΑΤΙΚΗ. Β. [117]

456. Κικέρωνος τόποι. Γεωργίȣ Λεκαπηνȣ ἐπιστολαί. Ἀρσενίȣ, τȣ Μονεμβασίας ἐπισκόπȣ, ἐπιστολὴ πρὸς τὸν καρδινάλιον τὸν Ῥέδȣλφον. Ἐν τῷ τȣ τετάρτȣ μήκοις μεγάλȣ πάνυ παχέος βιβλίῳ, δέρματι ἐρυθρῷ κεκαλυμμδμῳ, ᾧ ἡ ἐπιγραφή· ΙΟΥΣΤΙΝΟΥ τȣ μάρτυρος, καὶ Γεωργίȣ Παχυμέρη, καὶ ἄλλων πολλῶν. Β. [292]

457. Λαερτίȣ εἰς τὸν βίον τȣ Πλάτωνος. Ἐν τῷ τȣ πρώτȣ μήκοις βιβλίῳ, δέρματι κιρρῷ κεκαλυμμδμῳ, ᾧ ἡ ἐπιγραφή· ΑΡΡΙΑΝΟΣ εἰς τὰ Ἐπικτήτȣ. Β. [40]

458. Λεξικόν τι μικρόν. Ἐν τῷ τȣ δευτέρȣ μικρȣ μήκοις βιβλίῳ,

δέρματι χλωρῷ κεκαλυμμβίῳ, ὃ ἡ ἐπιγραφή· ΚΛΕΟΜΗΔΟΥΣ, καὶ ἄλλα ἄλλων. Α. [331]

459. Λαερτῖ βίοι φιλοσόφων, ἀπ᾽ ἀρχῆς μέχρι τᾶ Ἐπικούρου. Βιβλίον β´ μήκοις, δέρματι ἐρυθρῷ κεκαλυμμβίον, ὃ ἡ ἐπιγραφή· ΛΑΕΡΤΙΟΥ βίοι φιλοσόφων. Α. [335]

460. Λεξικὸν Κυρίλλᾶ, ἢ Ἰωάννᾶ τᾶ Δαμασκίνᾶ, ὡς δοκεῖ, ἀνεπίγραφον γάρ. Βιβλίον πρώτου μήκοις παχὺ, δέρματι κυανῷ κεκαλυμμβίον, ὃ ἡ ἐπιγραφή· ΛΕΞΙΚΟΝ. Α. [337]

461. Λεξικὸν ἕτερον Κυρίλλᾶ, ἢ τᾶ Δαμασκίνᾶ, ἀνεπίγραφον γὰρ κὴ τᾶτο, ἐλλείπει δὲ καὶ ἡ ἀρχή. Βίβλος πρώτου μήκοις, δέρματι λευκῷ κεκαλυμμβίη, ἧς ἡ ἐπιγραφή· ΛΕΞΙΚΟΝ. Β. [338]

462. Λεξικὸν κατὰ στοιχεῖον ἀνώνυμον. Ἐκ τῶν σχεδῶν τᾶ Μοσχοπούλου τὸ πρώτον θέμα. Ἐπιφανίᾶ περὶ μέτρων κὴ σαθμῶν. Βιβλίον β´ μικρᾶ μήκοις, δέρματι κυανῷ κεκαλυμμβίον, ὃ ἡ ἐπιγραφή· ΛΕΞΙΚΟΝ. Γ. [339]

463. Λεξικὸν κατὰ στοιχεῖον, ἄνευ ἐπιγραφῆς κὴ τᾶτο. Βιβλίον τείτου μήκοις, ἐν περγαμίνῳ, δέρματι χρυσοκίρρῳ κεκαλυμμβίον, ὃ ἡ ἐπιγραφή· ΛΕΞΙΚΟΝ. Δ. [340]

464. Λεξικὸν ὀνομαζόμβίον Στέφανος λέξεων ἐκ τῶν ἔξωθεν φιλοσόφων κὴ τῶν καθ᾽ ἡμᾶς διδασκάλων, κατὰ στοιχεῖον. Βιβλίον τείτου μήκοις, δέρματι κιρρῷ κεκαλυμμβίον, ὃ ἡ ἐπιγραφή· ΛΕΞΙΚΟΝ. Ε. [341]

465. Λεξικὸν Κυρίλλȣ. Βιβλίον τρίτου μήκοις, δέρματι χλωρῷ κεκαλυμμ⳽νον, ȣ̇ ἡ ἐπιγραφή· ΛΕΞΙΚΟΝ. Ζ. [342]

466. Λέξεων ῥωμαϊκῶν συναγωγὴ κατὰ ἀλφάβητον. Ἐν τῷ τȣ̇ πρώτου μήκοις βιβλίῳ, δέρματι μιλτώδ⳽ κεκαλυμμ⳽νῳ, ȣ̇ ἡ ἐπιγραφή· ΝΟΜΩΝ ΕΚΛΟΓΑΙ. Δ. [396]

467. Λιβανίȣ σχεδὸν ἅπαντα, δηλαδὴ προγυμνάσματα, μελέται καὶ ἐπιστολαί. Βιβλίον δευτέρου μήκοις, δέρματι κυανῷ κεκαλυμμ⳽νον, ȣ̇ ἡ ἐπιγραφή· ΛΙΒΑΝΙΟΣ. Α. [343]

468. Λιβανίȣ ἐπιστολαὶ κ̀ ἄλλων τινῶν. Βιβλίον δευτέρου μήκοις, δέρματι κυανῷ κεκαλυμμ⳽νον, ȣ̇ ἡ ἐπιγραφή· ΛΙΒΑΝΙΟΥ ἐπιστολαί. Β. [344]

469. Λουκιανȣ̇ τινά. Γρηγορίȣ, ἀρχιεπισκόπου Κωνσταντινουπόλεως, τȣ̇ Κυπρίȣ, ἐγκώμιον εἰς τὸν αὐτοκράτορα Μιχαὴλ τὸν Παλαιολόγον. Τοῦ αὐτȣ̇ ἐγκώμιον εἰς τὸν αὐτοκράτορα Ἀνδρόνικον τὸν Παλαιολόγον. Τοῦ αὐτȣ̇ ἐγκώμιον εἰς τὴν θάλατταν, εἴπω εἰς τὴν καθόλου φύσιν τῶν ὑδάτων. Μαξίμου τȣ̇ Πλανούδου σύγκρισις χειμῶνος καὶ ἔαρος. Νικηφόρου τȣ̇ Χούμνȣ ἐγκώμιον εἰς τὸν αὐτοκράτορα Ἀνδρόνικον τὸν Παλαιολόγον. Βιβλίον β′ μικρῷ μήκοις παχέος, δέρματι ἐρυθρῷ κεκαλυμμ⳽νον, ȣ̇ ἡ ἐπιγραφή· ΛΟΥΚΙΑΝΟΥ καὶ ἄλλων. Α. [348]

470. Λόγȣ ποιμενικῶν κατὰ Δάφνιν κ̀ Χλόϊω. Εὐσταθίȣ καθ᾽ Ὑσμίνην καὶ Ὑσμινίαν δρᾶμα, ἐν βιβλίοις δέκα. Βιβλίον πρώτου μήκοις,

δέρματι καπαsίκτω sήμασιν ἐρυθροῖς τε ἢ μέλασι κεκαλυμμ(ν)ον, ὖ ἡ ἐπι-
γραφή· ΛΟΓΓΟΥ ποιμ(ν)ικῶν. Α. [349]

471. Λυκόφρων μετ᾽ ἐξηγήσεως Ἰσαακίχ τȣ̃ Τζέτζȣ. Βιβλίον δεύτερȣ
μικρȣ̃ μήκοις, δέρματι μιλτώδȣ κεκαλυμμ(ν)ον, ὖ ἡ ἐπιγραφή· ΛΥΚΟΦΡΩΝ
μετ᾽ ἐξηγήσεως. Α. [350]

472. Λυκόφρων μετ᾽ ἐξηγήσεως Ἰσαακίχ τȣ̃ Τζέτζȣ. Βιβλίον τρίτȣ
μικρȣ̃ μήκοις, δέρματι χλωρῷ κεκαλυμμ(ν)ον, ὖ ἡ ἐπιγραφή· ΛΥΚΟΦΡΩΝ
μετ᾽ ἐξηγήσεως. Β. [351]

473. Λουκιανȣ̃ διάλογος Ζεὺς τραγῳδός. Τοδ̄ αὐτȣ̃ Ζεὺς ἐλεγχόμ(ν)ος.
Τοδ̄ αὐτȣ̃ Ἁλιεὺς ἢ ἀναβιοῦντες. Ἐν τῷ τȣ̃ τρίτȣ μήκοις βιβλίῳ, δέρματι
κροκώδȣ κεκαλυμμ(ν)ῳ, ὖ ἡ ἐπιγραφή· ΠΛΑΤΩΝ. Δ. [430]

474. Μιχαήλȣ Ἀποsόλη τȣ̃ Βυζαντίȣ σưναγωγὴ παροιμιῶν ἢ σưω-
θήκη κατὰ sοιχεῖον. Βιβλίον πρώτȣ μικρȣ̃ μήκοις, δέρματι ἐρυθρομηλίνοις
sήμασι καπαsίκτω, οἷοις ὅις τȣ̃ ἐμπορφύρȣ μ(ρ)μόρȣ, κεκαλυμμ(ν)ον, ὖ
ἡ ἐπιγραφή· ΑΠΟΣΤΟΛΗ παροιμίαι. Α. [36]

475. Μανουὴλ τȣ̃ Καλλέκα γραμματική ἐν σưνόψ(ι). Βιβλίον ιϛ´
μήκοις, ἐν περγαμίωῳ, δέρματι κιρρῷ κεκαλυμμ(ν)ον, ὖ ἡ ἐπιγραφή·
ΚΑΛΛΕΚΑ. Α. [322]

476. Μαξίμου τȣ̃ Πλανούδȣ γραμματική. Βιβλίον τρίτȣ μήκοις,

δέρματι ἐρυθρῷ κεκαλυμμ<i>ένον</i>, ὧ ἡ ἐπιγραφή· ΜΑΞΙΜΟΣ Πλανούδης. Α. [354 et 426]

477. Μοσχοπούλου γραμματική, καὶ μέρος τι ἐκ τῶν σχεδῶν αὐτᾶ. Βιβλίον δευτέρου μήκοις μικρᾶ, ἐν περγαμίνῳ, δέρματι κυανῷ κεκαλυμμ<i>ένον</i>, ὧ ἡ ἐπιγραφή· ΜΟΣΧΟΠΟΥΛΟΥ γραμματική. Α. [372]

478. Μοσχοπούλου γραμματική. Βιβλίον τρίτου μήκοις, δέρματι πρασίνῳ κεκαλυμμ<i>ένον</i>, ὧ ἡ ἐπιγραφή· ΜΟΣΧΟΠΟΥΛΟΥ γραμματική. Β. [373]

479. Μοσχοπούλου γραμματική. Φωκυλίδου νουθετικὰ ἀργυρᾶ ἔπη. Βιβλίον πρώτου μικρᾶ μήκοις, δέρματι λευκομηλίνῳ κεκαλυμμ<i>ένον</i>, ὧ ἡ ἐπιγραφή· ΜΟΣΧΟΠΟΥΛΟΥ γραμματική. Γ. [374]

480. Μοσχοπούλου γραμματική. Βιβλίον δευτέρου μικρᾶ μήκοις, δέρματι ἐρυθρῷ κεκαλυμμ<i>ένον</i>, ὧ ἡ ἐπιγραφή· ΜΟΣΧΟΠΟΥΛΟΥ γραμματική. Δ. [375]

481. Μοσχοπούλου γραμματική. Βιβλίον τρίτου μήκοις, ἐν περγαμίνῳ, δέρματι πρασίνῳ κεκαλυμμ<i>ένον</i>, ὧ ἡ ἐπιγραφή· ΜΟΣΧΟΠΟΥΛΟΥ γραμματική. Ε. [376]

482. Μοσχοπούλου γραμματικὴ κ) ἐκλογαί τινες κατὰ στοιχεῖον. Γεωργίᾳ τᾶ Χοιροβοσκᾶ περὶ τρόπων. Θῶμα τᾶ Μαγίστρᾳ γραμματικὴ, ἔχουσα ἐκλογίω Ἀττικῶν ὀνομάτων. Βιβλίον δευτέρου μήκοις μικρᾶ, δέρματι κυανῷ κεκαλυμμ<i>ένον</i>, ὧ ἡ ἐπιγραφή· ΜΟΣΧΟΠΟΥΛΟΥ γραμματική. Ζ. [377]

483. Μοσχοπούλου σχέδη. Βιβλίον δευτέρου μικρῦ μήκους, ἐν περγαμίνῳ, δέρματι κιρρῷ κεκαλυμμένον, ὧ ἡ ἐπιγραφή· ΜΟΣΧΟΠΟΥΛΟΥ σχέδη. Η. [378]

484. Μοσχοπούλου σχέδη. Βιβλίον β΄ μήκους, ἐν περγαμίνῳ, δέρματι κυανῷ κεκαλυμμένον, ὧ ἡ ἐπιγραφή· ΜΟΣΧΟΠΟΥΛΟΥ σχέδη. Θ. [379]

485. Μαξίμου μοναχοῦ τῦ Πλανούδου μετάφρασις τῆς μεταμορφώσεως τῦ Ὀβιδίυ. Βιβλίον δευτέρου μήκους, δέρματι ὑπομηλίνῳ κεκαλυμμένον ὧ ἡ ἐπιγραφή· ΟΒΙΔΙΟΥ μεταμόρφωσις. Α. [399]

486. Ματθαίυ τῦ Καμαριώτου ἐπιτομὴ ῥητορικῆς, ἐκ τῶν τῦ Ἑρμογένυς συντεθεῖσα. Ἔτι, περὶ τῶν ἐμμέτρων λόγων διδασκαλίας συναθροισθείσης ἐκ διαφόρων βιβλίων. Ἡφαιστίωνος περὶ μέτρων. Τοῦ αὐτῦ σαφεστέρα διδασκαλία περὶ μετρικῆς εἰσαγωγῆς, ἢ περὶ ποιήματος. Ἰωάννυ τῦ Τζέτζυ περὶ τῶν ἐν στίχοις μέτρων ἁπάντων, διὰ στίχων πολιτικῶν. Βιβλίον δευτέρου μικρῦ μήκους, κεκαλυμμένον δέρματι κυανῷ, ὧ ἡ ἐπιγραφή· ΡΗΤΟΡΙΚΗ ΚΑΜΑΡΙΩΤΟΥ. Α. [450]

487. Μιχαὴλ τῦ Συγκέλλυ περὶ συντάξεως. Ἰσοκράτυς λόγος πρὸς Δημόνικον. Παλαιφάτου περὶ ἀπίστων ἱστοριῶν. Περὶ τρόπων οἷς οἱ ποιηταὶ μᾶλλον χρῶνται ἐν ταῖς ἑαυτῶν φράσεσι. Θεοδώρυ τῦ Γαζῆ γραμματική. Βιβλίον β΄ μικρῦ μήκους, δέρματι κυανῷ κεκαλυμμένον, ὧ ἡ ἐπιγραφή· ΣΥΓΚΕΛΛΟΣ. Α. [469]

488. Ξενοφῶντος Κύρου παιδεία. Βίβλος αʹ μήκους, δέρματι κυανῷ κεκαλυμμένη, ἧς ἡ ἐπιγραφή· ΞΕΝΟΦΩΝΤΟΣ Κύρου παιδεία. Α. [398]

489. Ὁμήρου Ἰλιὰς μέχρι τοῦ μ, μετ᾿ ἐξηγήσεως Εὐσταθίου, ἐν περγαμηνῷ, καὶ τεχνολογήματά τινος ἀνεπίγραφα περὶ ποιήσεως. Βιβλίον πρώτου μήκους μεγάλου κ παχέος ὀρθόγραφον κ ἐς κάλλος γεγραμμένον, δέρματι χλωρῷ κεκαλυμμένον, ᾧ ἡ ἐπιγραφή· ΟΜΗΡΟΣ. Α. [402]

490. Ὁμήρου Ἰλιὰς, μετὰ σχολίων Ἰσαακίου τοῦ Πορφυρογεννήτου, καὶ μετὰ ψυχαγωγιῶν ἐρυθρῶν. Βιβλίον πρώτου μήκους, δέρματι κιρρῷ κεκαλυμμένον, ᾧ ἡ ἐπιγραφή· ΟΜΗΡΟΣ. Β. [403]

491. Ὁμήρου Ἰλιὰς, ἄνευ σχολίων. Βατραχομυομαχία. Βιβλίον πρώτου μήκους, δέρματι μέλανι κεκαλυμμένον, ἐς κάλλος γεγραμμένον, ᾧ ἡ ἐπιγραφή· ΟΜΗΡΟΣ. Γ. [404]

492. Ὁμήρου Ἰλιὰς, μετά τινων σχολίων ἐν τῇ ἀρχῇ κ μετὰ ψυχαγωγῶν. Βιβλίον δευτέρου μήκους μεγάλου παλαιότατον, ἐν χάρτῃ δαμασκ ηνῷ, δέρματι κυανῷ κεκαλυμμένον, ᾧ ἡ ἐπιγραφή· ΟΜΗΡΟΣ. Δ. [405]

493. Ὁμήρου Ἰλιὰς, μετὰ παραφράσεως στίχον πρὸς στίχον. Βίβλος πρώτου μήκους μεγάλου, δέρματι χλωρῷ κεκαλυμμένη, ἧς ἡ ἐπιγραφή· ΟΜΗΡΟΣ. Ε. [406]

494. Ὁμήρου Ἰλιὰς, μετά τινων σχολίων ἐν τῇ ἀρχῇ κ ψυχαγωγιῶν,

ἧς ἡ ἀρχὴ λείπει. Βιβλίον δευτέρου μήκους παλαιὸν, δέρματι κυανῷ κεκα-
λυμμένον, ᾧ ἡ ἐπιγραφή· ΟΜΗΡΟΣ. Ζ. [407]

495. Ὀππιανοῦ κυνηγετικά, μετὰ τῶν σχημάτων κỳ ὀργάνων θηρευτικῶν.
Βιβλίον πρώτου μήκους, ἐν περγαμίνῳ, δέρματι λευκῷ κεκαλυμμένον,
μέλανι καταστίκτῳ, ᾧ ἡ ἐπιγραφή· ΟΠΠΙΑΝΟΣ. Α. [409]

496. Ὀρφέως περὶ λίθων, ἐμμέτρως μετὰ σχολίων. Νεοφύτου μοναχοῦ
σαφήνεια κỳ συλλογὴ κατὰ στοιχεῖον περὶ βοτανῶν. Λεξικὸν τῆς ἑρμηνείας
τῶν βοτανῶν κατὰ στοιχεῖον. Βιβλίον β΄ μήκους, δέρματι ἐρυθρῷ κεκαλυμ-
μένον, ᾧ ἡ ἐπιγραφή· ΟΡΦΕΥΣ. Α. [410]

497. Ὁμήρου σχόλιά τινα. Μιχαὴλ τοῦ Συγκέλλου περὶ τῆς συντάξεως
τῶν ὀκτὼ τοῦ λόγου μερῶν. Σχόλιά τινα κỳ ἑρμηνεῖαι παλαιαὶ εἰς τὴν τοῦ
Ὁμήρου Ἰλιάδα, μέχρι τοῦ λ. Βιβλίον τρίτου μήκους μεγάλου, δέρματι

498. Πινδάρου Ὀλύμπια κỳ Πύθια μόνον, μετὰ σχολίων, κỳ τὰ Νέμεα
ἀτελῆ, κỳ αὐτὰ μετὰ σχολίων, τὰ δὲ Ἴσθμια λείπει. Βιβλίον πρώτου μή-
κους, δέρματι χλωρῷ κεκαλυμμένον, ᾧ ἡ ἐπιγραφή· ΠΙΝΔΑΡΟΣ. Α. [424]

499. Πλανούδου περὶ γραμματικῆς διάλογος. Βιβλίον δευτέρου μή-
κους, δέρματι ἐρυθρῷ κεκαλυμμένον, ᾧ ἡ ἐπιγραφή· ΠΛΑΝΟΥΔΟΥ γραμμα-
τική. Α. [426]

500. Πλουτάρχου παράλληλα ιη΄, ἔχει δὲ καί τινα τῶν ἠθικῶν αὐτοῦ,

ὧν ὁ κατάλογος γέγραπται ἐν τῇ ἀρχῇ τῆ βιβλίᾳ. Βιβλίον πεφ́που μήκοις, δέρματι πορφυρῷ κεκαλυμμθυον, ᾧ ἡ ἐπιγραφή· ΠΛΟΥΤΑΡΧΟΥ παράλ-ληλα. Α. [431]

501. Πλουτάρχου παράλληλά τινα. Βιβλίον δευτέρου μεγάλου μήκοις, ἐν περγαμίνῳ, δέρματι κυανῷ κεκαλυμμθυον, ᾧ ἡ ἐπιγραφή· ΠΛΟΥΤΑΡ-ΧΟΥ παράλληλα. Β. [432]

502. Πτωχοπροδρόμου Ἐξήγησις εἴς τινα ἐρωτήματα γραμματικά. Μιχαὴλ τῆ Συγκέλλῳ περὶ τῆς τῆ λόγου συντάξεως. Περὶ τῆ ἰαμβικοῦ μέτρου, τῆ τε ἡρωϊκοῦ, ἠ τῆ ἐλεγιακοῦ, ἠ ἀνακρεοντείᾳ, ἠ τῶν ὁκάςῳ τούπων ὀφειλομθυων ποδῶν. Βιβλίον δευτέρου μήκοις, δέρματι ὑποκίρρῳ κεκαλυμ-μθυον ᾧ ἡ ἐπιγραφή· ΠΤΩΧΟΠΡΟΔΡΟΜΟΥ ἐρωτήματα. Α. [449]

503. Πυθαγόρου χρυσᾶ ἔπη, μετὰ ψυχαγωγιῶν ἐρυθρῶν. Φωκυλίδου ἔπη, μετὰ ψυχαγωγιῶν. Θεόγνιδος γνῶμαι. Διονυσίου οἰκουμθύνης περιήγησις, μετὰ ψυχαγωγιῶν. Ὁμήρου βατραχομυομαχία, μετὰ ψυχαγωγιῶν. Περὶ ῥημάτων, ὧν Ἑρμογένης ἐμνημόνευσε. Τρύφωνος περὶ παθῶν λέξεως. Τοῦ αὐτοῦ περὶ τρόπων. Γεωργίου τῆ Χοιροβοσκοῦ περὶ τρόπων. Ἡφαιστιανοῦ περὶ χρόνων. Ἡφαιστίωνος περὶ μέτρων. Βιβλίον δευτέρου μικρῦ μήκοις, δέρ-ματι κιρρῷ κεκαλυμμθυον, ᾧ ἡ ἐπιγραφή· ΘΕΟΓΝΙΣ καὶ ἄλλα. Α. [269]

504. Παχυμέρις μελέται εἰς τὰ προγυμνάσματα καὶ εἰς τὰς ςάσεις. Βιβλίον δευτέρου μικρῦ μήκοις, δέρματι κυανῷ κεκαλυμμθυον, ᾧ ἡ ἐπι-γραφή· ΠΑΧΥΜΕΡΟΥΣ μελέται. Ε. [423]

505. Σουίδας. Βίβλος πρώτου μήκους, ἐν χάρτῃ δαμασκίωῷ, ἐς κάλλος γεγραμμένη, δέρματι κυανῷ κεκαλυμμένη, ἧς ἡ ἐπιγραφή· ΣΟΤΙ-ΔΑΣ. Α. [462]

506. Σοφοκλέους τραγῳδίαι τρεῖς· Αἴας μαστιγοφόρος, Ὀρέστης, Οἰδί-πους. Καὶ Εὐριπίδου τραγῳδίαι τρεῖς· Ἑκάβη, Ὀρέστης, Φοίνισσαι. Βιβλίον παλαιὸν μετά τινων σχολίων ἐν τῷ λώματι κỳ ψυχαγωγῶν διὰ τῶν σελίδων, δέρματι ἐρυθρῷ κεκαλυμμένον, δευτέρου μήκους, ᾧ ἡ ἐπιγραφή· ΣΟΦΟ-ΚΛΗΣ. Α. [463]

507. Συγκέλλου σύνταξις περὶ τῶν ὀκτὼ μερῶν τῷ λόγου. Ἰωάννου τῷ Χάρακος περὶ ἐγκλινομένων. Νήφωνος μοναχοῦ περὶ τῶν ὀκτὼ μερῶν τῷ λόγου. Νικήτα τῷ Ἡρακλείας τροπάρια εἰς τὰ τῷ Διὸς, Διονύσου, Ἀθηνᾶς κỳ τῶν ἄλλων θεῶν ἐπίθετα. Καὶ περὶ ὀρθογραφίας, κỳ στίχοι ἰαμ-βικοὶ περὶ ἀντιστοίχων. Τοῦ αὐτῷ περὶ ἀνυποτάκτων κỳ αὐθυποτάκτων ῥημά-των. Τοῦ αὐτῷ περὶ συντάξεως. Χοιροβοσκῷ κανόνες γραμματικῆς. Περὶ μέτρων ποιητικῶν. Ἐπ, Μιχαὴλ τῷ Συγκέλλου περὶ συντάξεως τῶν ὀκτὼ τῷ λόγου μερῶν. Βιβλίον τρίτου μήκους μεγάλου, δέρματι κιρρῷ κεκα-λυμμένον, ᾧ ἡ ἐπιγραφή· ΣΥΓΚΕΛΛΟΣ. Γ. [471]

508. Συνεσίου λόγοι τέσσαρες, οἱ μὲν δύο ἐπιγράφονται περὶ προνοίας ἢ Αἰγύπτιος, ὁ δὲ τρίτος περὶ βασιλείας εἰς τὸν αὐτοκράτορα Ἀρκάδιον, ὁ δὲ τέταρτος Δίων ἢ περὶ τῆς κατ᾽ αὐτὸν διαγωγῆς. Ἐπ, τῷ αὐτῷ φαλά-κρας ἐγκώμιον. Βίβλος πρώτου μήκους, δέρματι μιλτώδει κεκαλυμμένη, ἧς ἡ ἐπιγραφή· ΣΥΝΕΣΙΟΥ λόγοι. Α. [473]

509. Συνεσίε; ἐπισκόπου Κυριώνης, Φαλάκρας ἐγκώμιον. Τοῦ αὐτῇ ἐπι-
ςολαί. Τοῦ αὐτῇ εἰς τὸν αὐτοκράτορα Ἀρκάδιον περὶ βασιλείας. Τοῦ αὐτῇ
Δίων, ἢ περὶ τῆς καθ᾽ ἑαυτὸν ἀγωγῆς. Πινδάρου Ὀλύμπια μετά τινων
ςολίων. Ἐν τῷ τῆ β᾽ μικρῷ μήκοις βιβλίῳ, δέρματι κυανῷ κεκαλυμ-
μῴῳ, ὃ ἡ ἐπιγραφή· ΣΥΝΕΣΙΟΥ καὶ ἄλλα τινῶν. Β. [474]

510. Σωπάτρε διαίρεσις ῥητορικῶν ζητημάτων. Δίωνος Χρυσοςόμου
Ῥοδιακοὶ λόγοι δύο. Τοῦ αὐτῇ περὶ βασιλείας λόγοι τέσαρες. Βιβλίον
πρῴτου μήκοις, δέρματι κυανῷ κεκαλυμμῴον, ὃ ἡ ἐπιγραφή· ΣΩΠΑ-
ΤΡΟΣ. Α. [483]

511. Συνεσίε Κυριωαίε ἐπιςολαί τινες. Τὰ βασιλικὰ ςέδη. Ἐν τῷ τῆ
τείτου μήκοις βιβλίῳ, δέρματι ὑπερυθροπορφύρῳ κεκαλυμμῴῳ, ὃ ἡ
ἐπιγραφή· ΘΕΟΛΟΓΙΚΑ πολλὰ καὶ διάφορα. Β. [265]

512. Σχόλια εἰς τὰ Ὀλύμπια κὴ Πύθια τῆ Πινδάρου, ἄνευ τῆ κει-
μῴε. Βιβλίον δευτέρου μήκοις, δέρματι κροκῴδ κεκαλυμμῴον, ὃ ἡ ἐπι-
γραφή· ΕΞΗΓΗΣΙΣ εἰς τὸν Πίνδαρον. Γ. [179]

513. Σκηπίωνος ὄνειρος, Μαξίμῳ τῷ Πλανούδῃ μεταφρασθείς. Μακρο-
βίε ἐξήγησις εἰς τὸν αὐτόν. Αἰσχύλου τραγῳδίαι ϛ᾽ μετὰ ςολίων, ἤγουν
Πέρσαι, Ἀγαμέμνων, Προμηθεὺς δεσμώτης, Ἑπτὰ ἐπὶ Θήβας, Εὐμῴίδες,
Ἱκέπδες. Ταῦτα ἐν τῷ τῆ β᾽ μήκοις βιβλίῳ, δέρματι κυανῷ κεκαλυμ-
μῴῳ, ὃ ἡ ἐπιγραφή· ΑΙΣΧΥΛΟΣ μετὰ ςολίων. Α. [15]

514. Συνεσίε ἐπιςολαὶ κὴ Λιβανίε τινὲς ἐπιςολαί. Ἐν τῷ τῆ δευτέρου

μήκοις βιβλίῳ, δέρματι κυανῷ κεκαλυμμῴῳ, ἇ ἡ ἐπιγραφή· ΑΡΙΣΤΟ-
ΤΕΛΟΥΣ Ὁπικά. Λ. [55]

515. Τύπος τέχνης τῆς τῶν γραμμάτων. Ἐν τῷ τᾷ δευτέρου μικρῷ
μήκοις βιβλίῳ, δέρματι κιρρῷ κεκαλυμμῴῳ, ἇ ἡ ἐπιγραφή· ΠΤΟΛΕ-
ΜΑΙΟΥ τετράβιβλος. Α. [448]

516· Φιλοστράτου εἰς τὸν τᾷ Ἀπολλωνίᾳ Τυανέως βίον. Βιβλίον τρεί-
του μήκοις, κεκαλυμμῴον δέρματι ἐρυθρῷ, ἇ ἡ ἐπιγραφή· ΦΙΛΟΣΤΡΑ-
ΤΟΣ. Α. [491]

517. Φωτᾷ, πατριάρχου Κωνσταντινουπόλεως, περὶ τῶν δέκα ῥητόρων.
Θεμιστᾷ σοφιστοῦ ὑπατικὸς εἰς τὸν αὐτοκράτορα Ἰοβιανόν. Περὶ Χορικίᾳ
σοφιστοῦ Γάζης. Ἐγκώμιον Χορικίᾳ εἰς Σοῦμμον τὸν στρατηλάτην. Ἐπιτά-
φιος λόγος τᾷ αὐτᾷ ἐπὶ τῇ Μαρίᾳ, μητρὶ Μαρκιανᾷ, Γάζης ἐπισκόπου. Τοῦ
αὐτᾷ ἐπιτάφιος λόγος ἐπὶ Προκοπίῳ σοφιστῇ Γάζης. Τοῦ αὐτᾷ μελέτη προς
τὸν ἀποκτείναντα τύραννον κ̀ αἰτῶντα τὸ γέρας. Ἀπολλοδώρου γραμμα-
τικοῦ βιβλιοθήκη. Ἐν τῷ τᾷ πρῴτου μήκοις βιβλίῳ, δέρματι λευκῷ κεκα-
λυμμῴῳ, ἇ ἡ ἐπιγραφή· ΚΩΝΣΤΑΝΤΙΝΟΥ βασιλέως νουθεσίαι. Α. [334]

## ΙΣΤΟΡΙΚΑ.

518. Αἰλιανᾷ ποικίλη ἱστορία. Ἐν τῷ τᾷ πρῴτου μήκοις βιβλίῳ,
δέρματι χλωρῷ κεκαλυμμῴῳ, ἇ ἡ ἐπιγραφή· ΑΙΛΙΑΝΟΥ ποικίλη ἱστο-
ρία. Γ. [14]

519. Ἀππιανῦ ἱσοεία. Βιβλίον σεφότου μήκοις, δέρματι κυανῷ κεκαλυμμῴον, ὖ ἡ ἐπιγραφή· ΑΠΠΙΑΝΟΣ Ἀλεξανδρείς. Α. [31]

520. Ἀγαθημέερυ γεωγραφία. Ἡροδότου ἱσοειῶν ἡ αʹ. Ἐν τῷ τῦ σεφότου μήκοις βιβλίῳ, κεκαλυμμῴῳ δέρματι πορφυεῷ, ὖ ἡ ἐπιγραφή· ΑΓΑΘΗΜΕΡΟΥ γεωγραφία. Α. [3]

521. Ἀπολλοδώερυ βιβλιοθήκη. Ἐν τῷ τῦ σεφότου μήκοις βιβλίῳ, δέρματι κυανῷ κεκαλυμμῴῳ, ὖ ἡ ἐπιγραφή· ΑΠΟΛΛΟΔΩΡΟΥ βιβλιοθήκη. Α. [35]

522. Ἀρριανῦ περὶ τῆς τῦ Ἀλεξάνδρυ ἀναβάσεως βιβλία ἑπλα. Ἐπ δὲ κ̀ ἱσοεία ἡ ἰνδικὴ τῦ αὐτῦ. Ἐν τῷ τῦ σεφότου μήκοις βιβλίῳ, δέρματι ἐρυθεῷ κεκαλυμμῴῳ, ὖ ἡ ἐπιγραφή· ΑΡΡΙΑΝΟΥ ἀνάβασις. Γ. [41]

523. Ἀρριανῦ περὶ τῆς τῦ Ἀλεξάνδρυ ἀναβάσεως. Βιβλίον δευτέρου μήκοις, δέρματι κιρρῷ κεκαλυμμῴον, ὖ ἡ ἐπιγραφή· ΑΡΡΙΑΝΟΣ. Δ. [42]

524. Βίοι βασιλέων τῶν Ῥωμαίων, ἀρχόμῴοι ἀπὸ Ἰουλίυ Καίσαερς μέχει τῆς ἀρχῆς Ἀλεξίυ τῦ Κομνῦῷ. Βιβλίον σεφότου μήκοις, δέρματι χλωεῷ κεκαλυμμῴον, ὖ ἡ ἐπιγραφή· ΒΙΟΙ ΒΑΣΙΛΕΩΝ. Η. [91]

525. Γεωργίυ Παχυμέερις καὶ Γρηγορᾶ ἱσοείαι ρωμαϊκαί. Βίβλος σεφότου μήκοις, δέρματι ἐρυθεῷ κεκαλυμμῴη, ἧς ἡ ἐπιγραφή· ΠΑΧΥΜΕΡΗΣ. Δ. [422]

526. Γεμιστοῦ χωρογραφία Θεσσαλίας. Ἐκ τῦ Πολυβίχ περὶ τῦ τῆς Ἰταλίας σχήματος. Βίβλος πρώτου μήκοις, δέρματι ἐρυθρῷ κεκαλυμμένη, ἧς ἡ ἐπιγραφή· ΑΣΚΛΗΠΙΟΣ. Β. [70]

527. Διοδώρου ἡ ις′ ἱστορία ἀτελὴς, κỳ ἡ ιζ′ εἰς δύο διῃρημένη, κỳ ἡ ιθ′ ἅπασα. Ὑπομνήματα περὶ ἐπιβουλῶν γεγονυιῶν κατὰ διαφόρων βασιλέων. Βίβλος πρώτου μήκοις, δέρματι φοινικῷ κεκαλυμμένη, ἧς ἡ ἐπιγραφή· ΔΙΟΔΩΡΟΣ. Α. [156]

528. Διοδώρου ἱστορίαι ἑπτὰ, ἀρχόμεναι ἀπὸ τῆς ια′ μέχρι ιζ′. Βιβλίον πρώτου μήκοις, δέρματι μιλτώδει κεκαλυμμένον, ᾧ ἡ ἐπιγραφή· ΔΙΟΔΩΡΟΣ. Β. [157]

529. Διοδώρου ἱστορίαι δέκα, ἀρχόμεναι ἀπὸ τῆς ια′ μέχρι τῆς κ′. Βιβλίον μέγα τε κỳ παχὺ μήκοις πρώτου, δέρματι πορφυρῷ κεκαλυμμένον, ᾧ ἡ ἐπιγραφή· ΔΙΟΔΩΡΟΣ. Γ. [158]

530. Διοδώρου ἱστορίαι πέντε, αἱ καλούμεναι βιβλιοθήκη, ἄρχονται ἀπὸ τῆς πρώτης, ἡ δὲ πέμπτη ἀτελής. Βίβλος πρώτου μήκοις μεγάλου, δέρματι πορφυρῷ κεκαλυμμένη, ἧς ἡ ἐπιγραφή· ΔΙΟΔΩΡΟΣ. Δ. [159]

531. Διονυσίου Ἁλικαρνασέως ῥωμαϊκῆς ἱστορίας βιβλία πέντε, ἀπὸ πρώτης μέχρι πέμπτης. Βίβλος πρώτου μήκοις, δέρματι κυανῷ κεκαλυμμένη, ἧς ἡ ἐπιγραφή· ΔΙΟΝΥΣΙΟΣ Ἁλικαρνασεύς. Α. [160]

532. Διονυσίου Ἁλικαρνασέως ῥωμαϊκῆς ἱστορίας βιβλία πέντε, τουτέστιν

38

ἀπὸ τῶ ὄκτου μέχει τῶ δεκάτου. Βίβλος ἑβδόμου μήκοις, δέρματι κυανῷ κεκαλυμμῤύη, ἧς ἡ ἐπιγραφή· ΔΙΟΝΥΣΙΟΣ Ἀλικαρναωτίς. B. [161]

533. Δίωνος ἱσοεία. Βίβλος ἑβδόμου μήκοις, δέρματι χλωεῷ κεκαλυμμῤύη, ἧς ἡ ἐπιγραφή· ΔΙΩΝΟΣ ἱσοεία. A. [172]

534. Διήγησις ἱσοεκὴ τῆς τῶ Χοσρόυ ἀπωλείας, τῶ Περσῶν βασιλέως, τῶ καθ' Ἑλλἱων ἐπὶ τῇ Κωςαντίνυ ςόλῳ μεγάλῳ ςρατεύσαντος. Ἐν τῷ τῶ ς' μήκοις βιβλίῳ, δέρματι ἐρυθεῷ κεκαλυμμῤύῳ, ὃ ἡ ἐπιγραφή· ΧΡΥΣΟΣΤΟΜΟΥ ὁμιλίαι εἰς τὴω Γένεσιν. ΚΚ. [525]

535. Ζωναρᾶ ἱσοεία. Βίβλος ἑβδόμου μήκοις, ἐνδέδυμῤύη δέρματι χλωεῷ, ἧς ἡ ἐπιγραφή· ΖΩΝΑΡΑΣ. A. [237]

536. Ζωναρᾶ ἱσοεία. Βιβλίον β' μήκοις, δέρματι κυανῷ κεκαλυμμῤύον, ὃ ἡ ἐπιγραφή· ΖΩΝΑΡΑΣ. B. [238]

537. Ζωναρᾶ ἱσοεία. Βιβλίον ἑβδόμου μήκοις, κεκαλυμμῤύον δέρματι κυανῷ, ὃ ἡ ἐπιγραφή· ΖΩΝΑΡΑ ἱσοεία. Δ. [240]

538. Ζωναρᾶ ἱσοεία, ἔςι δὲ τῶν ρωμαίων βασιλέων, ἄρχουσα ἀπὸ Διοκλητιανῦ κ̈ λήγουσα ἐν τῇ βασιλεία Ἀλεξίυ τῶ Κομνῦωῦ. Βίβλος ἑβδόμου μήκοις, δέρματι μέλανι κεκαλυμμῤύη, ἧς ἡ ἐπιγραφή· ΖΩΝΑΡΑ ἱσοεία. E. [241]

539. Ἡλιοδώρου Αἰθιοπικῶν, ἤτοι τὰ περὶ Θεαγένlω κ) Χαρίκλειαν. Βίβλος πρώτου μήκοις, κεκαλυμμένη δέρματι κυανῷ, ἧς ἡ ἐπιγραφή· ΗΛΙΟΔΩΡΟΥ Αἰθιοπικῶν. Α. [245]

540. Ἡλιοδώρου τῶν περὶ Θεαγένlω κ) Χαρίκλειαν Αἰθιοπικῶν. Βιβλίον δευτέρου μικρῷ μήκοις, δέρματι κιρρῷ κεκαλυμμένον, ᾧ ἡ ἐπιγραφή· ΗΛΙΟΔΩΡΟΥ Αἰθιοπκῶν. Β. [246]

541. Ἡροδότου ἱςορεία. Βίβλος πρώτου μήκοις, δέρματι κυανῷ κεκαλυμμένη, ἧς ἡ ἐπιγραφή· ΗΡΟΔΟΤΟΣ. Α. [247]

542. Ἡροδότου ἱςορείαι τρεῖς. Βιβλίον τρίτου μήκοις, δέρματι κιρρῷ κεκαλυμμένον, ᾧ ἡ ἐπιγραφή· ΗΡΟΔΟΤΟΣ. Β. [248]

543. Ἡροδότου περὶ τῆς τ᾽ Ὁμήρου γενέσεως κ) βιοτῆς. Βιβλίον δευτέρου μήκοις, δέρματι κιρρῷ κεκαλυμμένον, ᾧ ἡ ἐπιγραφή· ΗΡΟΔΟΤΟΣ. Γ. [249]

544. Θουκυδίδης. Βιβλίον β΄ μικρῷ μήκοις, δέρματι κυανῷ κεκαλυμμένον, ᾧ ἡ ἐπιγραφή· ΘΟΥΚΥΔΙΔΗΣ. Α. [275]

545. Ἰωσήπου ἰουδαϊκὴ ἱςορεία. Βίβλος πρώτου μήκοις, δέρματι κυανῷ κεκαλυμμένη, ἧς ἡ ἐπιγραφή· ΙΩΣΗΠΟΥ ἰουδαϊκὴ ἱςορεία. Α. [314]

546. Ἰωσήπου ἰουδαϊκὴ ἀρχαιολογία. Βίβλος πρώτου μήκοις, δέρ-

38.

μαπ μέλανι κεκαλυμμ{μ}ύη, ἧς ἡ ἐπιγραφή· ΙΩΣΗΠΟΥ ἰουδαϊκὴ ἀρχαιο-
λογία. Β. [315]

547. Ἰωσήπου ἰουδαϊκὴ ἀρχαιολογία. Βιβλίον δευτέρου μήκους, δέρ-
ματι ἐρυθρῷ κεκαλυμμ{μ}ον, ὃ ἡ ἐπιγραφή· ΙΩΣΗΠΟΥ ·ἰουδαϊκὴ ἀρχαιο-
λογία. Γ. [316]

548. Ἰωσήπου ἰουδαϊκὴ ἀρχαιολογία. Βιβλίον δευτέρου μήκους, ἐν περ-
γαμ{ί}ω, δέρματι κυανῷ κεκαλυμμ{μ}ον, ὃ ἡ ἐπιγραφή· ΙΩΣΗΠΟΥ ἰου-
δαϊκὴ ἀρχαιολογία. Δ. [317]

549. Ἰωσήπου περὶ ἁλώσεως Ἱερουσαλήμ. Βιβλίον δευτέρου μήκους,
ἐν περγαμ{ί}ω, δέρματι κυανῷ κεκαλυμμ{μ}ον, ὃ ἡ ἐπιγραφή· ΙΩΣΗΠΟΥ
ἰουδαϊκὴ ἱστορία. Ε. [318]

550. Ἰωσήπου ἰουδαϊκὴ ἱστορία. Βίβλος τρίτου μήκους, δέρματι ἐρυ-
θρῷ κεκαλυμμ{μ}ύη, καὶ ἡ ἐπιγραφὴ οὕτως. Ζ. [319]

551. Ἰωσήπου ἰουδαϊκὴ ἀρχαιολογία. Βίβλος τρίτου μήκους, δέρματι
κυανῷ κεκαλυμμ{μ}ύη, ἧς ἡ ἐπιγραφὴ οὕτως. Η. [320]

552. Ἰωσήπου Φλαυίου ἱστορία περὶ τῶν ἁγίων ἑπτὰ παίδων καὶ τῆς
μητρὸς αὐτῶν Σολομονῆς. Ἐν τῷ τᾷ δευτέρου μικρῷ μήκους παχέος βι-
βλίῳ, δέρματι ἐρυθρῷ κεκαλυμμ{μ}ύω, ὃ ἡ ἐπιγραφὴ· ΛΟΥΚΙΑΝΟΥ καὶ
ἄλλων. Α. [348]

553. Ἱσορίαι τινὲς νέαι. Σύνοψις ἐκ τῶ Πολυβίξ ϛ', καὶ ι', καὶ ιδ', καὶ ιέ, καὶ ιη' βιβλίε τῶν ἱσοριῶν. Ἐν τῷ τᾶ σεφτου μήκοις βιβλίῳ, δέρματι λευκῷ κεκαλυμμβῴῳ, ἆ ἡ ἐπιγραφή· ΚΩΝΣΤΑΝΤΙΝΟΥ βασιλέως νουθεσίαι. Α. [334]

554. Ἱσορίαι ῥωμαϊκαί τινος καλουμβῴε Κουρϲπαλάτου, ἀρχόμβῴαι ἀπὸ Νικηφόρου βασιλέως, λήγουσαι δὲ εἰς τὸν Ἰσαάκιον τὸν Κομνηνόν. Βίβλος σεφτου μήκοις, δέρματι ἐρυθρῷ κεκαλυμμβῴη, ἧς ἡ ἐπιγραφή· ΙΣΤΟΡΙΑΙ ῥωμαϊκαί. Α. [303]

555. Ἱσορίαι ῥωμαϊκαί, ἤρωω τῆς Κωνσαντινουπόλεως, ἄνευ ἀρχῆς. Τοῦ μεγάλου λογοθέτου τᾶ Ἀκροπολίτου ἱσορία περὶ τῆς ἁλώσεως Κωνϲαντινουπόλεως, κὴ τῆς βασιλείας τῶν Λασκαρέων. Τοῦ Χωνιάτου περὶ τῆς φιλονεικίας τᾶ Δούκα κὴ τᾶ Λασκάρεως περὶ τῆς βασιλείας. Ἐν τῷ τᾶ σεφτου μήκοις βιβλίῳ, δέρματι μιλτώδΐ κεκαλυμμβῴῳ, ἆ ἡ ἐπιγραφή· ΕΠΙΣΤΟΛΑΙ διαφόρϲν, καὶ μελέται καὶ λόγοι νεώτερϲν. Α. [185]

556. Ἱσορία τις περὶ Θησέως κὴ Ἀμαζόνων, χυδαία διαλέκτῳ. Τίνι τρόπῳ οἱ Φρᾶγγοι εἷλον τὴν Ἱερουσαλήμ, κὴ ἄλλα τινὰ μέρη ἀνατολικά. Ἔστι δὲ τὸ βιβλίον σεφτου μήκοις, δέρματι κυανῷ κεκαλυμμβῴον, ἆ ἡ ἐπιγραφή· ΒΟΥΛΓΑΡΕ. Α. [101]

557. Κωνσαντίνου Μανασσῆ σύνοψις διὰ στίχων πολιτικῶν χρονικὴ ἀπὸ κτίσεως κόσμε, ἀτελής. Σύνοψις ἐπῶν τῶν βασιλέων Κωνσαντινουπόλεως. Ἐν τῷ τᾶ τρίτου μήκοις παλαιῷ βιβλίῳ, ἐν χάρτη δαμασκιωῷ, δέρματι χλωρῷ κεκαλυμμβῴῳ, ἆ ἡ ἐπιγραφή· ΓΡΗΓΟΡΙΟΥ ἔπη. Σ. [136]

558. Λαονίκου ἰσορία τῶν Ἀγαρίωῶν βασιλέων, ζουτέςι τῶν Τούρκων. Βιβλίον ϖερότου μήκοις, δέρματι χλωεῷ κεκαλυμμβψον, ᵕ ἡ ἐπιγραφή· ΛΑΟΝΙΚΟΥ Ἀπόδειξις ἰσορίων. Α. [336]

559. Νικηφόρου τᾶ Γρηγορᾶ ἰσορία. Βίβλος ϖερότου μήκοις, δέρματι κυανῷ κεκαλυμμβψη, ἧς ἡ ἐπιγραφή· ΝΙΚΗΦΟΡΟΥ ΓΡΗΓΟΡΑ ῥωμαϊκὴ ἰσορία. Β. [386]

560. Ὅσοι τῶν Ἰουδαίων ἐβασίλευσαν. Ὅσοι τῶν πάλαι Ῥωμαίων ἐβασίλευσαν. Ὅσοι τῶν ἐν Κωνςαντινουπόλ̣ἐ ἐβασίλευσαν. Ζήτει ἐν τῷ τᾶ ϖερότου μήκοις παχέος βιβλίῳ, δέρματι πορφυρᾷ κεκαλυμμβψῳ, ᵕ ἡ ἐπιγραφή· ΑΡΜΕΝΟΠΟΥΛΟΣ. Γ. [63]

561. Πολυβίᵘ ἐκ τᾶ ιη΄ λόγου σύγκρισις τῶν ῥωμαϊκῶν κᾳὶ μακεδονικῶν ςρατευμάτων. Ἐν τῷ τᾶ δευτέρου μήκοις βιβλίῳ, δέρματι ἐρυθρᾷ κεκαλυμμβψῳ, ᵕ ἡ ἐπιγραφή· ΕΥΣΤΑΘΙΟΣ εἰς τὸν Διονύσιον. Ζ. [228]

562. Παυσανίᵘ περιήγησις Ἑλλάδος, ἐν λόγοις δέκα. Διονυσίᵘ περιήγησις κᾲ Εὐςαθίᵘ ὑπόμνημα εἰς τὴν αὐτήν. Ἐπαρχίᾳ Ἀσίας, Εὐρώπης κᾲ Ἀφρικῆς. Βιβλίον τρίτου μήκοις, δέρματι χλωεῷ κεκαλυμμβψον, ᵕ ἡ ἐπιγραφή· ΠΑΥΣΑΝΙΟΥ περιήγησις. Α. [417]

563. Παυσανίᵘ περιήγησις Ἑλλάδος. Βιβλίον δευτέρου μήκοις, δέρματι λευκῷ κεκαλυμμβψον, ᵕ ἡ ἐπιγραφή· ΠΑΥΣΑΝΙΟΥ περιήγησις. Β. [418]

564. Πολυβίᵹ ἱϛορεία, βιβλία έ. Βιβλίον ⲧⲣᲒⲧⲟⲩ μήκοιϛ, δέρματι λευκῶ κεκαλυμμᵹνον, ᵹ ἡ ἐπιγραφή· ΠΟΛΥΒΙΟΣ. Α. [433]

565. Περκοπίᵹ Γοτθικῶν ἱϛορεία, ἐν τέαϲαρσι βιβλίοις διηρημᵹνη. Βίβλος ⲧⲣᲒⲧⲟⲩ μήκοιϛ, δέρματι ἐρυθρῷ κεκαλυμμᵹνη, ἧς ἡ ἐπιγραφή· ΠΡΟΚΟΠΙΟΣ. Α. [444]

566. Περκοπίᵹ Γοτθικῶν ἱϛορεία, ἐν τέαϲαρσι βιβλίοις διηρημᵹνη. Βιβλίον ⲧⲣᲒⲧⲟⲩ μήκοιϛ, δέρματι ἐρυθρῷ κεκαλυμμᵹνον, ᵹ ἡ ἐπιγραφή· ΠΡΟΚΟΠΙΟΥ ἱϛορεία. Β. [445]

567. Παλλαδίᵹ ἡ κατὰ Βραχμάνοις ἱϛορεία. Ἐν τῷ τᵹ τείτου μήκοιϛ βιβλίῳ, δέρματι κιρρῷ κεκαλυμμᵹνῳ, ᵹ ἡ ἐπιγραφή· ΑΒΒΑ ΜΑΡΚΟΥ διάφορα. Β. [2]

568. Πολυβίᵹ ἐκ τᵹ δεκάτου λόγου περὶ πυρσῶν. Ἐν τῷ τᵹ δευτέρου μικρᵹ μήκοιϛ βιβλίῳ, δέρματι κυανῷ κεκαλυμμᵹνῳ, ᵹ ἡ ἐπιγραφή· ΡΗΤΟΡΙΚΗ ΚΑΜΑΡΙΩΤΟΥ. Α. [450]

569. Στράβων, α΄ μήκοιϛ, δέρματι μιλτώδΝ κεκαλυμμᵹνος. Α. [455]

570. Στράβων, α΄ μήκοιϛ, δέρματι κιρρῷ κεκαλυμμᵹνος. Β. [456]

571. Στράβων, α΄ μήκοιϛ, δέρματι κυανῷ κεκαλυμμᵹνος. Γ. [457]

572. Σωκράτοιϛ χολαϛικοῦ ἱϛορεία ἐκκλησιαϛικὴ, βιβλία ἑπτά. Βίβλος

ωεφότου μήκοις, δέρματι κυανῷ κεκαλυμμένη, ἧς ἡ ἐπιγραφή· ΣΩΚΡΑ-
ΤΟΥΣ σχολαστικοῦ ἱστορία ἐκκλησιαστική. Α. [482]

573. Χρονικά τινα ἐν συνόψει παρεκβληθέντα ἐκ τῶν βιβλίων τῆς
παλαιᾶς Διαθήκης. Κωνσταντίνου Μανασσῆ σύνοψις χρονικὴ διὰ στίχων πολι-
τικῶν, τὴν ἀρχὴν ποιουμένη ἀπὸ κτίσεως κόσμου κ᾽ διήκουσα μέχρι τῆς
βασιλείας Νικηφόρου τοῦ Βοτανειάτου. Ἐν τῷ τοῦ δευτέρου μήκοις βιβλίῳ,
δέρματι κυανῷ κεκαλυμμένῳ, οὗ ἡ ἐπιγραφή· ΑΜΜΩΝΙΟΣ καὶ Μανασ-
σῆς. Γ. [24]

574. Χρονικά τινα νέα. Ἐν τῷ τοῦ δευτέρου μήκοις βιβλίῳ, δέρ-
ματι ἐρυθρῷ κεκαλυμμένῳ, οὗ ἡ ἐπιγραφή· ΙΟΥΣΤΙΝΟΥ μάρτυρες καὶ
ἄλλα. Γ. [293]

575. Χρονογραφία σύντομος ἀπὸ Ἀδὰμ μέχρι Μιχαήλου κ᾽ Θεο-
φίλου βασιλέως. Αἰλιανοῦ ποικίλη ἱστορία. Ἐν τῷ τοῦ τρίτου μήκοις
βιβλίῳ, δέρματι κυανῷ κεκαλυμμένῳ, οὗ ἡ ἐπιγραφή· ΧΡΟΝΟΓΡΑ-
ΦΙΑ. Α. [528]

576. Χρονικὴ ἱστορία, ἄνευ ἀρχῆς. Βιβλίον ωεφότου μήκοις, δέρματι
κυανῷ κεκαλυμμένον, οὗ ἡ ἐπιγραφή· ΧΡΟΝΙΚΗ ΙΣΤΟΡΙΑ. Β. [529]

577. Χρονικὸν Γεωργίου μοναχοῦ, ἐν ᾧ κ᾽ Νικήτα τοῦ Χωνιάτου χρονικὴ
διήγησις, ἀρχομένη ἀπὸ τῆς βασιλείας τοῦ Κομνηνοῦ Ἰωάννου, μέχρι τῆς
βασιλείας Ἀλεξίου τοῦ Δούκα. Βίβλος ωεφότου μήκοις μεγάλου, δέρματι
ἐρυθρῷ κεκαλυμμένη, ἧς ἡ ἐπιγραφή· ΧΡΟΝΙΚΟΝ ΓΕΩΡΓΙΟΥ. Γ. [530]

578. Χρονικὸν πασῶν τῶν βασιλειῶν, ἀρχομένων ἀπὸ Περσῶν. Ἐν τῷ τῦ β′ μικρῦ μήκοις βιβλίῳ, δέρματι κυανῷ κεκαλυμμένῳ, ὃ ἡ ἐπιγραφή· ΔΙΑΦΟΡΑ. Α. [152]

## ΜΑΘΗΜΑΤΙΚΑ.

579. Ἀριστοξένε μοισική. Ἐν τῷ τῦ ἑβδόμου μήκοις βιβλίῳ, δέρματι κυανῷ κεκαλυμμένῳ, ὃ ἡ ἐπιγραφή· ΑΡΙΣΤΟΞΕΝΟΥ μοισική καὶ ἄλλα ἄλλων. Α. [44]

580. Ἀριστοξένε ἁρμονικὰ βιβλία γ′. Βίβλος ἑβδόμου μήκοις, δέρματι κροκώδεσι κὴ μέλασι σήμασι καταστίκτῳ κεκαλυμμένη, ἧς ἡ ἐπιγραφή· ΜΟΥΣΙΚΗ Ἀριστίδου καὶ ἄλλων. Α. [380].

581. Αἰλιανῦ τακτικὰ κὴ Αἰνείε πολιορκητικά. Βιβλίον ἑβδόμου μήκοις, δέρματι λευκῷ σήμασι μέλασι πεποικιλμένῳ κεκαλυμμένον, ὃ ἡ ἐπιγραφή· ΑΙΛΙΑΝΟΣ. Α. [12]

582. Αἰλιανῦ περὶ παρατάξεων. Βιβλίον τρίτου μήκοις, δέρματι χλωρῷ κεκαλυμμένον, ὃ ἡ ἐπιγραφή· ΑΙΛΙΑΝΟΣ. Β. [13]

583. Αἰλιανῦ τακτικά. Βιβλίον τρίτου μήκοις, κεκαλυμμένον δέρματι κυανῷ, ὃ ἡ ἐπιγραφή· ΑΙΛΙΑΝΟΣ. Γ. [14]

584. Ἀλυπίε εἰσαγωγὴ μοισικῆς. Ἐν τῷ τῦ ἑβδόμου μήκοις βιβλίῳ,

δέρματι κροκώδεσι κỳ μέλασι ςίγμασι καταςίκτῳ κεκαλυμμ͜ῳω, ὃ ἡ ἐπι-
γραφή· ΜΟΥΣΙΚΗ Ἀριςείδου καὶ ἄλλων. Α. [380]

585. Ἀριςοτέλοις περὶ κόσμȣ. Ἐν τῷ τȣ β΄ μήκοις βιβλίῳ, κε-
καλυμμ͜ῳω δέρματι χλωρῷ, ὃ ἡ ἐπιγραφή· ΚΛΕΟΜΗΔΟΥΣ καὶ ἄλλα
ἄλλων. Α. [331]

586. Ἀςρολογικά τινα ἐκ τῶν Δημοφίλου. Ἐν τῷ τȣ δευτέρȣ μή-
κοις βιβλίῳ, δέρματι κυανῷ κεκαλυμμ͜ῳω, ὃ ἡ ἐπιγραφή· ΙΩΑΝΝΗΣ
Ἀλεξανδρεύς. Α. [306]

587. Ἀςραψύχου σιωπαγμάτόν τι καλούμ͜υον κλῆρος, δι᾿ ὃ ἐρωτώ-
μ͜υοι ἢ ἐρωτῶντες μαντεύονται, πρὸς Πτολεμαῖον. Ἐν τῷ τȣ δευτέρȣ
μεγάλȣ μήκοις βιβλίῳ, δέρματι ἐρυθρῷ κεκαλυμμ͜ῳω, ὃ ἡ ἐπιγραφή·
ΑΣΤΡΟΝΟΜΙΚΑ. Α. [71]

588. Περὶ ἀριθμῶν. Ἐν τῷ τȣ τετάρτȣ μήκοις μεγάλȣ παχέος
βιβλίῳ, ἰταλιςὶ δεδεμ͜ῳω δέρματι ἐρυθρῷ, ὃ ἡ ἐπιγραφή· ΙΟΥΣΤΙΝΟΥ τȣ
μάρτυρος καὶ Γεωργίȣ τȣ Παχυμέρη, καὶ ἄλλων πολλῶν. Β. [292]

589. Ἀρχιμήδȣς περὶ σφαίρας κỳ κυλίνδρȣ βιβλία δύο, ἄνευ ἀρχῆς
τὸ πρῶτον. Τοῦ αὐτȣ κύκλȣ μέτρησις. Τοῦ αὐτȣ περὶ κωνοειδέων κỳ σφαι-
ροειδέων. Τοῦ αὐτȣ περὶ ἑλίκων. Τοῦ αὐτȣ ἐπιπέδων ἰσορροπικῶν ἢ κεντρο-
βάρων ἐπιπέδων βιβλία δύο. Τοῦ αὐτȣ ψαμμίτης. Τοῦ αὐτȣ τετραγωνισμὸς
παραβολῆς. Βίβλος πρώτȣ μεγάλȣ μήκοις, δέρματι χλωρῷ κεκαλυμ-
μ͜ῳη, ἧς ἡ ἐπιγραφή· ΑΡΧΙΜΗΔΗΣ. Α. [66]

590. Ἀρχιμήδῃς περὶ σφαίρας κỳ κυλίνδρε βιβλία δύο. Τοῦ αὐτᾶ κύκλε μέτρησις. Τοῦ αὐτᾶ περὶ κωνοειδέων κỳ σφαιρϙειδέων. Τοῦ αὐτᾶ περὶ ἑλίκων. Τοῦ αὐτᾶ ἐπιπέδων ἰσορροπικῶν ἢ κεντροβάρων ἐπιπέδων βιβλία δύο. Τοῦ αὐτᾶ ψαμμίτης. Τοῦ αὐτᾶ τετραγωνισμὸς παραβολῆς. Βίβλος πρῶτου μεγάλου μήκοις, δέρματι ὑποπορφύρῳ κεκαλυμμῴνη, ἧς ἡ ἐπιγραφή· ΑΡΧΙΜΗΔΗΣ. Β. [67]

591. Ἀριστίδδου Κοϊντιλιανοῦ μϙσικὴ, ἐν τριοὶ βιβλίοις διηρημῴνη. Βίβλος πρῶτου μήκοις, δέρματι κροκώδῃσι κỳ μέλασι σίγμασι κατατίκτω κεκαλυμμῴνη, ἧς ἡ ἐπιγραφή· ΜΟΥΣΙΚΗ Ἀριστίδδου κạὶ ἄλλων. Α. [380]

592. Βροντολόγιον τῶν ιϛ΄ μιλῶν. Περὶ ὀνομάτων τῶν ὡρῶν τῆς ἡμέρας. Καλανδολόγιον ὅλης τῆς ἑβδομάδος. Περὶ ἡμερῶν ἃς ὀφείλϟ ἄνθρωπος παρατηρεῖν ἀπὸ ὅλων τῶν μιλῶν. Περὶ παρασημειώσεως ἡλίε κỳ σελλύνης, κỳ ἀστέρων κỳ ἄλλων φυσικῶν, κỳ περὶ παρατηρήσεων μιλῶν. Προγνωστικὰ γενεθλίων. Ἐν τῷ τῷ δευτέρῳ μικρῷ μήκοις βιβλίῳ, δέρματι κυανῷ κεκαλυμμῴῳ, ᾧ ἡ ἐπιγραφή· ΒΙΒΛΙΟΝ ἰατρικόν. Α. [93]

593. Γεωργίε τῷ Παχυμέρη εἰς τὰ τέσσαρα μαθήματα, δηλαδὴ ἀριθμητικὴν, μϙσικὴν, γεωμετρείαν κỳ ἀστρονομίαν. Βίβλος πρῶτου μήκοις, δέρματι ἐρυθρῷ σίγμασι ὑποπορφύρϙις κατατίκτω κεκαλυμμῴνη, ἧς ἡ ἐπιγραφή· ΠΑΧΥΜΕΡΗΣ. Γ. [421]

594. Γρηγορᾷ περὶ τῆς κατασκευῆς τῷ ἀστρολάβε. Ἐξήγησις ἀνώνυμος εἰς τὴν τετράβιβλον τῷ Πτολεμαίε. Βιβλίον δευτέρϙυ μήκοις, δέρματι κυανῷ κεκαλυμμῴνον, ᾧ ἡ ἐπιγραφή· ΙΩΑΝΝΗΣ Ἀλεξανδρεύς. Α. [306]

595. Γαυδεντίȣ εἰσαγωγὴ μȣσικῆς. Ἐν τῷ τȣ ϖεξ́του μεγάλȣ μήκοις βιβλίῳ, κεκαλυμμῴῳ δέρματι κροκώδεσι κỳ μέλασι ςίγμασι κατασίκτῳ, ȣ̔ ἡ ἐπιγραφή· ΜΟΥΣΙΚΗ Ἀριϛείδȣ κỳ̀ ἄλλων. Α. [380]

596. Δομνίνȣ Φιλοσόφȣ Λαρισαίȣ περὶ ἀριθμητικῆς. Ἐν τῷ τȣ δευτέρȣ μήκοις παλαιοτάτῳ βιβλίῳ, δέρματι ἐρυθρῷ κεκαλυμμῴῳ, ȣ̔ ἡ ἐπιγραφή· ΝΙΚΟΜΑΧΟΣ. Α. [388]

597. Δαμασκίȣ κανόνια δύο τῆς σελήνης, κỳ ἄλλο περὶ τῆς εὑρέσεως τȣ Πάσχα. Ἐν τῷ τȣ ϖεξ́του μήκοις βιβλίῳ, δέρματι ἐρυθρῷ κεκαλυμμῴῳ, ȣ̔ ἡ ἐπιγραφή· ΙΑΤΡΙΚΟΝ βουλγάρε. Η. [286]

598. Ἑρμοȣ̀ Τρισμεγίςȣ ἰατρομαθηματικά. Ἐν τῷ τȣ ϖεξ́του μήκοις βιβλίῳ, δέρματι πορφυρῷ κεκαλυμμῴῳ, ȣ̔ ἡ ἐπιγραφή· ΑΓΑΘΗΜΕΡΟΣ. Α. [3]

599. Εἰς τ̀α Εὐκλείδȣ ϛοιχεῖα ϖερλαμβανόμῴα ἐκ τῶν Πρόκλȣ ἀποράδἰω κατ' ἐπιτομἰω. Ἐν τῷ τȣ ϖεξ́του μικρȣ̀ μήκοις βιβλίῳ, δέρματι πορφυρῷ κεκαλυμμῴῳ, ȣ̔ ἡ ἐπιγραφή· ΑΜΜΩΝΙΟΥ εἰς τὰς πέντε φωνάς. Δ. [25]

600. Εὐτοκίȣ Ἀσκαλωνίτȣ ὑπόμνημα εἰς τὸ ϖεξ́τον κỳ̀ δεύτερον τῶν Ἀρχιμήδȣς περὶ σφαίρας κỳ κυλίνδρȣ. Τοȣ̀ αὐτȣ̀ ὑπόμνημα εἰς τὴν Ἀρχιμήδȣς τȣ κύκλȣ μέτρησιν. Τοȣ̀ αὐτȣ̀ εἰς τὸ ϖεξ́τον κỳ δεύτερον τῶν Ἀρχιμήδȣς ἰσορροπικῶν. Ἐν τῷ τȣ ϖεξ́του μήκοις βιβλίῳ, δέρματι χλωρῷ κεκαλυμμῴῳ, ȣ̔ ἡ ἐπιγραφή· ΑΡΧΙΜΗΔΗΣ. Α. [66]

601. Εὐτοκίȣ Ἀσκαλωνίτου εἰς τὸ σεῶτον κỳ δεύτεϱν τῶν πεϱὶ σφαίρας κỳ κυλίνδρȣ Ἀρχιμήδȣς. Τοῦ αὐτȣ̃ εἰς τὴν Ἀρχιμήδȣς τȣ̃ κύκλȣ μέτϱησιν. Τοῦ αὐτȣ̃ εἰς τὸ σεῶτον κỳ δεύτεϱν τῶν Ἀρχιμήδȣς ἰσορροπικῶν. Βίβλος σεῶτου μεγάλȣ μήκȣς, δέρματι ὑποπορφύϱῳ κεκαλυμμῴη, ἧς ἡ ἐπιγραφή· ΑΡΧΙΜΗΔΗΣ. Β. [67]

602. Ἐξήγησίς τινος ἀνωνύμου εἰς τὴν πετράβιβλον τȣ̃ Πτολεμαίȣ, καὶ Πορφυείȣ εἰσαγωγὴ εἰς τὴν αὐτήν. Βιβλίον σεῶτου μήκȣς, δέρματι χλωϱῷ κεκαλυμμῴον, ȣ̃ ἡ ἐπιγραφή· ΕΞΗΓΗΣΙΣ εἰς τὴν πετράβιβλον. Δ. [180]

603. Ἐξήγησις εἰς τὴν τȣ̃ Πτολεμαίȣ πετράβιβλον, κỳ Πορφυείȣ εἰσαγωγὴ εἰς τὴν αὐτήν. Βιβλίον σεῶτου μήκȣς, δέρματι μιλτώδȣ κεκαλυμμῴον, ȣ̃ ἡ ἐπιγραφή· ΕΞΗΓΗΣΙΣ εἰς τὴν πετράβιβλον. Ε. [181]

604. Εὐκλείδȣ γεωμετεικόν ζ. Ἐν τῷ τȣ̃ β′ μικρȣ̃ μήκȣς βιβλίῳ, δέρματι χλωϱῷ κεκαλυμμῴῳ, ȣ̃ ἡ ἐπιγραφή· ΗΡΩΔΙΑΝΟΣ. Α. [250]

605. Ἑρμίωεία πεϱὶ τῶν ὅλων ἡμεϱῶν τῆς σελήωης. Πεϱὶ τῶν εὐχϱήςων ἡμεϱῶν. κỳ ἐναντίων. Ἑρμίωεία τῶν ιβ′ μίωων, κỳ πεϱὶ τῶν ιβ′ ζωδίων. Ἐν τῷ τȣ̃ σεῶτου μεγάλȣ μήκȣς βιβλίῳ, δέρματι κιρρῷ κεκαλυμμῴῳ, ȣ̃ ἡ ἐπιγραφή· ΘΕΟΦΙΛΟΥ ἐξήγησις εἰς τοὺς ἀφοϱισμοίς. Α. [270]

606. Εὐκλείδȣ κατοπlεικά. Εὐκλείδȣ τινὰ γεωμετεικά. Ἐν τῷ τȣ̃ σεῶτου μήκȣς βιβλίῳ, δέρματι κυανῷ κεκαλυμμῴῳ, ȣ̃ ἡ ἐπιγραφή· ΘΕΩΝ Σμυρναῖος. Α. [278]

607. Ἑρμίωεῖαί ἵνες τῇ θεμελίᾳ τῆς σελίωης κỳ τῇ κύκλỳ αὐτῆς, ὁμοίως κỳ τῇ ἡλίỳ κỳ τῇ Πάζα. Ἐν τῷ τῇ β΄ μικρῷ μήκοις βιβλίῳ, δέρματι κυανῷ κεκαλυμμβῴῳ, ὕ ἡ ἐπιγραφή· ΙΑΤΡΙΚΟΝ ὕ κỳ λεξικόν· Ζ. [285]

608. Εὐκλείδου δεδομβῴα. Ἐν τῷ τῇ α΄ μήκοις βιβλίῳ, δέρματι πορφυρῷ κεκαλυμμβῴῳ, ὕ ἡ ἐπιγραφή· ΙΑΜΒΛΙΧΟΣ. Α. [287]

609. Εὐθυμίỳ περὶ σφαίρας. Ἐν τῷ τῇ β΄ μικρῷ μήκοις βιβλίῳ, δέρματι χλωρῷ κεκαλυμμβῴῳ, ὕ ἡ ἐπιγραφή· ΚΛΕΟΜΗΔΟΥΣ κỳ ἄλλα ἄλλων. Α. [331]

610. Εὐκλείδου εἰσαγωγὴ ἁρμονική. Ἐν τῇ τῇ α΄ μήκοις μεγάλου κỳ παχέος βίβλῳ, δέρματι κροκώδεσι κỳ μέλασι σήμασι καταστίκτῳ κεκαλυμμβῴη, ἧς ἡ ἐπιγραφή· ΜΟΥΣΙΚΗ Ἀριστείδου κỳ ἄλλων. Α. [380]

611. Εὐκλείδου στοιχεῖα ἀπὸ τῇ πρώτου, μέχρι τῇ πρώτου τῶν στερεῶν. Ἐν τῷ τῇ δευτέρου μήκοις βιβλίῳ παλαιοτάτῳ, δέρματι ἐρυθρῷ κεκαλυμμβῴῳ, ὕ ἡ ἐπιγραφή· ΝΙΚΟΜΑΧΟΣ. Α. [388]

612. Εὐκλείδου γεωμετρεία, ἐν βιβλίοις ἑπτά. Ἐν τῷ τῇ δευτέρου μεγάλου μήκοις βιβλίῳ, δέρματι ἐρυθρῷ κεκαλυμμβῴῳ, ὕ ἡ ἐπιγραφή· ΝΙΚΟΜΑΧΟΥ ἀριθμητική. Γ. [390]

613. Εὐθυμίỳ, ἢ Ψελλῷ, περὶ τῶν τεσσάρων μαθημάτων, ἀριθμητικῆς,

γεωμετείας, μοισικῆς ἡ ἀςρονομίας. Ἐν τῷ τῷ δευτέρου μικρῷ μήκοις βιβλίῳ, δέρματι κυανῷ κεκαλυμμλῴῳ, ὃ ἡ ἐπιγραφή· ΣΥΝΕΣΙΟΥ καὶ ἄλλα τινῶν. Β. [474]

614. Ἥρωνος περὶ μέτρων. Ἐν τῷ τῷ πρώτου μήκοις βιβλίῳ, δέρματι χλωρῷ κεκαλυμμλῴῳ, ὃ ἡ ἐπιγραφή· ΑΡΧΙΜΗΔΟΥΣ. Α. [66]

615. Ἥρωνος πνευματικὰ ἡ αὐτοματοποιητικά, μετὰ πάντων τῶν σχημάτων. Βιβλίον πρώτου μήκοις, ἐς κάλλος γεγραμμλῴον, δέρματι ἐρυθρῷ κεκαλυμμλῴον, ὃ ἡ ἐπιγραφή· ΗΡΩΝΟΣ πνευματικά. Α. [251]

616. Ἥρωνος πνευματικά. Βιβλίον β΄ μικρῷ μήκοις, δέρματι κυανῷ κεκαλυμμλῴον, ὃ ἡ ἐπιγραφή· ΗΡΩΝΟΣ πνευματικά. Β. [252]

617. Περὶ ἡμερῶν εὐχρήστων ἡ ἐναντίων. Ἑρμλνεία περὶ τῶν ὅλων ἡμερῶν τῆς σελήνης. Ἑρμλνεία τῶν ιϛ΄ μλνῶν ἡ περὶ τῶν ιϛ΄ ζωδίων. Ἐν τῷ τῷ πρώτου μήκοις βιβλίῳ, δέρματι κιρρῷ κεκαλυμμλῴῳ, ὃ ἡ ἐπιγραφή· ΘΕΟΦΙΛΟΥ ἐξήγησις εἰς τοὶς ἀφορισμοὺς. Α. [270]

618. Ἥρωνος γεωδαισία. Τοῦ αὐτοῦ περὶ μέτρων. Ἐν τῷ τῷ πρώτου μήκοις βιβλίῳ, δέρματι κυανῷ κεκαλυμμλῴῳ, ὃ ἡ ἐπιγραφή· ΘΕΩΝ Σμυρναῖος. Α. [278]

619. Ἥρωνος γεωδαισία. Ἐν τῷ τῷ β΄ μικρῷ μήκοις βιβλίῳ, δέρματι κιρρῷ κεκαλυμμλῴῳ, ὃ ἡ ἐπιγραφή· ΠΤΟΛΕΜΑΙΟΥ τετράβιβλος. Α. [448]

620. Ἡμερῶν προσοχὴ περὶ διαφόρων πραγμάτων. Ἐν τῷ τ̃ τρίτου μήκοις βιβλίῳ, ἐν περγαμίνῳ, δέρματι σήμασιν ἐρυθροῖς τε καὶ κιρροῖς κεκαλυμμένῳ, ᾧ ἡ ἐπιγραφή· ΨΑΛΤΗΡΙΟΝ. Γ. [534]

621. Θέωνος Ἀλεξανδρέως εἰς τὴν μεγάλην σύνταξιν τ̃ Πτολεμαίȣ. Τοῦ αὐτȣ ἕτερα ἔκθεσις. Ἐν τῷ τ̃ πρώτου μήκοις βιβλίῳ, δέρματι κυανῷ κεκαλυμμένῳ, ᾧ ἡ ἐπιγραφή· ΑΡΙΣΤΟΞΕΝΟΥ μȣσική. Α. [44]

622. Θεοφίλȣ συλλογαὶ τεχνολογικαὶ πολλαὶ καὶ διάφοροι τῆς ἀστρολογίας, περὶ πολλῶν ἢ διαφόρων ὑποθέσεων τῶν ἀποτελεσμάτων, καὶ τὸ καλούμενον περσιστ̀ ραβούλιον, ἤτοι ψαμμομαντεία. Καὶ ἐπιτομή τις διὰ στίχων πολιτικῶν δωδεκασυλλάβων περὶ τ̃ ὑρανίȣ διαθέματος εἰς τὸ ἀποτελέσαι θέματα. Ἔστι δὲ καὶ τι σπαγμάτων καλούμενον κλῆρος, δι᾽ ᾧ ἐρφτώμενοι ἢ ἐρφτῶντες μαντεύονται. Ἐν τῷ τ̃ δευτέρου μήκοις βιβλίῳ, κεκαλυμμένῳ δέρματι ἐρυθρῷ, ᾧ ἡ ἐπιγραφή· ΑΣΤΡΟΝΟΜΙΚΑ. Α. [71]

623. Τὰ θεολογούμενα τῆς ἀριθμητικῆς. Ἐν τῷ τ̃ πρώτου μήκοις βιβλίῳ, δέρματι κυανῷ κεκαλυμμένῳ, ᾧ ἡ ἐπιγραφή· ΕΡΜΕΙΑΣ εἰς τὸν Φαῖδρον. Α. [188]

624. Θεοφίλȣ τεχνολογίαι πολλαὶ ἀποτελεσμάτων, περὶ πολλῶν καὶ διαφόρων ὑποθέσεων, συλλεχθεῖσαι ἐκ πολλῶν ἀρχαίων ἢ ἀναπεμθεῖσαι τῷ ἰδίῳ υἱῷ Δευκαλίωνι. Βιβλίον δευτέρου μήκοις μεγάλȣ, δέρματι κιρρῷ κεκαλυμμένον, ᾧ ἡ ἐπιγραφή· ΘΕΟΦΙΛΟΥ ἀστρολογικά. Α. [272]

625. Θέωνος Ἀλεξανδρέως εἰς τὀὺς προχείρȣς κανόνας τῆς ἀστρονομίας

σὺν τοῖς κανονίοις. Βιβλίον δευτέρου μικρῷ μήκοις ἐς κάλλος γεγραμμένον, ἐν χάρτῃ δαμασκίωῷ, δέρματι ἐρυθρῷ κεκαλυμμένον, ᾧ ἡ ἐπιγραφή· ΘΕΩΝΟΣ εἰς τοὺς προχείρους κανόνας. Α. [276]

626. Θέωνος Ἀλεξανδρέως εἰς τοὺς προχείρους κανόνας τῆς ἀστρονομίας σὺν τοῖς κανονίοις. Βιβλίον δευτέρου μικρῷ μήκοις, δέρματι ἐρυθρῷ κεκαλυμμένον, ᾧ ἡ ἐπιγραφή· ΘΕΩΝΟΣ εἰς τοὺς προχείρους κανόνας. Β. [277]

627. Θέωνος Σμυρναίου μαθηματικὰ χρήσιμα εἰς τὴν τῷ Πλάτωνος ἀνάγνωσιν. Βιβλίον πρώτου μήκοις, δέρματι κυανῷ κεκαλυμμένον, ᾧ ἡ ἐπιγραφή· ΘΕΩΝ Σμυρναῖος. Α. [278]

628. Θέωνος Σμυρναίου μαθηματικὰ χρήσιμα εἰς τὴν τῷ Πλάτωνος ἀνάγνωσιν, δὶς γεγραμμένα ἐν τῷ αὐτῷ βιβλίῳ. Βιβλίον α΄ μήκοις, δέρματι κυανῷ κεκαλυμμένον, ᾧ ἡ ἐπιγραφή· ΘΕΩΝ Σμυρναῖος. Β. [279]

629. Θεοδοσίου περὶ οἰκήσεων. Τοῦ αὐτῷ περὶ νυκτῶν ἡ ἡμερῶν. -Βιβλίον τείτου μικρῷ μήκοις, δέρματι κιρρῷ κεκαλυμμένον, ᾧ ἡ ἐπιγραφή· ΜΙΧΑΗΛ Ψελλῷ διάλογος. Α. [370]

630. Ἰσαὰκ μοναχοῦ τῷ Ἀργυροῦ μέθοδος ὅπως δεῖ εὑρίσκειν τὰς πλευρὰς τῶν μὴ ῥητῶν τετραγώνων. Ἐν τῷ τῷ πρώτου μικρῷ μήκοις βιβλίῳ, δέρματι κυανῷ κεκαλυμμένῳ, ᾧ ἡ ἐπιγραφή· ΑΡΙΣΤΟΞΕΝΟΥ μουσικὴ, καὶ ἄλλα. Α. [44]

631. Ἰωάννου τῷ Τζέτζου εἰς τοὺς προχείρους κανόνας τῆς ἀστρολογίας

ἐπιτομὴ εἰς κεφάλαια τελάκοντα διηρημῴη. Ἐν τῷ τ̃ ⲧⲉⲫ̃του μήκοις βιβλίῳ, δέρματι κυανῷ κεκαλυμμῴω, ἇ ἡ ἐπιγραφή· ΓΑΛΗΝΟΥ Θεραπευτικ. Ν. [115]

632. Ἰωάννυ γραμμάπκοῦ περὶ ἀςρολάβυ, ἤτοι κατασκευῆς κ̀ χρήσεως αὐπ̃. Καὶ ἑπέρα κατασκευὴ ἄλλυ τινὸς ἀνωνύμου. Ἐν τῷ τ̃ δευτέρου μικρ̃υ μήκοις βιβλίῳ, ἐν χάρτῃ δαμασκίωῷ, κεκαλυμμῴω δέρματι ἐρυθρ̃ῷ, ἇ ἡ ἐπιγραφή· ΘΕΩΝΟΣ εἰς τὶς ⲧⲉⲣχείερις κανόνας. Α. [276]

633. Ἰωάννυ γραμμαπκόῦ περὶ ἀςρολάβυ, ἤτοι κατασκευῆς καὶ χρήσεως αὐπ̃. Καὶ ἑπέρα κατασκευὴ ἄλλυ τινὸς ἀνωνύμου. Ἐν τῷ τ̃ δευτέρου μικρ̃υ μήκοις βιβλίῳ, δέρματι ἐρυθρ̃ῷ κεκαλυμμῴω, ἇ ἡ ἐπιγραφή· ΘΕΩΝΟΣ εἰς τὶς ⲧⲉⲣχείερις κανόνας. Β. [277]

634. Ἰσαὰκ μοναχοῦ περὶ ὀρθογωνίων τειχώνων. Βιβλίον ⲧⲉⲫ̃του μήκοις, δέρματι κυανῷ κεκαλυμμῴον, ἇ ἡ ἐπιγραφή· ΘΕΩΝ Σμυρναῖος. Α. [278]

635. Ἰωάννυ Ἀλεξανδρέως τ̃υ γραμμαπκοῦ περὶ κατασκευῆς κ̀ χρήσεως τ̃υ ἀςρολάβυ. Ἐπ, περὶ ἀςρολάβυ τινὸς ἀνωνύμου. Ἐν τῷ τ̃ δευτέρου μήκοις βιβλίῳ, δέρματι κυανῷ κεκαλυμμῴω, ἇ ἡ ἐπιγραφή· ΙΩΑΝΝΗΣ Ἀλεξανδρεύς. Α. [306]

636. Ἰωάννυ τ̃υ Πεδιασίμου σύνοψις περὶ μετρήσεως καὶ μερισμ̃υ γῆς. Ἐν τῷ τ̃ δευτέρου μεγάλου μήκοις βιβλίῳ, δέρματι ἐρυθρ̃ῷ κεκαλυμμῴω, ἇ ἡ ἐπιγραφή· ΝΙΚΟΜΑΧΟΥ ἀριθμητικ. Γ. [390]

637. Ἰσαὰκ μοναχοῦ περὶ ἡλιακῶν κỳ σελίωιακῶν κύκλων. Ἐν τῷ τᾶ δευτέρου μικρᾶ μήκοις βιβλίῳ, δέρματι κιρρῷ κεκαλυμμᾐῳ, ᾧ ἡ ἐπι-γραφή· ΠΤΟΛΕΜΑΙΟΥ τετράβιβλος. A. [448]

638. Κλεομήδοις κυκλικῆς θεωρίας βιβλία δύο. Ἐν τῷ τᾶ πρῴτου μήκοις βιβλίῳ, δέρματι ἐρυθρῷ κεκαλυμμᾐῳ, ᾧ ἡ ἐπιγραφή· ΑΣΚΛΗ-ΠΙΟΣ. B. [70]

639. Κλεομήδοις κυκλικὴ θεωρία. Μέθοδος γεωμαντίας διὰ σημῶν. Σύνοψις περὶ οὐρανᾶ κỳ τῶν ὑπ' αὐτῷ περιεχομᾐῳων, ἤγουν γῆς κỳ θαλάσ-σης. Ἐν τῷ τᾶ δευτέρου μικρᾶ μήκοις βιβλίῳ, δέρματι χλωρῷ κεκαλυμ-μᾐῳ, ᾧ ἡ ἐπιγραφή· ΚΛΕΟΜΗΔΟΥΣ, καὶ ἄλλα ἄλλων. A. [331]

640. Κλαυδίυ Πτολεμαίυ ἁρμονικὰ βιβλία τρία. Ἐν τῷ τᾶ πρῴτου μεγάλου μήκοις, δέρματι κροκώδεσι κỳ μέλασι σήμασι καταςίκτῳ κεκαλυμ-μᾐῳ βιβλίῳ, ᾧ ἡ ἐπιγραφή· ΜΟΥΣΙΚΗ Ἀριστείδου καὶ ἄλλων. A. [380]

641. Κλαυδίυ Πτολεμαίυ κεφάλαια τῶν πρὸς Σύρον ἀποτελεσμα-τικῶν, ἐν τέσσαρσι βιβλίοις. Τοῦ αὐτῷ βιβλίον ὁ καρπός. Περὶ σκευῶν καὶ ἱματίων χρήσεως, κỳ ἕτερα ἀςρονομικὰ ἀνώνυμα. Ἐν τῷ τᾶ δευτέρου μικρᾶ μήκοις βιβλίῳ, δέρματι κιρρῷ κεκαλυμμᾐῳ, ᾧ ἡ ἐπιγραφή· ΠΤΟΛΕΜΑΙΟΥ τετράβιβλος. A. Ἐν ᾧ καὶ Κλεομήδοις μετεώρων βιβλία δύο. [448]

642. Μαρίνυ φιλοσόφυ προθεωρία τῶν Εὐκλείδου δεδομᾐῳων. Ἐν τῷ τᾶ πρῴτου μήκοις βιβλίῳ, δέρματι πορφυρῷ κεκαλυμμᾐῳ, ᾧ ἡ ἐπι-γραφή· ΙΑΜΒΛΙΧΟΣ. A. [287]

643. Μέθοδος παραλίων, κỳ κύκλυ ἡλίυ κỳ σελḯνης, κỳ ἰνδικπῶνος, κỳ ἄλλα. Κεφάλαιά τινα ἐκ τῆς φισικῆς τῦ Βλεμμύδδυ, ἤγυυ πεεὶ ϗρανῦ, πεεὶ ἀςέρων, ἡλίυ κỳ σελḯνης, σεισμῶν, κομητῶν, δαλῶν, ϧλώνων, κỳ ἄλλων. Περγνωσις ὁποίας κράσεως ἔσεται ὁ χρόνος, ἐκ τῶν βροντῶν, κỳ ἀςρα- πῶν, κỳ σεισμῶν κỳ σημείων· Πεεὶ τῆς τῦ χρόνυ ἐπινεμήσεως. Ἐν τῷ τῦ δευ- τέρυ μḯκοις βιβλίῳ, δέρματι χλωεῷ κεκαλυμμ/ῳ, ὗ ἡ ἐπιγραφή· ΚΛΕΟΜΗΔΟΥΣ, κỳ ἄλλα ἄλλων. A. [331]

644. Μανουḯλυ Βρυεννίϗ ἁρμονικὰ βιβλία τρία. Ἐν τῷ τῦ ά με- γάλυ μḯκοις βιβλίῳ, δέρματι κροκώδεσι κỳ μέλασι σήμασι κατασίκτῳ κε- καλυμμ/ῳ, ὗ ἡ ἐπιγραφή· ΜΟΥΣΙΚΗ Ἀριςείδυ κỳ ἄλλων. A. [380]

645. Μαξίμυ μοναχῦ τῦ Πλανούδυ ψηφοφορεία κατ᾽ Ἰνδὺς ἡ λεγομḯνη μεγάλη. Ἐν τῷ τῦ δευτέρυ μικρῦ μḯκοις βιβλίῳ, δέρματι κίῤῥῳ κεκαλυμμ/ῳ, ὗ ἡ ἐπιγραφή· ΠΤΟΛΕΜΑΙΟΥ τετράβιβλος. A. [448]

646. Μιχαḯλ τῦ Ψελλῦ ἐπιλύσεις ἀςρολογικῶν ϧπορημάτων ἐν κεφα- λαίοις τριάκοντα. Πεεὶ ἀπλανῶν ἀςέρων. Ἐν τῷ τῦ δευτέρυ μικρῦ μḯ- κοις βιβλίῳ, δέρματι ϗποκίῤῥῳ κεκαλυμμ/ῳ, ὗ ἡ ἐπιγραφή· ΠΤΩΧΟ- ΠΡΟΔΡΟΜΟΥ ἐρφτήματα. A. [449]

647. Νικολάυ Ἀρταβάσδυ πεεὶ ϧριθμητικῆς. Τοῦ αὐτῦ πεεὶ τῆς ψηφοφορικῆς ἐπισήμης. Ἐν τῷ τῦ τρφτυ μικρῦ μḯκοις βιβλίῳ, δέρ- ματι κυανῷ κεκαλυμμ/ῳ, ὗ ἡ ἐπιγραφή· ΑΡΙΣΤΟΞΕΝΟΥ μοισικὴ κỳ ἄλλα ἄλλων. A. [44]

648. Νικηφόρου, πατειάρχου Κωνσαντινουπόλεως, ὀνειρȣκριπικὸν δὶὰ σἴχων. Περγνωσικὰ ἐκ σημείων, ὴ τερἀτων φανέντων ἐν τῷ ὐρανῷ. Ἐν τῷ τᾶ δευτέρου μικρᾶ μήκοις βιβλίῳ, δέρματι χλωεῷ κεκαλυμμβύῳ, ὃ ἡ ἐπιγραφή· ΚΛΕΟΜΗΔΟΥΣ, κοὴ ἄλλα ἄλλων. Α. [331]

649. Νικομάχου ἀρμονικῆς ἐγχειείδιον. Ἐν τῷ τᾶ ωεώπου μήκοις βιβλίῳ, δέρματι καπασίκτῳ ποικίλοις χρώμασι κεκαλυμμβύῳ, ὃ ἡ ἐπιγραφή· ΜΟΥΣΙΚΗ Ἀειστίδου κοὴ ἄλλων. Α. [380]

650. Νικομάχου ἀρμονική. Τοῦ αὐτᾶ ἀριθμητικὴ μετὰ ἀρλίων ἱνῶν παλαιῶν. Βιβλίον β΄ μήκοις, δέρματι ἐρυϑεῷ κεκαλυμμβύον, ὃ ἡ ἐπιγραφή· ΝΙΚΟΜΑΧΟΣ. Α. [388]

651. Νικομάχου ἀριθμητική. Βιβλίον ωεώπου μήκοις μεγάλȣ λεπτὸν, δέρματι κιρρῷ κεκαλυμμβύον, ὃ ἡ ἐπιγραφή· ΝΙΚΟΜΑΧΟΥ ἀριθμητική. Β. [389]

652. Νικομάχου ἀριθμητική. Εὐκλείδȣ γεωμετεία, ἐν βιβλίοις ζ΄. Βιβλίον δευτέρȣ μεγάλȣ μήκοις, κεκαλυμμβύον δέρματι ἐρυϑεῷ, ὃ ἡ ἐπιγραφή· ΝΙΚΟΜΑΧΟΥ ἀριθμητική. Γ. [390]

653. Ὀνοσάνδρȣ σραπηγικά. Ἐν τῷ τᾶ α΄ μήκοις βιβλίῳ, δέρματι λευκῷ, σίγμασι μέλασι πεποικιλμβύῳ, κεκαλυμμβύῳ, ὃ ἡ ἐπιγραφή· ΑΙΛΙΑΝΟΣ. Α. Ἐν ᾧ κοὴ Αἰνείȣ πολιορκητικά. Α. [12]

654. Ὀνοσάνδρȣ σραπηγικά. Ἐν τῷ τᾶ τρίτου μήκοις βιβλίῳ, κε-

καλυμμ⳩ῳ δέρματι κυανῷ, ἒ ἡ ἐπιγραφή· ΑΙΛΙΑΝΟΥ καὶ Πολυαίνε ςρατηγικά. Α. [528]

655. Ὀνειροκριτικὸν Ἀχμὲτ τῶ υἱῶ Σειρὴμ, συναθροισθὲν ἐξ Ἰνδῶν κ̣ Περσῶν. Βιβλίον τετάρτου μήκους, κεκαλυμμ⳩ον δέρματι κυανῷ, ἒ ἡ ἐπιγραφή· ΟΝΕΙΡΟΚΡΙΤΙΚΟΝ Ἀχμέτ. Α. [408]

656. Πρόκλε Πλατωνικοῦ εἰς τὴν μεγάλην σώνταξιν τῶ Πτολεμαίε. Ἐν τῷ τῶ πρώτου μικρῶ μήκους βιβλίῳ, δέρματι κυανῷ κεκαλυμμ⳩ῳ, ἒ ἡ ἐπιγραφή· ΑΡΙΣΤΟΞΕΝΟΥ μοισική. Α. [44]

657. Προγνωστικὰ γενεθλίων. Περὶ παρασημειώσεως ἡλίε κ̣ σελήνης, κ̣ ἀστέρων κ̣ ἄλλων φυσικῶν, κ̣ περὶ παρατηρήσεων μηνῶν. Ἐν τῷ τῶ δευτέρου μικρῶ μήκους βιβλίῳ, δέρματι κυανῷ κεκαλυμμ⳩ῳ, ἒ ἡ ἐπιγραφή· ΒΙΒΛΙΟΝ ΙΑΤΡΙΚΟΝ. Α. [93]

658. Πλουτάρχου μοισική. Ἐν τῷ τῶ πρώτου μήκους βιβλίῳ, δέρματι κροκώδεσι κ̣ μέλασι σήγμασι καταστίκτῳ κεκαλυμμ⳩ῳ, ἒ ἡ ἐπιγραφή· ΜΟΥΣΙΚΗ Ἀριστείδου καὶ ἄλλων. Α. [380]

659. Προγνωστικὰ χρόνων κ̣ καιρῶν εὐδιεινῶν τε κ̣ χειμερινῶν, καὶ πότε ἐν εὐφορίᾳ, πότε ἐν σιποδείᾳ τὸ ἔτος ἔσεται, ἀπὸ τῶν σελήνης κ̣ ἀέρων, βροντῶν τε κ̣ ἀστραπῶν, κ̣ ἄλλων. Ἐν τῷ τῶ τρίτου μήκους παλαιοτάτῳ βιβλίῳ, δέρματι κυανῷ κεκαλυμμ⳩ῳ, ἒ ἡ ἐπιγραφή· ΣΥΛΛΟΓΑΙ ἰατρικαὶ καὶ ἄλλα. Γ. [466]

660. Πτολεμαίᾳ ἁρμονικὰ βιβλία τεία. Ἐν τῇ τῦ ωεφ́του μήκοις βίβλῳ, κεκαλυμμβΰη δέρματι καπεϛίκτῳ κροκώδεσι κỳ μέλασι ϛίγμασιν, ἧς ἡ ἐπιγραφή· ΜΟΥΣΙΚΗ Ἀριϛείδου κỳ ἄλλων. Α. [38o]

661. Πτολεμαίᾳ γεωγραφία μετὰ πάντων τῶν χημάτων κỳ πινάκων τεχνικῶς ἐζωγραφημβϰων κỳ κεχρωματισμένων. Βίβλος μεγάλου ἐς τὰ μάλιϛα μήκοις ἐς κάλλος γεγραμμβΰη, ἐν περγαμίνῳ, δέρματι ἐπιβλή- μασι ποικίλοις δαιδαλέως σωειεργμβΰῳ κεκαλυμμβΰη, ἧς ἡ ἐπιγραφή· ΠΤΟΛΕΜΑΙΟΥ γεωγραφία. Α. [447]

662. Πολυαίνᾳ ϛρατηγήματα, ἐν βιβλίοις ὀκτώ. Ἐν τῷ τῦ τρείτου μήκοις βιβλίῳ, δέρματι κυανῷ κεκαλυμμβΰῳ, ὃ ἡ ἐπιγραφή· ΑΙΛΙΑΝΟΥ κỳ Πολυαίνᾳ ϛρατηγικά. Α. [528]

663. Σχόλια εἰς τὴν τῦ Νικομάχου Ἀριθμητικὴν εἰσαγωγικῶς, κỳ τὸ κείμϫνον τῆς Ἀριθμητικῆς καπιδίαν. Ἐν τῷ τῦ ωεφ́του μήκοις βιβλίῳ, δέρ- ματι ἐρυθρῷ κεκαλυμμβΰῳ, ὃ ἡ ἐπιγραφή· ΑΣΚΛΗΠΙΟΣ. Β. [70]

664. Συλλογαὶ τεχνολογικαỳ πολλαỳ κỳ διάφοροι τῆς ἀϛρολογίας περὶ πολλῶν κỳ διαφόρων ὑποθέσεων τῶν ἀποτελεσμάτων. Ἐν τῷ τῦ β´ μή- κοις βιβλίῳ, ἐν περγαμίνῳ, δέρματι ἐρυθρῷ κεκαλυμμβΰῳ, ὃ ἡ ἐπιγραφή· ΑΣΤΡΟΝΟΜΙΚΑ. Α. [71]

665. Σεληνοδρόμιόν τι, κỳ ἑρμϫνεία τῦ εὑρεῖν τοὶς τῆς σελήνης κύκλοις κỳ ἡλίᾳ, κỳ τῦ Πάϧα. Ἐν τῷ τῦ β´ μικρῦ μήκοις βιβλίῳ, δέρματι ἐρυθρῷ κεκαλυμμβΰῳ, ὃ ἡ ἐπιγραφή· ΙΑΤΡΙΚΑ διάφορα. Β. [281].

666. Στρατηγικῶν παρασκευῶν διατάξεις. Βιβλίον δευτέρου μικρῦ μήκοις, ἐν περγαμίνῳ, δέρματι χλωρῷ κεκαλυμμῦνον, οὗ ἡ ἐπιγραφή· ΣΤΡΑΤΗΓΙΚΑ. Α. [458]

667. Ἐκ τῶν τῦ Στράβωνος γεωμετρικῶν περὶ τῦ τῆς οἰκουμῦνης ςήματος τῦ β΄ βιβλίῳ, ἐπεδιορθώθη δὲ παρὰ Γεωργίᾳ Γέμιστοῦ. Ἐν τῷ τῦ α΄ μήκοις βιβλίῳ, δέρματι μέλανι κεκαλυμμῦνῳ, οὗ ἡ ἐπιγραφή· ΩΡΙΓΕΝΗΣ κατὰ Μαρκιανιςῶν. Α. [535]

668. Ψελλῦ ςόλια εἰς τὸ δέκατον βιβλίον τῦ Εὐκλείδου. Ἐν τῷ τῦ ωεβότου μικρῦ μήκοις βιβλίῳ, δέρματι πορφυρῷ κεκαλυμμῦνῳ, οὗ ἡ ἐπιγραφή· ΑΜΜΩΝΙΟΥ εἰς τὰς ε΄ φωνάς. Δ. [25]

669. Ψελλῦ γεωμετρεία ἐν ἐπιτομῇ. Τοῦ αὐτῦ ἀςρονομία ἐν ἐπιτομῇ. Ἐν τῷ τῦ τετάρτου μήκοις βιβλίῳ, δέρματι ἐρυθρῷ ἰταλιςὶ δεδεμῦνῳ, οὗ ἡ ἐπιγραφή· ΙΟΥΣΤΙΝΟΥ τῦ μάρτυρος, καὶ Γεωργίῳ Παχυμέρη, καὶ ἄλλων πολλῶν. Β. [292]

### ΙΑΤΡΙΚΑ.

670. Ἀετίῳ ἰατρῦ βιβλία ἰατρικὰ ιζ΄, ἃ συνήθροισεν ἐκ πολλῶν ἐν συνόψι. Βίβλος παλαιοτάτη, μεγάλη, ωεβότου μήκοις, ἐν χάρτῃ δαμασκίνῳ, ἐς κάλλος γεγραμμῦνη ὀρθογράφως, δέρματι κυανῷ κεκαλυμμῦνη, ἧς ἡ ἐπιγραφή· ΑΕΤΙΟΣ. Α. [4]

671. Ἀετίῳ βιβλία ἰατρικὰ ιϛ΄, ἅπερ ἡ τῦ ωεβότου μήκοις με-

γάλου βίβλος περιέχει, δέρματι κυανῷ κεκαλυμμένη, ἧς ἡ ἐπιγραφή·
ΑΕΤΙΟΣ. Β. [5]

672. Ἀετίου βιβλία ἰατρικὰ ι´, δηλαδὴ ἀπὸ τῦ πέμπτυ μέχρι τῦ ιε´,
ἅπερ τῇ τῦ πρώτου μήκοις μεγάλη βίβλῳ περιέχεται, δέρματι ὑποπύρρῳ
κεκαλυμμένη, ἧς ἡ ἐπιγραφή· ΑΕΤΙΟΣ. Γ. [6]

673. Ἀετίου βιβλία ἰατρικὰ ις´, ἀπὸ τῦ πρώτου ἀρχόμενα. Ταῦτα
ἡ τῦ πρώτου μήκοις βίβλος περιέχει, κεκαλυμμένη δέρματι κυανῷ, ἧς ἡ
ἐπιγραφή· ΑΕΤΙΟΣ. Δ. [7]

674. Ἀετίου βιβλία ἰατρικὰ ι´, ἀπὸ τῦ ε´ μέχρι τῦ ιδ´, ἃ τῇ τῦ
πρώτου μήκοις περιέχεται βίβλῳ, κεκαλυμμένη δέρματι κυανῷ, ἧς ἡ ἐπι-
γραφή· ΑΕΤΙΟΣ. Ε. [8]

675. Ἀετίου ἰατρικὰ βιβλία τέσσαρα, ἀπὸ τῦ πέμπτυ μέχρι τῦ η´.
Ἐν τῇ τῦ πρώτου μήκοις βίβλῳ, δέρματι χλωρῷ κεκαλυμμένη, ἧς ἡ
ἐπιγραφή· ΑΕΤΙΟΣ. Ζ. [9]

676. Ἀκτουαρίυ περὶ ὕρων λόγοι ζ´. Τοῦ αὐτῦ βιβλίον ἰατρικὸν
περιέχον ἐν ἐπιτομῇ τὴν τῆς ἰατρικῆς πᾶσαν τέχνην ἐν λόγοις ς´. Τοῦ αὐτῦ
περὶ ἐνεργειῶν τῦ ψυχικοῦ πνεύματος κεφάλαια κ´. Τοῦ αὐτῦ περὶ διαίτης
τροφῶν κεφάλαια ιζ´. Οἱ μὲν περὶ ὕρων λόγοι εἰσὶν οὗτοι· Περὶ διαφο-
ρᾶς ὕρων λόγος εἷς. Περὶ διαγνώσεως ὕρων λόγοι δύο. Περὶ αἰτίας τῶν
ὕρων λόγοι δύο. Περὶ προγνώσεως τῶν ὕρων λόγοι δύο. Οἱ δὲ ἓξ λόγοι, οἱ
πᾶσαν τὴν ἰατρικὴν τέχνην ἐν ἐπιτομῇ περιέχοντες, εἰσὶν οὗτοι· Περὶ διαγνώ-

σεως παθῶν λόγοι δύο. Περὶ θεραπευτικῆς μεθόδου λόγοι δύο. Περὶ συν-
θέσεως φαρμάκων λόγοι δύο. Ταῦτα πάντα ἐν τῷ ἐπιγεγραμμένῳ βιβλίῳ
ΑΚΤΟΥΑΡΙΟΣ περιέχεται, κεκαλυμμένῳ δέρματι ὑποπορφύρῳ, μήκους
δευτέρου. Α. [17]

677. Ἀκτουαρίου περὶ οὔρων λόγοι ἑπτὰ, εἰσὶ δὲ οὗτοι· Περὶ τῆς τῶν
οὔρων διαφορᾶς λόγος α': Περὶ τῆς διαγνώσεως αὐτῶν λόγοι β'. Περὶ
τῆς αἰτίας αὐτῶν λόγοι β'. Περὶ προγνώσεως αἰπῶν λόγοι δύο. Περὶ ἐνερ-
γειῶν κὴ παθῶν τῦ ψυχικοῦ πνεύματος κεφάλαια κ'. Περὶ διαίτης τρο-
φῶν κεφάλαια ιζ'. Βιβλίον ἰατρικὸν περιέχον ἐν ἐπιτομῇ πᾶσαν τέχνην
ἰατρικῆς, ἐν λόγοις ς', εἰσὶ δὲ οὗτοι· Περὶ διαγνώσεως παθῶν βιβλία δύο.
Περὶ θεραπευτικῆς μεθόδου λόγοι δύο. Περὶ θεραπείας παθῶν καὶ τῶν
ἔξωθεν φαρμάκων, ἤγουν περὶ τῆς συνθέσεως τῶν φαρμάκων, λόγοι δύο,
ὧν ὁ β' ἀτελής· μετετέθη δὲ ὁ λόγος ἐν τῷ βιβλίῳ τούτῳ, καὶ γέγονεν ὁ
πρῶτος ἐν τῇ χώρᾳ τῦ β' κὴ ὁ δεύτερος ἐν τῇ χώρᾳ τῦ πρώτου. Βιβλίον
δευτέρου μήκους, δέρματι πορφυρῷ κεκαλυμμένον, οὗ ἡ ἐπιγραφή· ΑΚ-
ΤΟΥΑΡΙΟΣ. Β. [18]

678. Ἀκτουαρίου περὶ οὔρων λόγοι ζ', ὧν ἡ ἀρχὴ τῦ πρώτου λείπει,
ὀρθογράφως καὶ καλλίστως γεγραμμένοι. Περὶ τῶν ἐνεργειῶν τῦ ψυχικοῦ
πνεύματος κεφάλαια κ'. Περὶ διαίτης τροφῶν κεφάλαια ιζ'. Βιβλίον
δευτέρου μήκους, δέρματι χλωρῷ κεκαλυμμένον, οὗ ἡ ἐπιγραφή· ΑΚ-
ΤΟΥΑΡΙΟΣ. Γ. [19]

679. Ἀκτουαρίου περὶ οὔρων λόγοι ζ'. Τοῦ αὐτοῦ βιβλίον ἰατρικὸν

κατ᾽ ἐπιτομὴν, πᾶσαν τὴν τῆς ἰατεικῆς τέχνην ἐν λόγοις ς΄ πεειέχον. Βι-
βλίον δευτέρου μήκοις, δέρματι κιρρῷ κεκαλυμμύνον, ᾧ ἡ ἐπιγραφή·
ΑΚΤΟΥΑΡΙΟΣ. Δ. [20]

680. Ἀκτυαρίε ἰατεικὰ βιβλία πέντε, εἰσὶ δὲ ταῦτα· Πεεὶ διαγνώ-
σεως παθῶν λόγοι δύο. Πεεὶ θεραπευτικῆς μεθόδου λόγοι β΄. Πεεὶ συ-
θέσεως τῶν ἁπλῶν φαρμάκων λόγος πρῶτος. Βίβλος πρώτου μήκοις, κε-
καλυμμύνη δέρματι ὑποπελίῳ, ἧς ἡ ἐπιγραφή· ΑΚΤΟΥΑΡΙΟΣ. Ε. [21]

681. Ἀρεταίε Καππαδόκου ἰατρε βιβλία ζ΄, ὧν τὸ πρῶτον ἄναρχον,
ἐλλείπει γὰρ ἀπ᾽ ὀρχῆς κεφάλαια ζ΄, τὸ δὲ ἕβδομον καὶ αὐτὸ ἀτελές,
ἔχἰ δὲ μόνον κεφάλαια ζ΄, ἢ δι᾽ αὐτῶν πολλὰ ἐλλείπει. Βιβλίον πρώτου
μήκοις, δέρματι ὑποκίρρῳ κεκαλυμμύνον, ᾧ ἡ ἐπιγραφή· ΑΡΕΤΑΙΟΣ. Α. [37]

682. Ἀρεταίε Καππαδόκου ἰατρε βιβλία ζ΄, ὧν τὸ πρῶτόν ἐστιν
ἄναρχον, ἀπ᾽ ὀρχῆς γὰρ ἐλλείπει κεφάλαια ζ΄, ἢ αὐτὸ τὸ ζ΄ ἀτελές, ἔχἰ
δὲ μόνον κεφάλαια δ΄. Βιβλίον πρώτου μήκοις, δέρματι κυανῷ κεκαλυμ-
μύνον, ᾧ ἡ ἐπιγραφή· ΑΡΕΤΑΙΟΣ. Β. [38]

683. Ἀλεξάνδρε Τραλιανε ἰατεικὰ βιβλία ιϚ΄. Ῥαζῆ πεεὶ λοι-
μικῆς. Βίβλος πρώτου μήκοις, δέρματι κυανῷ κεκαλυμμύνη, ἧς ἡ ἐπι-
γραφή· ΑΛΕΞΑΝΔΡΟΣ ΤΡΑΛΙΑΝΟΣ. Α. [75]

684. Ἀλεξάνδρε Τραλιανε ἰατεικὰ βιβλία ιϚ΄. Ῥαζῆ πεεὶ λοι-
μικῆς. Βιβλίον πρώτου μήκοις, δέρματι κυανῷ κεκαλυμμύνον, ᾧ ἡ ἐπι-
γραφή· ΑΛΕΞΑΝΔΡΟΣ ΤΡΑΛΙΑΝΟΣ. Β. [76]

685. Ἀλεξάνδρῳ ἰατρῷ περὶ διαγνώσεως σφυγμῶν ἐπὶ τῶν πυρεασόντων. Ἐν τῷ τῇ δευτέρου μικρῷ μήκοις βιβλίῳ, δέρματι κυανῷ κεκαλυμμῷῳ, ὖ ἡ ἐπιγραφή· ΒΙΒΛΙΟΝ ΙΑΤΡΙΚΟΝ. Α. [93]

686. Ἀρχιγνοις καὶ Φιλαγείῳ περὶ λιθιόντων νεφρῶν. Ἐν τῷ τῇ β' μήκοις βιβλίῳ, δέρματι ὑποκίρρῳ κεκαλυμμῷῳ, ὖ ἡ ἐπιγραφή· ΓΑΛΗΝΟΥ διάφορα. Ι. [111]

687. Ἀετίῳ περὶ τῆς τῶν πυρετῶν διαγνώσεως κ̀ θεραπείας. Τοῦ αὐτῷ περὶ τῶν ἐν ὀφθαλμοῖς συνισταμῷων παθῶν. Τοῦ αὐτῷ περὶ δυσκρασίας κ̀ ἀπονίας ἥπατος, καὶ ἐφ' ὧν αἷμα διὰ γαστρὸς φέρεται. Περὶ εὐχήμων κ̀ περὶ διαίτης ἀνώνυμον. Ἐν τῷ τῇ α' μικρῷ μήκοις βιβλίῳ, δέρματι κυανῷ κεκαλυμμῷῳ, ὖ ἡ ἐπιγραφή· ΙΑΤΡΙΚΑ διάφορα. Α. [280]

688. Ἀβικιανῷ περὶ οὔρων, ἐξελλωισθὲν παρὰ τῷ Ἀκτουαρίῳ. Πράξεις τινὲς εἰς τινας ὑποθέσεις ἰατρικάς. Ἐν τῷ ἐπιγεγραμμῷῳ βιβλίῳ ΑΚΤΟΥΑΡΙΟΣ περιέχεται, δέρματι ὑποπορφύρῳ κεκαλυμμῷῳ. Α. [17]

689. Ἀβικιανῷ περὶ οὔρων. Μάγνῳ σοφιστοῦ ἐξήγησις περὶ οὔρων. Ἐν τῷ τῇ δευτέρου μικρῷ μήκοις βιβλίῳ, δέρματι κιρρῷ κεκαλυμμῷῳ, ὖ ἡ ἐπιγραφή· ΣΥΛΛΟΓΑΙ περὶ οὔρων καὶ σφυγμῶν, καὶ ἄλλων τινῶν ἐκ πολλῶν. Α. [464]

690. Ἀβικιανῷ περὶ οὔρων. Ἐν τῷ τῇ δευτέρου μήκοις βιβλίῳ, δέρματι χλωρῷ κεκαλυμμῷῳ, ὖ ἡ ἐπιγραφή· ΑΚΤΟΥΑΡΙΟΣ. Γ. [19]

691. Βλεμμύδυ περὶ ὕφων ἐν σιωόψ, ἢ ἄλλαι σιωαγωγαί. Ἐν τῷ τῦ β΄ μικρῦ μήκοις, κεκαλυμμῦῳ δέρματι ἐρυθρῷ, περιέχεται βιβλίῳ, ὖ ἡ ἐπιγραφή· ΙΑΤΡΙΚΑ διάφορα. Β. [281]

692. Γαλίωῦ περὶ πυρετῶν. Τοῦ αὐτῦ ἰατρός. Τοῦ αὐτῦ περὶ χυμῶν Ἱπποκράτοις. Τοῦ αὐτῦ περὶ ἀπλῶν Φαρμάκων διωάμεως βιβλία πέντε. Περὶ τόπων πεπονθότων βιβλία τρία. Περὶ σιωθέσεως Φαρμακῶν τῶν κατὰ τόποις βιβλία ὀκτώ. Περὶ τῆς τῶν κατ᾽ εἶδος ἀπλῶν διωάμεως λόγοι τρεῖς. Βίβλος τέρτου μήκοις, κεκαλυμμῦη δέρματι κιρρῷ, ἧς ἡ ἐπιγραφή· ΓΑΛΗΝΟΣ. Α. [103]

693. Γαλίωῦ περὶ χρείας μορείων ἢ ἐνεργείας· ὅρα τὸν πίνακα ἐν τῇ ἀρχῇ τῦ βιβλίυ. Τοῦ αὐτῦ περὶ τῶν κατὰ τόποις πεπονθότων β΄, γ΄. Τοῦ αὐτῦ περὶ σιωθέσεως Φαρμάκων τῶν κατὰ τόποις βιβλία δ΄, ἐ, ς΄, ζ΄, ἡ, θ. Διαγνώσεις ἢ θεραπεῖαι ἐκ τῦ Γαλίωῦ τρὸς βασιλέα τὸν Πορφυρογχύννητον. Βίβλος τέρτου μήκοις, κεκαλυμμῦη δέρματι μιλτώδ, ἧς ἡ ἐπιγραφή· ΓΑΛΗΝΟΣ. Β. [104]

694. Γαλίωῦ περὶ τῆς τῶν ἀπλῶν Φαρμάκων διωάμεως βιβλία ια΄. Τοῦ αὐτῦ τρὸς τοὺς περὶ τύπου γράψαντας ἢ περιόδων. Βίβλος τέρτου μήκοις, δέρματι λευκῷ κεκαλυμμῦη, ἧς ἡ ἐπιγραφή· ΓΑΛΗΝΟΣ. Γ. [105]

695. Γαλίωῦ περὶ διαφορᾶς καὶ αἰτίας νοσημάτων βιβλία ς΄. Τοῦ αὐτῦ θεραπευτικῆς μεθόδου λόγοι τέσαρες. Βίβλος τέρτου μήκοις, κεκαλυμμῦη δέρματι λευκῷ, ἧς ἡ ἐπιγραφή· ΓΑΛΗΝΟΣ. Δ. [106]

696. Γαληνῦ Ἐξήγησις εἰς ὰ ϖϱογνωστικὰ Ἱπποκράτοις τμήματα γ΄, καὶ εἰς ὸὶς ἀφοϱισμοὶς τμήματα ζ΄. Βίβλος δευτέϱου μήκοις, κεκαλυμμένη δέρματι χλωϱῷ, ἐν χάρτῃ δαμασκίωῷ, ἐς κάλλος γεϱϱαμμένη, ἧς ἡ ἐπιϱϱαφή· ΓΑΛΗΝΟΥ εἰς ὰ ϖϱογνωστικά. Ε. [107]

697. Γαληνῦ Ἐξήγησις εἰς ὸὶς ἀφοϱισμοὶς τμήματα ζ΄. Βιβλίον δευτέϱου μήκοις παλαιότατον, δέρματι ὑποπύρρῳ κεκαλυμμένον, ὗ ἡ ἐπιϱϱαφή· ΓΑΛΗΝΟΥ εἰς ὸὶς ἀφοϱισμοὶς. Ζ. [108]

698. Γαληνῦ τέχνη ἰατϱική. Βιβλίον β΄ μήκοις μικϱῷ, δέρματι ὑποπύρρῳ κεκαλυμμένον, ὗ ἡ ἐπιϱϱαφή· ΓΑΛΗΝΟΥ τέχνη ἰατϱική. Η. [109]

699. Γαληνῦ ϖϱὸς Γλαύκωνα βιβλία δύο. Ἱπποκράτοις ϖϱογνωστικῶν τμήματα τϱία. Γαληνῦ ϖϱόγνωσις πεϱὶ φλεβοτομίας. Γαληνῦ κỳ ἄλλων πεϱὶ φλεβοτομίας, ἐκ τῶν Ἱπποκράτοις. Πεϱὶ διαγνώσεως τῶν ἔϱϱϱν. Γαληνῦ πεϱὶ τῶν ἐν ὸὶς παϱϱϱϱυσμοὶς καιϱϱϱν. Τοδ αὐϱϱ πεϱὶ μήτϱας ἀνατομῆς. Τοδ αὐϱϱ πεϱὶ ἐξ ἐνυπνίων διαγνώσεως. Τοδ αὐϱϱ πεϱὶ τῦ πῶς δεῖ ἐξελέϱϱειν ὸὶς ϖϱϱϱϱποιουμένοις νόσον. Τοδ αὐϱϱ πεϱὶ βδελλῶν, πεϱὶ συκίας, πεϱὶ ἐϱϱαράξεως κỳ καταϱϱασμῦ. Πεϱὶ τῶν παϱὰ φύσιν ὄγκων. Πεϱὶ τῦ τῦ ὅλου νοσήματος καιϱϱϱ. Ὑποϑῆκαι ἐπὶ ἐπιλήϖῳ παιδί. Πεϱὶ μελαίνης χολῆς. Πεϱὶ τϱόμου κỳ παλμῶν, κỳ ῥίϱϱις κỳ ϖϖασμῦ, πάντα τῦ Γαληνῦ. Βιβλίον δευτέϱου μικϱῷ μήκοις, κεκαλυμμένον δέρματι πορφυϱῷ, ὗ ἡ ἐπιϱϱαφή· ΓΑΛΗΝΟΥ πολλὰ κỳ διάφοϱα. Θ. [110]

700. Γαληνῦ Ἐξήγησις εἰς τὸ πεϱὶ διαίτης Ἱπποκράτοις. Γαληνῦ πεϱὶ διαφοϱϱας πυρετῶν βιβλία δύο. Γαληνῦ πεϱὶ τῆς τῶν ἐνυπνίων διαγνώσεως.

Τοῦ αὐτῷ ϖρὸς Τεῦθραν ἐπιϛολή. Περὶ εὐσωπόπων σφυγμῶν. Βιβλίον δευτέρου μήκους, κεκαλυμμένον δέρματι ὑποκίρρῳ, ᾧ ἡ ἐπιγραφή· ΓΑΛΗΝΟΥ διάφορα. I. [111]

701. Γαληνῷ περὶ διαφορᾶς πυρετῶν. Τοῦ αὐτῷ περὶ τῶν ἐπὶ χυμοῖς σηπομένοις ἀναπτομένων πυρετῶν. Τοῦ αὐτῷ περὶ τῶν κατὰ περίοδον παροξυνομένων πυρετῶν. Στεφάνου περὶ διαφορᾶς πυρετῶν. Γαληνῷ περὶ κράσεων βιβλία τρία. Τοῦ αὐτῷ περὶ φισικῶν δυνάμεων λόγος τρίτος. Τοῦ αὐτῷ περὶ τῶν καθ᾽ Ἱπποκράτην ϛοιχείων. Βιβλίον δευτέρου μήκους, κεκαλυμμένον δέρματι χλωρῷ, ᾧ ἡ ἐπιγραφή· ΓΑΛΗΝΟΥ διάφορα. K. [112]

702. Γαληνῷ περὶ διαφορᾶς πυρετῶν. Τοῦ αὐτῷ περὶ κρίσεων βιβλία δύο. Τοῦ αὐτῷ περὶ κρισίμων ἡμερῶν βιβλία τρία. Βιβλίον δευτέρου μήκους, κεκαλυμμένον δέρματι μιλτώδ̣ι, ᾧ ἡ ἐπιγραφή· ΓΑΛΗΝΟΥ περὶ πυρετῶν. Λ. [113]

703. Γαληνῷ περὶ θεραπευτικῆς μεθόδου βιβλία ιδ´. Βιβλίον δευτέρου μήκους, δέρματι ὑπερύθρῳ κεκαλυμμένον, ᾧ ἡ ἐπιγραφή· ΓΑΛΗΝΟΥ θεραπευτική. M. [114]

704. Γαληνῷ περὶ θεραπευτικῆς μεθόδου βιβλία ιδ´. Βιβλίον πρώτου μήκους, δέρματι κυανῷ κεκαλυμμένον, ᾧ ἡ ἐπιγραφή· ΓΑΛΗΝΟΥ θεραπευτική. N. [115]

705. Γαληνῷ περὶ θεριακῆς ϖρὸς Πίσωνα. Ἐν τῷ τῆς β´ μήκους βιβλίῳ, δέρματι χλωρῷ κεκαλυμμένῳ, ᾧ ἡ ἐπιγραφή· ΑΕΤΙΟΣ. Ζ. [9]

706. Γαλίωᵘ ᴨϱὸς Γλαύκωνα ϑεϱαπευτικῶν βιβλία δύο. Ἐν τῷ τ̈ δευτέϱȣ μήκοις βιβλίῳ, δέϱματι πορφυϱῷ κεκαλυμμβῴῳ, ᴕ̈ ἡ ἐπιγϱαφή· ΑΚΤΟΥΑΡΙΟΣ. Β. [18]

707. Γαλίωᵘ διαϑήκη, πεϱὶ τ̈ ἀνϑϱωπίνȣ σώματος κατασκευή. Ἰατϱι-κόν ᴕ, ᴕ̈ ἡ ἀϱχὴ ἐλλείπει. Βιβλίον β′ μικϱῦ μήκοις, κεκαλυμμβ῞ον δέϱματι ἐρυϑϱοῖς κỳ χλωϱοῖς σήμασι καταϛίκτῳ, ᴕ̈ ἡ ἐπιγϱαφή· ΙΑΤΡΙΚΑ κỳ ἄλλα. Δ. [283]

708. Γαλίωᵘ ᴨϱὸς Τεύϑϱαν ἐπιϛολὴ πεϱὶ σφυγμῶν κατ᾽ ἐϱωταπό-κϱισιν. Τινὲς ἐϱωταποκϱίσεις ἰατϱικỳ. Ἐν τῷ τ̈ δευτέϱȣ μικϱῦ μήκοις βιβλίῳ, κεκαλυμμβῴῳ δέϱματι. κιϱϱῷ, ᴕ̈ ἡ ἐπιγϱαφή· ΣΥΛΛΟΓΑΙ πεϱὶ ᴕ̈ϱων. Α. [464]

709. Γαλίωᵘ ὃκ τ̈ πεϱὶ τόπων πεπονϑότων ᴨϱώτȣ βιβλίȣ, κỳ δευ-τέϱȣ κỳ τϱίτȣ, δ′, ε′, ϛ′. Ἐκ τ̈ πεϱὶ τέχνης ἰατϱικῆς. Ἐκ τ̈ πεϱὶ τῶν καϑ᾽ Ἱπποκράτἑω ϛοιχείων. Ἐκ τ̈ α′, β′, γ′ πεϱὶ κράσεων. Ἐκ τ̈ α′, β′, γ′ πεϱὶ φισικῶν δυνάμεων. Ἐκ τ̈ πεϱὶ διαφοϱᾶς νοσημάτων. Ἐκ τ̈ α′, β′, γ′, δ′, ε′, ϛ′ τῶν ἀφοϱισμῶν Ἱπποκράτȣς. Ἐκ τ̈ πεϱὶ σφυγμῶν. Ἐκ τ̈ πεϱὶ κϱίσεων. Ἐκ τ̈ ὑπομνήματος εἰς τὸ πεϱὶ διαίτης ὀξέων Ἱπποκράτȣς. Ἐκ τῶν ἐπιδημίων Ἱπποκράτȣς. Ἐκ τῶν Ἀϱιϛοτέλȣς ᴨϱοβλημάτων. Ἐκ τ̈ Γαλίωᵘ πεϱὶ πυϱετῶν κỳ ἄλλων, ὡς ἐϛιν ὁϱᾶν ὃν τῷ καταλόγῳ τῷ ᾽ν τῇ ἀϱχῇ τ̈ βιβλίȣ. Βιβλίον τϱίτȣ μήκοις, δέϱματι κυανῷ κεκαλυμμβῴον, ᴕ̈ ἡ ἐπιγϱαφή· ΣΥΛΛΟΓΑΙ διάφοϱοι ὃκ τῶν τ̈ Γαλίωᵘ. Β. [465]

710. Γαλίωᵘ πεϱὶ σφυγμῶν, τὸ λεγόμβῴον σφυγμιμάϱιον. Ἐν τῷ τ̈

ϖρώτου μήκους βιβλίῳ, κεκαλυμμ⁄ῳ δέρματι κιρρῷ, ᾧ ἡ ἐπιγραφή·
ΣΥΜΕΩΝ Μαγίςρε καὶ ἄλλων. Α. [472]

711. Γαλίωϐ ϖρὸς Γλαύκωνα βιβλία δύο. Γαλίωϐ περὶ ἔρρν. Ἐν
τῷ τϐ δευτέρου μήκους βιβλίῳ, δέρματι χλωρῷ κεκαλυμμ⁄ῳ, ᾧ ἡ ἐπι-
γραφή· ΑΚΤΟΥΑΡΙΟΣ. Γ. [19]

712. Διοσκορίδης ἄνευ ἀρχῆς κỳ τέλους. Βίβλος ϖρώτου μήκους, ἐν
περγαμίωῷ, γράμμασι τοῖς σερβικοῖς ὁμοίως γεγραμμ⁄η, μετὰ περιγρα-
φῶν πασῶν τῶν ἐν αὐτῇ βοτανῶν, κεκαλυμμ⁄η δέρματι κυανῷ, ἧς ἡ ἐπι-
γραφή· ΔΙΟΣΚΟΡΙΔΗΣ. Α. [166]

713. Διοσκορίδης ὀλοτελής. Βίβλος ϖρώτου μήκους, κεκαλυμμ⁄η
δέρματι κυανῷ, ἧς ἡ ἐπιγραφή· ΔΙΟΣΚΟΡΙΔΗΣ. Β. [167]

714. Διοσκορίδης. Βιβλίον ϖρώτου μικρϐ μήκους, δέρματι κυανῷ κε-
καλυμμ⁄ον, παλαιόν, ὀρθόγραφον, μετὰ περιγραφῶν πασῶν τῶν ἐν αὐτῷ
βοτανῶν ἐν τῷ λώματι. Γ. [168]

715. Διοσκορίδης, ἀτελής. Λεξικὸν εἰς τὰς Ἱπποκράτους λέξεις κατὰ
ςοιχεῖον ἀνώνυμον. Καὶ λεξικὸν σαρακηνικόν. Ἱπποκράτους περὶ ἑλκῶν.
Περὶ σκευασιῶν. Περὶ ὀπωρῶν ζώων, κỳ ὀστρείων, ὅσα τε ὑγραίνἐ, κỳ ὅσα
θερμαίνἐ, καὶ ὅσα πνεῦμα γεννᾷ. Περὶ ἔρρν. Περὶ σφυγμῶν. Περὶ
σκευασιῶν. Περὶ ἀντιβαλλομ⁄ων. Βιβλίον δευτέρου μικρϐ μήκους, κεκαλυμ-
μ⁄ον δέρματι κυανῷ, ᾧ ἡ ἐπιγραφή· ΔΙΟΣΚΟΡΙΔΗΣ. Δ. [169]

42

716. Διοσκορίδου καὶ Στεφάνε Ἀθιναίε περὶ τῆς τῶν φαρμάκων ἐμπειρίας. Ἐν τῷ τῦ τρέφτου μήκοις βιβλίῳ, δέρματι κυανῷ κεκαλυμμένῳ, ᾧ ἡ ἐπιγραφή· ΡΟΥΦΟΥ περὶ ὀνομασιῶν, καὶ ἄλλα. Α. [451]

717. Διοσκορίδης, ἀπελής. Ἐν τῷ τῦ β' μικρῦ μήκοις βιβλίῳ, κεκαλυμμένῳ δέρματι κιρρῷ, ᾧ ἡ ἐπιγραφή· ΣΥΛΛΟΓΑΙ. Α. [464]

718. Διυαμερὸν τὸ μικρόν· Λεξικὸν- τῶν τῶν βοτανῶν ὀνομάτων κατὰ ςοιχεῖον. Περὶ τῶν καθαιρόντων ἁπλῶν Φαρμάκων. Σύνοψις ἐν ἐπιτόμῳ περὶ τῶν βοηθημάτων καὶ τῦ τρόπου τῆς δόσεως αὐτῶν μετὰ τῶν ἰδίων τρεφομάτων. Ὁμοίως κ᾽ περὶ ἐλιγμάτων κ᾽ τροχίσκων. Βιβλίον β' μικρῦ μήκοις, δέρματι κροκώδH κεκαλυμμένον, ᾧ ἡ ἐπιγραφή· ΔΥΝΑΜΕΡΟΝ τὸ μικρόν. Α. [174]

719. Διυαμερὸν τὸ μέγα, ὃ περιέχH πᾶσαν κατασκευὴν τῆς Μυρεψικῆς τέχνης, ἐν κδ' βιβλίοις, κατ᾽ ἀλφάβητον. Βιβλίον τρέφτου μήκοις, ἐν περγαμίνῳ, κεκαλυμμένον δέρματι κυανῷ, ᾧ ἡ ἐπιγραφή· ΝΙΚΟΛΑΟΥ τὸ μέγα διυαμερόν. Α. [391]

720. Διυαμερὸν τὸ μέγα, περιέχον πᾶσαν τὴν τῆς Μυρεψικῆς τέχνης κατασκευὴν. Βιβλίον τρέφτου μήκοις, ἐν περγαμίνῳ, δέρματι κυανῷ κατακορεῖ κεκαλυμμένον, ᾧ ἡ ἐπιγραφή· ΝΙΚΟΛΑΟΥ τὸ μέγα διυαμερόν. Β. [392]

721. Διονισίε τινὸς καλουμένε Ἀπλῦ περὶ κατασκευῆς τῦ ἀνθρώπου.

Τινὰ ἕτερα κατὰ λογάδlω, οἷον ἰατρικὰ, γραμματικά. Ἐν τῷ τῦ δευτέρου μήκοις βιβλίῳ, κεκαλυμμῷνῳ δέρματι κροκώδη, ὖ ἡ ἐπιγραφή· ΠΑΡΟΙΜΙΑΙ Σολομῶντος. Β. [413]

722. Ἐφοδίων μετάφρασις Ἰσαὰκ τῦ Ἰσραηλίτου ἰατρῦ, ὑπὸ φωνῆς Κώνσταντος τῦ Μεμφίτου ἰατρῦ. Βιβλίον τρίτου μήκοις, κεκαλυμμῷνον δέρματι κιρρῷ, ὖ ἡ ἐπιγραφή· ΕΦΟΔΙΑ τῶν ὑποδημιούντων. Α. [232]

723. Ἐφόδια τῶν ὑποδημιούντων συντεθέντα παρὰ Ζαφὰρ Ἐλγιζὰρ Ἀράβου τινὸς, μεταφρασθέντα δὲ εἰς τὴν ἑλλάδα διάλεκτον παρά τινος Κωνσταντίνου καλουμῷυ Ῥηγινῦ, ἐν ἑπτὰ τμήμασι. Βιβλίον δευτέρου μεγάλου μήκοις, κεκαλυμμῷνον δέρματι χλωρῷ, ὖ ἡ ἐπιγραφή· ΕΦΟΔΙΑ τῶν ὑποδημιούντων. Β. [233]

724. Ἐφόδια τῶν ὑποδημιούντων συντεθέντα παρὰ Ζαφὰρ Ἐλγιζὰρ Ἀράβου τινὸς, μεταφρασθέντα δὲ εἰς τὴν ἑλλάδα φωνὴν παρά τινος Κωνσταντίνου Ῥηγινῦ, ἐν ἑπτὰ τμήμασιν. Βιβλίον δευτέρου μήκοις, κεκαλυμμῷνον δέρματι κυανῷ, ὖ ἡ ἐπιγραφή· ΕΦΟΔΙΑ. Γ. [234]

725. Ἐφόδια τῦ Ζαξεώτου. Βιβλίον παλαιὸν, δευτέρου μικρῦ μήκοις, κεκαλυμμῷνον δέρματι κυανῷ, ὖ ἡ ἐπιγραφή· ΕΦΟΔΙΑ τῦ Ζαξεώτου. Δ. [235]

726. Ἐφόδια τῶν ὑποδημιούντων συντεθέντα παρὰ Ζαφὰρ Ἐλγιζὰρ τῦ Ἀράβος, μεταφρασθέντα εἰς τὴν ἑλλάδα φωνὴν παρὰ Κωνσταντίνου

ἀσυγκρίτου τᾶ Ῥηγίνᾳ. Συγράμματα τᾶ Δαμασκίωᾶ περὶ τῶν κενούντων φαρμάκων. Ἐν τῷ τᾶ δευτέρου μήκους βιβλίῳ, κεκαλυμμβύῳ δέρματι κυανῷ, ᾶ ἡ ἐπιγραφή· ΔΙΟΣΚΟΡΙΔΗΣ. Δ. [169]

727. Ἐρφάνᾳ τῶν παρ' Ἱπποκράτοις λέξεων σιαγωγή. Ἐν τῷ τᾶ τρίτου μήκους βιβλίῳ, δέρματι κυανῷ κεκαλυμμβύῳ, ᾶ ἡ ἐπιγραφή· ΡΟΥΦΟΣ. Α. [451]

728. Θεοφίλου περὶ ὄφων. Τοῦ αὐτᾶ περὶ διαχωρημάτων. Ἐν τῷ ἐπιγεγραμμβύῳ βιβλίῳ ΑΚΤΟΥΑΡΙΟΣ, δέρματι ὑποπορφύρῳ κεκαλυμμβύῳ. Α. [17]

729. Θεοφίλου περὶ ὄφων. Ἐν τῷ τᾶ δευτέρου μήκους βιβλίῳ, κεκαλυμμβύῳ δέρματι κιρρῷ, ᾶ ἡ ἐπιγραφή· ΑΚΤΟΥΑΡΙΟΣ. Β. [18]

730. Θεοφίλου Ἐξήγησις εἰς τὰς ἀφορισμοὺς Ἱπποκράτοις. Νικολάᾳ Μυρεψοῦ ἐκ τῶν καθ᾽ ἑνὸς στοιχείων τᾶ διαμερῷ μέρος τι, ἄνευ τᾶ β', γ', δ', ε', ζ'. Βιβλίον τρίτου μήκους, κεκαλυμμβύον δέρματι κιρρῷ, ᾶ ἡ ἐπιγραφή· ΘΕΟΦΙΛΟΥ Ἐξήγησις εἰς τὰς ἀφορισμοὺς. Α. [270]

731. Θεοφίλου Ἐξήγησις εἰς τὰς ἀφορισμοὺς Ἱπποκράτοις. Βιβλίον δευτέρου μικρᾶ μήκους, κεκαλυμμβύον δέρματι κυανῷ, ᾶ ἡ ἐπιγραφή· ΘΕΟΦΙΛΟΥ Ἐξήγησις εἰς τὰς ἀφορισμοὺς. Β. [271]

732. Θεοφίλου Ἐξήγησις εἰς τὰς ἀφορισμοὺς. Ἐν τῷ τᾶ τρίτου

μικρῷ μήκοις βιβλίῳ, δέρματι κυανῷ κεκαλυμμῴῳ, ὖ ἡ ἐπιγραφή·
ΙΑΤΡΙΚΑ διάφορα. Α. [280]

733. Θεοφίλου περὶ ὔρων. Ἐπι, περὶ ὔρων, ἀκέφαλον. Ἀβιτζιάνε
περὶ ὔρων. Ἐν τῷ τῆ δευτέρου μικρῷ μήκοις βιβλίῳ, δέρματι κιρρῷ
κεκαλυμμῴῳ, ὖ ἡ ἐπιγραφή· ΣΥΛΛΟΓΑΙ περὶ ὔρων καὶ σφυγμῶν, καὶ
ἄλλων τινῶν ἐκ πολλῶν. Α. [464]

734. Θεοφίλου, βασιλικοῦ πρωτοπαθαρείε, περὶ σφυγμῶν. Τοῦ αὐπ
περὶ ὔρων. Ἐν τῷ τῆ πρῴπου μήκοις βιβλίῳ, δέρματι κιρρῷ κεκαλυμ-
μῴῳ, ὖ ἡ ἐπιγραφή· ΣΥΜΕΩΝ Μαγίςρε. Α. [472]

735. Θεοφίλου περὶ διαχωρημάτων. Γαλίωε εἰς τὰ πρϱνωσικὰ
Ἱπποκράποις. Ἐν τῷ τῆ πρῴπου μήκοις βιβλίῳ, κεκαλυμμῴῳ δέρμαπ
κυανῷ, ὖ ἡ ἐπιγραφή· ΙΑΤΡΙΚΑ διάφορα. Α. [280]

736. Περὶ ἵππων θεραπείας, ἀνώνυμον. Ἐν τῷ τῆ πρῴπου μικρῷ
μήκοις βιβλίῳ, κεκαλυμμῴῳ δέρματι κυανῷ, ὖ ἡ ἐπιγραφή· ΑΡΙΣΤΟ-
ΞΕΝΟΥ μοισικὴ, καὶ ἄλλα ἄλλων. Α. [44]

737. Ἱεροφίλου περὶ τροφῶν κύκλος. Ἰατρικὸν ἀνώνυμον. Ἐν τῷ τῆ
δευτέρου μικρῷ μήκοις παχέος βιβλίῳ, κεκαλυμμῴῳ δέρματι κυανῷ, ὖ
ἡ ἐπιγραφή· ΑΡΙΣΤΟΤΕΛΟΥΣ προβλήματα. Ν. [57]

738. Ἰατρικά τινα, ἐν οἷς ἐςι κ) ἐξήγησίς τινος εἰς τοὺς ἀφορισμοὺς

Ἱπποκράτους. Ἐπ, ιατρικὰ διάφορα περὶ διαφόρων ὑποθέσεων, ἐν κεφα-
λαίοις τμα', ἀνώνυμα. Ἰατρικὸν βιβλίον, κỳ πρῶτον, ποταπὸν δεῖ εἶναι τὸν
ἰατρόν. Προγνωστικὰ Ἱπποκράτους. Περὶ ὕδρων. Περὶ σφυγμῶν κỳ θεωρίας
ὕδρων, τῶν ἑπτὰ φιλοσόφων. Γαληνῶ περὶ τύπων. Περὶ διαίτης. Περὶ ἐν-
εργῶν λίθων. Βιβλίον β' μικρῷ μήκοις, κεκαλυμμένον δέρματι κυανῷ, ὅ
ἡ ἐπιγραφή· ΒΙΒΛΙΟΝ ΙΑΤΡΙΚΟΝ. Α. [93]

739. Ἰωάννου, ἐπισκόπου Πρισθρυάνων, περὶ διαγνώσεως ὕδρων ἐμπει-
ρικὰ διάφορα. Τοῦ αὐτῦ ἐκ διαφόρων συνάθροισις περὶ οὔρων. Τοῦ
αὐτῦ περὶ διαχωρημάτων. Ἱπποκράτους προγνωστικά. Ἐμπειρικὰ διάφορα.
Ταῦτα ἐν τῷ τῦ δευτέρου μικρῷ μήκοις βιβλίῳ παλαιοτάτῳ περι-
έχεται, δέρματι κυανῷ κεκαλυμμένῳ, ὅ ἡ ἐπιγραφή· ΒΟΤΑΝΙΚΟΝ κỳ
ἄλλα. Α. [102]

740. Ἱπποκράτης. Βίβλος πρώτου μήκοις, κεκαλυμμένη δέρματι
κυανῷ, παλαιά, ἐν χάρτῃ δαμασκηνῷ. Α. [Cf. 744.]

741. Ἱπποκράτους ἅπαντα. Βιβλίον β' μεγάλου μήκοις, κεκαλυμμένον
δέρματι πρασίνῳ, παλαιόν. Β. [Cf. 745.]

742. Ἱπποκράτους λόγοι λθ', ἀπ' ἀρχῆς μέχρι τῦ περὶ προγνώσεως
λόγου, κατὰ τὴν διαίρεσιν τῆς τάξεως τῶν λόγων τῦ βιβλίκ τύτου· ὧν ὁ
κατάλογος ἐν τῷ τέλει τῦ βιβλίκ. Ἐν δὲ τῇ ἀρχῇ πρῶτον μύν ἐστί τις
πίναξ δι' ὃ ῥᾷον ἄν τις εὕρῃ τὰς παρ' Ἱπποκράτους φισικὰς ἀσθενείας κỳ
διαιτητικὰς μεθόδυς. Εἶτα, Γαληνῶ ἐξήγησις εἰς τὴν τῦ Ἱπποκράτους

γλῶσσαν κỳ μετ᾽ αὐτὼ βίος Ἱπποκράτοις κατὰ Σωρανόν. Τόμος πρῶτος. Βιβλίον δευτέρου μήκοις, δέρματι ἐρυθρῷ κεκαλυμμένον, ᾧ ἡ ἐπιγραφή· ΙΠΠΟΚΡΑΤΟΥΣ πρῶτος τόμος. Γ. [295]

743. Ἱπποκράτοις λόγοι κη΄, ἀρχόμενοι ἀπὸ τῦ περὶ τῆς διαίτης ὀξέων, ὅς ἐςι λόγος ττασσαρακοςὸς, κατὰ τὴν διαίρεσιν τῆς τάξεως τῶν ἐνταῦθα λόγων, μέχρι τῦ ζ΄ τῶν ἐπιδημιῶν τόμου, ᾧν τὸν κατάλογον εὑρήσεις ἐν τῷ τέλι τῦ βιβλίᵫ. Τὸν δὲ λοιπὸν πίνακα, ὃν εἴπομεν ἐν τῷ πρῶτῳ τόμῳ, δηλαδὴ τῶν ἀσθενειῶν, εὑρήσεις κỳ ἐν τῇ ἀρχῇ τῦ παρόντος βιβλίᵫ, ὅ ἐςι τόμος δεύτερος. Βιβλίον δευτέρου μήκοις, κεκαλυμμένον δέρματι χλωρῷ, ᾧ ἡ ἐπιγραφή· ΙΠΠΟΚΡΑΤΟΥΣ τόμος β΄. Δ. [296]

744. Ἱπποκράτοις ἅπαντα κỳ ἐπιςολαί. Βιβλίον α΄ μήκοις παλαιὸν, δέρματι κυανῷ κεκαλυμμένον, ᾧ ἡ ἐπιγραφή· ΙΠΠΟΚΡΑΤΗΣ. Ε. [297]

745. Ἱπποκράτοις ἅπαντα. Βιβλίον πάνυ παλαιὸν, δευτέρου μήκοις μεγάλου, δέρματι χλωρῷ κεκαλυμμένον. Ζ. [298]

746. Ἱπποκράτοις ἐπιςολὴ πρὸς Πτολεμαῖον. Ἑρμωνεία ὀλίγη ᵫς περὶ ᵫερν. Σωθέσεις ἰατρικαὶ ἀποράδ́ὴν ᵫθέμμψαι. Ἐν τῷ τῦ δευτέρου μικρῦ μήκοις βιβλίῳ, δέρματι ἐρυθρῷ κεκαλυμμένῳ, ᾧ ἡ ἐπιγραφή· ΙΑΤΡΙΚΑ διάφορα. Β. [281]

747. Ἰατρικὸν βιβλίον σωνηθροισμένον ἐκ τῶν τῦ Ἱπποκράτοις, καὶ Γαλωῦ, κỳ Μάγνᵫ κỳ Ἐρασιςράτου βιβλίων, δευτέρου μικρῦ μήκοις, δέρματι κυανῷ κεκαλυμμένον, ᾧ ἡ ἐπιγραφή· ΙΑΤΡΙΚΑ διάφορα. Γ. [282]

748. Ἰατρικὸν περιέχον διάφορα, ἤγουν ἀντίδοτους, βοτάνας, ἔμπλαςρα, κοκκία, ποτὰ, ἢ λεξικὸν ἰατρικόν. Βιβλίον ὀγδόϗ μήκοις, δέρματι κυανῷ κεκαλυμμᾠον, ὗ ἡ ἐπιγραφή· ΙΑΤΡΙΚΑ τινα. Ε. [284]

749. Ἰατρικά τινα συνθέματα. Περσέπι ἰατρικόν τι βιβλίον ἢ λεξικόν. Βιβλίον δευτέρϗ μικρϗ μήκοις, κεκαλυμμᾠον δέρματι κυανῷ, ὗ ἡ ἐπιγραφή· ΙΑΤΡΙΚΟΝ τι λεξικόν. Ζ. [285]

750. Ἰωάννϗ ἀρχιάτρϗ πόνημα περιέχον συνοπτικῶς πάντων τῶν παθῶν ἀδήλων τε ἢ φανερῶν τὰς θεραπείας. Ἰατροσοφικὸν ἐκ διαφόρων παλαιῶν τε καὶ νέων. Ψελλῦ σύνοψις τῆς ἰατρικῆς πάσης τέχνης πρὸς βασιλέα Κωνσταντῖνον τὸν Πορφυρογέννητον. Βιβλίον α΄ μικρϗ μήκοις, δέρματι ἐρυθρῷ κεκαλυμμᾠον, ὗ ἡ ἐπιγραφή· ΙΑΤΡΙΚΟΝ βουλγάρε. Η. [286]

751. Ἱπποκράτοις προγνωστικά, ἢ ἀφορισμοὶ, ἢ περὶ διαίτης. Ἑρμμινεία τῆς φλεβοτομίας μικρά τις. Παύλου Αἰγινήτου ἐκλογαὶ ἐξ Ἱπποκράτοις ἢ Γαλινῦ περὶ φλεβοτομίας. Σύνταγμα περὶ τροφῶν τῦ Μαΐσορος. Ἐν τῷ τῦ δευτέρϗ μήκοις βιβλίῳ, κεκαλυμμᾠῳ δέρματι κροκώδ֊, ὗ ἡ ἐπιγραφή· ΠΑΡΟΙΜΙΑΙ Σολομῶντος. Β. [413]

752. Καλπῦ ἰατροσοφιςοῦ ἰατρικαὶ ἀπορίαι ἢ λύσεις περὶ ζώων. Ἐν τῷ τῦ προτου μήκοις βιβλίῳ, δέρματι κυανῷ κεκαλυμμᾠῳ, ὗ ἡ ἐπιγραφή· ΕΡΜΕΙΟΥ εἰς τὸν Φαῖδρον τῦ Πλάτωνος. Α. [188]

753. Καλλίστου μοναχοῦ τῦ Μερκουρίϗ περὶ σφυγμῶν. Σκευασίαι

τῶν ἀντιδότων. Σκευασίαι ἐμπλάςρων. Σκευασίαι τῶν ἐλαίων. Περὶ ἀντι-
βαλλομμένων Αἰγινήτου. Λεξικόν τε τῶν βοτανῶν. Περὶ κατασκευῆς τῆ ἀν-
θρώπου ἐν σιωόψ. Περὶ βοηθημάτων, ἢ ἀντιδότων, καὶ ἐμπλάςρων, καὶ
ἁπλῶν φαρμάκων, ἢ τρόφων, ἢ σιωθέσιων κενωπικῶν ἢ ἐπιθετικῶν παν-
τοίων νόσων καὶ αἰπῶν. Σιωθέσεις τινὲς ἰατρικαὶ ἀποράδίω ἐλθῆμμέραι. Ἐν
τῷ τῆ δευτέρου μικρῷ μήκοις βιβλίῳ, κεκαλυμμμένῳ δέρματι ἐρυθρῷ, ᾧ
ἡ ἐπιγραφή· ΙΑΤΡΙΚΑ διάφορα. Β. [281]

754. Μελετίου ἰατρῆ ἢ φιλοσόφου ἐξήγησις εἰς τοὶς ἀφορισμοὶς Ἱππο-
κράτους. Βιβλίον ωρε΄που μήκοις, δέρματι χλωρῷ κεκαλυμμμένον, ᾧ ἡ ἐπι-
γραφή· ΜΕΛΕΤΙΟΥ ἐξήγησις εἰς τοὶς ἀφορισμοὶς. Β. [366]

755. Μάγνου σοφιστοῦ ἐξήγησις εἰς τὸ περὶ οὔρων Ἀβιτζιάνε. Ἐν τῷ
τῆ β΄ μικρῷ μήκοις βιβλίῳ, κεκαλυμμμένῳ δέρματι κιρρῷ, ᾧ ἡ ἐπιγραφή·
ΣΥΛΛΟΓΑΙ περὶ οὔρων καὶ σφυγμῶν. Α. [464]

756. Μετάφρασις τῶν ἐφοδίων Ἰσαὰκ τῆ Ἰσραηλίτου ἐκ τῆ ἀρα-
βικοῦ εἰς τὸ ἑλλίωικόν. Βιβλίον ωρε΄που μήκοις, δέρματι κιρρῷ κεκαλυμ-
μμένον, ᾧ ἡ ἐπιγραφή· ΕΦΟΔΙΑ. Α. [232]

757. Νεοφύτου περὶ ἀντιβαλλομμένων. Ἐμπειρικὰ διάφορα. Ἐν τῷ
τῆ δευτέρου μικρῷ μήκοις βιβλίῳ, κεκαλυμμμένῳ δέρματι κυανῷ, ᾧ ἡ ἐπι-
γραφή· ΒΟΤΑΝΙΚΟΝ καὶ ἄλλα. Α. [102]

758. Νικολάου Μυρεψοῦ τὸ μέγα διωαμερὸν, ὃ περιέχι πᾶσαν κατα-

43

σκευἰω τῆς Μυρεψικῆς τέχνης, ἐν κδ΄ βιϐλίοις κατὰ ἀλφάϐητον. Βιϐλίον
ἐν περγαμίωῷ, δευτέρου μήκοις μεγάλου κỳ παχέος, δέρματι κυανῷ κε-
καλυμμῄνον, ᾧ ἡ ἐπιγραφή· ΝΙΚΟΛΑΟΥ τὸ μέγα διωαμεϱόν. Α. [391]

759. Νικολάȣ Μυρεψοῦ τὸ μέγα διωαμεϱόν, ὃ περιέχ; ὡς τὸ ἄνω,
πᾶσαν τἰω τῆς Μυρεψικῆς τέχνης κατασκευἰω. Βιϐλίον ϖρῴτου μήκοις,
κεκαλυμμῄνον δέρματι κυανῷ, ᾧ ἡ ἐπιγραφή· ΝΙΚΟΛΑΟΥ Μυρεψοῦ τὸ
μέγα διωαμεϱόν. Β. [392]

760. Νικολάȣ Μυρεψοῦ ἐκ τῶν καϑ᾽ ἑνὸς ϛοιχείων τȣ διωαμεϱȣ
μέεϱς ᴢ. Ἐν τῷ τȣ ϖρῴτου μήκοις βιϐλίῳ, κεκαλυμμῄνῳ δέρματι κιῤῤῷ,
ᾧ ἡ ἐπιγραφή· ΘΕΟΦΙΛΟΥ εἰς ζȣς ἀφοϱισμοῖς. Α. [270]

761. Νικήτȣ τινὸς σωαγωγὴ ἐκ πολλῶν τῆς χειϱουϱγικῆς τέχνης
ἰατρῶν παλαιῶν, ἐξ ὧν ἐϛιν Ἱπποκράτης, Γαλιωὸς, Ὀρειϐάσιος, Ἡλιό-
δωϱος, Ἀρχιγύνης, Ἀντύλλος, Ἀσκληπιάδης, Διοκλῆς, Ἀμύντας, Ἀπολλώνιος
Κιπανεὺς, Νυμφόδωϱος, Ἀπέλλης, Ῥοῦφος, Σωϱανὸς, Παῦλος Αἰγινήτης,
Παλλάδιος. Βίϐλος ϖρῴτου μήκοις μεγάλου παχέος, ἐς κάλλος γεγραμ-
μῄνη, μετὰ τῶν ϱημάτων τῶν ὀργάνων ἐζωγραφημῄνων, δέρματι κυανῷ
κεκαλυμμῄνη, ἧς ἡ ἐπιγραφή· ΧΕΙΡΟΥΡΓΙΚΟΝ Ἱπποκράτοις κỳ ἄλλων
πολλῶν. Α. [527]

762. Ὀλυμπίȣ πεϱὶ κρισίμων ἡμεϱῶν. Τοῦ αὐτȣ πεϱὶ ζωῆς κỳ θανάτου.
Ἐν τῷ τȣ ϱ´ μήκοις βιϐλίῳ, κεκαλυμμῄνῳ δέρματι κυανῷ, ᾧ ἡ ἐπι-
γραφή· ΒΟΤΑΝΙΚΟΝ. Α. [102]

763. Ὀρειβασίᾳ περὶ μέτρων κ̀ ϛαθμῶν. Ἐν τῷ τ8 ϖερ̃του μήκοις βιβλίῳ, κεκαλυμμϐῳω δέρματι κιρρῷ, 8̃ ἡ ἐπιγραφή· ΘΕΟΦΙΛΟΥ εἰς τὰς ἀφορισμοίς. Α. [270]

764. Ὀρνεοσοφικὸν, σωπεϑὲν πάρὰ Δημητρίᾳ Κωνϛαντινοπολίτου, δηλαϑὴ περὶ τῆς τῶν ἱεράκων ἀνατροφῆς τε κ̀ θεραπείας βιβλία δύο ϖρὸς τὸν βασιλέα Μιχαῆλον. Βιβλίον δεύτερου μήκοις, κεκαλυμμϐῳον δέρματι ὑπομιλπῶδϣ, 8̃ ἡ ἐπιγραφή· ΙΕΡΑΚΟΣΟΦΙΚΟΝ. Α. Γέγραπλαι ἑλληνιϛὶ κ̀ ῥωμαϊϛί. [290]

765. Ὀρειβασίᾳ τὸ κδ´ κ̀ κε´ βιβλίον. Ἐρφπανῦ τῶν παρ' Ἱπποκράτοις λέξεων σωαγωγή. Ἐν τῷ τ8 ϖερ̃του μήκοις βιβλίῳ, κεκαλυμμϐῳω δέρματι κυανῷ, 8̃ ἡ ἐπιγραφή· ΡΟΥΦΟΣ. Α. [451]

766. Προβλήματα ἰατρικὰ κ̀ φιλοσοφικά. Ἐν τῷ τ8 δεύτερου μικρῷ μήκοις βιβλίῳ, κεκαλυμμϐῳω δέρματι κυανῷ, 8̃ ἡ ἐπιγραφή· ΑΜΜΩΝΙΟΥ περὶ ὁμοίων κ̀ διαφόρων λέξεων. Β. [23]

767. Πλανούδου διάγνωσις τῶν ἔρφν, περί τε χρωμάτων κ̀ ὑποϛάσεων αὐτῶν. Ἐν τῷ τ8 δεύτερου μικρῷ μήκοις βιβλίῳ παλαιοτάτῳ, δέρματι κυανῷ κεκαλυμμϐῳω, 8̃ ἡ ἐπιγραφή· ΒΟΤΑΝΙΚΟΝ. Α. [102]

768. Παλλαδίᾳ σύνοψις περὶ πυρετῶν. Περὶ ἔρφν ἐκ τῶν Ἱπποκράτοις κ̀ ἄλλων τινῶν. Πρόγνωσις Γαλίωῦ περὶ φλεβοτομίας. Ἐν τῷ τ8 δεύτερου μήκοις βιβλίῳ, κεκαλυμμϐῳω δέρματι πορφυρῷ, 8̃ ἡ ἐπιγραφή· ΓΑΛΗΝΟΥ πολλὰ κ̀ διάφορα. Θ. [110]

769. Παύλου ἰατροσοφιστοῦ περὶ καταγμάτων. Περὶ ὑπικῶν κενώσεων. Ἐν τῷ τῦ πρώτου μήκοις βιβλίῳ, κεκαλυμμένῳ δέρματι κιρρῷ, ὃ ἡ. ἐπιγραφή· ΘΕΟΦΙΛΟΥ εἰς τὰς ἀφορισμοίς. Α. [270]

770. Παύλου Αἰγινήτου ἰατρικὰ βιβλία ἑπτά. Βιβλίον δευτέρου μήκοις μεγάλου παλαιότατον, ἐν χάρτῃ δαμασκίνῳ, ὀρθόγραφον ἢ ἐς κάλλος γεγραμμένον, ὃ ἡ ἐπιγραφή· ΠΑΥΛΟΣ Αἰγινήτης, Α, δέρματι χλωρῷ κεκαλυμμένον. [414]

771. Παύλου Αἰγινήτου ἰατρικὰ βιβλία ζ'. Βιβλίον δευτέρου μεγάλου μήκοις παχὺ, ἐν χάρτῃ δαμασκίνῳ, ἐς κάλλος γεγραμμένον, δέρματι ὑποχλώρῳ κεκαλυμμένον, ὃ ἡ ἐπιγραφή· ΠΑΥΛΟΣ Αἰγινήτης. Β. [415]

772. Παύλου Αἰγινήτου ἰατρικὰ βιβλία ζ'. Βιβλίον δευτέρου μήκοις, δέρματι ὑπομέλανι κεκαλυμμένον, ὃ ἡ ἐπιγραφή· ΠΑΥΛΟΣ Αἰγινήτης. Γ. [416]

773. Ῥούφου Ἐφεσίου περὶ τῶν ἐν κύστει ἢ νεφροῖς παθῶν. Ἐν τῷ τῦ πρώτου μήκοις βιβλίῳ, κεκαλυμμένῳ δέρματι κυανῷ, ὃ ἡ ἐπιγραφή· ΑΡΕΤΑΙΟΣ. Β. [38]

774. Ῥούφου Ἐφεσίου ὀνομασία τῶν τῦ ἀνθρώπου μορείων. Ἐν τῷ τῦ πρώτου μήκοις βιβλίῳ, κεκαλυμμένῳ δέρματι κυανῷ, ὃ ἡ ἐπιγραφή· ΡΟΥΦΟΣ. Α. [451]

775. Στεφάνου περὶ διαφορᾶς πυρετῶν. Ἰατρικὸν ἀνώνυμον. Περὶ

χρείας μοείων, ἀνώνυμον. Ἐν τῷ τῦ δευτέρου μικρῷ μήκοις βιβλίῳ, κεκαλυμμῤῳ δέρματι κυανῷ, ἅ ἡ ἐπιγραφή· ΑΡΙΣΤΟΤΕΛΟΥΣ προβλήματα. Ν. [57]

776. Συμεὼν Μαγίστρου Ἀντιοχέως περὶ τροφῶν δυνάμεως. Συλλογὴ ἐκ τῶν βιβλίων τῦ Διοσκορίδου. Ἐν τῷ τῦ τρίτου μήκοις βιβλίῳ, κεκαλυμμῤῳ δέρματι κροκώδῇ, ἅ ἡ ἐπιγραφή· ΒΑΣΙΛΕΙΟΥ ἐξαήμερος καὶ ἄλλα. Δ. [80]

777. Συλλογαὶ περὶ βοτανῶν κατὰ στοιχεῖον, κὶ ἐκ τῶν τῦ Διοσκορίδου καὶ πολλῶν ἄλλων. Ἐκ τῶν τῦ Ὀλυμπίου περὶ κρισίμων ἡμερῶν. Ἐκ τῆς πραγματείας Συμεὼν τῦ Μαγίστρου, περὶ τινων πετεινῶν, κὶ νηκτῶν, καὶ χερσαίων ζώων δυνάμεως. Θεραπεία εἰς λύπην διαφόρων βλαπτικῶν ζώων. Ἑρμηνεία λέξεων ἰατρικῶν κατὰ στοιχεῖον. Ἐμπειρικὰ διάφορα. Ἐν τῷ τῦ δευτέρου μικρῷ μήκοις βιβλίῳ, κεκαλυμμῤῳ δέρματι κυανῷ, ἅ ἡ ἐπιγραφή· ΒΟΤΑΝΙΚΟΝ καὶ ἄλλα. Α. [102]

778. Στεφάνου περὶ διαφορᾶς πυρετῶν. Ἐν τῷ τῦ δευτέρου μήκοις βιβλίῳ, δέρματι ὑποπύρρῳ κεκαλυμμῤῳ, ἅ ἡ ἐπιγραφή· ΓΑΛΗΝΟΥ διάφορα. Ι. [111]

779. Σωστράτου κὶ Ἱπποκράτους ἱππιατρικόν. Ἐν τῷ τῦ πρώτου μήκοις βιβλίῳ, κεκαλυμμῤῳ δέρματι κυανῷ, ἅ ἡ ἐπιγραφή· ΒΙΒΛΙΟΝ ΓΕΩΠΟΝΙΚΟΝ. Α. [94]

780. Συμεὼν τῦ Σὴθ περὶ τροφῶν δυνάμεως. Περὶ τῶν μεγάλων

καὶ μικρῶν καθαρμάτων. Περὶ ἀλοιφῆς ὠφελίμου. Περὶ ἀλειμμάτων. Περὶ ἐμπλάστρων. Περὶ ὕδρων ἐκ τῶ Ἀβικιανῶ. Περὶ λοιμικῆς τῶ Ῥαζῆ. Στεφάνε περὶ διαφορᾶς πυρετῶν. Βιβλίον παλαιὸν, ἑπτοῦ μικρῷ μήκοις, κεκαλυμμῷον δέρματι κυανῷ, ὃ ἡ ἐπιγραφή· ΙΑΤΡΙΚΑ διάφορα. Α. [280]

781. Σύνοψις ἐν ἐπιτόμῳ περὶ παντοίων βοηθημάτων, ἡ τῷ τρόπου τῆς δόσεως αὐτῶν, μετὰ τῶν ἰδίων ἑπτοπομάτων, ὁμοίως καὶ περὶ ἐλιγμάτων ἡ τροχίσκων. Περὶ διαίτης βιβλία δύο, ἀνεπίγραφα. Περὶ ποδαλγίας. Περὶ ἰατρείας ἵππων ἐκ τῶ Ὀσάντρε ἡ Ἱπποκράτοις τῶν ἰατρῶν. Βιβλίον δευτέρου μικρῷ μήκοις, δέρματι ἐρυθρῷ ἡ χλωρῷ σήμασι κατασίκτῳ κεκαλυμμῷον, ὃ ἡ ἐπιγραφή· ΙΑΤΡΙΚΑ καὶ ἄλλα. Δ. [283]

782. Σκευασίαι ἰατρικαὶ πολλαὶ ἡ διάφοροι. Ἐν τῷ τῶ ἑπτοῦ μήκοις λεπτῷ βιβλίῳ, κεκαλυμμῷῳ δέρματι κροκώδη, ὃ ἡ ἐπιγραφή· ΠΡΟΚΛΟΥ εἰς τὴν πολιτείαν. Γ. [441]

783. Συμεὼν Μαγίστρε περὶ τροφῶν. Διοσκορίδης, ἀπελής, γέγραπται δ᾽ ὅμως ὀρθῶς. Περὶ ὕδρων, ἀνώνυμον. Ἐν τῷ τῶ δευτέρου μικρῷ μήκοις βιβλίῳ, κεκαλυμμῷῳ δέρματι πρασίνῳ, ὃ ἡ ἐπιγραφή· ΣΥΛΛΟΓΑΙ περὶ σφυγμῶν καὶ ὕδρων, ἐκ πολλῶν. Α. [464]

784. Συλλογαὶ πράξεων ἡ σκευασιῶν ἰατρικῶν πολλῶν ἡ διαφόρων ἐκ τῶ Γαλίως ἡ ἄλλων, ἡ περὶ ὕδρων ἡ σφυγμῶν. Βιβλίον γ᾽ μήκοις, πάνυ παλαιὸν, δέρματι κυανῷ κεκαλυμμῷον, ὃ ἡ ἐπιγραφή· ΣΥΛΛΟΓΑΙ ἰατρικαὶ καὶ ἄλλα. Γ. [466]

785. Συμεὼν Μαγίςρȣ κ̀ φιλοσόφȣ τȣ̃ Σὴθ Ἀντιοχείτȣ περὶ τρο-
φῶν δυωάμεως, κατὰ ςοιχεῖον. Περγνωςικά τινα. Ἐπιςολὴ Ἱπποκράτȣς,
κατὰ δέ τινας Διοκλέȣς, περὸς Πτολεμαῖον, βασιλέα Αἰγύπτȣ. Ἱππο-
κράτȣς περγνωςικά. Περὶ ȣ̓́ερων ὑπὸ φωνῆς Θεοφίλȣ. Στεφάνȣ Μάγνȣ
ςόλια εἰς τὸ περὶ ȣ̓́ερων. Βιβλίον περώτȣ μήκȣς, δέρματι κίρρῳ κεκα-
λυμμῴον, ȣ̓̃ ἡ ἐπιγραφή· ΣΥΜΕΩΝ Μαγίςρȣ. Α. [472]

786. Χαρίτωνος περὶ τροχίσκων, κόκκων τε κ̀ ξηρεῴων. Παύλȣ Αἰγι-
νήτȣ περὶ ἀντιβαλλομῴων. Ὀρειβασίȣ περὶ ἀντιδότων, ἐλαίων τε καὶ
ἐμπλάςρων κατασκευῆς, κ̀ χρήσεως αὐτῶν. Τοῦ αὐτȣ̃ περὶ βοτανῶν καὶ
μεταλλικῶν. Ῥούφȣ περὶ ἀφροδισίων. Μελετίȣ μοναχȣ̃ περὶ διαφορᾶς
κ̀ διαγνώσεως ȣ̓́ερων. Βιβλίον περώτȣ μικρȣ̃ μήκȣς, κεκαλυμμῴον δέρ-
ματι κατασίκτῳ ςίγμασιν ἐρυθροχλώεσις, ȣ̓̃ ἡ ἐπιγραφή· ΧΑΡΙΤΩΝ. Α. [526]

787. Ψελλȣ̃ ἰατρεικὸν περιέχον ἅπασαν ὑπόθεσιν νόσȣ ἐπιτροχάδUω,
τὰς αἰτίας αὐτῶν διαιρεῖν κ̀ ὅπως γίνονται, ἔτι γε μlὺ κ̀ τlὺ θεραπείαν
αὐτῶν. Ἐν τῷ τȣ̃ β΄ μήκȣς βιβλίῳ, δέρματι κίρρῳ κεκαλυμμῴῳ, ȣ̓̃ ἡ
ἐπιγραφή· ΣΥΜΕΩΝ Μαγίςρȣ κὰ ὄλλων. [472]

788. Ψελλȣ̃ σύνοψις ἰατρεικῆς πάσης τέχνης, περὸς βασιλέα Κωνςαν-
τῖνον τὸν Πορφυρογέννητον. Ἐν τῷ τȣ̃ περώτȣ μικρȣ̃ μήκȣς βιβλίῳ, κε-
καλυμμῴῳ δέρματι ἐρυθρῷ, ȣ̓̃ ἡ ἐπιγραφή· ΙΑΤΡΙΚΟΝ. Η. [286]

# APPENDICES

44

# I

# CATALOGUE DES MANUSCRITS GRECS

## DE LA BIBLIOTHÈQUE DE BLOIS.

<img>

### PREMIER CATALOGUE..

### 1518.

Le premier catalogue de la librairie royale.du château de Blois, rédigé en 1518 par Guillaume Petit[1], est aujourd'hui conservé à la bibliothèque impériale de Vienne[2]. En tête de la première partie consacrée aux manuscrits français[3], on lit ce titre : « S'ensuit le repertoire selon l'ordre de l'alphabete de tous les livres, volumes et traictez en françoys, italien et espaignol, couvers de veloux et non couvers, de la librarie du tres-chrestien roy de France, Françoys, premier de ce nom, estant pour le present à Blois, lequel repertoire a esté commencé moyennant la grace de Nostre Seigneur, parfaict et acomply par frere Guilielme Parvy, de l'ordre des Freres Prescheurs, indigne chappelain, tres obeissant subgect et immerite confesseur dudict seigneur, l'an de grace mil cinq cens et XVIII, et de son regne le quatriesme. »

Après cinq feuillets blancs, suit la liste des livres latins, manuscrits et imprimés, *couverts de velours,* rangés par ordre de matières : Théologie, Droit canonique, Droit civil, Philosophie, Médecine, Astrologie, Sciences et Arts, Grammaire, Poésie, Éloquence, Histoire. Les manuscrits grecs et hébreux occupent les feuillets 126 v° à 127 v°. Viennent ensuite deux feuillets blancs, puis le catalogue des livres latins, *non couverts de velours,* et ·enfin, aux feuillets 180 à 182, les manuscrits grecs et arabes, également non couverts de velours. Dans chacune de ces deux sections les manuscrits grecs et hébreux ou arabes, ·au nombre de quarante-sept volumes (deux hébreux et quatorze grecs couverts de velours; deux hébreux, deux arabes et vingt-sept grecs non couverts de velours), ont été rangés suivant l'ordre alphabétique.

[1] Guillaume Petit (*Parvi*), né à Montivilliers, au diocèse de Rouen, entra vers 1480 dans l'ordre de saint Dominique; docteur de Sorbonne en 1502, prieur des Dominicains d'Évreux en 1506, de ceux de Blois en 1508, confesseur de Louis XII en 1509, puis de François Iᵉʳ, il fut nommé par le roi évêque de Troyes en 1518, passa en 1528 à l'évêché de Senlis et mourut en 1536. Voir Quetif-Échard, *Scriptores ordinis Prædicatorum*, t. II, p. 100-102.

[2] Fonds du prince Eugène, E. clxx, n° 2548; c'est une copie du xvi° siècle, richement exécutée, mais sans goût, qui forme un volume in-folio, de 182 feuillets de parchemin, mesurant 370 millimètres sur 270.

[3] Cette première partie du catalogue de Blois a été publiée par M. H. Michelant dans la *Revue des Sociétés savantes*, 1862, t. VIII, p. 511 et suiv. (et tirage à part de 48 pages, in-8°).

SEQUITUR TABULA SEU INDEX LIBRORUM GRECORUM ET HEBREORUM
COOPERTORUM VELUTO, SECUNDUM ORDINEM ALPHABETI.

1. Actus apostolorum, cum Epistolis canonicis et beati Pauli apostoli. [41]

2. Aristidis panathenaica, cum aliis ejus operibus. [38]

3. Biblia hebrea completa. [42]

4. Chrisostomi omelie plures et varie. [28]

5. Evangeliste quatuor commentizati. [33]

6. Evangeliste quatuor, cum canonibus. [40]

7. Gregorii Nazanzeni sermones. [35]

8. Grammatica greca de orthographia et constructione. [37]

9. Gregorii Nazanzeni vite et omelie sanctorum multorum. [30]

10. Hermogenis rethorica. [31]

11. Hesiodus, cum commento. [39]

12. Laudes ex divinis sumpte misteriis, grammaticæ exposite incerti auctoris. [34]

13. Psalterium grecum. [29]

14. Psalterium caldaicum, hebreum, grecum, arabicum et latinum.

15. Proverbia Salamonis. [32]

16. Vocabularium grecum et grece expositum. [36]

INVENTARIUM LIBRORUM GRECORUM ET ARABICORUM
NON COOPERTORUM VELUTO.

17-18. Arabici libri et in arabico scripti libri duo. [25-26]

1. Grec 102; avec la mention : *Secretario.* — Les numéros entre crochets à la suite de chaque article renvoient à l'inventaire de 1544.

2. Grec 2948; ancien n° C xxv, en haut du premier feuillet.

3. Hébreu 32. Rel. de Henri II.

4. Grec 1023; au dernier folio 327 v°, le nom de *Semmono Guerrero.*

5. Grec 71.

6. Grec 49; avec la mention : *Secretario*, et, au bas du dernier feuillet, l'ancien n° A vj.

7. Grec 563; provient de l'ancienne bibliothèque des rois de Naples.

8. Grec 2558; avec la mention : *Secretario.*

9. Grec 542.

10. Grec 2983; avec la mention : *Secretario.*

11. Grec 2773; provient de l'ancienne bibliothèque des rois de Naples.

12. Grec 2574.

13. Grec 22; avec la mention : *Secretario.*

14. Édition de Gênes, 1503, in-fol. Imprimés, Vélins, 53. Rel. de Henri II.

15. Grec 35; avec la mention : *Secretario.*

16. Grec 2630.

17-18. Voir p. 353, n. 2. Six manuscrits arabes sont reliés au chiffre de Henri II.

19. Aristotelis methaphisica. [1]
20. Aristophanis comedie due. [12]
21. Aristophanis comedia una, cum Euripidis tragœdia una. [14]
22. Cyrilli dictionarium, sive Suydas de ethimologia vocabulorum. [10]
23. Constantini grammatica. [20]
24. Constantini jurisperiti breviarium legum. [43]
25. Constantini Tessalonici breviarium legum, sive liber legum prochirun Armeno-
    pili. [2]
26. Crisostomus super epistulas Pauli. [9]
27. Demosthenis Philippice et argumenta aliquarum orationum ejus adversis gram-
    maticis. [17]
28. Dionysii Thracis antiqua grammatica.
29. Euripidis tragedie tres, Sophoclis due. [6]
30. Euripidis quedam tragedie. [13]
31. Esopi vita et fabule, grece et latine. [19]
32. Hesiodus de agricultura. [15]
33. Herodoti pars.
34. Hermogenis rethorica, cum Homeri batrachomiamachia. [11]
35. Johannis Damasceni theologia. [8]
36. Michaelis Syngeli de constructione, et quedam super aliquibus libri Homeri. In
    eodem Apolonius in astrologia. [18]
37. Psalterium Daviticum, una cum cantici, et Canticis canticorum, in caldeo.

19. Grec 2065.
20. Grec 2718 (2ᵉ partie).
21. Grec 2902 (2ᵉ et 3ᵉ parties); avec la mention :
    Secretario, à la fin, et le n° xxiij.
22. Grec 2672.
23. Grec 2865; avec la mention : Secretario, et, à
    la fin, l'ancien numéro C xxj.
24. Grec 1386 (ancien Colbert, 4590); avec la
    mention : Secretario.
25. Grec 1388; avec la mention : Secretario, et, au
    bas du folio 405 v°, l'ancien n° C iiijˣˣ xv.
26. Grec 741; avec la mention : Re d'Ungaria, et,
    au verso du dernier feuillet, l'ancien n° ij.
27. Grec 2999; avec la mention : Secretario.
28. Grec 2546.

29. Grec 2805.
30. Grec 2809; au folio 99, la mention : Secretario.
31. Grec 2825 (2ᵉ partie). Édition de Milan, 1480,
    in-4°.
32. Grec 2718 (1ʳᵉ partie). Édition de Milan,
    1493 (?), in-fol. A la fin, le nom de Sem-
    mono Guerero.
33. Grec 1731.
34. Grec 2970; avec la mention : Secretario.
35. Grec 1122; avec la mention : Secretario.
36. Grec 2556; ancien n° iiijˣˣ ix.
37. Édition de Rome, 1513, in-4°. Imprimés, A.
    296 (Réserve). Rel. de Henri II. Ce volume
    avait été offert à François Iᵉʳ par J.-Fr. d'A-
    sola.

38. Plutarchus, de puerorum educatione. In eodem Geron Xenophontis, de tyrannide et vita privata. In eodem Plutarchi consolationes ad Apollonium. In eodem Alexandri Aphrodisci de fato sive necessario et possibili. In eodem Josepi Agripe conciones. In eodem Nemesii episcopi accusatio corporis et anime. In eodem Xenophontis respublica Lacedemoniorum. In eodem Plethonis de fato. Ejusdem in capita tocius libri sui. Ejusdem de fortuna. Quod modis somnia. In eodem Eurupedis due tragedie. In eodem Homeri miobatracho-machia, id est bellum inter mures et ranas. In eodem lamentatio pro civitate Constantini. In eodem Ysocratis hortatoria oratio ad Demonicum. In eodem Basilii, Romanorum regis, capita hortatoria de virtute et disciplina. In eodem alie lamentationes Nicephori Gregorii. In eodem Ciri testamentum. In eodem fabule Esopi. [44]

39. Philostrati heroica et ymagines. [5]

40. Synesii musica, et Pindari ode. [7]

41. Sophoclis et Euripidis tragedie. [23]

42. Suydas. [21]

43. Suydas. [22]

44. Theodori grammatica. [16]

45. Tractatus fratris Petri Nigri, ordinis Predicatorum, contra Judeos de conditionibus Messie, in hebreo, caracteribus tamen latinis scriptus.

46. Vocabularium grecum. [3]

47. Xenophontis pedia Cyri, sive de vita Cyri. [4]

38. Grec 2077 (anc. J.-A. de Thou, et Colbert, 4950).

39. Grec 1698 (anc. Colbert, 4213), a appartenu à Germain Brice.

40. Grec 2465; avec la mention : *Secretario*.

41. Grec 2795; avec la mention : *Secretario*.

42. Édition de Milan, 1499, in-fol. Imprimés, X. 451 (Réserve).

43. Édition de Venise, Alde, 1514, in-fol. Imprimés, X. 452 (Réserve).

44. Grec 2561.

45. Édition d'Esslingen, 1475, in-fol. Imprimés, A. 2669 (Réserve). Provient du cardinal François d'Aragon.

46. Grec 2663.

47. Grec 1639; copié pour Antonello Petrucci.

## DERNIER CATALOGUE.

### 1544.

Le dernier inventaire de la bibliothèque de Blois fut dressé en 1544, à l'occasion du transfert de la librairie royale de Blois à Fontainebleau. Le préambule de cet inventaire nous renseigne du reste complètement sur les détails de son exécution [1] :

« Inventaire fait par nous Jehan Grenaisie, licencié en loix, et Nicollas Dux, conseillers du Roy et maistres ordinaires de ses comptes à Blois, à ce commis par la Chambre, en vertu des lettres-patentes dudit seigneur, données à Sainct-Germain-en-Laye, le vingt-deuxieme jour de may dernier passé, signées : FRANÇOYS, et au-dessoubz : Par le Roy : DE L'AUBESPINE, scellées de cyre jaune du grant scel dudit seigneur, de tous les livres estans en la librarye de Blois, tant en langue latine, grecque, hebraïque, que vulgaires, ensemble des sphères théoriques et autres corps d'astrologie, pour iceulx transporter dudit Blois à Fontainebleau selon qu'il est mandé par ledit seigneur par sesdites lettres. A veoir faire lequel inventaire ont assisté venerable maistre Mellin de Sainct-Gelaiz, conseiller dudit seigneur, abbé commandataire de Orclus, Jehan de La Barre, commis à la garde de la librairie dudit Bloys, Estienne Cochart, libraire; pour lequel faire avons vaqué depuis le vingt-troizyesme jour de may jusques au cinquyesme jour de jun ensuyvant. . . [2] »

Dans cet inventaire l'ordre des matières n'est plus le même que dans le catalogue de 1518; les livres y sont divisés en : Théologie, Droit canon, Droit civil, Médecine, Histoire ancienne, Histoire moderne, Manuscrits hébreux et grecs, Poésie, Grammaire, Rhétorique, Philosophie morale, Philosophie naturelle, Architecture et Agriculture, livres de chapelle en musique, livres de chapelle en plain-chant, histoires de la Table-Ronde, livres de Droit (et autres) en français, livres italiens, livres de Théologie en français, livres de Théologie en italien et espagnol, livres d'Histoire et Poètes italiens, « livres estans aux casses ». La description des manuscrits hébreux et grecs se trouve aux feuillets 40 v° à 42 v°. Ils ne sont plus, comme dans le précédent catalogue, rangés par ordre alphabétique, mais la division en livres *couverts de velours* et *non couverts de velours* a subsisté [3]; ceux-ci, au nombre de vingt-six grecs et trois arabes, figurent en premier lieu; les livres couverts de velours suivent au nombre de quatorze grecs et un hébreu.

En 1518 il y avait dans la bibliothèque de Blois quarante-quatre manuscrits grecs et hébreux ou arabes; l'inventaire de 1544 en mentionne pareil nombre [4]. Au moment du transfert de la bibliothèque à Fontainebleau deux volumes étaient prêtés, l'un à Pierre Danès, lecteur en langue grecque au Collège royal, l'autre au médecin de la Régente, Jean Chapelain.

---

[1] Ms. français 5660 fol. 1-2; les manuscrits hébreux et grecs sont aux feuillets 40 v°-42 v° de l'inventaire original, destiné à la bibliothèque de Fontainebleau. Une copie, faite pour la Chambre des comptes de Blois, forme aujourd'hui le manuscrit français 12999.

[2] Le récépissé de Matthieu Labisse, « garde de la librairie du Roy, séant à Fontainebleau, » est daté du 12 juin 1544.

[3] Aucun de ces volumes n'a conservé son ancienne couverture de velours ou de cuir; la plupart ont été reliés dès le XVIe siècle aux armes de François Ier ou de Henri II.

[4] Les numéros 28 et 33 du catalogue de 1518 ne se retrouvent pas dans l'inventaire de 1544, qui, par contre, présente deux articles nouveaux (nos 24 et 27). Les deux volumes imprimés (nos 14 et 37) ne sont point non plus portés dans ce second inventaire; enfin le n° 45 y figure dans la série des Théologiens latins (n° 79).

## INVENTAIRE DE LA LIBRAIRIE DE BLOIS.

### 1544.

---

### HEBRAICORUM ET GRECORUM.

1 (688). *Methaphisica Aristotelis*, couvert de cuir tanné. [19] [1]

2 (689). *Liber legum Porfirii Armenopileii*, couvert de cuir tanné. [25]

3 (690). *Cornucopye et horti Adonidis*, couvert de cuir tanné. [46]

4 (691). *Xenofontis de vita Siri*, [couvert de] cuir tanné. [47]

5 (692). *Heroica et imagines Fillostrati*, couvert de cuir noir. [39]

6 (693). *Euripides et Sophocles*, couvert de cuir noir. [29]

7 (694). *Tractatus musices et alya*, couvert de cuir tanné. [40]

8 (695). *Joannes Damasceni*, couvert de cuir tanné. [35]

9 (696). *Johannes Chrisostomus in epistolas Pauli*, couvert de cuir tanné. [26]

10 (697). *Dictionarium Sirili*, couvert de cuir noir. [22]

11 (698). *Rethorica Thermogenis*, couvert de cuir noir. [34]

12 (699). *Commedye Aristofanis*, couvert de cuir noir. [20]

13 (700). *Euripidis alique tragedie*, couvert de cuir tanné. [30]

14 (701). *Aristophanis comedye*, couvert de cuir tanné. [21]

15 (702). *Hesiodus de agricultura*, couvert de cuir tanné. [32]

16 (703). *Grammatica Theodorii*, couvert de cuir tanné. [44]

17 (704). *Demostenes*, couvert de cuir tanné. [27]

18 (705). *Michaelis presbiteri de constructione orationis. Item commentarii in Homerii rapsodias*, couvert de cuir noir. [36]

19 (706). *Vita Esopi*, couvert de cuir tanné. [31]

20 (707). *G[r]ammatica Constantini*, couvert de cuir tanné. [23]

21 (708). *Suidas*, couvert de cuir blanc. [42]

22 (709). *Suidas*, [couvert de] cuir blanc. [43]

23 (710). *Sophocles et Euripides*, couvert de cuir tanné. [41]

---

[1] Les numéros entre parenthèses, en tête de chaque article, sont les numéros d'ordre général de l'inventaire; les numéros entre crochets, à la fin des différents articles, renvoient au catalogue de 1518.

24 (711). *Herbier,* couvert de cuir noir [1].

25 (712). *Ung livre en arabic,* couvert de cuir noir. [17]

26 (713). *Ung autre livre en arabic,* couvert de [cuir] noir. [18]

27 (714). *Ung autre petit livre en arabic,* couvert de cuir [2].

## COUVERS DE VELOUX.

28 (715). *Christostomi omelie,* couvert de veloux tanné. [4]

29 (716). *Psalterium, in greco,* couvert de veloux incarnat. [13]

30 (717). *Gregorii archiepiscopi,* couvert de veloux viollet. [9]

31 (718). *Rhetorica Hermogenis,* couvert de veloux tanné. [10]

32 (719). *Proverbia Salomonis,* couvert de veloux tanné. [15]

33 (720). *4ᵒʳ Evangeliste,* couvert de veloux incarnat. [5]

34 (721). *Quedam divine laudes,* couvert de veloux viollet. [12]

35 (722). *Gregorii Nazianzeni sermones,* couvert de veloux tanné. [7]

36 (723). *Voccabularium grecum,* couvert de veloux tanné. [16]

37 (724). *Grammatica de ortographya,* couvert de veloux tanné. [8]

38 (725). *Aristidis panathenaicus,* couvert de veloux incarnat. [2]

39 (726). *Hesiodus, cum commento, in greco,* couvert de veloux viollet. [11]

40 (727). *4ᵒʳ Evangelistarum,* couvert de veloux viollet. [6]

41 (728). *Actus apostolorum, Epistole sancti Paùli, in greco,* couvert de veloux incarnat. [1]

42 (729). *Biblya hebraica,* couvert de veloux rouge. [3]

## MANUSCRITS PRÊTÉS.

43 (1883). *Item* par la cedulle de Pierre Danes, lecteur en langue grecque pour le Roy, à Paris, est aparu ledit Danes avoir eu de ladite librarie ung livre

---

[1] Sans doute le manuscrit grec 2183, Dioscoride.

[2] On conserve à la Bibliothèque nationale six manuscrits arabes (nᵒˢ 173, 174, 180, 219, 481 et 539) à la reliure de Henri II; l'un d'entre eux (nᵒ 481, Commentaire de droit Malékite) porte, au folio 256 vᵒ, cette note du bibliothécaire de Blois : « En l'an vᵉ xxxvii, le Roy a laissé ce present livre pour mettre en sa librairye, dont je baille mon recepissé au libraire de sa chambre, qui me bailla ledict livre par le commandement dudict Sʳ De La Barre. » Il faut peut-être voir l'un des autres manuscrits arabes de Blois dans le numéro 539 (Abrégé de jurisprudence Malékite), de petit format, qui porte, à la fin, la signature : « Franscoys », et le troisième dans un petit volume contenant quelques chapitres du Coran (nᵒ 219).

grec intitullé : *Breviarium legum.* Laquelle cedulle n'est dattée, ains seullement signée dudit Pierre Danes. [24]

44 (1887). Plus ledit De La Barre a declaré avoir baillé à M⁰ Jehan Chappellain, medicin de madame la Regente, ung livre grec, escript en papier, assez gros, tractant du *Debat du corps et de l'ame;* et en a presenté memoire escript de sa main, sans toutesvois avoir cedulle. [38]

# II

# PREMIER CATALOGUE DES MANUSCRITS GRECS
# DE LA BIBLIOTHÈQUE DE FONTAINEBLEAU.

Un premier catalogue des volumes grecs de la bibliothèque de Fontainebleau se trouve dans le manuscrit grec 3064 (fol. 5-15) de la Bibliothèque nationale. Il forme un petit cahier de onze feuillets, in-quarto, mesurant 192 millimètres sur 135, de l'écriture rapide d'Ange Vergèce. Au folio 15 v°, on lit le titre : *Inventaire des livres estans à Fontainebleau,* et, au recto du même feuillet, cette autre note, en écriture un peu postérieure : « Bibliotheca Blesiana, Hier. Fondulus, Georg. Selva, episcopus Vaurensis, Antonius Eparchus, Jo. Pinus, episcopus, Paulinus, Pellicerius, episcopus Monspesul., Gaddius, cardinalis, Fr. Asulanus. » Boivin a déjà remarqué, dans ses *Mémoires pour l'histoire de la Bibliothèque du roy*[1], que cet inventaire devait être postérieur à l'année 1544, date de la réunion de la bibliothèque de Blois à celle de Fontainebleau, et antérieur à 1546, parce qu'on ne lit point, dans la note rapportée plus haut, le nom du cardinal d'Armagnac, dont les manuscrits entrèrent avant la fin de l'année 1545 à la Bibliothèque royale.

Cette liste de livres contient 270 articles[2], mais tous ne désignent point des manuscrits. On y rencontre en différents endroits, vers la fin notamment, une série de mentions se rapportant à des volumes imprimés, dont les plus récents datent de l'année 1544; ce qui confirme la conjecture de Boivin. Les livres imprimés, parmi lesquels se trouve la série à peu près complète des magnifiques éditions grecques d'Alde Manuce, étaient placés dans la librairie de Fontainebleau, sans doute à côté des manuscrits, et avaient été ornés d'aussi riches reliures. La plupart de ces exemplaires sont encore aujourd'hui conservés au département des imprimés de la Bibliothèque nationale.

1. Ἐξήγησις ἐκ διαφόρων ἁγίων πατέρων, ὑπομνήματα εἰς Παῦλον.
2. Ἰωάννου Δαμασκηνοῦ ἔκδοσις τῆς ὀρθοδόξου πίστεως.

1. Sans doute les *Expositiones antiquæ*, Vérone, 1532, in-fol., Imprimés, C. 402 (2 exemplaires). Rel. de Henri II.

2. Ms. 1120 [312]; ou plutôt l'édition de Vérone, 1531, in-4°. Imprimés, C. 386. Rel. de François Ier.

[1] Voir L. Delisle, *Cabinet des manuscrits*, t. I, p. 157-158.
[2] On trouvera en note, bien que les articles de cette liste soient trop succincts pour permettre toujours des identifications certaines, la cote actuelle des volumes dans le fonds des manuscrits grecs ou dans les collections du département des imprimés de la Bibliothèque nationale. Les numéros entre crochets renvoient aux numéros d'ordre du catalogue alphabétique de Fontainebleau.

3. Βαρλαάμ περὶ τῶ ἁγίω Πνεύματος, κ̈ Κυρίλλε ἀπολογίαι.

4. Δημηγορεία Ἀρείπων. Βασιλεῖς, βασιλέως Ῥωμαίων, παραινετικὰ, κ̈ ἄλλα διάφορα.

5. Ψαλτήριον, τύπου.

6. Λεξικὸν, κ̈ περγνωσικά τινα, κ̈ ἀςρολογικὰ ἐκ διαφόρων, κ̈ γραμματικά. Ἐπιφανίε περὶ μέτρων κ̈ σταθμῶν, κ̈ Μαξίμου ἑκατοντάδες, κ̈ ἄλλα πολλά.

7. Γρηγορίε Νύσσης.

8. Βασιλεῖς ἑξαήμερος, κ̈ τῶ αὐτῶ βίος, κ̈ Γρηγορίε τῶ Θεολόγου.

9. Διοδώρου Σικελιώπου ἱσορεῶν. Διοδώρου Σικελιώπου βιβλία ε΄ ἃ περῶτα.

10. Διοδώρου Σικελιώπου βιβλία ι΄, ἐπὶ τῆς δεκάτης μέχει τῆς κα΄.

11. Στράβων.

12. Εὐσεβίε περὶ βίε Κωνσαντίνε τῶ βασιλέως.

13. Εὐσεβίε ἐκκλησιασικὴ ἱσορεία.

14. Σωκράτις σχολασικοῦ ἐκκλησιασικὴ ἱσορεία.

15. Σωζομένε κ̈ Εὐαγρίε ἐκκλησιασικὴ ἱσορεία.

16. Θεοδωρήτου ἐκκλησιασικὴ ἱσορεία.

17. Τοῦ αὐτῶ ἐκκλησιασικὴ ἱσορεία.

18. Τοῦ αὐτῶ ἀσκητικὴ πολιτεία, κ̈ ἱσορεία ἐκκλησιασική.

19. Φίλωνος Ἰουδαίε περὶ βίε Μωσέως βιβλία γ΄, κ̈ ἱσορεία ἀπὸ καταβολῆς κόσμε.

20. Διονισίε Ἁλικαρνασέως ῥωμαϊκῆ ἀρχαιολογία βιβλία ε΄, ἀπὸ τῶ ε΄ μέχει τῶ ι΄.

21. Σύντομη ἱσορεῶν συλλεγεῖσα ὑπὸ Ζωναρᾶ.

22. Διώνος ἱσορεῶν ἀπὸ λς΄ μέχει ν΄.

23. Εὐσαθίε τὸ καθ᾽ Ὑσμίνω κ̈ Ὑσμινίαν.

24. Προκοπίε ἱσορεία.




3. Ms. grec 1308 [84].

4. Ms. 1603 [80].

5. Psautier hébreu, grec, arabe et chaldéen. Gênes, 1516, in-fol. Imprimés, Vélins, 53. Rel. de Henri II.

6. Ms. 2665 [339].

7. Ms. 1007 [140].

8. Ms. 958 [79].

9. Ms. 1659 [16°].

10. Ms. 1660 [159].

11. Ms. 1395 [457].

12. Ms. 1437 [216].

13. Ms. 1434 [219].

14. Ms. 1443 [482].

15. Ms. 1444 [190].




16. Ms. 1440 [260].

17. Les nᵒˢ 12-17 se trouvent aussi avec l'*Histoire ecclésiastique* d'Eusèbe, Paris, R. Estienne, 1544, in-fol. Imprimés, H. 49. Rel. de François Iᵉʳ; un autre exemplaire de la même édition, à la reliure de Henri II, est aussi conservé à la bibliothèque Mazarine, n° 5075.

18. Ms. 1442 [68].

19. Ms. 434 [488].

20. Ms. 1655 [162].

21. Ms. 1714 [237].

22. Ms. 1689 [173].

23. Ms. 2914 [231].

24. Ms. 1702 ou 1703 [444 ou 445].




25. Ἰσορέαι Ἰωάννε Τζέτζε γραμματικοῦ κὴ ἐπισολαί.

26. Τοῦ αὐτῦ ἰσορέαι, κὴ ἐπισολαὶ, κὴ Ὁμηρικαὶ ἀλληγορέαι.

27. Χρονικὴ ἰσορέα.

28. Ἀρριανῦ ἰσορέα.

29. Παυσανίας.

30. Χρυσοσόμου ὁμιλίαι εἰς Γένεσιν, ἤτοι ἑξαήμερος.

31. Νέα Διαθήκη.

32. Χρυσοσόμου ὁμιλίαι, ἤτοι ἑξαήμερος εἰς Γένεσιν.

33. Γρηγορέε τῦ Θεολόγου λόγοι.

34. Ἐπιφανίε Κύπρου περὶ αἱρέσεως, τόμος α´.

35. Τοῦ αὐτῦ, τόμος β´.

36. Κατὰ τῶν αἱρετικῶν ἐκ πολλῶν.

37. Ἀντιρρητικὰ Νικηφόρου καὶ αἱρετικῶν.

38. Εὐθυμίε μοναχοῦ δογματικὴ πανοπλία, κὴ Φωτίε πατειάρχου σύνοψις περὶ οἰκουμενικῶν ἑπτὰ συνόδων.

39. Τὰ πρακτικὰ τῆς ε´ συνόδου.

40. Τὰ πρὸς τὴν γ´ σύνοδον ἐκ τῶν Κυρίλλε κὴ τῶν ἄλλων κατὰ Νεστορίε.

41. Ὑπομνήματα εἰς τοὺς ἁγίε Γρηγορέε λόγοις διαφόροις.

42. Ἐξήγησις τῶν ἱερῶν κανόνων τῶν ἁγίων ἀποσόλων, κὴ ἱερῶν οἰκουμενικῶν συνόδων.

43. Βασιλέε λόγοι διάφοροι κὴ Γρηγορέε, ἐπισκόπου Νύσσης.

44. Κλίμαξ θείας ἀνόδου.

45. Ἔλεγχος ἰουδαϊκῆς πλάνης, κὴ κατὰ Ἰουδαίων διάφορα ὑπομνήματα ἐκ διαφόρων, καὶ

κυρϦ Μανουήλου, τ͞ μεγάλου ρήτορος τῆς ἁγιωτάτης ἐκκλησίας Κωνσαντινουπόλεως νέας Ῥώμης, λόγος περὶ πυρὸς τῆ καθαρτηρίῃ κὴ ἄλλα διάφορα αὐτῦ.

46. Ἡ ἐν Φλωρεντίᾳ σύνοδος, ἐν ᾗ περὶ τῆς τῶν Ἑλλήνων κὴ Λατίνων διαφορᾶς Μάρκου τῆ Ἐφέσου, κὴ περὶ πυρὸς καθαρτηρίῃ.

47. Ἡ ἐφελεγεῖοι Γρηγορίῃ τῆ Θεολόγου, ἐγκώμιον περὶ παρθενίας, κὴ Βασιλείῃ τῆ μεγάλου λόγοι περὶ τῆς ἀληθοῦς παρθενίας, κὴ ἀρετῆς ἐγκώμιον Γρηγορίῃ, ἀρχιεπισκόπου Νύσης, κὴ Γρηγορίῃ, ἀρχιεπισκόπου Θεσσαλονίκης, περὶ παθῶν κὴ ἀρετῶν, κὴ ὁμιλίῃ πόλλαι.

48. Θεοδωρήτου περὶ προγνοίας, τῆ αὐτῦ κὴ θεραπευτικῆς ἑλληνικῶν παθημάτων.

49. Ὠριγένοις εἰς τὸ κατὰ Ἰωάννην εὐαγγέλιον.

50. Φίλωνος Ἰουδαίῃ διάφορα ὑπομνήματα.

51. Εὐχαὴ κὴ ὕμνοι Θηκαρᾷ, κὴ ἕτερα.

52. Χρυσοστόμου ἐξήγησις εἰς τὴν πρὸς Ῥωμαίοις, κὴ Ἐφεσίοις ἐπιστολὴν, τόμος α'.

53. Τοῦ αὐτῦ πρὸς Θεσσαλονικεῖς, κὴ πρὸς Κολασσαεῖς, κὴ πρὸς Κορινθίοις πρώτην ἐπιστολ'υ, τόμος β'.

54. Τοῦ αὐτῦ εἰς τὴν πρὸς Κορινθίοις β', κὴ τὴν πρὸς Τίτον, κὴ πρὸς Ἑβραίοις, κὴ Φιλιππησίοις, κὴ Τιμόθεον, κὴ Φιλήμονα, κὴ Γαλάτας, τόμος γ'· ἅπαντα τῆ τύπου.

55. Βασιλείῃ τῆ μεγάλου ἀσκητικά.

56. Τοῦ Χρυσοστόμου ὁμιλίῃ κα'.

57. Χρυσοστόμου εἰς τὸ κατὰ Ματθαῖον εὐαγγέλιον, τμῆμα α'.

58. Χρυσοστόμου εἰς τὸ κατὰ Ματθαῖον εὐαγγέλιον, τμῆμα β'.

59. Χρυσοστόμου εἰς τὴν Γένεσιν, ἤτοι ἑξαήμερος.

60. Ἠθικαὴ ὑποθῆκαὴ κὴ παραινέσεις Ἰουστίνῳ φιλοσόφῳ μάρτυρος.

61. Χρυσοστόμου ὁμιλίῃ.

62. Χρυσοστόμου, Θεοφάνοις, κὴ Γενναδίῃ κατὰ Ἰουδαίων.

63. Χρυσοστόμου εἰς Γένεσιν.

---

46. Ms. 1286 [355].
47. Ms. 1054 [138].
48. Ms. 1052 [268].
49. Ms. 455 [536].
50. Ms. 433 [487].
51. Ms. 362 [1].
52-54. Édition de Vérone, 1529, 3 vol. in-fol. Imprimés, C. 254. Rel. de Henri II. On conserve à la bibliothèque de la ville de Caen, un autre exemplaire de cette édition, provenant de Colbert, puis de l'Oratoire de Caen, avec une reliure de Henri II, refaite.
55. Édition de Venise, 1535, in-fol. Imprimés, C. 176. Rel. de Henri II.
56. Ms. 792 [506].
57. Ms. 672 [515].
58. Ms. 674 [516].
59. Ms. 608 [492].
60. Ms. 450 [291].
61. Ms. 750 [519].
62. Ms. 778 [524].
63. Ms. 630 [496].

64. Χρυσοςόμου μδργαεῖται.

65. Ὁμιλίαι.

66. Χρυσοςόμου εἰς Ματϑαῖον.

67. Διαφόρων ὑπομνήματα εἰς τὸ ψαλτήριον.

68. Εὐσεβίε εὐαΓελικῆς ἀποδείξεως.

69. Εὐσεβίε εὐαΓελικῆς προπαρασκευῆς.

70. Βασιλείε λόγοι διάφοροι.

71. Κυρίλλε περὶ τῆς ἁγίας κ̇ ὁμοεσίε τειάδος θησαυρός.

72. Βασιλείε τῶ μεγάλου ἐξήγησις εἰς τὸν Ἡσαΐαν.

73. Κυρίλλε εἰς τὸν Ἡσαΐαν κ̇ Σοφωνίαν.

74. Θεοδωρήτου θεραπευτικὴ τῶν ἑλλωικῶν παθημάτων.

75. Θεοδωρήτου ἑρμηνεία εἰς τὰς ιϛ´ προφήτας.

76. Ἰουςίνε φιλοσόφε κ̇ μάρτυρος κ̇ Νεμεσίε, ἐπισκόπου Ἐμέσης, πάντα.

77. Ἐπιςολαὶ Ζωναρᾶ.

78. Θεολογικὰ ζητήματά τινα, κ̇ ἕτερα.

79. Γρηγορίε τῶ Θεολόγου λόγοι.

80. Ἰωάννε Δαμασκηνῶ τὰ φιλοσοφικὰ κ̇ θεολογικά, κ̇ ἀπόδειξις Νικηφόρου περὶ πίςεως.

81. Διαθῆκαι τῶν ιϛ´ πατειαρχῶν κ̇ Ἰὼβ, κ̇ Ἀναςασίε ἀποκρίσεις θεολογικαί.

82. Κλήμεντος παιδαγωγός.

83. Χρυσοςόμου ἑρμηνεία εἰς τὸ κατὰ Ἰωάννω εὐαΓέλιον.

84. Τοῦ Χρυσοςόμου εἰς Γένεσιν.

85. Χρυσοςόμου ὁμιλίαι, αἱ Ἀνδριάντες λεγόμεναι.

86. Γρηγορίε τῶ Θεολόγου.

87. Χρυσοςόμου Ἀνδριάντες καλούμενοι.

64. Ms. 807 [501].
65. Ms. 811 [500].
66. Ms. 694 [517].
67. Ms. 146 [532].
68. Mss. 470, 471 ou 473 [217, 220 ou 218].
69. Mss. 467 ou 468 [221 ou 222]; ou peut-être l'édition de Paris, R Estienne, 1544, in-fol. Imprimés, C. 133. Rel. de Henri II.
70. Ms. 507 [83]..
71. Ms. 840 [333].
72. Ms. 777 [521].
73. Ms. 836 [332].
74. Ms. 851 [261].

75. Ms. 846 [262].
76. Ms. 1268 [294].
77. Ms. 1768 [239].
78. Ms. 1094 [264].
79. Ms. 512 [123].
80. Ms. 1109 [313].
81. Ms. 2658 [155].
82. Ms. 452 [326].
83. Ms. 718 [512].
84. Ms. 649 [497].
85. Ms. 790 [503].
86. Ms. 516 [120].
87. Ms. 791 [507].

88. Μεταφρασοῦ εἰς τὸν ἰανουάριον μῆνα.

89. Μεταφρασοῦ εἰς τὸν ὀκπ'βριον μῆνα.

90. Μεταφρασοῦ εἰς τὸν σεπέμβριον μῆνα.

91. Μεταφρασοῦ εἰς τὸν δεκέμβριον μῆνα.

92. Ὑπόμνημα εἰς τὸν ἰούλιον μῆνα ἐκ διαφόρων κỳ παλαιοτάτων συγγραφέων, ἐν οἷς κỳ τῶ Ἰωσήπου σύγγραμμα περὶ τῶ αὐτοκράτορος λόγου.

93. Παλλαδίε διήγησις τῶ βίε τῶν ἁγίων πατέρων.

94. Συναξάριον τῶ ὅλου ἐνιαυτῶ.

95. Παυσανίε περιηγήσεως Ἑλλάδος.

96. Λόγε ποιμδρικῶν κατὰ Δάφνιω κỳ Χλόιω, κỳ Εὐρασίε τὸ κα੩ Ὑσμίνιω κỳ Ὑσμινίαν δρᾶμα.

97. Ἐκ τῶν Πολυβίε ἱσοριῶν πλῆρα, κỳ Ἀπολλοδώρου βιβλιοϑήκη·

98. Ἰωσήπου περὶ ἰουδαϊκῆς ἁλώσεως.

99. Ἰωσήπου ἰουδαϊκὴ ἀρχαιολογία.

100. Ἡλιοδώρου Αἰϑιοπικῶν τῶν περὶ Θεαγένιω κỳ Χαρίκλειαν.

101. Πλουτάρχου παράλληλα.

102. Ἡρόδοτος.

103. Ζωσίμου, κỳ Στεφάνε κỳ ἑτέρων περὶ λίϑων τῶν φιλοσόφων.

104. Ἰσοκράτις πρὸς Δημόνικον, κỳ Ἡροδότου ἱσορία πᾶσα, κỳ Πλουτάρχου περὶ παίδων ἀγωγῆς, κỳ παραμυϑητικῶν πρὸς Ἀπολλώνιον, κỳ ἄλλα.

105. Ἱσορία Ζωναρᾶ.

106. Χρονικὸν Χωνιάτου.

107. Γνῶμαι συλλεγεῖσαι ἐκ παλαιῶν φιλοσόφων κỳ ϑεολόγων περὶ ἀρετῶν κỳ κακιῶν.

108. Δαμασκινός.

109. Γνωμῶν σύλλογος.

110. Πλάτωνος ζ πολλὰ, κỳ Λουκιανῦ, κỳ Φιλοςράτου.

111. Σιμεότν λόγοι διάφοροι.

112. Πρόκλυ εἰς τὴν τῦ Πλάτωνος θεολογίαν, κỳ φυσικὴ ςοιχείωσις.

113. Ἀλεξάνδρυ κỳ ἄλλων εἰς ζ μετὰ ζ φυσικά.

114. Τοῦ Ψελλῦ περὶ ψυχῆς κỳ ἑτέρων συλλογαί.

115. Νεμεσίυ διαλεκτικά τινα, καỳ διαφόρων ἄλλων, καỳ Δαμασκιωνὸς, καỳ Ἀμμώνιος εἰς ε' φωνάς.

116. Ζωσίμου κỳ τῶν ἄλλων περὶ ἱερᾶς τέχνης.

117. Σχόλαείν εἰς τὴν λογικὴν Ἀριςοτέλυς.

118. Γεωργίυ Παχυμέρυς Φιλοσοφικά.

119. Διονισίυ Ἀρεοπαγίτου περὶ οὐρανίας ἱεραρχίας.

120. Ἀριςοτέλυς μετὰ Θεοφράςου τόμος Γ'.

121. Πυρρωνείων ὑποτυπώσεων κỳ Σέξτυ Ἐμπειρικοῦ περὶ αὐτῶν.

122. Ἀρριάνυ εἰς ζ τῦ Ἐπικτήτου, κỳ τὸ αὐτῦ ἐγχειρίδιον Σιμπλικίυ.

123. Ἀριςοτέλυς πολιτικὰ κỳ οἰκονομικά.

124. Ἑρμείυ φιλοσόφυ εἰς τὸν Πλάτωνος Φαῖδρον.

125. Ἐξήγησις εἰς τὸ περὶ ζώων μορίων κỳ ἄλλα.

126. Ἠθικὰ Ἀριςοτέλυς μετὰ σχολίων, κỳ παράφρασις Ψελλῦ εἰς τὸ περὶ ἑρμηνείας.

127. Ὀνειροκριτικὸν Ἀχμέτ.

128. Θεμιςίυ παράφρασις περὶ ψυχῆς.

129. Μαξίμου τῦ Πλανούδυ μετάφρασις ἐκ τῦ Βοηθύ.

130. Ἀριςοτέλυς ὄργανον μετ' ἐξηγήσεως.

131. Γεωργικὸν περιέχον τμήματα κ'.

132. Σιμπλικίε ἐξήγησις εἰς Ῥὰς κατηγορείας, ἡ Δεξίππε φιλοσόφε Πλατωνικοῦ.

133. Πλουτάρχου παράλληλά Ῥινα.

134. Ἀμμωνίε ἐξήγησις τῶν ε΄ φονῶν, ἡ Φιλοπόνε εἰς Ῥὰς κατηγορείας.

135. Ἀριστοτέλοις μετὰ Ῥὰ Φισικὰ, ἡ προβλήματα αὐτῶ; ἡ Ἀλεξάνδρε.

136. Λέοντος φιλοσόφε ὑποτελεσματικὰ, ἡ γεωμαντικά.

137. Πλουτάρχου ἠθικῶν μέρος β΄.

138. Ἀριστοτέλοις περὶ κόσμε ἡ κυκλικῆς θεωρίας, ἡ Βλεμμύδου ἡ ἕτερα.

139. Ἀριστοτέλοις πολιτικά, ἠθικά, οἰκονομικά.

140. Ἀριστοτέλοις ἐκ τῶν Λαερτίε, ἡ Θεοφράστου βίος, ἡ Γαλιωῦ περὶ φιλοσόφε ἱστορίας, ἡ Ῥὰ ἐξῆς.

141. Λουκιανῦ διάλογοι, ἡ εἰκόνες Φιλοστράτου, ἡ ἄλλα.

142. Θεμιστίε ἅπαντα.

143. Θεοφράστου περὶ φυτῶν ἱστορίας, καὶ Ἀριστοτέλοις μηχανικῶν, καὶ μετὰ Ῥὰ Φισικὰ, καὶ ἄλλα.

144. Ὄργανον Ἀριστοτέλοις.

145. Ἀριστοτέλοις περὶ ζώων ἱστορίας, ἡ ἄλλα πολλὰ τῆ αὐτῶ.

146. Ἀριστοτέλοις προβλήματα, ἡ Ἀλεξάνδρε, ἡ Ῥὰ μετὰ Ῥὰ Φισικά.

147. Ἀρτεμιδώρου ὀνειροκριτικὸν, ἡ Συνεσίε περὶ ἐνυπνίων.

148. Ἀρριανῦ Ἐπίκτητος.

149. Σιμπλικίε εἰς τὸ Ἐπικτήτου ἐγχειρείδιον.

150. Κλεομήδοις θεωρία.

151. Ἀμμωνίε ὑπόμνημα εἰς τὸ περὶ ἑρμλυείας, ἡ Μαγεντίνε ἡ Ψελλῦ εἰς τὸ αὐτό.

132. Ms. 1942 [177].

133. Ms. 1678 [432].

134. Ms. 2051 [26]; ou peut-être l'édition de Venise, Alde, 1503, in-fol. Imprimés, R. 85. Rel. de Henri II.

135. Ms. 1848 [48].

136. Ms. 2424 [71].

137. Édition de Venise, Alde, 1509, in-fol. Imprimés, Vélins, 1010. Rel. de Henri II.

138. Ms. 2494 [331].

139. Édition de Venise, Alde, 1498, in-fol. Imprimés, Vélins, 468. Rel. de Henri II.

140. Édition de Venise, Alde, 1497, in-fol. Imprimés, Vélins, 464. Rel. de Henri II.

141. Édit. de Venise, Alde, 1503 ou 1522, in-fol. Imp., Z. 1888 ou 1889. Rel. de Henri II.

142. Édition de Venise, Alde, 1534, in-fol.

143. Édition de Venise, Alde, 1497, in-fol. Imprimés, Vélins, 466. Rel. de Henri II.

144. Édition de Venise, Alde, 1495, in-fol. Imprimés, R. 37. Rel. de Henri II.

145. Sans doute un second exemplaire de l'édition de Venise, Alde, 1497, in-fol. Cf. n° 120.

146. Édition de Venise, Alde, 1497, in-fol. Imprimés, Vélins, 467. Rel. de Henri II.

147. Édition de Venise, Alde, 1518, in-8°. Imprimés, V. 2433. Rel. de Henri II.

148. Édition de Venise, 1535, in-8°.

149. Édition de Venise, 1528, in-4°.

150. Édition de Paris, 1539, in-4°.

151. Édition de Venise, Alde, 1503, in-fol.

152. Εὐςραπὺ κ̣ τῶν ὄλλων ὑπομνήματα εἰς τ̀α τῦ Ἀριςοτέλοις ἠθικά.

153. Ἰωάννυ Φιλοπόνυ ὑπομνήματα εἰς τ̀α φισικὰ δ' βιβλία Ἀριςοτέλοις.

154. Ἰωάννυ γραμματικοῦ Φιλοπόνυ ὑπομνήματα εἰς τὸ πρεὶ ψυχῆς Ἀριςοτέλοις, κ̣ κατὰ Πρόκλυ.

155. Ἰωάννυ Φιλοπόνυ εἰς τ̀α ἀναλυτικὰ Ἀριςοτέλοις.

156. Ἰωάννης γραμματικὸς εἰς τὸ πρεὶ γϑυέσεως κ̣ φϑορᾶς, κ̣ Ἀλεξάνδρυ Ἀφροδισίεως εἰς τ̀α μετεωρολογικά.

157. Ἰωάννυ Φιλοπόνυ εἰς τ̀α ὕςρρα ἀναλυτικὰ Ἀριςοτέλοις, κ̣ ἀνωνύμου εἰς τ̀α αὐτὰ, κ̣ Εὐςραπὺ εἰς αὐτά.

158. Σιμπλικίυ εἰς τ̀ας ι' κατηγρείας Ἀριςοτέλοις.

159. Σιμπλικίυ εἰς τὸ πρεὶ οὐρανυ Ἀριςοτέλοις.

160. Σιμπλικίυ εἰς τ̀α φισικὰ Ἀριςοτέλοις.

161. Σιμπλικίυ εἰς τ̀α πρεὶ ψυχῆς Ἀριςοτέλοις, κ̣ Ἀλεξάνδρυ εἰς τὸ πρεὶ αἰϑήσεως, κ̣ ὄλλα.

162. Ἀλεξάνδρυ Ἀφροδισίεως εἰς τ̀α τοπικὰ Ἀριςοτέλοις.

163. Ἀλεξάνδρυ εἰς τ̀α πρότερα ἀναλυτικὰ Ἀριςοτέλοις.

164. Πλουτάρχου ἠθικά.

165. Διοσκορίδης, κ̣ ὄλλα πολλὰ ἰατρικά.

166. Διοσκορίδης.

167. Αἰλιανῦ ποικίλη ἰσορία, καὶ Πολυαίνυ ςρατηγήματα, καὶ μονῳδία Κωνςαντινουπόλεως.

168. Διοσκορίδης.

169. Διοσκορίδης.

170. Ἱπποκράτυς ἰατρικὰ, κ̣ ὄλλων πολλῶν, μετὰ εἰκόνων.

171. Βιβλίον τῶν ἱστοϱιῶν τῶν ὄντων ἐν τῷ ἐπιταφίῳ τῆ ἁγίυ Βασιλείυ, ὃ ἐποίησεν ὁ ἅγιος Γρηγόϱιος, κỳ Ἀργυϱοπύλου φιλοσοφικά, κỳ Γαλίωῦ πεϱὶ διαφοϱᾶς πυρετῶν, κỳ ἄλλα πολλὰ διάφοϱα.

172. Ἐφόδια τῶν ἀποδημιούντων ἀπὸ Περσῶν κỳ Ἀϱάβων.

173. Παύλου Αἰγινήτου ἰατϱικά.

174. Ἀετίυ ἰατϱικά.

175. Θεοφίλου πεϱὶ ὕϱϱων, κỳ ἕτεϱα.

176. Γαλίωῦ ἐξήγησις εἰς τὲς ἀφοϱισμοὺς κỳ πϱογνωστικά.

177. Θεοφίλου φιλοσόφυ εἰς τὲς ἀφοϱισμοὺς, κỳ Στεφάνυ φιλοσόφυ πεϱὶ διαφόϱων πυρετῶν κỳ ἑτέϱων, κỳ Γαλίωῦ εἰς τὰ πϱογνωστικά.

178. Γαλίωῦ θεϱαπευτικὴ, κỳ Ἰω΄ννυ Τζέτζυ ἀστρολογικά.

179. Ἰατϱικὰ διαφόϱων, κỳ πεϱὶ γεωϱγίας.

180. Ἀκτυαρίυ ἅπαντα·

181. Γαλίωῦ εἰς τὸ πεϱὶ διαίτης Ἱπποκράτυς, κỳ ἄλλα πολλά.

182. Γαλίωῦ πεϱὶ διαφοϱᾶς πυρετῶν, κỳ Πλουτάρχου πεϱὶ τῶν ἀϱεσκόντων τὲς φιλοσόφοις.

183. Γαλίωῦ τέχνη ἰατϱικὴ, κỳ ἄλλα πολλά.

184. Ἀμμωνίυ πεϱὶ ὁμοίων κỳ διαφόϱων λέξεων, κỳ πϱοβλήματα ἰατϱικὰ Ἱπποκράτυς, κỳ ἄλλα πολλά.

185. Παρεκλογαὶ ἐκ τῶν Γαλίωῦ βιβλίων.

186. Παῦλος Αἰγινήτης.

187. Ἱπποκράτυς ἅπαντα.

188. Ἱπποκράτης.

189. Ἰατϱικά τινα, κỳ λεξικοῦ μέϱος, κỳ ἑρμίωεία εἰς τὸν ἅγιον Γρηγόϱειον τὸν Θεολόγον, μέϱος.

190. Νικολάυ Μυρεψοῦ τὸ μέγα δυναμεϱόν.

191. Ἀλεξάνδϱυ Τϱαλιανῦ κỳ Ῥαζῆ πεϱὶ λοιμικῆς.

171. Ms. 985 [57].
172. Ms. 2311 ['233].
173. Édition de Venise, Alde, 1528, ou de Bâle, 1538, in-fol.
174. Édition de Venise. Alde, 1534, in-fol.
175. Ms. 2260 [464].
176. Ms. 2266 [107].
177. Ms. 2296 [271].
178. Ms. 2162 [115].
179. Ms. 2313 [466].
180. Édition de Paris, 1539, in-8°. Imp., Te²⁵ 146.
181-182. Ms. 2276 [111].

183. Ms. 2271 [109].
184. Ms. 2652 [23].
185. Ms. 2332 [465].
186. Ms. 2407 [416]; ou peut-être l'édition de Venise, Alde, 1528, in-fol. Imprimés, T²³ 108. Rel. de Henri II.
187. Édition de Venise, Alde, 1526, in-fol. Imprimés, T²³ 1. Rel. de Henri II.
188. Ms. 2142 [298].
189. Ms. 2314 [285].
190. Ms. 2243 [391].
191. Ms. 2200 [76].

192. Γαλίωῦ περὶ πυρετῶν.
193. Ἐφόδια τῶν ὑποδημούντων.
194. Γαλίωῦ ἐξήγησις εἰς τὰς ἀφορισμοῖς.
195. Ἀλεξάνδρε Τραλιανῦ, κ̀ Ραζῆ ἑρμίωεία τῶν φλεβῶν.
196. Νόμοι βασιλικοί.
197. Νόμιμον τελῶν βασιλέων Λέοντος, Κωνσαντίνε, κ̀ Βασιλείε.
198. Ἐκλογὴ κ̀ σύνοψις τῶν Βασιλικῶν ξ' βιβλίων, κ̀ νεαρὰ Ῥωμανῦ κ̀ Κωνσαντίνε.
199. Κωνσαντίνε βασιλέως πρὸς υἱὸν Ῥωμανὸν, κ̀ Φωτὶε περὶ τῶν ι' ῥητόρων·
200. Ἀρμοῤοπύλου ἐξάβιβλος, κ̀ ἄλλα πλεῖσα.
201. Θέωνος Ἀλεξανδρέως εἰς τὰς προχείρες κανόνας, κ̀ ἕπερα.
202. Ἐξήγησις εἰς τὴν τετράβιβλον Πτολεμαίε, κ̀ Πορφυρίε εἰσαγωγή.
203. Ἀρχιμήδοις ὑπομνήματα μετὰ Εὐτοκίε ἐξηγήσεων.
204. Ἀριστείδου, κ̀ Μανουὴλ Βρυεννίε, κ̀ Πτολεμαίε κ̀ τῶν ἄλλων περὶ μουσικῆς.
205. Ἀσκληπίε εἰς τὴν τῶ Νικομάχου ἀριθμητικὴν, μετὰ τῶ αὐτῶ Νικομάχου, κ̀ Κλεομήδοις μετέωρα.
206. Κλαυδίε Πτολεμαίε τῶν ὑποπλεσμάτων, κ̀ ἕπερα.
207. Ἥρωνος γεωδαισία, κ̀ Εὐκλείδου, κ̀ περὶ μέτρων.
208. Ἐκ τῆς συντάξεως κ̀ ἐξηγήσεως εἰς τὴν τετράβιβλον Πτολεμαίε.
209. Παχυμέρις περὶ τῶν πασάρων μαθημάτων.
210. Σέξτου Ἐμπειρικοῦ πρὸς πάντας ἐπισήμονας.
211. Δημοσθένης μετ' ἐξηγήσεως.
212. Λαερτίε Διογένοις βίοι, κ̀ γνῶμαι, κ̀ ἄλλα.
213. Λιβανίε ἐπισολαὶ, κ̀ ἄλλα.
214. Ἀφθονίε προγυμνάσματα, κ̀ Ἑρμογένοις ῥητορικὴ, κ̀ Εὐκλείδου γεωμετρία.
215. Λουκιανῦ, Φλαβίε Ἰωσήπου, Γρηγορίε ἀρχιεπισκόπου, κ̀ Μαξίμου τῶ Πλανούδη.

216. Δημοδένοις λόγοι, κỳ Λιβανίχ μελέται.

217. Ἀριστίδου πάντα τὰ συγγράμματα.

218. Λιβανίχ ἅπαντα τὰ συγγράμματα.

219. Γρηγρείχ Ναζιάνζι λόγοι.

220. Ῥητορικὴ Ἑρμογένοις μετ' ἐξηγήσεων, κỳ προγυμνασμάτων Ἀφθονίχ.

221. Δημοδένοις λόγοι ξϛ'.

222. Λόγοι Αἰρίνχ, Λισίχ, Ἀλκιδάμαντος, κỳ τῶν ἄλλων.

223. Οὐλπανῦ εἰς τοὶς Ὀλωνθιακοὶς, κỳ Φιλιππικοὶς λόγοις Δημοδένοις, κỳ ἄλλα.

224. Ἰσοκράτης, Ἀλκιδάμας, Γοργίας, Ἀριστίδης, κỳ Ἀρποκρατίων.

225. Ἡρδιανῦ ἱστορία.

226. Ἀπολλωνίχ Ἀργοναυτικά.

227. Ἀριστοτέλοις τέχνης ῥητορικῆς.

228. Στοβαῖος.

229. Ἐπιστολαὶ Βασιλείχ τῦ μεγάλου, κỳ τῶν ἄλλων.

230. Ὁμήρου Ἰλιάς.

231. Ἐπιγράμματα, κỳ Θεόγνιδος πρὸς Κύρνον.

232. Ἀπολιναρίχ μετάφρασις ψαλτῆρος, διὰ μέτρων.

233. Γρηγρείχ Ναζιάνζι τραγωδία περὶ τῶν παιδῶν τῦ Χριστῦ.

234. Διονισίχ Περιηγητῦ ποίημα, μετὰ ψυχαγωγιῶν, κỳ Ὁμήρου βατραχομυομαχία, καὶ ἄλλα.

235. Εὐριπίδης μετ' ἐξηγήσεως.

216. Ms. 2996 [146].

217. Ms. 2948 [43].

218. Ms. 3014 [343].

219. Ms. 534 ou 538 [127 ou 124]; ou peut-être l'édition de Venise, Alde, 1516, in-8°. Imprimés, C. 204. Rel. de Henri II.

220. Ms. 2983 [199].

221. Édition de Venise, Alde, 1504, in-fol. Imprimés, X. 1679. Rel. de Henri II.

222. Édition de Venise, Alde, 1513, in-fol. Imprimés, X. 1754. Rel. de Henri II.

223. Édition de Venise, Alde, 1527, in-fol. Imprimés, X. 1687. Rel. de Henri II.

224. Édition de Venise, Alde, 1513, in-fol.

225. Édition de Venise, Alde, 1524, in-8°. Bibl. Sᵗᵉ-Geneviève, OE a. 135. Rel. de François Iᵉʳ.

226. Édition de Venise, Alde, 1521, in-8°.

227. Édition de Venise, 1536, in-8°. Imprimés, X. 1622. Rel. de Henri II.

228. Édition de Venise, 1535, in-4°. Bibl. de M. A. Firmin-Didot. Rel. de Henri II. — Cf. la *Notice des principaux livres manuscrits et imprimés de l'exposition de l'art ancien au Trocadéro*, par le baron A. de Ruble (Paris, 1879, in-8°), n° 186.

229. Édition de Venise, Alde, 1499, in-4°. Imprimés, Z. 533. Rel. de Henri II.

230. Ms. 2686 [406].

231. Ms. 2739 [184].

232. Ms. 2892 [33].

233. Ms. 994 [134].

234. Ms. 2853 [166].

235. Édition de Venise, 1503, 2 vol. in-8°:

236. Ὁμήρου Ἰλιὰς μετ' ἐξηγήσεως τῇ Πορφυρογ϶υνήτου.
237. Πορφυείὲ ζητήματα Ὁμηεικά.
238. Κοίντου παραλειπομένων Ὁμήρου.
239. Σχόλια Εὐειπίδου.
240. Ἐξήγησις Ὀδυσσείας.
241. Πίνδαρος.
242. Γρηγοείὲ ἔπη.
243. Εὐειπίδου τραγωδίαι.
244. Σχόλια εἰς τὴν Ἰλιάδα κὴ Ὀδυσσείαν.
245. Σοφοκλῆς.
246. Ἡσίοδος.
247. Ἀειστοφάνης μετὰ σχολίων.
248. Ὀπσιανῆ ὰλιευπκά.
249. Τοῦ Φιλῆ περὶ ζώων, κὴ Ἀλκίνοος.
250. Μουσαῖος, κὴ Ὀρφεὺς, κὴ Αἰσχύλος.
251. Ἐπιγράμματα.
252. Ὁμήρου Ἰλιὰς κὴ Ὀδυσσεία.

236. Ms. 2682 [403].
237. Édition de Rome, 1518, in-4°. Imprimés, Y. 180. Rel. de Henri II.
238. Édition de Venise, Alde, vers 1505, in-8°.
239. Édition de Venise, 1534, in-8°. Imprimés, Y. 468. Rel. de Henri II.
240. Sans doute l'édition du Commentaire de Didyme sur l'Odyssée. Venise, Alde, 1528, in-8°. Imprimés, Y. 179. Rel. de Henri II.
241. Sans doute l'édition de Venise, Alde, 1513, in-8°.
242. Édition de Venise, Alde, 1504, in-4°. Ms. 1146, fol. 93-323. Rel. de Henri II.
243. Édition de Venise, Alde, 1503, 2 vol. in-8°. Imprimés, Y. 388. Rel. de Henri II.
244. Édition de Venise, Alde, 1521, in-8°. Imprimés, Y. 179. Rel. de Henri II.
245. Édition de Venise, Alde, 1502, in-8°. Imprimés, Y. 365. Rel. de Henri II.
246. Édition de Venise, 1537, in-4°.. Imprimés, Y. 255. Rel. de Henri II.

247. Édition de Venise, Alde, 1498, in-fol. Imprimés, Y. 333. Rel. de Henri II.
248. Sans doute l'édition de Venise, 1517, in-8°.
249. Édition de Venise, 1535, in-8°. Imprimés, S. 890. Rel. de François Ier.
250. Sans doute l'édition de Florence, 1519, in-8°.
251. Édition de Florence, 1494, in-4°. Imprimés, Y. 503. Rel. de Henri II; avec l'ex-libris : « A me Jo. Francisco Asulano ». L'exemplaire porte de nombreuses notes manuscrites d'Arsène de Monembasie. C'est peut-être aussi l'édition de Venise, Alde, 1521, in-8°. Imprimés, Y. 506 Rel. de Henri II.
252. Édition de Venise, Alde, 1504, 2 vol. in-8°. Imprimés, Vélins, 2046-2047. Rel. de Henri II. Un autre exemplaire, provenant de la bibliothèque de Colbert, avec une reliure de François Ier, refaite, a figuré à la vente Didot (1878), n° 95. Cf. le manuscrit grec 2679, édition de Florence, 1488, in-fol., ou bien Imprimés,

253. Σχόλια Σοφοκλέοις.

254. Ζωοβίχ ἐπιτομὴ παροιμιῶν.

255. Μοχοπύλου γραμματική.

256. Μιχαήλου τᾶ Συΐέλλχ σύνταξις.

257. Μοχοπύλου ἀϡικισμοί.

258. Σουίδας.

259. Σουίδας.

260. Λεξικὸν Γαρίνχ.

261. Ἐτυμολογικὸν μέγα.

262. Λεξικὸν ἑλλωικὸν κ̀ λατινικόν.

263. Ἀϑωαῖος.

264. Θουκυδίδης.

265. Γεμισοῦ διάληψις περὶ τῶν ἐν Μαντινείᾳ μαχῶν, κ̀ Ἡρωδιανός.

266. Ἄλδυ γραμματική.

267. Στέφανος περὶ πόλεων.

268. Θεοδώρου γραμματική.

269. Ἡσύχιος.

270. Κέρας ἀμαλϑείας.

Y. 159 (2 vol.) avec reliure de Henri II, et aussi l'édition de Venise, Alde, 1524, 2 vol. in-8°. Imprimés, Y. 161. Rel. de Henri II.

253. Édition de Rome, 1518, in-8°. Imprimés, Y. 383 A. Rel. de Henri II.

254. Ms. 3070 [236].

255. L'un des nombreux exemplaires manuscrits (grecs 2566 et suivants) qui se trouvaient dans la bibliothèque de Fontainebleau.

256. Ms. 2556 [470].

257. Ms. 2761 [377].

258. Édition de Milàn, 1499, in-fol. Imprimés, X. 451. Rel. de Henri II.

259. Édition de Venise, Alde, 1514, in-fol. Imprimés, X. 452. Rel. de Henri II.

260. C'est le *Magnum ac perutile Dictionarium* de Varinus Phavorinus. Rome, 1523, in-fol.

261. Édition de Venise, 1499, in-fol. Imprimés, X. 459. Rel. de Henri II.

262. Édition de Venise, Alde, 1524, in-fol. Imprimés, X. 439. Rel. de Henri II.

263. Édition de Venise, Alde, 1514, in-fol. Imprimés, Z. 191. Rel. de Henri II.

264. Édition de Venise, Alde, 1502, in-fol.

265. Édition de Venise, Alde, 1503, in-fol. Imprimés, J. 34. Rel. de Henri II. Un autre exemplaire, à la reliure de Henri II, a figuré à la vente Didot (1878), n° 678.

266. Édition de Venise, Alde, 1515, in-4°. Imprimés, X. 342. Rel. de Henri II.

267. Édition de Venise, Alde, 1502, in-fol.

268. Édition de Venise, Alde, 1495, in-fol. Imprimés, X. 289. Rel. de Henri II.

269. Édition de Venise, Alde, 1514, in-fol. Imprimés, X. 442. Rel. de Henri II.

270. Édition de Venise, Alde, 1496, in-fol. Bibl. Mazarine, Incunables, 823; et Imprimés, X. 293. Deux exemplaires (A et B) à la reliure de Henri II.

Quelques autres volumes imprimés, aujourd'hui encore conservés à la Bibliothèque nationale, et qui se trouvaient sans doute à la même époque dans la librairie de Fontainebleau, ne figurent point à l'inventaire précédent :

BASILE (S.), *Hexameron.* Bâle, 1532, in-fol. (C. 170). Rel. de Henri II.

— *Moralia.* Venise, 1535, in-fol. Ventes Libri (août, 1859), n° 267, et Double (1863) n° 330. Rel. de Henri II.

BIBLE. Venise, Alde, 1518, in-fol. (A. 42). Rel. de François I<sup>er</sup>.

— *Nouveau Testament,* gr.-lat. Bâle, 1519, in-fol. (A. 485). Rel. de Henri II.

ÉSOPE (*Vie et fables d'*). Venise, vers 1480, in-4° (Y. 6524). Rel. de Henri II.

EUSTATHE, *Commentaire sur Homère.* Rome, 1542, 2 vol. in-fol. (Y. 164). Rel. de Henri II.

JEAN CHRYSOSTOME, BASILE, etc. (*Liturgie des SS.*). Rome, 1526, in-4° (B. 112). Rel. de François I<sup>er</sup>.

JOSÈPHE. OEuvres. Bâle, 1544, in-fol. Bibl. Mazarine, n° 5067. Rel. de Henri II.

LASCARIS (Constantin), *De octo orationis partibus.* Venise, 1540, in-8° (X. 286). Rel. de Henri II.

MARCI eremitæ (S.), *Capitula de lege spirituali.* Haganoæ, 1531, in-8° (C. 232). Rel. de François I<sup>er</sup>.

PLATONIS *Opera.* Venise, Alde, 1513, in-fol. (R. 8). Rel. de Henri II.

PTOLEMÆI *Geographia.* Bâle, 1533, in-4° (G. 263). Rel. de Henri II.

XENOPHONTIS *Omissa,* G. GEMISTI, HERODIANI, etc. Venise, Alde, 1503, in-fol. (J. 33). Rel. de François I<sup>er</sup>.

# III

## LISTE DES MANUSCRITS DE JÉRÔME FONDULE

### ENVOYÉS À FONTAINEBLEAU.

#### 1529.

————◦◦————

1. Τοῦ Χρυσοστόμου βίϐλος πανηγυρικὴ κὴ ἑτέρων ἐνδόξων νεολόγων κὴ συγγραφῶν. Χρυσοστόμου εἰς τὸ κατὰ Ματθαῖον εὐαγγέλιον τμῆμα πρῶτον. Τοῦ αὐτοῦ εἰς τὸ αὐτὸ τμῆμα δεύτερον. Τοῦ αὐτοῦ ἑξαήμερος. [1013][1]

2. Διονυσίου τοῦ Ἀρεοπαγίτου ἅπαντα μετὰ σχολίων. [444]

3. Θεοδωρήτου ἑρμηνεία εἰς τοὺς δώδεκα προφήτας. [846]

4. Εὐσεϐίου περὶ εὐαγγελικῆς προπαρασκευῆς. [467]

5. Κλίμαξ θείας ἀνόδου. [863]

6. Ἀριστοτέλους τόμος πρῶτος, δεύτερος, τρίτος, τέταρτος, πέμπτος. [Éd. de Venise, 1495-1498, 5 vol. in-fol. — Vélins, 464-468.]

7. Ἀλεξάνδρου κὴ τῶν ἄλλων εἰς τὰ μεταφισικά, βιϐλίον ἀρχαιότατον. [1876]

8. Γεωργίου τοῦ Παχυμέρους διαλεκτικὴ κὴ φιλοσοφία κατ᾽ Ἀριστοτέλη. [1929]

9. Σχολαεῖα εἰς τὴν λογικὴν Ἀριστοτέλους. [1941]

10. Πρόκλου εἰς τὴν τοῦ Πλάτωνος θεολογίαν. Τοῦ αὐτοῦ θεολογικὴ στοιχείωσις. [1830]

11. Ἀρχιμήδους ὑπομνήματα μετὰ Εὐτοκίου ἐξηγήσεων. [2362]

12. Ἀριστείδου κὴ τῶν ἄλλων περὶ μουσικῆς. [Cambridge, Kk. v. 26.]

13. Ἀσκληπίου εἰς τὴν τοῦ Νικομάχου ἀριθμητικὴν μετὰ βιϐλίον αὐτοῦ τοῦ Νικομάχου, κὴ Κλεομήδους μετέωρα. [2376, 1ʳᵉ partie.]

14. Ἥρωνος γεωδαισία, κὴ ἄλλα γεωμετρικὰ κὴ περὶ μέτρων. [2013, 2ᵉ partie.]

15. Παχυμέρους περὶ τῶν τεττάρων μαθημάτων. [2338]

16. Σέξτου Ἐμπειρικοῦ πρὸς μαθηματικοὺς κὴ ἄλλοις ἐπισήμονας. [1965]

17. Ἐκ τῶν Πολυϐίου ἱστοριῶν πλεῖστα, κὴ Ἀπολλοδώρου βιϐλιοθήκη. [2967, 3ᵉ partie.]

18. Διοδώρου Σικελιώτου πέντε τὰ πρῶτα. [1659]

19. Διοδώρου βιϐλία δέκα, ἀπὸ τῆς δεκάτης μέχρι τῆς εἰκοστῆς πρῶτης. [1660]

[1] Les numéros entre crochets à la suite des différents articles de cette liste donnent les cotes actuelles des manuscrits dans le fonds grec. — Sur les manuscrits de Jérôme Fondule, voir l'Introduction.

20. Παυσανίε περιήγησις Ἑλλάδος. [1410]

21. Φίλωνος Ἰουδαίε περὶ βίε Μωύσεως βιβλία τεία. [434, 2ᵉ partie.]

22. Ἱσορία ἀπὸ καταβολῆς κόσμε, ἄνευ τέλοις. [434, 3ᵉ partie.]

23. Εὐσεβίε ἐκκλησιασικὴ ἱσορία. [1434]

24. Σιωπμὴ ἱσοριῶν συλλεγείσα ὑπὸ Ζωναρᾶ. [1718]

25. Κωνσαντίνε βασιλέως πρὸς υἱὸν Ῥωμανον. [2967, 1ʳᵉ partie.]

26. Φώτιε περὶ τῶν δέκα ρητόρων. [2967, 2ᵉ partie.]

27. Εὐσεβίε περὶ Κωνσαντίνε τῶ βασιλέως. [1439]

[28-] 29. Σωζομένε κ̣ Εὐαγείε ἐκκλησιασικὴ ἱσορία. [1444]

30. Τοῦ Μεταφράσου εἰς τὸν ἰανουάριον μῆνα. [1508] — Ὑπόμνημα εἰς τὸν ἰούλιον μῆνα ἐκ διαφόρων καὶ παλαιοτάτων συγγραφέων, ἐν οἷς καὶ τὰ Ἰωσήπου σύγγραμμα περὶ τῶ αὐτοκράτορος λόγου. [1177] — Τοῦ Μεταφράσου εἰς τὸν δεκέμβριον μῆνα. [1559] — Εἰς σεπτέμβριον μῆνα. [1526] — Σιωαζάριον τῶ ὅλου ἐνιαυτῶ. [1585]

31. Τὰ πρὸς τὴν τείτην σύνοδον ἐκ τῶν Κυρίλλε κ̣ τῶν ἄλλων. [417]

32. Τὰ πρακτικὰ τῆς πέμπτης σιωόδου. [419]

33. Ἑβδόμη σύνοδος, ἐν ᾗ περὶ τῆς τῶν Ἑλλίων κ̣ Λαπίνων διαφορᾶς. [1285]

34. Ἡλιοδώρου Αἰθιοπικῶν κατὰ Θεαγένεε κ̣ Χαρικλείαν. [2896]

35. Λόγε ποιμβρικῶν κατὰ Δάφνιν κ̣ Χλόιω, κ̣ Εὐσαθίε τὸ κατ᾽ Ὑσμίνω καὶ Ὑσμινίαν δρᾶμα. [2895]

36. Ἐκλογὴ κ̣ σύνοψις τῶν Βασιλικῶν ξ´ βιβλίων. [1358]

37. Νόμικον τελῶν βασιλέων Λέοντος, Κωνσαντίνε κ̣ Βασιλείε. [1343]

38. Ἁρμβρμοπύλου ἑξάβιβλος κ̣ ἄλλα πλεῖσα. [1355]

39. Ἐξήγησις τῶν ἱερῶν κανόνων τῶν ἁγίων ἀποστόλων κ̣ ἱερῶν οἰκουμβρικῶν σιωόδων. [1322]

40. Φίλωνος διάφορα ὑπομνήματα. [434, 1ʳᵉ partie.]

41. Σιωεσίε λόγοι διάφοροι. [830]

42. Γνῶμαι συλλεγείσαι ἐκ παλαιῶν φιλοσόφων κ̣ θεολόγων περὶ ἀρετῶν κ̣ κακιῶν. [426]

43. Ταπαῖε πρὸς Ἑλλίωας, κ̣ Πλήθωνος διάφορα σιωπάγματα. [2376, 2ᵉ partie.]

44. Ἔλειχος ἰουδαϊκῆς πλάνης κ̣ κατὰ Ἰουδαίων διάφορα ὑπομνήματα ἐκ διαφόρων. [1293]

45. Ὁμήρου Ἰλιὰς μετὰ ἐξηγήσεων τῶ Πορφυρογνήπου. [2682]

46. Εὐριπίδου τραγωδίαι ἑπλὰ μετὰ ἐξηγήσεων. [Éd. de Venise, 1503, 2 vol. in-8°.]

47. Διονισίε οἰκουμένης περιήγησις μετὰ σχολίων, κ̣ γαλεομυομαχία μετὰ τῆς Ὁμήρου βατραχομυομαχίας, κ̣ ἄλλα ποιήματα. [2853]

48. Γρηγορείε Ναζιανζηνῶ τραγωδία περὶ τῶ σωτηρίε πάθοις κατ᾽ Εὐριπίδω. [994]

49. Ἀπολιναρίε μετάφρασις τῶ ψαλτῆρος διὰ μέτρων. [2892]

50. Ζωσίμου κ̣ τῶν περὶ ἱερᾶς τέχνης. [2249]

# IV

## ESSAIS DE CATALOGUES DES MANUSCRITS GRECS
## DE LA BIBLIOTHÈQUE DE FONTAINEBLEAU.

On a deux fragments de catalogues des manuscrits grecs de la bibliothèque de Fontainebleau, qui ont sans doute immédiatement précédé la rédaction des catalogues publiés plus haut et ne sont pas en tout cas antérieurs à l'année 1549.

Le premier, qui nous a été conservé dans le volume 651 de la collection Dupuy (fol. 212-220), est un essai de catalogue méthodique, dressé et copié par Ange Vergèce, après l'année 1549 [1]. On n'en a que les 118 premiers articles, dont la rédaction présente quelques différences avec celles des catalogues de Fontainebleau.

### ΚΑΤΑΛΟΓΟΣ ΤΩΝ ΒΙΒΛΙΩΝ
### ΤΩΝ ΓΕΓΡΑΜΜΕΝΩΝ ΔΙΑ ΧΕΙΡΟΣ ΠΑΛΑΙΩΝ ΤΕ ΚΑΙ ΝΕΩΝ
### ΤΗΣ ΒΙΒΛΙΟΘΗΚΗΣ ΤΟΥ ΒΑΣΙΛΕΩΣ ΤΗΣ ΕΝ ΤΩ ΚΑΛΟΥΜΕΝΩ
### ΚΕΛΤΙΣΤΙ FUNTANABLEO.

1. Βιβλίον πρώτου μήκοις, ἐνδεδυμένον δέρματι πρασίνῳ, ᾧ ἡ ἐπιγραφή· Ζωναρᾶ ἱστορείᾳ. [237]

2. Τοῦ αὐτοῦ βιβλίον τὸ αὐτὸ, μήκοις β', ἐνδεδυμένον δέρματι κυανῷ. [238]

3. Τοῦ αὐτοῦ ἔτι τὸ αὐτὸ, β' μήκοις, ἐνδεδυμένον δέρματι κυανῷ, ἔτι δ' ἐν αὐτῷ καὶ τις ἀριθμητικὴ πρακτική. [239]

4. Αἰλιανοῦ τακτικά, καὶ Ὀνοσάνδρου στρατηγικά, καὶ Αἰνείου πολιορκητικά, ἔτι δὲ βιβλίον α' μήκοις, ἐν δέρματι ποικιλοχρόῳ ἐκ μέλανος κ λευκοῦ ἐνδεδυμένον. [12]

5. Δίωνος ἱστορείᾳ, μήκοις α', ἐνδεδυμένον δέρματι πρασίνῳ. [172]

6. Γεωργίου Παχυμέρεις, καὶ Νικηφόρου Γρηγορᾶ ἱστορείᾳ ρωμαϊκᾳ, ἔτι βιβλίον α' μήκοις, ἐνδεδυμένον δέρματι ἐρυθρῷ. [422]

7. Νικηφόρου Γρηγορᾶ ἱστορείᾳ, α' μήκοις, ἐνδεδυμένον δέρματι πρασίνῳ. [385]

8. Πολυβίου ἱστορείᾳ, α' μήκοις, ἐνδεδυμένον δέρματι διχρόῳ ἐκ λευκοῦ κ μέλανος. [433]

---

[1] Le numéro 4 de ce catalogue méthodique est le manuscrit grec 2443, copié en 1549. — Le numéro entre crochets à la suite de chaque article renvoie aux numéros d'ordre du catalogue alphabétique imprimé plus haut.

9. Στράβωνος γεωγραφικὴ ὑφήγησις, βιβλίον αʹ μήκοις, ἐνδεδυμένον δέρματι κατανῷ. [455]

10. Ἔπ, τῦ αὐτῦ ἕτερον, αʹ μήκοις, ἐνδεδυμένον δέρματι κιτείνῳ. [456]

11. Ἔπ, τῦ αὐτῦ κ̀ ἄλλον, αʹ μήκοις, ἐνδεδυμένον δέρματι κυανῷ. [457]

12. Ἡροδότου περὶ τῆς τῦ Ὁμήρου φύσεως, βιβλίον δευτέρου μήκοις, δέρματι κιτείνῳ ἐν-
δεδυμένον, ἐν ᾧ περιέχεται ταῦτα · Ἰουλιανῦ αὐτοκράτορος συμπόσιον. Τοῦ αὐτῦ περὶ τῶν
τῦ αὐτοκράτορος πράξεων, ἢ περὶ βασιλείας. Τοῦ αὐτῦ ἐγκώμιον πρὸς τὸν αὐτοκράτορα
Κωνςάντιον. Τοῦ αὐτῦ ἐγκώμιον εἰς τὴν βασίλισσαν Εὐσεβίαν. [249]

13. Ζωναρᾶ ἱστορίαι χρονικαί, βιβλίον αʹ μήκοις, ἐνδεδυμένον δέρματι κυανῷ. [240]

14. Βίοι βασιλέων, ἔςι δὲ βιβλίον αʹ μήκοις, ἐνδεδυμένον δέρματι πρασίνῳ, ἄρχονται δὲ ἀπὸ
Ἰουλίε Καίσαρος, κ̀ τελειοῦνται ἐπὶ τῆς ἀρχῆς Ἀλεξίε τῦ Κομνηνῦ. [91]

15. Βιβλίον ἄναρχον, μήκοις αʹ, ἐνδεδυμένον δέρματι κυανῷ, εἰσὶ δέ τινες ἐν αὐτῷ χρονικαὶ
ἱςορίαι. [529]

16. Ἡροδότου ἱστορίαι, καὶ ἔςι ἐν τῇ ἀρχῇ τῦ βιβλίε τούτου ὁ πρὸς Δημόνικον λόγος Ἰσοκρά-
τοις, μήκοις αʹ, ἐνδεδυμένον δέρματι κυανῷ. [247]

17. Πλουτάρχου παράλληλα, βιβλίον αʹ μήκοις, ἐνδεδυμένον δέρματι ἐρυθρῷ, ἔχ̀ δὲ ἐν
αὐτῷ καί τινα ἠθικὰ αὐτῦ. [431]

18. Ἡρόδοτος, βιβλίον γʹ μήκοις, ἐνδεδυμένον δέρματι κιτείνῳ, ἔχ̀ δὲ μόνον συγγραφὰς
τρεῖς. [248]

19. Ἀρριανῦ περὶ ἀναβάσεως τῦ Ἀλεξάνδρυ, βιβλίον δευτέρου μήκοις, ἐνδεδυμένον δέρματι
πρασίνῳ. [42]

20. Βιβλίον γʹ μήκοις, ἐνδεδυμένον δέρματι πρασίνῳ, περιέχ̀ δὲ ταῦτα · Αἰλιανῦ τακτικά.
Βηταρείωνος ἐπιτάφιος λόγος εἰς τὴν κυείαν Κλεόπην τὴν βασίλισσαν τὴν Παλαιο-
λογίναν. Γεωργίε Γεμιςοῦ ἕτερος εἰς αὐτήν. Ἀλεξάνδρυ Ἀφροδισίεως περὶ κράσεως καὶ
αὐξήσεως. [13]

21. Αἰλιανῦ ποικίλη ἱστορία, βιβλίον αʹ μήκοις, ἐνδεδυμένον δέρματι πρασίνῳ. [14]

22. Εὐσεβίε ἐκκλησιαστικὴ ἱστορία, μήκοις αʹ, ἐνδεδυμένον δέρματι πρασίνῳ. [216]

23. Ἀρριανῦ ἀνάβασις Ἀλεξάνδρυ. Ἔπ δὲ τῦ αὐτῦ κ̀ ἱστορία τις ἰνδική, βιβλίον αʹ μήκοις,
ἐνδεδυμένον δέρματι ἐρυθρῷ. [41]

24. Βιβλίον αʹ μήκους, ἐνδεδυμένον δέρματι πορφυρῷ, ἐν ᾧ περιέχεται ταῦτα · Ἀγαθημέρου
γεωγραφία. Ἡροδότου ἱστοριῶν ἡ αʹ ἀτελής. Ἑρμοῦ Τρισμεγίστου ἰατρομαθηματικά.
Θεοφίλου ἐπισυναγωγὴ περὶ κοσμικῶν καταρχῶν. Λαέρτε Διογένοις βίοι φιλοσόφων
δέκα. Εὐναπίε βίοι φιλοσόφων ιηʹ. Γρηγορίε τῦ Θεολόγου ἐπιστολαὶ διάφοραι. [3]

25. Εὐσεβίε εἰς τὸν βίον Κωνςαντίνε αὐτοκράτορος, βιβλίον αʹ μήκοις, ἐνδεδυμένον δέρματι
ἐρυθρῷ. [92]

26. Ἡλιοδώρου Αἰθιοπικῶν, βιβλίον αʹ μήκοις, ἐνδεδυμένον δέρματι κυανῷ. [245]

27. Διονυσίȣ Ἁλικαρναϭέως ῥωμαϊκὴ ἀρχαιολογία, βιβλία πέντε, α', β', γ', δ', ε', μήκοις α', ἐνδεδυμένον δέρματι κυανῷ. [160]

28. Ἔπ, τᾶ αὐτῷ Διονυσίȣ ῥωμαϊκαὶ ἱϭορέ'αι, ε', η', ϛ', ζ', η', ϑ', ί. [161]

29. Φιλοϭράτȣ εἰς τὸν βίον τᾶ Ἀπολλωνίȣ τᾶ Τυανέως, βιβλίον γ' μήκοις, ἐνδεδυμένον δέρματι ἐρυθρῷ. [491]

30. Κȣρσπαλάτȣ ἱϭορείαι ῥωμαϊκαί, ἀρχονται μὲν ἀπὸ τῆς βασιλείας Νικηφόρȣ βασι-λέως καὶ λήγȣσιν εἰς τὸν Ἰϭάκιον τὸν Κομνηνὸν, ἔϭι α' μήκοις, ἐνδεδυμένον δέρματι ἐρυθρῷ. [303]

31. Διοδώρȣ ἡ δεκάτη 'κτη ἱϭορεία, κ̀ ἡ ιζ', κ̀ ἡ ιθ'. Ἔϭι δ' ἐν αὐτῷ κὰ ἵνα ὑπομνήματα περὶ ἐπιβȣλῶν γεγονυιῶν κατά ἵνων βασιλέων. Βιβλίον α' μήκοις, ἐνδεδυμένον δέρματι ἐρυθρῷ. [156]

32. Βιβλίον α' μήκοις, ἐνδεδυμένον δέρματι κυανῷ, εἰς κοινὴν γλῶϭαν γεγραμμένον, ο καλȣῦσι wulgare, ἔϭι δὲ ἐν αὐτῷ ἱϭορεία ἧς περὶ Θηϭέως φασι κ̀ Ἀμαζόνων. Ἔπ κὰ ἵνι τρόπῳ ἔλαβον οἱ Φράγγοι τὴν Ἱερȣσαλήμ, κ̀ ἄλλα πολλὰ μέρη ἀναϭολικά. [101]

33. Λαερτὴ ἔπ βίοι φιλοϭόφων, διαρκȣῦσι μέχρι Ἐπικȣρȣ, βιβλίον β' μήκους, ἐνδεδυμένον δέρματι ἐρυθρῷ. [335]

34. Βιβλίον γ' μήκοις μεγάλȣ, ἐνδεδυμένον δέρματι κυανῷ, περιέχ δ' ἐν αὐτῷ ταῦτα· Χρονο-γραφία σύντομος ἀπὸ Ἀδὰμ μέχρι Μιχαήλȣ καὶ Θεοφίλȣ αὐτοκράτορος. Δημη-τρίȣ Φαληρέως ὑποφθέγματα. Κέβητος Θηβαίȣ πίναξ. Αἰλιανȣ ποικίλη ἱϭορεία. Τοῦ αὐτῷ τακτικά. Ὀνοϭάνδρȣ ϭρατηικά. Πολυαίνȣ ϭρατηγήματα, ἐν βιβλίοις η'. Βηϭα-είωνος ἐπιϭολὴ πρὸς τὸν Μιχαῆλον τὸν Ἀπόϭολω. Μονῳδία Ἀνδρονίκȣ Καλλίϭȣ ἐπὶ τῇ ἁλώϭει Κωνϭανινȣπόλεως. [528]

35. Σέξτȣ Ἐμπειρικȣ περὶ Πυρρωνείων ὑποτυπώϭεων, βιβλίον α' μήκοις πάνυ μεγάλȣ, ἐνδεδυμένον δέρματι ἐρυθρῷ. [452]

36. Ἀριϭοτέλȣς ἠθικὰ Νικομαχεία, ἐν μεμβράνῳ, μετὰ ϭολίων ἵνων καὶ ψυχαγωγιῶν, β' μήκοις, ἐνδεδυμένον δέρματι πραϭίνῳ. [53]

37. Βιβλίον β' μήκοις, ἐνδεδυμένον δέρματι κυανῷ, περιέχ δὲ ταῦτα· Ἐξήγησιν εἰς τὰς πέντε φωνὰς, ἧς ἡ ἀρχὴ λείπει. Ἐξήγησιν εἰς τὰς κατηγορείας, ἀκέφαλον, οἶμαι δὲ εἶναι Σιμπλικίȣ. Δεξίππȣ φιλοϭόφȣ Πλατωνικȣ εἰς τὰς αὐτὰς κατηγορείας ἐξήγησιν, καὶ ὑπορείας κ̀ λύϭεις, κεφάλαια ρκα', εἰσὶ δὲ ἐν τριϭὶ βιβλίοις διῃρημένα, ὧν τὸ γ' ἐϭιν ἀτελές. Ἔϭι δ' ἐν αὐτῷ κ̀ Ἀμμωνίȣ ἐξήγησις εἰς τὸ περὶ ἑρμηνείας, ἀτελής. Σχόλια εἰς τὸ α' τῶν προτέρων ἀναλυτικῶν, ὧν ἡ ἐπιγράφη τᾶ ὀνόματος τᾶ συντάξαντος λείπει, λείπει δὲ καὶ τὸ τέλος αὐτῶν. [177]

38. Ἀριϭοτέλȣς μετὰ τὰ φυϭικά. Ἔπ δὲ καὶ περὶ φυτῶν βιβλία β' τᾶ αὐτῷ. Ἀλεξάνδρȣ Ἀφροδιϭέως περὶ μίξεως, α' μήκοις, δέρματι πραϭίνῳ ἐνδεδυμένον. [48]

39. Ἰωάννης ὁ γραμματικὸς εἰς τὰ πρῶτα ἀναλυτικά. Ἔστι δ᾽ ἐν αὐτῷ κ̀ Συριανοῦ περὶ τῶν ἠπορημένων λογικῶν ἐν τῷ β᾽ τῆς μετὰ τὰ φισικὰ πραγματείας Ἀριστοτέλοις, βιβλίον α᾽ μήκοις, ἐνδεδυμένον δέρματι ποικιλοχρόῳ, οἰονεὶ μάρμαρον. [304]

40. Ἀσκληπιὸς εἰς τὰ μετὰ τὰ φισικὰ Ἀριστοτέλοις ἐξήγησις, ἕως τῆς ζ᾽, βιβλίον α᾽ μήκοις, ἐνδεδυμένον δέρματι πορφυρᾷ. [69]

41. Ἀμμωνίε εἰς τὰς ε᾽ φωνὰς, καὶ εἰς τὸ περὶ ἑρμηνείας, β᾽ μήκοις, ἐν δέρματι πρασίνῳ. [22]

42. Ἰωάννε γραμματικοῦ εἰς τὰ λογικὰ ἐξήγησις, τουτέστι εἰς τὰ πρῶτα τῶν προτέρων ἀναλυτικῶν, α᾽ μήκοις, ἐν δέρματι κυανῷ δεδυμένον. [305]

43. Ἀρριανοῦ εἰς τὰ Ἐπικτήτου, καὶ Σιμπλικίε ἐξήγησις εἰς τὸ Ἐπικτήτου ἐγχειρίδιον, βιβλίον α᾽ μήκοις, ἐν δέρματι κυανῷ δεδυμένον. [39]

44. Βιβλίον β᾽ μήκοις πάνυ παλαιὸν, ἐνδεδυμένον δέρματι κυανῷ, ἔστι δ᾽ ἐν αὐτῷ ἐξήγησις Ἀμμωνίε εἰς τὰς ε᾽ φωνὰς ἄναρχος, κ̀ ἄλλη τις ἐξήγησις εἰς τὰς κατηγορείας, ἧς τὸ ὄνομα τῆς συντάξαντος λείπει. [178]

45. Βιβλίον α᾽ μήκοις, ἐνδεδυμένον δέρματι πορφυρᾷ, ἐν ᾧ εἰσι τάδε· Ἰαμβλίχου λόγοι δ᾽, περὶ τῆς Πυθαγορεικοῦ βίε, λόγος προτρεπτικὸς εἰς φιλοσοφίαν, περὶ τῆς κοινῆς μαθηματικῆς ἐπιστήμης, περὶ τῆς Νικομάχου ἀριθμητικῆς εἰσαγωγῆς. Μαρίνε φιλοσόφε προθεωρία τῶν Εὐκλείδου δεδομένων. Εὐκλείδου δεδομένα. [287]

46. Ἀλεξάνδρε Ἀφροδισιέως ἐξήγησις εἰς πάντα τὰ μετὰ τὰ φισικὰ Ἀριστοτέλοις, βιβλίον α᾽ μήκοις μεγάλου, ἐνδεδυμένον δέρματι κιτείνῳ. [72]

47. Ἀριστοτέλοις πολιτικὰ, ἐν μεμβράνῳ γεγραμμένα, β᾽ μήκοις, ἐν δέρματι διχρόῳ ἐνδεδυμένον, ἤτοι μέλανος κ̀ λευκοῦ, οἷον μδ᾽ μάρμορ. [54]

48. Βιβλίον β᾽ μήκοις μεγάλου, ἐνδεδυμένον δέρματι πορφυρᾷ, περιέχει δὲ ταῦτα· Μιχαήλου τῆς Ψελλῦ παράφρασιν εἰς τὸ περὶ ἑρμηνείας. Παράφρασίν τινα εἰς τὰ πρῶτα ἀναλυτικὰ ἀνεπίγραφον. Προβλήματά τινα λογικά. Παράφρασιν Θεμιστίε εἰς τὰ δεύτερα ἀναλυτικά. Μιχαήλου Ἐφεσίε ἐξήγησιν εἰς τὸς σοφιστικὸς ἐλέγχος. [371]

49. Βιβλίον α᾽ μήκοις, ἐνδεδυμένον δέρματι κυανῷ, ἔστι δ᾽ ἐν αὐτῷ ταῦτα· Σχολαρίε προλεγόμενα εἰς τὴν λογικὴν τῆς Ἀριστοτέλοις, κ̀ ἐξήγησις εἰς τὴν Πορφυρίε εἰσαγωγήν. Τοῦ αὐτῷ ἐξήγησις εἰς τὰς κατηγορείας. Τοῦ αὐτῷ ἐξήγησις εἰς τὸ περὶ ἑρμηνείας. Περικοπής ῥήτορος περὶ τῶν τῆς Ἰουστινιανῦ κτισμάτων. [481]

50. Βιβλίον α᾽ μήκοις, ἐνδεδυμένον δέρματι κυανῷ, ἔστι δ᾽ ἐν αὐτῷ δύο ἐξηγήσεις εἰς τὸ β᾽ τῶν δευτέρων ἀναλυτικῶν, ὧν τὸ ὄνομα τῶν συνταξάντων ὐ γέγραπται ἐπ᾽ αὐτῶν. [183]

51. Ἀριστοτέλοις ὄργανον, μέχρι τῆς ἀρχῆς τῶν ὑστέρων ἀναλυτικῶν, κ̀ Ἀμμωνίε ἐξήγησις εἰς τὰς ε᾽ φωνὰς, βιβλίον α᾽ μήκοις, ἐνδεδυμένον δέρματι πρασίνῳ. [45]

52. Βιβλίον β᾽ μήκοις μεγάλου, ἐνδεδυμένον δέρματι ἐρυθρᾷ, ἔστι δ᾽ ἐν αὐτῷ πρῶτον σχόλιά

ἵνα εἰς τὰς ε΄ φωνάς. Εῖτα, Ἀμμωνίε ἐξήγησις εἰς τὰς κατηγορείας. Ἔπειτα, μικρόν τι
σύνταγμα περὶ ὀρνίθων. Μετὰ ταῦτα ἧς ἐπίτομος ἔκδοσις εἰς τὸ περὶ ἑρμηνείας ἑνὸς
Ἰωάννε φιλοσόφε Ἰταλοῦ. Ἔπειτα, τῆ Ψελλῆ παράφρασις εἰς τὸ αὐτὸ, κὴ μετέπειτα
Ἀριστοτέλοις ὄργανον μετὰ κὴ τῆς Πορφυρίε εἰσαγωγῆς, μετὰ ἵνων ἐπισημειώσεων καὶ
ψυχαγωγιῶν, καὶ μετ᾽ ἐξηγήσεως Μιχαήλου Ἐφεσίε εἰς τὰς σοφιστικὰς ἐλέγχοις. Ἔσι δὲ
τὸ βιβλίον πάνυ παλαιόν. [46]

53. Ἀριστοτέλοις ὄργανον, βιβλίον β΄ μήκοις, ἐνδεδυμένον δέρματι κυανῷ, μετὰ ἵνων ζολίων. [47]

54. Ἀριστοτέλοις μετὰ τὰ φισικὰ, ἄναρχον κὴ ἀτελὲς, βιβλίον β΄ μήκοις, ἐνδεδυμένον δέρματι
μέλανι. [48]

55. Βιβλίον α΄ μήκοις μεγάλου, ἐνδεδυμένον δέρματι πορφυρῷ, ἔσι δ᾽ ἐν αὐτῷ ταῦτα· Μετ-
οχίτου εἰς τὸ περὶ ζώων πορείας Ἀριστοτέλοις ἐξήγησις. Τοῦ αὐτῦ εἰς τὸ περὶ ζώων μορείων
α΄, β΄, γ΄, δ΄. Τοῦ αὐτῦ εἰς τὸ περὶ ζώων γενέσεως α΄, β΄, γ΄, δ΄, ε΄. Τοῦ αὐτῦ εἰς τὰ
μετεωρολογικά α΄, β΄, γ΄, δ΄. Τοῦ αὐτῦ εἰς τὸ περὶ αἰσθήσεως κὴ αἰσθητῶν α΄, β΄. [368]

56. Γεώργιος ὁ Παχυμέρης εἰς ἅπαντα τὰ φιλοσοφικὰ τῆ Ἀριστοτέλοις, ἐν συνόψι, ἄνευ τῶν
πολιτικῶν κὴ οἰκονομικῶν, βιβλίον α΄ μήκοις, ἐνδεδυμένον δέρματι μέλανι. [419]

57. Βιβλίον β΄ μήκοις πάνυ πλατὺ, ἐνδεδυμένον δέρματι ῥαφίνῳ, ἐπιγράφεται δὲ μέλισσα,
εἰσὶ δ᾽ ἐν αὐτῷ γνῶμαι κὴ παραινέσεις διάφοραι πολλῶν κὴ διαφόρων διδασκάλων
παλαιῶν τε κὴ νέων, θεολόγων τε κὴ τῶν ἔξω, ἐν μεμβρανῳ. [361]

58. Βιβλίον ἕτι ἕτερον, ὥσπερ τὸ ἄνω, καλούμενον μέλισσα, μήκοις γ΄ μικρῷ, ἐνδεδυμένον δέρ-
ματι κυανῷ. [362]

59. Βιβλίον α΄ μήκοις μεγάλου καὶ παχὺ, ἐνδεδυμένον δέρματι κυανῷ, εἰσὶ δ᾽ ἐν αὐτῷ λόγοι
τῆ Πλάτωνος κη΄, πάνυ παλαιόν. [427]

60. Βιβλίον α΄ μήκοις πάνυ λεπτὸν, ἐνδεδυμένον δέρματι χρώματος κροκώδεις, ἔσι δ᾽ ἐν αὐτῷ
Πρόκλε ἐξήγησις εἰς τὴν πολιτείαν τῆ Πλάτωνος, ἐν ᾖ ἀπολογεῖται ὑπὲρ τῆ Ὁμήρου
κὴ τῆς αὐτῦ ποιήσεως κὴ τῶν μύθων κεφαλαιωδῶς, πρὸς τὰς ὀλιγωροῦντας αὐτῦ κα-
τῆς θεωρείας τῶν μύθων κὴ κατηγοροῦντας ὡς ἀλισιτελὴς ἔσης. Εἰσὶ δ᾽ ἐν αὐτῷ καὶ ἵνες
κατασκευαὶ ἰατρικαὶ καὶ τι μέρος ἐξηγήσεως εἰς τὰς σοφιστικὰς ἐλέγχοις. [441]

61. Ἐπ, Πρόκλε ἐξήγησις εἰς τὴν τῆ Πλάτωνος θεολογίαν, ἐν βιβλίοις ς΄, βιβλίον α΄ μήκοις,
ἐν δέρματι ῥαφίνῳ. [442]

62. Βιβλίον α΄ μήκοις, ἐνδεδυμένον δέρματι κυανῷ, εἰσὶ δ᾽ ἐν αὐτῷ τάδε· Θεμισύε παρά-
φρασις εἰς τὰ ὕστερα ἀναλυτικά. Ἔπειτα, εἰς τὰ τῆς φισικῆς ἀκροάσεως βιβλία η΄.
Εῖτα, εἰς τὸ περὶ μνήμης κὴ ἀναμνήσεως. Ἐπ, εἰς τὸ περὶ ὕπνε κὴ ἐγρηγόρσεως. Ἔπ, εἰς
τὸ περὶ ἐνυπνίων. Ἔπ, εἰς τὸ καθ᾽ ὕπνον μαντικῆς. [259]

63. Βιβλίον α΄ μήκοις πάνυ μεγάλου, ἐνδεδυμένον δέρματι κυανῷ, εἰσὶ δ᾽ ἐν αὐτῷ ταῦτα·
Πλάτωνός ἵνες λόγοι. Ἑρμείε εἰς τὸν Πλάτωνος Φαῖδρον ζόλια, ἐν τρισὶ βιβλίοις.

Πρόκλȣ ἐξήγησις εἰς τὸν Παρμενίδΰυ, βιβλία ζ'. Πλάτωνος πολιτεία, βιβλία δέκα, καὶ συμπόσιον τῶ αὐτῶ ἢ περὶ ἔρωτος. [428]

64. Βιβλίον β' μήκοις, ἐνδεδυμένον δέρματι κιτείνῳ, ἔσι δ' ἐν αὐτῷ Νικηφόρȣ τῶ Βλεμμύδȣ πάντα τὰ φισικὰ ἐν συνόψ. [95]

65. Βιβλίον α' μήκοις, ἐνδεδυμένον δέρματι κυανῷ, ἔσι δ' ἐν αὐτῷ ταῦτα · Ἑρμείȣ Φιλοσόφȣ εἰς τὸν Φαῖδρον τῶ Πλάτωνος ἐξήγησις, ἐν τρισὶ βιβλίοις. Σχόλιά τινος ἀνωνύμου εἰς τὰ β' τῶν ὑσέρων ἀναλυτικῶν. Παρεκβολαὶ ὑπὸ τῶ Δαμασκίȣ εἰς τὸ α' περὶ ὀρανῶ. Ἰατρικὰς ὑπορείας κ̣ λύσεις περὶ ζώων, Κασπὶȣ ἰατροσοφισȣ. Πορφυρίȣ εἰς τὰς κατηγορίας ἐξήγησις κατὰ πεῦσιν κ̣ ἀπόκρισιν. Τὰ θεολογούμενα τῆς ἀριθμητικῆς. Ἀδαμαντίȣ σοφισȣ φισιογνωμικὰ βιβλία β'. [188]

66. Βιβλίον β' μήκοις πάνυ λεπὸν, ἐνδεδυμένον δέρματι κυανῷ, ἔσι δ' ἐν αὐτῷ ταῦτα · Ἀρισοτέλοις περὶ ψυχῆς βιβλία γ'. Πρόκλȣ Διαδόχȣ Φισικὴ σοιχείωσις. Ἀλεξάνδρȣ Ἀφεςδισιέως περὶ κράσεως κ̣ αὐξήσεως. [52]

67. Βιβλίον β' μήκοις πάνυ λεπὸν, ἐνδεδυμένον δέρματι φαιῷ, ὃ καλȣσι rouano, ἔσι δ' ἐν αὐτῷ τὸ περὶ παραμυθίας τῆς φιλοσοφίας Βοηθίȣ εἰς ε' βιβλία διαιρούμενον, ἃ μετῆγαγεν Μάξιμος ὁ Πλανȣδης εἰς τὴν ἑλλάδα διάλεκτον ἐκ τῆς λατινικῆς φωνῆς. [100]

68. Βλεμμύδȣ Φισικὰ κατὰ ἐπιτομήν, ἔσι δὲ βιβλίον γ' μήκοις, ἐνδεδυμένον δέρματι μέλανι. [96]

69. Βιβλίον γ' μήκοις, ἐνδεδυμένον δέρματι κροκώδϞ, εἰσὶ δ' ἐν αὐτῷ Πλάτωνος οἵδε λόγοι · Ἀξίοχος ἢ περὶ θανάτȣ, Γοργίας ἢ περὶ ρητορικῆς. Λȣκιανȣ διάλογοί τινες ὅτοι · Ζεὺς τραγῳδὸς, Ζεὺς ἐλεγχόμενος, Ἁλιεὶς ἢ ἀναβιȣντες. [430]

70. Βιβλίον α' μήκοις, ἐνδεδυμένον δέρματι κυανῷ, ἔσι δὲ σχόλια Ὀλυμπιοδώρȣ εἰς τὸν Γοργίαν, κ̣ Ἀλκιβιάδΰυ κ̣ Φαίδωνα. [400]

71. Βιβλίον β' μήκοις μεγάλȣ, ἐνδεδυμένον δέρματι κυανῷ, περιέχ δ' ἐν αὐτῷ ταῦτα · Ἀρισοτέλοις Φισικὴ ἀκρόασις, μετὰ σχολίων ἐν τῷ μαργέλῳ τῶ βιβλίȣ κ̣ ψυχαγωγῶν ἐν τῷ κειμένῳ, βιβλία η'. Τȣ αὐτȣ περὶ γυνέσεως κ̣ φθορᾶς βιβλία β'. Περὶ ζώων μορίων βιβλία ε'. Περὶ ζώων πορείας ἕπ. Ἕπ, περὶ μνήμης κ̣ ἀναμνήσεως. Ἕπ, περὶ ὕπνȣ καὶ τῆς καθ' ὕπνον μαντικῆς. Ἕπ, τὸ περὶ ἐνυπνίων. Ἕπ, τὸ περὶ ζώων κινήσεως. Πάντα μετὰ σχολίων τινῶν κ̣ ὑποσημειώσεων ἐν τῷ μαργέλῳ κ̣ ψυχαγωγιῶν. [50]

72. Βιβλίον γ' μήκοις μεγάλȣ, ἐνδεδυμένον δέρματι ποικιλοχρόῳ, οἷόν τε μάρμαρον ἐρυθρὸν, ὃ καλȣσι βȣλγάρε madri, ἔχ δ' ἐν αὐτῷ πρῶτον γραμματικά τινα περὶ πνευμάτων. Ἔπειτα, τὰ φισικὰ Ἀρισοτέλοις βιβλία η', μετὰ σχολίων κ̣ ψυχαγωγιῶν ἐν τῷ μαργέλῳ. Καὶ περὶ ὀρανȣ βιβλία δ'. Ἔσι δὲ πάνυ παλαιόν. [51]

73. Ἰαμβλίχȣ ἀπόκρισις πρὸς τὴν Πορφυρίȣ ἐπισολὴν καὶ λύσις τῶν ἐν αὐτῷ ἀπορημάτων περὶ τῶν Αἰγυπτίων μυσηρίων, βιβλίον α' μήκοις, ἐνδεδυμένον δέρματι μέλανι. [288]

74. Ἑρμείȣ ϟόλια εἰς τὸν Πλάτωνος Φαῖδρον, βιβλίον α´ μήκοις, ἐνδεδυμένον δέρμαπ μέλανι, εἰσὶ δὲ βιβλία τεία. [189]

75. Ζώσιμος πεεὶ τῆς ἱεϱᾶς τέχνης, ἤτοι τῆς κοινῶς λεγομένης ϟϱχημίας, βιβλίον γ´ μήκοις μεγάλου, ἐνδεδυμένον δέρμαπ ἐρυϑεῷ, ἐν ᾧ εἰσι κỳ ἄλλοι πολλοὶ τῶν φιλοσόφων τῶν μετερχομένων τὴν τέχνlυ ταύτlυ, οἷόν ἐστιν ὁ Δημόκριτος ὁ Ἀβδηείτης, κỳ Διόσκουϱος, κỳ Συνέσιος, Στέφανος Ἀλεξανδρεὺς, Ὀλυμπιόδωϱος, κỳ ἄλλοι ϊνές. [244]

76. Ἔπ, τὸ αὐτὸ βιβλίον Ζωσίμου, ἐνδεδυμένον δέρμαπ φαιῷ, ὃ καλοῦσι ϱοβάνω, ἐν ᾧ ἔπ εἰσι κỳ ἕτεροι πεεὶ τῆς ἐνεργείας ἤτοι· Ἡλιόδωϱος, Χειστανὸς, Θεόφϱαστος, Ἱεϱότιος, Ἀρχέλαος, Πελάγιος, Ὀστάνης, Ὀλυμπιόδωϱος, κỳ ἕτεροι, ἔσι δὲ α´ μήκοις. [243]

77. Ἔπ δὲ βιβλίον πεεὶ τῆς αὐτῆς ἐνεργείας γ´ μήκοις, ἐνδεδυμένον δέρμαπ πορφυϱομόρμάεῳ, εἰσὶ δ´ ἐν αὐτῷ · Δημόκριτος, Διόσκουϱος, Συνέσιος, Στέφανος Ἀλεξανδρεὺς, κỳ Ζώσιμος. [289]

78. Ἀειστίδȣ τȣ ῥήτοϱος λόγοι ιζ´, μετά ϊνων ϟολίων καὶ ὑποσημειώσεων ἐν τῷ μϱγιάλῳ τῆ βιβλίȣ ϊύπου, ἔσι δὲ α´ μήκοις, ἐνδεδυμένον δέρμαπ κυανῷ, ἐν μεμβϱάνῳ γέγϱαμμένον. [43]

79. Παχυμέεσις μελέται εἰς τὰ πϱογυμνάσματα τῆς ῥηπεικῆς καὶ εἰς τὰς τάσεις, βιβλίον β´ μήκοις, ἐνδεδυμένον δέρμαπ κυανῷ. [423]

80. Α´. Ἑρμογένοις ῥηπεικὴ μετὰ ϟολίων καὶ Ἀφθονίȣ πϱογυμνάσματα, α´ μήκοις μεγάλου κỳ παχὺ, ἐνδεδυμένον δέρμαπ κιτείνω· μέχει τῶν ϟημάτων μόνον. [193]

81. Β´. Ἔπ, τῆ αὐτῆ τὸ αὐτὸ βιβλίον, α´ μήκοις μεγάλου, ἐνδεδυμένον δέρμαπ κυανῷ, μετὰ ϟολίων, κỳ μετ´ Ἀφθονίȣ πϱογυμνάσματα· λείποσι αἱ ἰδέαι. [194]

82. Γ´. Ἔπ, τὸ αὐτὸ τῆ αὐτῆ, α´ μήκοις, ἐνδεδυμένον δέρμαπ κυανῷ, μετὰ ϟολίων, εἰσὶ δὲ μόνον αἱ τάσεις, ȣ πολλȣ ἄζϊον. [195]

83. Δ´. Ἔπ, τὸ αὐτὸ τῆ αὐτῆ, βιβλίον β´ μήκοις, ἐνδεδυμένον δέρμαπ κιτείνω· [197]

84. Ε´. Ἔπ, τὸ αὐτὸ βιβλίον τῆ αὐτῆ, δευτέϱου μήκοις μεγάλου, ἐνδεδυμένον δέρμαπ πϱασίνω. [198]

85. ϛ´. Ἔπ, τὸ αὐτὸ τῆ αὐτῆ, βιβλίον γ´ μήκοις μεγάλου κỳ πλατὺ, ἐν μεμβϱάνῳ. [201]

86. Α´. Δημοσθένοις μετὰ ϟολίων λόγοι ιη´, τὸ μὲν κείμϱνον γεγϱαμμένον γϱάμμασιν ἐρυϑεῖς, τὰ δὲ ϟόλια διὰ μέλανος, βιβλίον β´ μήκοις μεγάλου, ἐνδεδυμένον δέρμαπ κροκώδ κατὰ τὸ χϱῶμα. [143]

87. Β´. Βιβλίον β´ μήκοις, ἐνδεδυμένον δέρμαπ πϱασίνω, εἰσὶ δ´ ἐν αὐτῷ λόγοι Δημοσθένοις κα´, ὧξ ϟϱχῆς δηλονόπ ἕως τῆ κατὰ Ἀνδροπωνος, κỳ ἐπιστολαὶ αὐτῷ. Καὶ Ἀειστίδȣ τῆ ῥήτοϱος λόγοι κε´, βιβλίον ϟϱιστον κỳ καλῶς γεγϱαμμένον. [144]

88. Γ´. Ἔπ, Δημοσθένοις λόγοι ιζ´, ὧν ἡ ϟϱχὴ λείπει, βιβλίον γ´ μήκοις μεγάλου, ἐνδεδυμένον δέρμαπ ἐρυϑεῷ. [147]

89. Δ'. Ἔπ, τᾶ αὐτᾶ βιβλίον α' μήκοις, ἐνδεδυμένον δέρματι φαιῷ, ἤτοι ῥοβάνῳ, εἰσὶ δ' ἐν αὐτῷ μόνον λόγοι ϛ'. [148]

90. Ε'. Ἔπ, τᾶ αὐτᾶ βιβλίον τὸ αὐτὸ, α' μήκοις, ἐνδεδυμένον δέρματι κροκώδη, εἰσὶ δ' ἐν αὐτῷ λόγοι ια', δέχονται ἐκ τῶν Ὀλυνθιακῶν. [150]

91. Α'. Διοδώρου τᾶ Σικελιώτου ἱστορίαι δέκα τὸν ἀριθμὸν, δεχόμμαι ἀπὸ τῆς ια' μέχει τῆς κ', ἔτι δὲ βιβλίον α' μήκοις, ἐνδεδυμένον δέρματι πορφυρῷ. [158]

92. Β'. Ἔπ, τᾶ αὐτᾶ ἱστορίαι ζ', δεχόμμαι ἀπὸ τῆς ια' ἕως ιζ', α' μήκοις, ἐν δέρματι ῥοβάνῳ. [157]

93. Ἔπ, τᾶ αὐτᾶ Διοδώρου ἱστορίαι ε', αἱ καλούμμαι Βιβλιοθήκη, δέχονται ἀπὸ α' ἕως τῆς ε', βιβλίον α' μήκοις, ἐνδεδυμένον δέρματι πορφυρῷ. [159]

94. Βιβλίον α' μήκοις, ἐνδεδυμένον δέρματι κυανῷ, ἔτι δ' ἐν αὐτῷ Σωπάτρου διαίρεσις ῥητο-ρικῶν ζητημάτων, καὶ Δίωνος τᾶ Χρυσοστόμου Ῥοδιακοὶ λόγοι β'. Τοῦ αὐτᾶ καὶ περὶ βα-σιλείας λόγοι δ'. [483]

95. Βιβλίον α' μήκοις, ἐνδεδυμένον δέρματι κυανῷ, ἔχει δ' ἐν αὐτῷ ταῦτα · Δίωνος τᾶ Χρυσο-σόμου περὶ βασιλείας λόγοι δ'. Διωνισίου Λογγίνου περὶ ὕψοις λόγου· Θεμιστίου λόγος περὶ τῶν ἠτυχηκότων ἐπὶ Οὐάλεντος. Τοῦ αὐτᾶ ἐπὶ τῆς εἰρήνης Οὐάλεντος. Τοῦ αὐτᾶ προτρεπτικὸς Οὐαλεντινιανῷ νέῳ. Τοῦ αὐτᾶ ὑπατικὸς εἰς τὸν αὐτοκράτορα Ἰοβιανόν. Τοῦ αὐτᾶ εἰς τὸν αὐτοκράτορα Κωνσάντινον. Εἰσὶ δὲ καὶ προλεγόμμα τῶν στάσεων Ἑρμο-γένοις. [173]

96. Βιβλίον γ' μήκοις μεγάλου, ἐνδεδυμένον δέρματι πρασίνῳ, εἰσὶ δέ τινες ὑπομνήσεις περὶ πολλῶν καὶ διαφόρων ὑποθέσεων· Καί τινες ζητήσεις καὶ προβλήματα διάφορα. Καὶ Πλουτάρχου ἐπιστολὴ πρὸς Πολλιανὸν καὶ Εὐρυδίκην, καὶ ἕτερα. [486]

97. Μαξίμου τᾶ Πλανούδου γραμματικὴ, γ' μήκοις, δέρματι ἐρυθρῷ ἐνδεδυμένον. [354]

98. Πινδάρου Ὀλύμπια καὶ Πύθια, μετὰ σχολίων, α' μήκοις μικρῷ, δέρματι πρασίνῳ ἐνδε-δυμένον. [424]

99. Ἐξήγησις εἰς τὰ Ὀλύμπιά τε καὶ Πύθια τᾶ Πινδάρου, ἄνευ τᾶ κειμένου, β' μήκοις, δέρματι κροκώδη ἐνδεδυμένον. [179]

100. Λεξικὸν τᾶ Κυρίλλου, ἢ τᾶ Δαμασκηνοῦ, ὅτι οὐκ ἔτι ἡ ἐπιγραφὴ, μήκοις α', ἐνδεδυμένον δέρματι κυανῷ. [337]

101. Ἔπ, τὸ αὐτὸ, οἶμαι τῶν αὐτῶν διδασκάλων, λείπει δὲ καὶ αὐτῷ ἡ ἐπιγραφὴ, α' μήκοις, ἐν-δεδυμένον δέρματι λευκῷ, ἐν μεμβράνῳ γεγραμμένον. [338]

102. Σουίδας. Ἔτι δὲ βιβλίον α' μήκοις πάνυ παχὺ, ἐν δέρματι πρασίνῳ ἐνδεδυμένον. [462]

103. Εὐσταθίου ἐξήγησις εἰς τὴν Ὀδύσσειαν τᾶ Ὁμήρου, βιβλίον α' μήκοις μεγάλου, ἐνδεδυμένον δέρματι μέλανι. [226]

104. Ὁμήρου Ἰλιὰς μέχρι τῆ μ, μετὰ τῆς Εὐσταθίε ἐξηγήσεως, ἐν μεμβράνῳ, ἔτι δὲ α' μήκοις, ἐνδεδυμένον δέρματι πρασίνῳ. [402]

105. Ἐπ, Εὐσταθίε ἐξήγησις εἰς τέσσαρας ῥαψῳδίας Ὁμήρου Ἰλιάδος, ἤτοι κ, λ, μ, ν, ἔτι δὲ βιβλίον α' μήκοις, δέρματι ἐρυθρῷ ἐνδεδυμένον. [223]

106. Ἐπ, Εὐσταθίε ἐξήγησις εἰς ἓξ ῥαψῳδίας Ὁμήρου Ἰλιάδος ξ, ο, π, ρ, σ, τ, βιβλίον α' μήκοις, ἐνδεδυμένον δέρματι κυανῷ. [224]

107. Ἐπ, τῆ αὐτῆ ἐξήγησις εἰς πέντε ῥαψῳδίας Ὁμήρου Ἰλιάδος, ἤτοι υ, φ, χ, ψ, ω, α' μήκοις, δέρματι κιτρίνῳ ἐνδεδυμένον. [225]

108. Βιβλίον α' μήκοις, ἐνδεδυμένον δέρματι κυανῷ, ἔτι δ' ἐν αὐτῷ τάδε · Ἀπολλοδώρου βιβλιοθήκη, κ̀ Δίωνος Χρυσοστόμου ῥητορικὴ κ̀ μελέται τινὲς. Ἐπ τε Θεμιστίε φιλοσόφε λόγοι ς', οἳ οὐκ εἰσι τετυπωμένοι. [35]

109. Βιβλίον β' μήκους μικρῆ, ἐνδεδυμένον δέρματι μέλανι, περιέχει δ' ἐν αὐτῷ ταῦτα · Ἡφαιστίωνος ἐγχειρίδιον περὶ μέτρων. Διονυσίε Ἁλικαρνασσέως περὶ τῶν Θουκυδίδου ἰδιωμάτων. Ἐπιστολαὶ Ἰουλιανῦ τῦ Παραβάτου πρὸς τὸν μέγαν Βασίλειον κ̀ πρὸς ἄλλοις τινὰς. Βασιλείε τῦ μεγάλου λόγοι πρὸς τὲς νέους ὅπως ἂν ὀφεληθεῖεν ἐκ τῶν ἑλλωικῶν μαθημάτων. Διογένους τῦ Κυνικοῦ ἐπιστολαί. Αἰσχίνε ἐπιστολαί. Κράτητος ἐπιστολαί. Ἰουλιανῦ ἔτι ἐπιστολαί. Ἱπποκράτους ἐπιστολαί. Ἀρταξέρξε κ̀ Ὑστάνε ἐπιστολαί. Δημοκρίτου πρὸς Ἱπποκράτην ἐπιστολαί. Δαρείε βασιλέως πρὸς Ἡράκλειτον Ἐφέσιον ἐπιστολαί. Εὐριπίδου Ἑκάβη. Σοφοκλέους Ἠλέκτρα. Ὁμηρόκεντρα, ἀπελῆ. Ὀππιανῦ ἁλιευτικῶν βιβλίον ἕν. Ἀριστοτέλους περὶ ἀρετῶν. [255]

110. Βιβλίον α' μήκοις μικρῆ, ἐνδεδυμένον δέρματι πρασίνῳ, ἔτι δ' ἐν αὐτῷ ἅπασα ἡ πραγματεία Ἰουστίνε τῦ μάρτυρος. [291]

111. Βιβλίον α' μήκοις, ἐνδεδυμένον δέρματι ἐρυθρῷ, ἔτι δ' ἐν αὐτῷ τάδε · Ἀσκληπίε σχόλια εἰς τὴν Νικομάχου ἀριθμητικήν. Νικομάχου ἔτι ἀριθμητική. Κλεομήδους κυκλικὴ θεωρεία. Ταπανῦ πρὸς Ἕλληνας. Γρηγορίε ᾿ξ λόγος περὶ ψυχῆς πρὸς Ταπανόν. Πλήθων περὶ ἀρετῶν. Τοῦ αὐτῦ ἀπλήψεις ὑπὲρ Ἀριστοτέλους πρὸς τὲς τῆ Σχολαρίε. Βησσαρίωνος ζητήματά τινα πρὸς τὸν Γεμιστὸν κ̀ τὸν Πλήθωνα. Γεμιστῦ ἀπόκρισις περὶ τῆ δημιουργῦ τῦ ἑαυτῦ. Ἑτέρα ἀπόκρισις τῦ αὐτῦ. Τοῦ αὐτῦ περὶ ὧν Ἀριστοτέλης διαφέρεται πρὸς Πλάτωνα. Τοῦ αὐτῦ συγκεφαλαίωσις Ζωροασρείων τε κ̀ Πλατωνικῶν δογμάτων. Τοῦ αὐτῦ χωρογραφία Θεσσαλίας. Τινὰ ἐκ τῆ Πολυβίε περὶ τῆ τῆς Ἰταλίας σχήματος. [70]

112. Βιβλίον β' μήκοις μικρῆ, ἐνδεδυμένον δέρματι ἐρυθρῷ, ἔχει δ' ἐν αὐτῷ ταῦτα · Νικομάχου ἁρμονική. Δομνίνε φιλοσόφε Λαρισσαίε περὶ ἀριθμητικῆς. Ἐπ, Νικομάχου ἀριθμητικὴ μετὰ σχολίων τινῶν παλαιῶν. Εὐκλείδου γεωμετρικὰ στοιχεῖα μετὰ σχολίων, εἰσι δὲ μέχρι τῆ α' τῶν στερεῶν. [388]

113. Βιβλίον μήκοις γ', ἐνδεδυμένον δέρματι κυανῷ, εἰσὶ δ' ἐν αὐτῷ · Σχόλιά τινα εἰς Ὅμηρον. Μιχαὴλ ὁ Σύγκελλος περὶ τῆς τῶν η' μερῶν τῷ λόγου συντάξεως. Ἐπ, τινὰ σχόλια κὴ ἑρμηνεῖαι εἰς τὴν τῷ Ὁμήρου Ἰλιάδα μέχρι τῷ λ. [470]

114. Βιβλίον γ' μήκοις μεγάλου, ἐνδεδυμένον δέρματι κιτείνῳ, ἔτι δ' ἐν αὐτῷ τάδε· Σύνταξις τῷ Συγκέλλου περὶ τῶν η' μερῶν τῷ λόγου. Ἰωάννη Χάρακος περὶ ἐγκλινομένων. Νήφωνος μοναχοῦ περὶ τῶν η' μερῶν τῷ λόγου. Νικήτα τῷ Ἡρακλείας τροπάεια εἰς τὰ ἐπίθετα τῷ Διὸς κὴ Διονύσου, κὴ Ἀθηνᾶς κὴ τῶν ἄλλων. Καὶ περὶ ὀρθογραφίας, καὶ στίχοι ἰαμβικοὶ περὶ τῶν ἀνισοσύχων, κὴ περὶ τῶν ἀνυποτάκτων, κὴ αὐθυποτάκτων ῥημάτων, καὶ περὶ συντάξεως. Χοιροβοσκῷ κανόνες τινὲς γραμματικῆς. Περὶ μέτρων ποιητικῶν. Ἐπ, Μιχαήλου τῷ Συγκέλλου περὶ τῆς τῶν η' μερῶν τῷ λόγου συντάξεως. [471]

115. Βιβλίον β' μήκοις, ἐνδεδυμένον δέρματι ἐρυθρῷ, ἔτι δ' ἐν αὐτῷ · Θέων Ἀλεξανδρεὺς εἰς τοὺς προχείρους κανόνας τῆς ἀστρονομίας σὺν τοῖς κανονίοις, κὴ Ἰωάννης ὁ γραμματικὸς περὶ τῆς κατασκευῆς κὴ χρήσεως τῷ ἀστρολάβου, κὴ ἄλλα τινά. [276]

116. Ἐπ, τὸ αὐτὸ βιβλίον τῷ αὐτῷ, ὁμοίως τῷ πρώτῳ, β' μήκοις, ἐνδεδυμένον δέρματι ἐρυθρῷ κὴ αὐτό· [277]

117. Γεωργίῳ Παχυμέρῳ ἅπαντα τὰ φισιολογικὰ Ἀριστοτέλους ἐν συνόψ, ἄνευ τῶν πολιτικῶν, κὴ οἰκονομικῶν κὴ ῥητορικῶν. Ἐπ δὲ καὶ Ψελλῷ εἰς τὰ δ' μαθήματα, βιβλίον α' μήκοις, ἐν δέρματι κιτείνῳ ἐνδεδυμένον. [420]

118. Βιβλίον γ' μήκοις μεγάλου, ἐνδεδυμένον δέρματι μέλανι, ἔτι δ' ἐν αὐτῷ · Θέωνος Σμυρναίου μαθηματικὰ χρήσιμα εἰς τὴν τῷ Πλάτωνος ἀνάγνωσιν. Εὐκλείδου κατοπλικά. Ἥρωνος γεωδαισία. Ἰσαὰκ μοναχοῦ περὶ ὀρθογωνίων τετραγώνων. Εὐκλείδου τινὰ ἄλλα. Ἥρωνος... [278] (Cetera desiderantur.)

# ESSAI DE CATALOGUE MÉTHODIQUE

## DES MANUSCRITS GRECS DE FONTAINEBLEAU.

En tête du manuscrit Vossianus gr. in-fol. 67 de la bibliothèque de l'Université de Leyde, on trouve un cahier de huit feuillets, qui contient le début d'un essai de catalogue méthodique des manuscrits grecs de Fontainebleau. Ce cahier ne compte que quarante-deux notices, qui sont l'œuvre de Constantin Palæocappa.

On remarquera d'assez nombreuses différences de rédaction entre cet essai et le catalogue méthodique imprimé plus haut [1].

## ΘΕΟΛΟΓΙΚΑ.

### A

1. Θηκαρᾶ ὕμνοι κỳ εὐχαὶ λεγόμθμαι εἰς Ͷὰς ὥρας Ͷῆς ἐκκλησίας ἐν τῷ ναῷ, κỳ εἰς Ͷὰς ᾠδὰς Ͷ᷒ ψαλῆρος κα᷒ ἡμέραν. Τοῦ ἁγίʊ πατρὸς ἡμῶν ἀββᾶ Θαλασίʊ Ͷ᷒ Λίϐυος περὶ ἀγάπης κỳ ἐγκρατείας, ⲡⲣὸς Παῦλον πρεσϐύτερον, ἑκατοντάδες δ', κỳ περὶ διαφόρων ὑποθέσεων ἐκκλησιαϛικῶν. Τοῦ μακαρίʊ Ἰωάννʊ Ͷ᷒ Καρπαθίʊ κεφάλαια ἐκκλησιαϛικὰ ριζ'. Τοῦ αὐτ᷒ ⲡⲣὸς Ͷοὶς ἀπὸ Ͷῆς Ἰνδίας ἀποϛρέψαντας μοναχοὺς κεφάλαια ϛϛ'. Τοῦ ἁγίʊ πατρὸς ἡμῶν Νείλʊ περὶ ⲡⲣοσευχῆς κεφάλαια ρξϛ'. Τοῦ ἁγίʊ πατρὸς ἡμῶν Νείλʊ περὶ ⲡⲣοσευχῆς. Τοῦ ἁγίʊ Διαδόχʊ, ἐπισκόπʊ πόλεως Φωτικῆς Ͷῆς Ἠπείρʊ Ͷ᷒ Ἰλλυρικοῦ, κεφάλαια ρ', περὶ διαφόρων ὑποθέσεων ἐκκλησιαϛικῶν. Τοῦ ἐν ἁγίοις πατρὸς ἡμῶν Μαξίμʊ περὶ ἀγάπης κỳ ἄλλων ἐκκλησιαϛικῶν ὑποθέσεων ἑκατοντάδες δ'. Τοῦ ἁγίʊ πατρὸς ἡμῶν Συμεὼν Ͷ᷒ Νέʊ θεολόγʊ περὶ διαφορᾶς ⲡⲣοσοχῆς κỳ ⲡⲣοσευχῆς. Τοῦ ἁγίʊ Μάρκʊ περὶ μετανοίας. Ταῦτα περιέχεται ἐν τῷ ἐπιγεγραμμένῳ βιϐλίῳ Ἀββᾶ Θαλασίʊ ἑκατοντάδες, καὶ ὀφφίκιόν Ͷε Ͷῆς ἐκκλησίας· ἔϛι Ͷὸ βιϐλίον β' μικρ᷒ μήκοις, κεκαλυμμένον δέρματι κυανῷ. [1]

### B

2. Ἀββᾶ Μάρκʊ περὶ παραδείσʊ κỳ νόμʊ πατρικοῦ. Περὶ Ͷῶν οἰομένων ἐξ ἔργων δικαιοῦ-

[1] Les numéros entre crochets à la fin de chaque article renvoient aux numéros d'ordre du catalogue alphabétique de Fontainebleau.

θαι. Περὶ μετανοίας τῆς πᾶσι πάντοτε προσηκούσης. Τοῦ αὐτῦ ἀββᾶ ὑπόκρισις πρὸς τὶς ὑπερ̃ωντας περὶ τῦ θείυ βαπλίσματος. Ἀντίγραφον παρὰ Νικολάυ πρὸς Μάρκον ἀσκητήν. Τοῦ αὐτῦ συμβουλία νοὸς πρὸς τὴν ἑαυτῆ ψυχήν. Τοῦ αὐτῦ ἀντιβολὴ πρὸς χολαστικόν. Ἡσυχίυ πρεσβυτέρυ πρὸς Θεόδυλον λόγος ψυχωφελὴς περὶ νήψεως καὶ ἀρετῆς κεφαλαιώδης. Τὰ λεγόμενα ἀντίρρητικὰ κὶ εὐκτικά. Διαδόχου, ἐπισκόπυ Φωτικῆς, κεφάλαια πρακτικά. Τοῦ ἁγίυ Νείλυ περὶ ἀκτημοσύνης, κὶ περὶ τῶν τελῶν τρόπων τῆς εὐχῆς. Λόγος τῦ ἁγίυ Ἀρσενίυ ἄνευ ἐπιγραφῆς τῆς ὑποθέσεως. Τοῦ ἁγίυ Μάρκου κεφάλαια νηπτικά. Ταῦτα τὸ βιβλίον τῦ γ΄ μήκοις, τὸ δέρματι κιρρῷ κεκαλυμμένον, διαλαμβάνει, ὗ ἡ ἐπιγραφή· Ἀββᾶ Μάρκου διάφορα. [2]

A

3. Τοῦ ἁγίυ Γρηγορίυ τῦ Θεολόγυ πρὸς διαφόροις ἐπισκόποις. Ταῦτα ἐν τῷ ἐπιγεγραμμένῳ βιβλίῳ Ἀγαθημέρυ γεωγραφία, τῷ δέρματι πορφυρῷ κεκαλυμμένῳ, διαλαμβάνεται. [3]

A

4. Ἀθανασίυ ἐξήγησις εἰς τὶς προφήτας. Λόγοι ιζ΄ εἰς διαφόροις ἑορτὰς τῶν ἁγίων κὶ ὑποθέσεις πολλῶν ἁγίων κὶ ἱερῶν διδασκάλων, ὧν τὸν κατάλογον κατὰ ἀλφάβητον εὑρήσεις ἐν τῇ ἀρχῇ τῦ βιβλίυ, ὃν διὰ τὸ πλῆθος εἴασαμὲν. Ἔστι δὲ τὸ βιβλίον α΄ μήκοις πάνυ μέγα παχύ τε κὶ παλαιόν, ἐν περγαμίνῳ, δέρματι χλωρῷ κεκαλυμμένον, ὗ ἡ ἐπιγραφή· Ἀθανασίυ ἐξήγησις εἰς τὶς προφήτας. [10]

B

5. Συναγωγαὶ διάφοροι διαφόρων ὑποθέσεων παρὰ πολλῶν κὶ διαφόρων ἁγίων συναχθεῖσαι εἰς διαφόροις ὑποθέσεις. Βίος τῆς ὁσίας Μαρίας τῆς Αἰγυπτίας. Χρυσοστόμου λόγος περὶ κατανύξεως. Τοῦ αὐτῦ ἐπίλυσις τῦ Πάτερ ἡμῶν. Τοῦ ἁγίυ Ἀθανασίυ κατὰ Ἀρειανῶν λόγοι τρεῖς. Τοῦ ἁγίυ Ἀναστασίυ ὑποκρίσεις πρὸς τὰς ἐπενεχθείσας αὐτῦ ἐπερωτήσεις παρὰ τινων ὀρθοδόξων περὶ διαφόρων κεφαλαίων. Ταῦτα τὸ τῦ α΄ μήκοις μεγάλου βιβλίον, δέρματι κυανῷ κεκαλυμμένον, περιέχει, ὗ ἡ ἐπιγραφή· Ἀθανάσιος καὶ ἄλλα πολλὰ τῆς θείας Γραφῆς. [11]

B

6. Θεοδώρυ Πτωχοπροδρόμου περὶ τῆς ἡμέρας τῶν Φώτων, πῶς ὁ Θεολόγος λαμπροτέραν αὐτὴν ἐκάλεσε τῆς Χριστῦ γεννήσεως. Περὶ τῦ νηστεύειν τὰς τετραδοπαρασκευάς. Ἔπι, περὶ τῦ εἰ χρὴ ἐσθίειν κρέας ἐν αὐταῖς ταῖς ἡμέραις, εἰ τύχη ἑορτὴ δεσποτική. Περὶ τῦ εἰ δέχεται τὴν νοερὰν ψυχὴν μετὰ τὸ ἐξεικονισθῆναι τὸ ἔμβρυον. Ὅτι τῦ ἁμαρτάνειν ἡμεῖς ἐσμεν αἴτιοι κὶ ἐχ ἡ φύσις. Περὶ τῦ εἰ ὅρῳ ὑπόκειται ἡ ζωὴ ἑκάστου. Περὶ τῆς ἁγίας τριάδος, καὶ

ἄλλων τινῶν κεφαλαίων θεολογικῶν. Ταῦτα τὸ τᾶ β΄ μικρᾶ μήκοις βιβλίον, δέρματι κυανῷ κεκαλυμμένον, πελέχᾳ, ὃ ἡ ἐπιγϼαφή· Ἀμμωνίᾳ περὶ ὁμοίων καὶ διαφόρϼν λέξεων. [23]

Γ

7. Μιχαήλου τᾶ Ψελλᾶ ἑρμηνεία εἰς τὰ Ἄσματα τῶν ᾀσμάτων. Ἐν τῷ τᾶ β΄ μήκοις βιβλίῳ, δέρματι κυανῷ κεκαλυμμένῳ, ὃ ἡ ἐπιγϼαφή· Ἀμμώνιος καὶ Μαναασῆς. [24]

Α

8. Ἀναϛασίᾳ, πατειάρχου Θεουπόλεως, κỉ Κυείλλᾳ Ἀλεξανδρείας ἔκθεσις τῆς ὀρθοδόξᾳ πίϛεως. Ἔπ, Κυείλλᾳ περὶ τειάδος. Γρηγϼείᾳ τᾶ Θαυματουργϼᾶ θεολογία. Χρυσοϛόμου περὶ τειάδος. Νικηφόϼου πατειάρχου ἔκθεσις πίϛεως. Μητροφάνοις, ἐπισκόπου Σμύρνης, ἔκθεσις πίϛεως. Σχολαείᾳ, πατειάρχου Κωνϛαντινουπόλεως, ὑπολογία ϖϼὸς τὸν Ἀμηϼᾶν ἐρϼτή- σαντα περὶ τῆς τῶν χειϛιανῶν πίϛεως. Θεοφίλου, πατειάρχου Ἀντιοχίας, ϖϼὸς Αὐτόλυκον ἕλληνα περὶ τῆς τῶν χειϛιανῶν πίϛεως, κỉ ὅτι τὰ θεῖα λόγια τὰ καθ᾽ ἡμᾶς ἀρχαιότεϼα κỉ ἀληθέϛεϼά εἰσι τῶν αἰγυπιιακῶν τε καὶ ἑλληνικῶν, κỉ πάντων τῶν ἄλλων συγγϼαφέων. Θαδδαίᾳ τᾶ Πηλεισιώτου κατὰ Ἰουδαίων. Ἐν τῷ τᾶ α΄ μήκοις μεγάλου βιβλίῳ, δέρ- ματι ἐρυθϼῷ κεκαλυμμένῳ, ὃ ἡ ἐπιγϼαφή· Ἀναϛασίᾳ καὶ ἄλλων περὶ πίϛεως καὶ κατὰ Ἰουδαίων. [27]

Β

9. Ἀναϛασίᾳ ἀποκρίσεις τινὲς ϖϼὸς τὰς ἐνεχθείσας αὐτῷ ἐπεϼϼτήσεις παϼά τινων ὀρθοδόξων, ἐν κεφαλαίοις κϛ΄, ὧν ὁ κατάλογϼς ἐν τῇ ἀϼχῇ τᾶ βιβλίᾳ. Ἐν τῷ τᾶ γ΄ μήκοις βιβλίῳ παλαιῷ, ἐν περγαμίνῳ, δέρματι μέλανι κεκαλυμμένῳ, ὃ ἡ ἐπιγϼαφή· Ἀναϛάσιος. [28]

Α

10. Κυείλλᾳ, ἀϼχιεπισκόπου Ἀλεξανδρείας, ἐπιϛολὴ ϖϼὸς Νεϛόϼιον, ἀϼχιεπίσκοπον Κωνϛαντι- νουπόλεως, ἐν ᾗ ϖϼοϼβάλλεται κεφάλαια τῆς πίϛεως ιβ΄, κỉ τὸν μὴ συγκαταπεθιμένον τούτοις ὑποβάλλεται τὸ ἀνάθεμα. Θεοδωρήτου τῶν αὐτῶν κεφαλαίων ἀνατϼοπαί, καὶ ἐπιϛολὴ ϖϼὸς τὸν ἀϼχιεπίσκοπον Κυείλλον. Τοῦ αὐτῷ Κυείλλᾳ ἐπιϛολὴ ϖϼὸς Εὐόπλιον ἐπίσκοπον, κỉ ἀπολογίαι τῶν κεφαλαίων, ὅπου ἐϛὶν ὁϼᾶν κỉ τὰς ἀνατϼοπὰς πάσας. Τοῦ αὐτῷ λόγϼς περὶ τῆς ἐνανθϼωπήσεως τᾶ Θεᾶ λόγϼυ. Ἔπ, τᾶ αὐτῷ ὑπομνηϛικὸν ϖϼὸς Εὐλάβιον. Τοῦ αὐτῷ ϖϼὸς τὸν ἐπίσκοπον Σούκενσον ἐπιϛολαὶ δύο. Τοῦ αὐτῷ ἔπ περὶ ἐνανθϼωπήσεως τᾶ υἱᾶ κỉ λόγϼυ τᾶ Θεᾶ. Ἔπ, τᾶ αὐτῷ περὶ εἰκόνων. Βασιλείᾳ τᾶ μεγάλου ἐκ τᾶ εἰς τὸν ἅγιον Βαϼλαὰμ λόγϼυ ὁμολογία τῆς πίϛεως. Ἐν τῷ τᾶ ϖϼώτου μεγάλου μήκοις βιβλίῳ, νεωϛὶ

49

γεγραμμένῳ, δέρματι κυανῷ κεκαλυμμένῳ, ᾗ ἡ ἐπιγραφή· Ἀντιόχου μοναχοῦ θεολογικά τινα. [29]

B

11. Ἀντιόχου παραινέσεις περὶ διαφόρων ὑποθέσεων ἐκκλησιαστικῶν πρὸς Εὐστάθιον, ἐν κεφαλαίοις ρλ΄. Ἐν τῷ τοῦ β΄ μικρῷ μήκοις βιβλίῳ, δέρματι κροκώδει κεκαλυμμένῳ, ᾗ ἡ ἐπιγραφή· Ἀντιόχου παραινέσεις. [30]

A

12. Ἀπολιναρίου εἰς τοὺς ρν΄ ψαλμοὺς τοῦ Δαβὶδ μετάφρασις ἔπεσιν ἡρωϊκοῖς. Ἐν τῷ τοῦ γ΄ μήκοις βιβλίῳ, δέρματι χλωρῷ κεκαλυμμένῳ, ᾗ ἡ ἐπιγραφή· Ἀπολιναρίου μετάφρασις εἰς τὸν ψαλτῆρα. [32]

B

13. Ἀπολιναρίου μετάφρασις εἰς τὸν ψαλτῆρα, ἐν τῷ τοῦ δ΄ μήκοις βιβλίῳ, δέρματι χλωρῷ κεκαλυμμένῳ. Ἔστι δὲ τὸ βιβλίον σφαλμάτων μεστὸν, ἀκαλλέσι γράμμασι γεγραμμένον ὑπό τινος ἀναλφαβήτου. Εἶτα καὶ πολλὰ τῶν ἐπῶν διὰ τῶν ψαλμῶν παραλέλειπται, καί τινες τῶν ψαλμῶν, ὡς ἔστι ῥάδιον ἰδεῖν. [33]

N

14. Συναγωγὴ καὶ ἐξήγησις τῶν ἱστοριῶν, ὧν ὁ ἐν ἁγίοις ἐμνήσθη Γρηγόριος ὁ Θεόλογος ἐν τῷ ἐπιταφίῳ τοῦ ἁγίου Βασιλείου. Ἀργυροπύλου λύσεις ὑποριῶν καὶ ζητημάτων τινῶν θεολογικῶν καὶ φυσικῶν. Ἀπόδειξις ὅτι τὸ Πνεῦμα τὸ ἅγιον ἐκ ἐκπορεύεται ἐκ τοῦ Υἱοῦ. Λειτουργία ἐξηγημένη. Ἐν τῷ τοῦ β΄ μικρῷ μήκοις παχέος βιβλίῳ, δέρματι κυανῷ κεκαλυμμένῳ, ᾗ ἡ ἐπιγραφή· Ἀριστοτέλοις προβλήματα. [57]

Γ

15. Νικολάου, ἀρχιεπισκόπου Μεθώνης, περὶ τῆς τοῦ ἁγίου Πνεύματος ἐκπορεύσεως. Τοῦ αὐτοῦ περὶ ἀζύμων. Πέτρου Ἀντιοχείας ἀντίγραμμα πρὸς τὸν Κωνσταντινουπόλεως κύριον Μιχαῆλον. Δημητρίου τοῦ Τορνίκου περὶ τῆς ἐκπορεύσεως τοῦ ἁγίου Πνεύματος. Εὐστρατίου, μητροπολίτου Νικαίας, ἔκθεσις τῆς γεγονυίας διαλέξεως, πρὸς Γροσολάνον, ἀρχιεπίσκοπον Μεδιολάνων, περὶ τοῦ ἁγίου Πνεύματος. Πέτρου Λατίνου διάλεξις περὶ τοῦ ἁγίου Πνεύματος μετὰ Ἰωάννου τοῦ Φουρνῆ. Ζήτει ἐν τῷ τοῦ δευτέρου μικρῷ μήκοις βιβλίῳ, δέρματι ἐρυθρῷ κεκαλυμμένῳ, ᾗ ἡ ἐπιγραφή· Ἀριστοφάνοις Πλοῦτος καὶ ἄλλα διάφορα. [60]

B

16. Ἀρμ̔υοπύλου ἔκθεσις πεὶ τῆς ὀρθοδόξε πίστεως. Ἔλεγχός τις κατὰ Λατίνων Ματθαίε
ἱερέως. Ἐν τῷ τε a´ μήκοις βιβλίῳ, δέρματι μιλτώδι, ᾗ ἡ ἐπιγραφή· Ἀρμ̔υό-
πουλος. [62]

Γ

17. Ἐρωτήματά τινα χριστιανικὰ κ̀ διάφορα. Ἱκεσία τις πρὸς βασιλεῖς, ἐν ᾗ ἔςι κ̀ ὅρκος ᾧ
χρῶνται οἱ Ἰουδαῖοι, ὁποῖός ἐςι κ̀ ὅπως χρὴ γίνεθαι τοῦτον. Ἡ κατὰ τε Χρυσοςόμου συ-
αχθείσα σύνοδος. Ἀρμ̔υοπύλου πεὶ ὧν οἱ κατὰ καιρὸς αἱρετικοὶ ἔδοξαν. Ζήτει ἐν
τῷ τε a´ μήκοις παχέος βιβλίῳ, δέρματι πορφυρῷ κεκαλυμμένῳ, ᾗ ἡ ἐπιγραφή·
Ἀρμ̔υόπουλος. [63]

E

18. Ἀρμ̔υοπύλου πεὶ ὀρθοδόξε πίστεως. Τοῦ αὐτε πεὶ αἱρετικῶν. Ἐν τῷ τε β´ μήκοις μικρο-
τάτου βιβλίῳ, δέρματι ὑπομέλανι κεκαλυμμένῳ, ᾗ ἡ ἐπιγραφή· Ἀρμ̔υόπουλος. [65]

A

19. Ἀσκητικὴ πολιτεία γυναίων τε κ̀ ἐνδόξων ἀνδρῶν, ἧς ἡ ἀρχὴ λείπει, κ̀ τὸ τε συγγράψαντος
ὄνομα. Ἔςι τὸ βιβλίον β´ μήκοις, πάνυ παλαιὸν κ̀ ἐς κάλλος γεγραμμένον, ἐν χάρτῃ
δαμασκίνῳ, δέρματι χλωρῷ κεκαλυμμένῳ, ᾗ ἡ ἐπιγραφή· Ἀσκητικὴ πολιτεία. [68]

B

20. Ταπανε λόγος πρὸς Ἕλληνας. Γρηγορίε λόγος πεὶ ψυχῆς πρὸς Ταπανόν. Ἐν τῷ τε a´ μή-
κοις βιβλίῳ, δέρματι ἐρυθρῷ κεκαλυμμένῳ, ᾗ ἡ ἐπιγραφή· Ἀσκληπός. [70]

A

21. Βασιλείε ἀντιρρητικοὶ λόγοι κατὰ Εὐνομίε. Εἶτα, ἡ Ἑξαήμερος αὐτε. Καὶ Γρηγορίε Νύσης
λόγοι διάφοροι, κ̀ ἐγκώμια πολλῶν ἁγίων ὧν ὁ κατάλογος ἐν τῇ τε βιβλίε ἀρχῇ.
Ταῦτα ἐν τῷ τε a´ μικρῷ μήκοις παχέος βιβλίῳ, δέρματι λευκῷ κεκαλυμμένῳ, ᾗ ἡ
ἐπιγραφή· Βασιλείε Ἑξαήμερος. [77]

B

22. Βασιλείε Ἑξαήμερος. Ἀθανασίε πεὶ πλείςων κ̀ ἀναγκαίων ζητημάτων τῶν παρὰ τῇ θεία
Γραφῇ ἀπορουμένων, καὶ παρὰ πᾶσι χριστιανοῖς γινώσκεθαι ὀφειλομένων. Ἐν τῷ τε

β' μήκοις μεγάλου βιβλίῳ, ἐν περγαμίνῳ, δέρματι κυανῷ κεκαλυμμένῳ, ὖ ἡ ἐπιγραφή· Βασιλείε Ἐξαήμερος. [78]

Γ

23. Βασιλείε Ἐξαήμερος. Βίος τε αὐτῷ. Βίος τε ἁγίε Γρηγορίε τε Θεολόγου. Ἐν τῷ τε γ' μήκοις βιβλίῳ, δέρματι κυανῷ κεκαλυμμένῳ, ὖ ἡ ἐπιγραφή· Βασιλείε Ἐξαήμερος. [79]

Δ

24. Βασιλείε Ἐξαήμερος. Τοῦ αὐτῷ ἐγκώμιον εἰς τοὺς ἁγίους τεσσαράκοντα μάρτυρας. Τοῦ αὐτῷ περὶ εἱμαρμένης. Τοῦ ἁγίε Ἐπιφανίε περὶ τῶν ιβ' λίθων. Ἐν τῷ τε γ' μήκοις παχέος βιβλίῳ, δέρματι κροκώδ κεκαλυμμένῳ, ὖ ἡ ἐπιγραφή· Βασιλείε Ἐξαήμερος καὶ ἄλλα. [80]

Ε

25. Βασιλείε Ἐξήγησις εἰς τὸν Ἡσαΐαν, κ Χρυσοστόμου λόγοι ιϛ', οἱ περὶ ἱερωσύνης. Ἐν τῷ τε α' μικρῷ μήκοις βιβλίῳ, ἐν περγαμίνῳ, δέρματι κυανῷ κεκαλυμμένῳ, ὖ ἡ ἐπιγραφή· Βασιλείε εἰς τὸν Ἡσαΐαν. [81]

Ζ

26. Βασιλείε Ἐξήγησις εἰς τὸν Ἡσαΐαν. Ἐν τῷ τε α' μήκοις βιβλίῳ, δέρματι κυανῷ κεκαλυμμένῳ, ὖ ἡ ἐπιγραφή· Βασιλείε Ἐξήγησις εἰς τὸν Ἡσαΐαν. [82]

Α

27. Βαρλαὰμ μοναχοῦ λόγοι περὶ τῆς τε ἁγίε Πνεύματος ἐκπορεύσεως. Κυρίλλε ἐπιστολὴ πρὸς Νεστόριον. Θεοδωρήτου ἐπιστολὴ πρὸς Κύριλλον. Κυρίλλε λόγος περὶ τῆς ἐνανθρωπήσεως τε Θεε λόγου. Τοῦ αὐτῷ πρὸς Σούκενσον περὶ δογμάτων Νεστορίε. Τοῦ αὐτῷ ὅτι Χριστὸς ὁ Ἰησοῦς καλεῖται. Ἀθανασίε λόγος μικρὸς περὶ τῶν ἁγίων εἰκόνων. Ἐν τῷ τε β' μήκοις βιβλίῳ, δέρματι κοκκίνῳ κεκαλυμμένῳ, ὖ ἡ ἐπιγραφή· Βαρλαὰμ μοναχοῦ περὶ τε ἁγίε Πνεύματος. [84]

Α

28. Βίοι ἁγίων τῶν τῷ ἰανουαρίῳ μηνὶ ἀναγινωσκομένων, παρὰ διαφόρων διδασκάλων συγγραφέντες. Ἐν τῷ τε α' μήκοις βιβλίῳ, δέρματι ἐρυθρῷ κεκαλυμμένῳ, ὖ ἡ ἐπιγραφή· Βίοι ἁγίων· [85]

Β

29. Βίοι ἁγίων τῶν τὸν ἀπρίλιον, μάϊον κ αὔγουστον μῆνα ἀναγινωσκομένων, κ ἐγκώμια παρὰ

διαφόρων διδασκάλων σιωπηθέντες, ὧν ὁ κατάλογος ἐν τῇ τῦ βιβλίῦ ἀρχῇ. Ἐν τῷ τῦ α' μήκοις ἐν περγαμίνῳ βιβλίῳ, δέρματι ἐρυθρῷ κεκαλυμμένῳ, ὖ ἡ ἐπιγραφή· Βίοι ἁγίων· [86]

Γ

30. Βίοι κỳ ἐγκώμια διαφόρων ἁγίων παρὰ διαφόρων συγγραφέων συγγραφθέντες, ὧν ὁ κατάλογος ἐν τῇ ἀρχῇ τῦ βιβλίῦ. Ἐν τῷ τῦ α' μήκοις βιβλίῳ, ἐν περγαμίνῳ, δέρματι μιλτώδι κεκαλυμμένῳ, ὖ ἡ ἐπιγραφή· Βίοι ἁγίων. [87]

Δ

31. Βίοι ἁγίων διάφοροι. Βίος Γρηγορίῦ, Ἀκραγαντίνων ἐπισκόπου. Μαρτύριον Κλήμεντος, πάπα Ῥώμης. Βίος Ἐφραὶμ, ἐπισκόπου Χερσῶνος. Βίος κỳ πολιτεία Στεφάνε τῦ Νέῦ μάρτυρος. Πράξεις τῦ ἁγίῦ ἀποστόλου Ἀνδρέε κỳ ἐγκώμιον. Μαρτύριον τῆς ἁγίας Βαρβάρας. Βίος τῦ ἁγίῦ Νικολάῦ, ὧν πάντων τὸν κατάλογον εὑρήσεις ἐν τῇ ἀρχῇ τῦ βιβλίῦ. Ἔσι δὲ τὸ βιβλίον α' μήκοις, ἐν περγαμίνῳ, παλαιότατον, δέρματι μιλτώδι κεκαλυμμένον, ὖ ἡ ἐπιγραφή· Βίοι ἁγίων πατέρων κỳ λόγοι διάφοροι. [88]

Ε

32. Γρηγορίῦ Νύσης εἰς τὸν βίον κỳ τὰ θαύματα τῦ ἁγίῦ Γρηγορίῦ τῦ θαυματουργῦ. Μαρτύριον τῦ ἁγίῦ μεγαλομάρτυρος Πλάτωνος. Βίος κỳ πολιτεία τῦ ἁγίῦ Ἀμφιλοχίῦ, ἐπισκόπου Ἰκονίῦ· Βίος κỳ πολιτεία τῦ ἁγίῦ Γρηγορίῦ, ἐπισκόπου Ἀκραγαντίνων. Μαρτύριον τῆς ἁγίας μεγαλομάρτυρος Αἰκατερίνης. Κλήμεντος, ἐπισκόπου Ῥώμης, περὶ τῶν πράξεων κỳ ὁδῶν τῦ ἁγίῦ ἀποστόλου Πέτρῦ, αἷς κỳ ὁ αὐτῦ συμπεριείληπται βίος. Μαρτύριον τῦ ἁγίῦ ἱερομάρτυρος κỳ ἀρχιεπισκόπου Ἀλεξανδρείας Πέτρῦ. Μαρτύριον τῦ ἁγίῦ Μερκουρίῦ. Βίος κỳ πολιτεία τῦ ἁγίῦ πατρὸς ἡμῶν Ἀλυπίῦ. Μαρτύριον τῦ ἁγίῦ Ἰακώβῦ τῦ Πέρσῦ. Βίος κỳ πολιτεία τῦ ἁγίῦ πατρὸς ἡμῶν Στεφάνε τῦ Νέῦ. Ὑπόμνημα εἰς τὸν εὐαγγελισὴν Ματθαῖον. Ἐν τῷ τῦ α' μήκοις παλαιῷ βιβλίῳ, ἐν περγαμίνῳ, δέρματι κυανῷ κεκαλυμμένῳ, ὖ ἡ ἐπιγραφή· Βίοι ἁγίων ιϛ'. [89]

Ζ

33. Βίος τῦ Χρυσοστόμου, κỳ τῦ ἁγίῦ μάρτυρος Στεφάνε τῦ Νέῦ. Ἐν τῷ τῦ β' μήκοις παλαιῷ βιβλίῳ, δέρματι χλωρῷ κεκαλυμμένῳ, ὖ ἡ ἐπιγραφή· Βίος Χρυσοστόμου. [90]

Θ

34. Εὐσεβίε τε Παμφίλου εἰς τὸν βίον Κωνσαντίνε τε μεγάλου. Ἐν τῷ τε α' μήκοις βιβλίῳ, δέρματι ἐρυθρῷ κεκαλυμμένῳ, ᾧ ἡ ἐπιγραφή · Βίος Κωνσαντίνε τε μεγάλου. [92]

N

35. Ἡ θεία λειτουργία Γρηγορε'ε τε Θεολόγου. Ἐν τῷ τε α' μήκοις βιβλίῳ, δέρματι κυανῷ κεκαλυμμένῳ, ᾧ ἡ ἐπιγραφή · Γαλλως θεραπευτική. [115]

A

36. Γρηγορείε, Ναζιανζε ἐπισκόπου, λόγοι κς' εἰς διαφόροις ὑποθέσεις. Πεῶτος εἰς τὰς καλέσαντας κὶ μὴ ἀπαντήσαντας μετὰ τὸν πρεσβύτερον ἐν τῷ Πάσχα. Δεύτερος εἰς τὸν ἑαυτῷ πατέρα κὶ εἰς τὸν μέγαν Βασίλειον. Τείπος εἰς τὰς μετὰ τὴν χειροτονίαν · οἱ δ' ἐφεξῆς καταλελέχαται ἐν τῇ τε βιβλίε ἀρχῇ. Παράφρασις ἁπλῆς εἰς τὸν Ἐκκλησιαστήν. Βιβλίον α' μήκοις, δέρματι κοκκίνῳ κεκαλυμμένον, παλαιότατον, ἐν περγαμίνῳ γεγραμμένον, ᾧ ἡ ἐπιγραφή · Γρηγόρεος ὁ Ναζιανζε. [119]

B

37. Γρηγορείε τε Ναζιανζε λόγοι ιθ', ὧν ὁ πεῶτος εἰς τὰ ἅγια Θεοφάνια, ὁ δεύτερος ἐπιτάφιος εἰς τὸν μέγαν Βασίλειον · οἱ δ' ἐφεξῆς ἐν τῇ ἀρχῇ τε βιβλίε καταλελέχαται. Βιβλίον α' μήκοις παλαιόν, ἐν περγαμίνῳ, δέρματι Φοινικῷ κεκαλυμμένον, ᾧ ἡ ἐπιγραφή · Γρηγόρεος ὁ Ναζιανζε. [121]

Γ

38. Γρηγορείε τε Ναζιανζε λόγοι ις'. Τούτων οἱ μὲν δύο πεῶτοι εἰς τὸ ἅγιον Πάσχα, ὁ δὲ τείπος εἰς τὴν καινὴν κυριακήν · οἱ δ' ἐφεξῆς εἰς ἄλλας ὑποθέσεις, ὧν ὁ κατάλογος ἐν τῇ ἀρχῇ τε βιβλίε. Βιβλίον α' μήκοις μικρῦ παλαιόν, ἐν περγαμίνῳ, ἐς κάλλος γεγραμμένον κὶ ὀρθόγραφον, κεκαλυμμένον δέρματι χλωρῷ, ᾧ ἡ ἐπιγραφή · Γρηγόρεος ὁ Ναζιανζε. [121]

Δ

39. Γρηγορείε τε Ναζιανζε λόγοι ις'. Τούτων οἱ μὲν δύο πεῶτοι εἰς τὸ ἅγιον Πάσχα, ὁ δὲ γ' εἰς τὴν καινὴν κυριακήν · οἱ δ' ἑξῆς εἰς διαφόροις ὑποθέσεις, ὧν ὁ κατάλογος ἐν τῇ ἀρχῇ τε

βιβλίε. Ἔςι δὲ βιβλίον α΄ μήκοις, πάνυ μέγα κỳ παλαιὸν, ἐν περγαμίωῷ, δέρματι φοινικῶ κεκαλυμμένον, ὃ ἡ ἐπιγραφή· Γρηγόρεος ὁ Ναζιανζῦ. [122]

## E

40. Γρηγορίε τῦ Ναζιανζῦ λόγοι λζ΄. Ἀπολογητικὸς ὑπὲρ τῆς εἰς Πόντον φυγῆς. Πρὸς Ὅις καλέσαντας ἐν τῇ ἀρχῇ κỳ μὴ ἀπαντήσαντας μετὰ τὸν πρεσβύτερον ἐν τῶ Πάρα. Εἰς Καισάρειον τὸν ἀδελφὸν ἐπιτάφιος. Εἰς τὴν ἀδελφὴν τὴν ἰδίαν Γοργονίαν ἐπιτάφιος. Εἰρηνικοὶ δύο, κỳ οἱ καθ᾽ ἑξῆς. Βιβλίον α΄ μήκοις μεγάλου πάνυ παλαιὸν κỳ πλατὺ, ἐν περγαμίωῷ, δέρματι χλωρῷ κεκαλυμμένον, ὃ ἡ ἐπιγραφή· Γρηγόρεος ὁ Ναζιανζῦ. [123]

## Z

41. Γρηγορίε τῦ Ναζιανζῦ λόγοι κ΄. Εἰς Γρηγόρεον τὸν ἀδελφὸν Βασιλείε ἐπιςάντα μετὰ μίαν τῆς χειροτονίας ἡμέραν. Εἰς τὸν ἑαυτῦ πατέρα ἰωνίκα ἐπέτρεψεν αὐτῶ φρονπίζειν κỳ τῆς Ναζιανζῦ ἐκκλησίας. Εἰρηνικοὶ δύο. Τοῦ αὐτῦ Ἀπολογητικὸς καὶ περὶ ἱερωσύνης, καὶ οἱ καθ᾽ ἑξῆς. Βιβλίον α΄ μικρῦ μήκοις, πάνυ παλαιὸν, ἐν περγαμίωῷ, δέρματι κυανῷ κεκαλυμμένον, ὃ ἡ ἐπιγραφή· Γρηγόρεος ὁ Ναζιανζῦ. [124]

## H

42. Γρηγορίε τῦ Ναζιανζῦ λόγοι ιϛ΄. Εἰς τὸ Πάρα κỳ εἰς τὴν βραδυτῆτα. Εἰς τὸ ἅγιον Πάρα καὶ εἰς τὴν καινὴν κυριακήν. Εἰς τὴν Πεντηκοςήν. Εἰς Οὓς λόγοις καὶ εἰς τὸν ἐξισωτὴν Ἰουλιανόν. Εἰς Τὰ ἅγια Θεοφάνια, ἤτοιν γενέθλια. Εἰς Βασίλειον ἐπιτάφιος, καὶ οἱ καθ᾽ ἑξῆς. [125] (Cetera desiderantur.)

# V

## CATALOGUE DES MANUSCRITS GRECS

DE

### GUILLAUME PÉLICIER,

AMBASSADEUR DE FRANÇOIS I<sup>er</sup> À VENISE.

### 1539-1542,

———

Le catalogue des manuscrits grecs de l'évêque de Montpellier, Guillaume Pélicier, nous a été conservé, en une copie qui forme un petit cahier de papier de 58 pages in-folio, couvert en parchemin, sans aucun titre, tout en grec, d'une assez médiocre écriture du milieu du XVI<sup>e</sup> siècle. C'est aujourd'hui le manuscrit 3068 du fonds grec de la Bibliothèque nationale [1].

Dans ce catalogue, qui renferme deux cent cinquante-deux articles, on distingue trois parties. La première comprend les cent soixante-trois manuscrits (n<sup>os</sup> 1-163) presque tous copiés à Venise et dans les villes voisines par les soins de ce prélat pendant le temps de son ambassade, entre les années 1539 et 1542. La deuxième ne contient que dix-sept manuscrits (n<sup>os</sup> 164-180), qualifiés de Παλαιότατα βιϐλία (ce terme ne s'applique réellement qu'aux onze premiers), qui proviennent sans doute d'acquisitions diverses faites à la même époque. La troisième partie est tout entière consacrée aux livres grecs imprimés, au nombre de cinquante-six (n<sup>os</sup> 181-236); elle est suivie d'un supplément (n<sup>os</sup> 237-252), qui donne les titres des manuscrits omis dans la première partie [2].

Rappelons que, sauf peut-être quelques volumes, aucun des manuscrits grecs rapportés de Venise par Guillaume Pélicier n'est venu accroître au XVI<sup>e</sup> siècle la collection royale. Ceux de ces manuscrits qui sont aujourd'hui conservés à la Bibliothèque nationale y sont entrés seulement dans la seconde moitié du XVIII<sup>e</sup> siècle; la plupart des autres sont maintenant dispersés à Berlin, Leyde ou Oxford [3].

---

[1] Les anciennes cotes de ce manuscrit sont : « Ung. — Codex Colb[ertinus] 2276. — Regius 2813. A: a. » Il semble que ce soit lui qui est ainsi désigné dans le catalogue des manuscrits du président de Mesmes, imprimé par Montfaucon (*Bibliotheca bibliothecarum mss.*, II, 1326, *d*) : « Catalogus librorum Pelissionis, grec, in-fol., en papier. » On a dans le manuscrit grec 3064 (anc. Colbert, 2145), fol. 33-65, une copie de ce catalogue, faite au XVII<sup>e</sup> siècle.

[2] Le catalogue des manuscrits grecs de Guillaume Pélicier a déjà été publié dans la *Bibliothèque de l'École des Chartes*, 1885, t. XLVI, p. 54-83 et 594-610 (et tirage à part de 76 pages in-8°). Montfaucon en avait donné une traduction latine abrégée dans sa *Bibliotheca bibliothecarum mss.*, II, 1198-1202.

[3] Sur les vicissitudes diverses de ces manuscrits, voir l'Introduction.

1. Ψαλτήριον τῦ Δαβίδ.

2. Θεοφυλάκτου εἰς τὸ κατὰ Μαρκὸν κ̣ Ἰωάννlυ εὐαɪ̈έλιον.

3. Χρυσοσόμου εἰς τὸ κατὰ Ἰωάννlυ εὐαɪ̈έλιον ὁμιλίαι. Μαρτύριον τῶν ἁγίων Εὐτράπη, Αὐ-ξεντίη, Εὐγψυίη, Μαρδαρείη κ̣ Ὀρέσου. Βίος κ̣ μᾰρτύειον Ἀναςασίη μοναχοῦ. Ἐπάνοδος τῦ λειψάνη τῦ ἀγίη Ἀναςασίη ὀκ Περσίδος εἰς τὸ μοναςήειον αὐτῦ. Θαῦμα τῦ ἀγίη Ἀνα-ςασίη ὀν μεεικῇ διηγήσι χ̣ὐόμϼον ὀν Ῥώμη τῇ πόλι πεεὶ τῆς θυγατρὸς τῦ ἐπισκόπου δρπως ὑπὸ γῆς ἀκαθάρτου ἐλευθερωθείσης. Σωφρονίη, πατειάρχου Ἰερσολύμων, ἐγ-κώμιον εἰς τὸν ὁσιομάρτυρα Ἀναςασίον, ἀπελές.

4. Ἰρηγρείη, ἐπισκόπου Ναζιανζῦ, κατὰ Ἰουλιανῦ σηλιτευτικὸς λόγος ϖρῶτος. Τοῦ αὐτῦ λόγος δεύτερος. Τοῦ ὀν ἀγίοις πατρὸς ἡμῶν Ἰρηγρείη, ἀρχιεπισκόπου Κωνςαντινουπόλεως, τῦ Θεολόγου, λόγος εἰς τὸν δἔιοσπὴν Ἰουλιανόν.

5. Εὐαɪ̈έλιον κατὰ Ἰωάννlυ, Ἰωάννη, ἐπισκόπου Κωνςαντινουπόλεως, τῦ Χρυσοσόμου.

6. Βίβλος γραφικῶν ζητημάτων κ̣ ἐπιλύσεων ὀκ διαφόρων βιβλίων τῦ Ὠριγένους συνηθροισμένη ὑπὸ τῶν ςὰ θεῖα σοφῶν· Βασιλείη κ̣ Ἰρηγρείη, σὺν βραχείᾳ τινὶ κατ᾽ ἀρχὴν ἐπισολῇ Ἰρηγρείη τῦ Θεολόγου, κ̣ μετ᾽ αὐτὴν ϖρολόγῳ ἀνωνύμου τινός.

7. Ἰουςίνη λόγος ἠθικὸς ϖρὸς Ζῆναν κ̣ Σέρηνον ἀδελφοῖς. Ἀθηναγόρου Ἀθηναίη, φιλοσόφη χειςιανῦ, πεεὶ ἀναςάσεως τῶν νεκρῶν. Τοῦ αὐτῦ ϖρεσβεία πεεὶ χειςιανῶν αὐτοκράτορσι Μάρκῳ Αὐρηλίῳ Ἀντωνίνῳ κ̣ Αὐρηλίῳ Κομμόδῳ, Ἀρμενιακοῖς, Σαρμαρικοῖς, τὸ δὲ μέγισον φιλοσόφοις. Τοῦ ἀγίη Ἐπιφανίη πεεὶ μέτρων κ̣ σαθμῶν. Ὁμολογία τῦ ἀγίη Ἰωσήφ, πατειάρχου Κωνςαντινουπόλεως, σύντομος. Τοῦ ἀγίη Ἐπιφανίη πεεὶ τῶν δώδεκα λίθων τῶν ὀν τῷ λογίῳ τῦ ἱερῦ ἐμπεπηγμένων· Τοῦ ἀγίη Ἰωάννη Δαμασκηνῦ πεεὶ τῦ ἀντιξοισίη λόγος.

8. Ἰωάννη μοναχοῦ βίβλος θεολογικὰ πολλὰ συνεχομένη τῷ Κοσμᾷ, ἐπισκόπῳ Μαιουμᾶ.

1. On trouvera en notes l'indication des cotes qu'ont successivement reçues les manuscrits de Guillaume Pélicier dans les collections du collège des Jésuites de Clermont, de Gérard Meerman, de Thomas Phillipps, et dans les différentes bibliothèques où ils sont aujourd'hui dispersés.

2. Clermont, 68; Meerman, 125; Oxford, Misc. 201.

3. Clermont, 119; Meerman, 77 et 108; Phillipps, 1437 et 1458 (Berlin).

4. Clermont, 103; Meerman, 68; Phillipps, 1430 (Berlin); avec note de Cl. Naulot.

5. Clermont, 118; Meerman, 50; Phillipps, 1419 (Berlin).

6. Clermont, 85; Meerman, 58; Phillipps, 1423 (Berlin). Au folio 2, on lit : Ἀνέγνω ζωΐηω Ναυλὼτ ἔπι Χειςῦ αφογ´, 1573.

7. Clermont, 83; Meerman, 129; Oxford, Misc. 212. A la fin du premier des opuscules que contient ce manuscrit, on lit le nom du copiste : Οὐαλεείανος ὁ Ἀλεβίη, κανονικὸς τῆς πολιτίας τῦ Σωτῆρος ἡμῶν, ζωΐηω ἔγραψεν βίβλον, 1532. Voir Coxe, Catalogus codicum manuscriptorum bibliothecæ Bodleianæ pars prima (Oxford, 1853, in-4°), p. 770. C'est un des volumes qui portent la note de possession de Claude Naulot.

8. Clermont, 154; Meerman, 141; Phillipps, 1476 (Berlin).

Νικηφόρου πρεσβυτέρου τῶ Βλεμμίδου λόγος περὶ πίστεως. Βασιλείου τῶ μεγάλου περὶ
ὑρανῶ, ὀλίγον. Σευηριανῦ ἐπισκόπου περὶ τῆς γῆς, ὀλίγον. Θεοδωρήτου, ἐπισκόπου Κύρρου,
περὶ τὸ κατ᾽ εἰκόνα κỳ ὁμοίωσιν ὁ περὶ ψυχῆς λόγος ἐξαίρετος. Περὶ τῶ πῶς ἡ ψυχὴ τῷ
σώματι ἡγεῖται. Περὶ σώματος. Τοῦ ἁγίου Κυρίλλου περὶ τῶ ἐμφυσήματος, ἐκ Θησαυρῶν,
κỳ ἀκολούθως ἄλλα ἵνα Βασιλείου, Χρυσοστόμου, Ἀθανασίου, Γρηγορίου, κỳ ἄλλων θεολόγων.
Ἰωάννου, ἐπισκόπου Κωνσταντινουπόλεως, περὶ πίστεως λόγος.

9. Γρηγορίου, ἀρχιεπισκόπου Νύσης, περὶ ἀνθρώπου κτίσεως. Τοῦ αὐτῦ περὶ ψυχῆς. Τοῦ αὐτῦ
ἐξήγησις εἰς τοὺς παρὰ Ματθαίῳ μακαρισμούς.

10. Γνῶμαι Εὐαγγελίου ἁγίων κỳ διαφόρων ἀνδρῶν.

11. Τοῦ μακαρίου Θεοδωρήτου εἰς τὰ ἄπορα τῆς θείας Γραφῆς κατ᾽ ἐκλογήν. Τοῦ αὐτῦ εἰς τὴν
πρώτην βίβλον τῶν Παραλειπομένων. Τοῦ αὐτῦ εἰς δευτέραν τῶν Παραλειπομένων.
Τοῦ αὐτῦ Θεοδωρήτου εἰς τοὺς Προφήτας καὶ τὰς ἐκδόσεις, δι᾽ ἣν αἰτίαν ἐκδέδονται ὑπὸ
τῶν ἑβδομήκοντα, ἔτι δὲ ὑπὸ Ἀκύλα, Θεοδοτίωνος, Συμμάχου κỳ τῶ ἁγίου Λουκιανῦ,
Ἰωσήπου τε κỳ τῶν β᾽ ἀνωνύμων, κỳ ἐν ποίοις χρόνοις ἐκδέδονται κỳ εὕρυνται αἱ αὐτα'
ἐκδόσεις.

12. Βίβλος ἀνώνυμος, ὗ ἀρχὴ μὲν ἐιαύτη· Ἀγαμαί σε, ἀγαπητὲ ἀδελφὲ Ῥήγινε, τῆς ἀγαθῆς
προαιρέσεώς σου κỳ εὐμαθείας.

13. Ἔκθεσις πίστεων τῶν ἁγίων τελακοσίων δέκα κỳ ὀκτὼ πατέρων τῶν ἐν Νικαίᾳ, κỳ διδασκαλία
θαυμαστὴ κỳ ὠφέλιμος ἀνωνύμου. Τοῦ ἁγίου Ἀναστασίου ὑποκρίσεις πρὸς τὰς πρὸς ὀρθο-
δόξοις περὶ διαφόρων κεφαλαίων. Λέξεις τῆς πρὸς Ῥωμαίους ἐπιστολῆς. Λέξεις τῆς
πρὸς Κορινθίους α᾽ ἐπιστολῆς. Λέξεις τῆς πρὸς Κορινθίους δευτέρας. Λέξεις τῆς πρὸς
Γαλάτας ἐπιστολῆς. Λέξεις τῆς πρὸς Ἐφεσίους ἐπιστολῆς. Λέξεις τῆς πρὸς Κολοσσαεῖς ἐπι-
στολῆς. Λέξεις τῆς πρὸς Θεσσαλονικεῖς α᾽ ἐπιστολῆς. Λέξεις τῆς πρὸς Θεσσαλονικεῖς
β᾽ ἐπιστολῆς. Λέξεις τῆς πρὸς Τιμόθεον πρώτης ἐπιστολῆς. Λέξεις τῆς πρὸς Τιμόθεον δευ-
τέρας ἐπιστολῆς. Λέξεις τῆς πρὸς Τίτον ἐπιστολῆς. Λέξεις τῆς πρὸς Ἑβραίους ἐπιστολῆς.
Ἀντίρρησις κỳ ἀνασκευή. Λέξεις Ὁμηρικαὶ ἐκ τῆς Ὀδυσσείας βίβλου. Λέξεις ἐκ τῆς
Ἡσιόδου βίβλου. Λέξεις τῶ Ψελλῦ πολιτικοὶ ἑρμηνεύοντες. Αἱ φωναὶ τῶν ζώων. Ἐπιστολὴ
τῶ Χρυσοστόμου ὑπὸ τῆς ἐξορίας πρὸς Ὀλυμπιάδα ἐν Κωνσταντινουπόλ.

14. Βίβλος ἄλλη συνεχομένη λδ᾽ λόγοις θεολογικοῖς, ὧν ὁ πρῶτος ἄρχεται οὕτως· Πανταχοῦ
μὲν εὐλαβοῦς διανοίας δεῖ, κỳ τὰ ἑξῆς.

15. Ἀπολιναρίκ μετάφρασις εἰς τὸν ψαλτῆρα, καὶ Ἰωάννκ Γεωμέτρκ, ὲν οἷς ἔξραψε καὶ
Εὐδοκία Αὐξούςη, κ̀ διὰ ἰάμβων Δωρόϑεος Ἱεροσολυμίτης.

16. ΕὐαΓέλιον κατὰ Ἰωάννκ, μετ' ἐξηγήσεως.

17. Ἄλλος τόμος σωέχων κεφάλαια λ', ὧν τὸ μὲν ϖρῶτον ἄρχεται ὕτως · Αὐτὴ ἡ βίβλος
χλύέσεως ὐρανῶ κ̀ γῆς φησὶν ἡ Γραφή. Ἐν τῶ αὐτῷ ὑπεστι Ὀκταπεύχος, ἧς ἡ ὰρχὴ ἐστιν ·
Θεός ἐστι μὲν ἀνενδέης φύσις, αὐτὴ ἑαυτῇ αὐτάρκης, κ̀ ἐφεξῆς. Ἀρχὴ τῶν Βασιλέων.
Βασιλεία Σολομῶντος.

18. Ἐπιστολαὶ κυροῦ Ἰωάννκ Ζωναρᾶ, κ̀ ϖρωτοσυγκρίτου κ̀ δρουΓαρίκ τῆς Βίγλας, τὸν ὰριθ-
μὸν τασαράκοντα ὀξ. Μέϑοδος τῦ εὑρεῖν πόσα κουκκία κρατεῖ εἰς χεῖρας ὁυῆς.

19. Ὑπόϑεσις εἰς τὰς Παροιμίας. Ἐκκλησιαςῆς. Ἄσματα ἀσμάτων. Παροιμίαι Σολομῶντος
μετ' ἐξηγήσεως Ὀλυμποδώρου. Αὖται αἱ παιδεῖαι Σολομῶντος αἱ ἀδιάκριτοι, ἂς ὀξ-
εξράψαντο οἱ φίλοι Ἐζεκίκ, τῦ βασιλέως τῆς Ἰουδαίας. Ἐκκλησιαςῆς. Ῥήματα Ἐκκλη-
σιαςοῦ, υἱῦ Δαβὶδ, βασιλέως Ἰσραὴλ, ὲν Ἱερουσαλὴμ, μετ' ἐξηγήσεως. Ἄσμα ἀσμά-
των ὅ ἐστι Σολομών. Τοῦ ϑεοφιλεστάτου Ὀλυμποδώρου διακόνε ὑπόϑεσις εἰς τὸν Ἰώβ.
Τοῦ αὐτῦ ἄλλη ὑπόϑεσις εἰς τὸν αὐτόν.

20. Ἰὼβ βίβλος, Ὠριγένοις μετὰ ϑεοπνεύστου ἑρμιννείας.

21. Τοῦ ϑεοφιλεστάτου Ὀλυμποδώρου διακόνε ὑπόϑεσις εἰς τὸν Ἰώβ, ταύτη τῇ ϖροτέρη,
ἀλλ' ὲν ἄλλω τόμω γεγραμμένη σὺν ταῖς ϖροϑεωρείαις εἰς κεφάλαια λγ'.

---

15. Clermont, 98; Meerman, 121; Phillipps, 1463
(Berlin); avec note de Cl. Naulot.

16. Clermont, 70; Meerman, 52; Phillipps, 1420
(Berlin). Au folio 1 : Ταύτω ἀπέγνω Κλ. ὁ Ναυ-
λῶτ Κοιλαδεὺς, ἔπι Χειστῦ ἀφογ', 1573. —
Au verso du dernier feuillet on lit, après
huit vers, la souscription suivante du copiste
du manuscrit : Ἐν ἔπι ἀπὸ τῆς Χειστῦ ϑύνέσεως
ͺαφμζ, μίωὶ αὐγούςω ε', κόπω κ̀ δεξιότηπ Ἰωάννκ
Καπίλκ τῦ Ναυπλοιώπου : — εὐειπκομένκ ὲν τῇ λαμ-
ϖρᾷ πόλι τῶν Βενετιῶν, μετὰ τὴν αἰχμάλωσιν τῆς
ἑαυτῦ πατρίδος : — κ̀ οἱ ϖαγιώσκοπης εὔχεϑε διὰ
τὸν Κύριον.

Et plus bas : Ναυλῶτ ζαύτω ἀπέγνωκι, ἔπι Χειστῦ
ͺαφογ'. Anno Christi 1573.

18. Clermont, 231; Meerman, 102; Phillipps,
1454 (Berlin); avec note de Cl. Naulot.

19. Clermont, 63; Meerman, 41; Phillipps, 1412
(Berlin); avec note de Cl. Naulot.

20. Clermont, 84; Meerman, 34; Phillipps, 1406
(Berlin). Au folio 1 : Ναυλῶτ τῦ Κοιλαδέως

ἀπέγνωκάπς, ἔπι Χειστῦ σωτῆρος ͺαφογ', 1573. —
Au verso du dernier feuillet on lit cette sou-
scription : ͺαφμζ, ἰούνλίω ζ'. Ἐχράφη : — Γεώρ-
γιος Κ^κα : — ὲν Βενετιᾷ : —

21. Clermont, 58-59; Meerman, 35-36; Phil-
lipps, 1407 (Berlin) et 14041. Au bas du
folio 2 du manuscrit 1407 : Ἀπέγνωκε Ναυλῶτ
ζάδι, 1573. Au dernier feuillet la souscrip-
tion métrique suivante, qui donne en acro-
stiché le nom du copiste Malaxos :

Ὄλβος καϑάπερ ἔνϑα πάρεσιν λίϑοις,
Μαρχαρίτας τε πολυτίμοις ξωιάχ,
Ἀριϑ́αων τὼς πυκνᾶ ἡ πυκνότης.
Λόχων λίϑοις ὦν μδοχάεριος δ̀ ὑπερτίμοις,
Ἀςραπηφωτίμορφον ἀδὲ ταινίας.
Ξένως ἐχὼ φέερουσα δέλπης παυσύφκ,
Ὄρτως ἄνακπς Σαλαμῶντς τῷ πάιν,
Σπερίο τ' ἀδάμαντος Ἰὼβ ὲν πόνοις,
Ἔχουσα ἀμφὶ τ' ὡϑίων διδασκάλων,
Γεργυσύης νοῦν πνεύμα τ' ἐμφορεγυμένης,
Ῥάδια ὥς κε ζῷ δυσύκλινθα πόλι,
Ἀρχιερεῖ ϖρέσβῃ τ' ἐξ ἀνακπόρων,

22. Τοῦ μακαρίε Θεοδωρήτου, ἐπισκόπου Κύρου, ἑρμίωεία εἰς τὸ Ἆσμα ἀσμάτων. Τῷ Θεοφι-
λετάτῳ ἐπισκόπῳ Ἰωάννι Θεοδώρητος.

23. Κλήμῳτος ςρωματέως ωρρτρεπλικὸς ωρὸς Ἕλλωας. Κλήμῳτος ςρωματέως παιδαγωγὸς,
λόγοι γ΄.

24. Τοῦ μακαρίε Θεοδωρήτου, ἐπισκόπου Κύρου, ἑρανισὴς ἤτοι πολύμορφος ἀσύγχυτος διά-
λογος ἑρανισὴς.

25. Τοῦ σοφωτάτου κὴ ῥητορεικωτάτου ἀρχιεπισκόπου Ταυρομϸλίας τῆς Σικελίας, τῆ ἐπίκλω
Κεραμέως, ὁμιλία εἰς τὴν ἀρχὴν τῆς ἰνδίκτου ἢ τῆ νέε ἔτοις. Τοῦ αὐτῆ ὁμιλία περὶ τῆς
παραβολῆς τῶν μυρίων ταλάντων. Τοῦ αὐτῆ τῇ κατὰ ωρόπης ὑψώσεως τῆ τιμίε
ςαυρε. Τοῦ αὐτῆ ὁμολογία εἰς τὴν ὕψωσιν τῆ τιμίε ςαυρε. Τοῦ αὐτῆ ἐκ τῆ κατὰ
Λουκᾶν μετὰ τὴν ὕψωσιν τῆ τιμίε ςαυρε. Τοῦ αὐτῆ περὶ τῆ υἱε τῆς χήρας ὁμιλία.
Τοῦ αὐτῆ ὁμιλία περὶ τῆς παραβολῆς τῆ σπόρε. Τοῦ αὐτῆ ὁμιλία περὶ τῆ ἔχοντος τὸν
λεγεῶνα. Τοῦ αὐτῆ ὁμιλία εἰς τὸν λάζαρον κὴ εἰς τὸν πλούσιον. Τοῦ αὐτῆ ὁμιλία εἰς τό·
Ὁ λύχνος τῆ σώματος ἐστὶν ὀφθαλμός. Τοῦ αὐτῆ ἑτέρα εἰς τὸ αὐτό. Τοῦ αὐτῆ ὁμιλία περὶ
τῆς αἱμορροούσης κὴ περὶ τῆς θυγατρὸς τῆ ἀρχισυναγώγου. Τοῦ αὐτῆ ὁμιλία εἰς τὴν
συγκύπτουσαν. Τοῦ αὐτῆ περὶ τῆς παραβολῆς τῆ δείπνε. Τοῦ αὐτῆ ὁμιλία εἰς τὴν ἀπο-
ςολὴ τῶν μαθητῶν. Τοῦ αὐτῆ ὁμιλία ἑτέρα εἰς τὸ αὐτό. Τοῦ αὐτῆ ὁμιλία εἰς τό· Ἠθέ-
λησεν ὁ Ἰησοῦς ἐξελθεῖν εἰς τὴν Γαλιλαίαν. Τοῦ αὐτῆ ὁμιλία εἰς τό· Εἰσήκει ὁ Ἰωάννης
κὴ ἐκ τῶν μαθητῶν αὐτῆ. Τοῦ αὐτῆ ὁμιλία εἰς τοῖς μακαρισμοῖς. Τοῦ αὐτῆ ὁμιλία εἰς
τό· Βίβλος γνέσεως, κὴ περὶ τῆς Θάμϸρ, ἀναγνώσκετ[αι] δὲ τῇ κυριακῇ ωρὸ τῆς
Χριστῦ γνέσεως. Τοῦ αὐτῆ εἰς τὰ ἅγια νήπια. Τοῦ αὐτῆ εἰς τὸν εὐαγγελισμὸν τῆς ὑπερα-
γίας Θεοτόκου. Τοῦ αὐτῆ ὁμιλία εἰς τό· Παρεδόθησαν πάντα μοι ὑπὸ τῆ πατρός μου.
Τοῦ αὐτῆ εἰς τό· Ελθὼν ὁ Ἰησοῦς εἰς τὰ μέρη Καισαρείας τῆς Φιλίππε. Τοῦ αὐτῆ
ὁμιλία εἰς τό· Ταῦτα ἐντέλλομαι ὑμῖν. Τοῦ αὐτῆ εἰς τό· Εἶπεν· Ἐγὼ εἰμι ἡ θύρα. Τοῦ
αὐτῆ ὁμιλία εἰς τό· Εἶπεν ὁ Κύριος τοῖς ἑαυτῆ μαθηταῖς· Ἰδοὺ ἐγὼ ἀποςέλλω ὑμᾶς ὡς

Ψυχὴν δέμας τε ἠρετὴς ἐσεμμένῳ,
Ἐχονη ὅλϸον ἀναφαίρετον πόϸον,
Τρυφϸὲ ἀόκτως ἐν Θεῷ θεωρίη,
Ἁρμονδίως ἤρμωσμαι εὐκλειτάτως.
Δοθήσεται γὰρ Χριστὸς ἀπερικετάτως,
Ἐχονη πανπὶ κὴ πελαπύσῃ ἔφη.

En travers est ajouté : † Ἀκροςιχὶς πέφυκεν ἥδε
τῶν τίχων. Au verso de ce feuillet on lit : Κλαύ-
διος ὁ Ναυλῶτης Κοιλαδεὺς Ἀυαλλωναῖος, ἐν τῇ τῶν
Αἰδώίων διοικήσι. Cl. Naulôtus Vallensis Avallo-
næus, in Hædaôrum diœcesi. Claude Naulot
da Val, Avallonnois, au diocèse d'Austun,

l'an de grâce 1573. Ἀνέγνωκα ταῦτα, δηλονότι :
Hæc scilicet legendo agnovit : Ha lëu et reco-
gnu cecy.

22. Clermont, 133; Meerman, 42; Phillipps, 1413
(Berlin).

23. Paris, Supplément grec, 254. En tête de ce
volume, comme de beaucoup d'autres, se
trouve une note du contenu du manuscrit
de la main de J. Sirmond.

24. Clermont, 137; Meerman, 87.

25. Clermont, 163; Meerman, 100; Phillipps,
1452 (Berlin); avec note de Cl. Naulot.

πρόβατα ἐν μέσῳ λύκων. Τοῦ αὐτοῦ εἰς τὴν σωτήριον μεταμόρφωσιν τοῦ κυρίου ἡμῶν Ἰησοῦ Χριστοῦ. Τοῦ αὐτοῦ ὁμιλία εἰς τό· Εἰσῆλθεν ὁ Ἰησοῦς εἰς κώμην τινά. Τοῦ αὐτοῦ εἰς τὴν ἀποτομὴν τοῦ τιμίου Προδρόμου. Τοῦ μακαριωτάτου κυροῦ Ἰωάννου τοῦ Φουρνῆ, καὶ πρώτου ὄρεις τοῦ Γάνου, λόγος περὶ τῆς μεταστάσεως τοῦ πανσέπτου τῆς Θεοτόκου σώματος, ὅταν ἀνέστη ἐκ τῶν νεκρῶν πρὸ τῆς κοινῆς ἀναστάσεως. Τοῦ αὐτοῦ ὁμιλία εἰς τό· Ἐὰν ἀφῆτε τοῖς ἀνθρώποις τὰ παραπτώματα. Τοῦ αὐτοῦ ὁμιλία τῇ κυριακῇ τῆς ὀρθοδοξίας περὶ τῶν ἁγίων εἰκόνων. Τῇ κυριακῇ δευτέρᾳ λόγος τῶν νηστειῶν περὶ τοῦ ἐν Καπερναοὺμ παραλυτικοῦ. Τοῦ αὐτοῦ εἰς τό· Ὅστις θέλει ὀπίσω μου ἐλθεῖν ἀπαρνησάσθω αὐτόν. Τοῦ αὐτοῦ εἰς τό· Ἄνθρωπός τις προσῆλθε τῷ Ἰησοῦ γονυπετῶν αὐτῷ καὶ λέγων· Κύριε, ἐλέησόν μου τὸν υἱὸν ὅτι σεληνιάζεται. Τοῦ αὐτοῦ ὁμιλία εἰς τὴν τοῦ Λαζάρου ἀνάστασιν. Τοῦ αὐτοῦ εἰς τὰ βαΐα. Τοῦ αὐτοῦ εἰς τὸ ἀναβαίνομεν εἰς Ἱεροσόλυμα. Τοῦ αὐτοῦ εἰς τὰ εὐαγγέλια τοῦ σωτῆρος πάθους. Τοῦ αὐτοῦ εἰς τὴν Σαμαρεῖτιδα. Τοῦ αὐτοῦ εἰς τὴν σωτήριον ἀνάληψιν. Τοῦ αὐτοῦ εἰς τὴν ἐπιφοίτησιν τοῦ ἁγίου Πνεύματος. Τοῦ αὐτοῦ τῇ κυριακῇ τῶν ἁγίων πάντων εἰς· Ὅστις με ὁμολογήσει ἔμπροσθεν. Τοῦ αὐτοῦ ὁμιλία εἰς τὸν χρόνιον αὐχμόν. Τοῦ αὐτοῦ περὶ ἐπιτιμήσεως τῶν ὑδάτων· Τοῦ αὐτοῦ εἰς τὸν σκαπτόναρχον. Τοῦ αὐτοῦ περὶ τοῦ ἐπερωτήσαντος τοῦ πλουσίου τὸν Ἰησοῦν. Τοῦ αὐτοῦ ὁμιλία εἰς τὸ πρῶτον ἑωθινόν. Τοῦ αὐτοῦ εἰς τὸ δεύτερον ἑωθινόν. Τοῦ αὐτοῦ εἰς τὸ γʹ ἑωθινόν. Τοῦ αὐτοῦ εἰς τὸ ζʹ ἑωθινόν. Τοῦ αὐτοῦ εἰς ιʹ ἑωθινὸν τῆς πρώτης ὥρας τῶν ρνγʹ ἰχθύων. Τοῦ αὐτοῦ ὁμιλία εἰς τὸ ιαʹ ἑωθινόν.

26. Κυρίλλου, ἀρχιεπισκόπου Ἀλεξανδρείας, εἰς Ἡσαΐαν βίβλος ἀκέφαλος.

27. Τοῦ Βασιλείου, ἀρχιεπισκόπου Καισαρείας Καππαδοκίας, ἑρμηνεῖαι εἰς τὸν προφήτην Ἡσαΐαν.

28. Προκοπίου χριστιανοῦ σοφιστοῦ τῶν εἰς τὰς Παροιμίας Σολομῶντος ἐξηγητικῶν ἐκλογῶν ἐπιτομή. Εἰς Ἐκκλησιαστὴν Σολομῶντος ἐξήγησις. Νεοφύτου πρεσβυτέρου πρόλογος εἰς τὸ Ἄσμα ἀσμάτων. Ἑρμηνεία διαφόρων διδασκάλων εἰς τὸ Ἄσμα τῶν ἀσμάτων τοῦ σοφοῦ Σολομῶντος.

29. Διαφόρων διδασκάλων εἰς ψαλμοὺς ἐξήγησις, ὧν πρῶτός ἐστι Ἀθανάσιος. Τίτλος τῆς βίβλου οὕτως ἐπιγέγραπται· Συμέσιος τῷ Ἀσάφ.

30. Τοῦ ἁγιωτάτου Φωτίου ἐκ τῆς αὐτοῦ πραγματείας τῆς ἐπιγραφομένης μυριοβίβλου, λεγομένης περὶ τοῦ γένους καὶ τῶν συγγραμμάτων τοῦ ἁγίου Ἰουστίνου. Ἐκ τῆς ἐκκλησιαστικῆς ἱστορίας περὶ τοῦ αὐτοῦ. Τοῦ ἁγίου Ἰουστίνου φιλοσόφου καὶ μάρτυρος περὶ τῆς ἐν τῷ βίῳ

27. Clermont, 94; Meerman, 43; Phillipps, 1414 (Berlin); avec note de Cl. Naulot.

28. Clermont, 64; Meerman, 40; Phillipps, 1411 (Berlin); avec note de Cl. Naulot.

29. Clermont, 60; Meerman, 38; Phillipps, 1409 (Berlin); avec note de Cl. Naulot.

30. Clermont, 82; Meerman, 57; Phillipps, 3081; avec note de Cl. Naulot.

ἀπαραξίας ὑποθῆκαι χρησιμώταται. Τοῦ αὐτῷ λόγος παραινετικὸς πρὸς Ἕλληνας. Τοῦ αὐτῷ πρὸς Τρύφωνα Ἰουδαῖον διάλογος. Τοῦ αὐτῷ ἀπολογία ὑπὲρ χριστιανῶν πρὸς τὴν Ῥωμαίων σύγκλητον. Τοῦ αὐτῷ ἀπολογία δευτέρα πρὸς Ἀντωνῖνον τὸν Εὐσεβῆ. Ἀδριανὲ ὑπὲρ χριστιανῶν ἐπιστολή. Ἀντωνίνε ἐπιστολὴ πρὸς τὸ κοινὸν τῆς Ἀσίας. Μάρκου βασιλέως ἐπιστολὴ πρὸς τὴν σύγκλητον, ἐν ᾗ μαρτυρεῖ χριστιανοῖς αἴτιος γεγυσῶσθαι τῆς νίκης αὐτῶν. Τοῦ ἁγίε Ἰουστίνε, φιλοσόφε καὶ μάρτυρος, περὶ μοναρχίας. Τοῦ αὐτῷ ἔκθεσις πίστεως περὶ τῆς ὀρθῆς ὁμολογίας, ἤτοι περὶ τῆς ἁγίας καὶ ὁμοουσίε Τελάδος. Τοῦ αὐτῷ ἀνατροπαὶ δογμάτων τινῶν Ἀριστοτελικῶν. Τοῦ αὐτῷ πρώτη ἐρώτησις χριστιανικὴ πρὸς Ἕλληνας. Ἀπόκρισις ἑλληνική. Ἔλεγχος τῆς ὑποκρίσεως ἐκ ὀρθῶς γινομένης. Δευτέρα ἐρώτησις χριστιανικὴ πρὸς Ἕλληνας. Ἀπόκρισις ἑλληνικὴ πρὸς χριστιανούς. Ἔλεγχος τῆς δευτέρας ὑποκρίσεως ἐκ ὀρθῶς γεγυημένης. Τρίτη ἐρώτησις χριστιανικὴ πρὸς τοὺς Ἕλληνας. Ἀπόκρισις ἑλληνικὴ πρὸς τοὺς χριστιανούς. Ἔλεγχος τῆς ὑποκρίσεως ἐκ ὀρθῶς γεγυημένης. Τετάρτη ἐρώτησις χριστιανική. Ἀπόκρισις ἑλληνική. Ἔλεγχος τῆς ὑποκρίσεως ἐκ ὀρθῶς γεγυημένης. Πέμπτη ἐρώτησις χριστιανικὴ πρὸς τοὺς Ἕλληνας. Ἀπόκρισις ἑλληνικὴ πρὸς χριστιανούς. Ἔλεγχος ὑποκρίσεως ἐκ ὀρθῶς γεγυημένης. Τοῦ αὐτῷ ἐρωτήσεις χριστιανῶν ὀρθοδόξων ἐπὶ τισιν ἀναγκαίοις ζητήμασιν καὶ ὑποκρίσεις. Ἔτι, τῷ αὐτῷ πρὸς Ἕλληνας. Τοῦ αὐτῷ ἐρωτήσεις ἑλληνικαὶ πρὸς τοὺς χριστιανοὺς περὶ τῆ ἀσωμάτου, καὶ περὶ τῆ Θεῦ καὶ περὶ τῆς ἀναστάσεως τῶν νεκρῶν. Ἀπόκρισεις χριστιανικαὶ πρὸς πρόρρη- σίας, ἐρωτήσεις ὑπὸ τῆς εὐσεβείας τῶν φισικῶν λογισμάτων. Τοῦ αὐτῷ λόγος ἄλλος περὶ ἀναστάσεως τῶν νεκρῶν, ὧ ἡ ἀρχὴ Ἰάδε· Παντὶ δόγματι καὶ λόγῳ. Τοῦ αὐτῷ πρὸς Ζηνῶν καὶ Σερῆνον τοὺς ἀδελφοὺς λόγος, ὧ ἡ ἀρχὴ· Περὶ μὲν τῆς κατὰ πρόβλημα τινῶν ἀλογίσου. Τοῦ αὐτῷ ἔκθεσις τῆς ὀρθοδόξε ὁμολογίας.

31. Θησαυρῶν τῆς βίβλου στιχεῖα εἴκοσι καὶ ἕν.

32. Τοῦ Γρηγορίε, ἀρχιεπισκόπου Κωνσταντινουπόλεως, Θεολόγου, λόγος εἰς τὸ ἅγιον Πάσχα, ὧ ἡ ἀρχὴ· Ἀναστάσεως ἡμέρα. Λόγος τῆ αὐτῷ δεύτερος εἰς τὸ αὐτὸ, ὧ ἡ ἀρχὴ· Ἐπὶ τῆς φυλακῆς μου. Τοῦ [αὐτῷ] λόγος γ´ εἰς τὴν καινὴν κυριακὴν καὶ εἰς τὸν Μάμαντα. Τοῦ αὐτῷ λόγος δ´ εἰς τὴν ἁγίαν Πεντηκοστήν. Τοῦ αὐτῷ λόγος ε´ εἰς τοὺς ἁγίους Μακκαβαίοις. Τοῦ αὐτῷ εἰς ἅγιον ἱερομάρτυρα Κυπριανόν. Τοῦ αὐτῷ λόγος ζ´ εἰς τὸν Ἰουλιανὸν ἐξισωτὴν συμμαθητὴν αὐτῷ. Τοῦ αὐτῷ εἰς ἅγια Θεοφάνια λόγος. Τοῦ αὐτῷ ἐπιτάφιος εἰς τὸν μέγαν Βασίλειον. Τοῦ αὐτῷ λόγος εἰς ἅγια φῶτα, ι´. Τοῦ αὐτῷ ἑνδέκατος εἰς ἅγιον βά- πτισμα. Τοῦ αὐτῷ ιβ´ εἰς Γρηγόριον, τὸν ἀδελφὸν Βασιλέως, μετὰ τὴν χειροτονίαν ἐπιστάντα. Τοῦ αὐτῷ λόγος ιγ´ εἰς μέγαν Ἀθανάσιον. Τοῦ αὐτῷ εἰς τὴν τῶν ρν´ ἐπισκόπων παρουσίαν. Τοῦ αὐτῷ περὶ φιλοπτωχίας λόγος ιε´. Τοῦ αὐτῷ εἰς τὸν πατέρα σιωπῶντα διὰ

τὴν πληγὴν τῆς χαλάζης. Πάντες παλαιόγραφοι καὶ μετ' ἐξηγήσεως τῶ Νικήτου. Τοῦ
ἐν ἁγίοις πατρὸς ἡμῶν Βασιλείε, ἀρχιεπισκόπου Καισαρείας Καππαδοκίας, ὁμιλία
προτρεπτικὴ εἰς βάπλισμόν. Θεοφυλάκτου, τῶ χρυομένε ἀρχιεπισκόπου Βουλγαρίας,
ἐξήγησις εἰς τὸν κατὰ Ματθαῖον εὐαγγέλιον σαφὴς κ) σύντομος. Τοῦ αὐτῶ εἰς τὸ κατὰ
Ἰωάννω εὐαγγέλιον· ἀμφότεραι παλαιόταται.

33. Ἀθανασίε, ἐπισκόπου Καισαρείας, εἰς ψαλμοὺς σχόλια. Τοῦ αὐτῶ εἰς τὰς ᾠδὰς τῶ Μωϋσέως
κ) προσευχάς τινας Ἡσαΐε. Φυσιολογικά τινα περὶ ζώων μετ' ἀλληγορικῆς ἑρμηνείας.
Διαθήκη Γαληνῶ περὶ τῆς ἀνθρωπίνης σώματος κατασκευῆς. Νικηφόρου Καλλίστου Ξαν-
θοπούλου σύνοψις ἁγίων χρόνων.

34. Θεοδωρήτου ἔκθεσις εἰς δώδεκα Προφήτας καὶ εἰς τὰς ἐκδόσεις δι' ἦν αἰτίαν ἐκδέδονται
ὑπὸ τῶν ἑβδομήκοντα. Ἔτι κ) ὑπὸ Θεοδοτίωνος, Συμμάχου κ) τῆς ἁγίε Λουκιάνε,
Ἰωσήπου τε καὶ δύο ἀνωνύμων, καὶ ἐν ποίοις χρόνοις ἐκδέδονται καὶ εὕρωπαι αὐτῶν
ἐκδόσεις. Θεοδωρήτου, ἐπισκόπου Κύρου, εἰς τὰς δώδεκα Προφήτας προλογος. Ἔτι δὲ
τῆς αὐτῶ προθεωρία. Ὑπόθεσις εἰς τὸν Ἰωὴλ, κ) ἑρμηνεία τῆς αὐτῶ κ) εἰς τὰς ἄλλοις
ὁμοίως, δηλονότι Ἀμὼς, Ἀβδιὰν, Ἰωνᾶν, Μιχαίαν, Ναοὺμ, Ἀμβακοὺμ, Σοφονίαν,
Ἀγγαῖον, Ζαχαρίαν, Μαλαχίαν.

35. Βίβλος μεγάλη ἀνώνυμος. [Εὐθυμίε Ζιγαβληῶ], ἐκ διαφόρων διδασκάλων συλλε-
λεγμένη, συνέχουσα ταῦτα τὰ ἐπόμενα· Κεφάλαιον ἐν ἀνεπήγραφον ἐν τῆ ἀρχῇ, ὃ ἀρχὴ
τιάδε· Καὶ πάντα μὲν τὰ κατορθώματα, κ) τὰ ἑξῆς. Μετὰ ταῦτα κατὰ τῶν Ἐπικούρων
τινά, ἐκ τῶν λόγων Γρηγορίε τῆς Θεολόγου. Συλλογιστικὴ ἀπόδειξις ὅτι εἷς ἐστι Θεός, κ)
ὅτι λόγον ἔχ) ὁμοούσιον ἑαυτῶ, κ) πνεῦμα ὁμοίως, ἅπερ εἰσὶν ὁ Υἱὸς κ) τὸ Πνεῦμα τὸ
ἅγιον, τῆς Νύσης ἐκ τῆς κατηχητικοῦ λόγου, τίτλος α'. Περὶ Πατρὸς, κ) Υἱῦ κ) ἁγίε
Πνεύματος, ἐκ τῶν Διονυσίε Ἀρεοπαγίτου, τίτλος δεύτερος. Ἔτι, περὶ Πατρὸς, κ) Υἱῦ
κ) ἁγίε Πνεύματος, ἐκ τῆς Δαμασκηνῶ, κεφάλαια η'. Περὶ Θεῦ κοινῶς, ἤτοι περὶ
θεότητος, ἐκ τῶν Ἀρεοπαγίτου, τίτλος γ'. Ἔτι, περὶ Θεῦ κοινῶς, τῆς Δαμασκηνῶ, κεφά-
λαια ια'. Περὶ τῆς ἀκαταλήπτον εἶναι τὴν θείαν φύσιν, ἐκ τῶν μεγάλου Γρηγορίε τῆς
Θεολόγου κ) Χρυσοστόμου, τίτλος δ'. Περὶ ἀκωνυμίας, τῆς Ἀρεοπαγίτου κ) μεγάλου Γρη-
γορίε, τίτλος ε'. Περὶ τῆς θείας δημιουργίας, τῆς μεγάλου Γρηγορίε κ) τῆς Νύσης καὶ
τῆς ἁγίε Μαξίμου, τίτλος ς'. Περὶ τῆς θείας ἐνανθρωπήσεως, ἐκ τῆς Ἀρεοπαγίτου, καὶ
τῆς Γρηγορίε Θεολόγου, κ) τῆς Νύσης, κ) τῆς Μαξίμου κ) Δαμασκηνῶ, τίτλος ζ'.
Κατὰ Ἑβραίων, ἐκ τῆς λεγομένης εἶναι τῆς Νύσης βίβλου τῆς προσαγορευμένης θεο-

33. Clermont, 92; Meerman, 120; Phillipps, 1462 (Berlin).

34. Clermont, 136; Meerman, 123; Oxford, Misc. 202. Copié en 1067 par Grégoire,

moine et prêtre, pour Timothée, abbé du monastère de la Mère de Dieu τῆς Εὐεργήτιδος.

35. Clermont, 74; Meerman, 101; Phillipps, 1453 (Berlin).

γνωσίας, ὕπλος ή. Ἔπ, κατὰ τῶν αὐτῶν, ἐκ Ἰωάννε τε Χρυσοςόμου, κ̀ Δαμασκινε κ̀ ἑτέρων πατέρων· περὶ τῆς περιτομῆς, τε μεγάλου Ἰωάννε τε Χρυσοςόμου· κατὰ Σίμωνος τε Σαμυδρέως, κ̀ Μαρκίωνος τε Ποντικοῦ, κ̀ τε Πέρσου Μάνεντος κ̀ τῶν Μανιχαίων, ὕπλος θ'. Ἔπ, κατὰ τῶν αὐτῶν, τε μεγάλου Βασιλείε κ̀ ἑτέρων τινῶν. Τοῦ ἁγίε Κυρίλλε κατὰ Σαβελλίε, ἐκ τῆς τε κατὰ Ἰωάννlω εὐαγγελίε ἑρμηνείας, ὕπλος ι'. Τοῦ Ἀθανασίε κατὰ Ἀρειανῶν, ἐκ τε κατὰ τῶν αὐτῶν δ' λόγου, κ̀ τῶν ἄλλων θεολόγων, ὕπλος ια'. Περὶ τε ἁγίε Πνεύματος, τε μεγάλου Ἀθανασίε κ̀ τῶν ἄλλων πατέρων, [ὕπλος] ιβ'. Ἔπ, περὶ τῶν ἀζύμων, τε μεγάλου Ἀθανασίε· κατὰ Ἀπολιναρίε, ἐκ τῆς πρὸς Μακεδονιανὸν Ἀπολιναρισὴν διαλέξεως, ὕπλος ιγ'. Ἔπ, ἐκ τῶν ἄλλων εἰς τὸ αὐτὸ, ὡς ἐν τοῖς προειρημένοις· κατὰ Νεστοριανῶν, τε Κυρίλλε, ἐκ τῆς ἑρμηνείας τε ἁγίε συμβόλου, κ̀ τῶν ἄλλων συγγραμμάτων, ὕπλος ιδ'. Ἀθανασίε κατὰ τῶν λεγόντων μίαν φύσιν σύνθετον γεγονέναι τὸν Χριςὸν, κ̀ τῶν ἄλλων, ὕπλος ιε'. Κατὰ Ἀφθαρτοδοκητῶν τῶν ὑπὸ Ἰουλιάνε τε Ἁλικαρνασέως κ̀ Γαϊνε τε Ἀλεξανδρέως, ἐκ σχολίων Λεοντίε τε Βυζαντίε, ὕπλος ις'. Κατὰ τῶν Θεοπασχιτῶν οἳ παθητὴν ἐδογμάτιζον τὴν τε υἱε κ̀ Θεε θεότητα, τε ἁγίε Κυρίλλε κ̀ τῶν ἄλλων, ὕπλος ιζ'. Ἔπ, κατὰ Μονοθελιτῶν, Σεργίε, Πύρρε, Παύλου, γερόντων πατριαρχῶν Κωνσταντινουπόλεως, καὶ τῶν ἄλλων, ὕπλος ιη'. Κατὰ Εἰκονομάχων, ἐπιτομή τις ἠκριβωμένη ὑπό τε τῶν πρακτικῶν ἑβδόμης συνόδου κ̀ τῶν Γερμανε κ̀ Νικηφόρε, τῶν πατριαρχῶν Κωνσταντινουπόλεως, ὕπλος ιθ'. Κατὰ Ἀρμενίων, ὕπλος κ'. Κατὰ τῶν λεγομένων Παυλικιανῶν, ἐκ τε Φωτίε, ὕπλος κα'. Κατὰ Μασσαλιανῶν, ὕπλος κβ'. Κατὰ Βογομίλων, ὕπλος κγ'. Κατὰ Σαρακηνῶν, οἳ καλοῦνται Ἰσμαηλῖται, ὕπλος κδ'. Παράπλος Φωτίε, πατριάρχου Κωνσταντινουπόλεως.

36. Βίβλος χρονική, σύνθεσις τεχνολογίας εἰς τὸ γλυκὺ σύνταγμα διαδιαθεῖσα, θείων λόγων ἔννοιαν περιλαμβανομένη. Εὐσεβίε Παμφίλου πρὸς τὰ ὑπὸ Φιλοστράτου εἰς Ἀπολλώνιον· διὰ τὴν Ἱεροκλεῖ παραληφθεῖσαν αὐτῶ τε κ̀ τε Χριςοῦ σύγκρισιν. Ἑρμείε Σωζομένε Σαλαμινίε ἐκκλησιαστικῆς ἱστορίας τόμοι θ'.

37. Ὁμήρου Ἰλιὰς σὺν σχολίοις, ἤδη ἐκ πολλε κ̀ ἐν δέρμασι γεγραμμένη.

38. Εὐςαθίε, ἀρχιεπισκόπου Θεσσαλονικῆς, εἰς τὴν Ὁμήρου Ἰλιάδα παρεκβολαί. Τοῦ αὐτε εἰς τὴν Ὁμήρου Ὀδύσσειαν παρεκβολαί.

39. Ἰλιάδος Ὁμήρου μετάφρασις κατὰ λέξιν τε Ψελλε.

40. Ἕτερα τε αὐτε κ̀ ταὐτὰ τῆ προτέρᾳ.

36. Clermont, 207; Meerman, 370; Leyde, Suppl., 11; avec les notes de possession de Claude Naulot. Voir Geel, *Catalogus*, etc., p. 5.

37. Clermont, 366; Meerman, 335; Oxford, Misc. 207.

38. Clermont, 368; Meerman, 308; Phillipps, 1586 (Berlin); avec note de Cl. Naulot.

41. Ἀριϛοφάνοις κωμῳδίαι τρεῖς · Πλοῦτος, Νεφέλαι, Βάτραχοι, σὺν ὑποθέσεσιν καὶ σχολίοις.

42. Σοφοκλέοις δράματα δύο; σὺν ὀλίγοις σχολίοις κ̣ ταῖς ὑποθέσεσιν.

43. Διονύσιος περὶ οἰκουμένης, μετ' ἐξηγήσεως. Πίνδαρος, σὺν ἐξηγήσ̣. Θεόκριτος, ἔτι μετ' ἐξηγήσεως.

44. Ὀππιανῦ ἁλιευτικῶν βιβλία γ'.

45. Ἐξηγήσεων εἰς Ὀππιανῦ ἁλιευτικὰ τόμοι β'.

46. Ποίημα Εὐϛαθίυ περπονωβελισίμου κ̣ χαρτοφύλακος τῦ Μακρεμβολίτου τὸ καθ' Ὑσμινίαν δρᾶμα, βιβλία περιέχον ια'.

47. Κορνούτου, ἢ ὡς ἄλλοι Φουρνούτου, σύγγραμμα πρὸς τὸν τῶν ποιητῶν ὠφελιμώτατον, ὗ ἡ ἀρχὴ τιάδε· Ὁ ὐρανὸς, ὦ παιδίον Γεώργιε.

48. Ἕτερον Εὐϛαθίυ καθ' Ὑσμινίαν, ταυτὸ τῷ προειρηκότι.

49. Κωνϛαντίνυ κ̣ Λέοντος αὐτοκρατόρων νόμοι. Πολιτικῶν εἰχῶν τῦ νόμου παρὰ τῦ Μιχαὴλ τῦ Ψελλῦ πρὸς τὸν Πορφυρογέννητον Νικήφορον μὴ βουλόμενον προσέχειν τοῖς νόμου μαθήμασιν διὰ τῦ κεχλυῶς τύπου πέλαγος.

50. Ἐκλογὴ κ̣ σύνοψις τῶν Βασιλικῶν ἑξήκοντα βιβλίων τῦ περὶ πίϛεως μόνυ ἴϛλν προϛεθέντος, πάντων τῶν ϛοιχείων διὰ τὸ ὑμήμα, συνέχει δὲ πᾶσα πραγματεία ϛοιχεῖα εἴκοσι τεία, ὧν ἑκάϛω πίναξ προϛέϛακται.

51. Ἐκλογὴ ἐκ τῶν Νεαρῶν Λέοντος τῦ εὐσεβοῦς βασιλέως. Ἕτερα τῦ αὐτῦ λίαν ὠφέλιμος περὶ τῶν συντειρεῖν τοῖς ἑαυτῶν ἀντιδίκοις μηχανωμένων.

52. Τὰ δόγματα, ἢ νόμοι, μεθ' ἑρμηνείας.

53. Ἕρμιππος, ἢ περὶ ἀϛρολογίας. Θέωνος Ἀλεξανδρέως εἰς τοὺς προχείρους κανόνας. Εὐκλείδυ κατοπτικά. Τοῦ αὐτῦ Φαινόμθνα. Τὰ περὶ τῶν Εὐκλείδου ὀπτικῶν. Τοῦ αὐτῦ δεδομένα.

41. Clermont, 372; Paris, Supplément grec, 135.
42. Clermont, 371; Meerman, 339; Phillipps, 1604 (Berlin).
43. Clermont, 375; Meerman, 336; Leeuwarden, 35.
44. Clermont, 301; Meerman, 262; Phillipps, 1560 (Berlin); avec note de Cl. Naulot.
45. Clermont, 303; Meerman, 263; Phillipps, 1561 (Berlin); avec note de Cl. Naulot.
46. Clermont, 385; Meerman, 345; Phillipps, 1608 (Berlin); avec note de Cl. Naulot.
48. Clermont, 386; Meerman, 346; Leyde, Suppl., 123. A la fin, on lit : Ἐπι Χειϛϑ

αφογ´, ἐνέγρω ξωὶτω ὁ Ναυλὼτ Κοιλαδιὺς, Ἀναλωταῖὸς π κ̀ Αἴδυνος. Voir Geel, Catalogus, etc., p. 36.

49. Clermont, 192; Meerman, 170; Leipzig, Biener, 2; avec note de Cl. Naulot.
50. Clermont, 191; Meerman, 169; Leipzig, Biener, 1; avec note de Cl. Naulot.
51. Clermont, 193; Meerman, 171; Leipzig, Biener, 3; avec note de Cl. Naulot.
52. Clermont, 190; Meerman, 168.
53. Clermont, 287; Meerman, 282. — Clermont, 275; Meerman, 238; Phillipps, 1542 (Berlin).

54. Μέθοδος ὁποίας κράσεως εὑρίσκεται ὁ χρόνος κρατήσων τὰ ὑπὸ κτίσεως ἔτη, ϗ ὀφείλων ὑπὸ τῶν δώδεκα, ϗ ὅσα εὑρεθῶσι κάτωθεν τῶν δώδεκα, αὐτός ἐςιν ὃν ζητεῖς, ϗ εἰ μὲν μήνη α', ἕνι πρῶτος χρόνος, εἰ δὲ δύο, δεύτερος, ϗ καθεξῆς ἕως τῶν ιϛ'. Περὶ τῶν φαινομένων φλογῶν καιομένων περὶ τὸν ὑρανὸν, ϗ τῶν καλουμένων αἰγῶν, ϗ δαλῶν ϗ διαθιόντων ἀστέρων. Περὶ κομητῶν ϗ τῆς γαλαξίας κύκλυ. Περὶ ὄμβρου, χαλάζης, χιόνος ϗ πάχνης. Περὶ σεισμῦ. Περὶ βροντῆς ϗ ἀςραπῆς ἐκ νεφὶς τε ϗ τύφωνος, ϗ πρηςῆρος καὶ κεραυνῦ. Περὶ τῶν ἐν τῷ ὑρανῷ φαινομένων φασμάτων. Περὶ ἴριδος. Περὶ ἑώντων ϗ παρηλίων ἔτι ϗ δὲ ϗ τῶν ἐν γῇ μεταλλευτῶν τε ϗ ὀρυκτῶν. Περὶ σελήνης. Περὶ ἡμερονυκτίων ϗ τῶν παταέρων τῆ ἔτις καιρῶν. Περὶ οἰκήσεων. Περὶ ὑρανῦ ϗ γῆς, ἡλίυ ϗ ἀστέρων. Περὶ μεγέθους ϗ διαφορᾶς τῶν λεγόντων περὶ συγκρίσεως πρὸς τὴν γῆν ἡλίυ ϗ σελήνης. Περὶ τῆ νομικοῦ φασκαλίς. Βιβλίον β' περὶ τῆς χρονικῆς ἐπινεμίας. Νικηφόρου, πατριάρχου Κωνςαντινουπόλεως, ὀνειροκριτικὸν κατὰ ἀλφάβητον διὰ στίχων ἰαμβικῶν. Ἄλλο βιβλίον ἀνωνύμου, ἐν ᾧ ταῦτα ἐνυπάρχει· Περὶ ἐκλείψεως τῆ ἡλίυ. Περὶ ἐκλείψεως τῆς σελήνης. Περὶ προσχύσεως τῆ ἡλίυ ϗ σελήνης. Περὶ γέννας τῆς σελήνης. Περὶ κερκώσεως ἀστέρων. Περὶ ἐκπήξεως ἀστέρων. Περὶ ἐμφανήσεως ἴριδος. Περὶ ρομφαίας ἐν ὑρανῷ. Περὶ ἐρυθράδος ὑρανῦ. Περὶ σημείυ ξένυ ἐν ὑρανῷ. Περὶ ὁμοιώσεως ἀνθρώπυ ἐν ὑρανῷ. Περὶ βροντῆς μετ' ἤχου. Περὶ ἀςραπῶν μεγάλων. Περὶ κεραυνῦ ϗ ναύδρας. Περὶ ὑετοῦ πάνυ. Περὶ χαλάζης πάνυ. Περὶ ὑετώσεως χοῶν ἐρυθρῶν. Περὶ ἐπιβρίξεως βατράχων ϗ σκωλήκων. Περὶ θαμβώσεως τῆ ἀέρος. Περὶ ταραχῆς ἀνέμων. Περὶ μεταβάσεως τῆς ἡμέρας εἰς νύκτα. Περὶ κτύπου ὑπὸ ὑρανῦ ἀκουθέντος. Περὶ κτύπου ἐκ γῆς ἀκουθέντος. Περὶ σεισμῦ τῆς μητρὸς ἡμῖν γῆς. Ἔτι δὲ περὶ μιλιῶν ἑκάςων κατὰ μέρος. Νικηφόρου Καλλίςου τῆ Ξανθοπύλου συνοπτικὴ σύνοψις ἁγίων χρόνων. Προγνωςικὰ εὐδιαῦ ἀέρος, Ἀράτου. Περ' διαιρέσεως ἐνιαυτῦ, Φλωρεντίνυ. Προγνωςικὰ χειμερινῦ ἀέρος, ϗ ἐκ ποίων τεκμηρίων ὄμβρον χρὴ προσδοκᾶν. Ἔτι δὲ πολλὰ διαίτα ἐκ διαφόρων συγγραφέων ἐκλεχθέντα περὶ σίτου, ἀμπέλων, προβάτων, ϗ τῶν ὁμοίων. Ἰσαὰκ μοναχοῦ τῆ Ἀργυροῦ σχόλιον εἰς τὸ πρῶτον σχῆμα τῆς ἐν ἐπιπέδῳ καταγραφῆς τῆς οἰκήσεως.

55. Ἄλλο σύγγραμμά τι συνέχον τινὰ τῆς γεωμαντίας τε ϗ ἀςρολογίας, ἀνωνύμου.

56. Κλεομήδις κυκλικῆς θεωρίας τῶν μετεώρων βιβλία β'.

57. Φουρνούτου θεωρία περὶ τῆς τῶν θεῶν φύσεως. Καλλιςράτου ἔκφρασις εἰς Σάτυρον, ὃ ἦν ἐν χωρίῳ ἔνθα ἤσκητο, ϗ εἰς ἄλλα τινά. Ἡφαιςίωνος περὶ μέτρων.

---

54. Clermont, 291; Meerman, 284; Phillipps, 1574 (Berlin); avec note de Cl. Naulot.

55. Clermont, 290; Meerman, 283.

57. Clermont, 363; Meerman, 344; Leyde, Suppl., 104; avec la note de possession de Cl. Naulot. Voir Geel, *Catalogus*, etc., p. 30.

58. Ἄλλο σωνέχον πολλὰ πεὶ τῶν δώδεκα τόπων τῦ θεμαῆς κὴ τῶν βιούπων, ἀνώνυμον. Λέοντος Φιλοσόφυ πεὶ βασιλείας κὴ ἀρχόντων, πῶς ἐςι γνῶναι τὸ μῆκος τῆς ἀρχῆς κỳ ᵔ γίνεται ἐν τῇ ἀρχῇ αὐτῷ. Πυθαγερικοῦ λαξευπεῖν, ἤποι τῦ ῥαβδουλίν, ὅπω πῶς λεγομένη περσιτί. Ποίημα τῦ ἐπὶ τῦ κανικλείν τῦ Καματηρῦ, πεὶ ζωδίν κύκλν κỳ τῶν ἄλλων ἁπάντων τῶν ἐν ὑρανῷ. Ἀςράμψυχος ἱερεὺς βασιλεῖ μεγάλῳ Πτολεμαίῳ πεὶ κλήρων.

59. Ἀρχιμήδις πεὶ σφαίρας κὴ κυλίνδρυ βιβλία δύο. Τοῦ αὐτῦ κύκλυ μέτρησις. Τοῦ αὐτῦ πεὶ κωνοειδέων κὴ σφαιροειδέων. Τοῦ αὐτῦ πεὶ ἑλίκων. Τοῦ αὐτῦ πεὶ ἐπιπέδων ἰσορροπικῶν ἢ κεντροβαρῶν ἐπιπέδων βιβλία δύο. Τοῦ αὐτῦ ψαμμίτης. Τοῦ αὐτῦ πετραγωνισμὸς παραβολῆς. Εὐτκίν Ἀσκαλωνίτου εἰς τὰ δύο πεὶ σφαίρας κὴ κυλίνδρυ Ἀρχιμήδις. Τοῦ αὐτῦ εἰς τὴν κύκλυ μέτρησιν Ἀρχιμήδις. Τοῦ αὐτῦ εἰς τὰ δύο τῶν ἰσορροπικῶν κὴ κεντροβάρων Ἀρχιμήδις. Ὀειβασίν πρὸς τὸν υἱὸν αὐτῦ Εὐςάθιον ἐννέα λόγοι. Τοῦ αὐτῦ πεὶ ἔφων.

60. Ὀειβασίν ἰατεικῶν συναγωγῶν βιβλία ι΄.

61. Ὀειβασίν βιβλίον πειέχον τὰς ἰατεικὰς σκευασίας τῶν ἐμπλάςρων. Τοῦ αὐτῦ πεὶ πασῶν ἐμπλάςρων κὴ σκευασμένων διὰ πείρας. Τοῦ αὐτῦ πρὸς Εὐνάπιον. Τοῦ αὐτῦ πεὶ δυνάμεως τῶν ἁπλῶν κατὰ ςοιχεῖον. Τοῦ αὐτῦ πεὶ τῶν πανδήμων νοσημάτων.

62. Ὀειβασίν συναγωγῶν ἰατεικῶν ἀπὸ τῦ ια΄ μεχεὶ ιέ.

63. Ἀρεταίν Καππαδόκου πεὶ ἰατεικῶν, πεὶ αἰτίων κỳ σημείων ὀξέων παθῶν βιβλία β΄. Τοῦ αὐτῦ πεὶ αἰτίων κỳ σημείων χρονίων παθῶν βιβλία β΄. Τοῦ αὐτῦ ὀξέων νούσων θεραπευτικῶν βιβλία β΄. Τοῦ αὐτῦ χρονίων νούσων θεραπευτικῶν βιβλίον ἐν. Φιλοθέν πεὶ ἔφων. Ἀκτυαρίν πεὶ ἔφων πραγματεία. Πεὶ διαγνώσεως τῶν ἔφων λόγοι δύο· Ἄλλοι δύο μετὰ βίνων ἀνεπίγραφοι. Ἐπ, δύο λόγοι πεὶ πρεγνώσεως.

64. Μοςχίωνος πεὶ γυναικείων παθῶν.

65. Βίβλος ἱππιατεικῆς μετὰ πίςεως ἑρμηνευομένη Σωςράτου κỳ Ἱπποκράτοις.

66. Γαλιηνῦ πεὶ ὀςῶν τῆς εἰσαγομένοις.

67. Πεὶ συνθέσεως φαρμάκων τῶν ἐντὸς σώματος, ὖ ἀρχὴ τιάδε · Ἔδοκει μοι διὰ βραχέων.

58. Clermont, 294; Meerman, 252; Phillipps, 1551 (Berlin); avec note de Cl. Naulot.

59. Clermont, 274; Meerman, 237; Phillipps, 1541 (Berlin).

61. Clermont, 326; Meerman, 227.

63. Clermont, 322; Meerman, 223; Phillipps, 1531 (Berlin); avec note de Cl. Naulot.

65. Clermont, 344; Meerman, 234; Phillipps, 1538.

66. Clermont, 319; Meerman, 270; Phillipps, 1567 (Berlin).

67. Clermont, 317; Meerman, 219; Phillipps, 1528 (Berlin); avec la note ordinaire de Cl. Naulot.

68. Ῥούφχ Ἐφεσίχ μονοβίβλου, ἵνας δεῖ καθαίρειν, κ) ποίοις καθαρτηείοις κ) πότε. Τοῦ αὐτῦ περὶ τῶν ἐν κύςη κ) νέφρεσις παθῶν. Ῥούφχ Ἐφεσίχ ὀνομασίᾳ τῶν τῦ ἀνθρώπου μορείων. Τοῦ αὐτῦ ὀνομασίων τῶν κατὰ ἄνθρωπον βιβλία γ'.

69. Ἰωάννχ Δαμασκηνῦ περὶ Φαρμάκων κενούντων κ) τῆς αὐτῶν φύσεως. Ψηφοφορεία δι' ἣν εὑρίσκονται οἱ κύκλοι ἡλίχ κ) σελ]ώνης, τὸ νομικὸν Πάχα, χρόνος ἐμβόλιμος, κ) Ͳὰ τιαῦτα. Περὶ βοτανῶν, ἀνωνύμου, ὅ ἡ ἀρχή · Τοῖς πυρέἡουσας. Νεοφύτου μοναχοῦ Προδρομικοῦ περχειρος κ) χρήσιμος σαφ]ώνεια κ) συλλογὴ περὶ βοτανῶν κ) ἄλλων παντοίων εἰδῶν θεραπευτικῶν.

70. Συμεὼν προϜβεςάρχου τῦ Ἀντιόχου περὶ τροφῶν δυωάμεως κατὰ ςοιχεῖον.

71. Τῶν Περσῶν τῦ Ῥαζῆ, τῦ Μεζουέ, Ἀβικιανῦ, Ἰσαὰκ, Ἰωάννχ τῦ Δαμασκηνῦ λόγοι ἔἡα. Περὶ ἔρχν συνόψις σύντομος ἀνωνύμου τινός.

72. Πεδακίχ Διοσκορείδου Ἀναζάρβεως ὕλης ἰατρεκῆς βιβλία κδ'. Τοῦ αὐτῦ περὶ ἰοβόλων ζώων σημείωσις προφυλακτικὴ κ) θεραπευτική.

73. Ἐκλογὴ διαφόρων συγγραφέων Ἀψύρτου, Ἱπποκράτιος κ) τῶν ἄλλων περὶ ἵππων θεραπείας. Ὀρνεοσόφιον διαλαμβάνον Ͳὰς θεραπείας τῶν νοσημάτων τῶν συμβαινόντων Ͳοῖς κυνηγηκοῖς τῶν ὀρνέων, ὡσαύτως κ) Ͳὰς κόπας ἑκάςου ὀρνέχ, ἐπὶ δὲ κ) Ͳὰ χρώματα.

74. Πεδακίχ Διοσκορείδου Ἀναζάρβεως προς Ἀνδρόμαχον τῶν ἁπλῶν Φαρμάκων παράδοσις.

75. Σχόλια τῆς ς΄ ἐπιδημίας ἀπὸ Φωνῆς Παλλαδίχ σοφιςοῦ, τμήματα ὀκτώ. Λεξικὸν Ἱπποκράτις κατὰ ςοιχεῖον.

76. Πεδακίχ Διοσκορείδου Ἀναζάρβεως Κιλικίας ῥίζων κ) χυλισμάτων κ) σπερμάτων σὺν φύλλων Φαρμάκων κατὰ ςοιχεῖον βιβλία κδ'.

77. Ἀλεξάνδρχ Τραλλιανῦ βιβλία δώδεκα.

78. Ἰατρεκὴ κατὰ ςοιχεῖον περὶ ἰνων πἠηνῶν, κ) νηκτῶν κ) χερσαίων ζώων δυωάμεως, ἐκ τῆς τῦ Συμεὼν Μαγίςρχ προγματείας. Θεραπεία εἰς λύμλω διαφόρων βλαπἠικῶν ζώων.

68. Clermont, 337; Meerman, 231; Phillipps, 1536 (Berlin); avec note de Cl. Naulot.
69. Clermont, 338; Meerman, 277; Phillipps, 1570 (Berlin).
70. Clermont, 334; Meerman, 273; Phillipps, 2355.
71. Clermont, 342; Meerman, 233; Phillipps, 1537 (Berlin); avec note de Cl. Naulot.
72. Clermont, 320; Meerman, 221; Phillipps, 1530 (Berlin); avec note de Cl. Naulot.
73. Clermont, 345; Meerman, 235; Phillipps, 1539 (Berlin); avec note de Cl. Naulot.

74. Clermont, 343. Meerman, 300; Phillipps, 1583 (Berlin).
75. Clermont, 313; Meerman, 215; Phillipps, 1525 (Berlin); avec note de Cl. Naulot. Copié en 1540, à Venise, par Valeriano Albini.
76. Clermont, 321; Meerman, 222; Phillipps, 3084.
77. Clermont, 331; Meerman, 230; Phillipps, 1535 (Berlin); avec note de Cl. Naulot.
78. Clermont, 306; Meerman, 265; Phillipps, 1562 (Berlin); avec note de Cl. Naulot.

Λεξικόν τι μικρὸν κατὰ στοιχεῖον, ἔχον ἀπὸ β'. Ἀντίδοτοί τινες τῶν Περσῶν εἰς τὴν Ἑλλάδα μετεγκομιδεῖσαι.

79. Γαλινῦ περὶ χρείας μορίων κỳ ἐνεργείας. Θεοφίλου περὶ τῆς τῦ ἀνθρώπου κατασκευῆς βιβλία έ. Γαλινῦ διαγνώσεις κỳ θεραπεῖαι πρὸς βασιλέα τὸν Πορφυρογέννητον. Ἰωάννε, ἐπισκόπου Πελαδρυανῶν, ἐκ τῦ Παλλαδίε, Ἀρχελάε, Στεφάνε Ἀλεξανδρέως κỳ διαφόρων παλαιῶν ἰατρῶν περὶ οὔρων.

80. Ἱπποκράτις ἐπιστολὴ πρὸς Πτολεμαῖον βασιλέα περὶ κατασκευῆς ἀνθρώπου. Διαθήκη Γαλινῦ περὶ τῦ ἀνθρωπίνε σώματος κατασκευῆς. Αἱ ἐπακταὶ τῶν μιλιῶν. Γαλινῦ περὶ συμπτωμάτων βιβλία, ὧν ὁ μὲν πρῶτος ἀκέφαλος. Τοῦ αὐτῦ ἰατρὸς ἢ εἰσαγωγή. Τοῦ αὐτῦ περὶ φαρμάκων συνθέσεως τῶν κατὰ γένος, ὧν ἡ μὲν ἀρχὴ λείπει. Γαλινῦ περὶ ἰσχιάδος, κỳ ποδάγρας κỳ ἀρθρίτιδος. Τοῦ αὐτῦ περὶ σφυγμῦ πρὸς Ἀντώνιον φιλομαθῆ φιλόσοφον. Θεοφίλου περὶ διαχωρημάτων. Τὸ διὰ καλαμίνθης ὀξύπτερον, ὃ καλοῦσι πολυειδὲς Γαλινῦ. Τοῦ Ψελλῦ πόνημα ἰατρικὸν ἄριστον διὰ ἰάμβων. Ἄλλα τινὰ ἐπιγράμματά τε κỳ ὕμνοι εἰς τὰ δ' Εὐαγγέλια κỳ παρθένον Μαριὰμ, κỳ τὰ τοιαῦτα.

81. Νεοφύτε διδασκαλία περὶ τῶν ἐν τοῖς ὁδοῖσιν παθῶν. Διάγνωσις ὑελίων τῦ ἔργου περί τε χρωμάτων κỳ ὑποστάσεως.

82. Μελέτη μοναχοῦ περὶ φύσεως κỳ τῦ ἀνθρώπου κατασκευῆς.

83. Μάγνε σοφιστῦ ἐξήγησις περὶ οὔρων, κỳ ἄλλων πολλῶν σοφῶν τε κỳ διδασκάλων, συντεθεῖσα παρὰ τῦ φιλοσοφωτάτου Στεφάνε τῦ Ἀλεξανδρέως. Ἐκ τῦ Ὀλυμπίε τῦ Ἀλεξανδρέως περὶ κρισίμων ἡμερῶν. Ῥαζῆ λόγος περὶ λοιμικῆς, ἐξελληνισθεὶς ὑπὸ Σύμεων διαλέκτου. Δίαιται ἰατρικαὶ περὶ τῦ πῶς δεῖ διαγεῖν, ἀνώνυμου. Περὶ φλεβοτομίας, ἀνώνυμου. Περὶ συνοψίας κỳ διδασκαλίας οὔρων. Σκευασία ὀξοῦς σκιλλιτικοῦ παρὰ Πυθαγόρου τῦ φιλοσόφε.

84. Εἰς τὰ Ἱπποκράτις περὶ ὀξέων νοσημάτων τμήματα γ' ἐξήγησις, ἀνωνύμου. Λεξικὸν Ἱπποκράτις κατὰ στοιχεῖον.

85. Περὶ τῶν ἁπλῶν φαρμάκων κỳ ὅπως χρὴ ἐκ τε γεύσεως, κỳ τῆς ὀσμῆς κỳ τῦ χρωτὸς τεκμαίρεσθαι τὴν ἑκάστου τῶν ἁπλῶν δύναμιν.

86. Ἀετίε Ἀμιδηνῦ σύνοψις τῶν τελείων βιβλίων Ὀριβασίε, λέγω δὴ τῦ πρὸς Ἰουλιάνον, καὶ τῦ πρὸς Εὐστάθιον, κỳ τῦ πρὸς Εὐσπάπιον, κỳ τῶν θεραπευτικῶν βιβλίων Γαλινῦ καὶ

79. Clermont, 315; Meerman, 217; Phillipps, 1527 (Berlin); avec note de Cl. Naulot. — Clermont, 341; Meerman, 278.

80. Clermont, 312; Meerman, 269; Phillipps, 1566 (Berlin). Cf. n° 237.

81. Clermont, 335; Meerman, 274, Athènes, Cod. med. 6; avec note de Cl. Naulot.

82. Clermont, 336; Meerman, 275; Phillipps, 3892.

83. Clermont, 332; Meerman, 272, 276, et 279; Phillipps, 6763, 1569 et 1571.

84-85. Peut-être à joindre à l'article précédent.

86. Clermont, 329; Meerman, 214; Phillipps, 1524 (Berlin).

Ἀρχηγένοις κỳ ἑτέρων ἰνῶν ἀρχαίων ἐποίμων λόγοι ὀκτώ. Ἱπποκράτοις ἀφορισμοὶ, μετ᾽ ἐξηγήσεως Θεοφίλου φιλοσόφ᾽. Γαληνᾶ πρὸς Τεύθραν ἐπιστολὴ περὶ εὐσωόπλων σφυγμῶν. Βιβλίον εὐσύνοπλον περὶ τῶν σφυγμῶν Γεωργίᾳ Σαγναπῇ, ὑπάτου ρωμαίᾳ κỳ κόμητος. Τοῦ αὐτᾶ εἰς Ϟ ις᾽ θεάματα τῆς οἰκουμένης. Τοῦ αὐτᾶ διὰ στίχων πολιτικῶν ἐν τῇ ἑλλωνίδι φωνῇ ὀνομασίαι τῶν μερῶν τᾶ ἀνθρώπου. Περὶ τῶν ἁγίων ζ᾽ κỳ οἰκουμρικῶν συνόδων. Περὶ βασιλέως Σολομῶντος. Μιχαὴλ περὶ δόγματος. Ἰαμβικοὶ στίχοι Γρηγορείᾳ τᾶ Θεολόγου. Ἰωάννῃ Δαμασκίωῇ τῷ Κοσμᾷ, ἐπισκόπῳ τᾶ Μαϊουμᾶ.

87. Τοῦ Αέτᾳ ὑπόλοιπα ὀκτὼ τμήματα παλαιογραφότερα.

88. Ἄλλο Αέτᾳ σύγγραμμα πάντας τοὶς αὐτᾶ λόγοις κατέχον, ἀλλὰ νεογραφότερον. Ἔπ δὲ Ἀφρικανᾶ περὶ σαθμῶν κỳ μέτρων.

89. Ἀχμέτ, υἱᾶ Σειρήμ, ὀνειρορκιπικόν.

90. Τῶν Ὀριβασίᾳ ἰατρικῶν συναγωγῶν κδ᾽, ἐκ τῶν Γαληνᾶ περὶ ἐγκεφάλου κỳ μλωνίτων. Τῶν Ὀριβασίᾳ ἰατρικῶν συναγωγῶν, ἐκ τῶν Ροῦφᾳ περὶ ὀνομασίας τῶν κατὰ τὸν ἄνθρωπον κέ᾽. Ἀκτυαρίᾳ περὶ ἐνεργειῶν τᾶ ψυχικοῦ πνεύματος λόγος πρῶτος. Τοῦ αὐτᾶ περὶ διαίτης τροφῶν δεύτερος λόγος. Τινὰ εἰς ἀφορισμοὶς Ἱπποκράτοις. Σύνοψις Στεφάνᾳ φιλοσόφᾳ περὶ διαφορᾶς πυρετῶν, περὶ εὐχύμων κỳ περὶ διαίτης πάσης.

91. Εἰσαγωγὴ Πορφυρείᾳ πρὸς Χρυσάορον. Ἀριστοτέλοις δέκα κατηγορίαι. Τοῦ αὐτᾶ περὶ ἑρμηνείας. Τοῦ αὐτᾶ ἀναλυτικῶν προτέρων βιβλία δύο. Τοῦ αὐτᾶ ἀναλυτικῶν ὑστέρων βιβλία β᾽. Τοῦ αὐτᾶ τοπικῶν βιβλία ὀκτώ. Τοῦ αὐτᾶ ἐλέγχων σοφιστικῶν. Πάντα, παλαιόγραφα κỳ μετὰ σχολίων ἱκανῶν Πλωτίνᾳ.

92. Ἀριστοτέλοις περὶ ζώων μερῶν βιβλία δ᾽. Τοῦ αὐτᾶ περὶ ζώων πορείας. Τοῦ αὐτᾶ περὶ αἰσθήσεως κỳ αἰσθητῶν. Τοῦ αὐτᾶ περὶ ζώων γενέσεως βιβλία ε᾽. Τοῦ αὐτᾶ περὶ μακροβιότητος κỳ βραχυβιότητος. Τοῦ αὐτᾶ περὶ νεότητος κỳ γήρως, κỳ ζωῆς κỳ θανάτου, κỳ περὶ ἀναπνοῆς. Τοῦ αὐτᾶ περὶ ὕπνου κỳ ἐγρηγόρσεως. Τοῦ αὐτᾶ περὶ ἐνυπνίων κỳ φαντασμάτων. Περὶ μαντικῆς τῆς ἐν τοὶς ὕπνοις γινομένης τε κỳ λεγομένης. Ἀριστοτέλοις περὶ ζώων κινήσεως. Τοῦ αὐτᾶ περὶ ἀτόμων γραμμῶν. Τοῦ αὐτᾶ περὶ πνεύματος. Ἀριστοτέλοις περὶ ζώων ἱστορίας βιβλία δ᾽. Τοῦ αὐτᾶ περὶ χρωμάτων. Τοῦ αὐτᾶ μηχανικά.

93. Ἀριστοτέλοις προβλήματα. Τοῦ αὐτᾶ ἠθικὰ Νικομάχεια.

94. Ἀριστοτέλοις ἠθικὰ Νικομάχεια μεμβρανόγραφα.

87. Clermont, 330; Meerman, 229 (1); Phillipps, 1534 (Berlin).

88. Clermont, 328; Meerman, 228.

89. Clermont, 292; Meerman, 285; Phillipps, 1575 (Berlin); avec note de Cl. Naulot.

90. Clermont, 324; Meerman, 225; Phillipps, 1532 (Berlin).

92. Clermont, 245; Meerman, 191; Phillipps, 1507 (Berlin).

93. Clermont, 247; Meerman, 291; Phillipps, 6764.

94. Clermont, 248; Meerman, 292; Brit. Mus., Add. ms. 6790. Provient d'une ancienne bibliothèque italienne.

95. Ἀριστοτέλους ἠθικῶν μεγάλων βιβλία δύο. Τοῦ αὐτῦ πρὸς Εὔδημον βιβλία ε΄. Τοῦ αὐτῦ οἰκονομικῶν δύο. Θεοφράστου τινὰ περὶ φυτῶν ἱστορίας.

96. Μιχαὴλ τῦ Ψελλῦ ἐξήγησις εἰς τὰ περὶ Φισικῆς ἀκροάσεως ὀκτὼ βιβλία.

97. Συριανῦ Φιλοξένυ περὶ τῶν ἐν τῷ β΄ τῆς μετὰ τὰ φισικὰ Ἀριστοτέλους πραγματείας. Τοῦ αὐτῦ ἐπισκέψεις τῶν Ἀριστοτέλους ὑπελῶν πρὸς τὰ μαθήματα κὴ τὰς ἀριθμοὶς τὰς ἐν τῷ μ΄ κὴ ν΄ τῆς μετὰ τὰ φισικὰ πραγματείας. Εἰς τὰ περὶ προνοίας τινὰ συντελῶντα.

98. Παράφρασις τῶν Ἀριστοτέλους ἠθικῶν Νικομαχείων, ἀνωνύμου.

99. Διεξίππυ φιλοσόφυ Πλατωνικοῦ τῶν εἰς τὰς Ἀριστοτέλους κατηγορίας ὑπελῶν κὴ λύσεων κεφάλαια μ΄. Ἀλεξάνδρυ Ἀφροδισίεως πρὸς τὰς αὐτοκράτορας περὶ εἱμαρμένης καὶ τῦ ἐφ' ἡμῖν. Ἰαμβλίχου περὶ εἱμαρμένης.

100. Παράφρασις εἰς τὰς κατηγορίας, περὶ ὁμωνύμων, συνωνύμων, παρωνύμων, ἐπερωνύμων, πολυωνύμων κὴ ἑτέρων, ἀνωνύμου. Σχόλια εἰς τὰ δ΄ Ἀριστοτέλους περὶ ζώων μορίων. Σχόλια εἰς τὸ περὶ ζώων πορείας Ἀριστοτέλους. Σχόλια εἰς τὸ περὶ μνήμης κὴ ἀναμνήσεως, ὕπνυ κὴ ἐγρηγόρσεως, κὴ τῆς καθ' ὕπνοις μαντικῆς Ἀριστοτέλους. Τοῦ αὐτῦ σχόλια εἰς τὸ περὶ ζώων κινήσεως. Ἐπ, εἰς τὸ περὶ μακροβιότητος κὴ βραχυβιότητος. Ἐπ δὲ, εἰς τὸ περὶ γήρως κὴ νεότητος, κὴ ζωῆς κὴ θανάτου, κὴ περὶ ἀναπνοῆς.

101. Τοῦ Φιλοπόνυ σχόλια εἰς δεύτερον τῶν προτέρων ἀναλυτικῶν.

102. Πρόκλυ Διαδόχου Πλατωνικοῦ εἰς τὴν Πλάτωνος θεολογίαν βιβλία πέντε. Τοῦ αὐτῦ θεολογικὴ στοιχείωσις ἐν κεφαλαίοις περὶ τῦ ἑνός.

103. Πρόκλυ Πλατωνικοῦ Διαδόχου εἰς Παρμενίδην Πλάτωνος βιβλία ἑπτά. Ἐκ τῶν τῦ φιλοσόφυ Πρόκλυ σχολίων εἰς τὸν Κρατύλον Πλάτωνος ἐκλογαὶ χρήσιμοι.

104. Ἑρμείυ φιλοσόφυ τῶν εἰς τὸν Πλάτωνος Φαῖδρον σχολίων βιβλία δ΄.

105. Δαμασκίυ φιλοσόφυ ἀπορίαι κὴ λύσεις περὶ τῶν πρώτων ἀρχῶν.

95. Clermont, 249; Meerman, 293; Phillipps, 3085.

96. Clermont, 258; Meerman, 201; Phillipps, 1514 (Berlin); avec note de Cl. Naulot.

97. Clermont, 253; Meerman, 196; Oxford, Misc. 194. A la fin : 'Εγράφη παρ' ἐμοῦ Νικολάυ Κοκόλυ, ἀμφά, ὃν μιωὶ τοεμβείν κδ'; puis la note de possession de Claude Naulot. Voir Coxe, Catalogus, etc., p. 754. Cf. le manuscrit 37 de la bibliothèque de Leeuwarden, copié par Valeriano Albini, sans doute à Venise.

98. Clermont, 257; Meerman, 200; Phillipps, 1513 (Berlin); avec note de Cl. Naulot.

99. Clermont, 250, Meerman, 193; Oxford, Misc. 196.

100. Clermont, 251; Meerman, 194; Phillipps, 1509 (Berlin); avec note de Cl. Naulot.

101. Clermont, 256; Meerman, 199; Phillipps, 1512 (Berlin); avec note de Cl. Naulot.

102. Clermont, 241; Meerman, 187; Phillipps, 1505 (Berlin); avec note de Cl. Naulot.

103. Clermont, 242; Meerman, 188; Phillipps, 1506 (Berlin); avec note de Cl. Naulot.

104. Clermont, 244; Meerman, 190; Phillipps, 6761; avec note de Cl. Naulot.

105. Clermont, 269; Meerman, 209; Phillipps, 1520 (Berlin); avec note de Cl. Naulot.

106. Ὀλυμποδώρου φιλοσόφου σχόλια εἰς τὸν Πλάτωνος Φαίδωνα, λείπει δὲ τούτοις τὰ ἐξ ἀρχῆς φύλλα ἐξ. Ἐξήγησις τοῦ Ὀλυμποδώρου εἰς τὸν τοῦ Πλάτωνος Φίληβον.

107. Πόνημα Γεωργίου διακόνου προπεκδίκου δικαιοφύλακος τοῦ Παχυμερῆ περὶ φιλοσοφίας.

108. Νικηφόρου μοναχοῦ κὴ πρεσβυτέρου τοῦ κτήτορος εἰσαγωγικῆς ἐπιτομῆς τῆς φιλοσοφίας κεφάλαια μ᾽.

109. Ἰουλιανοῦ αὐτοκράτορος καίσαρος Ἀντιοχικὸς ἢ μισοπώγων. Θεοφράστου χαρακτῆρες περὶ ἰδιωμάτων. Θεμιστίου φιλοσόφου Βασανιστὴς ἢ φιλόσοφος. Τοῦ αὐτοῦ εἰς τὸν αὐτοῦ πατέρα. Ἰουλιανοῦ καίσαρος εἰς τὸν βασιλέα ἥλιον πρὸς Σαλούστιον.

110. Πυθαγόρου Σάμιοι ἔπη τὰ χρυσᾶ. Ἱεροκλέους φιλοσόφου εἰς τὰ Πυθαγορικὰ ἔπη ὑπόμνημα.

111. Πρισκιανοῦ φιλοσόφου Λυδοῦ μετάφρασις τῶν Θεοφράστου περὶ αἰσθήσεως. Τοῦ αὐτοῦ μετάφρασις τῶν Θεοφράστου περὶ φαντασίας.

112. Περὶ ὀρνίθων, ἀνωνύμου, οὗ ἀρχὴ μέν ἐστι Ἐπειδή σοι τῆς γῆς ἁπάσης ἔχοντι. Βιβλίον ἄλλο ἀρχόμενον Ἵππος ὅτι ἂν τέκει τῷ βρέφους. Φισιολόγου τινὸς περὶ λέοντος κὴ ἄλλων, οὗ ἀρχὴ ἐστι Ὁ λέων τρεῖς φύσεις ἔχων ἐν ἑαυτῷ. Μελετίου μοναχοῦ περὶ φύσεως κὴ κατασκευῆς ἀνθρώπου. Σιμωνίς περὶ φύσεως κὴ κατασκευῆς ἀνθρώπου ἐκ τῶν τῆς ἐκκλησίας ἐνδόξων κὴ τῶν ἔξω λογάδων κὴ φιλοσόφων.

113. Γνῶμαι κατ᾽ ἐκλογὴν ἐκ τῶν Δημοκρίτου κὴ ἑτέρων φιλοσόφων, κὴ ποιητῶν κὴ ῥητόρων. Ἑρμείου φιλοσόφου διασυρμὸς τῶν ἔξω φιλοσόφων. Δημηγορία Ἀγρίππα βασιλέως κὴ Βερενίκης τῆς ἀδελφῆς αὐτῆ πρὸς Ἰουδαίους ἐπαναστῆναι βουλομένους κατὰ τῶν Ῥωμαίων. Ἱππολύτου περὶ τῶν δώδεκα ἀποστόλων ὅπου ἕκαστος ἐκήρυξεν. Τοῦ ἁγίου Ἐπιφανίου περὶ τῶν ιβ᾽ λίθων τῶν ἐν τῷ λογίῳ τοῦ ἱερέως ἐνπεπορημένων, πρὸς Κωνσταντῖνον, βασιλέα Κωνσταντινουπόλεως, τὸν Πορφυρογέννητον.

106. Clermont, 243; Meerman, 189; Brit. Mus., Add. ms. 10063. Au bas du titre, on lit : *Ταύτην ἀνέγνωκα ὁ Ναυλὼτ τῆς Κοιλαδὸς, ἔτι Χειστοῦ ἀφογ᾽ 1573.* — Et à la fin, fol. 141 vᵒ : *Ἔπι Χειστοῦ σωτῆρος ἀφογ᾽, τήνδε τὴν βίβλον ἀνέγνω Κλαύδιος ὁ Ναυλωτὴς Κοιλαδὺς, Ἀυάλλωναῖος, ἐκ τῆς τῶν Αἰδιούων διοικήσεως.* — *Anno Christi servatoris 1573°, hunc legens agnovit librum Claudius Naulotus Vallensis, Avallonæus, ex Hæduorum diocesi.* — *L'an du saulveur Jesus Christ 1573°, Claude Naulot du Val, Avallonnois, du diocese d'Austan, ha lisant recognu ce livre.* Au folio 141, souscription du copiste du manuscrit : *Ὁ Οὐαλεριᾶνος Φορθλίβιὺς ὁ Ἀλδῖνος, κανονικὸς, ἔγραψα ἐν τῇ τοῦ ἁγίου Ἀντωνίου μοναστηρίῳ, Ἐνετίαι, ἔτει τῷ ἀπὸ τῆς Ἰησοῦ Χειστοῦ κυείν ἡμῶν, αφμα᾽, ἐράτη δικεμβείν.*

107. Clermont, 273; Meerman, 210; Phillipps, 1521 (Berlin); avec note de Cl. Naulot.

108. Paris, Suppl. grec, 524.

109. Montpellier, École de Médecine, ms. 127. Copié par Valeriano Albini, en 1543.

110. Clermont, 239; Meerman, 186; Phillipps, 1504 (Berlin); avec note de Cl. Naulot.

111. Paris, Grec, 1954. Copié par Valeriano Albini. (Provient de l'archevêque de Toulouse, Charles de Montchal.)

114. Σιμεσίχ Κυριωαίχ εἰς τὸν αὐτοκράτορα Ἀρκάδιον περὶ βασιλείας. Τοῦ αὐτῷ φαλάκρας
ἐγκώμιον. Τοῦ αὐτῷ Δίων ἢ περὶ τῆς κατ' αὐτὸν διαγωγῆς. Τοῦ αὐτῷ Πτολεμαΐδος
Αἰγύπτιος ἢ περὶ προνοίας λόγοι β'. Τοῦ αὐτῷ πρὸς Παιώνιον ὑπὲρ τοῦ δώρου, τὸ
δὲ ἦν ἀστρόλαβος. Περὶ ἐνυπνίων. Περὶ βασιλείας αὖθις, ὁ αὐτὸς λόγος τῷ προειρη-
μένῳ. Τοῦ αὐτῷ ὁμιλία, ἧς ἀρχή· Οὐ θήσομαι τὴν πανήγυριν ἄφωνον. (Ὁμιλίαι γ'.)
Τοῦ αὐτῷ ὕμνοι ἔμμετροι. Πυθαγόρου χρυσᾶ ἔπη. Τοῦ αὐτῷ ἐπιστολαί.

115. Ἀρεταίχ λόγος ἀκέφαλος, ἐν ᾧ μὲν περὶ πιπάγε κεφάλαια η', περὶ συναχῆς δ', περὶ
τῶν κατὰ τὴν κιονίδα παθῶν, κ τὰ ἑξῆς· τὰ δὲ πρὸ τοῦ η' κεφάλαια λείπει πλέω
μέρος τε τοῦ ἑβδόμου. Τοῦ αὐτῷ ὀξέων παθῶν αἴτια κ σημεῖα. Τοῦ αὐτῷ χρονίων παθῶν
αἴτια κ σημεῖα. Τοῦ αὐτῷ χρονίων παθῶν σημειωτικόν. Τοῦ αὐτῷ ὀξέων θεραπευτικῶν
βιβλία δύο. Τοῦ αὐτῷ χρονίων θεραπευτικῶν βιβλίον α'. Ἐκ τῶν Αἰλιανοῦ περὶ ζώων
ἰδιότητος βιβλία ιζ'.

116. Νεμεσίχ ἐπισκόπου περὶ φύσεως ἀνθρώπου.

117. Πορφυρίχ φιλοσόφχ περὶ ἀποχῆς τῶν ἐμψύχων βιβλία δ'. Μάλχου ἢ βασιλέως
Πυθαγόρου βίος. Βιβλίον ἄλλο ἀνώνυμον, οὕτως ἀρχόμενον· Πτολεμαῖος ὁ Λάγου
κ Ἀριστόβουλος ὁ Ἀριστοβούλου.

118. Πολέμωνος φυσιογνωμικά. Ὅροι ἀνθρωπίνων εἰδέων ἐκ τοῦ αὐτῷ Πολέμωνος. Περὶ
ἐλαιῶν τοῦ σώματος, Μελάμποδος. Ἀδαμαντίχ σοφιστοῦ φυσιογνωμικά.

119. Ἥρωνος φιλοσόφχ ἀπάνθισμα.

120. Πλουτάρχου περὶ δεισιδαιμονίας. Πότερον τῶν Ῥωμαίων πράγματα τύχης ἢ ἀρετῆς.
Περὶ τῆς Ἀλεξάνδρου τύχης ἢ ἀρετῆς. Περὶ τοῦ πῶς χρὴ τὸν φιλόσοφον πολιτεύεσθαι.
Ἀποφθέγματα βασιλέων κ στρατηγῶν. Ἀποφθέγματα Λακωνικά. Πλουτάρχου συν-
αγωγὴ ἱστοριῶν παραλλήλων ῥωμαίων καὶ ἑλληνικῶν. Τοῦ αὐτῷ περὶ σαρκοφαγίας.
Πρὸς ἡγεμόνα ἀπαίδευτον. Περὶ τοῦ μὴ δεῖν δανείζεσθαι. Κεφαλαίων καταγραφὴ τῶν
αὐτῷ Στωϊκῶν ἐναντιωμάτων. Ὁμήρου βίος κ γένος, κ περὶ ὕνων λέγει, Πλουτάρχου.

121. Δίωνος περὶ βασιλείας λόγοι γ'. Διογένης ἢ περὶ βασιλείας, διάλεξις Διογένους καὶ
Ἀλεξάνδρου, δ'. Περὶ τοῦ ποῖον εἶναι δεῖ τὸν βασιλέα, ε'. Διογένης ἢ περὶ τυραν-

114. Clermont, 130; Meerman, 136; Leyde,
Suppl., 107. Avec la note de possession
de Cl. Naulot. Voir Geel, Catalogus, p. 31.

116. Clermont, 268; Meerman, 259; Phillipps,
1557 (Berlin); avec note de Cl. Naulot.

117. Clermont, 323; Meerman, 224; Leyde,
Suppl., 106. Avec la note de possession
de Cl. Naulot. Voir Geel, Catalogus, etc.,
p. 31.

118. Clermont, 293; Meerman, 286; Phillipps,
1576 (Berlin); avec note de Cl. Naulot.

119. Clermont, 308; Meerman, 267; Phillipps,
1564 (Berlin).

120. Clermont, 265; Meerman, 258; Phillipps,
1556 (Berlin).

121. Clermont, 359; Meerman, 305; Leyde,
Suppl. 67. Voir Geel, Catalogus, etc.,
p. 22.

νίδος, ς'. Διογένης ἢ περὶ ἀρετῆς, ζ'. Διογένης ἢ ἰσθμικὸς, η'. Διογένης ἢ περὶ οἰκε-
τῶν, θ'. Τερψικὸς ὑπὲρ τῶ Ἴλιον μὴ ἁλῶναι, ι'. Ὀλυμπικὸς ἢ περὶ τῆς πρώτης τῶ
Θεῶ ἐννοίας, ια'. Ἐν Ἀθήναις περὶ φυγῆς, ιβ'. Εὐβοϊκὸς ἢ κυνηγὸς, ιγ'. Ῥοδιακὸς, ιε'.
Πρὸς Ἀλεξανδρεῖς, ιϛ'. Ταρσικὸς πρῶτος, ιζ'. Ταρσικὸς δεύτερος. Ἐν Κελαίναις τῆς
Φρυγίας, ιη'. Βορυσθενικὸς ὃν ἀνέγνω ἐν τῇ πατρίδι, ιθ'. Κορινθιακὸς, κ'. Πρὸς
Νικομηδεῖς περὶ ὁμονοίας τῆς πρὸς Νικαεῖς, κα'. Περὶ ὁμονοίας ἐν Νικαίᾳ πεπαυ-
μένης τῆς στάσεως, κβ'. Ἐν τῇ πατρίδι περὶ τῆς πρὸς Ἀπαμεῖς ὁμονοίας, κγ'. Πρὸς
Ἀπαμεῖς περὶ ὁμονοίας, κδ'. Διάλεξις ἐν τῇ πατρίδι, κε'. Πολιτικὸς ἐν τῇ πατρίδι,
κϛ'. Φιλοφρονητικὸς πρὸς τὴν πατρίδα εἰσηγουμένην αὐτῷ τιμάς, κζ'. Ἀπολογισμὸς
ὅπως ἔσχηκε πρὸς τὴν πατρίδα, κη'. Περὶ τῶ φιλοσοφεῖν ἐν τῇ πατρίδι, κθ'. Δημη-
γορεία ἐν τῇ πατρίδι, λ'. Πολιτικὸς ἐν ἐκκλησίᾳ, λα'. Παραίνεσις ἀρχῆς ἐν βουλῇ,
λβ'. Περὶ τῶν ἔργων ἐν βουλῇ, λγ'. Πρὸς Διόδωρον, λδ'. Περὶ Αἰσχύλου κ̀ Σοφο-
κλέους κ̀ Εὐριπίδου, ἢ περὶ τῶν Φιλοκτήτου τόξων, λε'. Περὶ Ὁμήρου, λϛ'. Περὶ
Σωκράτους, λζ'. Περὶ Ὁμήρου κ̀ Σωκράτους, λη'. Ἀγαμέμνων ἢ περὶ βασιλείας,
λθ'. Νέστωρ, μ'. Ἀχιλλεὺς, μα'. Φιλοκτήτης, ἔστι δὲ παράφρασις, μβ'. Νέσσος ἢ Δηιά-
νειρα, μγ'. Χρυσηΐς, μδ'. Περὶ βασιλείας κ̀ τυραννίδος, με'. Περὶ τύχης α', μϛ'.
Περὶ τύχης β', μζ'. Περὶ τύχης γ', μη'. Περὶ δόξης α', μθ'. Περὶ δόξης β', ν'.
Περὶ δόξης γ', να'. Περὶ ἀρετῆς, νβ'. Περὶ φιλοσοφίας, νγ'. Περὶ τῶ φιλοσόφου,
νδ'. Περὶ τῶ σχήματος, νε'. Περὶ πίστεως, νϛ'. Περὶ ἀπιστίας, νζ'. Περὶ νόμου, νη'.
Περὶ ἔθους, νθ'. Περὶ φθόνου α', ξ'. Περὶ φθόνου β', ξα'. Περὶ πλούτου, ξβ'. Τῶν
ἐν Κιλικίᾳ περὶ ἐλευθερίας, ξγ'. Περὶ ἐλευθερίας καὶ δουλείας, ξδ'. Περὶ δου-
λείας καὶ ἐλευθερίας, ξε'. Περὶ λύπης, ξϛ'. Περὶ πλεονεξίας, ξζ'. Περὶ λόγου
ἀσκήσεως, ξη'. Περὶ τῆς αὐτῷ φιλανοίας, ξθ'. Περὶ ἀναχωρήσεως, ο'. Περὶ κάλλους,
οα'. Περὶ εἰρήνης καὶ πολέμου, οβ'. Ὅτι εὐδαίμων ὁ σοφὸς, ογ'. Περὶ εὐδαιμονίας,
οδ'. Περὶ τῶ εὐδαίμονος, οε'. Περὶ τῶ βουλεύεσθαι, οϛ'. Διατριβὴ περὶ τῶν ἐν συμ-
ποσίοις, οζ'. Μελάγκομας α', τῇ τάξει β'. Μελάγκομας β', τῇ τάξει α'. Χαρίδημος.

122. Ἐξήγησις τῶ Φιλοπόνου εἰς τὸ πρῶτον κ̀ δεύτερον τῆς ἀριθμητικῆς εἰσαγωγῆς Νικομάχου
τῶ Γερασίμου.

123. Σιμπλικίου μεγάλου φιλοσόφου ἐξήγησις εἰς τὸ τῶ Ἐπικτήτου ἐγχειρίδιον. Παροιμίαι
κατ' ἀλφάβητον.

124. Θεοδώρου τῶ Προδρόμου περὶ τῶ μεγάλου κ̀ τῶ μικρῶ, κ̀ τῶ πολλῶ κ̀ τῶ ὀλίγου, ὅτι ὐ

122. Clermont, 284; Meerman, 248; Phillipps,     Misc. 200. Avec la note de possession de
    1549 (Berlin); avec note de Cl. Naulot.     Cl. Naulot. Voir Coxe, Catalogus, etc.,
124. Clermont, 286; Meerman, 250; Oxford,     p. 756.

τῶν πρὸς ἅ εἰσιν ἀλλὰ τὰ τῆ πόσου κỳ τὰ ἐναντία. Προθεωρία εἰς τὸ πέμπτον τῶν Εὐκλείδου στοιχείων τῆς γεωμετρείας. Εἰς τὰ Εὐκλείδου στοιχεῖα προλαμβανόμθμα, ἐκ τῶν Πρόκλυ ἀπορφάδίω κỳ κατ' ἐπιτομήν. Γεωδαισία τε Ἥρωνος τὸν τῶν χημάτων ὑποδεικνύουσα μεθισμόν.

125. Ξενοφῶντος Κύρου ἀναβάσεως λόγοι ἑπία. Θεόγνιδος τε Μεγαρέως ἔπη. Ἐχειείδιον Ἐπικτήτου. Πυθαγορεικὰ ἔπη τὰ χρυσᾶ. Ἀριστοτέλοις πρὸς Ἀλέξανδρον περὶ κόσμυ.

126. Ἰωσήπυ ἰουδαϊκῆς ἀρχαιολογίας βιβλία ια', μετ' ἀρχῆς τε ις', βίβλος παλαιογραφωτάτη.

127. Χρονικὸς λόγος ἀπὸ τῆς τε κόσμυ κτίσεως μέχρι τῶν Κωνςαντίνυ χρόνων, παλαιογραφώτατος.

128. Ἐπιδημία Μάζαρι ἐν Ἅδυ, ἢ πεῦσις νέκρων ἐνίων περὶ τινων τῶν ἐς τὰ βασίλεια συναςρεφομένων. Γεωμαντικά τινα κỳ ἀςρονομικὰ, ὧν ἡ ἀρχή· Ὑπὸ κακοφυλακῆς κỳ ἴσως ἀρχαιότητος ἠφανισμένη. Βίβλος ὑποπλεισμάτων σφόδρα κακῶς γεγραφομένη κỳ ὡς ἔπερπε πεπαραγμένη. Τοῦ εὐδοξίε χειμῶνος προγνωστικά. Περὶ τῆς ἐκβολῆς τῶν ὡρῶν τῆς ὁποιουδήτινος κλίματα βούλή ἢ πόλεως ἢ χώρας ὑπὸ τῶν τύπων ἀναφορᾶν. Περὶ διαιρέσεως τε ζωδιακὰ κỳ ὀνομασίας τῶν ζωδίων. Ἀλλα περὶ μινῶν, ὧν ἀρχὴ ὑπὸ ἀπριλίε, τῆς δὲ βίβλου ἐπιγραφὴ ἠφανισμένη. Ἔπι δὲ, περὶ ἡλίε κỳ σελίωνης, κỳ μινῶν, κỳ ἀςέρων, κỳ πλανητῶν κỳ ζωδίων.

129. Τοῦ λογοθέτου Νικήτα τε Χωνιάτου χρονικὴ διήγησις, ἀρχομένη ἀπὸ τῆς βασιλείας τε Κομνίωε κυρίε Ἰωάννε.

130. Αἰλιανε Πρενετος τῆς Ἰταλίας ποικίλη ἱςορεία. Τοῦ αἰτε τακτικὴ θεωρία.

131. Φλαυίε Ἰωσήπυ ἰουδαϊκῆς ἀρχαιολογίας βιβλία κ', νεόγραφα.

132. Ἐπιτομὴ τῆς Δίωνος τε Νικαίως ρωμαϊκῆς ἱςορίας, ἣν συνέπἠθη Ἰωάννης ὁ Ξιφιλῖνος, περιέχουσα μοναρχίας καισάρων εἴκοσι πέντε, ἀπὸ Πομπηίε μάγνε μέχρις Ἀλεξάνδρε τε Μαμμαίας.

133. Φλαυίε Ἰωσήπυ ἰουδαϊκῆς ἱςορείας περὶ ἁλώσεως λόγοι ἓξ, ὧν μὲν πρῶτος ἀκέφαλος κỳ ἐνδεὴς μέχρι τύπου· ἐπειδὴ τ'ν Ἰουδαίων πρὸς Ῥωμαίοις πόλεμον συςάντα.

125. Clermont, 217; Meerman, 402 et 289; Phillipps, 1643, Leeuwarden, 33, Phillipps, 1579 (Berlin).

126. Clermont, 200; Meerman, 377; Oxford, Misc. 186. Voir Coxe, *Catalogus*, etc., p. 740.

127. Clermont, 237.

128. Clermont, 295; Méerman. 287; Phillipps, 1577 (Berlin).

129. Clermont, 235; Meerman, 395; Phillipps, 1639 (Berlin).

130. Clermont, 282; Meerman, 246; Leyde, Suppl. 59; avec note de Cl. Naulot.

131. Clermont, 202.

132. Clermont, 229; Meerman, 390; Phillipps, 1635 (Berlin); avec note de Cl. Naulot.

133. Clermont, 203; Meerman, 379; Phillipps, 1626 (Berlin).

134. Εὐνάπιε βίοι φιλοσόφων κỳ σοφιστῶν.

135. Ἰσορία αὖϑις τῶ Νικήτα Χωνιάτου, ἀρχομένη ὑπὸ τῆς τῶ Κομνηνῶ βασιλείας κυρίκ Ἰωάννκ.

136. Φίλωνος περὶ τῆς Μωϋσέως κοσμοποιίας, λόγος α'. Περὶ τῶν δέκα λογίων, ἃ κεφάλαια νόμων εἰσὶν, λόγος β'. Περὶ δικαιοσ, λόγος γ'. Περὶ εὐσεβείας κỳ φιλανϑρωπίας, λόγος δ'. Περὶ καταστάσεως ἄρχοντος, λόγος ε'. Περὶ τῶ πάντα ασουδαῖον εἶναι ἐλεύϑερον, λόγος ς'. Περὶ βίκ ϑεωρηπικοῦ ἢ ἱκετῶν ἀρετῶν, λόγος ζ'. Περὶ τῶ μίασμα πόρνης εἰς τὸ ἱερον μὴ ὑποδέχεσϑαι, λόγος η'. Περὶ τῶν ἀναφερομένων ἐν εἴδη νόμων εἰς δύο γένη τῶν δέκα λογίων, τὸ ἕκτον κỳ ἕβδομόν κỳ τὸ κατὰ τῶν μοιχῶν, κỳ παντὸς ἀκολάστου, κỳ τὸ κατὰ ἀνδροφόνων κỳ πάσης βίας, λόγος ϑ'. Περὶ ὧν ἱερουργοῦσιν Ἄβηλ τε κỳ Κάϊν, λόγος ια'. Περὶ τῶν Χερουβὶμ κỳ Φλογίνης ρομφαίας, κỳ τῶ κπαϑέντος αραρωπον ἐξ ἀνϑρώπου Κάϊν, λόγος ιβ'. Περὶ γεωργίας, λόγος ιγ'. Φίλωνος περὶ βίκ Μωϋσέως, λόγοι δύο. Τοῦ αὐτῶ περὶ ἱερωσύνης, λόγος γ'. Βίος πολιτικος περὶ Ἰωσήφ. Φίλωνος περὶ ἀρετῶν ἤτοι περὶ ἀνδρείας, κỳ εὐσεβείας, κỳ φιλανϑρωπίας κỳ μετανοίας. Φίλωνος βίος κατὰ διδασκαλείαν τελειωϑέντος, ἢ νόμος ἀγράφων. Τοῦ αὐτῶ περὶ ἀρετῶν, ἤτοι ἀνδρείας, κỳ εὐσεβείας, κỳ φιλανϑρωπίας κỳ μετανοίας.

137. Ἐπιτομὴ ἱσοριῶν ἀπὸ βασιλείας Ἰουλίκ Καίσαρος μέχρι τῆς Διοκλητιανῶ βασιλείας. Χρονογραφία ἀπὸ Διοκλητιανῶ ἕως Μιχαὴλ κỳ Θεοφυλάκτου τῶν βασιλέων.

138. Ἰωάννκ τῶ Τζέτζκ ἱσορίαι κỳ λέξεις ἱσοριώδεις. Τοῦ αὐτῶ περὶ διαφορᾶς ποιητῶν. Τοῦ αὐτῶ διδασκαλία σαφεστάτη περὶ τῶν ἐν τοῖς στίχοις μέτρων ἁπάντων, διὰ στίχων πολιτικῶν. Τοῦ αὐτῶ ὑπόϑεσις Ὁμήρου ἀλληγορηϑεῖσα τῇ κραταιωτάτῃ βασιλίσσῃ.

139. Συλλογὴ ἱσοριῶν ἀπὸ τῆς τῶ μεγάλου Κωνσταντίνκ βασιλείας μέχρι τῆς Ἀλεξίκ τῶ Κομνηνῶ.

135. Clermont, 236; Meerman, 396; Phillipps, 6767; avec note de Cl. Naulot.

136. Clermont, 199; Meerman, 376; Leeuwarden, 40; avec note de Cl. Naulot. — Sur un petit feuillet ajouté, coté 4 dans le manuscrit, on lit la liste suivante des opuscules de Philon : Περὶ τῶ π' χίρον τῶ κρείϑϑοι φιλεῖν ἐπιπίϑεσϑαι. Περὶ μάϑης. Περὶ ἐξένηψ Νῶε. Περὶ γιγαντων. Ὃπ ἄτρεπτον τὸ ϑεῖον. Περὶ συγχύσεως διαλέκτων. Περὶ ἀποικίας. Περὶ τῶ τίς ὁ τῶν ϑείων πραγμάτων κληρονόμος. Περὶ τῆς εἰς τὰ προπαιδεύματα συνόδου. Περὶ φυγάδων. Περὶ τῶ ϑεοπέμπτοις εἶναι τοὺς ὀνείροις. Περὶ μοναρχίας. Περὶ πρεπμης. Περὶ ζώων τῶν εἰς ϑυσίας κỳ τίνα τῶν ϑυσιῶν εἴδη.

Περὶ ϑυόντων. Περὶ φϑορᾶς. Περὶ ὑπογαμίν. Περὶ ἀνδροφονίας. Περὶ ἐπιϑυμιῶν. Περὶ ἀκουσίκ φόνε. Περὶ τῶ μὴ ἀναιρωπῖν γυναῖκας. Περὶ ἄϑλων κỳ ἐπιπημῶν. Περὶ ἀρῶν. Περὶ ἀφϑαρσίας κόσμκ. Εἰς Φλάκκον. Περὶ ἀρετῶν κỳ περὶ πρεσβείας πρὸς Γάϊον.

137. Clermont, 228; Meerman, 389; Phillipps, 1634 (Berlin); avec note de Cl. Naulot.

138. Clermont, 232; Meerman, 392; Oxford, Misc. 188. Avec la note de possession de Cl. Naulot. Voir Coxe, Catalogus, etc., p. 740.

139. Clermont, 230; Meerman, 391; Phillipps, 1636 (Berlin); avec la note de possession de Cl. Naulot.

140. Εἰκόνες Φιλοςράτου Λημνίε.

141. Φιλόθεος ἱςοεἶα ἢ ἀσκητικὴ πολιτεία. Θεοδωρήτου ἐκκλησιαςικῆς ἱςοεἶας τόμοι πέντε; ὧν ὁ πέμπλος ἀπελεύτητος ἔνθαδε τελευτῶν · Οὐκ ἔφη πεῖν λυθῆναι τῶν δεσμῶν μεταχεῖν τροφῆς ωεὸς τόν.

142. Διοδώρου Σικελιώτου ἱςοεῶν ἀπὸ ἐνδεκάτου βιβλίε μέχει τῦ ἔπλα κ δεκάτου.

143. Ἐκ τῶν τῦ Στράβωνος γεωγραφικῶν πεεὶ τῦ τῆς γῆς τῆς οἰκουμένης χήματος, ἐπιδιορθωθὲν παρὰ τῦ Γεμιςοῦ Πλήθωνος. Σύνοψις τῶν κόλπων τῆς καθ᾽ ἡμᾶς οἰκουμένης ἐκλεγεῖσα ἐκ τῆς γεωγραφίας Στράβωνος. Πάσαι ἐπαρχίαι κ πόλεις αἱ ὑπὸ τὸν βασιλέα τῶν Ῥωμαίων διοικούμεναι. Χωρογραφία Θεσσαλίας τῦ Πλήθωνος. Χῶραι κατὰ τάξιν ἀπὸ δύσεως ἕως ἀναπλῆς. Πίνακες οἰκουμένης τῶν ἐπισήμων πόλεων καὶ νήσων. Τὸ γένος τῶν Παλαιολόγων. Χρονογραφία σύντομος ἀπὸ Ἀδὰμ μέχει Μιχαὴλ κ Θεοφίλου.

144. Γεωργίας, ωεὸς Κωνςαντίνον, βασιλέα Κωνςαντινουπόλεως, Πορφυρογέννητον, βιβλία κ', παλαιόγραφα.

145. Τὰ αὐτὰ πάλιν, νεόγραφα.

146. Πολεμικῶν παρασκευῶν διαπάξεις κ'· Πεεὶ σρατηγῶν ὀνομάτων τε κ τάξεων Αἰλιανῦ.

147. Πεεὶ πολιορκητικῶν μηχανημάτων, ἀνωνύμου.

148. Αἰλιανῦ τινα τακπικῆς θεωείας. Ὀνοσάνδρε σρατηγικά. Πολυαίνε σρατηγήματα.

149. Τοῦ αὐτῦ πάλιν σρατηγήματα. Διονισίε οἰκουμένης πεειήγησις.

150. Πολυβίε Μεγαλοπλίτου ἐκ τῶν ιέ ἱςοεῶν τῦ ὅκπου λόγου κατ᾽ ἐπιτομήν. Τοῦ αὐτῦ ἐκ τῦ ἑβδόμου λόγου κατ᾽ ἐπιτομήν. Τοῦ αὐτῦ ἐκ τῦ η' κατ᾽ ἐπιτομήν. Τοῦ αὐτῦ ἐκ τῦ θ' κατ᾽ ἐπιτομήν. Ἐκ τῦ ι' κατ᾽ ἐπιτομήν. Τοῦ αὐτῦ ἐκ τῦ ια'. Τοῦ αὐτῦ ἐκ τῦ ιβ' λόγου, καὶ ιγ', καὶ ιδ', καὶ ιε', καὶ ις', καὶ ιη' λόγων κατ᾽ ἐπιτομήν.

151. Σουίδα λεξικὸν, παλαιόγραφον.

152. Τοῦ Ψελλῦ αἱ φωναὶ τῶν ζώων. Λέξεις τῆς ωεὸς Ἑβραίοις ἐπιςολῆς. Λέξεις τῆς ωεὸς Ἐφησίοις, κ τῆς ωεὸς Φιλιππησίοις, κ τῆς ωεὸς Κολοασαεῖς, κ τῆς ωεὸς Θεσσαλονικεῖς, κ τῆς ωεὸς Θεσσαλονικεῖς β'. Λέξεις τῆς ωεὸς Τιμόθεον ἐπιςολῆς, κ τῆς

140. Clermont, 223; Meerman, 386; Phillipps; 1633 (Berlin); avec note de Cl. Naulot.

141. Clermont, 206 et 205; Meerman, 369 et 368; Phillipps, 1620 et 1619 (Berlin); avec note de Cl. Naulot.

142. Clermont, 222; Meerman, 385; Phillipps, 1632 (Berlin); avec note de Cl. Naulot.

143. Clermont, 213; Meerman, 397; Phillipps, 1640 (Berlin).

145. Clermont, 311; Meerman, 297; Phillipps, 1581 (Berlin).

146. Clermont, 283; Meerman, 247.

148. Clermont, 281; Meerman, 245; Oxford, Misc. 199. Avec la note de possession de Naulot. Voir Coxe, Catalogus, etc., p. 756.

151. Clermont, 352; Paris, Suppl. grec, 96.

152. Clermont, 89; Meerman, 60; Phillipps, 1424 (Berlin).

πρὸς Τιμόθεον δευτέρας, τῆς πρὸς Τίτον, κỳ τῆς πρὸς Ῥωμαίοις, κỳ τῆς πρὸς Κορινθίοις, κỳ τῆς πρὸς Κορινθίοις δευτέρας. Λέξεις τῆς πρὸς Γαλάτας. Λέξεις Ὁμηρικαὶ ἐκ τῆς Ὀδυσσείας. Λέξεις ἐκ τῆ Ἡσιόδου. Περὶ τῶν πέντε φωνῶν. Ὀνόματα μηνῶν κατ᾽ Αἰγυπτίοις καὶ Ῥωμαίοις. Ἐκλογαὶ καὶ ἑρμηνεῖαι διάφοροι. Λέξεις ψαλτικαί. Λέξεις τῶν ὀδῶν. Λέξεις τῆς βίβλου τῆ ἁγίε Διονυσίε, τῆς πανάρετου. Ἕτερον λεξικὸν τῶν ιϛʹ προφητῶν. Ἐκ τῆ προφήτου Ἐζεκιὴλ, Ἡσαΐε τῆ προφήτου. Λέξεις ἐγκείμεναι ἐν τοῖς ἁγίοις Εὐαγγελίοις. Λέξεις τῶν ἐπιστολῶν τῆ ἁγίε Παύλου, τῆς πρὸς Ἑβραίοις ἐπιστολῆς.

153. Λεξικὸν ἄλλο κατὰ στοιχεῖον, οὗ ἡ ἐπιγραφὴ ἠφανισμένη, ἄρχεται δὲ ὕτως · Ἄατλος, ὁ ἀπερασπέλαστος, κỳ τὰ ἐφεξῆς.

154. Λέξεις ῥητορικαὶ τῶν δέκα ῥητόρων συλλεγεῖσαι περὶ Ἁρποκρατίωνος γραμματικοῦ.

155. Τὸ νῦν προειρημένον λεξικὸν αὖθις, ἀλλὰ νεογραφόμενον. Ποίημα τῆ ἱερωτάτου μητροπολίτου Ἡρακλείας κυροῦ Νικήτα.

156. Μιχαὴλ τῆ Βυζαντίε συναγωγὴ παροιμιῶν κỳ συνθήκη τῷ ἐνδοξοτάτῳ κỳ σοφωτάτῳ ἀνδρὶ κυρίῳ Λαύρῳ Κυρίνῳ.

157. Ζηνοβίε ἐπιτομὴ τῶν Ταρραίε κỳ Διδύμου παροιμιῶν, συντεθεῖσα κατὰ στοιχεῖον.

158. Κανόνες γραμματικοὶ περὶ προσῳδίας, ὀρθογραφίας κỳ τῶν ἄλλων τοιούτων τῶν πρὸς γραμματικήν.

159. Ἰσιδώδης συναγωγὴ ὀνομάτων ἐλλογίμων ἀνδρῶν συγγραφέων ἐκ τῶν συγγραμμάτων αὐτῶν.

160. Κύρου Μαγίστρε γραμματική. Μαξίμου τῆ Πλανούδου περὶ συντάξεως ῥημάτων. Παροιμίαι δημώδεις κατὰ στοιχεῖον.

161. Εὐσεβίε τῆ Παμφίλου, ἐπισκόπου Καισαρείας τῆς Παλαιστίνης, περὶ τῶν τοπικῶν ὀνομάτων τῶν ἐν τῇ θείᾳ Γραφῇ. Λεξικὸν τῶν ἐνδιαθέτων γραφῶν ἐκτεθὲν παρὰ Σπφάνε καὶ ἑτέρων λεξικογράφων. Τοῦ ἁγίε Ἐπιφανίε περὶ μέτρων κỳ σαθμῶν. Λεξικὸν Κυρίλλου κατ᾽ ἀλφάβητον. Λεξικὸν ἄλλο σύντομον. Ὅροι διάφοροι κατὰ τὴν παράδοσιν

153 et 155. Clermont, 353; Meerman, 302; Phillipps, 1584 (Berlin); avec note de Naulot.

154. Clermont, 347; Meerman, 304; Leyde, Suppl. 172. Au commencement et à la fin, on lit : Ἀναγνώσου ὄντης Κλαυδίε τῆ Νωνλότου Κοιλαδίως, αφογʹ, 1573. Voir Geel, Catalogus, etc., p. 48.

156. Clermont, 382; Meerman, 314; Oxford, Misc. 197. Avec la note de possession de Naulot. Voir Coxe, Catalogus, etc., p. 755.

157. Clermont, 383; Meerman, 347; Athènes, cod. philol. 44 (olim Demetrii Postolaka); avec note de Cl. Naulot.

158. Clermont, 351; Meerman, 324; Phillipps, 1597 (Berlin).

160. Clermont, 355; Meerman, 356, 354 et 363; Leyde, Suppl. 177, Phillipps, 1614 (Berlin), et Oxford, Misc. 217.

161. Clermont, 75; Meerman, 127; Oxford, Misc. 211.

κỳ πίσιν τῆς ἁγίας καθολικῆς κỳ ἀποσολικῆς ἐκκλησίας λεγόμβμοι. Ἱππολύτου Θηβαίȣ ἐκ τȣ χρονικοῦ αὐτȣ περὶ τῆς ἀναδεφπήσεως τȣ Κυρίȣ, κỳ τῆς ἁγίας Μαρίας τῆς Θεοτόκου δȣλης κỳ δι' ἡμᾶς μητρὸς αὐτȣ, τὸ πῶς ἀριθμοῦνται τὰ ἔτη αὐτȣ. Ἐπισολὴ τȣ ἁγίȣ Ἰωάννȣ τȣ Χρυσοσόμου Νικολάῳ σρατηγῷ, μετ' ἄλλων ὀλίγων. Ψαλμοὶ ἠ τȣ Δαυίδ.

162. Ἐπισολαὶ Λιβανίȣ σοφισȣ.

163. Ἐπισολαὶ Φαλάριδος τȣ τυράννȣ Ἀκραγαντίνων.

## ΠΑΛΑΙΟΤΑΤΑ ΒΙΒΛΙΑ
### ΚΑΙ ΔΙΑ ΠΑΛΑΙΟΤΗΤΟΣ ΚΑΤΑ ΠΟΛΛΑ ΗΦΑΝΙΣΜΕΝΑ.

164. Σήχοι εἰς τὸν εὐαγγελισμὸν τῆς πανδόξȣ διαποίνης ἡμῶν Θεοτόκου. Τοῦ μεγάλου Βασίλεως περὶ ἀσκήσεως πῶς δεῖ κοσμεῖσθαι τὸν μοναχόν. Ἑρμηνεία τȣ ἁγίȣ συμβόλου, ἐκπεθεῖσα ὑπὸ Φιλοπόνȣ τινὸς θεολόγου ἀνδρὸς ἁγίȣ κỳ σεβασμίȣ. Ἑρμηνεία τȣ σίχου· Κυριε Ἰησοῦ Χρισέ, ὁ Θεὸς ἡμῶν, ἐλέησον ἡμᾶς. Εὐαγγέλια ἰωανὰ ἐξηγημένα παρὰ τȣ Βουλγαρείας. Ἰωάννȣ τȣ Χρυσοσόμου ἐπισολὴ πρὸς τὴν ἑαυτȣ μητέρα. Ἕτερα τȣ αὐτȣ πρὸς Κυριακὸν ἐπίσκοπον.

165. Περὶ τῆς τȣ σώματος ἡμῶν κατασκευῆς, Γρηγορείȣ τȣ Νύσης. Περὶ συσθέσεως ἀνθρωπίνȣ σώματος, πάνυ ὡραῖον κỳ σοφώτατον. Ἱπποκράτȣς ἀφορισμοὶ τῆς ἰατρικῆς τέχνης. Τοῦ [αὐτȣ] προρρήσεις περὶ θανάτȣ προγνωσικὴ, ἣν εἶπεν ἐν τῷ θανάτῳ αὐτȣ. Ἕτερα κεφάλαια περὶ σφυγμῶν, Μερκουρείȣ μοναχȣ. Βιβλίον ἀνθολόγιον τὰς τῶν παθῶν θεραπείας περίσαι κỳ ἕτερα σοφωτάτȣ ἀνδρὸς διὰ τῶν κδ' σοιχείων. Περὶ τῶν κατὰ τὸν ἐγκέφαλον κỳ νωπαίων παθῶν. Σχόλιά διάφορα ἢ τμήματά τινος. Διοκλέοις ἐπισολὴ προφυλακτική. Ἱπποκράτȣς περὶ μαγνήτȣ λίθȣ. Περὶ κωνώπων. Λόγος Μελετίȣ μοναχȣ κỳ ἰατρȣ περὶ χων. Φαρμάκων ἐμπειρείας ἰατρικῶν κατὰ ἀλφάβητον. Διοσκορείδȣ ἰατρȣ περὶ βοτανῶν δυνάμεως, κατὰ σοιχεῖον. Περὶ λίθων. Ἐκ τῶν περὶ τροφῶν δυνάμεως μερικὴ ἐκλογὴ, ἐκ τȣ α' θεραπευτικοῦ βιβλίȣ τȣ σοφωτάτȣ Συμεὼν Μαγίσρȣ τȣ Σήθ. Διοσκορείδȣ περὶ μέτρων κỳ σαθμῶν. Τοῦ αὐτȣ περὶ διαίτης ὑγιεινῆς. Ἐπίσκεψις ἰατρικωτέρα Διοσκορείδȣ περὶ ζῴων. Ἕτερα περὶ βοτανῶν. Περὶ δηλητηρίων. Βιβλίον δ' ἐκ Διοσκορείδȣ ἕτερον. Αὖθις, περὶ μέτρων κỳ σαθμῶν Διοσκορείδȣ. Περὶ τῶν κατὰ φύσιν ὁρίζων ὄρων. Περὶ ἁπλῶν φαρμάκων. Περὶ χων. Γαληνȣ καὶ Ἱπποκράτȣς ἐκ τῶν πλεονεκτημάτων αὐτῶν διόρθωσις καὶ

διαταγὴ τῶν ζώων, ἵππων τε, ὄνων κỳ ἄλλων ζώων, κỳ πῷ κτίνωῷ πῶς ὀφείλωσιν αὐτὰ χειρουργεῖν.

166. Λεξικὸν ἀκέφαλον κỳ παλαιογραφώτατον.

167. Θεοδώρου τῦ Κουρσιώπου λόγος ἀντιρρητικὸς κατὰ Ἀγέλου ὀνόματος, τῆς Ρουσανῶν ἐκκλησίας προεέδρȣ. Νόμος γεωργικὸς κατὰ ἐκλογὴν ἐκ τῶν Ἰουστινιανῦ τῦ φιλοχρίστου βασιλέως παρανόμθμος ἐν κεφαλαίοις ὀγδοήκοντα ὅξ. Ἰωάννȣ, πρεσβυτέρου Ἀντοχείας, ὁ ἀπὸ σχολαστικῶν ὅτος συντάῇ εἰς ὅλοις κανόνας εἰς ν´ ὕτλοις. Τάξις γινομένη ὅτε μέλλȣ ὁ ἀρχιερεὺς λειτουργῆσαι. Μιχαὴλ τῦ Ἀνθυπάτου τῦ Ἀθαλειώτου προχειρȣν. Περὶ τῆς τῆξεως τῶν τε ἀξιωμάτων κỳ τῶν ὀφφικίων. Αἰσώπου βίος, ἁπλῆς. Θεολογικά ἵνα Βασιλέȣ κỳ τῶν ἄλλων. Ἐρώτησις εἰ ἐκ ἦν ἐνδεκτον μένειν ἵνὰ διλωεκῶς ἔνδον διὰ νάȣ κỳ ἔντος τȣύτου ἐδιειν κỳ μάλιστα ἐὰν ἐσὲ νεωκόρος ἦν ἐκεῖνος. Ἀρχὴ τῶν ἑλληνικῶν θεῶν λαμβανόντων τὰ ὀνόματα. Τῶν ἐν Ἀντοχείᾳ συνελθόντων πατέρων τὸ β´ ὑφ´ ὧν ἐξετέθησαν κανόνες κη´. Κανουργία καὶ διαφορὰ ἐπιημίων εἰλικρινῶν ῥηγινῶς ὅτι κατὰ ἰχὺν κỳ προεξομολογουμένων. Ἀπόκρισις προς Ἑβραίοις. Συνόδος ς´ περὶ τῶν βαπτιζομένων Ἀγαρινῶν, κεφάλαια γ´.

168. Ἰωάννȣ τῦ Χρυσοστόμου λόγος εἰς τὸν εὐαγγελισμὸν τῆς δεσποίνης ἡμῶν Θεοτόκου. Ἐγκώμιον εἰς τὸν ἅγιον ἀπόστολον Παῦλον, συντεθὲν παρὰ Θεοδώρου Μαγίστρȣ ἀπὸ διαφόρων λόγων Ἰωάννȣ Χρυσοστόμου. Ἐκλογὴ ἐκτεθεῖσα παρὰ Συμεὼν Μαγίστρȣ τῦ λογοθέτου ἀπὸ τῶν ὅλων βιβλίων τῦ ἐν ἁγίοις ἡμῶν πατρὸς Βασιλέȣ, ἀρχιεπισκόπου Καισαρείας Καππαδοκίας, διὰ λόγων κδ´. Ἰωάννȣ τῦ Χρυσοστόμου λόγος περὶ ὑπομονῆς κỳ μακροθυμίας. Τοῦ αὐτῦ λόγος περὶ ἐλεημοσύνης. Τοῦ αὐτῦ λόγος περὶ ἀγάπης. Τοῦ αὐτῦ λόγος περὶ διδαχῆς κỳ νουθεσίας. Τοῦ αὐτῦ λόγος περὶ ἁμαρτίας κỳ ἐξαγορεύσεως. Τοῦ αὐτῦ λόγος περὶ ἀρχῆς κỳ ἐξουσίας. Τοῦ αὐτῦ περὶ τῆς μελλούσης κρίσεως. Τοῦ αὐτῦ λόγος περὶ ἀρετῆς κỳ κακίας. Τοῦ αὐτῦ λόγος περὶ ἀνδρείας κỳ ἰσχύος. Τοῦ αὐτῦ περὶ ὅρκων. Τοῦ αὐτῦ περὶ θανάτου. Τοῦ αὐτῦ λόγος περὶ παίδων ἀνατροφῆς. Τοῦ [αὐτῦ] περὶ ἀκακίας κỳ μνησικακίας. Τοῦ αὐτῦ ὁμιλία περὶ εὐχῆς. Τοῦ αὐτῦ περὶ μετανοίας ὁμιλία. Τοῦ αὐτῦ περὶ φθόνου. Περὶ τῦ μὴ καταφρονεῖν τῆς τῦ Θεῦ ἐκκλησίας κỳ τῶν μυστηρίων αὐτῆς.

169. Ῥητορικὴ Ἑρμογένοις, ἀκέφαλος.

170. Ἀριστείδου ῥήτορος λόγοι μετ´ ἐξηγήσεως, ὧν ἡ ἀρχὴ λείπει.

171. Ὁμήρου πᾶσα Ὀδύσεια μετὰ τῶν ὑποθέσεων, σύγγραμμα νὴ Δία παλαιογραφώτατον.

166. Clermont, 354.
167. Clermont, 81.
168. Clermont, 127; Meerman, 83; Phillipps, 1442 (Berlin).

169. Clermont, 346; Meerman, 303; Oxford, Misc. 193.
170. Clermont, 361; Meerman, 328-329; Oxford, Misc. 190-191.

53

172. Ἐπιγράμματα, μείζοσι χαρακτῆρσι ἐντυπωθέντα, μετὰ σχολίων τινῶν περιτιθεμένων ὑπό τινος γεγραμμένων.

173. Κλαυδίε Πτολεμαίε γεωγραφία.

174. Βίβλος περὶ σιωπήσεως ἐπιστολῶν.

Τέλος τῶν παλαιοτάτων.

175. Ἐκ τῆς συντάξεως Πτολεμαίε κεφαλαιωδῶς εἰρημένα. Ἐκ τῷ πέμπτῳ τῆς συντάξεως. Ἐκ τῷ θ' τῆς συντάξεως. Ἐκ τῷ ια' τῆς αὐτῆς κ) τῷ ιϛ'. Ἰωάννε Ἀλεξανδρέως τῷ Φιλοπόνε περὶ τῆς τῷ ἀστρολάβε χρήσεως. Ἑτέρα ἐξήγησις περὶ τῷ ἀστρολάβε. Σχόλια ἐκ τῶν Δημοφίλου. Παύλου Ἀλεξανδρέως περὶ οἰκοδεσποτείας. Ἰωάννε τῷ διακόνε ἐξηγήσεις μερικαὶ εἰς τινα τῷ Κλεομήδοις σαφλωείας δεδομένα περὶ κυκλικῆς θεωείας.

176. Τοῦ μακαείε κ) πανσόφε Ψελλῷ ἐπιστολὴ πρὸς τὸν ἁγιώπατον πατειάρχω τὸν Ξιφιλῖνον περὶ χρυσοποιίας. Ἑρμηνεία τῶν σημείων τῆς ἱερᾶς τέχνης κ) χρυσοπολυβίβλου. Λεξικὸν κατὰ στοιχεῖον τῆς ἱερᾶς τέχνης πρῶτον ἑλληνιστὶ μεταλλευτικῶν τῶν τε σημείων κ) τῶν ὀνομάτων κατὰ στοιχεῖον. Δημοκρίτου φισικὰ κ) μυστικά. Σωσίμε φιλοσόφε πρὸς Διόσκορον εἰς τὴν βίβλον Δημοκρίτου, ὡς ἐν σχολίοις. Στεφάνε Ἀλεξανδρέως οἰκουμβρικοῦ φιλοσόφε περὶ τῆς ἱερᾶς κ) θείας τέχνης τῆς τῷ χρυσῷ ποιήσεως πρᾶξις β'. Τοῦ αὐτῷ ἐπιστολὴ πρὸς Θεόδωρον. Τοῦ αὐτῷ περὶ τῷ ἐνύλου κόσμε πρᾶξις τείτη. Τοῦ αὐτῷ εἰς τὸ κατ' ἐνέργειαν πρᾶξις δ'. Τοῦ αὐτῷ Στεφάνε εἰς τὸ κατ' ἐνέργειαν τῆς θείας τέχνης πρᾶξις ε'. Τοῦ αὐτῷ πρᾶξις ἕκτη. Τοῦ αὐτῷ πρᾶξις ζ'. Τοῦ αὐτῷ περὶ τιμῆς τῆς ἱερᾶς τέχνης πρᾶξις η'. Τοῦ αὐτῷ διδασκαλία πρὸς Ἡράκλειτον τὸν βασιλέα πρᾶξις θ'. Κομδρίε φιλοσόφε ἀρχιερέως διδάσκοντος Κλεοπάτραν τὴν θείαν καὶ ἱερὰν τέχνω τῷ λίθου τῆς φιλοσοφίας. Περὶ τῆς θείας κ) ἱερᾶς τέχνης τῶν φιλοσόφων. Ζωσίμου τῷ Πανοπολίτου γνήσια ὑπομνήματα περὶ τῷ θείε ὕδατος. Τοῦ αὐτῷ περὶ σιωπήσεως ὑδάτων. Περὶ φώτων. Περὶ χρυσείων ποιήσεως. Τοῦ Χειστιάνε περὶ εὐσταθίας τῷ χρυσῷ. Ποίησις τῷ παντὸς λίθου τῆς φιλοσοφίας. Τίς ἡ τῶν ἀρχαίων ἄσβεστος. Τοῦ αὐτῷ περὶ θείε ὕδατος κ) πόσα τὰ εἴδη τῷ χημικοῦ κ) θείε ὕδατος, κ) τίς ὁ ἐπὶ τῆς Τιτάνε, κ) τίνα τύπων εἰσὶ τὰ ὀνόματα. Ζωσίμου τῷ Πανοπολίτου γνήσια γραφὴ περὶ τῆς ἱερᾶς κ) θείας τέχνης τῆς τῷ ἡλίε κ) σελήνης ποιήσεως κατ' ἐπιτομὴν κεφαλαιώδη. Μέθοδος δι' ἧς ἀποτελεῖται ἡ σφαιροειδὴς χάλαζα κατασκευασθεῖσα παρὰ τῷ ἐν πεχουργίᾳ περιβοήπου Ἄραβος τῷ Σαλμανᾶ. Καταβαφὴ λίθων, κ) σμαράγδων, κ) λυχνιτῶν, κ) ὑακίνθων, ἐκ τῷ ἐξ ἀδύτου τῶν ἱερῶν ἐκδοθέντος βιβλίε. Ποίησις ξάνθου. Βαφὴ τῷ

---

172. In-4°. — Hoffmann, *Lexicon bibliographicum*, I, 167.

175. Clermont, 297; Meerman, 254; Phillipps,

1553 (Berlin); avec note de Cl. Naulot.

176. Clermont, 259; Meerman, 236; Phillipps, 1540 (Berlin); avec note de Cl. Naulot.

ἰνδικοῦ σιδήρου, γραφεῖσα τῷ αὐτῷ χρόνῳ. Περὶ διαφορᾶς μολίβδου κ̀ χρυσοπετάλλυ. Ἑρμηνεία τῆς ἐπισήμης τῆς χρυσοποιίας ἱερομοναχοῦ τῆ Κοσμᾶ. Ἀνεπίγραφου φιλοσόφου περὶ ὕδατος τῆς λευκώσεως. Ἀνεπίγραφου φιλοσόφου κατὰ ἀκολουθίαν χρήσεως, ἐμφαῖνον τὸ τῆς χρυσοποιίας. Ζωσίμου τῆ θείου περὶ ἀρετῆς καὶ ἑρμηνείας. Ἡλιοδώρου τῆ φιλοσόφου γράψας πρὸς τὸν Θεοδώσιον τὸν βασιλέα ὑπὸ τῶν φιλοσόφων μυστικῆς τέχνης διὰ στίχων ἰάμβων. Στίχοι ἴαμβοι λίθου τῶν φιλοσόφων. Ὀλυμποδώρου τῆ φιλοσόφου πρὸς Πετάσιον, τὸν βασιλέα Ἀρμενίας, περὶ ἱερᾶς τέχνης τῶν φιλοσόφων. Ζωσίμου τῆ Πανοπολίτου γνήσια ὑπομνήματα. Τοῦ αὐτῷ γνήσια γραφὴ περὶ ἱερᾶς τέχνης κατ᾽ ἐπιτομὴν κεφαλαιώδη. Πελαγίου φιλοσόφου περὶ ἱερᾶς τέχνης. Ἰωάννου, ἀρχιερέως τῆ Ἐνεργίᾳ, περὶ τῆς θείας τέχνης. Ζωσίμου Θηβαίου μυστικὴ βίβλος. Περὶ μέτρων κ̀ σταθμῶν.

177. Περὶ σκεπτικῆς βίβλος Σέξτου Ἐμπειρικοῦ, ἧς ἀρχὴ Ὁιάδε · Τοῖς ζητοῦσι ὕ πρᾶγμα ἢ εὕρεσιν ἐπακολουθεῖν εἰκός. Πυρρωνείων ὑποτυπώσεων βιβλία τρία Σέξτου Ἐμπειρικοῦ, ὧν τὸ μὲν τεῖνον πρὸς μαθηματικοὺς συνέχει ταῦτα · περὶ γραμματικῆς, περὶ ῥητορικῆς, τῆ αὐτῷ πρὸς γεωμέτρας, τῆ αὐτῷ πρὸς ζ´ ἰθμητικοὺς, τῆ αὐτῷ πρὸς ἀστρολόγους, πρὸς μουσικούς. Τῶν κατὰ Σέξτον πρὸς Ὀις λογικοὺς τῶν δύο τὸ πρῶτον περὶ φιλοσοφίας. Τῶν Σέξτου σκεπτικῶν τὸ δεύτερον κατέχει κεφάλαια · περὶ ἀληθοῦς, περὶ σημείου, περὶ ἀδήλων, περὶ ἀποδείξεως, ἐκ τίνος ὕλης ἀπόδειξις, ὕ ἐστιν ἀπόδειξις. Σέξτου Ἐμπειρικοῦ ὑπομνημάτων τὸ ὄγδοον · περὶ ἀρχῶν φυσικῶν, περὶ αἰτίου καὶ πάσχοντος, περὶ θεῶν, περὶ ὅλου κ̀ μέρους, περὶ σώματος. Σέξτου Ἐμπειρικοῦ τῶν εἰς δέκα τὸ ἔνατον · περὶ τόπου, περὶ κινήσεως, περὶ χρόνου, περὶ ἀριθμοῦ, περὶ γενέσεως κ̀ φθορᾶς. Τοῦ αὐτῷ δέκατον, ἐν ᾧ τάδε ἔνεστιν · ὕς ἐστιν ἡ ὁλοσχερὴς τῶν κατὰ τὸν βίον πραγμάτων διαφορά, ὕ ἐστι τὸ ἀγαθόν, κ̀ κακὸν κ̀ ἀδιάφορον, εἰ ἔστι φύσει ἀγαθὸν κ̀ κακὸν, εἰ ὑποτεθέντων φύσει ἀγαθῶν κ̀ κακῶν ἐνδέχεται εὐδαιμόνως βιοῦν, εἰ ὁ περὶ τῆς τῶν ἀγαθῶν κ̀ κακῶν φύσεως ἐπέχων κατὰ πάντα ἐστι εὐδαίμων, εἰ ἔστι ὕς περὶ τὸν βίον τέχνη, εἰ διδακτή ἐστιν ἡ περὶ τὸν βίον τέχνη.

178. Ἀπὸ τῆ πρώτου στρωματέων Κλήμεντος, λείπει δὲ τούτοις ἐν ἡ δύο ἐξ ἀρχῆς φύλλα. Ἀπὸ τῆ δευτέρου τῶν Κλήμεντος στρωματέων. Ἀπὸ τῆ τρίτου λόγου τῶν αὐτῶν. Ἀπὸ τῆ τετάρτου τῶν αὐτῶν. Ἀπὸ τῆ πέμπτης τῶν αὐτῶν. Ἀπὸ τῆ ἕκτου. Ἀπὸ τῆ ἑβδόμου. Ἀπὸ τῆ

177. Clermont, 266; Meerman, 206; Phillipps, 1518 (Berlin). Au folio 1, on lit : Ἀηγνωκόπης Ναυλὼτ τῆ Κοιλαδίως, ἔτι Χειστοῦ ͵αφογ´, 1573. A la fin, autre note, comme dans le manuscrit 1407 (voir plus haut, n° 21). Au verso du dernier feuillet, souscription du copiste du manuscrit : *Hoc opus per me Camillam Barthol. de Zannetis Briscian. scriptum est sub anno a Virginis puerperio M° D. XXXXII., in alma Venetiarum urbe.*

178. Paris, Suppl. grec 250.

53.

πεὸς Ἑλλίωας πεϑτρεπλικοῦ ϛρωματέων. Πεεὶ γέλωτος. Ἀπὸ τῆ πεεὶ αἰϑρολογίας. Ἀπὸ τῆ εἰ μύϑρις κ̀ ϛεφάνοις χϱηϛέον. Ἀπὸ τῆ πεεὶ τῆ πῶς τῷ ἴϖανῳ πεϑσενεκτέον. Πεεὶ ὑποϑέσεως. Ἀπὸ τῆ ὅτι ὐ χϱὴ πεεὶ Τοῖς λίϑοις κ̀ τὸν χϱυσοῦ ἐπλοῆϑαι κόσμον. Ἀπὸ τῆ δευτέϑου παιδαγωϑοῦ. Ἀπὸ τῆ ὅτι χϱὴ καλλωπιζεϑαι. Πεὸς Τοῖς καλλωπιζομένοις τῶν ἀνδρῶν. Ἀπὸ τῆ ἵσι σιωδιατελπίεον.

179. Ἥϑϑνος Ἀλεξανδρέως πνευματικῶν βιβλία δύο· Ἥϑϑνος Ἀλεξανδρέως πεεὶ αὐτοματο-ποιητικῆς, πεεὶ ϛατῶν αὐτομάτων. Γεωμετεία τῆ Ἥϑϑνος, ἤϑρωω μέϑοδος δι' ἧς μετρεῖται ἡ γῆ, ὑποδεικνῦσα τὸν τε μϑισμὸν κ̀ Τὰ κατὰ μέϑϑς πεϑλεγόμϑϱα. Ἥϑϑνος εἰσ-αγωγὴ τῶν γεωμετϑουμένων. Ἰσαὰκ μοναχοῦ τῆ Ἀϑγυϑϱῦ, ὡς ἐν πνακίῳ, τῷ Κολυβᾶ ἐν Μιτυλήωη ὅντι κ̀ τὸ Τοῦτον αἰτήσωντι, ἔϛι δὲ μέϑοδος γεωδαισίας, Τουτέϛι μετϑήσεως χωείων, ἀσφαλής τε κ̀ σύντομος.

180. Ἐξήγησις ἀνωνύμου εἰς τὴν πετράβιβλον τῆ Πτολεμαῖϗ. Πορφυεῖϗ φιλοσόφϗ εἰσαγωγὴ εἰς ὑποπελεσματικὴν Πτολεμαῖϗ.

## ΤΩΝ ΕΝΤΥΠΩΘΕΝΤΩΝ ΚΑΤΑΛΟΓΟΣ.

186. Ἄτῆς Ἀμιδήνε βιβλίων ἰατεικῶν τόμος α΄, ζυπῆσι βιβλία ὀκτὼ ζὰ ϖεῶπα, ὧν ὁ μὲν ϖεῶπος κατὰ πολλὰ διορθωθεὶς συμβολῇ τῶν παλαιογράφων. Παρ᾽ Ἄλδῳ τῷ Μανουτίῳ, ἔτει ὑπὸ θεογονίας 1534.

187. Διοσκορίδης ἄλλος μετὰ ῥωμαϊκῆς μεταφράσεως. Τυπωθεὶς ἐν τῇ Κολωνίᾳ, ἔτει ὑπὸ τῆς τε Χειστοδ ἐνσαρκώσεως 1529.

188. Ἀθήναίε δειπνοσοφιστοδ πόνημα ζῆς παλαιογράφοις συμβληθέν. Παρὰ τῷ Ἄλδῳ τυπωθέν, 1514.

189. Τὰ τε Ἱπποκράτεις ἅπαντα συμβολῇ τῶν παλαιογράφων διορθωθέντα ἐκ ἀμελῶς. Ἐτυπώθη δ᾽ Ἐνετίησι, παρὰ Ἄλδῳ, ἔτει ὑπὸ παρθενοτοκίας 1526.

190. Γαλίωε ἅπαντα. Γαλίωε τόμος ϖεῶπος, ἐν ᾧ μὲν ζὰ ὑπὸ τε πεεὶ κράσεων ϖεῶπου μέχει τε πεεὶ κυομένων διαπλάσεως παραβολῇ τῶν ἀντιγράφων κ̀ παλαιῶν διορθωθέντα · ἔτι δὲ ὑπὸ τε ϖεῶπου πεεὶ χρείας τῶν ἐν ἀνθεῶπου σώματι μορίων μέχει τε τέλοις. Τοδ αὐτοδ τόμος δεύτερος, ἐν ᾧ μὲν ὑπὸ τε α΄ πεεὶ ἁπλῶν φαρμάκων κράσεως μέχει τῆς τε ε΄ μεσότητος διορθωθέντα · ἔτι δ᾽ ἐν τῷ αὐτῇ δευτέρῳ τόμῳ ζὰ ὑπὸ ϖεῶπου μέροις ἑβάτης πεεὶ φαρμάκων συωθέσεως τῶν κατὰ τόποις μέχει τε ϛ΄. Τοδ αὐτοδ τόμος τρίτος, ἐν ᾧ τὸ πεεὶ σφυγμῶν βιβλίον διορθωθέν · ἔτι δὲ ὑπὸ γ΄ τῶν πεεὶ συμπτωμάτων μέχει τε πεεὶ τρόμου κ̀ παλμοδ · ἔτι ὑπὸ τε πεεὶ κρίσεων α΄ μέχει πεεὶ ϖεγνώσκειν · ἔτι δὲ τέχνη ἰατεικὴ ἡ πελευταία τε γ΄. Τοδ αὐτοδ τόμος τέταρτος, ἐν ᾧ μὲν ὑπὸ ϖεῶπου θεραπευτικῆς μεθόδου μέχει τέλοις τῆς αὐτῆς τῇ τῶν ἀντιγράφων ασουδαίᾳ συμβολῇ διορθωθέντα · ἔτι δὲ ζὰ ὑπὸ β΄ πεεὶ ὑγιεινῶν μέχει τέλοις τε γ΄. Τοδ αὐτοδ τόμος πέμπτος, ἐν ᾧ μὲν ζὰ ὑπὸ α΄ ὑπομνήματος πεεὶ διαίτης ὀξέων νοσημάτων ἕως τε τῶν ϖεγνωστικῶν τέλοις διορθωθέντα παραβολῇ τῶν παλαιογράφων. Πάντα δὲ ταῦτα τε Γαλίωε ἐτυπώθη ἐν Ἐνετίαις, παρὰ τῷ Ἄλδῳ, ἔτει ὑπὸ θεογονίας 1525.

191. Ἰωάννε τε γραμμαπικοδ ὑπόμνημα εἰς ζὰ πεεὶ φισικῆς ἀκροάσεως πάσαρα ϖεῶπα βιβλία. Ἐν Ἐνετίαις, παρὰ Βαρθολομαίῳ Ζανέτῳ, ἔτει ὑπὸ θεογονίας 1535.

192. Τοδ αὐτοδ εἰς ζὰ ὕστερα ἀναλυπικὰ Ἀειστοτέλοις ὑπόμνημα. Ἀνωνύμου εἰς ζὰ αὐτά. Εὐστραπίε εἰς ζὰ αὐτά. Ἐτυπώθη δὲ ταῦτ᾽ ἐν Ἐνετίαις, παρὰ κληρονόμοις Ἄλδου Ῥωμαίε, ἔτει ὑπὸ παρθενοτοκίας 1534.

193. Τοδ αὐτοδ εἰς τὸ πεεὶ γενέσεως κ̀ φθορᾶς Ἀειστοτέλοις. Ἀλεξάνδρε Ἀφροδισίεως εἰς ζὰ μετεωρολογικά. Τοδ αὐτοδ πεεὶ μίξεως. Ἐνετίησι, παρ᾽ Ἄλδῳ, ἔτει δὲ 1527.

194. Ἀριστοτέλους ὄργανον. Ἐντυπωθὲν ἐν Ἐνετίαις, παρὰ Ἄλδῳ τῷ Μανουτίῳ Ῥωμαίῳ, ἔτει
ὑπὸ Χριστοῦ γεννέσεως 1495.

195. Τοῦ αὐτοῦ ἠθικῶν Νιχομαχείων βιβλία ι΄. Τοῦ αὐτοῦ πολιτικῶν βιβλία η΄. Τοῦ αὐτοῦ οἰκο-
νομικῶν βιβλία δύο· Τοῦ αὐτοῦ μεγάλων ἠθικῶν βιβλία δύο. Τοῦ αὐτοῦ ἠθικῶν Εὐδη-
μίων βιβλία η΄.

196. Ἀριστοτέλους βίος ἐκ τῶν Λαερτίου. Τοῦ αὐτοῦ βίος κατὰ Φιλόπονον. Θεοφράστου βίος ἐκ τῶν
Λαερτίου. Γαλίνου περὶ φιλοσόφου ἱστορίας. Ἀριστοτέλους φυσικῆς ἀκροάσεως βιβλία η΄.
Περὶ οὐρανοῦ βιβλία τέσσαρα. Περὶ κόσμου πρὸς Ἀλέξανδρον βιβλίον ἕν. Φίλωνος
Ἰουδαίου περὶ κόσμου βιβλίον ἕν. Θεοφράστου περὶ πυρὸς βιβλίον ἕν. Περὶ σημείων
ὑδάτων κ̀ πνευμάτων, ἀνωνύμου. Θεοφράστου περὶ λίθων βιβλίον ἕν.

197. Ἀριστοτέλους περὶ ζώων ἱστορίας βιβλία θ΄. Τοῦ αὐτοῦ περὶ ζώων μορίων βιβλία δ΄. Τοῦ
αὐτοῦ περὶ ζώων πορείας βιβλίον α΄. Τοῦ αὐτοῦ περὶ ψυχῆς βιβλία γ΄. Τοῦ αὐτοῦ περὶ
αἰσθήσεως κ̀ αἰσθητοῦ βιβλίον α΄. Περὶ μνήμης κ̀ τῆς μνημονεύειν βιβλίον α΄. Περὶ
ὕπνου κ̀ ἐγρηγόρσεως βιβλίον α΄. Περὶ ἐνυπνίων βιβλίον α΄. Περὶ τῆς καθ᾽ ὕπνον
μαντικῆς βιβλίον α΄. Τοῦ αὐτοῦ περὶ ζώων κινήσεως βιβλίον α΄. Τοῦ αὐτοῦ περὶ ζώων
γεννέσεως βιβλία ε΄. Περὶ μακροβιότητος κ̀ βραχυβιότητος βιβλίον α΄. Περὶ νεότητος,
κ̀ γήρως, κ̀ ἀναπνοῆς, κ̀ ζωῆς κ̀ θανάτου γ΄. Τοῦ αὐτοῦ περὶ πνεύματος βιβλίον α΄. Τοῦ
αὐτοῦ περὶ χρωμάτων βιβλίον α΄. Τοῦ αὐτοῦ φυσιογνωμικῶν βιβλίον α΄. Τοῦ αὐτοῦ περὶ
θαυμασίων ἀκουσμάτων βιβλίον α΄. Τοῦ αὐτοῦ περὶ Ξενοφάνους, κ̀ Ζήνωνος κ̀ Γοργίου
δογμάτων βιβλίον α΄. Τοῦ αὐτοῦ περὶ ἀτόμων γραμμῶν βιβλίον α΄. Θεοφράστου περὶ
ἰχθύων βιβλίον α΄. Τοῦ αὐτοῦ περὶ ἰλίγγων βιβλίον α΄. Τοῦ αὐτοῦ περὶ κόπων βιβλίον α΄.
Τοῦ αὐτοῦ περὶ ὀσμῶν βιβλίον α΄. Τοῦ αὐτοῦ περὶ ἱδρώτων βιβλίον α΄. Τοῦ αὐτοῦ περὶ
ζώων ἱστορίας τὸ κ΄. Τὰ πάντα ἐκ τῆς Ἄλδου ἐκτυπώσεως γινομένης ἔτει ὑπὸ τῆς παρ-
θενοτοκίας 1503.

198. Θεοφράστου περὶ φυτῶν ἱστορίας βιβλία ι΄. Τοῦ αὐτοῦ περὶ φυτῶν αἰτιῶν βιβλία ϛ΄.
Ἀριστοτέλους προβλημάτων τμήματα λη΄. Ἀλεξάνδρου Ἀφροδισιέως προβλημάτων
βιβλία δύο. Ἀριστοτέλους μηχανικῶν βιβλίον α΄. Τοῦ αὐτοῦ μετὰ τὰ φυσικὰ βιβλία ιδ΄.

194. In-fol. — N° 1657 de Hain; n° 5 de Renouard.
   C'est le premier volume de l'édition en
   cinq volumes des œuvres d'Aristote, 1495-
   1498.

195. In-fol. — N° 1657 de Hain; n° 1 de Renouard.
   C'est le cinquième et dernier volume d'Ari-
   stote, publié en 1498.

196. In-fol — N° 1657 de Hain; n° 1 de Renouard.

Second volume des œuvres d'Aristote,
   publié en 1497.

197. In-fol. — N° 1657 de Hain; n° 2 de Renouard.
   Troisième volume, publié aussi en 1497,
   et non 1503.

198. In-fol. — N° 1657 de Hain; n° 3 de Renouard.
   Quatrième volume, publié la même année
   que le précédent.

Θεοφράςου τῶν μετὰ ζὰ φισικὰ βιβλίον α΄. Ἐντυπωθέντα παρὰ τῷ αὐτῷ, καὶ τῷ προειρημένῳ ἔτει.

199. Ἀριστοτέλοις περὶ ζώων γραέσεως μετὰ τῆς τῦ Φιλοπόνυ ἐξηγήσεως βιβλία πέντε. Ἐτυπώθη δ᾽ ἐν Ἐνετίαις, παρὰ Ἰωάννη τῷ Ἀντωνίῳ κỳ τοῖς ἀδελφοῖς, ἔτει 1526.

200. Σιμπλικίυ ὑπομνήματα εἰς τὰ τρία βιβλία Ἀριστοτέλοις περὶ ψυχῆς, μετὰ τῦ ὑποκειμένυ τῦ αὐτῦ κατὰ πόλλα διορθωθὲν τῇ τῶν ἀντιγράφων συμβολῇ. Ἐτυπώθη δὲ ἐν Ἐνετίαις, παρ᾽ Ἄλδῳ τῷ Ῥωμαίῳ, ἔτει ἀπὸ θεογονίας 1526.

201. Ἀλεξάνδρυ Ἀφροδισιέως φισικά, περὶ ψυχῆς, ἠθικά. Μετάφρασις ἐκ τῶν Δαμασίυ εἰς τὸ τρῶτον περὶ ψυχῆς βιβλίον. Ἐπιτομὴ χολικὴ εἰς τὸ τρῶτον κỳ ὄγδοον περὶ φισικῆς. Θεοφράςου περὶ αἰσθήσεως βιβλίον. Πρισκιάνυ Λύδυ μετάφρασις τῶν Θεοφράςου περὶ αἰσθήσεως καὶ φαντασίας. Πάντα διορθωθέντα τῇ παραβολῇ τῶν παλαιογράφων. Ἐτυπώθη δὲ παρὰ Βαρθολομαίῳ Ζανέτῳ, ἐν Ἐνετίαις, ἔτει ἀπὸ θεογονίας 1536.

202. Παυσανίας. Τυπωθεὶς ἐν Ἐνετίαις, παρ᾽ Ἄλδῳ τῷ Ῥωμαίῳ, ἔτει ἀπὸ Χριστῦ γραέσεως 1516.

203. Στράβων περὶ γεωγραφίας. Ἐν Ἐνετίαις, παρ᾽ Ἄλδῳ τῷ Ῥωμαίῳ κỳ Ἀνδρέα τῷ Ἀσυλανῷ, ἔτει ἀπὸ θεογονίας 1516.

204. Θουκυδίδης. Ἐντυπωθεὶς Ἐνετίησι, ἔτει ἀπὸ Χριστῦ γραέσεως 1502. Ἰωάννυ τῦ Σπραίυ ἐκλογαὶ ἀποφθεγμάτων, μετὰ ῥωμαϊκῆς ἑρμηνείας Κονράδυ ἰατρῦ Τιγρυείνυ. Τυπωθεῖσαι ἐν Τιγρύρῳ, ἔτει ἀπὸ θεογονίας 1543.

205. Ἡροδότυ λόγοι ἐννέα, οἵπερ ἐπικαλῦωνται μῦσαι. Ἐν Βασιλεία, παρ᾽ Ἑρβαγίῳ.

206. Ἐπιστολαὶ Βασιλέυ τῦ μεγάλου, Λιβανίυ τῦ σοφιςτῦ, Χίωνος τῦ Πλατωνικοῦ, Αἰσχίνυ κỳ Ἰσοκράτυς τῶν ῥητόρων, Φαλαρείδος τῦ τυράννυ, Βρούτυ Ῥωμαίυς, Ἀπολλωνίυ τῦ Τυανέως, Ἰουλιανῦ τῦ Παραβάτυ. Ἅπαντα ἐν Ἐνετίαις, παρ᾽ Ἄλδῳ, ἔτει ἀπὸ θεογονίας 1501.

207. Δημοσθένοις λόγοι δύο κỳ ἑξήκοντα. Λιβανίυ σοφιςτῦ ὑποθέσεις εἰς τοὺς αὐτῦ λόγυς. Βίος Δημοσθένοις κατ᾽ αὐτὸν Λιβάνιον. Βίος Δημοσθένοις κατὰ Πλούταρχον. Πάντα ὅμως κỳ ἐκ τῆς τῦ Ἄλδου ἐντυπώσεως, ἔτει δὲ 1503.

---

199. In-fol. — Hoffmann, II, 584.
200. In-fol. — N° 1 de Renouard.
201. In-fol. — Hoffmann, I, 108.
202. In-fol. — N° 6 de Renouard.
203. In-fol. — N° 10 de Renouard.
204. In-fol. — N° 4 de Renouard. — Hoffmann, III, 631.

205. In-fol. — Édition de 1541; Hoffmann, II, 369-370.
206. In-4°. — N° 6659 de Hain; n° 1 de Renouard. Il faut lire 1499 au lieu de 1501.
207. In-fol. — N° 6 de Renouard. Il faut lire 1504 au lieu de 1503. — Hoffmann, II, 11-12.

208. Ἀρριανῦ περὶ Ἀλεξάνδρυ ἀναβάσεως. Ἐνεπησι, παρὰ Βαρθολομαίῳ τῷ Ζανέπλῳ, ἔπι ὖπὸ θεογονίας 1536.

209. Ἀρριανῦ Ἐπίκτητος. Παρὰ τῷ αὐπῷ, ἔπι 1535.

210. Πλουπάρχου Χαιρωνέως περὶ τῶν ἀρεσκόντων τοῖς φιλοσόφοις φυσικῶν δογμάτων ἐπιτομῆς βιβλία πέντε. Ἐν Γερμανία. Πορφυρίυ εἰς τὰς Ἀριστοπέλυς κατηγορείας ἐξήγησις, κατὰ πεῦσιν κỳ ἀπόκρισιν. Ἐν τῇ τῶν Παρρησίων, ἔπι 1543.

211. Εὐκλείδυ στοιχείων βιβλία ιε΄, ἐκ τῶν Θέωνος συνουσίων. Εἰς τῶ αὐπῶ τὸ πρῶτον ἐξηγημάτων Πρόκλυ βιβλία δ΄. Ἐτυπώθη ἐν Βασιλεία, παρὰ Ἰωάννῃ τῷ Ἑρβαγίῳ, ἔπι 1533.

212. Ἡσυχίυ λεξικόν. Ἐκ τῆς Ἄλδυ τῆ Ῥωμαίυ ἐκτυπώσεως, ἔπι ὖπὸ θεογονίας 1513.

213. Μέγα κỳ πάνυ ὠφέλιμον Γαρίνυ Φαβωρίνυ, Νουκαιρείας ἐπισκόπου, λεξικὸν ἐκ πολλῶν κỳ διαφόρων βιβλίων, κατὰ στοιχεῖον. Ἐτυπώθη ἐν Ῥώμῃ, ἀναλώμασι μὲν τοῖς αὐπῶ, πόνῳ δὲ καὶ ἐπιδιορθώσῃ Ζαχαρίυ Καλλιέργου τῆ Κρητὸς, ἔπι ὖπὸ Χειστῦ γεννέσεως χιλιοστῶ πεντακοσιοστῶ τε κỳ εἰκοστῶ τείπῳ.

214. Ἀριστοφάνοις κωμῳδίαι ἐννέα μετ΄ ἐξηγήσεως. Ἐτυπώθη δὲ ἐν Ἐνεπαις, παρὰ τῷ Ἄλδῳ, ἔπι 1502.

215. Ἀριστοφάνοις κωμῳδίαι ἔνδεκα ἄνευ ἐξηγήσεως. Ἐτυπώθησαν ἐν Βασιλεία, ὖπὸ Ἰωάννυ τῆ Κρατανδρος κỳ Ἰωάννυ τῆ Βεβελίυ, ἔπι ὖπὸ παρθενομήτορος 1532.

216. Ἐτυμολογικὸν μέγα κατὰ ἀλφάβητον. Ἐτυπώθεν ἐν Ἐνεπαις, ἀναλώμασι Νικολάυ Βλαστῶ τῆ Κρητὸς, πόνῳ Ζαχαρίυ Καλλιέργου, ἔπι τῷ ὖπὸ τῆς Χειστῦ γεννέσεως χιλιοστῶ πετρακοσιοστῶ ἐννενηκοστῶ ἐννάπῳ.

217. Ἀρριανῦ περίπλοις Εὐξίνυ πόντου. Τοῦ αὐπῶ περίπλοις Λιβύης. Πλουπάρχου περὶ ποταμῶν καὶ ὀρῶν. Ἐπιπομὴ τῶν τῆ Στράβωνος γεωγραφικῶν. Ἐν Βασιλεία, παρὰ τῷ Φροβενίῳ, ἔπι 1533.

218. Γρηγορίυ τῆ Θεολόγου, ἐπισκόπου Ναζιανζῦ, περὶ τῶν καθ᾽ ἑαυτὸν ἔπη, δι᾽ ὧν παρορμώει λεληθότως ἡμᾶς πρὸς τὸν ἐν Χειστῷ βίον, μετὰ ῥωμαϊκῆς ἑρμηνείας. Ἐν Ἐνεπαις, παρ᾽ Ἄλδῳ, ἔπι ὖπὸ Χειστῦ γεννέσεως 1504.

208. In-8°. — Hoffmann, I, 398. Il faut lire 1535 au lieu de 1536.

209. In-8°. — Hoffmann, I, 398.

210. In-4°. — C'est l'édition de Bâle, Hervagius, 1531. (Hoffmann, III, 361.) A la suite se trouve l'édition du Commentaire de Porphyre sur les Catégories d'Aristote, Paris, Jacques Bogard, in-4° (et non in-8°); Hoffmann, III, 462.

211. In-fol. — Hoffmann, II, 165.

212. In-fol. — N° 4 de Renouard. Il faut lire 1514 au lieu de 1513.

213. In-fol. — Hoffmann, III, 317.

214. In-fol. — N° 3 de Renouard. Il faut lire 1498 au lieu de 1502.

215. In-4°. — Hoffmann, I, 267.

216. In-fol. — N° 6691 de Hain.

217. In-4°. — Hoffmann, I, 400.

218. In-4°. — N° 4 de Renouard. — Hoffmann, II, 314.

219. Κλεομήδοις κυκλικὴ θεωρία εἰς βιβλία δύο· Ἐν Λευκέπᾳ, ἔτει 1539.

220. Σιμπλικίκ ἐξήγησις εἰς τὸ τῆς Ἐπικτήτου ἐγειρείδιον. Ἐν Ἐνετίαις, παρὰ Ἰωάννῃ Ἀντωνίῳ, ἔτει 1526.

221. Τοῦ ἁγίε Ἐπιφανίε, ἐπισκόπου Κύπρου, περὶ τῶν προφητῶν, πῶς ἐκοιμήθησαν καὶ πῦ κεῖνται, μετὰ τῆς ρωμαϊκῆς ἑρμηνείας. Ἐν Βασιλείᾳ, παρὰ Κρατάνδρῳ, ἔτει 1529.

222. Νικάνδρε θηριακά. Τοῦ αὐτῶ ἀλεξιφάρμακα. Ἑρμηνεία τῆ ἀνωνύμου συγγραφέως εἰς θηριακά. Σχόλια διαφόρων συγγραφέων εἰς ἀλεξιφάρμακα. Ἐτυπώθησαν δ' ἐν Κολωνίᾳ, ἔτει ὑπὸ θεογονίας 1530.

223. Ἰωάννε τε Χρυσοστόμου περὶ τῶ ὅτι πολλῆ μὲν ἀξιώματος δύσκολον δὲ ἐπισκοπεῖν διάλογοι ἕξ. Ἐν Βασιλείᾳ, 1525.

224. Οὐλπιανῦ ῥήτορος προλεγόμηνα εἰς τὰ βία Ὀλυνθιακοῖς κ̀ Φιλιππικοῖς Δημοσθένοις λόγοις. Ἐξήγησις ἀναγκαιοτάτη εἰς δεκατρεῖς τῆ Δημοσθένοις λόγοις. Ἐν Ἐνετίαις, παρ' Ἄλδῳ, ἔτει 1503.

225. Δαβίδ προφήτου κ̀ βασιλέως μέλος, μεθ' ἑρμηνείας.

226. Ἡ καινὴ Διαθήκη. Ἐν Λευκέπᾳ τῶν Παρισίων, παρὰ Σίμωνι τῷ Κολιναίῳ, ἔτει ὑπὸ θεογονίας ,αφλδ'.

227. Δίωνος περὶ ἀπιστίας, μεθ' ἑρμηνείας. Πλουτάρχου ὅτι δίδακτον ἡ ἀρετή.

228. Τοῦ ὁσίε Μάρκου περὶ νόμου πνευματικοῦ κεφάλαια. Τοῦ αὐτῶ περὶ τῶν οἰομένων ἐξ ἔργων δικαιοῦσθαι κεφάλαια.

229. Ἀρτεμιδώρου ὀνειροκριτικῶν βιβλία πέντε. Περὶ ἐνυπνίων Συνεσίε ὡς λέγεσιν. Παρ' Ἄλδῳ, 1518.

230. Αἰσώπου μυθοποιὸς βίος Μαξίμῳ τῷ Πλανούδῃ συγγραφείς. Αἰσώπου μῦθοι μετ' ἑρμηνείας.

231. Γεωπονικά. Ἀριστοτέλοις βιβλία δύο περὶ φυτῶν. Ἐτυπώθη δὲ ἐν Βασιλείᾳ, ἀναλώμασι Ῥοβέρτου τῆ Χειμερινῆ, ἔτει ὑπὸ τῆς Χριστοῦ ἐνσαρκώσεως ,αφλθ'.

---

219. In-4°. — Hoffmann, I, 507.

220. In-4°. — Hoffmann, II, 134. Il faut lire 1528 au lieu de 1526.

221. In-4°. — Hoffmann, II, 151.

222. In-4°. — Hoffmann, III, 118.

223. In-8°. — Hoffmann, II, 546.

224. In-fol. — N° 4 de Renouard.

225. Sans doute l'édition de Venise, par Alexandre de Candace, 1489, in-4°. (Brunet, Manuel, 5ᵉ éd., IV, 929-930.)

226. In-8°. — Voir, sur cette édition, les Prolé-gomènes de M. C.-R. Gregory au Novum Testamentum, græce, de C. Tischendorf (Leipzig, 1884, in-8°), p. 211.

227. C'est l'édition de Nuremberg, Jo. Petreius, 1531, in-8° (Hoffmann, II, 58).

228. Sans doute l'édition de 1531, in-8°, Haganoæ, in officina Joannis Secerii.

229. In-8°. — N° 7 de Renouard.

230. In-4°. — N° 265 de Hain; édition de Milan, 1480.

231. In-8°. — Hoffmann, I, 308.

232. Ἀνθολογία διαφόρων ἐπιγραμμάτων ἀρχαίοις σιωπεθιμένων σοφοῖς ἐπὶ διαφόροις ὑπο-
     θέσειν. Παρ' Ἄλδῳ, 1503.

233. Ἡ αὐτὴ πάλιν Ἀνθολογία, παρὰ τῷ αὐτῷ κ̉ ἔτει τῷ αὐτῷ.

234. Γαλίωῦ περὶ τῶν καθ' Ἱπποκράτην στοιχείων βιβλία δύο. Τοῦ αὐτῷ περὶ ἀρίσης κατα-
     σκευῆς τῷ σώματος ἡμῶν. Τοῦ αὐτῷ περὶ ἔργων. Τοῦ αὐτῷ περὶ εὐχυμίας καὶ κακο-
     χυμίας.

235. Διονυσίου οἰκουμένης πεείήγησις. Συμέωνος Μαγίστρου Ἀντοχείας τῷ Σὴθ σύνταγμα κατὰ
     στοιχεῖον περὶ τροφῶν δυνάμεως.

236. Γαλίωῦ προφῶν περὶ τῶν Ἱπποκράτοις καὶ Πλάτωνος δογμάτων. Τοῦ αὐτῷ περὶ
     παρ' Ἱπποκράτοις κώματος. Τοῦ αὐτῷ περὶ ἀντεμβαλλομένων. Τοῦ αὐτῷ περὶ ἀνα-
     τομικῶν ἐχειρήσεων βιβλία θ'. Τοῦ αὐτῷ περὶ μυῶν κινήσεως βιβλία δύο. Τοῦ αὐτῷ
     περὶ χρείας μορίων βιβλία ζ'. Ἱπποκράτοις περὶ φαρμάκων βιβλίον. Γαλίωῦ
     περὶ ὀστῶν.

## ΒΙΒΛΙΑ ΔΙΑΦΟΡΑ ΠΑΡΑΛΕΙΦΘΕΝΤΑ
### ΕΝ ΤΗ ΤΩΝ ΠΡΟΤΕΡΩΝ ΚΑΤΑΓΡΑΦΗ ΤΩΝ ΓΕΓΡΑΜΜΕΝΩΝ.

237. Θεοφίλου περὶ διαχωρημάτων.

238. Εὐδοκίας, τῆς ἀδελφῆς τῆς Κυραζοῆς γυναικός, Ὁμηροκέντρα.

239. Χριστοφόρου τῷ Κοντελέοντος περὶ ἀθανασίας ψυχῆς.

240. Σύνοψις περὶ φύσεως ἀνθρώπου, ἀνωνύμου.

241. Συμεὼν Βεστοῦ τῷ Σὴθ σύνοψις κ̉ ἀπάνθισμα φυσικῶν τῶν φιλοσόφων διδαγμάτων.

242. Γεώργιος Γέμιστοῦ περὶ ἀρετῶν. Τινὰ ἐκ τῶν ὑπομνημάτων Ξενοφῶντος ῥήτορος. Περὶ τῆς
     τῷ ἀνθρώπου κατασκευῆς, κ̉ ἐξ ὅσων σωίσταται μελέτη τῆς λάλου.

243. Ἐπιστολαί τινες Βησσαρίωνος τῷ καρδινάλου.

232-233. In-8°. — N° 7 de Renouard.
234. Sans doute l'édition de 1530, in-8°, Paris,
     G. Morrhius (Hoffmann, II, 256).
235. Peut-être l'édition de Denys le Periégète,
     Bâle, 1523, in-8° (Hoffmann, II, 102);
     et à la suite l'édition de Siméon Seth,
     Bâle, 1538, in-8° (Hoffmann, III, 587).
236. Édition de Bâle, 1544, in-4° (Hoffmann, II,
     256).
237. Cf. n° 80.
238 et 249. Clermont, 378; Meerman, 334;
     Phillipps, 1601 (Berlin); avec note de
     Cl. Naulot.

239. Clermont, 271; Meerman, 294; Phillipps,
     2381; avec note de Cl. Naulot.
241, 250, 245 et 246. Clermont, 270; Meer-
     man, 260; Phillipps, 1558 (Berlin); avec
     note de Cl. Naulot.
242 et 248. Clermont, 158; Meerman, 143;
     Phillipps, 1478 (Berlin); avec note de
     Cl. Naulot.
243. Clermont, 387; Meerman, 349; Phillipps,
     1610 (Berlin). Au folio 1 : Ταύτην ἀνέγρωκε
     Ναυλὼτ ὁ Κοιλαδιὸς, ἔτει Χριστοῦ ͵αφογʹ, 1573.
     A la fin, autre note comme dans le manu-
     scrit 1407 (voir plus haut, n° 21).

244. Ἰωάννε Ἀργυροπύλου λύσις ὑποριῶν κ̑ ζητημάτων τινῶν, ἄπερ ἐζήτησέ τις τῶν ἐν τῇ
Κύπρῳ φιλοσόφων κ̑ ἰατρῶν.

245. Ἀλεξάνδρε Ἀφροδισιέως ἐκ τῆ αʹ βιβλίε τῶν ἠθικῶν αὐτῷ προβλημάτων. Τοῦ Ἀρισο-
τέλοις χόλιον ἐν διαλόγῳ περὶ τῆ εἰ πάντα γίνοιτο καθ᾽ εἰμϸρμένlω ἀναιρεῖδαι τὸ
δύνατόν τε κ̑ ἐνδεχόμϸνον.

246. Ἰωάννε τῆ φιλοσόφων προπου τῆ Ἰταλοῦ εἰς τὸ περὶ ἑρμινείας Ἀρισοτέλοις ἔκδοσις
ἐπίτομος.

247. Ἀλβῖνος περὶ τάξεως τῶν βιβλίων τῆ Πλάτωνος.

248. Βασιλέις, βασιλέως Ῥωμαίων, κεφάλαια παραινετικὰ, προς τὸν ἑαυτῷ υἱὸν Λέοντα
φιλόσοφον ᾽Ξήκοντα πέντε.

249. Θεόγνιδος γνῶμαι.

250. Ἀναςασίε τῆ Σιναΐτου περὶ μήκοις κ̑ βραχύτητος ζωῆς, κ̑ περὶ ποικίλων κ̑ αἰφνιδίων
θανάτων.

251. Φυσιόλογος.

252. Τὸ προς Κωνσαντῖνον περὶ διαίτης.

245-246. Voir n° 241. — 248. Voir n° 242. — 249. Voir n° 238. — 250. Voir n° 241.

# VI

## CATALOGUE DES LIVRES GRECS

## DE LA BIBLIOTHÈQUE ROYALE SOUS CHARLES IX.

On dut rédiger un nouvel inventaire de la Bibliothèque royale lors de son transfert de Fontaine-bleau à Paris, sous le règne de Charles IX; c'est sans doute l'inventaire des livres grecs fait à cette occasion qui nous a été conservé, en double copie, dans les manuscrits français 5585 et 799 du Supplément grec [1]. Il est beaucoup plus sommaire que les précédents; les rédacteurs se sont en effet contentés pour le dresser de relever les titres en capitales empreints sur le plat supérieur de la re-liure de chaque volume, avec la lettre alphabétique qui l'accompagne et sert à distinguer les diffé-rents exemplaires d'un même auteur. Les livres imprimés s'y trouvent mêlés aux manuscrits et, tandis que le catalogue de 1550 ne mentionnait que 540 manuscrits, ce dernier inventaire pré-sente un total de 723 volumes, distribués en huit classes : Théologie, Philosophie, Poésie, Art oratoire, Grammaire, Histoire, Médecine, Mathématiques.

### CATALOGUS THEOLOGORUM GRÆCORUM.

#### Chrysostomus.

1. Ἀρχιεπισκόπου Κωνσαντινουπόλεως τᾶ Χρυσοσόμου ὑπόμνημα εἰς τὴν πρὸς Κορινθίοις δευτέραν ἐπισολὴν. [522] [2]

2. Τοῦ Χρυσοσόμου μόργαεῖπαι, ἄνευ ἀρχῆς κỳ τέλοις. [500]

3. Τοῦ Χρυσοσόμου τὸ κατὰ Ματθαῖον. Β. [517]

4. Τοῦ Χρυσοσόμου ὁμιλίαι εἰς τὴν Γένεσιν. Η. [498]

5. Χρυσοσόμου εἰς τὸν Ἰσαῖαν. Α. [521]

---

[1] Ms. français 5585, fol. 104-127; ce volume avait appar-tenu à Ballesdens, puis à Baluze, avant d'entrer dans la Bi-bliothèque du roi, où il reçut le n° 10010, 6. Le manu-scrit 799 du Supplément grec (fol. 29-52) provient aussi de Ballesdens; ces deux copies, du XVIᵉ siècle, paraissent de même écriture et sont également défectueuses.

[2] Le numéro entre crochets à la suite de chaque article renvoie aux numéros d'ordre du catalogue alphabétique des manuscrits grecs de Fontainebleau. On a ajouté de même pour un certain nombre des volumes imprimés la cote que ceux-ci portent aujourd'hui dans les collections de la Biblio-thèque nationale.

6. Χρυσοστόμου λόγοι διάφοροι. A. [519]

7. Χρυσοστόμου εἰς τὰς Ἐπιστολάς. A. [Imprimés, C. 254.]

8. Χρυσοστόμου εἰς τὸ κατὰ Ἰωάννlω, πρῶτος τόμος. A. [511]

9. Χρυσοστόμου μαργαρῖται. Γ. [502]

10. Χρυσοστόμου ὁμιλίαι εἰς τὴν Γένεσιν. Z. [497]

11. Χρυσοστόμου ὁμιλίαι εἰς τὴν Γένεσιν. A. [492]

12. Χρυσοστόμου εἰς τὰς Ἐπιστολάς. AA. [Bibliothèque de Caen.]

13. Χρυσοστόμου ἀνδριάντες. E. [507]

14. Χρυσοστόμου ἀνδριάντες. Z. [508]

15. Χρυσοστόμου ὁμιλίαι εἰς τὸ κατὰ Ἰωάννlω, δεύτερος τόμος. B. [512]

16. Χρυσοστόμου ὁμιλίαι αἱ ἀνδριάντες. Γ. [505]

17. Χρυσοστόμου λόγοι. B. [520]

18. Χρυσοστόμου εἰς τὴν πρὸς Κορινθίοις. B.

19. Χρυσοστόμου εἰς τὰς Ἐπιστολάς. B.

20. Χρυσοστόμου εἰς τὸ κατὰ Ματθαῖον τόμος. A. [516]

21. Χρυσοστόμου ἑρμηνεία εἰς τὸ κατὰ Ματθαῖον κỳ Ἰωάννlω. A. [513]

22. Χρυσοστόμου ἀνδριάντες. Δ. [506]

23. Χρυσοστόμου μαργαρῖται. B. [501]

24. Χρυσοστόμου λόγοι διάφοροι κỳ ἄλλων. B. [525]

25. Χρυσοστόμου λόγοι. H. [504]

26. Χρυσοστόμου ὁμιλίαι αἱ ἀνδριάντες. A. [503]

27. Χρυσοστόμου εἰς τὴν Γένεσιν ὁμιλίαι. Γ. [494]

28. Χρυσοστόμου εἰς τὴν Γένεσιν. Δ. [495]

29. Χρυσοστόμου εἰς τὸ κατὰ Ματθαῖον. ΓΓ. [518]

30. Χρυσοστόμου εἰς τὰς Ἐπιστολάς. BB. [Bibliothèque de Caen.]

31. Χρυσοστόμου εἰς τὸ κατὰ Ματθαῖον κỳ Ἰωάννlω. B. [514]

32. Χρυσοστόμου ὁμιλίαι εἰς τὴν Γένεσιν. B. [493]

33. Χρυσοστόμου ὁμιλίαι αἱ ἀνδριάντες. Θ. [510]

34. Χρυσοστόμου κατὰ Ἰουδαίων κỳ ἄλλων. A. [524]

35. Χρυσοστόμου εἰς τὰς Ἐπιστολάς. ΓΓ. [Bibliothèque de Caen.]

36. Χρυσοστόμου ὁμιλίαι εἰς τὴν Γένεσιν. Θ. [499]

37. Χρυσοστόμου ὁμιλίαι εἰς τὴν Γένεσιν. E. [496]

38. Βίος τοῦ Χρυσοστόμου. A. [90]

39. Χρυσοστόμου ἠθικά. A. [523]

40. Χρυσοστόμου ὁμιλίαι εἰς τὴν Γένεσιν. I.

*Ex Bibliis.*

41. Πράξεις κỳ Ἐπιστολαὶ τῶν Ἀποστόλων. [434]

42. Σολομῶντος Ἐκκλησιαστοῦ σοφία.

43. Περὶ τῆς ἐξόδου τῶν υἱῶν Ἰσραὴλ, Λευιτικὸν, Ἀριθμοὶ, Δευτερονόμιον, Ἰησοῦς τῦ Ναυῆ, Κριταὶ, μετὰ σχολίων διαφόρων διδασκάλων. A. [183]

44. Ἐξήγησις εἰς τὸν Ἰσαΐαν. A. [478]

45. Εὐαγγέλιον. Ζ. [208]

46. Κυρίλλυ ἐξήγησις εἰς τὸν Ἰσαΐαν κỳ Σοφονίαν. A. [332]

47. Συλλογὴ ἐκ πολλῶν εἰς τὰς Πράξεις κỳ τὰς Ἐπιστολάς. AA. [Imprimés, C. 402.]

48. Ἐξήγησις εἰς τὺς Προφήτας. [Supplément, n° 5.]

49. Σολομῶντος παροιμίαι μετ' ἐξηγήσεων. A. [460]

50. Εὐαγγέλιον μετὰ σχολίων. A. [202]

51. Συλλογὴ ἐκ πολλῶν εἰς Πράξεις κỳ τὰς Ἐπιστολάς. B. [Imprimés, C. 402.]

52. Φίλωνος Ἰουδαίυ εἰς τὰ τῦ Μωυσέως. B. [488]

53. Φίλωνος Ἰουδαίυ λόγοι. A. [487]

54. Εὐαγγέλιον. A. [203]

55. Σολομῶντος παροιμίαι μετ' ἐξηγήσεως. B. [461]

56. Ὀλυμπιοδώρυ εἰς τὸν Ἐκκλησιαστήν.

57. Εὐαγγέλιον. Γ. [205]

58. Πράξεις κỳ Ἐπιστολαί. B. [435]

59. Εὐαγγέλιον. B. [204]

60. Πράξεις κỳ Ἐπιστολαί. Γ. [436]

61. Παροιμίαι Σολομῶντος. B. [413]

62. Παροιμίαι Σολομῶντος. A. [412]

63. Ἑρμηνεία εἰς τὴν Ἀποκάλυψιν. A. [191]

64. Εὐαγγέλιον. Δ. [206]

65. Εὐαγγέλιον. E. [207]

66. Συλλογὴ ἐκ πολλῶν εἰς Πράξεις κỳ τὰς Ἐπιστολάς. A. [Imprimés, C. 402.]

67. Σχόλια διαφόρων εἰς τὸν Ἰσαΐαν. B. [477]

*Gregorius.*

68. Γρηγορίυ λόγοι. [Imprimés, C. 204.]

69. Γρηγορίυ τῦ Ναζιανζῦ λόγοι. A. [119]

70. Γρηγόριος ὁ Ναζιανζῦ. Γ. [121]

71. Γρηγόριος ὁ Ναζιανζῦ. Ζ. [124]

72. Γρηγόριος ὁ Ναζιανζῦ. Δ. [122]

73. Γρηγορίυ λόγοι Ναζιανζῦ. Θ. [126]

74. Ναζιανζῦ Γρηγορίυ λόγοι. Η. [125]

75. Γρηγορίυ Ναζιανζίωυ τῦ Θεολόγου. Α. [119]

76. Γρηγορίυ λόγοι Ναζιανζῦ. Ι. [127]

77. Γρηγορίυ λόγοι μετ' ἐξηγήσεως. Α. [129]

78. Γρηγόριος ὁ Ναζιανζῦ. Ε. [123]

79. Γρηγόριος ὁ Ναζιανζῦ. Β. [120]

80. Γρηγορίυ λόγοι μετ' ἐξηγήσεως. Γ. [131]

81. Γρηγορίυ ἔπη. Β. [136]

82. Τινὰ Γρηγορίυ Κωνσταντινουπόλεως, κὴ τῦ Βασιλείυ κὴ τῦ Γρηγορίυ, ἀρχιεπισκόπου Νύσης, Θεολογικά. Β. [138]

83. Ναζιανζῦ Γρηγορίυ λόγοι. Κ. [128]

84. Γρηγορίυ ἔπη. Α. [135]

85. Γρηγορίυ Ναζιανζῦ λόγοι. [130]

86. Τοῦ ἁγίυ Ναζιανζῦ Γρηγορίυ τῦ Θεολόγου ἀπολογητικός. ΑΑ. [Imprimés, C. 205.]

87. Γρηγορίυ λόγοι μετ' ἐξηγήσεως. Δ. [132]

88. Τοῦ ἁγίυ Γρηγορίυ Ναζιανζίωυ τῦ Θεολόγου ἀπολογητικός.

89. Γρηγόριος ὁ Νύσης κὴ ἄλλοι. Α. [137]

90. Γρηγορίυ Νύσης.

### Clemens.

91. Κλήμωντος ἐπισολὴ κὴ ἄλλα. Α. [327]

92. Κλήμωντος ἐπισολή. Β. [328]

93. Κλήμωντος σρώματα κὴ ἄλλα. Β. [326]

94. Κλήμωντος ἅπαντα. [Imprimés, C. 88.]

95. Κλήμωντος σρώματα. Α. [325]

### Damascenus.

96. Τοῦ Δαμασκίωυ ἡ Θεολογία. [Supplément, n° 3.]

97. Πέτρυ μοναχοῦ τῦ Δαμασκίωυ λόγοι. Α. [425]

98. Ἰωάννης ὁ Δαμασκίωός. Α. [309]

99. Ἰωάννης ὁ Δαμασκίωός. Γ. [311]

100. Ἰωάννης ὁ Δαμασκίνός. Ε. [313]

101. Τοῦ Δαμασκίνῦ φιλοσοφικὰ κỳ θεολογικά. Α.

102. Ἰωάννης ὁ Δαμασκίνός. Β. [310]

103. Ἰωάννης ὁ Δαμασκίνός. Α. [Imprimés, C. 386.]

104. Ἰωάννης ὁ Δαμασκίνός. Δ. [312]

105. Ἰωάννης ὁ Δαμασκίνός. ΑΑ.

### Basilius Magnus.

106. Βασιλέυ, Ἀρχιεπισκόπου Καισαρείας Καππαδοκίας, λόγοι ἠθικοί. Α. [83]

107. Βασιλέυ ἑξαήμερος. Α. [77]

108. Βάσιλέυ ἀσκητικά. Α. [Imprimés, C. 176.]

109. Τοῦ Βασιλέυ, Ἀρχιεπισκόπου Καισαρείας Καππαδοκίας, ὁμιλία πρὸτη εἰς τὴν ἑξα-
ήμερον. [Imprimés, C. 170.]

110. Βασιλέυ εἰς τὸν Ἰσαῖαν. Α. [81]

111. Βασιλέυ περὶ Ἀρετῆς κỳ κακίας. [Vente Libri, août 1859, n° 267.]

112. Βασιλέυ ἑξήγησις εἰς τὸν Ἰσαῖαν κỳ ἄλλα. Β. [82]

113. Βασιλέυ ἑξαήμερος κỳ ἄλλα ἄλλων. Δ. [80]

114. Βάσιλέυ ἑξαήμερος. Β. [78]

115. Βασιλέυ ἑξαήμερος. Γ. [79]

### Eusebius.

116. Εὐσεβίυ Ἀπόδειξις εὐαγγελική. [220]

117. Εὐσεβίυ τῦ Παμφίλου, ἐπισκόπου Καισαρείας τῆς Παλαιστίνης, ὑνά. [Imprimés, H. 49.]

118. Εὐσεβίυ εὐαγγελικὴ προπαρασκευή. Α. [221]

119. Εὐσεβίυ Ἀπόδειξις εὐαγγελική. Α. [217]

120. Εὐσεβίυ τῦ Παμφίλου, ἐπισκόπου Καισαρείας τῆς Παλαιστίνης, περὶ τοπικῶν ὀνομάτων
τῇ θεία Γραφῇ. Α. [219]

121. Εὐσεβίυ ἐκκλησιαστικὴ ἱστορία. Α. [216]

122. Εὐσεβίυ εὐαγγελικὴ Ἀπόδειξις. Β. [218]

123. Εὐσεβίυ εὐαγγελικὴ προπαρασκευή. Α. [Imprimés, C. 133.]

124. Εὐσεβίυ περὶ εὐαγγελικῆς προπαρασκευῆς. Β. [222]

125. Εὐσεβίυ κỳ ἄλλων ἱστορίαι ἐκκλησιαστικαί. ΑΑ. [Bibliothèque Mazarine, n° 5075.]

### Origenes.

126. Ὠριγένοις φιλοκαλία. Α. [537]

127. Ὠριγένης. Ε. [539]

128. Ὠριγένης εἰς τὸ κατὰ Ἰωάννlυ κỳ Ματθαῖον. B. [536]
129. Ὠριγένης περὶ πίςεως. Δ. [538]
130. Τῆς Φιλοκαλίας Ὠριγένοις μέρος. Z. [540]

*Psalterium.*

131. Ψαλτήριον μετ᾽ ἐξηγήσεων. A. [532]
132. Ψαλτήριον μετ᾽ ἐξηγήσεων. B. [533]
133. Ψαλτήριον. Γ. [534]
134. Ψαλτήριον. A. [Imprimés, A. 286 (Vélins, 53).]
135. Ἀπολιναρίȣ μετάφρασις εἰς τὸ ψαλτήριον. B. [33]
136. Ἀπολιναρίȣ μετάφρασις τȣ̃ ψαλτηρίȣ διὰ ςίχων ἡρωϊκῶν. [32]

*Bίοι ἁγίων.*

137. Bίοι ἁγίων. Γ. [87]
138. Λόγοι διάφοροι πολλῶν ἁγίων πατέρων. A. [346]
139. Bίοι τῶν ἁγίων. B. [86]
140. Bίοι ἱνῶν ἁγίων κỳ λόγοι διάφοροι. Δ. [88]
141. Bίοι ἁγίων. A. [85]
142. Συλλογαὶ ἐκ τῆς ἁγίας Γραφῆς. A. [467]
143. Ἐγκώμια ἁγίων· A. [175]

*Epiphanius.*

144. Ἐπιφανίȣ περὶ αἱρέσεων. A. [186]
145. Ἐπιφάνιος περὶ αἱρέσεων. A. [Vente Libri, août 1859, n° 906.]
146. Ἐπιφάνιος περὶ αἱρέσεων. B. [187]

*Theodoretus.*

147. Θεοδωρήτου ἑρμληνεία εἰς Ὀὶς ιβ΄ Προφήτας. A. [262]
148. Θεοδωρήτου, ἐπισκόπου Κύρȣ, θεραπευτικὴ τῶν ἑλλϊωικῶν παθημάτων ἐν λόγοις δύο καὶ δέκα, ὧν ἡ ἐπιγραφὴ αὕτη. A. [261]
149. Τοῦ Θεοδωρήτου κατὰ αἱρέσεων. A. [Imprimés, C. inv. 2154.]
150. Τοῦ Θεοδωρήτου περὶ προνοίας λόγος κỳ ἄλλα. A. [268]

*Justinus.*

151. Ἰουϲῖνος ὁ μδρτυρ. Α. [291]
152. Τοῦ ἁγίϗ Ἰουϲίνϗ φιλοσόφϗ ϗ μδρτυϱος. [Imprimés, C. 62.]
153. Ἰουϲῖνος ὁ μδρτυρ. Γ. [293]
154. Ἰουϲῖνος ὁ μδρτυρ. Β. [292]

Παλαιὰ καὶ καινὴ Διαθήκη.

155. Παλαιὰ Διαϑήκη. Α. [155]
156. Καινὴ Διαϑήκη ἑλλωιϛ̣ ϗ ῥωμαϊϛ̣. Α. [Imprimés, A. 485.]
157. Ἡ παλαιὰ [Διαϑήκη], τείγλωατος. Γ.
158. Ἡ παλαιὰ ϗ νέα Διαϑήκη. Α. [Imprimés, A. 42.]
159. Τῆς καινῆς Διαϑήκης ἅπαντα. [Imprimés, A. 456.]
160. Ἡ καινὴ Διαϑήκη. Α. [323]
161. Ἡ καινὴ Διαϑήκη. Β. [324]
162. Ἡ καινὴ Διαϑήκη. Α.

*Diversi.*

163. Μάρκου, ἀρχιεπισκόπου Ἐφεσίϗ, ὁμιλίαϛ δύο περὶ τϗ καϑαροίϗ πυϱός. [356]
164. Μάρκου τϗ Ἐφέσου κατὰ Λαΐνων. Α. [355]
165. Ἀββᾶ Μάρκου διάφοϱα. Α. [2]
166. Τοῦ ὁσίϗ Μάρκου περὶ νόμου πνευματικοῦ κεφάλαια. [Imprimés, C. 232.]
167. Μεταφϱάϛου εἰς τὸν σεπίέμβϱιον μῆνα. [357]
168. Μεταφϱάϛου εἰς τὸν νοέμβϱιον μῆνα. Β. [358]
169. Ἀντιόχου μοναχοῦ ϑεολογικά ἵνα. [29]
170. Ἀντιόχου παραινέσεις. Α. [30]
171. Ἀϑανασίϗ ὁμιλίαϛ ϗ ἄλλων πολλῶν. [10]
172. Ἀϑανάσιος ϗ ἄλλα πολλὰ τῆς ϑείας Γραφῆς. Α. [11]
173. Ἰώσηπος.
174. Φλαυίϗ Ἰωσήπου ἰουδαϊκῆς ἀρχαιολογίας. Δ. [317]
175. Περχόϱου περὶ φωτός. Α. [446]
176. Περχόϱου τϗ μοναχοῦ περὶ τϗ φωτός. [Supplément, n° 15.]
177. Διονύσιος. Ἀρεοπαγίτης. Α. [163]
178. Διονύσιος Ἀρεοπαγίτης. Β. [164]

179. Ἰωάννης ὁ Κλίμακος. B. [308]

180. Κλίμαξ θείας ἀνόδου. A. [329]

181. Κλίμαξ θείας ἀνόδου. Γ. [330]

182. Δογματικὴ πανοπλία κατὰ αἱρετικῶν. A. [170]

183. Δογματικὴ πανοπλία. B. [171]

184. Ἀναστάσιος. A. [28]

185. Ἀναστάσιε κὴ ἄλλων περὶ πίστεως κὴ κατὰ Ἰουδαίων. A. [27]

186. Εὐαγγέλιον ἑλληνιστὶ κὴ ῥωμαϊστὶ, μετ᾽ εἰκόνων. [324 bis]

187. Κυρίλλε θησαυροί. A. [333]

188. Τοῦ μακαρίε Θεοδώρου τῆ Γραπτῆ ὑπὲρ τῆς ἀμωμήτου κὴ καθαρᾶς ἡμῶν τῶν χειστιανῶν πίστεως. [Supplément, n° 8.]

189. Λόγοι ἀρχιεπισκόπου Ταυρομενίας. A. [345]

190. Φιλοθέε πατριάρχου κατὰ τῆ Γρηγορᾶ. A. [490]

191. Ζωναρᾶ εἰς τὶς ἱερὶς κανόνας. A. [242]

192. Φίλων. Γ. [489]

193. Τὸ καθ᾽ Ἑλληνας τελώδιον. A. [485]

194. Σχολαρίε κατὰ Ἰουδαίων. A. [480]

195. Νικηφόρου κατὰ αἱρετικῶν. A. [387]

196. Ζωσίμου περὶ ἀρετῆς συνθέσεως ὑδάτων. A. [243]

197. Χριστοδούλου μοναχοῦ κατὰ Ἰουδαίων. A. [531]

198. Σωκράτις σχολαστικοῦ ἱστορία ἐκκλησιαστική. A. [482]

199. Γεωργίε διακόνε περὶ τῆ ἁγίε Πνεύματος κὴ ἄλλα. [Supplément, n° 2.]

200. Θεοφύλακτος. A. [274]

201. Μετοχίτου τινὰ διάφορα. B. [368]

202. Σχόλια διάφορα θεολογικά. [264]

203. Τοῦ Μελίσσα γνῶμαι. Δ. [364]

204. Διάλεξις ψυχῆς κὴ σώματος. A. [151]

205. Περὶ τῆ Πνεύματος τῆ ἁγίε Βαρλαὰμ μοναχοῦ. A. [84]

206. Διάφορά τινα τῆς θείας Γραφῆς. A. [153]

207. Ὕμνοι κὴ εὐχαὶ τῆ ἀββᾶ τῆ Θαλασσίε. A. [1]

208. Μαξίμου τῆ μεγάλου κεφάλαια διάφορα. A. [353]

209. Κανονικαὶ διατάξεις. A. [321]

210. Θεολογικὰ πολλὰ κὴ διάφορα. B. [265]

211. Ὅρος τῆς ὀρθοδόξε πίστεως κατὰ Ἀρειον, Μελίσσα. Γ. [363]

212. Διαθῆκαι τῶν υἱῶν Ἰακώβ. A. [154]

213. Αἰ Θεῖαι λειτουργίαι. Α. [Imprimés, B. 112.]

214. Μακαρίȣ ὁμιλίαι. Α. [352]

215. Ὡρολόγιον. Α.

216. Πολλῶν Θεολόγων λόγοι κỳ ἄλλα. Α.

### CATALOGUS PHILOSOPHORUM GRÆCORUM.

*Aristoteles.*

217. Ἰωάννȣ γραμματικοῦ εἰς τὰ πρῶτα πρότερον ἀναλυτικῶν Ἀριστοτέλȣς. Β. [305]

218. Ἀριστοτέλȣς φυσικά. ΒΒ. [Imprimés, R. 38 (Vélins, 464).]

219. Ἀριστοτέλȣς φυσική. Β. [50]

220. Ἀριστοτέλȣς περὶ ζώων. Γ.

221. Ἀριστοτέλȣς μεταφυσικά. Α. [48]

222. Σχόλιά τινα εἰς τὰ φυσικὰ Ἀριστοτέλȣς. Α. [475]

223. Σιμπλικίȣ ὑπόμνημα εἰς τὰ φυσικὰ Ἀριστοτέλȣς. Α.

224. Ἀριστοτέλȣς ὄργανον. Α. [45]

225. Ἀριστοτέλȣς προβλήματα. ΖΖ. [Imprimés, R. 40 (Vélins, 467).]

226. Ἀριστοτέλȣς προβλήματα. Ζ.

227. Ὁ τῶν τȣ Ἀριστοτέλȣς βιβλίων δεύτερος τόμος. Β. [46]

228. Ἀριστοτέλȣς ἠθικῶν. ΔΔ. [Imprimés, R. 42 (Vélins, 468).]

229. Ἀριστοτέλȣς περὶ ζώων. ΓΓ. [Imprimés, R. 41 (Vélins, 465).]

230. Ἀριστοτέλȣς ὑπομνήματα.

231. Ἀριστοτέλȣς ὄργανον. Α. [Imprimés, R. 37.]

232. Ἀριστοτέλȣς ἠθικῶν. ΑΑ.

233. Σχόλια εἰς τὸ πρῶτον, κỳ β′, κỳ γ′, κỳ δ′ κỳ ε′ περὶ ζώων γωέσεως Ἀριστοτέλȣς. Α. [476]

234. Ἀριστοτέλȣς πολιτικά. Β. [54]

235. Ἀριστοτέλȣς ἠθικῶν Νικομαχείων μετὰ σχολίων τινῶν. Α. [53]

236. Ἀριστοτέλȣς τοπικά. Α. [55]

237. Ἀριστοτέλȣς μεταφυσικά. Β. [49]

238. Ἀριστοτέλȣς ὄργανον. Γ. [47]

239. Ἀριστοτέλȣς μετέωρα. Α. [56]

240. Ἀριστοτέλȣς προβλήματα. Α. [57]

241. Φυσικὴ Ἀριστοτέλȣς. Β. [51]

242. Ἀριστοτέλȣς περὶ ψυχῆς. Α. [52]

## Ἀμμωνίου.

243. Ἀμμωνίᾳ εἰς τὰς ε´ φωνὰς κỳ κατηγορείας. Δ. [25]

244. Ἀμμώνιος κỳ Φιλόπονος. Α. [Imprimés, R. 85.]

245. Εἰς τὰς πέντε φωνὰς σχόλιά τινα προλεγόμδρα τῶν κατηγορείων Ἀμμωνίᾳ τᾷ φιλοσόφᾳ, κỳ ἄλλα πολλά. [24]

246. Ἐξήγησις εἰς τὰς πέντε φωνάς. Α. [178]

247. Ἀμμωνίᾳ προλεγόμδρα εἰς τὴν φιλοσοφίαν κỳ ἄλλα. Ε. [26]

248. Ἀμμωνίᾳ Ἐξήγησις εἰς τὰς ε´ φωνὰς, ἄναρχος. Β.

249. Ἀμμωνίᾳ φιλοσόφᾳ εἰς τὰς ε´ φωνάς. Γ.

250. Ἀμμωνίᾳ φιλοσόφᾳ Ἐξήγησις εἰς τὰς πέντε φωνάς. Α. [22]

251. Ἀμμωνίᾳ περὶ ὁμοίων κỳ διαφόρων λέξεων. Α. [23]

## Πλάτωνος.

252. Θέωνος [Σμυρναίᾳ] εἰς τὴν Πλάτωνος ἀνάγνωσιν. Β. [279]

253. Πλάτωνος. Α. [427]

254. Πλάτωνος. Β. [428]

255. Ἅπαντα τὰ τᾷ Πλάτωνος. Α. [Imprimés, R. 8.]

256. Ἑρμείᾳ φιλοσόφᾳ εἰς τὸν Πλάτωνος Φαῖδρον σχόλια. Β. [189]

257. Πλάτωνος διάλογος Ἀξίοχος ἢ περὶ θανάτου. Δ. [430]

258. Πλάτων. Γ. [429]

## Θεμίσλιος.

259. Θεμίσλος. Α.

260. Θεμίσλος. Α.

261. Θεμίσλος. Δ. [263]

262. Θεμίσᾳ εἰς τὰ φισικά. Γ. [259]

263. Θεμίσλος. Β. [258]

264. Θεμίσᾳ παράφρασις τῶν περὶ ψυχῆς Ἀριστοτέλοις. Α. [257]

## Iamblichus.

265. Ἰαμβλίχου εἰς τὴν ἐπιστολὴν Πορφυρείᾳ. Α. [288]

266. Ἰάμβλιχος. Α. [287]

*Proclus.*

267. Πρόκλε εἰς τὸν Τίμαιον. A. [440]
268. Πρόκλε θεολογία· A. [442]
269. Πρόκλε θεολογία. B. [443]
270. Πρόκλος εἰς Παρμενίδυ. A. [439]
271. Πρόκλος εἰς τὴν πολιτείαν τῦ Πλάτωνος. A. [441]

*Philoponus.*

272. Φιλόπονος περὶ ζώων. B.
273. Ἰωάννης Φιλόπονος εἰς τὰ ἀναλυπκά. A. [304]
274. Φιλοπόνε εἰς τὰ περὶ φυσικῆς. A. [306]
275. Φιλοπόνε εἰς τὰ περὶ ψυχῆς. Δ.
276. Ἰωάννε Φιλοπόνε. AA.

*Nicephorus.*

277. Νικηφόρυ φυσική. A. [95]
278. Νικηφόρυ μοναχοῦ βιβλίον περὶ τῆς λογικῆς. E. [99]
279. Νικηφόρυ λογική. Γ. [97]
280. Νικηφόρυ πρεσβυτέρυ τῦ Βλεμμύδυ φιλοσοφία. Δ. [98]
281. Νικηφόρυ φυσική. B. [96]

*Alexander.*

282. Ἀλεξάνδρε εἰς τὰ μετὰ τὰ φυσικά. Γ. [74]
283. Ἀλεξάνδρε Ἀφροδισιέως εἰς τὰ ὀπικά. ΓΓ.
284. Ἀλεξάνδρε τῦ Ἀφροδισιέως εἰς τὰ τῦ Ἀρισοτέλυς πρότερα ἀναλυπκὰ ὑπομνή-
    ματα. B. [Imprimés, R. 70.]
285. Ἰωάννε Ἀλεξανδρέως εἰς τὸ β′ τῶν προτέρων ἀναλυπκῶν Ἀρισοτέλυς. A.
286. Ἀλέξανδρος. B. [73]

*Georgius Pachymeres.*

287. Γεωργίε Παχυμέρη περὶ ψυχῆς.
288. Γεωργίε τῦ Παχυμέρη εἰς τὰ τῦ Ἀρισοτέλυς ἅπαντα. A. [419]

289. Γεωργίε Παχυμέρη ἅπαντα. [420]

290. Γεωργίε τε Παχυμέρη εἰς τὰ προγυμνάσματα κ̀ εἰς τὰς σάσεις. A. [423]

### Plutarchus.

291. Πλουταρχοῦ ἠθικά. AA. [Imprimés, J. 60 (Vélins, 1009).]

292. Πλουταρχοῦ ἠθικά. A. [Bibliothèque Mazarine, n° 3647.]

293. Πλουταρχοῦ ἠθικά. BB. [Imprimés, J. 61 (Vélins, 1010).]

294. Πλουταρχοῦ παράλληλα. B. [432]

### Εὐσ]ράτιος.

295. Εὐσράτιος. AA.

296. Εὐσράτιος. A.

297. Εὐσρατίε κ̀ ἄλλων τινῶν ἐπισήμων εἰς τὰ τε Ἀριστοτέλοις δέκα ἠθικῶν. AAA.

### Diversi.

298. Ὀππιανε κυνηγετικῶν βιβλίον. A.

299. Ὀππιανός. A. [409]

300. Ἀριθμοπύλος. E. [65]

301. Ἀριθμοπύλου περὶ νόμου. [61]

302. Ὀλυμποδώρου εἰς τὸν Φαίδωνα. A. [401]

303. Ὀλυμπόδωρος εἰς τὸν Γοργίαν, κ̀ Ἀλκιβιάδω κ̀ Φαίδωνα. [400]

304. Ἀρριανε εἰς τὰ Ἐπικτήτου. A. [39]

305. Ἀρριανε εἰς τὰ Ἐπικτήτου. B. [40]

306. Μιχαὴλ Ἐφέσιος. B. [369]    .

307. Μιχαηλοῦ εἰς τὰ περὶ ἑρμηνείας. A. [371]

308. Σχολαείε προλεγόμϑνα εἰς τὴν λογικὴν κ̀ ἄλλα. A. [481]

309. Σχόλια εἰς τὰ περὶ ζώων. A. [477]

310. Μέλισσα. A. [361]

311. Μέλισσα. B. [362]

312. Ἱερακοσοφικόν. A. [290]

313. Μετοχίτης περὶ ζώων. A. [368]

314. Ἑρμείας εἰς τὸν Φαῖδρον κ̀ ἕτερα διάφορα. A. [188]

315. Ἐξήγησις εἰς τὰ ἀναλυτικά. A. [182]

316. Μελέτη περὶ φυσικῆς τέχνης. [365]

317. Ἀσκληπίχ εἰς ᾷ μεταφισικά. B. [69]

318. Ἀπολιναρίχ μετάφρασις εἰς τὸ ψαλτήειον. A. [Bibliothèque Ste-Geneviève, A. 473.]

319. Σιμπλικίχ. Γ. [Imprimés, R. 109.]

320. Νεμεσίχ πεεὶ φύσεως ἀνϑρώπων. Γ. [384]

321. Τὰ γεωπονικὰ τῆ ἀνωνύμου.

322. Θεοφρᾴστου πεεὶ φυτῶν ἱσοείας. AA.

323. Ξανϑοπούλου συναξάρια. A. [397]

324. Σέξτου ['Εμπιεεικοδ] ὑποτυπώσεων. A. [452]

325. Συμεὼν Μαγίστϱχ κ̀ ἄλλων. A. [472]

326. Σέξτου Πυρρωνείων ὑποτυπώσεων. Γ. [454]

327. Σιμπλικίχ εἰς ᾷς κατηγοείας. B. [Imprimés, R. 105.]

328. Δαβίδου ὡρολεγόμϑμα τῶν φωνῶν. [142]

329. Ἑρμογένης. A. [193]

330. Βοήπος. [100]

331. Νικόμαχος. A. [388]

332. Πινδάρου ἐξήγησις. B. [179]

333. Γρηγόειος ὁ Νύσης πεεὶ φισιολογίας. Δ. [140]

334. Σιμπλικίχ ἐξήγησις εἰς τὸ τῆ Ἐπικτήτου ἐγχειείδιον.

335. Τινὰ κεφαλαιωδῶς ἐκ τῆς συντάξεως τῆ Πτολεμαίχ. A.

336. Νεμέσιος πεεὶ φύσεως ἀνϑρώπου. B. [383]

337. Βιβλίον πεεὶ χευσοπιίας. B. [289]

338. Ζωοβίχ ἐπιτομὴ παρεμιῶν. A. [236]

339. Ἀχμέτ, υἱϗ Σειρήμ, ὀνειροκριτικὰ ἐξ Ἰνδῶν κ̀ Περσῶν. [408]

340. Συλλογαί ἳινες Φιλοσοφικαὶ, ϑεολογικαὶ κ̀ μαϑηματικαί.

341. Ἀρτεμιδώρου ὀνειροκριτικῶν βιβλία πέντε. [Imprimés, V. 2433.]

342. Μῦϑοι Αἰσώπου κ̀ ἄλλα. [381]

## CATALOGUS POETARUM GRÆCORUM.

### Homerus.

343. Ῥαψῳδίαι ἐκ τῆς Ἰλιάδϗ. B.

344. Ὅμηϱος. A. [402]

345. Ὁμήϱου Ἰλιάς. AAAA. [Imprimés, Y. 159, 1.]

346. Ὁμήϱου Ὀδύσεια. AAAA. [Imprimés, Y. 159, 2.]

347. Ὁμήρου μετὰ παραφράσεως. E. [406]
348. Ὁμήρου Ἰλιάς κ̀ Ὀδύσσεια. [Imprimés, Y. 160 (Vélins, 2046-2047).]
349. Ὅμηρος. B. [403]
350. Ὅμηρος. Γ. [404]
351. Ὅμηρος. Δ. [405]
352. Ὅμηρος. Z. [407]
353. Ὀδύσσεια. A.
354. Ὀδύσσεια. Βατραχομυομαχία. AAA. [Vente Didot, 1878, n° 95.]
355. Ὀδύσσεια. AA.
356. Ὁμήρου Ἰλιάς. AAA.
357. Ὀδύσσεια μετὰ σχολίων. AAAAA.
358. Ὁμήρου Ἰλιάς. AA. [Imprimés, Y. 161, 1.]
359. Σχόλια εἰς τὴν Ἰλιάδα. A.
360. Ὁμήρου Ἰλιάς. A. [Vente Libri, août 1859, n° 1265.]
361. Ὀδύσσεια. AA. [Imprimés, Y. 161, 2.]

### Εὐστάθιος.

362. Εὐσταθὶς ἐξήγησις εἰς ἐαψωδίας δʹ Ὁμήρου.
363. Ἰλιάδος τόμος A. [223]
364. Εὐσταθὶς παρεκβολαὶ εἰς τὴν Ὁμήρου Ἰλιάδα. [Imprimés, R. 164, 1-4.]
365. Εὐσταθὶς παρεκβολαὶ εἰς τὴν Ὁμήρου Ἰλιάδα.
366. Εὐσταθὶς εἰς τὴν Ὁμήρου Ὀδύσσειαν. [226]
367. Εὐστάθιος εἰς τὴν Ἰλιάδα. Γ. [225]
368. Εὐσταθὶς ὑπομνήματα εἰς τὴν Ὀδύσσειαν. A.
369. Εὐσταθὶς εἰς τὴν Ἰλιάδα τόμος B. [224]
370. Εὐστάθιος εἰς τὸν Διονύσιον. Δ. [230]
371. Εὐσταθὶς τὸ καθʹ Ὑσμίνιω. A. [231]
372. Εὐστάθιος εἰς τὸν Διονύσιον. Γ. [229]

### Euripides.

373. Εὐριπίδου τραγῳδίαι. A. [210]
374. Εὐριπίδης. Γ. [212]
375. Εὐριπίδου τραγῳδίαι. [Imprimés, Y. 388.]
376. Εὐριπίδου τραγῳδίαι τρεῖς. B. [211]

377. Εὐριπίδης. Δ. [213]

378. Εὐριπίδης. Ε. [214]

379. Εὐριπίδης. Ζ. [215]

### Aristophanes et Hesiodus.

380. Ἡσίοδος. Α. [253]

381. Ἀριστοφάνοις κομῳδίαι θ΄. Α. [Imprimés, Y. 333.]

382. Ἀριστοφάνης κ̀ Ἡσίοδος. [58]

383. Ἀριστοφάνοις. Β. [59]

384. Ἡσίοδος. Β. [254]

385. Ἡσιόδου τὰ ἔργα. Α. [Imprimés, Y. 255.]

386. Τὰ τῆ Αἰγίνῃ Βουρδίνῃ σχόλια εἰς τὴν τῶν τῆ Ἀριστοφάνοις Θεσμοφοριαζουσῶν κωμῳδίαν. [Imprimés, Y. 351.]

387. Ἀριστοφάνοις Πλοῦτος. [60]

### Sophocles.

388. Σοφοκλέοις τραγῳδίαι. [Imprimés, Y. 367.]

389. Ὑπομνήματα εἰς τὰς τραγῳδίας Σοφοκλέοις. [Imprimés, Y. 383. Λ.]

390. Σοφοκλῆς. Α. [463]

391. Σοφοκλῆς. Α. [Imprimés, Y. 365.]

### Diversi.

392. Ἐπιγράμματα τῶν Ἑλλήνων. [Imprimés, Y. 521.]

393. Ἐπιγράμματα. Α. [Imprimés, Y. 503.]

394. Ἐπιγράμματα. ΑΑ. [Imprimés, Y. 506.]

395. Γρηγορίου τραγῳδία. Α. [133]

396. Γρηγορίου τῆ Θεολόγου τραγῳδίαι. Β. [134]

397. Λυκοφρῶν μετ᾽ ἐξηγήσεως. Α. [350]

398. Λυκοφρῶν μετ᾽ ἐξηγήσεως. Β. [351]

399. Σχόλια εἰς τρεῖς τραγῳδίας Αἰσχύλου. Β. [16]

400. Αἴσχυλος. [15]

401. Συνέσιος εἰς Ὀλύμπια Πινδάρου. Β.

402. Πίνδαρος κ̀ ἄλλα. Α.

403. Θεόκριτος κ̀ πολλὰ ποιήματα. Α.

404. Θεοδώρου τῆ Ἑρμοπολίτου ἐκλογαί. Α. [176]

405. Μιχαὴλ τῆ Συγκέλλου εἰς τὴν Ὁμήρου Ἰλιάδα. Β.

406. Αἰσώπου μῦθοι. Α. [Imprimés, Y. 6524.]

407. Νόννȣ ποιητȣ͂ Πα[ννο]πολίτȣ.

408. Πυθαγορικὰ ἔπη. A.

409. Ὀβιδίȣ μεταμορφώσεις. A. [399]

410. Διονισίȣ οἰκουμένης περιήγησις. [165]

411. Σχόλια πολλά. E.

412. Συλλογαὶ ἢ ἀνθολογία διαφόρων ἐπιγραμμάτων. AA.

413. Ὀππιανός. A. [409]

414. Κόιντος. A.

415. Μουσαῖος. A.

416. Ἀπολλωνίȣ τȣ͂ Ῥοδίȣ ἀργοναυτικά. A.

417. Στίχοι ἰαμβικοὶ περὶ ζώων ἰδιότητος. A. [Imprimés, S. 800.]

## ORATORES GRÆCI.

### Hermogenes.

418. Ἀφθονίȣ προγυμνάσματα κ̀ Ἑρμογένης μετ' ἐξηγήσεως. B. [194]

419. Ἑρμογένης. Γ. [195]

420. Ἑρμογένοις ῥητορικὴ. [199]

421. Ἑρμογένης μετ' ἐξηγήσεως. [193]

### Demosthenes.

422. Δημοσθένοις. Θ. [150]

423. Δημοσθένοις. Z. [148]

424. Δημοσθένοις λόγοι κ̀ ἄλλοι. Γ. [145]

425. Δημοσθένης. A. [143]

426. Δημοσθένοις κ̀ ἄλλα. B. [144]

427. Δημοσθένης. A. [Imprimés, X. 1679.]

428. Δημοσθένης. E. [147]

429. Δημοσθένης. Δ. [146]

430. Δημοσθένοις λόγοι. [Vente Libri, août 1859, n° 814.]

431. Δημοσθένης. H. [149]

### Isocrates.

432. Ἰσοκράτοις λόγοι κ̀ τῶν ἄλλων. AA.

433. Ἰσοκράτης. B. [301]

434. Ἰσοκράτης κỳ ἄλλοι.
435. Ἰσοκράτης. Γ. [302]
436. Ἰσοκράτης. Α. [300]

*Diversi.*

437. Ἀνθολογία διαφόρων ἐπιγραμμάτων. [Supplément, n° 6.]
438. Λόγ͂ε ποιμθμικῶν λόγοι· Α. [349]
439. Σιμεσίε λόγοι. Α. [473]
440. Λόγοι τῶν ῥητόρων. Α. [Imprimés, X. 1754.]
441. Δίωνος τε Χρυσοσόμου πεοὶ βασιλείας λόγοι τέασαρες. Α. [173]
442. Σωπάτρε διαιρέσεις ζητημάτων ῥητορικῶν. Α. [483]
443. Θησαυρὸς κέρας ἀμαλθείας κỳ κῆποι Ἀδώνιδος. Α. [Bibl. Mazarine, Incunables, 823.]
444. Ἀειςτίδου λόγοι. Α. [43]
445. Μιχαήλου τε Βυζαντίε συναγωγὴ παροιμιῶν. Α. [36]
446. Λόγοι διδασκαλικοὶ κỳ ἀσκηπικοί. Α. [347]
447. Λόγοι διάφοροι. [346]
448. Εὐςαθίε ἐξήγησις εἰς τὸν Διονύσιον. Β. [228]

GRAMMATICI GRÆCI.

Μοσχόπουλος.

449. Μοσοπούλου γραμματική. Α. [372]
450. Μοσοπούλου γραμματική. Ε. [376]
451. Μοσοπούλου γραμματική. Ζ. [377]
452. Μοσοπούλου σχέδη. Β. [379]
453. Μοσοπούλου γραμματική. Γ. [374]
454. Τοῦ σοφωτάτου κỳ λογιωτάτου Μανουήλου τε Μοσοπούλου περὶ σχεδῶν. Α.
455. Μοσοπούλου γραμματική. Β. [373]
456. Μοσοπούλου σχέδη. Α. [378]
457. Μοσοπούλου γραμματική. Δ. [375]

Λεξικόν.

458. Λεξικόν. Β. [338]
459. Λεξικὸν Στεφάνε. Ε. [341]

460. Λεξικὸν Φαβωείνε. A. [Imprimés, X. 457.]

461. Λεξικόν. A. [337]

462. Τοῦ Σουίδα λεξικόν. A. [Imprimés, X. 451.]

463. Λεξικόν. Δ. [340]

464. Λεξικόν. [Imprimés, X. 467.]

465. Σουίδας. A. [462]

466. Λεξικόν. Γ. [339]

467. Τοῦ Σουίδα λεξικόν. B. [Imprimés, X. 452.]

468. Λεξικόν. Z. [342]

*Diversi.*

469. Θεοδοσίε γραμματικη. B. [267]

470. Θεοδοσίε γραμματικη. A. [266]

471. Ἡφαιστωνος ἐγχειρίδιον περὶ μέτρων. B. [256]

472. Ἡφαιστων. A. [255]

473. Γραμματικη Ιαζη. B. [117]

474. Γαζη γραμματικη. A. [116]

475. Ἑρμογένης. H. [199]

476. Ἑρμογένης ῥήτωρ μετὰ σχολίων. Z. [198]

477. Οὐλπιανὸς ῥήτωρ. A. [Imprimés, X. 1687.]

478. Οὐλπιανὸς ῥήτωρ. B.

479. Ἐγχειρίδιον Ἡφαιστωνος περὶ βραχείας συλλαβῆς. A.

480. Ἑρμογένης. Θ. [200]

481. *Budæus de transitu Hellenismi ad Christianismum libri tres.* [Imprimés, Z. 287 (Vélins, 1147).]

482. *Commentarii linguæ græcæ Budei.* [Imprimés, X. 465.]

483. Λιβανίε τε ῥήτορος ἅπαντα. A. [343]

484. Λιβανίε ἐπιστολαί. B. [344]

485. Μιχαήλου πρεσβυτέρου περὶ τῆς τε λόγου συντάξεως. A. [469]

486. Πλανούδης. A. [426]

487. Διάφορα γραμματικά. A.

488. Ἄλδου γραμματικη. A. [Imprimés, X. 342.]

489. Ἀπολλοδώρου Ἀθυναίε γραμματικοῦ βιβλιοθήκη. A. [35]

490. Σύγκελλος περὶ τῆς τε λόγου συντάξεως. Γ. [471]

491. Κέρας ἀμαλθίας. B. [Imprimés, X. 293.]

492. Πινδάρου μετὰ χολίων. Α. [424]

493. Ἐτυμολογικόν. Α. [Imprimés, X. 459.]

494. Θεοδώρου γραμματική. Α. [Imprimés, X. 289.]

495. Ἀφθονίυ προγυμνάσματα μετὰ χολίων. Ε. [197]

496. Γραμματικὴ Ἀπολλωνίυ. Α. [34]

497. Τοῦ Πτωχοπροεδρόμου ἐρωτήματα γραμματικά. [449]

498. Γραμματικά τινα. Α. [118]

499. Λουκιανῦ διάλογοι κỳ ἄλλα πολλὰ συγγράμματα. Β. [348]

500. Πορφυείυ φιλοσόφυ Ὁμηρικῶν ζητημάτων πρῶτον. Α. [Imprimés, Y. 180.]

501. Σκιπίωνος ὄνειρος. Α.

502. Fragmenta græca vetustate corrosa.

503. Ῥητορικὴ Καμβριώπου. Α. [450]

504. Διονυσίυ Ἁλικαρνασέως περὶ συνθέσεως ὀνομάτων. Γ. [162]

505. Μανουὴλ τῦ Καλλέκα γραμματική. Α. [322]

506. Λασκάρεως γραμματική. Α. [Imprimés, X. 286.]

507. Ἀριστοτέλοις τέχνης ῥητορικῆς βιβλία γ΄. [Imprimés, X. 1622.]

508. Ἐπιστολαὶ διαφόρων. Α. [Imprimés, Z. 533.]

509. Εὐσταθίυ ἐξήγησις εἰς τὸν Περιηγητὴν Διονύσιον. Α. [230]

### HISTORICI GRÆCI.

#### Josephus.

510. Ἰωσήπου ἅπαντα· Α. [Bibliothèque Mazarine, nº 5067.]

511. Ἰωσήπου ἱστορία. Ζ. [319]

512. Ἰωσήπου ἀρχαιολογία. [316]

513. Ἰωσήπου ἱστορία ἰουδαϊκή. Α. [314]

514. Ἰωσήπου ἀρχαιολογία ἰουδαϊκή. Β. [315]

515. Ἰωσήπου ἱστορία. Ε. [318]

516. Φλαύιος Ἰώσηπος. Α. [Imprimés, H. 2.]

517. Ἰώσηπος. Η. [320]

#### Diodorus.

518. Διόδωρος. Γ. [159]

519. Διόδωρος. Β. [158]

520. Διόδωρος. Α. [157]

521. Διόδωρος Σικελιώτης. Δ. [160]

## Ζωναρᾶς.

522. Ζωναρᾶ ἱστείαμ. E. [241]
523. Ζωναρᾶς. A. [237]
524. Ζωναρᾶ ἱστείαμ. B. [238]

## Herodotus.

525. Ἡρόδοτος. A. [247]
526. Ἡρόδοτος. A. [Imprimés, J. 9.]
527. Ἡρόδοτος. B. [248]
528. Ἡρόδοτος. Γ. [249]

## Dionysius.

529. Διονυσίε Ἀλικαρναστέως ῥωμαϊκὴ ἱστεία. A. [160]
530. Διονύσιος Ἀλικαρναστείς. A. [Imprimés, J. 579.]
531. Διονύσιος Ἀλικαρναστείς. B. [161]
532. Διονυσίε Ἀλεξανδρέως τῆς οἰκουμένης περιήγησις. A. [165]

## Diversi.

533.! Στράβων. B. [456]
534.! Στράβων. Γ. [457]
535.! Πλούταρχος. A. [431]
536.! Πλουτάρχου παράλληλα. A. [432]
537.! Γεωργίε τε Παχυμερῆ κỳ Γρηγορᾶ ἱστείαμ. A. [422]
538.! Χρονικὸν Γεωργίε. A. [530]
539.! Θουκυδίδης. A. [275]
540.! Θουκυδίδης. A.
541.! Ἀρμθυοπῦλος. Δ. [64]
542.. Ἀρμθυοπῦλος. Γ. [63]
543. Προκοπίε ἱστείαμ. B. [445]
544.. Προκόπιος. A. [444]
545. Ἀππιανε Ἀλεξανδρέως ῥωμαϊκῶν. [Imprimés, J. 583.]
546. Ἀππιανὸς Ἀλεξανδρείς.
547. Δίωνος. A. [173]
548. Δίωνος ἱστεία. A. [172]

549. Ξενοφῶντος παραλειπόμϑμα κ̀ ἑλλωικά. A. [Imprimés, J. 33.]

550. Ξενοφῶντος Κύρȣ παιδεία. A. [398]

551. Ἀρριανȣ ἀνάβασις Ἀλεξάνδρȣ. B. [42]

552. Ἀρριανὸς περὶ Ἀλεξάνδρȣ ἀναβάσεως. [41]

553. Νικηφόρȣ τȣ Γρηγορᾶ ἱςορίαι. A. [385]

554. Νικηφόρȣ Γρηγορᾶ ῥωμαϊκὴ ἱςορία. B. [386]

555. Κλαυδίȣ Αἰλιανȣ ἱςορία. [Imprimés, Z. non porté.]

556. Αἰλιανȣ ποικίλη ἱςορία· A. [14]

557. Αἰλιανός. A. [12]

558. Αἰλιανός. [13]

559. Βίος Κωνςαντίνȣ. A. [92]

560. Κωνςαντίνȣ βασιλέως νουϑεσίαι. A. [334]

561. Παυσανίας. B. [418]

562. Παυσανίας. A. [Bibliothèque Mazarine, n° 5532.]

563. Παυσανίȣ περιήγησις. A. [417]

564. Ἡρωδιανός. A. [250]

565. Ἡρωδιανός. [Bibliothèque Ste-Geneviève, OEa, 135.]

566. Στέφανος περὶ πόλεων. A.

567. Θεοδωρήτȣ, ἐπισκόπȣ Κύρȣ, ἐκκλησιαςικῆς ἱςορίας. A. [260]

568. Λȣκιανȣ εἰκόνες. A. [Imprimés, Z. 1888.]

569. Βιβλιοϑήκη τȣ ἀνωνύμȣ πάντων τῶν ἑλλωικῶν βιβλίων.

570. Ἡλιοδώρȣ Αἰθιοπικῶν τῶν περὶ Θεαγένȣ κ̀ Χαρίκλειαν βιβλία δέκα. A. [245]

571. Μεταφραςής. Δ. [360]

572. Ἀριςίας. A.

573. Βασιλεία Μιχαὴλ τȣ Ῥάγκαβε. A. [303]

574. Βουλγάρε. [101]

575. Φίλωνος Ἰȣδαίȣ λόγοι. B. [488]

576. Βίοι βασιλέων. A. [91]

577. Πολυβίȣ Μεγαλοπλίτȣ ἱςοριῶν πρῶτη. [433]

578. Λαονίκȣ ἀποδείξεις ἱςοριῶν. A. [336]

579. Ἰωάννȣ Τζέτζȣ ἱςορία. A. [307]

580. Ἐκ τῶν Δίωνος τȣ Νικαίȣ. [Imprimés, J. 593.]

581. Εὐσεβίȣ ἐκκλησιαςικὴ ἱςορία. Δ. [220]

582. Θεμιςίȣ. A. [257]

583. Ἡρωδιάνȣ σχόλια· A. [250]

57

584. Ἀσκητικὴ πολιτεία. A. [68]
585. Ἀθήναῖος. A. [Imprimés, Z. 191]
586. Αἰλιανῦ Ζακτικὰ, ϗ Ὀνοσάνδρυ ϗ Αἰνείυ. [12]
587. Βίοι ἁγίων ιϛ'. E. [89]
588. Ἑρμείυ Σωζομένυ ἐκκλησιαστικῆς ἱστορίας τόμοι ἐννέα. A. [190]
589. Νικήτας ὁ Χωνιάτης ἐλλίωιστ ϗ ῥωμαϊστ.
590. Στοβαῖος. A. [459]
591. Λαερτην ὁ διάλοχος. A. [335]
592. Στρατηγικά. A. [458]
593. Εὐσαθν ἐξήγησις εἰς Διονύσιον τὸν Περιηγητήν. Γ. [229]
594. Φιλοστράτου εἰς τὸν Ἀπολλώνιον. A. [491]
595. Ἰωάννυ τῦ Στοβαίυ ἐκλογαὶ ἀποφθεγμάτων. [Imprimés, R. 464.]
596. Συλλογαὶ πολλῶν ϗ διαφόρων ὑποθέσεων. A. [468]
597. Ἡλιόδωρος. B. [246]

## CATALOGUS LIBRORUM CUM MEDICORUM TUM PHYSICORUM,
### QUI HABENTUR INTER GRÆCOS.

*Galenus.*

598. Γαλίωῦ. E.
599. Γαλίωῦ. Δ. [106]
600. Γαλίωῦ. A. [103]
601. Γαλίωῦ. E.
602. Γαλίωῦ. Γ. [105]
603. Γαλίωῦ. B. [104]
604. Γαλίωῦ. B.
605. Γαλίωῦ. A. [Imprimés, T²³, 59. — 4 vol. A-Δ.]
606. Γαλίωῦ. Γ.
607. Γαλίωῦ. Δ.
608. Γαλίωῦ. Γ.
609. Γαλίωῦ. B.
610. Γαλίωῦ. B.
611. Γαλίωῦ περὶ χρείας μορίων.
612. Γαλίωῦ θεραπευτικὴ. N. [115]
613. Γαλίωῦ εἰς τὰ προγνωστικὰ Ἱπποκράτους. E. [107]

614. Γαλίω εἰς ὅις ἀφοεισμοίς. Z. [108]
615. Γαλίω διάφορα. K. [112]
616. Γαλίω πολλὰ κ̀ διάφορα. Θ. [110]
617. Γαλίω θεραπευπκή. M. [114]
618. Γαλίω τέχνη ἰατεική. H. [109]
619. Συλλογαὶ διάφοροι ἐκ τῶν τῷ Γαλίω. B. [465]
620. Γαλίω διάφορα. I. [111]
621. Γαλίω πεεὶ πυρετῶν. Λ. [113]
622. Γαλίω. A.
623. Γαλίω. Δ.

*Hippocrates.*

624. Ἅπαντα ζὰ τῷ Ἱππακράτοις. A. [Imprimés T²³, 1.]
625. Χειρουργικὸν Ἱππακράτοις κ̀ ἄλλων πολλῶν. A. [527]
626. Ἱππακράτης. [297]
627. Ἱππακράτοις τόμος B. Δ. [296]
628. Ἱππακράτοις ἅπαντα. B. [298]
629. Ἱππακράτοις τόμος A. [295]

*Αἰγινήτης.*

630. Παύλου Αἰγινήτου ἰατρῷ ἀρίστου βιβλία ἐπλά. AA. [Imprimés, T²³, 108.]
631. Παύλου Αἰγινήτου.
632. Παῦλος Αἰγινήτης. B. [415]
633. Παῦλος Αἰγινήτης. A. [414]
634. Παῦλος Αἰγινήτης. Γ. [416]
635. Παύλου Αἰγινήτου πεεὶ καταγμάτων κ̀ θεραπείαι ἵνες. [Supplément, n° 14.]

*Ἰατρικά.*

636. Ἀλεξάνδρε Τραλλιανῷ ἰατεικά. A. [75]
637. Ῥούφε Ἐφεσίε, Ὀειβασίε, Ἐρπάνε πολλὰ ἰατεικά. A. [451]
638. Χαρίτωνος ἰατεικά. A. [526]
639. Ἰατεικὸν βουλγάρε. A. [286]
640. Ἰατεικὰ διάφορα. [280]

641. Ἰατρικόν τι κỳ λεξικόν. A. [285]
642. Βιβλίον ἰατρικόν. A. [93]
643. Ἰατρικὰ διάφορα. [281]
644. Ἰατρικὰ κỳ ἄλλα. [283]
645. Συλλογὴ πράξεων κỳ σκευασιῶν ἰατρικῶν. Γ. [466]
646. Ἰατρικά τινα. E. [284]

Ἀέτιος.

647. Ἀετίι ἰατρικά. A. [4]
648. Ἀετίι βιβλία ἰατρικά. B. [5]
649. Ἀέτιος. Δ. [7]
650. Ἀέτιος. E. [8]
651. Ἀέτιος. Γ. [6]
652. Ἀετίι Ἀμιδηνι βιβλίων ἰατρικῶν. A.
653. Ἀετίι. Z. [9]

Dioscorides.

654. Διοσκορίδης. A. [167]
655. Διοσκορίδης. B. [168]
656. Διοσκορίδης. A. [Imprimés, Tᵉ 138, 27.]
657. Διοσκορίδης. Γ. [169]
658. Διοσκορίδης. Δ. [170]
659. Διοσκορίδης. B. [Imprimés, Tᵉ 138, 28.]

Aphorismi.

660. Ἀφορισμοί.
661. Μελετίι ἐξήγησις εἰς τὶς ἀφορισμούς. [366]
662. Θεοφίλου ἐξήγησις εἰς τὶς ἀφορισμούς. [270]

Ἀκτουάριος.

663. Ἀκτουάριος. E. [21]
664. Ἀκτουαρίι πολλὰ ἰατρικά. A. [17]
665. Ἀκτουάριος. Δ. [20]
666. Ἀκτουάριος. Γ. [19]
667. Ἀκτουάριος. B. [18]

*Diversi.*

668. Ἀρεταίε περὶ αἰπῶν τῶν παθῶν. A. [37]

669. Ἀρεταίε Καππαδόκου ἰατρῶ βιβλία. B. [38]

670. Ἀρεταίε ἰατρῶ, χιεὶ Ἀπέλου. [Ms. grec 2187.]

671. Τὰ ἐφόδια ὑποδημοιώπων. Γ. [234]

672. Ἐφόδια τῶν ὑποδημοιώπων, περέχεται βιβλία ἐπὰ ἰατεικά. B. [233]

673. Ἐφόδια τῶ Ταξεώπου. Δ. [235]

674. Βιβλίον γεωπονικόν. A. [94]

675. Νικολάε δυωάμεργν. B. [392]

676. Ἱπωιατεικὸν βιβλίον. A. [299]

677. Μετάφρασις τῶν ἐφοδίων Ἰσαὰκ τῶ Ἰσραηλίπου ἰατρῶ. A. [232]

678. Θεοφράςου περὶ φυτῶν. A. [Imprimés, R. 31 (Vélins, 466).]

679. Νικολάε τὸ μέγα δυωάμεργν. A. [391]

680. Ἥρωνος πνευματικά. [251]

681. Θεοφίλου χόλια. B. [271]

682. Συλλογαὶ περὶ ἔργν κὴ σφυγμῶν, κὴ ἄλλων τινῶν ἐκ πολλῶν. A. [464]

683. Βοτανικὸν κὴ ἄλλα. A. [102]

684. Δυωάμεργν τὸ μικρόν. A. [174]

685. Ἑρμογένης. Γ. [195]

686. Ἀλέξανδρος ὁ Τραλλιανός. B. [76]

## CATALOGUS LIBRORUM MATHEMATICORUM GRÆCORUM.

*Ptolomæus.*

687. Ἐξήγησις εἰς τὸν πετράβιβλον τῶ Πτολεμαίε. B. [181]

688. Πτολεμαίε μεγάλης συωτάξεως βιβλία ιγ'.

689. Πτολεμαίε μεγάλη σύνταξις. [Supplément, n° 16.]

690. Πτολεμαίε γεωγραφία. [447]

691. Ἡ γεωγραφία Πτολεμαίε. [Imprimés, G. 263.]

*Alexander.*

692. Ἀλεξάνδρε Ἀφερδισιέως ὑπόμνημα εἰς τὰ μετὰ τὰ φισικὰ Ἀειστοτέλοις. A. [72]

693. Θέωνος Ἀλεξανδρέως κὴ Ἰωάννε Ἀλεξανδρέως τινὰ μαθηματικά. B. [277]

694. Θέων Ἀλεξανδρεύς. A. [276]

## Nicomachus.

695. Νικομάχου ἀριθμητικά. [388]
696. Ἀσκλήπιος εἰς Νικομάχου ἀριθμητικά. A. [70]
697. Νικομάχου ἀριθμητικά. Γ. [390]
698. Νικομάχου ἀριθμητικά. [389]

### Diversi.

699. Ἀρχιμήδης. [67]
700. Ἀρχιμήδης. A. [66]
701. Στράβων. [456]
702. Στράβων. A. [455]
703. Ἥρωνος πνευματικὰ κỳ αὐτοματοποιητικά. [251]
704. Ἥρωνος πνευματικά.
705. Ἥρωνος Ἀλεξανδρέως πνευματικῶν. B. [252]
706. Σέξτου Ἐμπειρικοῦ. B. [453]
707. Πολλῶν πολλὰ μαθήματα. A.
708. Παχυμέρη περὶ τῶν τεσσάρων μαθημάτων. Γ. [421]
709. Θεοδοσίου σφαιρικὰ κỳ ἄλλα. [Supplément, n° 7.]
710. Ἀριστοξένου μουσικὴ κỳ ἄλλα ἄλλων. A. [44]
711. Ἀγαθημέρου γεωγραφία κỳ ἄλλα διάφορα. A. [3]
712. Μαξίμου τοῦ Πλανούδη ἀριθμητικὴ κỳ ἄλλα πολλά. [354]
713. Εὐκλείδης. A. [210]
714. Ἐξήγησις εἰς τὴν τετράβιβλον. A. [180]
715. Κλεομήδης κỳ ἄλλα ἄλλων. [331]
716. Ἀριθμητικὴ πρακτική τινος. Δ.
717. Θεοφίλου ἀστρολογικά. A. [272]
718. Ὑπομνήσεις τινές. A. [486]
719. Μιχαήλου τοῦ Ψελλοῦ διάλογος. [370]
720. Τὰ ὥρεα τῶν πλανητῶν. A.
721. Θέωνος Σμυρναίου μαθηματικὰ χρήσιμα εἰς τὴν τοῦ Πλάτωνος ἀνάγνωσιν. A. [278]
722. Τοῦ σοφωτάτου Ψελλοῦ σύνταγμα εἰς τὰς τέσσαρας μαθηματικὰς ἐπιστήμας.
723. Ἥρωνος Ἀλεξανδρέως πνευματικῶν. B. [252]

# SUPPLÉMENT

AU

# CATALOGUE DES MANUSCRITS GRECS DE FONTAINEBLEAU.

Peu après la rédaction des catalogues alphabétique et méthodique, quelques manuscrits grecs vinrent encore enrichir la Bibliothèque royale. Ces volumes, au nombre de dix-sept, tous reliés aux armes de Henri II, portent à 557 le total des manuscrits grecs de Fontainebleau. Dans la liste alphabétique suivante on a reproduit les notices mises par Vergèce en tête de la plupart d'entre eux.

## ΑΡΜΕΝΟΠΟΥΛΟΥ ΕΞΑΒΙΒΛΟΣ.

1. Βιβλίον α′ μήκοις μικρᾷ, ἐνδεδυμένον δέρματι κασανῷ, ϗ ἡ ἐπιγραφὴ ὡς ἄνω.

## ΓΕΩΡΓΙΟΥ ΔΙΑΚΟΝΟΥ ΠΕΡΙ ΤΟΥ ΑΓΙΟΥ ΠΝΕΥΜΑΤΟΣ, ΚΑΙ ΑΛΛΑ.

2. Βιβλίον α′ μήκοις μικρᾷ, ἐνδεδυμένον δέρματι κυτείνῳ, εἰσὶ δ′ ἐν αὐτῷ Γεωργίν διακόνν περὶ τῆ ἁγίν Πνεύματος, ϗ ἡ θεία λειτουργία Γρηγορίν, πάπα Ρώμης, ϗ ὅπως δεῖ ἱερουργεῖν κατὰ τὰς ἑορτάς.

## ΔΑΜΑΣΚΗΝΟΣ ΚΑΙ ΑΛΛΑ.

3. Βιβλίον β′ μήκοις, ἐνδεδυμένον δέρματι κυτείνῳ, ἐν ᾧ ἐσὶ τῆ ἁγίν Ἰωάννν τῆ Δαμασκηνῦ ἡ θεολογία. Ἐσὶ δὲ ὄπισθεν ϗ λεξικόν τι.

## ΔΗΜΟΣΘΕΝΟΥΣ ΛΟΓΟΙ.

4 Βιβλίον β′ μικρᾷ μήκοις, ἐνδεδυμένον δέρματι ἐρυθρῷ, ἐν ᾧ εἰσι Δημοσθένοις λόγοι τρεῖς, ϗ Λιβανίν μελέται, ϗ Ἑρμογένοις ῥητορική.

1. — 1360 (anc. cıɔxcııı, 1193, 2521). Rel. de Henri II. — Pas d'ancienne notice. Copie de 1351.
2. — 1260 (anc. cıɔlxxxııı, 1185, 2411). Rel. de Henri II. — Notice de Vergèce.
3. — 902 (anc. cıɔccclı, 1474, 2427). Rel. de Henri II. — Notice de Vergèce. (xıvᵉ siècle.)
4. — 3001 (anc. cıɔclxxıı, 1286, 3276). Rel. de Henri II. — Pas d'ancienne notice. Copie de Constance.

ΕΞΗΓΗΣΙΣ ΕΙΣ ΤΟΥΣ ΠΡΟΦΗΤΑΣ.

5. Βιβλίον α΄ μήκοις μεγάλου, ἐνδεδυμένον δέρματι μέλανι, ἐν χάρτῃ δαμασκίωῷ, ὗ ἡ ἐπιγραφὴ ὡς ἄνω.

ΕΠΙΓΡΑΜΜΑΤΑ.

6. Βιβλίον α΄ μικρῦ μήκοις, ἐνδεδυμένον δέρματι πρασίνῳ, ἔστι δὲ τὰ Ἐπιγράμματα, τῆς τύπου, μετὰ σχολίων Ἀρσενίε τῆς Μονεμβασίας.

ΘΕΟΔΟΣΙΟΥ ΣΦΑΙΡΙΚΑ ΚΑΙ ΑΛΛΑ.

7. Βιβλίον α΄ μήκοις, ἐνδεδυμένον δέρματι κροκώδῃ, ἐν ᾧ ἐστι ταῦτα· Θεοδοσίε σφαιρικά. Αὐτολύκου περὶ κινουμένης σφαίρας. Εὐκλείδου ὀπλικά. Τοῦ αὐτῦ Φαινόμημα. Θεοδοσίε περὶ τῶν οἰκήσεων. Τοῦ αὐτῦ περὶ ἡμερῶν κὶ νυκτῶν. Ἀριστάρχου περὶ μεγεθῶν κὶ ἀποστημάτων ἡλίε τε κὶ σελήωης. Ἔπ, Αὐτολύκου περὶ ἐπιπολῶν κὶ δυσίων βιβλία β΄. Ὑψικλέοις ἀναφορικός. Εὐκλείδου τὰ δεδομένα. Σερήνε Ἀντινσέως φιλοσόφε περὶ κυλίνδρε (corr. κώνε) τομῆς. Κλαυδίε Πτολεμαίε περὶ κριτηρίε κὶ ἡγεμονικοῦ. Τοῦ αὐτῦ ἡ πετράβιβλος. Πρόκλε Διαδόχου Πλατωνικοῦ ὑποτύπωσις τῶν ἀστρονομικῶν ὑποθέσεων.

ΘΕΟΔΩΡΟΥ ΤΟΥ ΓΡΑΠΤΟΥ ΠΕΡΙ ΠΙΣΤΕΩΣ.

8. Βιβλίον α΄ μεγάλου μήκοις, ἐνδεδυμένον δέρματι κυτείνῳ, ἐν χάρτῃ δαμασκίωῷ, ὗ ἡ ἐπιγραφὴ ὡς ἄνω.

ΛΕΞΙΚΟΝ.

9. Βιβλίον α΄ μήκοις παχὺ, ἐν βεβράνῳ, ἐνδεδυμένον δέρματι..., ἔστι δὲ λεξικὸν κατὰ στοιχεῖον, ἄνευ τῆς ὀνόματος τῆς συντάξαντος.

ΛΟΓΟΙ ΔΙΑΦΟΡΟΙ.

10. Βιβλίον β΄ μικρῦ μήκοις, ἐν βεβράνῳ, ἐνδεδυμένον δέρματι πρασίνῳ, ἐν ᾧ εἰσι λόγοι διάφοροι περὶ πολλῶν ὑποθέσεων κὶ πρῶτον περὶ τῆς παραβάσεως, περὶ φθόνε κὶ μισ-

5. — 159 (anc. ccxxviii, 229, 1892). Rel. de Henri II. — Notice de Vergèce. (xiiie siècle.)

6. — Département des Imprimés, Réserve, Y. 503 (anc. cioccxcviii, 1495, 3343). Rel. de Henri II. — Pas d'ancienne notice. Édition de Florence, 1494, in-4°. Provient de J.-Fr. d'Asola.

7. — 2363 (anc. cioxlviii, 1147, 2720). Rel. de Henri II. — Notice de Vergèce.

8. — 909 (anc. cxcv, 195, 1826). Rel. de Henri II. — Pas d'ancienne notice. Copié en 1368.

9. — 2628 (anc. lxxxv, 85, 2181). Rel. moderne. — Pas d'ancienne notice. Copie de Georges Hermonyme.

10. — 1138 (anc. cioclxxxi, 1295, 2988). Rel. de Henri II. — Notice de Vergèce. (xive siècle.)

ἀδελφίας, περὶ πορνείας, περὶ ἁγνείας κỳ σωφροσύνης, περὶ γαστριμαργίας, περὶ νηστείας καὶ ἐγκρατείας, περὶ ἐλεημοσύνης, περὶ ἀκτημοσύνης, περὶ ἀσκήσεως κỳ ὑποταγῆς, περὶ ὑπομονῆς, κỳ ἄλλοι τινές.

## ΜΑΞΙΜΟΥ ΤΟΥ ΠΛΑΝΟΥΔΗ ΚΑΙ ΑΛΛΩΝ.

11. Βιβλίον α΄ μήκοις, ἐνδεδυμένον δέρμα..., ἐν ᾧ ἐsι ταῦτα · Μαξίμου τᾶ Πλανούδη ψηφοφορεία κατὰ τὰς Ἰνδάς. Βαρλαὰμ λογιsική. Τοῦ αὐτᾶ ἀνασκευὴ εἰς τὰ προsεθέντα τεία κεφάλαια τῶν τᾶ Πτολεμαίs ἁρμονικῶν. Γρηγορίᾳ Θεσσαλονίκης κεφάλαια θεολογικὰ ρν΄ καθαρτικὰ τῆς τᾶ Βαρλαὰμ λύμης. Ἐρωταποκρίσεις τινὲς θεολογικαί. Κλεομήδοις σφαιρικὴ θεωρία, μετὰ σχολίων. Ἐμπεδοκλέοις sίχοι ἰαμβικοὶ περὶ ἀπλανῶν ἀsέρων. Προγνώσεις ἐκ σημείων τινῶν, τουτέsι ἐκ σεισμῶν, βροντῶν, ἀsραπῶν, σάλων, κỳ ἄλλων πολλῶν. Ψαμμομαντεία τις. Ἰωάννᾳ διακόνᾳ τᾶ Πεδιασίμου περὶ μετρήσεως κỳ μερισμᾶ γῆς. Ἀριsοτέλοις περὶ κόσμᾳ. Ἀλεξάνδρᾳ Ἀφροδισιέως προβλήματα φυσικά. Διάλογος Ἀντισθένοις κỳ Πολυκράτοις.

## ΝΙΚΟΜΑΧΟΥ ΑΡΙΘΜΗΤΙΚΗ.

12. Βιβλίον β΄ μήκοις, ἐνδεδυμένον δέρματι καsανῷ, ἐν βεβράνῳ, ἔsι δὲ Νικομάχου ἀριθμητικὴ.

## ΟΜΗΡΟΥ ΙΛΙΑΣ ΚΑΙ ΟΔΥΣΣΕΙΑ.

13. Βιβλίον α΄ μήκοις, ἐνδεδυμένον δέρματι κυτείνῳ, ἐν ᾧ εἰσι Ὁμήρου Ἰλιὰς κỳ Ὀδύσσεια, τᾶ τύπου, μετὰ σχολίων Ἀρσενίᾳ τᾶ Μονεμβασίας.

## ΠΑΥΛΟΣ ΚΑΙ ΔΙΟΣΚΟΡΙΔΗΣ.

14. Βιβλίον γ΄ μήκοις, ἐνδεδυμένον δέρματι κροκῶδℲ, εἰσὶ δ᾽ ἐν αὐτῷ Παύλου Αἰγινήτου περὶ καταγμάτων κỳ θεραπείᾳ τινές, κỳ μέρος ἐκ τᾶ Διοσκορίδου.

## ΠΡΟΧΟΡΟΥ ΤΟΥ ΚΥΔΩΝΗ ΚΑΙ ΙΩΑΣΑΦ
## ΜΟΝΑΧΟΥ ΠΕΡΙ ΤΟΥ ΕΝ ΘΑΒΟΡΙΩ ΦΩΤΟΣ.

15. Βιβλίον α΄ μήκοις, ἐνδεδυμένον δέρματι καsανῷ, ἐν ᾧ εἰσι ταῦτα · Προχόρου Κυδώνη

11. — 2381 (anc. cɪɔcxɪɪɪ, 1213, 2432). Rel. moderne. — Notice de Vergèce.
12. — 2479 (anc. cɪɔɪɔcclɪx, 1920, 2743). Rel. de Henri II. — Notice de Vergèce. (xɪɪɪᵉ siècle.)
13. — 2679 (anc. ᴅxcvɪ, 644, 2198). Rel. de Henri II. — Pas d'ancienne notice. Édition de Florence, 1488, in-fol.
14. — 2337 (anc. cɪɔɪɔccxɪx, 1885, 3498). Rel. de Henri II. — Notice de Vergèce.
15. — 1241 (anc. cɪɔɪɔccxvɪ, 1435, 2416). Rel. de Henri II. — Notice de Vergèce. Copie de Manuel Tzycandyles, 1369.

εἰς τὸ περὶ τῆ φωτὸς τῆς θείας φύσεως ζήτημα. Τοῦ αὐτῷ προάγοντος ῥητά τινα τῶν θεολόγων, ὡς δῆθεν φάσκοντα ὅτι τὸ αὐτό ἐστιν οὐσία ἐ ἐνέργεια ἐπὶ Θεῦ, ἅτινα ὁ βασιλεὺς Καντακουζμὸς δείκνυσιν ὅτι οἱ μὲν ἅγιοι ὀρθῶς καὶ ἀληθῶς θεολογοῦσιν, ὁ δὲ καὶ οἱ μετ' αὐτῷ καὶ οἱ περὶ Βύπου διδάσκαλοι, βλασφημοῦντες τὰ τῶν θεολόγων ῥητὰ ἐξελάβοντο. Ἰωάννε βασιλέως τῆ Καντακουζμῆ, τῆ ἐ Ἰωάσαφ μοναχοῦ μετονομασθέντος, ἐπιστολὴ πρὸς Παῦλον ἀρχιερέα περιέχουσα πολλὰ κεφάλαια θεολογικά, οἷά ἐςι ταῦτα· ὅτι ὁ Θεὸς εἷς ἐςι, ὅτι ἁπλοῦς ἐςι, ὅτι οὐκ ἔςι κτιςὴ ἡ θεότης, ὅτι ὁ Θεὸς κατ' οὐσίαν ἐπίσης πληροῖ τὰ πάντα, ἐ τὰ ἑξῆς.

## ΠΤΟΛΕΜΑΙΟΥ ΜΕΓΑΛΗ ΣΥΝΤΑΞΙΣ.

16. Βιβλίον α΄ μήκοις μικρῦ, ἐνδεδυμένον δέρματι χρυσοκυτείνῳ, ἐν ᾧ ἐςι ἡ τῆ Πτολεμαίε μεγίςη σύνταξις μετ' ἐξηγήσεως. Πρόκλε Διαδόχου ὑποτύπωσις τῶν ἀςρονομικῶν ὑποθέσεων.

## ΣΧΟΛΙΑ ΔΙΑΦΟΡΑ ΘΕΟΛΟΓΙΚΑ.

17. Βιβλίον β΄ μικρῦ μήκοις, ἐν βεβράνῳ ἐνδεδυμένον δέρματι καςανῷ, ἐν ᾧ ἐςι σχόλια εἰς τὰ ἁγίε Γρηγορίε τῆ Ναζιανζῦ λόγοις διαφόροις.

16. — 2392 (anc. DXII, 545, 2726). Rel. de Henri II. — Notice de Vergèce.
17. — 996 (anc. DCCCXXV, 896, 2885). Rel. de Henri II. — Notice de Vergèce. (XIIᵉ siècle.)

# INDEX ALPHABÉTIQUE.

[1] Les numéros renvoient aux articles du catalogue alphabétique imprimé en tête du volume.

# TABLE DES MATIÈRES.

# ERRATA.

Page 2, n° 1, ligne 7, *lire :* Συμεὼν.

— 10, n° 24, avant dernière-ligne; page 49, n° 136, ligne 4; page 145, n° 434, ligne 5; page 152, n°ˢ 460 et 461, ligne 3, *lire :* Ἄσματα τῶν ἀσμάτων.

— 33, n° 89, ligne 6, *lire :* Αἰκατερίνης.

— 35, n° 93, ligne 4; page 50, n° 136, ligne 2, *lire :* ἑρμηνεῖαι.

— 41, n° 112, ligne 3, *lire :* σηπομένοις.

— 49, n° 136, ligne 9, *lire :* ἐτῶν.

— 70-72, n°ˢ 202 et 208, voir l'Introduction, page XXIII, note 2.

— 85, n° 255, lignes 5-6, *lire :* ὠφεληθεῖεν. — Αἰορίνε.

— 100, n° 293, ligne 9, *lire :* Ἀμηρᾶν.

— 121, n° 355, ligne 6, *lire :* Ῥόδου.

— 123, n° 360, ligne 3, *lire :* δεκεμβείε.

— 147, n° 441, ligne 4, *lire :* ὀλιγωρούντας.

— 162, n° 486, ligne 2, *lire :* πολλῶν.

— 187, n° 15, ligne 5, *lire :* πορφυρᾷ.

— 208, n° 102, ligne 6, *lire :* ὄερα.

— 268, n° 376, ligne 2, *lire :* ὑποκίρρῳ.

(H.) de Mesmes    p.393n

Proclus. (cf index, p. 463) [& see p. 439]

# 440 : Timaeus commentary :  p.147
# 439 : Parmenides commentary : #

Turnebe ⎫
'Goupil' ⎬ [p.X] "emprunteurs"
         ⎭    [='borrower'  Harraps new shorter]

Montdoré
   p. IX
   p. X   [with bibl.]
   p. xxii
   p. 6n      p. 11n   p. 13n   p17n   p27n
   p. 35n    [p. 39n]  p. 46n  [p 52n]  p.66n
   p. 75n     p. 78n   p. 90n  [p. 98n]  p. 100n
   p. 105n   p. 109n  p. 115n  p. 127n  p. 131n
   p. 133n    p. 136n  p 139n ,p. 162n  p.175n

nice!

Lightning Source UK Ltd.
Milton Keynes UK
UKHW02f0703210818
327557UK00011B/720/P

9 780365 818519